왼끝 맞춘 글

로빈 킨로스 지음

# 왼끝 맞춘 글

타이포그래피를 보는 관점

최성민 옮김

워크룸 프레스

동료 저술가 폴 스티프(1949~2011)에게

# 차례

## 선배, 동료

## 평가

현대의 무대

기호와 독자

# 옮긴이의 말

지은이 로빈 킨로스는 1980년대부터 현재까지 타이포그래피와
디자인 전문 저술가, 역사가, 편집자, 출판인으로 활동해 왔다. 저술
이력은 지은이 자신이 쓴 머릿말에 꽤 자세히 적혀 있다. 역사가로서
주요 업적은 아마도 옮긴이가 번역해 한국에도 소개된 『현대
타이포그래피—비판적 역사 에세이』(1992, 한국어판은 스펙터
프레스, 2009)일 것이다. 편집, 출판 활동은 그가 1980년에 설립하고
1990년대에 본격화한 하이픈 프레스를 통해 주로 이루어졌다.
현재까지 30여 권이 나온 하이픈 프레스 도서는 건축과 공예,
디자인과 음악에 이르기까지 다양한 분야에 관심을 보인다.[1] 그러나
타이포그래피와 디자인은 꾸준히 등장하는 주제다. 부제가 밝히듯,
이 책의 주제 역시 타이포그래피다.

　　2002년 하이픈 프레스를 통해 초판이 나온 『왼끝 맞춘 글』은
로빈 킨로스가 그전까지 써낸 글을 골라 엮은 책이다. 원서 제목은
'Unjustified texts'다. 본문 조판 방식 가운데 글줄 양끝을 가지런히
맞추는 방법을 'justify'라고 한다. 반대로, 'unjustify'는 글줄 왼쪽 끝만
가지런히 맞추고 오른쪽 끝은 자연스럽게 흘려 짜는 방식이다.
한국어로는 각각 '양끝 맞추기', '왼끝 맞추기'라고 부른다. 양끝 맞춘
글은 단정하고 권위 있어 보이지만, 모든 글줄을 같은 길이로
맞추려면 때에 따라 글자 사이나 낱말 사이를 억지로 넓히거나 좁혀야
하고, 의미와 무관하게 낱말 중간을 끊어 다음 줄로 넘기는 일도
빈번히 무릅써야 한다. 반면, 왼끝 맞춘 글은 때에 따라 격식을

---

1　도서뿐 아니라, 하이픈 프레스는 20장에 이르는 음반를 내기도 했다. 상당수는
　바흐 플레이어스(The Bach Players)의 앨범이다.

7

무시하는 듯 가벼운 인상을 줄 수 있지만, 모든 간격을 고르게 정할 수 있고 글줄도 의미를 존중해 끊어 넘길 수 있다는 장점이 있다.

두 방식에는 나름대로 특징이 있지만, 여느 디자인 선택이 그렇듯 이들도 가치 중립적인 기술적, 시각적 선택을 넘어 일정한 내포 의미와 가치관을 전달하는 매개체가 되곤 한다. 예컨대 20세기 중반 이후 현대주의 타이포그래피에서는 기능뿐 아니라 이념적 이유에서도 왼끝 맞추기가 바람직한 배열 방법으로 여겨졌다. 양끝 맞추기가 형식주의와 권위주의를 함축한다면, 왼끝 맞추기는 이성과 자유, 개방성을 표상한다고 믿었기 때문이다. (이에 관해서는 킨로스 자신이 이 책 349~66쪽에 실린 「왼끝 맞춘 글과 0시」에서 자세히 논한다.)

그러므로 'Unjustified texts'라는 원제는 주제(타이포그래피)뿐 아니라 역사적 관심과 가치관(현대주의)도 함축하는 셈이다. 게다가 지은이가 밝히듯, "영어 'justify'에는 타이포그래피 전문 용어로서 의미 이전에 법률적이고 신학적인 의미가 있으며, 이는 다른 유럽 언어에서도 마찬가지다. 정당성을 입증하다, 소명하다, 무죄를 선언하다 따위가 그 의미다."(353쪽) 즉, 'unjustified texts'는 '왼끝 맞추기로 짜인 글'뿐 아니라 '변명하지 않는 글'이라는 뜻도 내포하는 셈이다. 이처럼 복합적이고 함축적인 원제에 정확히 대응하는 한국어 제목을 찾는 일을 시도는 했으나, 오래지 않아 포기하고 말았음을 밝힌다.

원서가 출간된 후에도 킨로스는 글쓰기를 멈추지 않았다. 그러므로 이 책은 그의 저술을 망라한 전집이 아니다. 그 자신의 말을 빌리면, "약속한 책을 제때 탈고하지 못하는 저자들을 기다리기에 지쳐" 급한 대로 기존 글을 엮어 낸 책일 뿐이다.[2] 그러나 이 책에는 한 디자인 저술가의 업적을 중간 결산하는 의미 말고도 특정 시기와 공간

2 하이픈 프레스 웹사이트에 실린 지은이 소개. https://hyphenpress.co.uk/authors/robin_kinross.

왼끝 맞춘 글

(1980~90년대 영국과 유럽)에서 타이포그래피라는 "'하찮은' 소재"(13쪽)를 두고 벌어진 논의를 일부 엿볼 수 있는 기록으로서, 나아가 그런 논의를 매개로 멀리는 근대 이후, 가까이는 20세기에 일어난 특정 디자인 담론과 실천을 얼마간 통찰할 수 있는 자료로서, 가치가 있다고 생각한다.

원서를 굳이 갱신하려는 뜻은 아니지만, 한국어판에는 원서에 없는 글 두 편을 더했다. 「빔 크라우얼—모드와 모듈」(214~29쪽)은 같은 제목의 모노그래프에 관한 서평이다. 1998년에 발표됐지만, 원서에는 실리지는 않았던 글이다. 다른 글(「카럴 마르턴스」)에서 다소 수수께끼처럼 언급된다는 점이나 그간 모노그래프의 주인공(빔 크라우얼)과 네덜란드 디자인 전반에 관한 관심이 국내에서도 커진 점을 고려해, 한국어판에는 수록하기로 했다. 또 한 편은 킨로스의 오랜 동료, 폴 스티프(1949~2011)에 관한 글이다. 초판이 나온 당시만 해도 생존했던 그는 헌사를 포함해 원서 곳곳에서 언급된다. 한국에는 거의 알려지지 않은 타이포그래피 연구자이자 교육자인 그를 간략하게나마 소개하는 것도 의미 있겠다는 생각에서, 마침 킨로스가 쓴 부고 기사를 이곳(119~23쪽)에 더했다.

폴 스티프 외에도, 킨로스가 글을 쓰던 당시에는 생존했고 책에서도 그렇게 언급되는 동료가 더 있다. 피터 버닐(1922~2007), 알렉산더르 페르베르너(1924~2009), 피터 캠벨(1937~2011), 아드리안 프루티거(1928~2015) 등이다. 고인들의 명복을 빈다.

머리말에서 킨로스는 이미 써낸 글을 모아 책을 내는 이유 가운데 하나로 "지금 젊은 세대는 고작 15~20년 전 우리가 몰두했던 것에 관해서도 아는 바가 거의 없다"는 점을 꼽는다. 그런데 문장이 쓰인 때가 벌써 16년 전이니, 이제는 이를 '30여 년 전 우리가 몰두했던 것'으로 고쳐 읽어야 할 것이다. '고작'이라고 말하기는 조금 어려운 과거 이야기다. 여기에 유럽과 한국의 지리적, 문화적 거리를 더하면—이 책에 실린 여러 글의 관심사가 그리 가깝게 느껴지지

옮긴이의 말

않는다 해도 무리는 아니다. 그러나 지금 이곳에서 이루어지는 디자인에는 (이런 책이건 스마트폰에서 작동하는 앱의 디자인이건) 그처럼 먼 시공간에서 벌어진 논쟁의 흔적이 여전히 남아 있다. 행동과 사물에 무의식적 기억처럼 잠재하는 생각들을 의식의 표면으로 끌어올리는 일이 비평적 글쓰기의 한 기능이라면, 그런 점에서 이 책에 모인 글도 나름대로 쓸모를 찾을 수 있을 것이다.

한국어판 제목에 쓰인 표현을 포함해, 역어 선택에서는 한국 타이포그래피 학회에서 편찬한 『타이포그래피 사전』(안그라픽스, 2012)의 용법을 되도록 존중했다. (그러므로 '좌측 정렬'이 아니라 '왼끝 맞추기'다.) 본문에는 여러 외국 고유명사와 작품 제목이 나오는데, 원문은 색인에 일괄 표기하고, 색인에 포함되지 않은 경우만 본문에 밝혔다. 옮긴이 주는 필요에 따라 대괄호[ ]로 묶어 본문에 달거나 별표(*)를 붙여 각주로 처리했다.

최성민, 2018

왼끝 맞춘 글

[…] 왼쪽은 맞추고 끝은 열어 두며 […]
—노먼 포터, 브리스틀 공작 학부 학교 안내서에서, 1964년경

텍스트는 세속적이고 얼마간은 사건과 같으며, 설사 이를 부정하는
때조차 사회 세계와 인간 생활의 일부라는 것, 그리고 텍스트가 자리
잡고 해석되는 역사적 순간의 일부라는 것이 내 입장이다.
—에드워드 사이드, 「세속적 비평」, 『세계, 텍스트, 비평가』, 1983년

앞으로 나가기에 유일한 길은 한계를 장점으로 전환하는 것이었다.
정당한 지식의 범위는 신, 남성, 여성에 의해 끝없이 도전, 교정,
이동할 수 있다. 불확실한 토대 없는 합리성, 권위의 상대성 없는
합리성이란 없다. 권위의 상대성이 상대주의에 권위를 세워 주지는
않는다. 새 청구인에게 이성을 열어 줄 뿐이다.
—질리언 로즈, 『사랑의 작용』, 1955년

# 머리말 – 원고 쓰기에 관해

하찮은 글, 그것도 타이포그래피처럼 '하찮은' 소재에 관한 글을 재활용하다니, 건방진 짓인지도 모른다. (부제를 '타이포그래피뿐 아니라 그래픽 디자인과 디자인 전반과 때로는 건축도 조금 살펴보는 시각에 이런저런 문화 만평'으로 늘일 만한 책이라도 그렇다.) 스스로 변호해 보자면, 나는 타이포그래피를 인간 세상에, 특히 중요한 쟁점에 연관해 보려고 늘 애썼다. 그리고 잡지건 학술지건 신문, 홍보물, 문건이건, 매체를 가리지 않고 진지하되 알맞는 글을 써내려고 늘 전력을 다했다.

글을 엮어 내는 이유는 더 있다. 지금 젊은 세대는 고작 15~20년 전 우리가 몰두했던 것에 관해서도 아는 바가 거의 없다. 당시 우리가 한 말은 구하기 어려운 문헌에 산재한다. '우리'에는 나처럼 자신이 쓴 글을 다시 펴냈거나 그러고자 한 동료, 내게도 그러기를 권한 동료가 포함된다. 즉, 저술로서 내 글의 위상과 무관하게, 그들을 되살리는 데는 적어도 기록으로서 의미가 있을 듯하다. 더욱이 내가 쓴 글 대부분은 소량 유통된 전문지에 실렸다. 일부는 외국어로만 나왔다. 이 책에 처음 소개되는 글도 몇 편 있다.

열여섯 살 무렵 학생 잡지에 글(재즈 관련 기사,[1] 조지프 콘래드의 『비밀 요원』에서 영향받아 을씨년한 분위기로 쓴 단편 소설 등)을 써내며 인쇄 맛을 본 나는, 레딩 대학교 타이포그래피 그래픽

---

[1] 1960년대 중반, 10대 중엽이던 나는 답답하기 짝이 없는 영국 사회 분위기에서 왠지 비틀스와 롤링 스톤스는 통과해 버리고, 대신 마일스 데이비스의 『카인드 오브 블루』와 존 콜트레인의 『러브 수프림』에서 깊은 위로와 해방감을 찾았다. 각각 1959년과 1964년에 나온 그들 음반은 당시 기준으로 모두 근작이었다.

커뮤니케이션 학과를 졸업하고 나서 출판을 향한 갈망을 좇았다. 대학을 졸업한 해는 1975년이었다. 이듬해에 나는 갓 부활한 타이포그래픽 디자이너 협회지 『타이포그래픽』에 루어리 매클린의 『얀 치홀트—타이포그래퍼』 서평을 '무보수'로 써냈다. 매클린은 레딩에서 우리 학년의 객원 평가자였고, 내 졸업 논문 주제는 얀 치홀트, 막스 빌, 앤서니 프로스하우그의 '새로운 타이포그래피 이념'이었다. 루어리 매클린의 책에 분노한 나는 리비스처럼 가혹한 서평을 썼다. (프랭크 레이먼드 리비스는 레딩으로 옮기기 전 내가 별 소득 없이 영문학을 전공하던 시절 좌충우돌 좇던 윌리엄 엠프슨과 페리 앤더슨 등 여러 별 중에서도 특히 중요했다.) 매클린은 치홀트가 1972년 익명으로 써낸 자화자찬 격 자서전에 지나치게 의존하면서, 이를 분명히 밝히지도 않았다. 엉성할 뿐 아니라 지나치게 너그럽다는 점에서도, 도덕적 공격을 일삼고 때로는 광적으로 치밀했던 책의 주인공과 거리가 너무 멀었다. 내 서평은 조잡한 편집을 거쳐 지면에 실렸다. 훨씬 직설적이던 비판 앞에 "내 느낌에는"이나 "내 생각에는" 같은 말이 덧붙은 것이 한 예다. 이 점이 특히 거슬린 데는, 이 글을 쓴 최근과 달리 당시만 해도 내 글에서 일인칭 대명사를 스스로 금하던 사정이 있었다. 그래서 나는 서평의 표적인 저자 못지않게 협회지 편집장 브라이언 그림블리에게도 화가 났다. 지면과 서면에서 세 사람 사이에 격렬한 논쟁이 벌어졌다. 『타이포그래픽』에 내 서평이 실린 것은 막 알고 지내던 앤서니 프로스하우그가 소개해 준 덕이었다. (그는 그림블리의 스승이었고, 내게도 마찬가지였다.) 사건이 남긴 후유증은 몇 년이 갔다. 사실은 지금까지도 이어지는 셈이다. 그때 내 글쓰기 패턴이 정해진 듯하기 때문이다. 지면에서 동료와 다투고, 편집자와 싸우고, 엉뚱한 계기에 새 책이 나와 판을 흔든다—그 결과 저자, 발행인, 평자가 책을 밀고 당기며 난투극을 벌인다. 매클린의 『얀 치홀트』에 관한 서평은 이 책에 싣지 않았다. 개정판 서평은 실었다. 후자가 더 차분하고, 아마 더 유익할 것이다.

롭 월러가 『인포메이션 디자인 저널』(IDJ)을 창간하면서, 글을 써내기에 좋은 발판이 드디어 생겼다. 롭은 나보다 한 해 먼저 레딩에서 타이포그래피를 공부했고, 졸업과 함께 영국 개방 대학교 교육공학 연구소에서 이론 중심 디자이너로 (그리고 디자인 중심 이론가로) 일하기 시작했다. 밀턴 케인스에 있던 연구소에서 그는 우리끼리 '레딩의 가치관'이라 부르던 신조를 퍼뜨렸는데, 특히 중요한 것이 바로 이론과 실천의 결합이었다. 이렇게 학교에서 배운 바를 실천했다고는 해도, 당시만 해도 생소하던 '정보 디자인' 전문지를 창간한 일은 둥지에서 벗어나 독립을 선언한 격이었다. (훗날 그는 개방대학 일을 계속하는 한편, 레딩으로 돌아가 박사 학위논문을 썼다.) 그때(1979년)부터 2년 동안 나는 레딩에서 석사 학위논문(「시각 커뮤니케이션에 끼친 오토 노이라트의 공헌, 1925~45 ─ 아이소타이프의 역사, 그래픽 언어, 이론」)을 뒤늦게 마무리했고, 자연스레 같은 학과에 출강했다. IDJ 창간호에 서평을 두 편 썼고, 해당 호 '서평 편집자'를 맡기도 했다.

　　IDJ는 좋은 발판이었다. 나 자신이 내부인인 덕분에, 교열자의 간섭에 구애받지 않고 원하는 대로 글을 써낼 수 있었기 때문이다. 내가 IDJ에 게재한 글은 대부분 정보 디자인 본류에서 벗어났다. 그러나 실을 만한 글이 부족한 상황에서, 내 원고는 환영받았다. 1989년 롭 월러는 공동 편집자 폴 스티프에게 편집권을 넘겼지만, 내가 받는 대우는 도리어 좋아졌다. 폴과 나는 레딩 학부 동기였고, 언젠가 학술지 창간 계획을 함께 세운 적도 있는 사이였다.

　　대학원 시절과 직후에 나는 디자인사 학회 사람들과 어울리곤 했다. 건축사가 팀 벤턴이 부추긴 덕에, 1977년 브라이튼에서 열린 학술회의로 공식 출범한 학회였다. 한동안 디자인사 학회는 타이포그래피사의 한계에서 벗어나는 길처럼 보였다. 대조적으로, 1964년 결성된 인쇄사 학회는 지나치게 고고학적이고 기술에만 집착하는 듯했다. 본부는 레딩에 있었고, 주요 활동가 중 마이클

트위먼(타이포그래피 학과 창설 학과장)과 제임스 모즐리(세인트 브라이드 인쇄 도서관 사서, 레딩 대학 강사)도 그곳 사람이었다. 디자인사 학회를 통해 나는 여러 디자인 분야에 관심 있는 사람들을 만났고, 학회보(내가 가르친 레딩 학부 강좌에서 루스 헤크트가 새로 디자인해 타자기로 조판하고 오프셋으로 소량 인쇄, 배포했다)는 글을 펴내는 플랫폼으로 한동안 활용했다. 오랜 기획 끝에, 1988년 디자인사 학회는 학회지를 창간했는데, 초창기 몇 년 동안 나는 그곳에 논문을 가장 자주 싣는 필자였다.

1982년 레딩에서 런던으로 옮긴 나는 (이론과 실무를 동시에 추구한다는 이상을 지키려 애쓰며) 프리랜서 편집자 겸 디자이너로 일했고, 글도 더 진지하게 쓰기 시작했다. 한동안(1984~86)은 레이븐스본 미술 디자인 대학에서 그래픽 디자인 역사를 가르치기도 했다. 이 경험은 관습과 관리에 얽매이는 정규 교육에서 거리를 두는 계기가 됐다. 돌이켜 보면, 이때부터 사건이 연달아 일어난 듯하다.

　　1983년 1월부터 나는 디자인 '인명사전' 격인 『현대 디자이너』에 몇 항목을 (상식선을 넘어 무려 열한 편을) 썼다. 그런데 1984년에 책이 나온 다음에는 고료를 조르는 신세가 되고 말았다. 밀린 고료는 비참하리만치 적었다. 유일한 무기는 타자기였다. 나는 해당 책에 관한 서평을 두 편 써서, 하나는 디자인사 학회보에, 다른 하나는 『디자이너』(당시 '산업 미술가 디자이너 협회', 즉 SIAD로 개칭한 단체의 회지)에 기고했다. 이렇게 재미있는 글쓰기 수법은 다음에도 몇 차례 더 써먹은 바 있다. 서평 첫 문단은 이렇게 시작한다. "자신이 쓴 책을 스스로 평하면 안 된다는 규칙은 두꺼운 (658쪽짜리) 참고서 필자에게도 적용될 것이다. 그러나 그런 책을 제대로 평할 자격이 달리 누구에게 있을까? 책이 만들어진 과정을 알고, 몇몇 디자이너에 관해 4백 낱말 분량 '평문'을 쓰느라 고생했지만, (원고료를 받기 전까지는) 책과 아무 금전 관계는 없는 사람보다 더 적당한 평자가

과연 있을까?" 괄호로 묶인 부분은 편집자 또는 교열자 손에 잘려
나갔다. 그러나 이 서평 덕분에 나는 『디자이너』 정규 필자가 됐다.
1986년 3월에 나는 여전히 고료를 치르지 않은 출판사에 다시
편지를 보냈다. "3월 21일 금요일까지 원고료가 지급되지 않으면
『인더스트리얼 디자인』『디자인』『디자이너』『디자이너스 저널』
『아트 먼슬리』와 디자인사 학회보에 편지를 보내 공론화하겠습니다.
고료를 못 받은 이가 저뿐이라고는 생각하지 않기 때문입니다."
그러고는 다음 주에 수표를 받았다.

　　당시, 즉 1980년대 중엽에 『디자이너』는 '80년대 황금기'를
활기차게 즐기던 잡지였다. 기사로 쓸 만한 사업도 많았고, 잡지에는
(『파이낸셜 타임스』를 좇아) 분홍색 페이지에 찍힌 '경제' 섹션도
있었다. 업계 전반이 (잡지와 기삿거리 모두) 흥미로운 시기였다.
이처럼 업계 협회지가 융성한 것은, 노련하고 박식한 언론인 출신
편집장 앨러스테어 베스트 덕분이었다. 그는 케임브리지에서
영문학을 전공해 리비스를 기억하고, 건축에도 관심이 많은 페브스너
추종자였다. 그는 내 글을 좋아했다. 언젠가 원고를 받은 그가 전화를
걸어 와 글을 칭찬하는 데서 확인한 사실이다. 어떤 거만한 디자인계
인사를 신랄하게 비꼰 기사였다. 『디자이너』(SIAD) 역시 고질적인
체납 업자였는데, 한번은 성품을 숨기지 못한 앨러스테어가 자기
계좌에서 수표를 끊어 보내 오기도 했다. 비록 부도 수표였지만.

사이먼 이스터슨에게 걸려 온 전화에서 그의 목소리를 처음 들은 순간
(아마 1987년)을 생생히 기억한다. 이스터슨 역시 디자인과 건축에
두루 관심을 두고 런던에서 활동하던 인물이었다. 내가 『디자이너』에
써낸 글을 읽었다던 그는, 내게 『블루프린트』에 글을 쓰지 않겠느냐고
물어 왔다. 사이먼은 『블루프린트』 디자이너 겸 창간 발기인으로,
자신의 활동 영역이나 관심사에 관해 원고를 청탁하는 등 편집에도
관여하던 중이었다. 단기 임시직을 상상하며 찾아간 런던 W1 매러번

지역 크레이머 스트리트 26번 건물에 있던 편집 사무실은, 이후 몇 년간 내 직장이 됐다. 사이먼과 함께 나를 약식으로 면접한 사람은 편집장 데얀 수지치였다. 내가 들려준 (프랭크 시내트라에 관해 책을 쓰고 싶어 하는 네덜란드 디자이너 친구) 이야기에 데얀이 웃는 모습을 보며, 문이 열렸다고 느꼈다. 곧장 첫 임무가 떨어졌다. (생각해 보니 애당초 이 기사 때문에 나를 부른 것 같다.) 에리크 슈피커만이 베를린에 세운 그래픽 디자인 회사 메타디자인을 취재하는 일이었다. 마침 나는 베를린에서 에리크를 만난 참이었고, 이미 (1년 전 IDJ에) 그의 '타이포그래피 소설' 『원인과 결과』 서평을 써낸 바 있었다. 즉, 어려운 임무는 아니었다.

언론 보도의 습성에 눈을 뜬 것은 그제서였다. 사이먼 이스터슨은 내가 쓴 메타디자인 원고를 읽고 나서, "인용은?" 하고 물었다. 잡지 기사에 흔히 쓰이는 장치를 찾는 말이었다. 처음에는 이상한 질문이라고 생각했다. 취재원을 직접 인용한 문장이 없는 글은 내 학구적 배경을 무심결에 드러냈는지도 모른다. (하지만 리비스와 엠프슨 식 글쓰기에는 상당한 인용과 신중한 언어 기술이 필요했던 것도 사실이다.) 아무튼 글쓴이로서 나 자신의 목소리를 확신했던 것은 분명하다. 잡지 기사에서 인용문은 필자 자신이 하고픈 말을 대신해 주는 복화술에 그치곤 한다. 나는 그런 기교를 의심한다. 그런 인용문은 가지에서 따낸 과일을 깨끗이 손질한 다음 필자의 문장에 넣어 의미를 바꾼 통조림이 되기 쉽다. 그러나 이 경우에는 사이먼의 지적이 적절했다. 그는 에리크 슈피커만과 통화한 적이 있었고, 따라서 그의 능란한 화술과 구수한 영어 실력을 잘 알았다. 훗날 (1993년 IDJ에서) 나는 실수를 만회해 보려고 에리크와 문답식 인터뷰를 했는데, 그 글을 보면 문장을 맺지도 못하며 중얼거리는 나와 반대로 쉴 새 없이 능변을 토하는 에리크를 목격할 수 있다. 1987년 늦여름 당시, 『블루프린트』는 누가 먼저 메타디자인 기사를 싣느냐를 두고 『디자이너스 저널』과 얼마간 경주를 벌이던 중이었다.

왼끝 맞춘 글

어느 편이 이겼는지는 기억나지 않는다. 아무튼 승패라고 해봐야 고작 며칠 차이였을 것이다. 한편 (윌리엄 오언이 쓴) 『디자이너스 저널』 기사에 내 『원인과 결과』 서평 일부가 슬쩍 도용된 것을 보고, 나는 속보 언론의 생리를 재차 깨달았다.

이 기사를 시작으로 나는 거의 매호 『블루프린트』에 기고했고, '필자' 목록에 이름을 올렸으며, 그 잡지와 느슨히 연계된 저술가 집단에 속하게 됐다. 우리는 발행인 피터 머리가 매번 다른 명소에서, 손수 고른 와인을 대접하며 열던 파티에서 만나곤 했다. 나는 그처럼 근사한 파티가, 끔찍히 느린 원고료 지급 관행에서 주의를 돌리려는 수작은 아닌지 의심했다. 언론계 평균을 한참 밑도는 원고료나마, 졸라야만 받을 수 있었다. 피터 머리와 데얀 수지치가 어떤 파티에서 명사 칼럼니스트로 보이는 이에게 수줍게 봉투를 건네던 장면이 기억난다. 아마 미루고 미루던 수표가 들어 있었을 것이다. 그러나 덕분에 나는 사고력이나 표현력, 지성 면에서 멍청한 기자들과는 비교도 안 되지만 전임 교수직이라는 덫에도 걸리지 않은 저술가들 (재닛 에이브럼스, 브라이언 해턴, 로언 무어 등등)과 대화를 나누며, 지성인 사회에 편입된 기분을 누렸다.

초기 『블루프린트』의 양면성은 잡지가 다루던 분야와 밀접한 관계가 있었다. 1980년대, 마거릿 대처 치하 영국에서는 규제 철폐, 미국화, 디자인 호황이 거센 파도를 일으켰다. 덕분에 기삿거리와 광고 수입이 넘쳤다. 그렇지만 잡지를 만들던 이들은 상황을 기록하고 비판적 관점에서 볼 만큼 예리했다. 널따란 페이지는 화려한 효과 (사진, 삽화)로 빛나곤 했다. 사이먼 이스터슨과 훗날 그를 계승한 디자인 보조 스티븐 코츠는 대도시 런던을 빼어나게 표현하는 비법을 고안했다. 지면에서는 특집으로 보도되던 세계 여러 대도시와 연결된 느낌, 확신과 자신감이 배어났다. 잡지가 이미지에 의존하는 현상은 모두가 우려했다. 디자이너의 몸과 옷 (필 세이어의 표지 상반신에서 극단적으로 나타났다), 도면으로 설명하지 않고 무대 배경처럼

쓰이는 건물 이미지 등이 대표적이었다. 글을 읽는 사람이 과연 있을지 궁금했다.

『블루프린트』에서 나는 압축 어법과 속성 필법을 배웠다. 기사는 1백 낱말 단위로 정해진 분량에 맞춰 써야 했다. 페이지 디자인이 끝나면 잡지사는 사무실 방문을 요청 또는 허락했다. 그곳에서 편집자(비키 윌슨)는, 예컨대 원고에서 스물두 줄을 줄여 달라고 요청하곤 했다. 그러면 나는 교정지에 줄을 그어 덜 중요한 문장이나 구절을 표시했다. 그리고 도판 캡션을 썼다. 페이지 디자인 때문에 캡션은 정해진 글줄에 꼭 맞춰 써야 했다. 대개 나는 본문에서 삭제된 내용을 캡션에 넣으려 했다. 때로는 정해진 분량에 맞추려고 캡션을 늘려야 했는데, 덕분에 새로운 이야기를 할 수도 있었다. 이런 일을 모두 빨리, 두어 시간 만에, 대개는 밤중에 해내야 했다. 사무실에 익숙하지 않을뿐더러 『블루프린트』에서 쓰이던 매킨토시 컴퓨터에도 (당시만 해도) 서툴던 재택 근무자에게는 고역이었다. 당시 『블루프린트』에 보조 편집자로 들어온 릭 포이너는 분량을 정확히 맞춰 쓰는 일이야말로 업계의 묘미라고 지적했는데, 그 말에 동의한다. 그 단순한 기교 또는 기술은, 듣기에 자연스럽고 변화무쌍한 연주를 펼치다가도 법이 정한 폐장 시간에 딱 맞춰 곡을 끝내야 하는 즉흥 연주자의 기술에 견줄 만하다.

1990년, 『블루프린트』를 펴내던 출판사 워드서치는 새로운 그래픽 디자인 전문지 『아이』를 창간했다. 신간에 관한 생각은 한동안, 어쩌면 여러 해 동안 크레이머 가를 떠돌았다. 한때는 프로젝트가 좌초된 듯해서, 편집장으로 내정됐던 『블루프린트』 그래픽 디자인 담당자 릭 포이너가 경쟁지로 옮길 채비를 했을 정도다. 초기에 『아이』는 '세계 그래픽 디자인 평론지'로서 영어, 프랑스어, 독일어 기사를 싣고 나왔다. 이름을 확정하기 전에는 '아이'(eye)라는 말이 유럽에서 어떻게 들리는지 조사해 보기도 했다. 이탈리아어로 그 문자

왼끝 맞춘 글

조합이 어떤 느낌인지 미심쩍었던 탓이다. 몇 호를 내고 보니, 수고와
비용을 무릅쓰고 3개 국어씩이나 실을 필요가 없다는 점이 드러났다.
예컨대 프랑스에는 구독자가 극소수밖에 없었다. 피터 머리는,
『아이』만 시작하지 않았다면 지금쯤 전용 헬기를 타고 다닐 거라며
농담하기도 했다. 결국 프랑스어 번역이 사라졌고, 독일어가 뒤를
밟았다.

나는 『블루프린트』에서 『아이』로 정규 필자 자리를 옮겼다.
『블루프린트』의 폭넓은 관심사와 짧고 긴박한 발행 주기를 즐기던
나는 상실감을 느꼈다. 『아이』는 그래픽 디자인으로 범위를 한정했을
뿐 아니라, 지나치게 조심스럽고 때로는 너무 고상했다. 어쩌면 릭
포이너의 철저한 성격을 반영했는지도 모른다. 아무튼 비교적 여유
있는 발행 간격과 높은 제작비를 반영한 것은 분명하다. 릭에게는
그래픽 디자인에서 비판적 토론 문화를 일구겠다는 사명감이 있었다.
그 뜻은 지금도 존중한다. 그러나 당시 그래픽 디자인에 관한 나
자신의 사명감은 엷어지던 참이었다. 그전 10년간은 나도 디자인사를
논할 때나 이따금 미술사가를 만날 때마다 그런 사명감을 내비치곤
했다. 그러나 1990년 즈음 나는 익숙한 주제를 변주할 마음만 있지,
그래픽 디자인이라는 활동이나 그에 관한 비판적 논의는 믿지 않게
됐다. 나는 릭과 토론하기를 즐겼고, 그의 능변과 설득력에
감탄했으며, 그가 『블루프린트』에서 정확한 원고료 지급 체계를
세우려 애썼다는 점을 잊지 않았다.

3개 국어 시절 여러 언어에 능해 고용된 『아이』 편집자는 글에
관한 결벽이 무척 심했는데, 언론 출판계에서는 흔한 태도였지만,
그 탓에 표현은 개성과 묘미를 잃고 정형화되곤 했다. 직업 언론인은
그런 취급에 익숙해져야겠지만, 나는 아니다. 글 한 편이 그렇게
다듬어져 게재된 다음, 나는 잡지사에 교정 사항을 표시한 사본을
보냈다. 다다음 호에서는 릭에게 익명으로 독자 편지를 써 보내, 내
이전 기사는 원문보다 독일어 번역문이 더 풍성하다고 지적하기도

했다. 문제의 기사가 실린 호(5호)는 마침 프랑스어를 포기한 호였다. 격노한 탈구조주의자로 가장한 나는 프랑스어를 없앤 것이 프랑스 철학에 대한 반발 아니냐고 의심하는 한편, (당시 『아이』에 소개된) 크랜브룩 학파가 해체에서 공연히 이탈하는 '변절자'라고 공격하기도 했다. 5년 뒤인 1996년에 나는, 북아메리카에서 해체가 타락했다고 실제로 비판하는 진짜 프랑스 탈구조주의자(제라르 메르모즈)를 만났다. 우리는 『에미그레』 독자 편지 난에서 의견을 나눴다.

1989년 이후 정치적 혼란 와중에 타이포그래피에서 벗어나려고 1992년 '좌파 성향 고발지' 『카사블랑카』에 잠시 참여한 일을 제외하면, 나는 잡지보다 단행본에 더 에너지를 쏟았다. 첫 두 호를 내고 지친 나머지 『카사블랑카』 편집에서 손을 뗀 나는, 더 꾸준한 작업을 하자는 뜻에서, 차분한 글쓰기에 힘을 모으기로 했다. 그해 가을, 내 책 『현대 타이포그래피』가 나왔다. 1993년 『아이』에 에드워드 라이트와 카럴 마르턴스에 관한 글을 써내자, 그만둘 때가 됐다는 느낌이 왔다. 두 사람 모두 내 마음속 깊이 자리 잡은 인물이었고, 디자인 문화의 허무와 거짓 표면에 굴하지 않고 그에 맞서 생생한 가치를 구현하며 작업한 인물이었다. 그러나 나는 내 글이 그처럼 반발과 비탄의 레토릭을 뿜어내는 데 진력이 났다.

그후 내가 집중한 일, 즉 책을 쓰고 엮고 펴내는 일은, 어렵다. 이 분야에서 무엇인가를 성취하기는 불가능해 보이기 일쑤다. 지면에 안치된 자신의 실수와 혼란을 무수히 확인하고 나면, 다른 사람의 노고를 평가할 때에도 너그러워지기 마련이다. 가혹한 서평을 쉴 새 없이 써내던 내가, 이제는 '이바지하는 사람'(contributor: 노먼 포터가 특히 강조한 말로, 필자 소개 란에 이름을 올리는 사람만 뜻한 것은 아니다)들을 기꺼이 칭찬하게 됐다. 대중에게 별로 주목받지 못한 사람이라면 그런 칭찬이 더욱 필요하다. 그처럼 고마움을 표하는 글 몇 편이 이 문집에서도 효모 노릇을 해 주기 바란다.

왼끝 맞춘 글

책에 실을 글을 고르기는 쉽지 않았다. 지나친 중복은 피하려 했고, 단순 의견보다는 얼마라도 정보 가치가 있는 글을 택했다. 흥미롭게도, 특정 시기에 충실한, 즉 막 일어난 일을 보도한 글이 오히려 생명도 더 긴 듯하다. 엄밀한 분류법은 따르지 않았고, 장르나 분위기에 따라 느슨히 글을 나누어 엮었다.

　여기서 장황하게 요약하기보다는, 책에 실린 글 스스로 주제를 드러내게 두는 편이 나을 듯하다. 글마다 원본의 맥락과 게재 정보를 주석으로 달았다. 서문에서 강조한 원고료 문제 역시 주석에 적을 뻔했다. 그 기준으로, 예컨대 고료를 받고 쓴 글과 그렇지 않은 글을 나눌 수도 있었을 것이다. 이런 글을 쓰면서 먹고살기는 바랄 수 없다. 그러려면 신문이나 발행 부수가 큰 잡지에 기고해야 하고, 생산성이 매우 높아야 하며, 소재를 가리지 말아야 한다. 그러나 원고료는 힘의 징표이므로 중요하다. 고료는 간행물 편집자에게 더 큰 재량을 준다. 일단 팔린 글은 편집자나 교열자 뜻대로 처분할 수 있기 때문이다. 원고료는 필자를 부추겨 팔릴 만한 글을 쓰게 하고, 얼마간 기교를 부리며 글재주를 과시하게 한다. 나는 정반대 경험을 통해 이를 깨달았다. 원고료를 받는 기사만 주로 쓰다가 그런 압박 없이 글을 써 보니 마음이 편했다. 그러면 독자를 놀랠 필요 없이 정확한 서술로써 정보나 경험을 전하는 일에서도 깊은 보람을 느낄 수 있다.

책에 실을 글을 준비하면서, 나는 지면에 찍혀 나온 글이 아니라 내가 원래 쓴 글을 되도록 살렸다. 편집자가 기사를 향상시킬 수 있는 것은 분명하다. 그러나 망칠 수도 있다. 몇몇 『블루프린트』 편집자는 잡지 타이포그래피에 어울리게 예리한 제목을 능숙히 뽑아 내곤 했는데, 그중에서 둘은 이번에도 기꺼이 택했다. 그러나 대부분은, 좋건 나쁘건 간에, 무거운 애들러 타자기(~1986), 앰스트래드 워드 프로세서(~1990), 매킨토시 SE/30(~1997), 파워맥 7300/200 (~현재) 등이 출력한 글을 그대로 옮겼다. 표기법은 통일했지만,

그 밖에는 수정을 최소화했다. 그림은 본문 이해에 꼭 필요한 것만 실었다.

잡지나 학술지 편집자는 저술가가 만나는 첫 독자다. 저술가는 일차적으로 그들을 위해 글을 쓴다. 여기에 실린 글을 제안해 주거나 받아 준 이들, 특히 서문에서 언급한 이들은 고마운 분들이다. 책을 준비하는 과정에서, 글을 고르고 배열하는 일을 결정적으로 도와준 분이 두 분 있다. 프랑수아 베르세릭과 린다 이어미다. 이 자리를 빌려 그들에게 정식으로, 그러나 따뜻하게, 고마운 마음을 전한다.

왼끝 맞춘 글

# 사례들

이 책의 주요 주제와 인물들의 작업을 일부 소개한다. 이 지면은
'걸작선'이 아니다. 여기에 실린 작품은 지난 몇 년간 내가 수집했거나
빌려 볼 수 있었던 물건, 즉 직접 스캔할 수 있었던 물건일 뿐이다.
다른 기준이 있다면, 대부분은 다른 곳에서 소개된 적이 없는
작품이다. 크기는 눈에 보이는 그대로 적었고, 필요하다면 설명도
달았다. 책이나 소책자에서는 페이지 크기를 적었다.

아르얀, 『승리하는 삶—실용적 생활 정도법』[프라하: 슬룬체 (Slunce), 1933]. 반양장, 68쪽, 148×210밀리미터. 활판.

체코슬로바키아 현대주의에서 쓰인 작품 가운데 하나로, 제목처럼 책 자체도 십진분류법(0에서 9까지)으로 정돈됐다. 본문은 이름 없는 그로테스크체 소문자로만 짜였다. 앞표지는, 표준화와 조직이라는 주제에 맞게, 오토 노이라트의의 빈 사회 경제 박물관 작업 일부분을 따왔다. 디자이너: 야로슬라프 호세크.

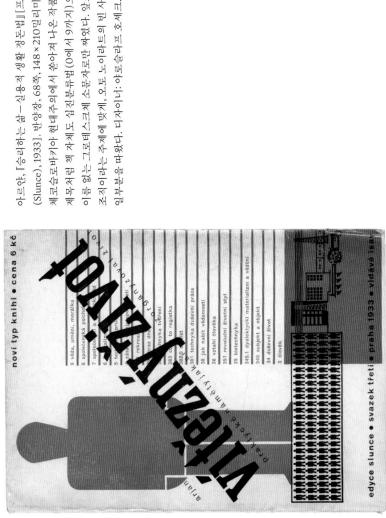

왼끝 맞춘 글

353 potrava výživa všeobecná, první nezbytná životní potřeba, vyrábí energii pro všecki
ostatní projevi.
353.0 vliv potravi na tělo.
353.1 výměna látek: trávení (příjem potravi a její zpracování v tělo),
vstřebávání a zažívání, vyměšování, přesícenost a hladovění.
353.2 hlavní živiny lidské: bílkoviny, tuki, uhlohidráty, minerální soli, vi-
taminy.
353.3 nápoje.
353.4 dráždidla, alkohol, kouření.
353.5 jídelní lístek.
353.6 úprava potravi.
353.7 výživa nemocných.
353.8 různé směri ve výživě: vegetářství, abstynence, prohibice.

354 hygiena předcházení nemocem, preventivní opatření, nezbytnost dostatku zdravého
vzduchu.
354.0 hygiena těla — tělo vylučuje nepotřebné látki.
354.1 hygiena duše.
354.2 hygiena bitu.
354.3 hygiena odivu.
354.4 hygiena lásky.
354.5 hygiena veřejných místností, ulic (zkažené prostředí kapit. virobou).
354.6 hygiena desinfekcí.
354.7 hygiena očkováním.
355.0 dnešní zdravotní poměry.
355.1 medycína: léčení nemocí, boj proti nemocem.

355 lékařství
356 odiv móda, účelný odiv
357 obidli jak zařídit bit dostatečný prostor (viz č. 52).
358 různé životní prostředki: vliv užívání strojů na člověka: zdraví, nezdraví,
penízi, vidělávaš je těžko, musíš využit tedy jejich hodnotu. to není lakota,
359 osobní hos- počítat penízi, za penízi, které projíjou mimo rukama mají tobě, tvemu
podářství hnutí, kamarádům přinese co nejvíc užitku.
proto počítej, hospodař a účtuj.
36 vztahi abích ukojil své životní potřeby, musím se účastnit společenského dění, jeho
člověka vztahů.
nejsem celim otcem, jako ruka nemůže žít odloučena od ostatního těla,
nemohu ani já žít odloučený od společnosti, jako různé části těla jsou zá-
visle svím životem na společných orgánech, tak i člověk je závisli na spo-
ležných orgánech společnosti, které svou činnosti zasahují do jeho života.
každý musí pochopit své postavení, protože úspěch i neúspěch společenského
dění velmi úzce se ho dotýká, nesmí bit jen jeho objektem, částí, kterou
druzí popostrkují, jak se jim zlíbí, ale i subjektem, spoluuměřovatelem,
znamená to boj, znamená to účastňovat se vášnivě životního dění, cíle-
vědomě do něho zasahovat, chápat, pode lenina, že každý okamžik dá se
rozložit na revoluční a kontrarevoluční možnosti, že tedy v každém oka-
mžiku je možno revolučně jednat, zasvětila revoluci nejen několik volných

26

večeři, ale celi život, pak teprve přestaneš bit otrokem a oprostíš se od
špíny tebou nenáviděného, starého života. revoluční boj není nějakím
romantyckým odbojem, hec radykalizující měšťácké mládeže, ale vědomá
tvorba, náplň života, životní úkol, ke kterému přistupuješ s plnou odpo-
vědnosti, nadšením a radostí. bojuješ na všech frontách a žiješ tak mohutný
život. tvůj život a síli nevibiji se v neplodných dyskuzích. vůbec co mluvíš
nejméně. tak rodí se nová osobnost, přesně znalá všech svich vztahů, její
osobní život tvoří dokonalou jednotu se společností.

žijem, abíchom mohli bojovat a vibojovat pro život novou základnu, dejiná
nutnou, socializmus, a bojujeme, abíchom mohli žít, nebot jedině tak lze
dnes silně žít. chápeme, že otázka dokonalostí života není jen otázkou
morální, ideologie, techniky sebedokonalejší, ale především otázkou společen-
skou, polityckou, kdo tohle přehlíží je nevědomec, nebo zaprodanec, který
tak plete hlavu lidem. to ovšem neznamená, abíchom zapomínali na život.
život je nám nástrojem a proto nesmíme ztratit nikdy rovnováhu a stát se
přece nakonec zrádci. o novém životě, o skutečné plném žití budeme moci
mluvit, až virobní prostředki vezmeme do vlastních rukou a tim všecki
ohromné vlastnosti technyki, vědy, průmislu, organyzace budou postaveny
do služeb našeho života. ale zas je viloučeno, abí se někdo stal dobrím re-
volucionářem, budovatelem nového pořádku, když nepřekonal v sobě nej-
horší předsudki životní. sociální ideál nestačí. boj musí každého z nás za-
sáhnout až na kořen bitostí a měnit nás. to neznamená, že nové životní zviki
získáme mimo boj a pak teprve se do toho pustíme. účastí na boji a neustá-
lim sebezdokonalováním, sebepřekonáváním oprostíme se od měšťáckého
nešťáku.

opouštíme zatuchlé světnice svích, jen osobností, životů, je v mládí něco
radostnějšího a silnějšího, než to, bourat hranice, které nás tísní? náš je
svět, budeme-li chtíti, abi jim bil.
vím, i ty jsi nespokojený. ale nechápeš, že kapitalizmus je živi organyzmus,
který chce si prodloužit život, proto je třeba lhát, házet písek do oči, za-
tomňovat, abis neděl správnou cestou. dokud miléš, jsi hodným občanem,
nikdo na tebe nesáhne, jakmile se hlásíš o své právo, hlásíš se o své právo
je také přesvědčovat druhé, postará se o tebe policejní pendrek.

to jest tvoje společenské zařazení ve viroba a spotřebá.
360 hospodářské tvá účast na hospodářském boji tvé třídy: v odborovích, družstevních orga-
vztahi nyzacích. (viz č. 692.).
361 politycké chápeš, že změna hmotného postavení tvého a všech pracujících je
vztahi možná jen změnou celkového společenského řádu. jaká je tvá spoluúčast na
tomto boji?
musíš ovládat abecedu politycké vědy, abis nebil polityckími šarlatány od-
vádín od správného řešení. tak jako ve škole nelze získat celé vzdělání, ale
hlavné praktyckým životem, tak, nelze ani politycki se vichovat z knih
politycké vědy, ale aktyvní účastí na polityckém životě. to je jediní správná

27

『계획적 상업 인쇄—서식류에서 광고 영상까지』(바젤 산업 미술관, 1934). 표지 없이 중철, 40쪽, 148×210밀리미터. 활판.

『계획적 상업 인쇄 전시회에 맞춰 발행된 소책자로, 1933년 린헨에서 바젤로 망명한 안 치홀트의 순길을 드러내지만, 그처럼 세부를 미묘히 조절한 모습은 보이지 않는다. DIN 판형을 설명하는 표지는 치홀트의 『타이포그래피 디자인 기법』(1932) 표지에 쓰인 수법을 반복한다. 그러나 표제를 다룬 솜씨는 엉성하다. 세로줄이 지나가는 곳에 제목과 부제를 배치한 쪽('briefko[pf')이 특히 거슬린다. 표지를 넘기면, 치홀트 자신이 쓴 『광고 디자인(Die Gestaltung der Werbemittel) 등에서, 그와 관계있는 내용이 이어진다.

A 5=148×210

gewerbemuseum basel    ausstellung 8. april — 6. mai 1934

planvolles  werben

vom briefko pf bis zum werbefilm

A 6=105×148

A 7= 74×105

A 8= 52×74

얀 치홀트·에디트 치홀트 신년 연하장 (1937/1938).
1회 접지, 148 × 105밀리미터. 활판.

무뚝뚝한 원칙 없이 배열된 작품으로, 치홀트가 비매칭 배열에서 매칭으로 돌아선 시기를 반영하는 듯하다. 1937~38년이 바로 그 악명 높은 사건이 일어난 때였다. 그러나 이 작품은 간단한 인쇄물이기도 하다. 디자이너가 흔히 연하장에 심는 '디자인'의 부담이 없다. 당시 막 나온 F. H. 에른스트 슈나이들러의 활자체 레기나가 개러몬드와 함께 쓰였다.

사례들

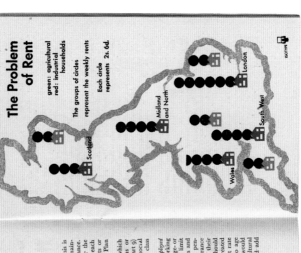

로널드 네이비슨, 『[사회 보장]—영국 사회 진보와 베버리지 계획』[린던: 하럽(Harrap), 1943]. 표지 없이 중철, 64쪽, 121×185 밀리미터. 활판.

에드 프린트가 디자인하고 제작한 이 소책자는 영국 사회 보장 제도의 역사와 미래를 대중에게 설명한다. 전후 제 건 제획의 가룩으로도 의미 있고, 주문 제작한 아이소타이프 도표를 신중한 셈 세계에 따라 인쇄해 본 중간중간 펼친 면에 배치한 점도 흥미롭다. 1940년 영국으로 망명해 1941년 역류에서 폴린던 노이라트 부부는 옥스퍼드에 아이소타이프 연구소를 차리고 편집 디자인 작업을 재개했다. 출판 기획사의 선구자인 해당하는 에드 프린트는 역시 중부 유럽에서 망명한 인물이 세운 회사였다.

왼끝 맞춘 글

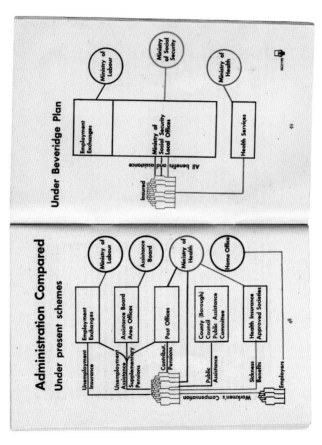

**SOCIAL SECURITY**

The Story
of British Social Progress
and the Beveridge Plan

by Sir Ronald Davison
visualized by ISOTYPE

**Under Beveridge Plan**

Ministry of Labour

Ministry of Social Security

Ministry of Health

Employment Exchanges

Ministry of Social Security Local Offices

Health Services

All benefits and assistance

Insured

ISOTYPE

49

**Administration Compared**

**Under present schemes**

Ministry of Labour

Assistance Board

Ministry of Health

Home Office

Employment Exchanges

Assistance Board Area Offices

Post Offices

County (Borough) Council Public Assistance Committee

Health Insurance Approved Societies

Unemployment Insurance

Unemployment Assistance Supplementary Pensions

Contribut. Pensions

Public Assistance

Sickness Benefits

Employers

Workmen's Compensation

48

사례들

건설 기술자 연합, 『인간을 위한 집』(런던: 톨 앨렌, 1946).
양장, 본문 184쪽, 화보 16쪽, 120×184밀리미터. 철판.

시각 정보와 문자 정보 모두 빼곡이 갖춘 전후 영국 주택 입문서. 본문 디자인을 맡았다고 적힌 퍼티 레이는 '새로운 타이포그래피' 개념을 얼마라도 알던 극소수 영국 디자이너에 속했다. 그러나 책의 본문 타이포그래피는 디자이너 손을 거치지 않은 듯, 타이포그래피가 아니라 인쇄 업자가 디자인한 인상을 풍긴다. 상쾌하고 섬세한 레이의 표지 디자인과 대조된다. 판면이 톨 앨런의 성가리 출신 이민자로, 당시 내용과 디자인 양면 모두 독특한 책을 연달아 펴내던 중이었다.

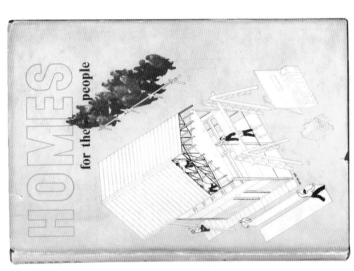

'상이군인을 도웁시다' 포스터(영국 공보부 발행 추정, 1943).
244×370밀리미터. 오프셋.

2차 세계 대전 시기와 직후 영국에서는 정부 부서와 기관이 주요 디자인 의뢰처였다. 핸리온의 승고한 포스터인 이 작품은 런데 장군 25주년에 맞춰 제작된 이 포스터는, 영국 정부가 소련의 전쟁 노력을 전적으로 지지한다는 점을 국민에게 확인해 주는 캠페인에 쓰였다. 크게 확대된 인쇄 망점은 광범한 병사를 장엄하게 (어쩌면 소련의 기념비처럼) 그리는 한편, 제헤상도 신문 인쇄를 떠올려 준다. 하구적 영웅주의가 아니라 사실성과 일상성을 전하는 기법이다. 이 점에서는 서두른 티가 완연한, 간단한 문자 처리도 제 몫을 한다. (특히 상투적인 흘림체가 그렇다.) 포스터는 적어도 두 가지 크기로 제작되었다. 여기에 소개한 것보다 두 배는 큰 판도 있다.

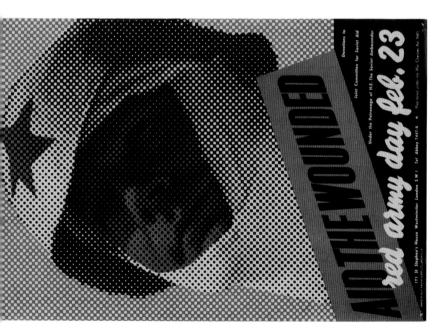

사례들

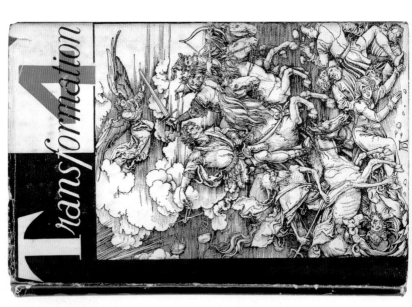

시만스키·트리스(S. Schimanski & H. Treece) 엮음, 『편신 4』
(런던: 린저 드리먼드, 1947). 양장, 306쪽, 134×215밀리미터. 활판.
편자세가 여전히 부족하던 제2차 세계 대전 직후 영국 출판계의
전형적인 제품. 종이는 얇고 저급하며 조판 품질도 나쁘고, 최소
지면에 최대한 내용을 우겨 넣으려는 모습이다. 이 '단행본형 정기
간행물'(이 역시 당시 유행한 형식이다)은 내용도 시의적이다. 유럽
문화가 부흥하는 조점을 보이면서도 환상적이고 공상적인 면을
강조하는 내용이다. 표지 삽화가 무척 적절하다. 날개에는 "재갯과
타이프그래피 디자인: 촌 하트필드"라는 글귀가 적혀 있다. 영국에서
소규모 출판사에 소소한 일을 해 주며 불만스럽게 살던 독일인
망명가 촌 하트필드. 추측컨대 그가 의도한 디자인이 인쇄소에
정확히 전달되지 않고 대충 해석된 듯하다.

And rather transcendental verse:

*Fill the mountain*
*With the names of life.*
*Grow close to trees.*
*Birds drink water.*
*Man has his season.*
*O fill the mountain*
*With the names of life.*

And the recurring quasi-Biblical language for lost children who may yet hope:

*In thy falling here flame*
*May thy tall O may the pieces grow*
*On a body again and may thy will rise*
*In the cold to be a cry and may light*
*The light of summits*
*Seize the twins of my naked spirit*
*To heal O to heal what teabeth*
*Outside the animal.*

No doubt, here is a Voice, *aut vincere aut mori*. Unlike Henry Miller who has bared himself, revealed his past and *milieu* in his *Cancer* and *Capricorn* books, the voice of Patchen seems to spring from out of nowhere. We know it belongs to the terrible years, but we search for the esoteric roots and find very few revealing clues. Some accidental, even seemingly slight esoteric reason might generate a Dracula or a saint. The powers of Patchen's sublimation are immense. Where and what are the esoteric causes of that sublimation? Perhaps knowledge of such roots, the genesis of his disguises, would damage the aura of the architect of the dark kingdom. We will leave it at that. For as the poet himself says, "It is enough to be innocent." The gates of the dark kingdom are open to those who are able and wish to enter.

# Reflections on the Journal of Albion Moonlight

*by KENNETH PATCHEN*

To TELL YOU THE TRUTH, I have lost the way. I want to destroy all these stupid pages—what a miserable, broken-winded hack I am! What remains? Be assured—whatever happens, I won't lie to you.

One ends by hiding one's heart. I say here is my heart, it beats and it pounds in my hand—take it! I hold it out to you. . . . Close the covers of this book and it will go on talking. Nothing can stop it. Not death. Not life. Draw in closer to me. How small and frightened we are. Our little fire is almost out. What do we seek? I am smiling now. You will be told that what I write is confused, without order—and I tell you that my book is not concerned with the problems of art but with the problems of this world, with the problems of life itself—yes, *of life itself*. Does this astonish you? If you will listen to me, you will learn to create laws. You have none, you know. What did you get from Shakespeare's hooting and howling? A bit of stuff about an idiot and a king. And you threw up in sheer ecstacy. That won't do. The noble speeches aren't enough. The thread-bare and ridiculous plots aren't enough. Men were made to talk to one another. You can't understand that. But I tell you that the writing of the future will be just this kind of writing—one man trying to tell another man of the events in *his own heart*. Writing will become speech. Novelists talk about their characters. This is because they have nothing to say about themselves. You will ask, was this true of Dostoievsky? and sadly I must answer: yes, Dostoievsky made this stupid mistake—but I was wrong! I am right in what I say to you, *but it doesn't make sense*, it doesn't tell you what you should know. We must keep Shakespeare and Dostoievsky, because they talked above the clamour of their characters—they poked their bleeding heads through the junk-pile of literature, *and we saw their white, twitching faces*. We saw their lips moving. We heard their grunts and their sobs. Ah, but who did! I am full of anger when I think of the smug pigs who call themselves writers—the dirty, whitelevered fat boys fingering their mother's love letters off in the attic somewhere. What luck! Get that rubbish out of my way . . . you are damned right there, I am stewing in my own juices . . . don't turn away. I have bad habits. For one thing I never have money. I have no trade. There is money in novels but none at all in writing. Money is a necessity. Without it one starves. Then there is the matter of the landlord. Landlords care even less about writing than novelists do. It is hard to write in the street. People get the idea that maybe you are crazy. Writing is a difficult job. There is no trouble at all in knowing what you want to say; the trouble begins in keeping out the rest of it. I'd like to talk about God all the time. I know less about this than about anything else. I know that you encourage me to show my heart. I have never belonged to a political party. Please tell all your friends to read my journal. I have spent many lives learning to write. It would be a pity if no-one bothered to read this, wouldn't it? I feel that I have somebody to write to. I am not evil.

『오스트리아의 조립식 주택』(빈: 오스트리아 능률 센터, 1953).
링 제본, 표지, 182쪽, 318×205밀리미터, 색인표 포함 니비는
334밀리미터. 활판.

조립식 주택을 설명하는 카탈로그로, '사용자를 위한 디자인'과
'내용에서 출발하는 디자인'이 만나면 어떤 일이 일어나는지 잘 보여
준다. 조금은 투박하지만 근사하게 명쾌한 문서다. 내용은 몇 부로
나뉘는데, 이 구성은 시각적 형태와 재료로 모두 표현된다. 삽화가
있는 도입부에는 굵팅된 괄텍지가 쓰였고, 사려 깊은 표를 이용해
비용을 계산해 볼 수 있는 지면에는 회색 재활용지, 색인표 달린 장
표지에는 색지가 쓰였다. 디자이너는 아니스트 (에른스트)
훈흐인데, 이 책은 1938년 빈에서 망명해 결국 영국에 정착한 그가
드물게도 본국에서 맡아 한 작업이다. 그가 회상하기로, 디자인에서
이상한 점이 나타나면 의뢰인에게 확인하곤 했는데, 이 작업에서는
의뢰인의 영동한 정보를 전달했다는 사실이 밝혀졌다고 한다. 형태가
내용을 '그려 낼 수 있음을 증명하는 일화라고 한다.

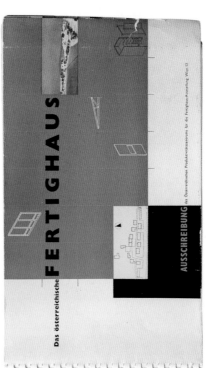

## Wandelemente (außen)

| Höhe | Höhe | geführt über | geführt über | mit Haustür | mit Haustür | mit Fenster | mit Fenster | mit Fenster größer | mit Fenster größer | mit Fenster größer 240 Höhe | mit Fenster größer 240 Höhe |
|---|---|---|---|---|---|---|---|---|---|---|---|
| 101 | | 102 | | 103 | | 104 | | 105 | | 106 | |

## Wandelemente (innen)

Die Preise sind je nach Tabelle auf Grund der Leistungsverzeichnisse einzusetzen!

Formvorlage Zeichnung

**90**

## A Häuser · Fertigteile · Elektroinstallation

**91**

paintings, drawings, and sculpture

a selection from

the Arts Council collection

『회화, 소묘, 조각―예술위원회 컬렉션』(런던: 영국 예술위원회, 1955). 중철, 제 킷, 36쪽, 185×247밀리미터. 활판.

수수하고 단순한 도록이지만, 종이 사용에서 변주 솜씨를 엿마간 보여 준다. 특히 감쇄 제킷을 보면, 한 면(겉면)은 나무 입자가 다 보일 정도로 거칠고, 반대 면은 매끄럽게 처리되어 있다. 일부 타이포그래피 요소도 그렇지만, 이런 용지 사용은 빌럼 산드베르흐가 디자인한 암스테르담 시립미술관 도록을 선명히 떠올려 준다. 산드베르흐는 이 도록을 디자인한 허버트 스펜서의 스승이었다.

왼끝 맞춘 글

런던 피터 로빈슨 백화점 (1959).

에드워드 라이트가 디자인한 건축물 레터링 작품으로, 건축가와 레터링 디자이너가 충분히 교감한 상태에서는 표지가 건물에 통합될 수 있다는 점을 잘 보여 준다. 그런 협력이 이루어지려면 문자 디자이너가 사업 초기에 투입되어야 한다. 내부에 조명이 장착된 반투명 플라스틱으로 만들어졌고, 건물에서 1층 점포와 그 위 3개 층 사무실 영역을 구분해 주는 벽감에 설치됐다. 문자 형태는 건물 자체의 철제의 기하학적 형태에 정확히 조응한다. 건물이 있던 스트랜드가는 런던에서 가장 분주한 곳이어서다. 이제는 건물도, 표지도 사라지고 없다. (테니스 래스던이 디자인한) 건물이 있던 자리에 이제 개발 업자 탈현대주의 건물이 들어서 있다. 사진: 요제프 리크베르트 (Joseph Rykwert).

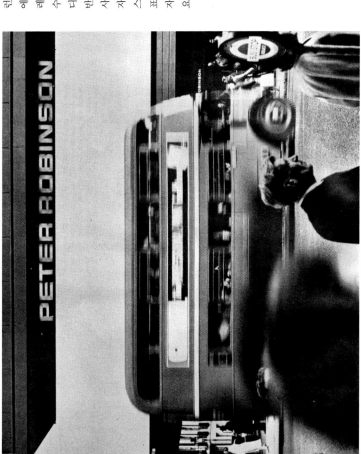

울름 디자인 대학 신년 연하장 (1958).
105×148밀리미터. 활판.

뒷면에 4개 국어로 적힌 글귀가 설명하듯, 이미지는 "그리드 변형을 통한 조절"실습에서 만들어진 학생 작품을 보여 준다. 그 학생은 후베르트 치머만이었다. 무척 단순한 연하장 자체를 디자인한 사람은 밝혀지지 않았다. 그러나 제작 책임자는 엔서니 프로스하우그 교수였을 개연성이 높다. (신년 앞에 붙은 별표는 그의 생각이 개입한 흔적 같다.)

grüsse        *1958
greetings
salutations
saludos

왼끝 맞춘 글

볼딩 맨셀 편지봉투 (1963?).
216×105밀리미터. 활판.

데릭 버콜이 디자인한 볼딩 맨셀 인쇄소 기업
아이덴티티의 일부. 뚜껑이 오른쪽에 달린 창
봉투. 세로운 로고타이프/심벌은 인쇄 공정을
실연해 보인다. 회색과 주황색 사각형이 겹쳐
찍혔고, (당시 '&' 보다 현대적인 인상을
풍기던) 덧셈부호는 두 색면이 가산 혼합된
영역에 딱 맞게 들어가 있다. 봉투 크기나 창
위치는 당시 영국에서 통용되던 어떤 표준도
따르지 않은 듯하다. 당시 영국의 서식류
규격은 유럽 표준을 막 따르던 참이었다.

Balding + Mansell

3 Bloomsbury Place London WC1
Telephone Langham 6601
Telegrams Baldimento London WC1

사례들

『뉴 레프트 리뷰』(1966). 반양장, 96쪽, 154 × 225밀리미터. 활판.

매력 버솔이 (제르마노 파체티와 브라이언 다운스에 이어) 세 번째로 정립한 『뉴 레프트 리뷰』(NLR) 아이덴티티는, 이후 편집장이 페리 앤더슨과 로빈 블랙번으로 바뀌는 동안에도 계속 쓰이면서, 가장 오래 유지된 형식이 됐다. 그 디자인은 2000년 '혁신호'가 나오며 비로소 (피터 캠벨의 디자인으로) 대체됐다. 버솔의 NLR에는 고전적인 절제미가 있었고, 신선하게 너리에 박히는 표지 색 (여기에 소개한 호는 파랑)과 서로 대비되는 활자체 선택으로 생동감을 더했다. 활자체는 모노타이프 개러몬드와 당시 이름으로 노이에 하스 그로테스크이다. (훗날 헬베티카로 개명한 활자다.) 본문 배열에서는 비대칭이 두렷하고, 들여 짜기도 쓰이지 않았다. 매체로 고배하고 '유럽산' 같은 느낌이다. 독일 책인지 이탈리아 책인지는 몰라도, 아무튼 영국 책 같지는 않다.

40

*new* left *review)*

The Print Jungle

Juliet Mitchell   Women: The Longest Revolution

Bertolt Brecht   Four Poems

James O'Connor   Monopoly Capital

John Goode   Character and the Novel

Eric Hobsbawm   The Spanish Background

왼끝 맞춘 글

# Monopoly Capital

The late Professor Baran once remarked to the present writer that he was 'perfectly satisfied with the current state of orthodox economic theory' and considered further mathematical explorations of the properties of conventional economic models a waste of time and energy. A little reflection will suggest that this might be considered an unusual opinion for a Marxist to hold. Why, indeed, should Professor Baran have been satisfied with orthodox theory at all? *Monopoly Capital*, the final product of years of fruitful collaboration between our two leading Marxist economists, supplies an answer which will be helpful to many radical social scientists and offend many traditional Marxists.

Marxist analytic tools were developed to describe the transition from precapitalist to capitalist economies and to unravel the 'laws of motion' of competitive capitalism. An analysis of monopoly capitalism requires techniques which are more adaptable to their subject matter. These are nowhere to be found in the classic Marxist literature, although there have been attempts to stretch the labour theory to fit problems of monopoly pricing. The utility of the techniques

based on the labour theory nevertheless remains limited to explaining the origins of profits and the distribution of income between economic classes under a régime of competition. Mainly for this reason, the authors of *Monopoly Capital*[1] have been compelled to borrow most of their tools from economic orthodoxy.

It should be quickly added that the same thing cannot be said about the *method* which the authors use to study us monopoly capitalism. In their own words, Marxian social science focuses on 'the social order as a whole, not on the separate parts'. While American social science has discovered many 'small truths' about contemporary capitalism, 'just as the whole is always more than the sum of the parts, so the amassing of small truths about the various parts and aspects of society can never yield the big truths about the social order itself.' More concretely, what distinguishes their economic method from that of their orthodox rivals is the division of the total product, or gross national product, into 'socially necessary costs' and 'economic surplus'. For orthodox economists the cost of producing a given total product is equal to the value of that product, even when total product falls below the full capacity level. It will become clear that it is impossible to even identify the surplus unless economic society is viewed 'as a whole'. Thus the concept of the surplus is integral to the Marxian method and totally foreign to orthodox method.

Immediately there is apparent a striking asymmetry. Baran and Sweezy have welded techniques forged during the past few decades by academic economists to a methodological (conceptual) concept which in one form or another is as old as economic science itself, but which is presently associated chiefly with Marxian thought. As we shall see, the clash between method and technique is the source of some of the more troublesome theoretical difficulties which appear in *Monopoly Capital*.

## Major theses

In order to convey some idea of the magnitude of Baran and Sweezy's achievement, as well as to prepare the reader for a critique of *Monopoly Capital*, we attempt below to summarize the book's major theses. Expectedly, the authors depart sharply from orthodox practice by placing monopoly at the very centre of their analysis. 'Today the typical unit in the capitalist world is not the small firm producing a negligible fraction of a homogeneous output for an anonymous market but a large-scale enterprise producing a significant share of the output of an industry, or even several industries, and able to control its prices, the volume of its production, and the types and amounts of its investments.'

Large-scale business is organized along corporate lines and is typical in the sense that a relatively small number of industrial giants own a large share of industrial assets. Controlled by a group of self-perpetuating professional managers, the big corporations retain the lion's share of their earnings and enjoy a great measure of financial independence. The

[1] Paul Baran and Paul Sweezy: *Monopoly Capital*; an essay on the American economic and social order. Monthly Review Press, New York and London, 64/-.

아이리스 머독, 『그물 아래』(하먼즈워스:
펭귄 북스, 1960, 1962). 무선철, 256쪽,
110×181밀리미터. 활판.

1940년대 후반 얀 치홀트가 순수한
타이포그래피 표지를 정립해 준 후,
1950년대를 지나며 펭귄 소설 표지에서도 점차
그림이 필요해졌다. 한스 슈몰러의 형식에
맞춰 디자인된 첫 사례는 당시 실태를 보여
준다. 삽화가 쓰였지만, 면과 선이 조합된 기존
형식에 구속된 모습이다. 삽화 작가는 왕립
미술 대학을 갓 졸업한 정녈 데 마이어인이었다.
2년 후, 제르마노 파체티가 감독한 판에서는
삽화가 부각되고 색면은 없어졌으며, 활자체는
'인본주의' 길 산스에서 '공업용' 그로테스크로
바뀌었다. 아울러, 대문자만 쓰이던 표제가
대소문자를 섞어 쓰는 쪽으로 바뀐 점도 좋을
만하다. 당시 삽화를 쉬어 키마이어가 디자인하던 영국
도로 표지에서도 같은 진보가 일어나던
참이었다. 2년 사이에 책값이 40퍼센트 오른
점도 읽을 수 있다.

a Penguin Book

Under the Net

Iris Murdoch is acknowledged as one of our leading young novelists. Her intelligent, witty observation of characters and places is already mature in this, her first, novel. The central figure, Jake Donaghue, a struggling writer in London, is involved in a series of adventures which are both entertaining in a Marx Brothers way and moving as tragedy.

This book won a prize in the 1954 Cheltenham Festival of Literature and the Arts.

'She can create character; she has a light hand with dialogue. She can evoke the different parts of London and Paris ... with the economical strokes of the true artist. She has a remarkable sense of timing.' *The Times Literary Supplement*

'Donaghue's story of self-discovery is often wildly funny, often deeply moving, and the descriptions of London life have never been bettered.' – *John O'London's*

'Here is a novel written for the fun of it, but the fun is that of a witty and poetic intelligence' – *New York Herald Tribune*

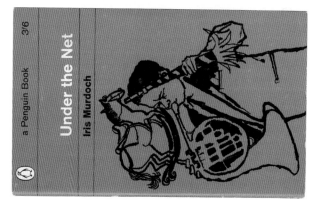

a Penguin Book    3/6

Under the Net

Iris Murdoch

45

사례들

켄 갈런드, 『그래픽 안내서』(런던: 스튜디오 비스타, 1966).
반양장, 96쪽, 165×196밀리미터. 오프셋.

촌루이스가 스튜디오 비스타에서 엮어 펴내던 미술 디자인 안내서 총서 중 한 권. 느긋한 느낌이 좋던 그 시리즈에서 '숙숙들이' 절차하게 디자인된 켄 갈런드 작품은 예외에 해당했다. 갈런드는 확인할 수 있는 지식과 정확히 구정된 설자에 관심을 둔다. 좋은 스타일이나 영감은 논하지 않는다. 그의 그래픽 디자인은 미술가의 스케치북에서 벗어나, 의료인이나 인체 엄자와 사회에서 교류하며 세상을 사는 디자인이었다. 본문 자체도 세인표 달린 섬선으로 조직됐고, 내용 자체도 조직에 관한 자료를 상당량 제시했다. 건축과 산업 디자인에서 그런 생각이 유익하게 활용된다면, 그래픽이라고 그러지 말라는 법이 있을까?

왼끝 맞춘 글

## Some hints on phone technique

Before phoning, make clear notes of what facts you are going to transmit, especially figures.

Always find out the name and initial of the person at the other end, and ensure that he knows your name and the name of the organisation you represent.

Tell him the general subject of your call before dealing with any details.

If you are about to launch into details, make sure that your listener has pen and note book ready; he may be prepared to rely on his memory, but you should not take the risk.

Before dictating any copy or relaying lengthy instructions, find out if a stenographer is available; shorthand script is usually more reliable than longhand, because a stenographer is specially trained to catch every word.

When dictating, always use standard introductory phrases such as 'dictation follows', 'I will repeat that', 'dictation ends', and so on.

If someone is giving you a message, and some word or phrase is unclear, insist on it being repeated until you completely understand it, however embarrassing this may be.

Always read back a long message or dictated copy to ensure that you have it right.

When spelling out a word, use the phonetic alphabet system.

If you are regularly giving layout modifications to one recipient, supply him with numbered grid sheets, and refer to the position of layout elements by co-ordinates of the grid. This technique of using a pre-arranged formula can solve many of the inherent difficulties of referring to visual factors by aural means.

should be made. Anyone who thinks that this is all childish and unnecessary should be able to answer 'yes' to all the following queries:

Do you always have

with you a note book and pen when making or receiving a phone call? Do you know either the international Phonetic Alphabet or the Able-Baker-Charlie alphabet by heart? Do you always make

sure that you have understood a name or phrase correctly even if you have to annoy the caller by asking him to repeat it several times?

---

## The telephone as a tool for the graphic designer

### Why bother with technique?

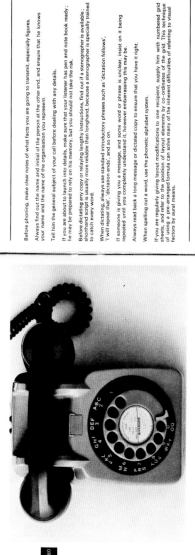

So many instructions bearing on graphic design work are given over the telephone that it is not fanciful to regard it as a design tool, the technique of which should be learnt by the designer in the same way

as he learns the use of drawing instruments. Because the telephone is so easy to use and so familiar, it is not always realised that there is a technique related to its use, which becomes vitally impor-

tant when specific information - a dimension, for example - is being transmitted. Owing to the need for speed in such fields as advertising and periodical production, vital design decisions

are often taken on the phone. This means that ambiguities which are acceptable in normal phone conversations have to be resolved, and that an accurate regard of the vital points of the phone conversation

47

사례들

『뉴 소사이어티』(1966). 중철, 34쪽, 236×333밀리미터. 활판.

현대화가 한창이던 영국에서, 『뉴 소사이어티』는 누히 다양한 화제를 활달히 논평했다. 여기에 소개한 호는 1964년 제르마노 홀리스가 개발한 기본 페이지 레이아웃과 화제를 바탕으로 리처드 홀리스가 감독하던 시기 (1966~69)에 나왔다. 표지에는 에드워드 라이트가 그린 삽화가 실렸다. 이번에 앞에 앉은 '주어진' 상황을 은중하는 정신, 다큐멘터리 정신이다. (세 디자이너의 성격이기도 하고, 볼바커의 바스크 관련 기사와도 상관있다.)

『꿈과 꿈꾸기』(하먼즈워스: 펭귄 에듀케이션, 1973). 무선철, 512쪽, 129×199밀리미터. 활판.

1970년대에 펭귄 에듀케이션의 널리 퍼내던 '참고서' 총서는 하얀 바탕에 강하고 단순한 이미지로 꾸민 (메릭 배롤의 음니꾀 스튜디오가 디자인한) 표지 양식으로 돈보였다. 체동은 인세나 지정된 그로테스크 매문자로 제목을 써서 (몇 밀리미터 어빼만 두고) 꽉 채웠다. 이 책의 디자이너 멘시나 프로스하우스고, 우연히도 납말 안에 또 다른 납말이 있다는 데 착안, 시리즈 활자로 제목만 쓰고 보조 색 하나만 더해 간단히 표지를 마무리했다.

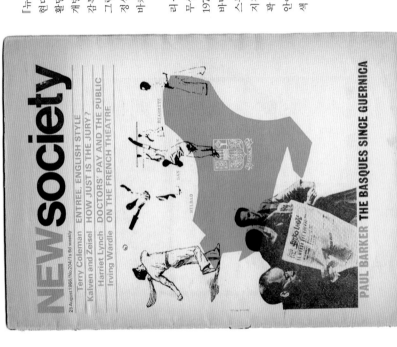

왼끝 맞춘 글

PENGUIN MODERN PSYCHOLOGY READINGS

# DREAMS & DREAMING

SELECTED READINGS

EDITORS: S.G.M.LEE AND A.R.MAYES

# DREAMS & DREAMING

EDITORS: S.G.M.LEE AND A.R.MAYES

PUBLISHED BY PENGUIN EDUCATION   COVER DESIGN: OMNIFIC/ANTHONY FROSHAUGH

PSYCHOLOGY & PSYCHIATRY  0 14 08.0552 4

Before the 1950s most investigations of dreams and dreaming were concerned with the content of dreams, in particular with their function and meaning. For those who remained unconvinced by the explanations of psychoanalysis and analytical psychology, the discovery in 1953 of rapid eye movement (REM) sleep seemed to hold out the possibility of a more 'scientific' theory being formulated.

This absorbing collection of papers draws together some of the most influential findings in the field. The first half of the volume includes accounts of some early dream theories, an investigation of the content of children's dreams, and an exposition of the classic theories of Freud and Jung. The second half offers a variety of papers on REM sleep, and the effects of its deprivation, and goes on to look at the question of the dream state in relation to visual perception, motivation, information processing, drugs and biochemical processes.

# RE M

S. G. M. Lee was formerly Professor of Psychology, and A. R. Mayes is Lecturer in Psychology, University of Leicester.

'Penguin Modern Psychology Readings should be of inestimable value to psychology students, to students in other social sciences, and for that matter to the educated general reader'
*The Times Educational Supplement*

United Kingdom £1.25
New Zealand $3.75
Canada $5.25

Australia $3.75
(recommended)

0 14 08 0552 4

---

49

사례들

베르톨트 브레히트, 『메티—전환의 시』(네이메헌: SUN, 1976).
반양장, 208쪽, 150×220밀리미터. 활판.

카럴 마르턴스는 1975년부터 네이메헌 사회주의 출판사(SUN)와
일했다. 이 책은 그가 SUN에 디자인해 준 초기 작품에 속한다. 'SUN
스크리프트'(SUNschrift) 총서는 앞표지와 뒤표지를 연결하면서
책등을 덮어 주는 선, 디자이너가 직접 베드라셋을 전사해 짜는
포맷을린 고딕 활자 등을 특징으로 했다. 이미지는 책마다 특성을
살려 정해졌다. 이 책에는 파울 클레의 펜화가 삽화로 쓰였다. 표지는
코팅 없이 (오프셋으로) 무광지에 인쇄했다. 본문은 인물에, 소제목
등은 가운데에 맞췄다. 총서의 모든 책의 그런 형식이었다.
전체적으로 단순하고 수수한 모습이 브레히트의 글에 잘 어울린다.

왼끝 맞춘 글

Keh Lan onderhandelde buiten medeweten van de vereniging en tegen haar advies in met buitenlandse politici. Me-ti sprak: Keh Lan beroept zich erop, dat hij vertrouwen waardig is. Het is mogelijk, dat hij vertrouwen waardig is. Wij menen niet dat hij ons verraden heeft. Wanneer hij echter verlangt dat we zeggen te wéten, dat hij ons niet verraden heeft, dan verlangt hij teveel. Tussen menen en weten bestaat een onderscheid, hetwelk niet op te merken gevaarlijk is. Wanneer hij wil, dat wij weten, mag hij geen beroep doen op ons vertrouwen. Hij zegt, dat we niet op de buitenkant mogen afgaan, we moeten op het innerlijk afgaan. Waarom wil hij ons niet toestaan, op de buitenkant af te gaan? De buitenkant kan bedriegelijk zijn, maar ook bewezen worden. Het innerlijk kan niet bewezen worden; het moet eenvoudig geloofd worden. Wil hij ons leren te geloven, terwijl hij ons ook in staat kon stellen te weten? Keh Lan zal misschien de beste bedoelingen gehad en onze zaak naar best vermogen behartigd hebben, maar hij zadelt ons op met een kwalijke gewoonte, wanneer hij ons ertoe brengt menen als weten te beschouwen.

## HET IS GEMAKKELIJKER HET GELOOFWAARDIGE TE ZEGGEN DAN HET WARE

Men tracht dikwijls te doen geloven wat men niet bewijzen kan. Daarbij beroept men zich op zijn waarheidsliefde. Helaas is het ware niet altijd het waarschijnlijke. Dikwijls wordt het ware pas met behulp van kleine onwaarachtigheden ook waarschijnlijk. Zo begint men dan te liegen op het ogenblik, waarop men slechts door een beroep te doen op beproefde waarachtigheid geloofwaardig is. Me-ti heeft gezegd: Het is voorzichtiger van mij, ervoor te zorgen dat mijn vriend zichzelf geloven kan, in plaats van mij.

Naar plaatsen gaan, die door gaan onbereikbaar zijn, moet zich afwennen. Praten over aangelegenheden, die door praten niet beslist kunnen worden, moet men zich afwennen. Denken over problemen, die door denken niet opgelost kunnen worden, moet men zich afwennen, heeft Me-ti gezegd.

## OVER DE DOOD

Me-ti bewonderde de wijze waarop onze vriend An-tse gestorven was. Hij had stervend een paar gemakkelijke algebra-opgaven ter hand genomen. Onder het oplossen daarvan stierf hij. 'Of hij was al klaar met het nadenken over de dood of had althans besloten dat dat probleem niet oplosbaar is', sprak Me-ti, en toen ik hem vroeg of men niet kon zeggen dat het deze wijze van sterven aan diepte ontbrak, gaf hij ten antwoord: 'Wanneer men de rivier over moet, zoekt men graag een ondiepe plek'.

51

사례들

Frumkin's, Commercial Road. E1

The Springboard Educational Trust would like to acknowledge the support of the London Borough of Tower Hamlets

3-21 August 1980

A series of audio-visual programmes presented by The Springboard Educational Trust in association with *The Jewish Chronicle*

# THE SIGHTS AND SOUNDS OF **THE JEWISH EAST END** AT THE **WHITECHAPEL ART GALLERY**

Whitechapel High Street, London E1
Telephone 01-377 0107
⊖ Aldgate East
Open Sunday-Thursday 11am-9.30pm
Admission free

왼끝 맞춘 글

화이트채플 미술관 리플릿/포스터(1980). 420×297밀리미터, 접으면 210×99밀리미터. 오프셋.

당시 화이트채플은 예산 문제로 컬러 포스터를 많이 만들지 않았다. 디자이너 리처드 흘리스는 좋은 사진을 최대한 활용, 우편 판단으로도 쓸 수 있고 벽에 붙일 수도 있는 광고지를 만들었다. 활자 크기는 두 용도를 모두 고려해 정했고, 글은 접지 선을 피해 배치해 접고 펼치는 과정에서 일관성 있게 읽히게 했다. 주조와 청록만 썼었지만 (이 품목에서 검정은 피했다) 망점 처리와 중복 인쇄 덕분에 다색 효과가 난다.

『시티 리미츠』(1981). 중철, 표지, 88쪽, 210×297밀리미터. 오프셋.

1981년 런던 런던 소식지 『타임 아웃』이 협동조합 위상을 잃자, 실망한 직원 일부는 '제도권'에 가까워지는 『타임 아웃』에 대한 진보적 반응으로 『시티 리미츠』를 창간했다. 첫 디자이너는 네이비스 데이비스 키잉었다. 그의 거칠고 선동적인 그래픽 스타일은 갈등으로 점철된 당시 영국에 잘 어울렸다. 나중에는 런던에서 한창 잘나가던 청년 디자이너 네빌 브로디가 『시티 리미츠』에 새로운 포맷을 만들어 줬다. 1990년 잡지사는 파산했고, 시장은 날로 성장하는 런조 『타임 아웃』이 독차지하게 됐다.

FF 콰드라트 활자체 표본 (아른험, 1992). 210×590밀리미터,
접으면 210×118밀리미터. 오프셋.

1990년대 들어 소규모 활자 제조사, 심지어 1인 제조사가

부활하면서, 활자체 디자이너가 만드는 표본 인쇄물도 다시
출현했다. 이 작품은 냉용성과 철저함에서 보기 드물게 우수한 예다.
콰드라트 활자체를 디자인한 프레트 스메이여르스가 아른험에서
공동 운영하던 소규모 스튜디오 콰드라트가 디자인한 작품이다. 본디
스메이여르스는 활자체를 직접 판매할 계획이었다가, 결국에는
베를린에 있는 폰트숍에 판매권을 넘겼다. 그렇지만 독자적 표본을
만드느다는 계획은 예정대로 진행했고, 기엄제 표본 (그런 표본은
나온다는 보장도 없지만)에서는 볼 수 없는 정성을 작업에 쏟았다.
탐상출판 상황을 고려할 때, 사용자가 자판 배열, 특히 콰드라트의
특징인 이음자와 특수문자 자세 조합을 궁금해하리라는 생각이
디자인에 반영됐다. 진초록, 연초록, 짙은 파랑 등 3색이 쓰였다.

밑장:
베를린 교통국(BVG) 버스 전차 리플릿(1992). 297×420밀리미터,
접으면 50×140밀리미터. 오프셋.

수수하고 적당한 리플릿이으로, 막 통일된 베를린 교통구이
메타디자인의 지침에 따라 마련한 정보를 보기 좋게 제시한다.
『조립식 주택』카탈로그(이 책 36~37쪽)와 마찬가지로,
이 작품에서도 내용(버스 전차 노선)과 형식(협지 구성)이 서로
근사하게 들어맞는다. 그 밖에도 정보를 묶어 주는 선 같은 디테일은
40여 년간 발전한 정보 디자인 전통을 시사한다. 리플릿에 실린 글은
버스 서비스에서 중요한 변화가 있다고 지적, 친근하게 설명한다.
버스에는 눈에 띄는 자주색, 전차에는 차분한 회색이 쓰였다.
'메타디자인: K. 란츠'라는 서명이 씌어 있다.

왼끝 맞춘 글

선배, 동료

# 마리 노이라트, 1898~1986

1986년 10월 런던에서 마리 노이라트가 사망했다. 그녀와 오토 노이라트가 함께한 아이소타이프 작업은, 특히 그녀 자신이 쓴 소수의 명쾌한 글에 잘 기록돼 있다. 이 글은 그녀의 생애나 업적을 체계적으로 설명하는 글이 아니라 느슨하고 사적인 이야기에 가깝다.

몇몇 자전적 글에서, 마리 노이라트는 경험이나 인간관계에서 첫 순간이 특히 중요하다고 강조한 바 있다. 내가 기억하는 첫 순간은 그녀가 레딩 대학교 타이포그래피 학과 실기실을 거닐던 모습이다. 오토·마리 노이라트 아이소타이프 컬렉션을 레딩 대학교에 기증한 그녀는, 정기적으로 학교를 찾아 3학년 타이포그래피 전공생과 세미나를 열었다. 당시 나는 2학년이었다. 내가 세미나에 참석할 수 없다는 (그러나 바로 옆에 앉던 네덜란드 출신 '방문' 학생은 그럴 수 있다는) 사실은 깊은 실망과 질투를 불러일으켰다.

마리의 인품은 실기실 너머에서도 뚜렷이 볼 수 있었다. 몸가짐과 성품이 모두 곧았고, 품위와 소탈함, 공평하고 개방적인 태도를 타고났기에 나이 차는 전혀 문제가 되지 않았다. 그에 관해 더 알고 싶었다. 1975년, 우리가 레딩에서 아이소타이프 전시회를 준비하면서 첫 기회가 찾아왔다. 훗날 나는 그 주제로 석사 학위 논문을 썼고, 우리 만남은 아이소타이프 컬렉션 정리 작업을 통해 이어졌다. 마지막 몇 년 동안 우리는 주로 오토 노이라트의 글을 번역하고 편집하는 작업을 했는데, 이는 아이소타이프 연구소 사무실을 닫은 다음 그녀가 주로 몰두한 작업이었다.

마리 노이라트(결혼 전 성은 라이데마이스터)는 독일 북부 브룬스비크 출신이었다. 그녀 인생에서 결정적인 순간은 1924년 9월,

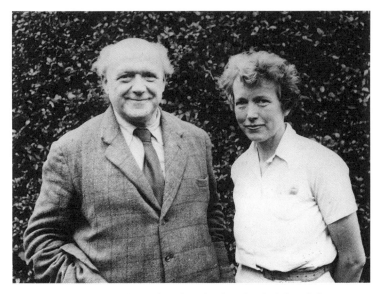

노이라트 부부, 1943년 옥스퍼드. 친구 에르나 브라운이 찍어 준 사진.

수학여행차 빈을 찾은 그녀가 오토 노이라트를 만나 (본능적으로) 그와 함께 일하기로 마음먹은 순간이었다. 이후 주요 활동기 (1925~34)에 그녀는 사회 민주주의 개혁으로 다시 태어난 도시 빈과 아이소타이프 작업에 흠뻑 빠져 살았다.

　레딩에서 우리가 조금씩 깨달은 것처럼, 마리는 아이소타이프 역사를 설명할 때 자신의 공로를 낮춰 말하는 경향이 있었다. 그런 그녀도 나중에는, 자신이 없었다면 오토 노이라트가 빈 사회 경제 박물관 사업을 시작하지 못했으리라고 암시했다. 이후 이어진 그들 작업의 역사는 그런 암시를 뒷받침해 준다. 1942년 영국에서 아이소타이프 연구소가 설립됐을 때, 오토와 마리는 동등한 연구소장이었다. 그리고 오토가 사망한 1945년부터, 마리는 거의 30년 동안 활동을 지속하며 어린 독자를 위한 교육 서적 제작에 집중했다. 당대 상황에서 그 책들이 거둔 성과는 아직 제대로 평가받지 못한 상태다.

왼끝 맞춘 글

계몽주의 전통을 따른 백과사전적 인물 오토 노이라트는
아이소타이프를 필두로 다양하고 독특한 학문적 관심사를 좇았다.
노이라트와 달리 대학에 버젓이 적을 둔 동료에게는 아이소타이프가
특히나 괴상해 보였을 것이다. 시각 작업이 적성에 맞았던 마리는
그 일을 평생 업으로 삼았다. 그녀는 넓은 문화적, 사회적 관심사를
좇았고, 수학과 물리학을 전공하며 교사 수업을 받았다. 시각적
재능도 타고난 그녀는 미술 대학에서 소묘 수업을 받기도 했다.

의인화를 무릅써 보면, 아이소타이프의 성격은 배후 인물, 특히
오토와 마리의 관심사와 성향을 뒤따랐다. 아이소타이프는 말할
필요가 있는 사안을 시각적으로 나타내는 기법이었다. 아무 사실이나
다루는 것이 아니라 제시할 가치가 있는 정보를 다루었으며, 보는
이는 사실뿐 아니라 역사적, 사회적 관계도 배울 수 있었다. 일반적
인식과 달리 아이소타이프는 단지 숫자를 통계도로 바꾸는 기법이
아니었다. 오히려 최상의 아이소타이프 도표는 일부 암묵적 원칙을
바탕으로 삼되 매번 새로 개발해야 하는 지성적 시각언어였다. 이런
이야기는 다른 글에서도 얼마간 밝힌 바 있다. 그런데 밝히지 않은
점이 있다. 오토 노이라트가 광범위하고 아마도 국제적인 '도형
언어'를 원했던 것은 사실이지만, 아이소타이프를 (핵심 인물만
꼽자면) 오토 노이라트, 마리 노이라트, 게르트 아른츠의 공동
창작물로 보지 않으면, 자칫 전혀 엉뚱하고 빈약한 것을 상상하게
된다는 점이다. 이 점은 '아이소타입스'(isotypes: 때로는 이처럼 잘못
불리기도 한다)를 만들려 한 여러 다른 시도가 방증해 준다.
    아이소타이프 용어로, 마리는 '변형가'였다. 시각 표현을 만드는
사람이자, 전문 지식인이자, 최종 산물 제작자이자, 어떤 면에서는
가장 중요한 측면으로 일반인과 전문가를 중개하는 핵심
인물이었다는 뜻이다. 오토와 마리는 (영어로건 해당 독일어로건)
'디자이너'라는 말을 절대로 쓰지 않았다. 그러나 '디자이너'가 내용에

물질적 형태를 부여하고 이를 계획하는 전문가를 뜻하게 된 것은 겨우 최근 일이다. 레딩에서 우리가 변형가를 디자이너라는 뜻으로 쓰면, 마리는 의심을 내비치곤 했다. 그녀 생각에 디자이너란 철마다 유행에 따라 물건의 형태를 바꾸는 장식가를 뜻했다. (불행히도 그 믿음에는 뚜렷한 근거가 있다.) 반대로, 이름이 암시하듯 아이소타이프는 표준형을 지향했다. 숱한 발명과 실험을 거쳐 만족스러운 기호나 배열을 마침내 얻었는데, 왜 굳이 그것을 바꾸려 하는가? 비극적인 세월을 보낸 마리였지만, 그녀는 연속성을 옹호했다. 이런 태도를 잘 보여 주는 일화가 있다. 1940년 5월, 그녀는 오토와 함께 쪽배를 타고 간신히 헤이그를 탈출했다. 전쟁이 끝나고 나서 헤이그를 다시 찾은 그녀는 전쟁 전에 쓰다 남은 전차표를 마저 썼다고 한다. 탈출과 몇 개월에 걸친 수용소 생활 끝에 옥스퍼드에 정착해 아이소타이프 연구소를 세우고 (오토 노이라트가 사망한 1945년 12월까지) 지극히 분주하며 행복하게 보낸 시간을 통틀어, 그녀와 함께한 전차표였다.

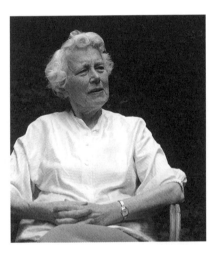

마리 노이라트, 1984년 런던. 배경은 자택 정원인데, 노이라트가 살던 곳은 아파트 지하 층이었다. 오토의 질녀 게르트루트 노이라트가 찍은 사진.

왼끝 맞춘 글

그녀는 무척이나 생산적인 인생을 살았다. 레딩에 남은 아이소타이프 컬렉션에도 작업 자료가 여러 상자 있지만, 그들이 빈과 헤이그를 떠나올 때 잃어버린 자료만 해도 아마 산더미일 것이다. 그녀가 보인 노력의 경제성은 아름다울 정도였다. 번역문을 고칠 때에도 그녀는 꼭 필요한 수정만 제안했고, 도저히 풀지 못할 정도로 까다로운 문제도 한두 낱말로 해결하는 일이 흔했다. 말년에야 비로소 마리를 알게 된 우리는, 그녀가 번역과 편집 작업에서 열성을 기울인 정확성에 감동하곤 했다. 아이소타이프 제작물에도 같은 성질이 남아 있다. 그녀는 엄밀하고 정직한 말을 좇았을 뿐 아니라 놀라울 정도로 정확한 기억력을 발휘했다. 가히 모범적인 역사 기록자였다.

그녀의 말년은 본디 오토가 궁금해 찾아왔다가 금세 그녀에게 빠져든 새 친구들로 풍요로웠다. 하나둘씩 우리는 그녀의 마법에 걸려들었고, 적어도 다섯 나라에서 지금도 자라나는 노이라트 전문가 집단을 이루게 됐다. 그녀는 남편의 업적을 자유로이 논하는 일을 막으려 드는 피곤한 유가족이 아니었다. 오토 노이라트에게 기운 태도는 분명히 보였지만, 그럼에도 우리에게는 어떤 압력도 가하지 않았다. 오토 노이라트에 관한 관심은 우리와 그녀가 함께 탐구하는 주제가 됐다. 일화가 하나 더 있다. 어떤 사람이 오토 노이라트가 쓴 글을 엮어 펴내면서, 그녀에게 조언을 구하지 않은 채 긴 서문을 써서 달았다. 그에 대해 마리는 질문과 이견을 길게 적어 보냈다. 그랬더니 그가 이를 논의하려고 그녀를 찾아왔다는 것이다. 그 만남이 어땠는지 묻자, 그녀가 다소 놀란 표정을 지으며 답했다. "흠, 그이가 모든 지적에 동의하더라고." 두 사람은 이내 친구가 됐고, 그는 단지 그녀를 만나려고 런던을 정기적으로 방문하는 처지가 됐다.

말년에 그녀는 다양한 형태로 진행 중이던 오토 노이라트 출간 사업을 더 진척하지 못해 아쉬워했다. 그 사업에는 그녀에게 특히 뜻깊었던 오토의 경제학 관련 글(영어)을 펴내는 일이 포함된다. 루돌프 카르나프와 나눈 서신 모음집(영어와 독일어), 시각교육에

마리 노이라트

관한 문집(독일어)도 있다. 짧고 도판이 풍부한 아이소타이프 관련서도 계획 중인데, 이 책에는 그녀가 마지막으로 쓴 글이 실릴 예정이다. 언젠가는 책들이 나올 테고, 그러면 오토 노이라트의 삶과 업적에 담긴 의미도 확고해질 것이다. 이런 오토 노이라트 발견(그는 재발견을 말할 만큼 유명한 적이 없었다)은 마리가 거둔 주요 업적에 속하고, 그렇게 남을 것이다. 출간 사업에 참여한 우리는 특히나 그녀를 그리워할 것이다. 지금 이 글을 쓰는 동안에도, 이제 그녀에게 전화를 걸어 글을 함께 검토하고, 커피를 나누고, 책이나 정치, 사람 이야기를 하자고 청할 수 없다는 사실은 여전히 실감하기 어렵다.

『인포메이션 디자인 저널』 5권 1호(1986). 이런 글은 실을 만한 곳은 『인포메이션 디자인 저널』밖에 없었다. 짧은 글이라면 '부고 문화'가 남아 있던 신문(『인디펜던트』나 『가디언』)에서도 실어주었을지 모르겠다. 마지막 문단에서 언급한 책 가운데 실제로 출간된 것은 『도형 교육 전집』[빈: 횔더-피슐러-템프스키(Hölder-Pichler-Tempsky), 1991]밖에 없다.

# 에드워드 라이트

그의 작업은 영국 문화의 올가미를 슬쩍 벗어난다. 그 자신도 그랬다. 민첩했고, 수줍지만 확고했고, 소탈하지만 우아하고 품위 있었으며, 짐은 가벼웠고, 모험은 마다하지 않았지만 어려움은 늘 극복했다. 친구들이 그를 고양이에 비유한 데는 이유가 있었다. 세상을 떠난 지 다섯 해가 지나도록 변변한 기록이 없는 지금, 에드워드 라이트에 관해서는 거의 모든 것을 설명해야 한다. 그의 작업이 어디에, 어떻게, 왜 어울리지 않았는지 설명해야 한다.

　"뿌리가 없다는 게 어떤 느낌인지 정확히 알 것 같다." 그가 어떤 자전적 글에서 한 말이다. 그것이 바로 열쇠다. 그로써 에드워드 라이트는 상당수 망명객 예술가와 같은 반열에 서게 되는데, 그들이 20세기 영국 (특히 잉글랜드) 문화에 이바지한 바는 크다. 그는 1912년 리버풀에서 태어났다. 부친은 에콰도르 부영사였고, 모친은 칠레 영사의 딸이었다. 그러므로 영국인처럼 들리는 이름에는 오해의 소지가 있다. 에드워드 라이트는 스페인어와 영어를 모두 썼다. 그의 양면성도 그로써 이해할 수 있다. 유년기 한때 그는 바르셀로나에서 살았고, 영국에서 기숙학교를 다니는 동안에는 뿌리 뽑힌 느낌을 더 강렬히 느꼈다. 1930년대에는 런던 바틀릿 건축 대학을 다녔다. 잠시 실무 경험을 쌓고 여행을 다닌 그는, 가족과 함께 남아메리카에서 살다가 1942년 영국에 돌아왔다. 전쟁 직후에는 그림을 그리고 물건을 만드는 사람으로 자리 잡았지만, 타이포그래피와 인쇄술 또한 알았고, 영화에도 깊은 열정을 보였으며, 글도 왕성히 읽고 썼다. 훗날 그는 그래픽 디자인 교육자가 됐지만, 그보다는 '여러 사람을 도운 문화 전수자'가 그에게 더 어울리는 말인 것 같다.

도시 문자

그처럼 폭넓은 활동을 어디서부터 논할지 간단히 정하기는 어렵다.
출중할뿐더러 여전히 일부 접할 수 있는 공공장소 레터링부터
살펴보자. 런던 경찰 청사가 한 예다. 그 무미건조한 장소에는 생명의
불꽃을 작게 피우는 요소가 있다. 평범한 건물 앞에서 지저분한
날씨에도 반짝반짝 빛나는 금속 문자 표지다. 삼각형 지지대는 데이커
스트리트와 브로드웨이가 만나는 부지 형태를 반향한다. 표지 전체가
회전하며 맥락과 대화한다. 에드워드 라이트의 문자 중에서도 걸작에
속한다. 그의 작품이 대개 그렇듯, 이 형태도 심한 제약에서 파생됐다.
원과 직선만 쓰고, 획 단면은 획과 직각을 이루어야 한다는
제약이었다. 기하학적 문자는 뻣뻣하고 쓸모없게 만들어지기 쉽지만,
경찰청 문자는 (무게중심에서 살짝 벗어나고 변주된 글자꼴 덕분에)
발랄하게 노래한다. 경찰에 애정이 없었던 라이트는 건물 전체 표지를
포함한 과제 자체를 달가워하지 않았다. 그러나 일단 일을 맡은 그는
철저한 책임감으로 과제를 수행했고, 그 결과 조용하면서도 놀라운
선물을 런던에 주었다.

    런던 경찰청 문자에는 플랙스먼이라는 이름이 붙었다. 당시 런던
전화 교환에는 알파벳 부호가 쓰였는데, 플랙스먼은 바로 첼시 지역의
부호였다. 라이트는 당시 그곳의 미술 대학에서 (그래픽
디자인과라고 불리던) 교육 공동체를 지도하던 참이었다. 그러나
실없는 농담은 아니었다. 경찰청 알파벳의 단순한 형태에는 고대
그리스 석문의 정신이 있기 때문이다. 조각가 존 플랙스먼의 작품처럼
신고전주의적이라고도 할 만한 형태다.

    라이트가 표지와 레터링 작업을 시작한 데는 그가 건축가들, 특히
1950년대 중반 영국에서 현대적 건물을 짓기 시작한 이들을 알고
지낸 덕이 있었다. 그러나 더 중요한 점은 그가 공간을 이해한 덕에,
그리고 콘크리트 금속 유리 플라스틱 등 현대적 건축 자재를 다루는
데 아무 편견이나 어려움이 없었던 덕에 그런 작업을 했다는

왼끝 맞춘 글

『다시 전환』 전시회에 설치된 라이트의 벽면 문자. 맨체스터, 1955년.
건축가: 존 빅넬(John Bicknell).

사실이다. 그가 디자인한 글자는 건물의 일부가 됐다. 이 분야에서
그가 처음 맡은 과제에는 '미래의 집'을 위한 레터링이 있었다. 피터·
앨리슨 스미스슨 부부가 1956년 『이상적인 집』 전시회를 위해 개발한
프로젝트였다. 극단적 제약에 따라 잡아 늘인 문자는 길고 낮은 건물
형태와 잘 어울렸다. 이후 여러 유사 프로젝트가 뒤따랐다. 정점은
1961년 런던 사우스뱅크에 세워진 시오 크로스비의 세계 건축가 연합
회의장 벽화 겸 표지였다. 과제에는 행사에 통용되는 네 가지 국어를
표시하면서 건축물의 투박하고 임시적인 성격을 살려 달라는 요건이
있었는데, 라이트는 이를 기다란 표지로 조형해 냈다. 강렬한
원색으로 칠한 형태는 거친 판재를 불완전하게 이어 만든 벽면
그리드를 되받는 동시에 가라앉혔다. 그 작품은 임시 건물에 그려진
탓에, 이제는 사진과 기억으로만 남아 있다.

  건축가들이 레터링에 끔찍히, 거의 고질적으로 무관심하다는
점을 감안할 때, 에드워드 라이트의 업적은 충분히 재발굴해 기릴
만하다. 단순히 활자를 확대해 도면이나 건물에 붙이는 타성과는
거리가 먼 작업이었다. 아울러 건축에 관해서는 무기력하기만 하던
영국의 일반적 레터링과도 거리가 멀었다. 이 점에서 라이트는 자신의
이국성과 가치를 증명했다.

  어떤 흐름
"1952년 여름, 런던 센트럴 미술 공예 대학에서 타이포그래피를
가르치던 앤서니 프로스하우그가 내게 파트타임 교과과정을 짜
달라고 요청했다." 라이트는 이렇게 회상한 바 있다. 그 특정 장소와

에드워드 라이트

인물이 서로 만난 일은 당시 런던에서 일어난 여러 사건 가운데 하나였고, 그런 사건들이 이어져 주류 문화 밖에서, 주류를 거스르며 흘러온 지류를 일부 형성했다. 어쩌면 지류는 고사하고 물방울일 뿐이었는지도 모르지만, 아무튼 반향은 무척 폭넓고 지속적이었다. 센트럴 대학에서 "우리는 수동 인쇄기, 목판 활자와 괘선을 갖고 수업했다. 덕분에 선생이 거꾸로 학생에게 배우기도 하고, 때로는 양쪽 모두 결과에 놀라는 상황이 벌어지곤 했다." 이 수업이 남긴 시각적 증거는 극소수 인쇄물밖에 없다. 지금 봐도 신선한 그 작품들은 정해진 재료로 새로운 것을 만들어 냈다는 점에서 고귀한 현대적 전통에 속한다.

그러니까 당시 센트럴 대학에는 앤서니 프로스하우그가 있었는데, 간단히 소개하자면 그는 라이트의 반대편에서 출발해 같은 위치에 다다른 디자이너이자 교육자였다. 인접 과정은 에두아르도 파올로치(섬유)와 나이절 헨더슨(사진)이 이끌었다. 학생으로는 켄 갈런드, 데릭 버졸, 빌 슬랙, 필립 톰프슨, 아이버 캠리시, 콜린 포브스, 앨런 플레처(외 다수)가 있었다. 몇몇은 이제 유명인이고, 몇몇은 거의 알려지지 않은 인물이다. 그러나 바로 그들을 포함한 런던 대학 출신 몇몇이 결국 영국 전문 그래픽 디자이너 1세대를 구성했다. 그들은 교육 과정에서 라이트가 하던 작업을 접했는데, 분야를 초월하는 성향 덕분인지, 그들의 '전문성'에는 오늘날과 같은 경영학적 환원주의가 전혀 없었다. 센트럴 대학 정규 학생 일부는 라이트의 야간 강좌를 들었다. 외부 수강생으로는 디자이너 제르마노 파체티, 건축가 팻 크룩, 문화사가 조지프 리크워트와 버나드 마이어스 등이 있었다. 건축가 시오 크로스비는 강좌는 듣지 않았지만 센트럴 대학 주변에 있었고, 얼마 후 『아키텍추럴 디자인』 잡지 편집을 맡는 동안에는 라이트에게 일거리를 넘겨주곤 했다.

이 '계'의 중심지는 현대 예술 회관(ICA)이었다. 에드워드 라이트라는 이름은 ICA와 함께 자라난 인디펜던트 그룹 관련

기록에도 잠시 등장한다. 1956년 화이트채플 미술관에서 열린 인디펜던트 그룹 전시『이것이 미래』에 참여해 도록을 디자인한 사람이 바로 그였다. 그러나 그가 인디펜던트 그룹과 호기심이나 실험 정신을 나누기는 했어도, 둘 사이에는, 특히 그룹이 팝아트로 기울 무렵에는, 뚜렷한 차이가 있었다.

라이트에게도 민주적 문화를 향한 열망은 있었다. 언젠가 그는 "귀한 것에 관한 느낌을 억누르면서 그것을 존속시킬 방도는 없다"고 썼다. 그가 한 일에는 모두 그런 생각이 있었다. 그러나 인디펜던트 그룹이 소비 지상주의 미국이라는 신천지를 엿보기로 유명했다면, 라이트의 '아메리카'는 남반구에 있었다. 가난하기는 해도 오랜 식민 지배를 극복하고 저항과 반항을 통해, 은밀한 암호와 기이한 사건과 현실적, 실용적 건설을 통해 자신을 해방하던 라틴 아메리카. 팝아트가 크라이슬러 자동차를 타고 엘비스를 듣는 꿈을 꾸었다면, 라이트의 전망은 더 능동적이었다. 그는 무시당한 재료로 뭔가를 만들어 내려 했다. 그런 긴장은 오늘날 문화를 둘러싼 논쟁에도 흔적처럼 남아 있다. 논쟁을 지배하는 포스트모던 허무주의 '문화 연구' 이론가들은 가치판단을 내릴 줄 모른다. 그러나 라이트의 정치적, 건설적 전망에서는 파블로 네루다가 쓴 시, 아르헨티나 전통 탱고, 발사 나무 뗏목, 담배로 거리를 재는 한량 등이 모두 가치 있는 문화로, 즉 인간적으로 가치 있는 문화로 인정받는다.

공적 작업과 사적 작업

건축 레터링과 (라이트가 중시한) 포스터 등 공공장소 관련 작업에 변증법적으로 대립하는 항은, 그가 고독한 사유와 묵상 도구로 오래도록 전념한 도서 작업에서 찾을 수 있다. 1950년대 말 그는 래스본 북스에서 일했다. 전쟁 시기 사업체 애드프린트에서 갈라져 나와, 출판 기획을 본업으로 하던 회사였다. 래스본 북스는 빈 출신 망명가 볼프강 포게스가 운영했고, 초기에는 존 하트필드, 조지

에드워드 라이트

애덤스, 루이스 바우트하위선, 노이라트 부부 등 유럽에서 영국으로 건너온 여러 망명가에게 일감을 주었다. 그들처럼 소속 없는 이들과 함께라면 라이트도 편한 마음으로 일했을 법하지만, 지금 기준에서 볼 때 결과물은 (통합 도서의 초기 사례로서) 그리 출중하지 않다. 그가 영국 미술계에서 철저히 배제된 데는 그처럼 노골적인 상업 출관에 몸담은 경력 탓도 있었다. 당시 그가 (재료를 능란히 구사해) 그린 그림들은 농익은 상태다. 대개 소통이라는 주제를 스스로 구현한 작품들로, 이제는 일반에 공개할 필요가 있다. 예컨대 1985년 영국 예술 위원회가 주최한 회고전에서는 잠시나마 그들을 볼 수 있었다. 과거 제자(디자이너 트릴로케시 무케르지)가 구상하고 독립 기획자 (마이클 해리슨)가 꾸린 '지역' 행사로, 미술 언론에서는 크게 주목받지 못한 전시였다. 라이트의 회화를 소장한 공공 미술관이 왜 없느냐고? 물어봐야 소용없다. 그런 미술관이 있다면, 영국은 아마 전혀 다른 나라일 것이다.

에드워드 라이트가 만든 책 중에서도 가장 개인적인 작품은 1953년부터 그가 쓰고 그린 노트 시리즈다. 갸름하게 변형된 규격 판형, 거친 삼베 제본, 반투명지나 값싼 갱지 페이지 등 재료에서는 그가 하던 일과 만들던 물건에 관해 자신과 나눈 대화를 엿볼 수 있다. 물론 노트란 본디 파편을 모아 정리하라고 있는 물건이지만, 그는 여러 완성작에서도 그런 시스템을 즐겨 썼다. 라이트 자신은 그 뿌리를 부친의 사무실에서 보낸 어린 시절에서 찾았다. "당시 리버풀은 무척 분주한 항구여서 무역이 성했다. 영사관에서 송장이나 선하 증권을 처리하려면, 서류에 쓸 밀랍 도장, 고무 도장, 돋을새김 틀 등이 많이 필요했다." 나아가 그는 "훨씬 심각한 장치"인 인쇄기, 숫자 적힌 공책에 눅눅한 압지로 타자 서신을 복사하는 일 등도 언급했다.

그런 초기 노트에서 서서히 형성되어 '에드워드 라이트'를 상당 부분 체현한 작품이 한 점 있다. 실크스크린으로 찍고 병풍처럼 접어 서른 부를 제작한 『코덱스 아토란티스』다. 1984년에야 완성된

왼끝 맞춘 글

작품이다. 당시 그는 케임브리지에 작은 오두막 작업실을 차리고 은퇴
생활을 하던 중이었다. 그곳에는 인쇄기와 몇몇 활자가 있었다.
이 '코덱스'(작품 형식을 정확히 표현하는 말)는 거창한 마무리 없이
투박하게 만들어졌다.* 책의 주제는 부에노스아이레스 부랑자
사이에서 쓰이는 은어, '룬파르도'(lunfardo)다. 이런 암호는 공식
통제 기제에 저항하며 인간 문화를 전한 매개체였다. 책은 마치
영화처럼 작동한다. 거친 면만 인쇄한 포장지 한 장이 탄력 있는 표지
사이에 붙어 있다. 병풍처럼 접힌 종이가 페이지를 형성하는데, 펼친
면에는 글귀가 채워지기도 하고, 대조적인 그림이 짝지워 실리기도
한다. 부랑자(atorro)들 맞은편에는 황소가 그려진 우표가 있는데,
거기는 역설적으로 'lastre'라는 말이 달려 있다. '음식'이라는 뜻이다.
우유를 마시는 (트뤼포의 영화 「4백 번의 구타」에서 따온) 불량
소년에는 'yirar'(방황)라는 말이 붙어 있고, 맞은편에는 뗏목 여행자
몇 명(yugo, 노동)이 있다. 연결은 느슨하고 몽환적이지만, 투박한
요소들을 제자리에 잡아 주는 그리드는 (대개 그렇듯) 꽤 엄격하다.

　에드워드 라이트의 작품에서는 에너지와 아이디어가 끓어
오른다. 그의 작품은 어수선하고 제작 과정에서 훼손된 것도 있으며,
흔히 협업을 통해 만들어져 그런 창작 방식의 기쁨과 고통을 모두
드러내는가 하면, 상당수는 숨었거나 사라진 상태다. 아무튼 비현실적
역사가의 머릿속에나 존재하는 완벽한 작품 세계와는 거리가 멀다.
라이트의 작품은 (전부 다) 친구들 품에서 꺼내 일반인이 볼 수 있는
곳에 내놓아야 한다. 그를 알고 지낸 사람이라면, 자신만의 비밀을
잃어서 아쉬운 마음이 들더라도, 그런 기회를 기꺼이 환영할 것이다.
그리고 라이트는 올바른 맥락, 즉 반항적 영국 현대주의라는 매장된
역사를 배경에 두고 봐야 한다. 이 역사는 '경'이나 '교수님'으로
불리거나 언론과 학술 기록에 이름을 남기지 않은, 그러기를 바라지도

---

* 코덱스(codex)는 얇은 종이나 양피지 여러 장을 한 권으로 묶어 펼쳐 볼 수 있게
　만든 물건이다. 오늘날 책의 가장 일반적인 형태다.

　　　　　　　　　　　　에드워드 라이트

않은 디자이너와 제작자의 네트워크로 이루어졌다. 그들 작업에서
'현대적'인 것은 곧 생생하고 즉흥적이고 반(反)권위적이고
세계주의적이고 인간적이고 겸손하고 자기비판적이고 지역적이며
장소에 특정한 무엇을 뜻했다. 오늘날 신화로 전해 오는 중앙 집권적
회색 모더니즘과는 아무 상관이 없었다. 조용하고 수줍음 많던 사람을
기리는 말 치고는 너무 요란한 선언인지도 모른다. 그러나 지금
세상은 너무 멀리 나갔고, 너무 냉소적으로 후퇴했다. 순수한
마음으로 만든 작품은 그럴수록 돋보인다.

『아이』 10호(1993). 편집장 릭 포이너가 1950~60년대 영국 그래픽 디자인 발굴
작업의 일부로 제안해 반가운 마음으로 쓴 글이다.

왼끝 맞춘 글

# F. H. K. 헨리온, 1914~90

7월 5일 헨리 헨리온이 세상을 떠나면서, 디자인계는 현대적 '디자인'
개념을 정립하는 데 이바지한 주인공 한 명을 잃었다. 전쟁 이전
파리에서 포스터 미술가가 되려고 활동을 시작한 사람치고는 상당한
업적인 셈이다. 그는 뉘른베르크에서 태어나 파리로 옮겼다. 그 후
엉겁결에 텔아비브를 거쳐 런던에 온 그는, 1938년 MARS* 전시회
작업 이후 영국에서 디자인이라는 신생 직종에 몸담게 됐다. 헨리온의
변신 과정은 더 폭넓은 상황 변화를 압축해 보여 준다. 그는 전쟁 시기
국가사업(포스터와 전시회)으로 시작해 광고와 출판을 거쳐
상업적인 기업 디자인에 진출했다. 아울러 그는 프리랜서 상업 미술가
헨리온에서 스튜디오 H, 헨리온 디자인 어소시에이츠, HDA
인터내셔널을 거쳐, 결국 과거 동업자들에게 사업을 맡기면서 헨리온
러들로 슈미트로 변신했다. 그에게 은퇴란 체질상 불가능했기에, 지난
1년여 동안은 그가 암과 투병하는 와중에도 오히려 정력적으로 국제
활동을 계속한다는 소식이 들리곤 했다.

　　나는 1974년 런던에서, 정확히 말하면 햄스테드 지역 폰드
스트리트에 있던 그의 스튜디오에서 인턴 학생 신분으로 그를 처음
만났다. 고작 몇 집 건너 줄리언 헉슬리가 살고, 초창기 포스터/
로저스가 후면을 확장한 건물에 있던 그의 스튜디오는 헨리온을
둘러싼 아우라를 조성하는 데 일조했다. 그는 유럽을 지향했고, 책과
사상에 낯설지 않았고, 아주 조금 자유분방했고, 빳빳한 정장이
주류를 이루던 시절에 이미 블루종 재킷 차림에 보타이를 매고

* 1933년 영국에서 결성된 현대주의 건축가 집단.

73

다녔다. 이 점에서 그는 독일인보다 프랑스인에 가까웠다. (그의 모친은 프랑스 출신이었다.) 즉, 바이어보다는 카상드르에 가까운 인물이었다.

1970년대 중반 그의 회사는 HDA 인터내셔널이었는데, 사무실은 브리티시 레일랜드 아이덴티티 작업을 다소 혼란스럽게 진행하는 와중에도 꽤 한산한 편이었다. (당시 영국은 더없이 혹독한 경기 침체에 시달리던 중이었다.) 대기업 일이 정의감을 거스른 데다가 논문 연구도 더 하고 싶었던 나는 2주 만에 회사를 그만두고 말았다. 헨리는 나를 만류했다. (당시 직원들 사이에서 그는 간단히 '헨리온'이었지만, 나는 당사자를 그런 이름으로 부르기가 좀 어려웠고, 그렇다고 '미스터 헨리온'처럼 터무니없는 호칭을 쓸 수도 없었다.) 그는 반항아를 좋아했다.

바로 그때 나는 타이포그래퍼 앤서니 프로스하우그를 알고 지내던 참이었는데, 그 또한 30년 전에는 헨리온을 위해 일한 적이 몇 차례 있었다. ("헨리온 일은 안 해 본 사람이 없다"고, 앤서니는 말했다.) 뛰어나고 까다로운 디자이너 프로스하우그는 개인적, 정치적 이유에서 광고나 기업 일에는 손도 대지 않으려 했지만, 헨리온은 그와 일하기를 진심으로 바랐던 모양이다. 앤서니가 죽자

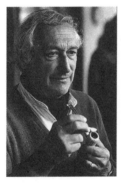

헨리 헨리온, 1980년대.

왼끝 맞춘 글

헨리는『디자이너』에 침통한 부고를 썼는데, 글은 두 인물의 기질을
모두 드러냈다. 훗날 나는 그에게 1948년 ICA 회원 가입 신청서를
보여 준 적이 있다. 표지 그림은 헨리온이, 본문 타이포그래피는
프로스하우그가 맡아 만든 작품이었다. 그는 두 사람이 한때
합작했다는 증거로 삼으려고 그 신청서를 열심히 복사했다.

　　세속적 만능인 헨리온과 완고한 순수주의자 프로스하우그의
관계를 말해 주는 일화는 더 있다. 지하철에서 우연히 헨리를 만난
앤서니가 그에게 키스한 일 ('취중 진심'이라던가… 이따금 무자비한
관리자 노릇을 했는지는 몰라도, 헨리는 늘 따뜻한 사람이었다),
풍속이 느슨하던 전쟁 시기에 어떤 세계 미술가 협회(AIA) 모임에서
두 사람이 동시에 관심을 둔 여성을, 대담하게도 런던 인쇄 대학 공개
토론회에서 앤서니가 언급한 일 (헨리온을 이해하는 데 '관심'은 모든
의미에서 중요한 키워드다), 가까운 로열 프리 병원에서 앤서니가
암으로 죽어갈 때 헨리가 보인 배려와 아량 등이다.

　　내가 헨리를 마지막으로 만난 것은 1988년,『블루프린트』에 영국
그래픽 디자인 관련 기사를 쓴 다음이었다. 글에서 나는 무심코 그를
브레이 교구 목사에 비유하고 말았다.* HDA 인터내셔널은 기업계에
어울리려는 시도로 특히나 미심쩍어 보였던 탓이다. 국외 출장에서
돌아온 나는 자동 응답기에 기록된 메시지 여러 통에서 독특한 목소리
("여기 헨리인데…")를 들었다. 몸통 깊은 곳에서 울리는 듯한 쉰
소리는, 살짝 건드리기만 해도 독일어나 프랑스어 같은 외국어로
전환할 것만 같았다. 욕 먹을 각오를 했던 나는 도리어 점심 초대와
함께 일을 하나 맡았다. 봉사 활동으로 시작했으나 어지간히 그를
괴롭히던 국제 그래픽 연맹(AGI) 역사 정리 작업을 도와달라는
부탁이었다. 내 죄책감은 "브레이 교구 목사가 대체 누군데? 아무도
모를걸"이라는 말에 말끔히 씻겨 나갔다.

* 브레이 교구 목사(Vicar of Bray)는 기회주의적 변절자를 뜻하는 영국 속어다.
　같은 제목의 민요 가사에서 비롯된 말이다.

　　　　　　　　　　　　　　　　　　　　F. H. K. 헨리온

지난 몇 년 동안 헨리온은 영국 디자인이 지향하는 방향을 또렷이 목격했다. 그는 디자인 비즈니스의 앙상한 배금주의를 공공연히 비판했다. 물론 그는 국가와 기업을 위한 디자인을 앞장서 실천했고, 업계 내외에서 디자인을 전문직으로 인정받게 하려고 쉴 새 없이 일했으며, 디자인 교육처럼 수확 없는 밭에서도 노고를 아끼지 않았지만, 이들에는 모두 뚜렷한 사회적, 인간적 동기가 있었다. 그는 현대 운동의 논리를 좇았다. 산업과 사회 발전이라는 물에 뛰어들고, 그 과정과 산물을 길들이고 인간화하려는 논리였다.

헨리온은 문화적, 정치적 시류가 그런 이상에 호의적이던 시절에 근사한 업적을 이룩했다. 전쟁 시기와 직후, 특히 공보부와 세계 미술가 협회(AIA)를 위한 작업이 좋은 예다. 영국이 실제로 현대적인 국가가 될지도 모르겠다는 희망이 잠시나마 있었던 1960년대도 그런 시기였다. 그때 그는 기업 아이덴티티뿐 아니라 노동당과 핵군축 캠페인(CND) 작업도 일부 했다.

강관 의자에 앉아 콧대를 높이는 비평가에게 헨리온이 책잡힐 바가 있다면, 아마 그가 타협을 너무 많이 했다는 점일 것이다. 대기업이 아니라 안락한 영국 문화와 너무 타협했다는 뜻이다. 해묵은 『펀치』 잡지, 귀족제, 왕립 미술 대학(RCA) 교수 휴게실, 감상적 시골 향수 문화로 집약되는 문화—그는 이들 모두에 연루된 바 있다. 영국 페스티벌에서 그는 농촌관 디자인을 맡았다. 국제적 현대주의를 대표한다고 보기는 어려운 작업이었다. 그러나 이를 부끄러워하기는커녕, 그는 자기 작업에 두 궤도가 있다고 지적했다. 딱딱하고 객관적인 흐름과 해학적인 일러스트레이션의 흐름이었다. 이 변증법을 진실로 인정하느냐 여부는 영국 구체제를 얼마나 견딜 수 있느냐에 좌우된다. 1930년대에 독일을 떠난 헨리온에게는 영국 구체제의 좋은 면을 높이 살 이유가 충분히 있었다.

그는 관대하고 시야가 넓으며 사람에 관해서도 호기심이 많았다. (그가 하는 말은 불편할 정도로 날카로울 때가 있었다. 불과 몇 분

만에 상대방 본성을 꿰뚫어 보는 듯했다.) 동기부여에 능했던 그는
주변 사람에게 힘을 주곤 했다. 디테일에 강한 사람들이 있는 반면,
그는 확실히 넓게 보는 편이었다. 그러나 이처럼 치우친 묘사를
염두에 둔 채, 그가 전쟁 시기에 만든 작품 몇몇을 생각해 본다.
세계 미술가 협회(AIA)가 주최한 『자유를 위해』(1942) 전시회 관련
작업인데, 특히 그가 손으로 채색한 사진 세트는, 최근 베를린과
런던에서 열린 『추방된 미술』 전시회에서 조용한 하이라이트였다.
그리고 그가 디자인한 몇몇 전쟁 포스터, 특히 「상이군인을 도웁시다」
(이 책 33쪽)는 고상한 영국 그래픽에서 벗어나는 직접성과 가시적
에너지를 드러낸다. 지금 봐도 숨막히는 작품이다.

『블루프린트』 70호, 1990년 9월. 메리언 웨슬-헨리온이 부추기고 지지해 준
덕택에 쓴 글이다. 여기 실은 사진도 그가 기꺼이 제공했다.

F. H. K. 헨리온

# 족 키네어, 1917-94

영국의 풍경은 그래픽 디자이너 족 키네어에게 빚진 바가 크다.
1950년대 후반부터 키네어는 첼시 미술 대학 제자였던 마거릿
캘버트와 공동으로 도로, 공항, 철도, 육군, 병원 등 영국의 주요 표지
시스템을 디자인했다.

족 키네어의 이력은 같은 세대 디자이너들과 비슷한 경로를
밟았다. 1930년대에 첼시에서 그가 관심을 둔 분야는 판화, 삽화,
회화였다. 학창 시절에 이미 그는 셸 기업 포스터를 만들었고, 두 번째
작업을 이어 할 무렵 전쟁이 발발했다. 군 복무를 마친 그는 중앙
공보실에서 전시회 디자이너로 일했다. 1950년 그는 영국 디자인계
'최종 학교' 격이던 디자인 리서치 유닛에 입사했고, 회사는 영국
페스티벌에서 중책을 해냈다. 1956년 키네어는 나이트브리지에
사무실을 차렸고, 첼시에 출강하기 시작했다. 개트윅 공항 작업을
하던 설계 사무소 요크 로젠버그 마덜의 건축가 데이비드 올퍼드를
만난 그는 공항 표지 디자인을 의뢰받았다. P&O 화물 표식 시스템
작업을 계기로 그는 자동차 전용 도로 표지 개발 위원회 (앤더슨
위원회) 디자이너로 임명됐다. 그 덕에 결국에는 전체 도로망 표지를
연구하던 워보이스 위원회에 디자이너로 임명됐다.

위원회는 영국 도로 표지, 특히 도형 요소를 유럽 표준에 맞춰
달라고 요구했다. 아울러 방향 지시 표지에서는 지역 당국과 표지
제작자가 설명서만 따르면 직접 만들 수 있는 배열 시스템을 수립해
달라고 요구하기도 했다. 키네어는 원점으로 돌아가, 디자이너가
아니라 운전자 처지에서 작업에 착수했다. "고속 주행 중 표지를 읽을
때, 나는 뭐가 알고 싶을까?"

전달하는 정보에 따라 표지 디자인이 저절로 정해지도록 그가 고안한 시스템은 놀랍게 우아하고 실용적이었다. 그리고 프로젝트 전반은 공공 영역에서 디자인의 역할과 관련해 귀한 모범이 됐다. 그때 키네어는 디자인이 정치 상황에 좌우된다는 점을 배웠다. 1960년대에는 공익사업의 이상이 여전히 살아 있었고, 이런 이상이 공공 인프라를 현대화하려는 정부 노력과 결합해 성과를 거두었다. 최근 한동안 도로 표지는 방치되는 경향이 있었다. 현재 교통부는 총체적 정비 사업을 벌이는 중이나, 명확한 공공 협의나 디자인 자문 없이 진행 중인 사업은 가능성 많은 기존 시스템을 도리어 위협하고 있다.

도로 표지 작업을 마친 키네어/캘버트는 안내 표지 작업도 꾸준히 했지만, 다른 작업도 두루 맡아 했다. 그들이 디자인한 리먼스 아이덴티티(빨강, 산세리프체, 기하학적 형태)는 빈약한 후계자에 흔들리지 않고 기억에 남아 있다. 그들의 회사는 1960년대 런던에서 꽃핀 그래픽 디자인 문화에 자리 잡았다. 키네어는 1964년 왕립 미술 대학(RCA) 그래픽 디자인 학과장에 임용됐고, 다섯 해 동안 자리를 지켰다.

1980년 저서 『문자와 건물』이 나온 날, 족 키네어는 오른쪽 시력을 살리려는 두 번째 수술이 실패해 병원에 입원한 상태였다. 1981년 그는 직접 디자인해 살던 햄 커먼 자택에서 옥스퍼드셔의 새집으로 옮겼다. 그가 손수 디자인하고 일부 짓기도 한 집은 조용하고 개방적이고 쾌적했다. 그는 조급한 1980년대 디자인계에서 멀찍이 떨어져 아내 조앤과 함께 살았다. 자녀와 손자 손녀가 빈번히 그를 찾았다. 그는 겨울에 꽃을 피우는 식물을 그리며 소일했다. 헨리 더블데이 철학에 따라 채소와 과일을 키웠고, 정치에 관한 '초서 (Chaucer) 풍' 장편소설을 썼고, 자신의 가계를 연구했다.

족 키네어는 엄격한 사람이었다. 그를 만나면 자제력과 따뜻한 솔직함을 느낄 수 있었다. 그는 천성이 민주적이고 유연했으며,

족 키네어

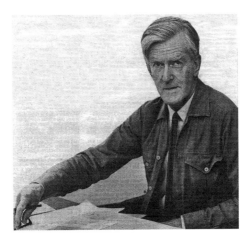

족 키네어, 1970년대.

간결하기로 유명했다. 그는 자신의 생각을 말하고, 거기서 멈췄다.
스코틀랜드에는 먼 조상밖에 없는 그였지만, 그런 의미에서 '족'은
그에게 썩 잘 어울리는 이름이었다.* 이런 '브리튼적' 성격은 폭넓고
사려 깊은 시야를 보충해 줬다. 그는 유럽인처럼 생각했고, 유럽, 중동,
오스트레일리아에서 일했다. 그의 표지 시스템은 현대적이고
국제적이었지만, 거기에는 평범한 상식의 필연성도 있었다. 그리고
날마다 우리 모두를 이롭게 한다는 점에서 '보통지식'의 요소 또한
있었다.

『가디언』 1994년 8월 30일 자에 써낸 부고 기사를 더 완전하고 정확하게 고쳐
쓴 글로, 안내 표지 디자인 협회 회지 『디렉션스』 7호에도 실렸다.

* 'Jock'은 스코틀랜드에서 많이 쓰이는 이름이다.

왼끝 맞춘 글

# 노먼 포터, 1923—95

디자이너 노먼 포터가 심장마비로 사망했다. 반짝이는 전용 자전거를 타고 팰머스 지역을 달리던 중이었다. 저서 『모형과 구조물』에서 스스로 인정하고 자세히 설명한 대로, 포터는 영국 디자인 문화 주변부에 속한 인물이었다. 자신을 줄 타는 사람에 (정확히) 비유하던 그는, 지독히도 어려운 길만 골라 걸었다.

포터는 정규교육을 받지 않고 서서히 디자이너가 됐다. 그가 평생 이념과 신념을 찾은 곳은 영국 무정부주의 운동이었다. 존 휘잇슨, 마리 루이스 베르네리, 버넌 리처즈, 조지 우드콕 등의 교양 있고 국제주의적인 무정부주의였다. 스페인 내전에는 너무 어려 자원하지 못했지만, 2차 세계 대전을 맞았을 때 포터는 징병을 거부하기에 충분한 나이였다. 고향 에식스를 떠나 런던에 온 그는 (뛰어난 타이포그래퍼이자 생활과 일에서 포터와 유사한 궤적을 좇은) 앤서니 프로스하우그와 조지 필립을 포함한 반항아 집단에 가담했는데, 필립과는 1950년대에 공동 작업실을 운영하기도 했다. 이들은 (엉뚱하게도 메이페어를 거점 삼아*) 정부에서 후원받아 동파 방지 기계를 연구 개발하는 일을 주로 했다. 사업을 이끈 이는 제프리 보킹이었는데, 그는 프로스하우그·포터와 함께 때때로 긴장감이 맴도는 삼총사가 됐다. 실제로 그 광경은 포터가 좋아한 E. C. 라지의 소설 『공기 설탕』(1937)에 나오는 장면 같았다. 젊은 아웃사이더들이 불가능한 일에 도전하는 이야기를 그린 소설이었다.

그 반항아 집단에서, 실제로 교도소 내부를 경험해 본 사람은

---

* 메이페어(Mayfair)는 런던 하이드파크 동쪽의 고급 주택지다.

정장 차림으로 노스이스트 런던 폴리테크닉 강연회에 나온 노먼 포터, 1981년. 탁자에는 『디자이너란 무엇인가』가 놓여 있다. 그는 몇몇 상징적 이미지를 준비했다. 1926년 슈투트가르트 바이센호프에서 만난 르코르뷔지에와 미스 반 데어 로에, 가구의 미래에 관한 (거의 가려서 안 보이는) 바우하우스 필름, 르코르뷔지에의 돔이노(Dom-Ino) 골격, 자신의 텐트 안에 있는 알렉산더 그레이엄 벨, 그로피우스와 브로이어의 채임벌린 하우스(메사추세츠 주 웨일랜드, 1939) 등이 있다.

(아니나 다를까) 포터밖에 없었다. '반국가' 혐의로 잠시 구류됐던 그는, 훗날 신분증을 거부한 죄로 첼름스퍼드에서 한 달간 옥살이를 했다. 1948년에는, 그의 말을 빌리면 '미검거 병역기피 도주범' 신세로, 윈즈워스와 웜우드 스크럽스에서 여섯 달을 보내기도 했다. 몰락한 상류 가문 출신에게, 이런 경험은 영국 계급 제도 현실에 눈뜨는 계기가 됐을 것이다. 특히 그가 막 쓰기 시작한 시에서, 교도소는 즐겨 다루는 주제가 됐다. 그곳이야말로 양극의 실존이 공존하는 곳, 영점(零點)이었다.

왼끝 맞춘 글

노먼 포터는 기량이 출중한 장인이 됐다. 아마도 인내심과 고집 덕분이었을 것이다. 언젠가 앤서니 프로스하우그는 그가 "도구에 굉장히 민감"했다고 말했다. 그런 도구에는 평범한 목공 연장은 물론, 영국 미술 공예에서 당시까지도 꺼려지던 전동기도 있었다. 포터는 자신이 현대주의, 반(反)역사주의 원리를 언제 수용했는지 기억해 내려 하지 않았다. 그러나 그가 작업실을 차린 해는 1949년이다. 콘월에서 시작해 윌트셔 멜크셤과 코셤으로 옮긴 작업실이었다. 그는 작업실이 지역사회 정비소 노릇을 하기 바라면서 현대적인 가구와 설비를 제작했다. 그러나 대부분 일감은 런던 인맥을 통해 들어왔다. 외관과 정신 면에서 가장 가까운 예는 네덜란드의 위대한 목수 겸 디자이너 겸 건축가 헤릿 릿펠트일 것이다.

1950년대 말, 포터는 휴 캐슨에게 추천받아 왕립 미술 대학 (RCA) 실내 디자인 과정 교수가 됐다. '실내'와 '디자인'을 모두 미심쩍게 여긴 그는, 디자인 실천의 근본을 건드리려 했다. 그는 무엇보다 인간이 일을 해 내는 과정을 중시했다. 멍청한 잡지와 이미지에 근거한 디자인 문화는 주의를 흩뜨릴 뿐이었다. 그가 그런 생각을 좇은 곳은 하필 홍보를 중시하고 스타에 집착하는 RCA였다. 하지만 포터는 기득권과 스친 인연을 싫어하지 않았다. 저교회파답게 수수하고 진지한 성격이었는데도 그랬다. 그렇게 잠시나마 주어진 안락을, 그는 기꺼이 즐겼다.

1964년 포터는 몇몇 핵심 교수와 함께 RCA를 떠나 브리스틀 서잉글랜드 미술 디자인 대학에 공작 학부를 세웠다. 포터가 한 일이 대개 그렇듯, 공작 학부는 기존 상황을 수용하는 현실주의와 고귀한 이상을 융합했다. 그는 사람들, 특히 젊은이들과 대화하는 데 아주 능했다. 다른 사람 말을 무척 열심히 듣는 사람이기도 했다. 그는 주로 음악에서 영감을 받고 추상성을 얻었다. 노먼과 아침 식사를 함께하며 나누는 대화는 슈나벨의 베토벤에 관한 세미나로 이어지기 일쑤였다. 훗날 그는 명석한 괴짜 글렌 굴드에게 매료됐다.

1968년 학생 운동이 일어나자, 포터는 혼지와 길퍼드에서 운동에 가담했고, 교직을 떠나 '열린 미래'로 나갔다. 이후 그는 자신의 재능을 제대로 활용할 기회를 찾거나 얻지 못했다. 그러나 1968년의 여파에서 그는 『디자이너란 무엇인가』(질문이자 제안)를 써냈다. 고귀한 꿈과 솔직한 말을 결합했다는 점에서, 수수하지만 출중한 저작이다. 심술궂게도 그 책에는 그림이 없다. 스스로 생각하라, 질문하라, 나가라, 찾아내라, 벗겨 내라, 연관하라, 만들라—이것이 바로 포터가 명령하는 바다.

1979년에 『디자이너란 무엇인가』는 절판 상태였다. 포터에 관해서는 그 책밖에 아는 바가 없었지만, 반항적 영국 디자이너 인맥을 통해 들은 소문이 있었다. 나는 그에게 책을 다시 펴내자는 편지를 써 보냈다. 겉봉에는 '왕립 콘월 요트 클럽 경유'라고 적었다. (역시 내부자 소행임을 알리는 신호였다.) 훗날 그는 팰머스에서 유일한 무료 부두에서 난파하다시피 한 선박들 곁에 아름다운 배 한 척을 정박해 두고, 그곳에서 살았다.

1980년 크리스마스에 나는 출판사를 차렸고, 우리는 원본보다 분량을 두 배 늘려, 우리 생각에 이상적인 책에 더 가까운 형태로, 『디자이너란 무엇인가』 신판을 만들었다. 단호하고, 장식 없고, 유럽 전통을 지향하고, 편안한 영국에 등을 돌리는 책이었다. 이 작업은 내가 노먼 포터와 긴 대화를 시작한 계기가 됐고, 그는 다음 주저로 『모형과 구조물』(1990)을 써냈다. 대표작에 해당하는 그 책에는 그가 쓴 시를 포함해 포터 스스로 보존할 가치가 있다고 느낀 작품 대부분이 실렸다.

노먼에게는 강력한 존재감이 있었다. 그가 주변에 있으면 온 신경을 그에게 집중해야 했다. 그러나 그는 가벼워질 줄도 알았고, 때로는 무척 솔직했으며, 언제나 웃을 채비가 된 사람이었다. 그리고 그의 웃음소리는 거대한 대포 소리 같았다. 그는 영국을 지독히 싫어한 국제주의자였고, 그래서인지 최근에는 프랑스에서 허물어져

왼끝 맞춘 글

가는 부동산 하나를 상속하려고 달려들기도 했다. 그러나 그는 영어 외에 다른 언어를 구사하지 못하는 천성이었다. 컴퓨터를 다루기에도, 그는 너무 구체적이고 직설적이었다. (그러나 타자기는 대가처럼 다뤘다.) 글을 쓸 때는 쉬운 의미에 일부러 맞섰다. 그에게는, 말하자면 해독법을 배워야 읽을 수 있는 속기술 같은 것이 있었다. 하지만 그가 도구함 같은 물건에 관해 말하거나 쓸 때는, 단순한 물리적 구조물을 온전히 존중하면서도, 같은 문단에서 형태심리학, 마르틴 부버, 시몬 베유와 (허세 없이) 사유를 나누는 형이상학적 시각을 전개할 줄 알았다.

그는 헌신을 견디지 못하는 친구나 동료와 사이가 틀어지기 일쑤였다. 『모형과 구조물』은 네 자녀(영화감독 샐리 포터와 음악가 닉 포터 등)에게 헌정됐다. 첫 부인 캐럴라인 퀘넬과 이후 여러 (치열하고 맹렬하며 불완전한) 관계가 낳은 자손이다. 그들은 답답하고 고된 상황을 견뎌야 했다. 그들에게 안락한 물건이라고는 알토 의자밖에 없었을 것이다. 그의 제자, 그러니까 그의 이상을 단박에 거부하지 않은 이들은, 그를 좇아 힘겨운 여행길에 올랐다. 15년 넘게 그와 일하고 우정을 나눈 나조차도, 그가 보낸 편지를 열기 전에는 잠시 머뭇거리곤 했다. 때때로 불어닥친 폭풍의 위력을 알았기 때문이다. 그러나 이제 영국은 괴팍하면서도 유일무이한 인물을, 제대로 알고 마땅히 대접하기도 전에 잃고 말았다.

『가디언』 1995년 11월 29일 자. 『가디언』은 이 글에 '언제나 경계에 섰던 디자이너'라는 표제와 여기 실린 (심문하듯 카메라를 노려보는) 노먼 포터 사진을 달아 당일 주요 부고로 내보냈다. 샐리 포터가 쓴 부고도 덧붙였다. (유족이 쓴 글은 싣지 않는 것이 『가디언』의 관행이었다.) 신문에서 거칠게 잘려나간 부분은 원상대로 되살렸다.

# 아드리안 프루티거

글자꼴의 신비를 설명하면서, 그는 비유에 호소한다. 건축을 보자.
기둥에는 위아래 끝을 마무리하는 요소가 필요하지 않은가. 세리프가
그런 기능을 한다. 그리고 열차 완충 장치처럼 세로획을 서로
분리하면서 공간의 리듬을 만들어 주기도 한다. 세리프가 없으면
게임도 어려워지고, 용기도 필요해진다. 아드리안 프루티거는 런던
청중에게 이렇게 말하면서 산세리프체 문제를 다시 거론하는 중이다.

그가 이런 설명을 처음 시도한 사람은 아니다. 타이포그래피
본연의 모순이 저절로 그런 설명을 낳는다. 구성단위는 철저히
추상적이지만, 그들이 결합하면 의미를 띤다. 타이포그래퍼,
그중에서도 활자 디자이너라는 소수 정예 집단은 은밀한 지식과
익숙한 형태, 희소성과 일상성을 동시에 다룬다.

왜 다른 활자체가 필요하느냐고? 그것도 그처럼 많이? 또 다시
비유가 쏟아진다. 남성복이 그렇듯, 활자체도 문화적, 기술적 변화에
따라 몇 년에 한 번씩 바뀐다. (여성복은 더 빨리 변한다.) 또는 신발을
보자. 현대에 들어 신발은 기능에 따라 축구화, 스키화, 조깅화 등으로
세분화했다. 일주일에 한 번밖에 안 신는 축구화가 있듯이, 아무리
추한 제목용 활자체라도 가끔은 필요하다. (그는 독재자가 아니다.)
또는 숟가락을 생각해 보자…. 이쯤 되면 아무리 무지한 청중이라도
무슨 말인지 알 것이다. 그러나 나중에 그가 털어놓은 것처럼, 요즘
그가 강연하는 대상은 탁상출판 전문가들이다. 시각적 열등생에게
타이포그래피의 중요성을 설득하는 데는 프루티거보다 능한 사람이
별로 없다. 요즘처럼 글과 그림을 처리하는 기술이 폭발하는 시기에,
타이포그래피 품질이야말로 성공의 열쇠가 될 수 있다는 논리.

아드리안 프루티거는 디자인 스타 감이 아니다. 개성을 뽐내기에는 너무 진지하고 직설적이다. 질문을 듣고, 답하고, 입을 다문다. 그러나 그는 설명해 보라는 도전을 즐기는 한편, 오늘날 활자 생산을 지배하는 소수 기업의 힘을 알고, 그들이 활자 이면의 인물을 소개하고 싶어 한다는 현실성도 이해한다. 막 60대에 접어든* 그에게는 자신만의 안정된 영역이 있다. 반듯한 정장의 세계에서 예외적으로 모직 스웨터에 해당하는 영역이다.

인터라켄에서 태어나 스위스 독일어를 쓰는 그는, 오늘날 자신의 일상어인 프랑스어뿐 아니라 독일 표준어에서도 여전히 얼마간 거리감을 느낀다. 그가 재료를 또렷이 파악할 수 있었던 것은 그런 거리감 덕이었는지도 모른다. 그리고 그에게 재료는 언제나 큰 의미가 있었다. 직물 장인이던 그의 아버지는 본디 아들에게 제빵 수습을 시키려 했으나, 곧 그 일이 그에게 어울리지 않는다고 느꼈다. 결국 아드리안 프루티거는 인쇄소 조판 수습공이 됐고, 3년간 취리히 미술 공예 대학을 다니며 실무 수습을 마쳤다.

1940년대 스위스는 전쟁 시기 중립으로 국토를 보전한 덕에 전후 경제개발 경주를 몇 년 앞서 시작할 수 있었던 나라이자 문화였다. '스위스 타이포그래피'는 이런 바탕에서 자라나, 1950년대 말 서구를 정복했다. 이를 촉진한 것은 충실하면서도 (핼쑥한 영국과 달리) 기술 혁신과 현대 디자인 수용에 성공한 수공예 전통이었다. 당시 프루티거는 바젤 산업 대학교 디자인 대학 타이포그래피 담당 교수이자 스위스 타이포그래피 운동을 이끌던 수장 에밀 루더와 크리스마스 카드를 주고받는 사이였다. 교조주의에 포섭되지 않은 프루티거는 그들이 인정은 해도 다소 거리는 두는 동료였지만, 결국에는 바로 그가 스위스 타이포그래피에 으뜸 패를 선사했다.

취리히 대학 시절 프루티거는 과제로 서구 글자꼴 발전 과정을

---

* 아드리안 프루티거는 2015년 9월 10일, 87세로 사망했다.

보여 주는 목판 연작을 제작했다. 자신감 넘치는 작품으로 정부에서 상을 받은 그는, 덕분에 작품을 3천 부 인쇄할 수 있었다. 프루티거는 취직할 만한 회사들에 작품을 보냈고, 성장세에 있던 파리의 활자 제작사 드베르니 피뇨에서 입사 제의를 받았다.

입사 초 그가 만든 몇몇 습작은 이제 대체로 잊힌 상태지만, 1954년 드베르니 피뇨가 당시로써는 최신 기술이던 사진 식자를 활용해 (미국에서는 포턴이라고 불린) 뤼미타이프 조판기 제조에 착수하면서, 프루티거도 전기를 맞았다. 고전 서체를 새 조판기에 맞춰 개량하는 작업 외에도, 그는 신종 활자체 둘을 디자인했다. 첫 작품 메리디엥은 전통적 세리프체를 변형한 것이었다. 다음으로 그는 스스로 제안한 산세리프체 작업에 착수했다. 활자체를 만들 때, 디자이너는 대개 m과 n을 먼저 그려 세로획을 정립하고, 이어 o를, 다음으로 두 요소를 결합해 d를 그린다. 그러고 나면 남는 것은 사선 몇 개밖에 없다. 그렇게 그린 문자들을 앞에 놓고, 프루티거는 몽드 (Monde)라는 이름을 붙였다. 프랑스 냄새가 덜 나는 이름을 고민하던 그는 결국 '유니버스'를 제안했다.

'백지상태'(기본적 형태, 새로운 기술)를 적극적으로 활용한 프로티거는, 처음부터 굵기, 너비, 기울기가 일정하게 다른 활자 패밀리를 구상했다. (총 21개 활자체로 이루어졌다.) 마치 이런 체계화를 보완하려는 듯, 문자들은 매우 미묘하게 (현재 기준으로는 놀랍게도, 손으로) 그렸다. 단순하고 규칙적인 글자꼴처럼 보일지 모르지만, 이런 효과는 굵기와 방향 등을 무수히 미세 조정해 얻은 것이었다. 그 결과, 진정한 보편성(universality)을 얼마간 자임할 만한 활자체가 만들어졌다. 여러 조판 시스템과 언어에 무난히 쓸 수 있고, 다른 문자로도 시각적으로 번역할 수 있는 활자체였다.

30년이 지난 지금 프루티거는 영구성을 주장하기는커녕, 오히려 유니버스의 역사적 맥락을 기꺼이 인정한다. 당시는 (모서리가 둥근) 텔레비전이 새로운 물건이었고, 국제주의와 시스템이 생기왕성했고,

타이포그래퍼가 그런 활자체에 굶주려 있던 시절이었다.
모노타이프가 유니버스 구매 여부를 고민하던 시기에, 프루티거는
런던의 어떤 클럽에서 스탠리 모리슨을 만났다. 현업에서 은퇴한
전통주의 거봉 모리슨은, 유니버스가 신종 산세리프체 가운데 "그나마
덜 흉하다"고 인정해 줬다.

1961년 나온 모노타이프 유니버스는 그 활자체의 상업적 성공에
톡톡이 이바지했다. 이후 프루티거는 안정되고 일관된 경력을 쌓아
나갔다. 1964년 드베르니 피뇨를 떠난 그는 IBM 자문 업무, 특히 IBM
컴포저용 유니버스 개발에 착수했다. 이제는 기억이 가물가물한 악몽
취급받는 물건이지만, 당시는 놀라운 인쇄술 민주화 도구였던 고성능
타자기였다. 그 밖에도 제약이 심한 영역에서 그가 한 작업 가운데,
광학 문자 판독기 알파벳(여전히 국제 표준으로 쓰이는 OCR-B)은
독자 편에 서서 일하는 디자이너가 컴퓨터 공학에는 무엇을 이바지할
수 있는지 보여 주었다.

1968년부터 라이노타이프 그룹과 일한 프루티거는, 유익한
협력을 통해 상당한 작품 세계를 일구어 냈다. 그의 디자인은 새로운
필요, 대개는 새로운 활자 조판술 또는 인쇄술 발전에 따라 결정됐다.
그는 양식적 측면과 기술적 측면을 함께 고려하고 융합했다. 대부분은
본문용이었는데, 글자꼴 디자인에서 정말 어렵고 흥미로운 부문은
제목용이 아니라 본문용 활자체다.

1962년 프루티거는 디자인 사무실을 차리고 그래픽 디자이너
브루노 페플리와 오랜 협업을 시작했다. "한 페이지에 한 자 이상을
놓는 일이라면, 활자 디자이너는 무능하다"는 말이 있다. 예외도
있기는 하다. 그 명제를 창안한 장본인 에리크 슈피커만이 그렇다.
(물론 그는 타이포그래퍼로 출발해 활자 디자이너로 변신한
인물이다.) 오늘날 프루티거는 페이지 디자인(대개 도서류)에 스스로
뛰어든 일을 두고, 자신의 문자를 처음 사용하는 그래픽 디자이너가
어떤 문제를 놓고 씨름하는지 알게 됐다는 점에서 유익했다고

아드리안 프루티거

평가한다. 그러나 활자 디자인 외에 그가 주로 탐구한 분야는 표지였다. 주요 작업으로는 파리 지하철과 샤를 드골 공항 표지가 꼽힌다. 후자에서 그는 안이하게 유니버스를 개량하는 방법을 거부하고, 더 유기적이며 가독성 높은 문자를 시도했다. 그 결과 나온 활자체 '프루티거'는 그가 두 번째로 내놓은 주요 산세리프체다. 작품을 돌이켜 보던 그는 또 다른 비유를 든다. 유니버스가 규칙적인 형태에 크롬 도금이 번쩍이는 자동차였다면, 광택 없고 유기적인 프루티거는 당시 시장에 소개되던, 빨다 만 사탕 같은 자동차였다.

1970년대에는 활자 디자인에 새로운 요소가 나타났다. 바로 디지털 기술이다. 섬세하게 확장하고 수축하는 형태를 이제는 엉성한 픽셀에 맞춰 그려야 했다. 초기에는 기존 활자체를 디지털 틀에 끼워 넣는 작업이 이루어졌다. 자신의 활자체에 벌어진 일을 확인한 프루티거는 엄청난 충격을 받았다. 매끄러운 사선이 거친 계단으로 바뀌어 있었다. 일생일대의 실수였다. 그래서 1980년대 초 신종 활자체를 디자인할 때는, 머릿속 문자 개념과 드로잉에 디지털 공정을 통합하는 법을 배웠다. 예컨대 이콘은 어떤 왜곡에도 견딜 수 있는 '고무 활자체'다. 브뢰겔은 스캐너 주사선에 조응하는 형태로 구성됐다.

그런데 다소 갑작스럽게, 무엇보다 레이저 기술 덕분에, 더욱 섬세한 본문 조판이 가능해졌다. 최근 레이저세터에서 찍혀 나온 교정쇄를 검토한 프루티거는, "길고 긴 사막 여행"(기술과 벌인 30년 전쟁)이 끝났다고 느꼈다. "새로운 문자 복제술이 얼마나 훌륭했냐 하면, 곡선 품질은 손으로 그린 원도의 윤곽선에 맞먹을 정도였다. 신기원이라 할 만했다. 미래를 엿본 기분이었다."

이제 그는 장치 특성에 맞게 '낮춰 디자인하기'가 필요하다고 믿지 않는다. 조악한 기술은 10년 안에 무용지물이 될 테니까. 그리고 이제 그는 동업 사무실에 출근하지 않고, 혼자서 손으로 문자를 그리며 산다. 그가 화면 위에서 직접 작업할 날이 과연 올까?

왼끝 맞춘 글

그러기에는 종이와 연필에 익숙해진 정신 구조가 너무 강고하다. 그리고 "컴퓨터는 깊은 느낌을 이해하지 못한다. 그런 느낌은 드로잉으로만 얻을 수 있다"고 말하는 그는 철학적 의미도 강조한다.

사실이라고 믿기에는 너무 신비로운 말처럼 들린다. 그러나 프루티거는 시사적인 이야기를 두 가지 들려준다. 몇 년 전 어떤 연구 과제를 진행하던 그는, 자신이 만든 여러 활자체에서 n 자만 골라 각도가 각기 다른 빗금으로 채운 다음 한데 겹쳐 본 적이 있다. 거기서 흐릿하게 떠오른 원형은 (그 자신의 심층구조는) 유니버스 n이었다. 학창 시절 그린 글자 하나가 이후 모든 작업을 홀린 격이었다. 최근 그는 조각 강좌를 수강했다. 모델 없이 얼굴 하나를 만드는 과제가 나왔다. 그는 끼니를 걸러 가며 집요하게 작업했다. 저녁에 특정 광선 아래에서 돌덩이를 본 그는, 놀랍게도 그것이 자신의 어머니 얼굴이라는 사실을 깨달았다고 한다.

이것이 바로 프루티거의 논리를 길들이는 감수성과 민감성이다. 그는 자신에게 청교도 기질이 있다고 인정한다. 예컨대 그는 지나치게 넓거나 좁은 글자 사이 설정을 방지하도록 조판기에 '자물쇠'를 걸었으면 한다. 그런 제약이 없다면, 재료가 아무리 좋아도 디자이너가 요리를 망칠 수 있기 때문이다. 프랑스 정보 디자인이 왜 그처럼 열악하고 후진적이냐고? 그는 결국 문화 문제라고 본다. 라틴 가톨릭 정신 구조로는 절대로 이해할 수 없다. 북부 프로테스탄트의 엄밀성이 필요하다. 프랑스에도 그래픽 미술 전통(예컨대 카상드르, 최근 예로는 로제 엑스코퐁)은 있지만, 뛰어난 프랑스 그래픽 디자이너는 얼마 되지도 않을뿐더러 그나마 대부분 스위스나 독일, 네덜란드 출신이다. 이런 상황도 변하고 있지 않느냐고? 그는 믿지 않는다.

하지만 프루티거는 일러스트레이터로도 일했고, 조각가로서는 문자와 직접 관계가 없는 작품도 만들곤 했다. 그런 예술 활동은 제약이 심한 활자와 안내 표지 문자 작업을 보완해 줬다. 최근 어떤

아드리안 프루티거

비평가가 밝힌 것처럼, 그가 자유롭게 그린 드로잉과 그의 글자들을 겹쳐 보면 놀랍게도 닮은 성질이 드러난다.

지난 작업을 돌아보면, 프루티거가 디자인해 보지 않은 활자체 양식이 거의 없다는 점을 알 수 있다. 어쩌면 주요 배역을 모두 맡아 본 끝에 리어 왕에 다다른 배우 같은지도 모르겠다. 그러나 문자를 겹쳐 본 실험이 시사하듯, 프루티거는 한 가지 문제, 즉 산세리프체 햄릿과 거듭 씨름했다고 해석하는 편이 낫다. 처음에는 빛나는 청년 햄릿 (유니버스)이 등장한다. 이어 기묘한 의상을 입은 햄릿(세리프 달린 유니버스 격인 세리파)과 성숙한 햄릿(프루티거)이 나온다. 이제 1920년대 '구성주의' 산세리프체를 재해석한 아브니르가 있다. 아쉬운 마음으로 어린 시절을 탐색하는 노인에 비길 만하다. 자신의 유년기(그는 푸투라가 나온 이듬해에 태어났다*), 나아가 알파벳의 유년기를 돌아보는 작업이다. 아브니르에서 그는 일정한 굵기로 돌에 새긴 고대 그리스 석문 같은 느낌을 원했다고 한다.

활자 디자이너는 서예가와 조각가로 나뉜다는 이론을, 그에게 제시해 본다. 전자는 펜을 다루듯 획을 살피고 만든다. 후자는 내부와 주변 공간을 보며 문자를 파낸다. 독일의 주요 활자 디자이너 헤르만 차프는 분명히 첫째 부류다. 에릭 길에 관해서는 우리도 마음을 정하지 못한다. 중간이겠지만, 둘째에 더 가까울 것 같다. 그렇다면 프루티거 자신은? 제빵사가 될 뻔한 그는? 당연히 조각가다.

『블루프린트』 54호, 1989년 2월.

---

* 아브니르(Avenir)는 프랑스어로 '미래'라는 뜻이다. 푸투라(Futura)의 뜻과 같다.

# 켄 갈런드의 글

켄 갈런드, 『눈속말—의견, 관찰, 억측, 1960년부터 현재까지』(레딩 대학교 타이포그래피 그래픽 커뮤니케이션 학과, 1996)

이 책은 켄 갈런드가 레딩 대학교 타이포그래피 그래픽 커뮤니케이션 학과 비전임 교수직에서 퇴임하는 일을 기념해, 그의 디자인 작업을 정리하는 회고전에 맞춰 나왔다. 그의 퇴임 절차는 아직 마무리되지 않았다. 그를 재임용하는 방도가 마련됐기 때문이다. 『눈속말』도 완성이나 완결을 내세우지 않는다. 어떤 글은 부분만 발췌됐다. 일부 글, 특히 도판이 방대하게 필요한 글은 빠졌다. 책에 실린 글에서도 일부 도판은 빠질 수밖에 없었다. 게다가 그가 쓴 글을 전부 정리한 목록이나 완전한 이력도 실리지 않았으므로, 완벽주의 성향 학자라면 실망할 법도 하다. 그러나 『눈속말』은 진정 흥미로운 문집이다. 갈런드는 출판용 글을 쓸 줄 알고 좋은 화제도 찾을 줄 아는 그래픽 디자이너라는 점에서 드문 예에 해당한다. 그는 런던 북부에 토착하면서도 세상사에 호기심이 많고, 돌아다니기도 유달리 즐기는 편이다. 일상적 도시 풍경은 책에 자주 등장하는 주제다. 켄 갈런드의 강한 목소리는 모든 문장에 스며 있다. 책에 실린 강연 원고나 토론 녹취는 물론, 출판용으로 쓰인 글에서도 생생한 목소리가 들릴 정도다.

　켄 갈런드는 영국의 전문 그래픽 디자이너 1세대에 속한다. 몇몇 귀중한 회고 글에서 그가 설명하는 것처럼, 그들은 1940년대 말에서 1950년대 초중반 사이 런던에서 미술 대학을 졸업한 디자이너였다. 19세기 말이 되자 더는 인쇄인이 다룰 수 없었던 디자인 측면을

(사회적, 시각적, 언어적 종합을) '상업 미술가'들이 도맡으려 애썼다면, 그래픽 디자이너는 그들의 영토를 넘어 더 넓은 땅을 밟아 나갔다. 새로운 그래픽 디자이너 가운데 몇몇은 인쇄 업계와 우호적인 관계를 유지하려 애썼다. 그들은 맹목적인 '디자인'을 전달하고 잘되기만 바라기보다, 제작상 한계와 가능성을 이해하려 했다. 예컨대 갈런드와 함께 센트럴 대학에 다닌 데릭 버졸은 볼딩 맨셀 인쇄소에서 디자인 고문으로 수년간 일했다. 그보다 나이가 조금 많은 허버트 스펜서도 1940년대 말부터 런드 험프리스에서 비슷한 일을 했다. 그러나 그런 인쇄소는 예외에 속했다. 1955년 무렵 영국 그래픽 디자이너 사이에서 일반적이고 지배적인 느낌은 오히려 음울한 인쇄 업계 문화에 대한 좌절감이었다.

모노타이프 사가 아직도 "장식 테두리, 아라베스크 문양, 꽃무늬"를 떠받든다고 힐난하는 갈런드의 「구조와 내실」(Structure and substance)에서도 그런 분위기를 감지할 수 있다. 이 글은 1960년 런드 험프리스의 『펜로즈 애뉴얼』에 게재됐고, 『눈속말』에는 첫 글로 실렸다. 당시 서른이던 갈런드는 당대 그래픽 문화와 관련해 풍부한 원천을 두 가지 언급한다. 하나는 스위스('구조')이고, 다른 하나는 미국('내실')이다. 둘 다 두 차례 세계 대전 사이에 출현한 중부 유럽 현대 운동을 계승한다. 그는 두 접근법 모두에서 가치를 찾고, 바젤-취리히와 뉴욕의 지역적 특징을 감지한다. 이어서 영국 디자이너들에게 고유한 장점을 살리자고, 모방만 하지 말고 (구조와 내실을) 나름대로 종합하자고 촉구한다.

당시는 갈런드 자신도 디자이너와 저술가로서 참된 주제를 막 찾아가던 참이었다. 영국 산업 디자인 위원회(디자인 위원회의 전신)가 발행하던 잡지 『디자인』의 미술 편집자로 일하던 당시 (1956~62), 그는 '인간적 요소' 또는 인간공학적 디자인 접근법을 접했다. (마이클 파에 이어 존 블레이크가 편집하던 당시 『디자인』은 진지하면서도 생동감 있는 잡지였다. 헛소리 가득한 오늘날 영국

디자인 잡지와는 거리가 멀었다.) 인간공학적 접근법은 겉모양보다 실제 작동 방식을 중시했다. 모형 단계에서 제품을 시험하고 검증하려는 노력도 중요했다. 이런 관점에서는 그래픽 디자인에서도 사용법 안내서, 도표, 지도, 다이어그램 등이 주요 관심사였다. 하지만 갈런드는 앙상한 순수주의에 빠져들지 않았다. 인간공학에 심취한 시기에 갈런드는 핵군축 캠페인(CND) 디자이너로도 봉사했고, 그 밖에도 여러 기회를 통해 비관료적, 민주적 사회주의를 열렬히 옹호했다. 작고 인간적인 기업과 일하기를 즐긴 그에게는, 최고의 고객도 그런 회사였다. 예컨대 유익하고 재미난 장난감을 성실히 만드는 골트 사가 그랬다.

갈런드는 세상에 쓸모 있는 디자인, 패션과 스타일의 족쇄에서 벗어난 디자인을 원한다. 저술가로서 그는 유익한 내용을 효과적으로 정리해 전문 디자이너를 부끄럽게 만든 발명가 두 사람을 찬양했다. 한 명은 런던 지하철 노선도를 고안한 헨리 벡이다. 갈런드는 센트럴 대학 스승 앤서니 프로스하우그의 조언에 따라 헨리 벡을 만났고, 결국 첫 저서(1966)를 그에게 바쳤으며, 이어 『펜로즈 애뉴얼』 (1969)에 노선도에 관한 장편 기사를 써냈고, 다음으로 관련 순회전 (1975)을 기획하고 강연을 다녔으며, 최근에는 연구서(1995)를 써냈다. 둘째 인물은 앨프리드 웨인라이트다. 그가 써낸 레이크랜드 펠스 도보 안내서는, 전문 디자이너들이 고가 장비로도 시도조차 못 한 일을, 펜과 종이만 써서 훨씬 상상력 넘치고 직접적으로 성취했다. 다른 지면에서 갈런드는 윌리엄 블레이크를 찬양하기도 한다. 그 역시 정열적이고 괴팍한 1인 제작자였다. 인쇄인 겸 시인인 켄 캠벨도 같은 말로 요약할 만한데, 갈런드는 그의 저서 『위반과 배반』(1984)이 "그의 작품 가운데 가장 힘 있고 감동적"이라고 정당하게 평가했다.

책에는 실리지 않았지만, 어떤 짧은 글에서 갈런드는 캠벨의 『위반과 배반』을 1984년 최고 도서로 꼽은 바 있다. 이 추천사가 실린 『디자이너』는 당시 이름으로 산업 미술가 디자이너 협회가 펴내던

기관지였다. 갈런드 자신은 가입한 바 없는 영국 디자이너 단체였다. 조지 오웰이 말한 그해는 마침 영국에서 디자인에 지나친 기대가 실리던 때이자, 디자인을 중심으로 서비스 부문이 국가 발전의 새 원동력으로 불리던 때였다. 통상 산업부에 디자인 담당 장관 자리가 생겼을 정도다. 일부 디자이너는 이런 정치적 부추김과 늘어난 수입에 맞춰 몸집을 불렸다. 여러 대형 디자인 회사가 런던 증시에 상장됐다. 갈런드는 이런 흐름을 비판하면서, 디자인 회사와 고객사를 두루 살찌운 기업 아이덴티티 시스템을 두고는, 가장 두리뭉실한 사업이 불행히도 가장 진실되게 디자인 업계를 대표하게 됐다며 공격했다. 그러나 예나 지금이나 이런 주장은, 아무리 공감이 간들 결국 달걀로 바위 치는 격이라고 느낄 만도 하다. 정직하고 때로는 고귀하기까지 한 활동이 어쩌다 그처럼 허황하고 공해해졌는지, 우리는 그저 시간, 돈, 호기심이 충분하고 글솜씨도 크리스토퍼 히친스나 폴 풋 못지않은 인물이 나타나 속시원히 밝혀 주기를 바라는 수밖에 없다.

그전까지는 이 소탈한 책을 추천할 만하다. 보기 드물게 진실한 설명을 담은 책이다. 특히 문화 연구 때문에 사망 초기 단계에 처한 현 상황에서, 갈런드의 간결한 직설은 비범하고 효과적이다.

인쇄사 학회보(Printing Historical Society Bulletin) 44호(1997).

윈끝 맞춘 글

# 리처드 홀리스

학생들에게 작업을 설명할 때, 리처드 홀리스는 이따금 자신의 책상 사진을 보여 준다. 도구와 재료로 어지러운 모습은 잡다하고 겸허한 일의 본성을 잘 요약해 준다. 아리땁지만은 않은 풍경이다. 1인 디자이너 생활도 어지럽고 파편적일 수밖에 없는데, 그런 상황은 그와 대화하는 동안에도 펼쳐진다. 화제는 수시로 바뀐다. 좋은 의뢰인과 나쁜 의뢰인, 활자 조판소와 인쇄소(최근 선호 업체는 밝히기를 꺼린다), 동료에게 전해 들은 괴담(목소리를 흉내 내 가며 들려준다) 등을 이야기하다 보면, 퀵서비스가 교정쇄를 배달해 오거나 그가 다른 약속으로 달려갈 때가 된다.

　　1년여 전쯤만 해도 우리 대화는 디자인이 산업으로 폭발하는 현상으로 되돌아오곤 했다. 그런 폭발이 일어나 버린 지금, 그는 새로운 사업 영역 바깥에 명확히 정해진 자기 위치에 만족하는 듯하다. '영웅 세대'에 속하는 (이제 50대에 접어든*) 디자이너 가운데 일부는 세태에 적응하지 못했다. 대표나 교수로 변신하지 못한 이들은 새로운 조류를 힘겨워한다. 의뢰인은 이제 "디자인 업체와 일하겠다"는 편지를 보내오곤 한다. 접객원이나 팩스 응대를 받아야 안심할 수 있는 모양이다. 영국에서 일상적 그래픽 디자인은 노동 강도가 높고 보수가 낮아서, 젊은이나 할 수 있는 일이다. 유럽, 예컨대 네덜란드나 서독에서, 홀리스만 한 디자이너라면 근사한 일만 골라 하며 상패와 훈장으로 뒤덮인 노후를 준비할 수 있을 것이다. 그는 호칭이 재능을 말해 주지 않는다고 믿으므로, 공식적으로 인정받지

---

*　2018년 기준으로는 80대에 접어든.

못하는 데에도 연연하지는 않는다. 괴로운 것은 그런 상황이 배출하는 시각 공해뿐일지도 모른다. "내 말을 인용할 거라면, 마케팅 디자인은 키치에 불과하다고 적어 달라." 그의 친구 데이비드 킹은 이를 '칵테일 그래픽'이라는 시각적, 주정(酒酊)적 비유로 요약한다.

1950년대 말 미술 대학을 졸업할 때만 해도 리처드 홀리스는 화가였다. 그가 타이포그래피와 그래픽 디자인으로 옮아간 과정은 점진적이었다. 디자인 교육이 거의 미개발 상태였던 당시 영국에서 대개가 그랬듯, 디자인은 눈으로 배웠다. 토니 델 렌초가 ICA 작업에서 서로 다른 두께 활자를 자유로이 섞어 쓰는 것을 보며 배운 바가 크다고, 그는 회상한다. 그도 센트럴 대학 야간 타이포그래피 강좌를 듣기는 했다. 일찍이 에드워드 라이트가 개설하고, 당시는 조지 돌비가 가르치던 강좌였다. 라이트의 정신에 따라 '행동과 타이포그래피'에 관심을 둔 그는, 너무 큰 활자를 썼다는 이유로 센트럴에서 쫓겨나고 말았다. (돌비가 쫓아낸 것은 아니다.) 라이트의 『이것이 미래』(1956) 전시회 작업은 그에게 큰 영향을 끼쳤다.

홀리스는 실크스크린을 통해 디자인에 입문했다. 그는 판화 작품뿐 아니라 포스터도 만들었다. '손수 만들기' 정신의 흔적은 여전히 남아 있다. 군 복무 시기에 그는 화물차를 닦으라고 준 걸레를 기워 가방을 만들었다. 당시 그는 추상적이고 '구체적'(concrete)인 작업을 했으며, 스위스 정신에 따라, 디자인과 예술을 구별하지 않고 통일된 시각적 활동 영역을 상상할 줄 알았다. 같은 세대 몇몇 디자이너가 그랬던 것처럼, 그도 유럽 대륙을 '유람'하며 울름 디자인 대학을 방문하기도 하고, 위대한 인물이나 "그저 자기 일을 정말 신경 쓰는 사람"을 수소문해 만나기도 했다. 위대한 인물이 사라지듯, 결국은 맥이 끊긴 여행이었다. 1960년대 초 런던에 살던 그는 다른 출로를 찾았다. 쿠바를 여행하고 기록을 신문지 형태로 펴냈다. 1년 동안 파리에서 살면서 페터 크나프 같은 미술 감독과 갤러리 라파에트 백화점 작업을 하기도 했다. 크나프는 국적만 스위스였지 그래픽

왼끝 맞춘 글

성향은 달랐다. (파리에 머물던 것도 그런 이유에서였다.) 1964년
영국에 돌아온 홀리스는 브리스틀의 서잉글랜드 미술 대학에
위태롭게 설립된 실험적 '디자인 대학'에서 그래픽 과정을 이끌었다.
그곳에서는 현대적 디자인 교육, 즉 영국에서는 한 번도 기회를 잡지
못한 형태의 교육이 잠시나마 이루어졌다. 학제(그래픽과 '공작'
과정)가 융합됐고, 유행보다 10여 년 앞서 기호 이론이 시도됐으며,
파울 스하위테마나 에밀 루더 같은 교수진이 방문했다.

　　이런 초기 경험을 통해, 홀리스는 현대주의와 국제주의 진영에
굳건히 몸담게 됐다. 당시 그의 작품은 꽤 단순한 '스위스풍'이었다.
산세리프체, 단락 왼쪽 맞춤, 글과 그림을 그리드에 끼워 맞추는 배열
등이 그랬다. 이런 접근법이 내용을 명시하기에 부족하다고 인식하던
그에게 흥미로운 전환이 찾아왔다. 1960년대 말 작품에서는 다른
조직법을 탐색하는 모습이 보인다. 단락 첫 줄을 깊이 넣어 또 다른
배열 축을 얻거나 대칭 배열을 지성적으로 활용하는 방법 등이
그렇다. 제약과 자유, 내용이나 기술의 요건과 실험이 서로 긴장한다.
이런 변증법을 완충하는 유머 감각은 이후 작품을 관통한다. 그런
점에서 그의 작품은 맹목적 '혁신'(크리에이티브들이 좋아하는 말)과
다르다. 오히려 홀리스의 작업에 어울리는 말은 '재치'다. 제작 공정과
예산상 제약을 받아들여 갖고 노는 재주다. 예컨대 포스터는 접는
선을 피해 글을 배치함으로써 잘라서 리플릿으로도 쓸 수 있게 하고,
필요한 인쇄원고도 자신의 자전거 바구니에 들어갈 정도로 작게
만든다. 그가 굳이 지적하는 것처럼, 과제를 제대로 풀지 못할 때도
있다. 아마 시간이 부족한 탓이다. 첫머리에 나온 퀵서비스를 떠올려
보면 된다. 때로는 시도가 지나쳐서 꼬이기도 하지만, 의뢰인만
이해해 준다면, 미리 조심하기보다는 나중에 후회하는 편이 낫다.

　　이런 재치는 2도 인쇄밖에 감당할 수 없는 소규모 의뢰처와
장기간 일하며 키운 자질이다. 예컨대 그는 망점 처리와 겹쳐 찍기를
이용해 빨강과 파랑만으로 밝은 색조, 보라, 짙은 유사 검정을 만들어

　　　　　　　　　　　리처드 홀리스

낸다. 이런 회화적 감성은 유의미한 타이포그래피 세부와 결합한다. 그는 이탤릭과 소형 대문자, (특히) 넌라이닝 숫자를 신중히 다룬다.

홀리스에게 특히 좋은 작업 여건을 마련해 준 의뢰처가 둘 있다. 옥스퍼드 현대 미술관과 화이트채플 미술관이다. 그는 두 곳에서 포스터, 도록, 리플릿을 디자인했고, 화이트채플에서는 마크 글레이즈브룩이 관장으로 있던 1970년대 초부터 니컬러스 세로타 관장 시기까지 전속 디자이너로 일했다. 지금도 그가 함께 일하는 글레이즈브룩은 '좋은 의뢰인'의 전형일 것이다. 협조적이고 관심 많은 그는, 언젠가 홀리스 마음에 들지 않게 나온 포스터를 다시 찍자고 먼저 제안하기도 했다. 1950년대에 앤서니 프로스하우그가 디자인한 세인트조지스 갤러리 엽서를 우편으로 받아 보던 기쁨을 그가 기억하듯, 눈썰미 있는 사람은 두 달에 한 번씩 홀리스의 시각 요소 배열 강의를 무료로 받아 볼 수 있었다. 1985년 화이트채플이 고상한 모습으로 재개관하면서, 홀리스는 어떤 디자인 회사로 대체됐다. 새 그래픽 스타일은 건물과 어울리게 새하얗고 부터 났다. 몇몇 리플릿이 엉망으로 나오고 나서야 미술관은 홀리스 포맷으로 되돌아갔지만, 특유의 활력과 애정까지 되살릴 수는 없었다.

접지를 좋아하고 회화적 의식이 있다는 점을 감안하면, 그가 도서 디자인을 가장 좋아한다고 고백한 것은 좀 뜻밖일지도 모른다. 그러나 책이 순서와 운동이 있는 3차원 (또는 4차원?) 물체라고 이해하면, 이 역시 별로 뜻밖은 아닐 것이다. 1970년대에 그는 두 가지 출판 작업에 참여하면서 당시 영국 상황에 관한 교훈을 얻었다고 한다. 부정적 교훈은 어느 더운 여름날(1976년), 즉 페이버 페이버가 펜타그램화하기 몇 년 전, 출판사 제작 책임자로 일하면서 얻었다. 그곳에서 그는 극단적으로 고상 떠는 문예 문화를 접했다. (제작 감독은 교정쇄를 독서대에 놓고 읽었다고 한다.) 어떤 주말, 홀리스는 건강한 현대주의 정신에 따라, 상징적으로, 조립식 사무실을 건물 안에 설치했다. 이 직장은 여섯 달 만에 그만뒀다.

왼끝 맞춘 글

반대로, 홀리스가 디자이너이자 사실상 미술 감독으로 일한 플루토 프레스는 장기적이고 생산적인 파트너였다. 당시 플루토는 급진적인 소규모 출판사였고, 출간 도서는 (표지뿐 아니라 대개는 복잡했던 본문도) 그의 접근법에 잘 어울렸다. 즉, 현대성과 마찰이 없었다. 플루토는 '그래픽 링'(홀리스, 로빈 피어, 켄 캠벨)에서도 구심 노릇을 했다. 끝내 정식 모임은 열지 못했지만, 대신 그들은 각자 이름 뒤에 으르렁 소리(GrR!)를 붙이고 다녔다. 특히 정력적이던 성난 젊은이 클라이브 챌리스는 'AGrR'가 됐지만, 결국 제명당하고 말았다. 데이비드 킹도 가까운 동료였지만 가담은 하지 않았다. 그들을 묶어 준 끈에는 정치관 외에도 실험 정신이 있었는데, 여기에는 떳떳하고 유익한 실패를 인정하는 태도도 포함됐다. 오늘날 그들 작업에서 익숙한 '구성주의' 영향은 그들이 다룬 책과 운동의 내용에 잘 어울렸다. 그러나 홀리스는 뜻밖의 영향도 받았다. 타블로이드 신문 (단락 머리 기호), 잡지(1960년대 말 그는 『뉴 소사이어티』 미술 감독으로 일했다), 딱히 '디자인'되지는 않았지만 아마도 그래서 신선한 책(특히 프랑스 영화감독 크리스 마커의 해설서를 기억한다) 등을 꼽을 만하다.

같은 시기에 홀리스가 존 버거와 함께 디자인한 『G』(1972)와 『보는 방식』(1972), 『일곱 번째 남자』(1975) 등은 좋은 작품에 필요한 조건을 거듭 확인해 준다. 실제로 내용이 있는 글과 그림, 기꺼이 곁에 앉아 한 면씩, 한 줄씩 함께 정리할 정도로 마음 맞는 저자가 그런 조건이다. 이 작업에서 홀리스는 과정에 관한 관심, 미완성과 중간 단계에 관한 관심을 충분히 표출할 수 있었다. 그가 가장 잘 다루는 것은 사물의 물질적 현실을 얼마간 말해 주는 글과 그림이다. 유행에는 어울리지 않는 자세이고, 그가 마케팅 그래픽에 거리를 두는 것도 근본적으로 그런 이유 때문이다. 홀리스 같은 디자이너는 이미지나 겉모양이 아니라 설명을 직업으로 삼는다. 당시 그가 디자인한 몇몇 리플릿과 도록처럼, 『보는 방식』에서도 홀리스는

리처드 홀리스

그림을 배치할 때 관련 본문 주변에서 자리를 찾는 습관을 보였다. 현재까지 이를 가장 잘 보여 주는 예로, 콜린 매케이브가 쓰고 영국 영화 협회가 펴낸 『고다르―영상, 소리, 정치』(1980)를 꼽을 만하다. 이 책은 매케이브가 글을 써 나가는 동안, 그와 동시에 한 장(章)씩 조판하고 배열해 만들어졌다. 그는 다소 거창한 표현에 양해를 구하며 이렇게 말한다. "디자인은 단지 디자이너의 개성을 표현하는 일이 아니라, 의뢰인에게 맞는 그래픽 언어를 찾아내는 작업이다." 이처럼 내용에 기초한 반(反)형식주의 접근법에서, 그는 늘 똑같은 작업만 하는 디자이너와 전혀 다르다. 후자로는 그의 구성주의 동지 가운데 한 사람이 떠오른다.

그토록 노동 집약적인 공을 아끼지 않는 점에 바로 그의 작품이 누리는 경제적 사치가 있다. 사진 식자 표제를 잘라 붙이는 작업이나, 홀리스가 여전히 즐기는 구식 레트라셋 작업 역시 마찬가지다. 대형 디자인 회사에서는, 설사 그런 미세 조정의 중요성을 알더라도, 그런 일에 쓸 시간이 없다. 이제 본문 조판에서 기술적 제약은 대부분 사라졌지만, 그와 함께 품질도 하락했다. "사진 식자에서 우려했던 일이 모두 일어난 셈"이라고, 홀리스는 인정한다. 최근 그는 공예 위원회 주최 『새로운 정신』 전시 그래픽 디자인 작업을 하던 필 베인스를 자문해 주면서, 해묵은 활판 인쇄를 실험하는 베인스와 세대 차를 넘어 동질감을 느꼈다고 한다. 네빌 브로디에 관한 견해는 애매하다. 그의 실험적 접근법은 흠모하지만, 결과에는 비판적이다. 프랑스에서 브로디가 인기인 이유는 이해하지만 (그는 프랑스인 흉내를 제법 낸다), 홀리스는 조지프 브로드스키와 대화하는 모습을 상상하기가 더 쉽다. (그는 『모던 포어트리 인 트랜슬레이션』 미술 감독이자 디자이너였다.)

그만의 처지는 아니지만, 리처드 홀리스는 모순된 상황에 놓인 셈이다. 전통적 수공예 미덕을 얼마간 수호하는 현대주의자라는 점에서 그렇다. 페이지 레이아웃과 제작에 쓸 만한 컴퓨터를 익힌다면

앞길이 열릴지도 모른다. 그러나 그에게 가장 유익한 것은 아마 디자인 감독을 원하는 계몽된 출판사일 것이다. 현 상황으로 볼 때, 영어권에서 그런 출판사가 나타날 성싶지는 않다.

『블루프린트』 46호, 1988년 4월. 이 글은 『블루프린트』 '영국 그래픽' 특집호에 실렸다. 같은 호에 나는 영국 그래픽 디자인의 발전 과정에 관한 글(From commercial art to plain commercial)도 써냈다. 홀리스는 기계에 조금씩 뒤처진 사람이었지만, 얼마 후에 팩시밀리는 샀다. 1990년대 중반에는 애플 매킨토시를 쓰기 시작했다.

리처드 홀리스

# 카럴 마르턴스

글과 그림은 어떻게 묶어야 의미 있을까? 글자 크기는 어떻게 정해야
할까? 낱말 사이와 글줄 사이는? 글줄 길이는? 타이포그래피의 기본
문제는 변하지 않았다. 사람은 앞으로도 비슷한 키와 몸집으로 번식해
갈 것이다. 1450년부터 이어진 타이포그래피의 역사는 글과 디자인
사이에 벌어진 투쟁의 역사로도 볼 만한데, 여기서 디자이너의 변덕과
허영심이 낳은 도살, 무지, 자기중심적 과대 포장과 방탕은 허다할
정도다.

　지금, 네덜란드보다 그 투쟁이 치열한 곳은 없다. 여전히
부유하고 문화적 상부구조가 튼튼한 나라, 네덜란드. 사회적 가치를
높이 사는 기풍 덕분에, 그곳의 디자이너는 자국 미술인들이 경제적
압박에 시달리는 동안에도 혜택을 누릴 수 있었다. 사회적 기능과
사적 자유가 독특하게 결합해 '더치 디자인'을 만들어 냈지만, 사실
그 현상은 쇠퇴해 가는 영미권 구경꾼들이 부풀린 감이 있다.
타이포그래피를 이해하는 데는 언어 이해 여부가 (다른 분야보다 더)
큰 차이를 빚는다. 네덜란드 그래픽 디자인과 그에 관한 본고장
논쟁을 읽다 보면 낯선 느낌도 사라진다. (영어로 쓰인 글은 확실히
그렇고, 영어가 아니더라도 읽어 보면 그렇다.) 그러면 '더치
디자인'도 고향 일처럼 평범해진다.

　글을 제대로 다루는 법과 네덜란드 타이포그래피를 논하려면,
먼저 그 위대한 문화를 인정해야 한다. 자국어 출판사들과 일하는
도서 타이포그래퍼 전통은 견줄 데도 없고 끝도 없는 것처럼 보인다.
비교적 구세대에 속하는 이로만 국한해도, 빔 몰, 해리 시르만, 알여
올토프, 카럴 트레이뷔스, 요스트 판 더 부스테이너 등이 떠오른다.

그런가 하면, 다양한 영역을 오가며 활동하다 이제 중년에 접어든 타이포그래퍼도 몇몇 있다. 그리드를 추종하는 현대주의로 출발했지만, 성숙해진 이제는 전통 가치를 존중하고 활용하면서도 탐색과 위험을 마다하지 않으며, 그러면서도 그림과 글의 뜻에 밀착한 작업을 하는 이들이다. 쉽게 떠오르는 예로 케이스 니우언하위전, 발터르 니컬스, 카럴 마르턴스 등이 있다. 네덜란드 안에서는 얼마간 유명한 디자이너들이다. 국외에는 거의 알려지지 않았다. 실제로 마르턴스는 뿌리 있는 작업, 유행에 무관심하면서도 신선한 작업을 하는 모범 사례로 꼽을 만하다.

마르턴스는 1961년 아른험 미술 대학을 졸업하자마자 프리랜서 그래픽 디자이너가 됐고, 현재도 그런 신분으로 활동 중이다. 그런데 이 말에는 단서가 필요하다. 그는 어떤 작업이건 할 역량이 있는데도 타이포그래피에, 특히 책에 집중했다. 아울러 그는 독자적인 그래픽 작품을 진지하고 왕성히 만들기도 한다. 이런 병행(과 구분)이 바로 그가 만들어 내는 작품 전체에 활기를 주는 결정적 요소다.

그가 만난 첫 주요 의뢰처는 판 로휘 슬라테뤼스 출판사였다. 마르턴스는 차갑고 기하학적인 형상으로 표지를, 왼쪽 맞춤으로 본문을 처리했다. 학술적이고 대개 추상적인 내용의 서적에는 적합했지만, 곧 막다른 골목에 봉착할 수밖에 없는 전략이었다. 사실 이는 1945년 이후 현대주의가 부딪힌 일반적 위기였다. 1960년대 말에 이르러, 경제 기적과 관료적 합리성 맹신만으로는 부족하다는 사실이 분명해졌다. 시대가 변하면서 작은 출판사 판 로휘 슬라테뤼스가 대기업 클뤼어르에 합병된 것도 의미심장했다.

디자이너는 '위탁인'(opdrachtgever: 영어 '클라이언트'보다 천박한 느낌이 적은 네덜란드어)에 의존할 수밖에 없다. 평범한 진리지만, 마르턴스처럼 민감하고 사회의식 강한 디자이너에게는 더욱 뼈아픈 진실이다. 그러나 1975년에 그는 함께 난국을 돌파할 의뢰처, SUN 출판사를 만났다. '네이메헌 사회주의 출판사'라는 정식

명칭이 말해 주듯, SUN에는 뚜렷한 목적의식이 있었다. 1960년대 말 네덜란드 학생운동에서 등사판 출판 활동으로 출발한 회사였다. 이제 마르턴스는 실속 있고 일관성 있게 진보적이며 최소 예산으로 제작하는 책을 디자인할 기회를 찾았다. 비판적 현대주의를 실천하기에 이상적인 조건이었다. 지리적 요소도 있었다. 마르턴스는 네이메헌과 아른험이 속한 헬더르란트 지방 토박이었으니, 그야말로 건축 평론가 케네스 프램프턴이 말하는 '비판적 지역주의자'에 어울리는 인물인지도 모른다. (물론, 건물과 달라서 책은 이동할 수 있는 것이 사실이다.) 그를 지목한 SUN 편집장 역시 왕성하고 도전적인 동료로서 독특한 구실을 했다. 위그 부크라트가 바로 그 편집자인데, 이후 그의 활동은 마르턴스와 밀접하게 연관됐다.

마르턴스가 디자인한 SUN 책표지는 최소 노력으로 어떻게 최대 성과를 거둘 수 있는지 보여 주는 근사한 예다. 그는 단순한 요소를 정해 놓고 책마다 변주를 가했다. 프랭클린 고딕 대문자로 지은이와 도서명을 인쇄하고(인쇄 원고는 그가 직접 레트라셋을 전사해 만들었다), 표지 가장자리는 일정한 규칙에 따라 두꺼운 선으로 둘러싸며, 때로는 그림을 더하기도 하고 단순히 여백만 남기기도 했다. 다른 작품과 마찬가지로, 여기서도 색채 선택은 섬세하고 출중했다. 본문에서는 정해진 형식 말고 다른 시도를 할 예산이 없었다. 본문은 보통 IBM '골프공' 간이 식자기로 짰다. 하지만 SUN 도서에서는 중판이 큰 비중을 차지했는데, 그럴 때는 다른 출판사의 원본을 그냥 복사해 쓸 수밖에 없었다. 이때 표지는 크게 다른 본문들을 연결해 주는 데 결정적 구실을 했다.

당시 유럽에서 활동하던 그래픽 디자이너와 사회주의 출판사에 관한 논문이 나올 때가 됐다. 영국의 급진 좌파, 특히 지적 성향이 강한 좌파는 1960년대 중반부터 뛰어난 디자이너를 여럿 기용했다. (로빈 피어, 켄 갈런드, 데릭 버줄, 제리 시너먼 등을 꼽을 만하다.) 그리고 마르턴스가 SUN과 함께 일하기 시작한 바로 그 무렵, 한때 국제

사회주의 집단 출판부 노릇도 했던 플루토 프레스에서 리처드
홀리스가 사실상 미술 감독으로 일하기 시작했다. 실제로 홀리스와
마르턴스의 이력은 무척 유사한 형태를 보이는데, 특히 건조한 기하
추상에서 출발해 더욱 풍부하고 유연하지만 여전히 선명한 현대적
접근법으로 옮겨 간 모습이 그렇다. 좀 더 어려운 연구를 각오한다면,
1965년에서 1993년 사이 마르턴스와 홀리스의 타이포그래피에서
나타나듯, 본문 들여 짜기를 사회적, 정치적 변화와 연관해 연구하는
작업에 도전할 만하겠다.

　　1977년 마르턴스는 아른험 미술 대학에 출강하기 시작했다.
덕분에 그는 가족의 생계를 돌보면서도 보수는 적으나 보람 있는
작업을 할 수 있게 됐다. 그가 교편을 잡으며, 오늘날 '아른험 학파
타이포그래피'라 부를 만한 전통도 확고해졌다. 이전에는 얀
페르묄런, 케이스 켈프컨스, 알렉산더르 페르베르너 등이 아른험 미술
대학에서 타이포그래피에 관한 진지한 관심을 일깨웠다. 해마다 학생
서너 명이 타이포그래피를 평생 직업으로 선택하고, 디자이너 자신을
내세우지 않으면서 글 전달에 전념하는 활동을 벌인 덕에, 이제 23년
역사가 당당한 아른험 전통이 형성됐다. 출발점은 늘 같다. 펴낼 만한
가치가 있는 글인가? 페르베르너에게 물으면, 그는 가식적인 그래픽
디자인 서적으로 더러운 식탁을 닦는 모습을 보여 줄 것이다.
마르턴스에게 물으면, (심지어 자기 이름이 들어간 책이라도) "알맹이
없어!" 하고 힐난하며 던져 버리는 광경을 목격할 것이다.

　　1981년 마르턴스는 SUN 작업을 중단했다. 불같은 편집자 위그
부크라트도 얼마 후 출판사를 그만뒀고, 1986년 SUN과 마르턴스에
관해 철저하고 날카로운 글을 써낸 것을 계기로, 그래픽 디자인
평론가 겸 이론가로 변신했다. 이후 마르턴스에게 일거리를 제공한
곳은 문화 영역이었다. 우표와 소책자, 전시 도록, 책 등 작업은
이어졌지만, 한 출판사와 꾸준히 일할 기회는 없었다. 물론, 그가 건축
저널 『오아서』 디자이너가 되기 전 이야기다.

『오아서』는 본디 특색 없는 A4 판형 중철 책자였다. 편집진은 새 출판사를 맞이해 새로운 단계를 준비하던 참이었다. 새 출판사란 바로 SUN이었는데, 성공한 여느 좌파 출판사와 마찬가지로, 그곳도 이제는 더 일반적이고 정치성도 덜한 책을 펴내던 참이었다. 그들이 마르턴스를 만나며 기대한 것은 제자 한 명을 소개받는 정도였다. 그러나 언제나 건축 이론에서 단서를 구하던 마르턴스는 스스로 일을 맡겠다며 나섰다. 일화가 암시하듯 디자인 보수는 적고, 참여자들이 여가를 틈타 만드는 저널이 『오아서』다. 그러나 현재까지 나온 몇 호만 보더라도 대단한 작품이 탄생했다는 점을 알 수 있고, 이를 인정받아 마르턴스는 올해 베르크만 미술상을 받을 예정이다. 자신의 타이포그래피를 공적으로 실현할 공간과 함께, 그가 돌아왔다.

그렇다면 이처럼 사회참여적이고 비판적인 타이포그래피는 무엇을 할 수 있을까? 딱히 급진적인 내용과 연결되지도 않았고, 아무튼 1980년대를 거치며 좌파 정치 세력 일반이 쇠퇴해 버린 상황에서, 답은 분명하지 않다. 지난 몇 년 사이에 '급진'이란 말은 급진적 형태, 아니 실은 급진적 이미지를 뜻하게 됐다. 건축가와 디자이너가 탈구조주의 이론에서 엉터리 수사법을 빌려 쓰면서, 언어의 공허한 추상이 만사를 대체하고 말았다. 그리고 물질적 현실은 소거되고 부정되기에 이르렀다. ("걸프전은 실제로 일어나지 않았다"는 장 보드리야르의 말이 좋은 예다.) 텍스트는 동요와 해체를 거쳐 이미지가 된다. 잡지와 도록에 복제될 때, 이미지로서 그 운명은 완전히 봉인된다. 이 경우, 거칠고 '급진적'인 작품이 무엇인가를 비판하고 전복할 가능성은 전혀 없다.

그러나 어떤 디자이너는 이미지로 환원되기를 거부한다. 물질에 깊이 헌신하는 마르턴스 타이포그래피의 힘과 의미가 바로 여기에 있다. 그는 완벽하지 않고 다소 거친 재료를 선호한다. 쓰다 보면 닳겠지―그게 바로 인생이다. 『오아서』33호처럼 대도시라는 주제 자체를 역설적으로 반영하려는 목적이 있다면 몰라도, 그가 디자인한

책표지에서는 매끄러운 코팅을 찾아보기 어렵다. 간단한 물건인 편지지를 살펴보자. 글귀 일부를 뒷면에 인쇄해 앞면으로 비치게 하는 기법은 정보를 분절하는 하나의 방법일 뿐인지도 모른다. 하지만 이는 종이가 삼차원 '물체'라는 사실을 일깨워 주기도 한다.

　탐구 영역으로는 지면 모서리도 있다. 요소를 지면 밖으로 '블리드' 처리해 '액자 효과'를 거부하는 기법은 현대 디자인에서 중요한 장치였다. 이면에는 자기과시를 거부하고 세계와 관계를 찾으며 사회적 연결 고리를 보강하려는 태도가 있었다. 특히 최근 작업에서 마르턴스는, 주어진 과제에 적합한 경우, 모서리를 탐구했다. 소책자 날개 모서리에 요소를 걸쳐 찍어 독자의 시선을 유도하고, 내지는 접힌 모서리를 재단하지 않고 마무리해 독자가 직접 뜯어볼 수 있게 한다. 두 번째 기법은 『오아서』34호에 쓰였는데, 주제는 '실내'였다. 독자는 실제로 능동적인 참여자, 물리적인 참여자가 된다. 그러나 지면 재단 공정을 생략하는 것은 적은 비용으로 책을 만드는 익숙한 방법일 뿐이기도 하다.

　마르턴스가 디자인에 병행하는 개인 작업을 보자. 1970년대 말과 1980년대에 주요 주제는 종이였다. 간단한 작업으로는 인쇄한 종이를 여러 겹 쌓은 다음 세로로 자르는 작업이 있다. 단면은 표면이 되고, 그렇게 불분명하고 무작위적이되 체계적으로 결정된 자취는 세계에 관해 뭔가를 말하려 한다. 아무튼 그들은 현실의 단면이고, 이는 '카를 마르크스, 자본론 1권', '파이낸셜 타임스 15.08.80~20.12.80', '월트 디즈니의 도널드 덕' 같은 제목에서도 확인할 수 있다. 최근 마르턴스는 금속 조각, 특히 메카노 완구 부품으로 모노프린트를 만든다. 어떤 연작에서, 여러 차례 겹쳐 찍은 잉크는 무척 조밀하고 깊은 색채 효과를 낳는 한편 잉크의 3차원 지층을 드러내기도 한다. (메카노 부품에 뚫린 구멍은 하얗게 빛난다.)

　종이, 잉크, 일상 사물을 이용한 개인 작업은 마르턴스 타이포그래피의 고유성을 뒷받침한다. 방탕하기보다는 일상적 대량

생산 조건에서 조용히 얻는 (신교도적 상상이 허락하는 더욱 강렬한) 감각성이다. 두 영역에서 모두 그는 재료와 공정의 경제성을 좇는다. 최근 판화 작업에서 암스테르담 시립미술관 기록 서식을 재활용한 것이 한 예다. 50×70센티미터 전지를 낭비 없이 활용하는 『오아서』의 편안한 판형(17×24센티미터) 역시 같은 예다.

　　최근에 맡은 작업(빔 크라우얼이 로테르담 보이만스 미술관에서 은퇴하는 일을 기념해 기획된 작품집)에서 마르턴스는 인쇄기를 경제적으로 쓸 수 있고 자료를 적당한 크기로 정리할 수도 있는 판형을 제안했다. 그러나 프린스 베른하르트 재단 출연 기금으로 발행되는 총서 판형에 맞추려면 더 큰 책을 만들어야 한다. 의식 있는 필자들(프레데리커 하위헌과 위그 부크라트)이 참여한 작업인데도, 프로젝트는 물질적 경제성과 유용성을 거스르며 냉혹한 기념비로 탈바꿈하는 중이다. 그러나 마르턴스가 내세운 주장은 비판적 타이포그래피의 전제를 일부 예증해 준다.

　　자기반성과 회의는 비판적 타이포그래피의 임무다. 일상 대화에서 카럴 마르턴스는 자신의 작업에 관해 비판적이고 겸손하다. 그러나 언젠가 그는 "형태는 공동체 생활의 조건이다. […] 디자인은 공동체 생활의 질을 결정한다"고 적었다. 그렇다면 사회적 의미가 실제로 자리 잡는 곳은 어디일까? 건축 저널? PTT 소책자? 더군다나 컴퓨터도 없는 작업실에서 손으로 스케치해 가며 하는 노동 집약적 작업이, 큰 회사에서 바쁜 일정에 쫓겨 허둥지둥하는 디자이너에게 어떤 교훈을 줄 수 있을까? 컴퓨터에 매달린 가짜 디자이너 군단에는 어떤 모범이 될 수 있을까? 설령 디자이너들이 그의 작품을 본다 해도, 그저 겉으로 드러나는 습관만 베끼고 말지는 않을까?

　　지나치게 겸손한 마르턴스는 말하기를 주저하므로, 내가 한번 설명해 보겠다. 습관은 분명히 있지만, 같은 자리에 머물지는 않는다. 작업은 발전하고, 매번 주어지는 새 과제에 반응하고, 과제의 제약을 존중하고 수용한다. 스타일은 없다. 접근법과 태도, 당당한 지성과

견줄 데 없는 도덕성이 있을 뿐이다. 내용을, 실물을 깊이 추구하고 이미지의 착란은 거부하라. 그것이 바로 그의 작품이 주는 교훈이다. 공허한 디자이너 중심주의, 국제 콘퍼런스 슬라이드 쇼로 점철된 문화에서는 그런 교훈이 수용되지 않을 것이다. 정신과 세부의 모든 면에서 그 문화에 맞서기 때문이다.

물론, 천 권가량 발행되는 책은 특성을 불문하고 '사회적 효과' 면에서 신문이나 사회보장 신청서, 다국적 기업 로고 등에 비길 수 없다. 마르턴스도 (우표나 건물 표지 같은) 공공 영역 작업을 기꺼이 맡아 했지만, 요지는 애당초 사회적 기능을 생산량이나 사용자 수로만 따지면 안 된다는 점이다. 중요한 것은 인간 정신과 인간 문화다. 여기에서 '저항의 미학'이 드러난다. 풍부하되 의미에 결속된 잉여는 협소한 실적 위주 경제와 극악한 물질적, 인간적 낭비에 좌우되는 사회의 기대를 넘어서고, 그에 맞선다.

이 지점에서 우리는 타이포그래피의 임무로 되돌아간다. 글을 복제하는 일은 대화와 교류에 공간을 마련해 주는 사회 행위다. 글을 일부러 읽기 어렵게 만드는 짓은 공익에 대한 도전이다. 그러므로 지면에는 실질적 내용을 담고, 활자체는 (가식 없이 평범한) 그로테스크 215를 쓰고, 낱말 사이는 고르게, 따라서 글줄은 왼쪽에서부터 자유로이 흐르게 하고, 단락 첫 줄과 소제목은 5~10밀리미터로 들여 짜 정리하고, 글줄 사이는 지나친 고립이나 충돌이 일어나지 않게 적당히 정한다. 그런 페이지는 쉽게 읽을 수 있다. 그 자유와 그 질서는 사회 모델이기도 하다.

『아이』 11호(1993). 카럴 마르턴스가 디자인한 『오아서』를 보고 자극받아, 드물게도 내가 먼저 『아이』에 제안해 쓴 기사다. 이 글을 끝으로 나는 『아이』에 기획 기사를 써내는 일을 그만뒀다. 1994년 마르턴스는 마스트리흐트에 있는 얀 반 에이크 미술원의 디자인 학과장 직을 수락했고, 애플 매킨토시를 샀다. (다른 선생과 마찬가지로, 그가 얀 반 에이크에 머문 기간도 짧았다.) 1996년에 그는 헤이네컨 미술상을 받았고, 나는 그의 작업을 기념하는 책을 함께 만들었다.

1998년, 그와 비허르 비르마는 아른험에 실용 교육 실험장 '타이포그래피 작업실'을 세웠다. 글에서 언급한 빔 크라우얼 작품집은 이후 몇 차례 변형을 거듭했다. 마르턴스와 야프 판 트리스트가 함께 디자인한 그 책은 결국 1997년, 프린스 베른하르트 재단이 선호한 것보다 작은 판형으로 나왔다. 나는 그 책에 관한 서평을 길게 써서 『타이포그래피 페이퍼스』 3호(1998, 이 책 214~29쪽)에 게재했다.

왼끝 맞춘 글

# 메타디자인, 베를린

그래픽 디자인에 평가 기준이 없다는 점은 널리 인정받는 사실이다. 반대편의 건축이 지나친 논쟁에 시달린다면, 그래픽 디자인은 토론과 공통 기반이 없다시피 해서 문제다. 역사는 짧고, 분야는 넓고, 목적과 예산은 엄청나게 다양하고, 산물은 무수할 뿐 아니라 일회적일 수밖에 없다. 그래픽 작품에서 '품질'은 무엇을 뜻할까? 같은 질문이라도 독일어(Qualität)로 해 보면 뜻이 달라지고 날카로워진다. 독일 공작 연맹 구호가 생각나고, 철저한 계획과 시험을 거쳐 최고 품질 기준에 따라 최상의 재료로 만들어진 제품, 그만큼 값은 치러야 하지만 결국은 다년간 좋은 성능으로 보답해 줄 제품이 떠오른다.

독일에서 품질 개념은 1980년대 영국에서 개발된 디자인 비즈니스 거품에서 멀찍이 떨어진 곳에 있다. 거품으로 말하자면 그래픽만 한 곳이 없으니, 유행하는 스타일과 기법은 크리에이티브 디렉터의 안경테만큼 자주 바뀌고, 디자인 회사 이름은 어리석은 치기를 놓고 경쟁을 벌이는 중이다.

런던 디자인계에 익숙한 이가 '메타디자인'이라는 이름으로 복잡한 정보 작업에 특화한 독일 회사를 접한다면, 방법론 숭배가 극에 달했던 시절 울름 디자인 대학 전통에 따라 보고서나 분석 자료 (숫자 달린 단락과 다차원 도표)만 내놓는 회사를 떠올릴지도 모른다. 알고 보면 놀랄 것이다. 메타디자인이 하는 일이 그런 이름을 얼마간 뒷받침하는 것은 사실이다. 그들은 과제에 관한 (의뢰인의) 일차적 가정을 따져 보고, 제작 수단에 관심을 기울이며, 그런 의식을 제품 자체에 통합하려고 한 걸음 물러서는 경향이 있다. 덕분에 그들 작품에는 다른 디자이너에게 특히 흥밋거리나 참고가 될 만한 차원,

즉 교훈적 가능성이 생긴다. 실제로 그들의 의뢰처 중에는 디자인 관련 기관이 있다. 활자 제조사 베르톨트, 베를린 국제 디자인 센터, 독일 그래픽 디자이너 연맹, 허먼 밀러 등이 대표적이다. 그러나 그들의 작품은 생동감과 명쾌성 면에서 하나같이 디자인계의 자기 지시성을 벗어난다.

메타디자인은 1983년 베를린에서 설립됐지만, 그때부터 현재까지 활동을 계속한 사람은 원로 수장 격인 에리크 슈피커만밖에 없다. 그와 한스 베르너 홀츠바르트, 옌스 크라이트마이어, 테레스 바이스하펠 등 네 명이 현재 핵심 성원인데, 이 집단은 회사보다 오히려 어떤 개념에 가깝다. 슈피커만의 배경은 메타디자인이 보이는 지적 성향이 어디서 왔는지 얼마간 시사해 준다. 그는 베를린 자유 대학교에서 미술사를 전공한 다음 디자인을 공부했다. 1970년대 대부분을 런던에서 보낸 그는, 가장 고생스러운 길을 통해, 즉 활자 조판실에서 금속 활자를 거쳐 사진 식자를 취급하다가 그래픽 디자이너가 됐다.

이런 현장 경험에서 슈피커만은 어떤 기계건 공정과 기능을 이해하는 일이 중요하다는 점을 깨닫게 됐다. 조판 기술에서 급격한 혁신이 일어나는 지금, 디자이너는 두 진영으로 나뉜 상태다. 보수파는 (언젠가 미국인 저술가 스탠리 라이스가 관찰한 것처럼) 새로운 기계를 자신이 온전히 이해한 마지막 모델과 똑같이 취급하는 경향이 있고, 따라서 새로운 가능성을 탐구할 여지를 스스로 없애 버린다. 급진파('최신파'가 더 정확하겠다)와 단순 무식쟁이는 흥분에 겨워 만사를 내팽개치고 사진 식자와 디지털 조판에서 가능한 기교와 왜곡을 무조건 수용한다. 진정 진보적인 길은 그런 기술을 의식적으로 탐구하되, 독자의 요구는 물론 금속 활자 시대의 품질 기준에 의거한 개선 가능성에도 눈을 열어 두는 쪽에 있을 것이다.

런던 시절, 슈피커만은 당시 조판소에서 내버리기 시작한 금속 활자를 수집하면서, 활판 전문 인쇄소를 기획했다. 복고적 향수가

왼끝 맞춘 글

아니라 활자를 향한 애정(또는 그의 표현대로 마니아적 열정)과
재료를 직접 다루려는 소망에서 구상한 사업이었다. 그런데 업소가
화재로 불타는 사고가 나고 말았다. 덕분에 그는 더 폭넓고 더 공적인
사업에 진출할 수밖에 없었으니, 어쩌면 우리는 그 사고를 고맙게
여겨야 할지도 모르겠다.

　　메타디자인의 작업을 뚜렷이 관통하는 요소가 바로 올바른
타이포그래피 감각이다. 글의 뜻을 존중하고, 미세 공간 조정을 통해
낱자를 읽기 쉬운 낱말로 묶어 주는 타이포그래피를 뜻한다. 그런
품질을 얻으려면 적정 기술이 필요한데, 그건 이제 제법 쉽게 구할
수 있지만, 그 못지 않게 중요한 (그러나 훨씬 드문) 것이 바로
디자이너의 지성적인 지침과 기계 조작자의 성실한 해석이다.
메타디자인은 대체로 믿을 만한 소수 조판소나 인쇄소하고만
일하는데, 덕분에 디자이너, 조판소, 인쇄소가 진정한 파트너십을
맺고 같은 목적을 추구할 수 있다.

　　여기서 중요한 수단이 바로 레이아웃을 규정하는 모눈종이다.
수공예적 만족감을 잊지 못한 디자이너에게는 끔찍하게 부정확한
대지 작업과 고무풀이 여전히 애증의 대상이지만, 메타디자인은 그런
과정을 건너뛰고 모눈종이에서 페이지로 판짜기 공정을 직결한다.
베르톨트 조판기용 모눈종이는 가로 세로 단위가 모두 밀리미터이고,
글자 크기도 미터법으로 지정하게 되어 있다. 여기서 메타디자인은
'도판' 같은 용어나 서로 무관한 도량형(디도식 포인트, 영미식
포인트, 밀리미터, 인치 등)을 섞어 쓰는 구태를 버리고 철저히
의식적인 접근법을 취함으로써, 이름이 내세우는 약속을 지키려 한다.
그들은 도면 작업과 활자 조판 공정 일부에 쓰이는 애플 매킨토시를
포함해 모든 기계를 실제로 사용하지만, 거창하게 물신화하지는
않는다.

　　에리크 슈피커만이 베를린의 세들리 플레이스 디자인에 자문한
일을 계기로 시작한 독일 연방 우체국 서식 디자인 쇄신 작업에서,

컴퓨터를 갖춘 메타디자인 사무실, 1987년. 왼쪽 아래부터 시계 방향으로,
에리크 슈피커만, 잉켄 그라이스너, 테레스 바이스하펠, 로베르트 후멜,
크리스토프 프로이슬러, 옌스 크라이트마이어, 페트라 마더, 앙케 야크스.
탁자에 놓인 『블루프린트』가 눈에 띈다.

그 접근법은 진가를 발휘했다. 우체국이 기존의 딱딱한 서식 언어를
사용자가 동등한 파트너가 된 것처럼 느낄 수 있는 언어로 바꾸려
하면서 생긴 과제였다. 어조가 바뀌자, 시각적으로도 더 개방적이고
쓰기 쉬운 처리가 가능해졌다. 예컨대 이전에는 양끝 맞춘 글줄이
길게 이어졌다면, 이제는 왼끝 맞춘 짧은 글줄이 여러 단으로 짜인다.
활자 크기도 커졌다. 상자로 표시되던 영역은 선만 그은 공란으로
처리된다. 회색 종이에 검정만 쓰이던 서식에서, 이제 의미 있는 색이
쓰인다. 작업은 여전히 초기 단계지만, 첫 결과물은 '시민 친화성'
(Bürgerfreundlichkeit)이라는 목표를 제대로, 그것도 '쉬운 말로
하기'가 아니라 더 체계적인 접근으로 달성한 듯하다. 이 서식을 증거
삼아 보면, 민주적 개방성을 뒷받침하는 데는 단호한 현대적 접근이
가장 유효하다고 주장할 수 있다. 물론 (노먼 포스터의 작업이

왼끝 맞춘 글

그렇듯) 자유 평등 연대의 정치와 이를 모방하는 대기업이나 국가 기관의 음흉한 술책은 뚜렷이 구분하기가 어려운 것도 사실이다.

정치적 질문은 연방 우체국 작업의 다른 요소에서도 나왔다. 디자인 쇄신 프로그램의 일환으로, 슈피커만은 새로운 전용 활자체를 제안했다. 연방 우체국 인쇄물의 고유한 조건(크기가 작아도 읽기 쉬울 것, 다양한 제작 방식을 감당할 수 있을 것)을 만족할뿐더러 거대 조직의 산출물에 일정한 통일성과 정체성을 부여하는 활자체를 만들자는 제안이었다. 개발과 시험이 마무리됐는데도, 의뢰처는 활자체를 (아직) 채택하지 않았다. 그러는 동안 연방 우체국은 계속 헬베티카를 사용했다. 헬베티카가 '스위스'를 암시한다면, 그 스위스는 다국어와 다국적 기업으로 대표되는 나라일 뿐이다. 연방 우체국 전용 활자도 산세리프체이지만, 독특한 산세리프체다. 슈피커만과 메타디자인은 산세리프체에 교조적으로 매달리지 않고, 작업에 따라 뜻밖의 세리프체를 거리낌 없이 쓰기도 했다. 같은 정신에서, 사진뿐 아니라 일러스트레이션을 일관성 있게 혼용하기도 한다. 잘 짜인 본문 건강식에 앞서 전채 요리 노릇을 하는 요소다.

메타디자인은 뛰어난 균형 감각을 발휘한다. 최근 작업 중에는 특히 까다로운 그래픽 디자인 과제(베를린 교통국 '도시 정보' 시스템 등)도 있지만, 좀 더 가볍게 지역 '대안 문화' 기관 등 소규모 의뢰처와 함께하는 작업도 있다. 본격적인 활자체 디자인 실적을 확보한 에리크 슈피커만은 이제 타이포그래피 헤비급 세계 챔피언 반열에 오른 듯하다.

그런 위상을 재확인해 주듯, 올해 베르톨트는 슈피커만이 쓴 타이포그래피 개론서를 펴낸다고 한다. 독일에서는 『원인과 결과―타이포그래피 소설』로 발표된 책인데, 영어로는 조금 다른 제목인 『운율과 의미』로 나올 예정이다. 어떤 네덜란드 평자는 이 책을 스탠리 모리슨의 『타이포그래피의 제일 원칙』에 호의적으로 비유했다. 그러나 모리슨의 지루한 글(유명세에 기대는 글이다)과

달리, 슈퍼커만은 타이포그래피 원리(뿐 아니라 신비와 재미)를 효과적으로 설명해 줄 것이다. 공부가 지겨운 그래픽 초년생이라도, 글을 디자인하는 일이 사실은 재미있다는 설득에 넘어갈지 모른다.

『운율과 의미』를 대강만 훑어봐도 알 수 있듯이, '헤비급'은 슈퍼커만이나 동료 메타디자이너에게 어울리는 말이 아니다. (삽화를 곁들인 소설 형식이지만, 디킨스보다는 스턴이나 크노에 가깝다.) 그들의 작업은 훨씬 민활하고 재치 있다. 다시 한 번 문화적 일반화를 무릅써 보자면, 그 작업은 철저히 준비하고 제작하는 독일적 긴장감에 의미와 가벼운 마무리를 중시하는 영국적 미덕을 결합한다고도 할 만하다. 바로 이 베를린-런던 축이야말로 그래픽 디자인에서 품질을 보여 주는 모범 사례다.

『블루프린트』 40호, 1987년 9월. 1990년부터 메타디자인은 확장을 거듭, 에리크 슈퍼커만은 다른 동업자들을 만났고, 회사는 샌프란시스코와 런던에 (각각 1992년과 1995년에) 지사를 세웠다. 2000년 여름, 메타디자인은 상장 기업이 됐다. 당시 직원은 베를린에만 2백 명이었다. 그해에 에리크 슈퍼커만은 회사에서 물러났다. 2001년 메타디자인은 네덜란드 뉴미디어 기업 로스트 보이스("절대 잊지 못할 브랜드 경험을 창출합니다")에 팔렸다. 이 형태로 메타디자인은 직원 5백50명과 8개국 지사를 거느리게 됐다. 독일 연방우체국은 글에서 언급한 전용 활자체를 결국 채택하지 않았다. 슈퍼커만은 그 활자체를 더 발전시켰고, 폰트숍을 통해 '메타'라는 이름으로 내놓았다.

왼끝 맞춘 글

# 폴 스티프, 1949~2011

디자인 일반은 물론, 타이포그래피도 이제는 흔해져서 우리 문화의 일부로 받아들여진다. 61세로 사망한 타이포그래퍼 겸 교육자 폴 스티프의 미덕은 바로 이런 상황을 뒤흔드는 데 있었다. 평범한 산문으로 대단히 힘 있게 (너무 어렵지도 너무 가볍지도 않게) 쓴 글과 교육 활동을 통해, 그는 이렇게 묻곤 했다. 다 괜찮아 보이지만, 실제로 기능은 제대로 하는가? 디자인 과정에서 사용자와 독자는 어디에 있는가? 이 말과 이미지가 나름대로 조리 있게 통하기는 하는지? 디자인은 또 다른 로맨스에 불과하지 않은가? '정보 디자인' 이 등장하자, 그는 그쪽에 비판적 시선을 두기도 했다. 확고한 사회주의 신념은 이런 관심을 자연스레 뒷받침했다. 그에게 디자인은 언제나 일상적으로 민중에 봉사하는 일이었다.

폴은 처음으로 써낸 글, 즉 1988년 잡지 『그래픽스 월드』 (Graphics World)에 실린 「읽기 위한 디자인」(Design for reading)에서 이미 소신을 펼쳤다. 정보 디자인은 "두 가지를 말해 준다. 첫째, 사용자를 중심에 둘 것. 둘째, 디자이너에게 물어보지 않고도 타이포그래피 디자인이 제대로 작동하는지 알아낼 방법을 찾을 것." 그는 정보 디자인의 국제주의를 가리키면서, 이를 "부유한 북구 대도시의 대중교통 체계"뿐 아니라 아프리카의 문자 교육 프로그램에도 적용할 수 있다고 생각했다. 여기서도 그는 유행에 떨어지는 지난 세대 영국 현대주의자들의 작업, "더욱 유익하고 영구적인 의사소통 형식" 작업을 옹호했다.

폴은 미들즈브러의 노동 계급 가정에서 자라났다. 부친 조지는 도먼 롱의 래컨비 제강소에서 급여 담당 직원으로 일했다. 모친

마거릿은 결혼 전까지 공장에서 일했다. 미들즈브러 남자 중학교를 다니던 그는, 1963년 가족과 함께 고향을 등지고 '생활 보조 이민'으로 서오스트레일리아로 떠났다. 오래 지속되지는 못한 모험이었다. 최소 체류 기간 2년을 채우자마자(더 짧게 머물면 정착 보조금 전액을 반납해야 했다), 가족은 미들즈브러로 돌아왔다가 다시 코번트리로 옮겼고, 그곳에서 폴은 노동절 선언문 그룹을 만나 정치 세례를 받았다. 1년간(1968~69) 에식스 대학교에서 사회학을 공부한 그는 학년말 고사 직전에 대학을 중퇴했다. 그의 타이포그래피 여행은 콜체스터에서 시작됐다. 활자 조판소에서 식자 일을 하던 그는 어떤 정치 집회에서 인쇄인 데즈먼드 제프리를 만났다. 제프리는 서퍽에서 동력 인쇄기로 현대주의 작업을 하던 인쇄 장인이었다. 그가 일해 주던 단체 중에는 자유지상주의적 사회주의 조직 솔리데리티가 있었다.

1970년에 폴은 제프리가 가르치던 런던 인쇄 대학에서 1년짜리 "임기응변" 과정을 듣기 시작했다. 그는 이 경험이 시간 낭비였다고 기억했다. 멘토를 거의 만날 수 없었기 때문이다. 같은 해에 그는 에식스 대학원생으로 훗날 교육자이자 문학 전문가가 된 잰 스테빙을 만났다. 1971년 두 사람은 런던에서 리즈로 옮겼고, 그곳에서 꽃피던 대안 공동체 운동 관련 미술 사업 '인터플레이'(Interplay)에서 봉사했다. 이어서 폴은 우드하우스 레인의 좌익 서점 '북스' (Books)에서 일했다.

1974년 그는 잰과 함께 레딩 교외의 농장에 딸린 작은 집으로 옮겼다. 당시 그는 레딩 대학교 타이포그래피 그래픽 커뮤니케이션 학과에 입학한 참이었다. 1968년 마이클 트위먼이 미술 학과에서 분리해 개설한 학위 과정이었다. 여전히 형성 중이던 작은 학과는 그에게 비옥한 토양이 됐다. 이미 글자를 그리고 페이지에 텍스트를 배열하는 데 재주가 있었던 그는, 역사적, 이론적 차원을 더해 실용 기술을 더욱 연마할 수 있었다.

왼끝 맞춘 글

레딩을 졸업한 1978년, 그는 헨리에 있던 출판사 라우틀리지 케건 폴에서 일자리를 찾았다. 당시만 해도 학술서에 치우치지 않고 인문 서적을 출간하던 독립 출판사였다. 평생 어리숙한 부적응자 집단에 속했던 폴은(한번은 머리가 너무 길다는 이유로 퇴학당하기도 했다) 자신이 디자이너이자 편집자로도 일했다고 주장했다. 영어 문장력이 탁월했던 그는 문장을 꼼꼼히 검토할 때나 글을 거시적으로 평가할 때나 모두 뛰어난 편집 기량을 보였다.

1980년에 그는 레딩 타이포그래피 학과 강사로 돌아왔다. 초기에는 주로 실기 강좌를 가르치며 프로젝트를 진행했다. 그러나 이 학과 활동에는 이론과 실무가 매끄럽게 상호 작용하는 모습이 언제나 있었고, 어떤 역사나 이론 토론에서건 폴은 늘 두각을 나타냈다. 1989년에 그는 조교수로 임용됐고, 1993년에는 부교수로, 2010년에는 교수로 승진했다. 그가 교수에 오른 데는 뒤늦은 감이 있었지만, 이는 그 자신이 10년 넘도록 꺼렸던 일이었다.

그의 초기 저술은 디자인 지정 방법에 집중했다. 정확히 어떻게 디자인이 구현되는가 하는 질문이었다. 그는 기술사와 노동사에 상당한 경험적 관찰과 도판을 결합해 내곤 했다. 1980년대에 조판 환경이 개인용 컴퓨터로 이동하면서, 디자인을 지정할 필요도 사라졌다. 대신, 그는 독자와 사용자의 경험으로 관심을 돌렸다. 레딩 대학 분위기는 우호적이었고, 잰은 (1981년에 헤어졌지만) 교육 대학과 독서 언어 정보 센터 활동에 밀접히 연관되어 있었다. 1986년부터 폴은 창간 편집장 로버트 월러와 함께 『인포메이션 디자인 저널』을 공동 편집했고, 1990년부터 2000년까지는 단독 편집장을 맡았다. 선구적인 학술지 『인포메이션 디자인 저널』은 그가 연구 결과를 발표하는 주요 무대가 됐다. 또 다른 무대는 2004년에 그가 레딩에 세운 정보 디자인 전공 석사 과정이었다.

1987년에 그는 앨리슨 블랙을 만났다. 케임브리지 대학교에서 심리학을 전공하고 포스트닥 과정으로 타이포그래피를 연구하러

레딩에 온 인물이었다. 1990년 블랙은 저서 『탁상출판을 위한 활자체—사용 안내서』를 출간했다. 상당 부분 그들의 동반 관계가 낳은 산물이었다. (활자를 본 보이는 데 쓰인 예문은 당대, 즉 1989~90년의 혁명에서 발췌한 글이었다.) 두 사람은 2001년에 헤어졌지만, 이후에도 가까운 관계를 유지했다.

1996년, 레딩에서는 『타이포그래피 페이퍼스』 창간호가 발행됐다. 1년에 한 번씩 마음껏 길게 글을 써내 보자는 뜻에서 폴이 구상한 매체였지만, 학술지는 아니었다. 그러나 여덟 호에 걸쳐 이곳에는 해당 분야에서 가장 중요한 연구 성과가 더러 실렸고, 그중에는 폴 자신이 쓴 주요 논문 세 편도 있었다.

그는 훌륭한 선생이었다. 비판적 기준이 무엇보다 중요하다고 믿은 그는 학생에게 많은 것을 요구했고, 학생뿐 아니라 자기 자신도 엄격하게 몰아세웠다. 근년에 그는 중요한 연구 프로젝트를 두 가지 기획하고 지도했다. '현대성의 낙관'과 '일상을 위한 정보 디자인, 1815~1914'이다. 전자는 선배들, 특히 1945년 이후 영국에서 현대적인 방식으로 작업하려 애쓴 반항적 사회주의 디자이너들의 슬기를 복원하려는 시도였다. 후자는 "엔지니어링에 해당하는 그래픽 […] 지적이지만 별로 알려지지 않은 오늘날 그래픽 디자인의 선조"를 기록하려는 노력이었다.

그가 마지막으로 편집한 『타이포그래피 페이퍼스』(8호, 2009)는 '현대성의 낙관' 프로젝트가 정점에서 배출한 작품이었다. 책은 현장을 조사하는 폴의 맹렬한 논문으로 시작했다. 사적인 열정으로 활기를 띤 호였다. 이 프로젝트는 잡지 『픽처 포스트』를 분석한 스튜어트 홀(그는 노동절 선언문 그룹을 포함한 영국 신좌파 운동의 중심 인물이었다)의 글을 다시 펴내려는 동기에서 출발했고, 그간 간과됐던 인물들을 역사적으로 재평가하는 과정에서 그의 멘토인 데즈먼드 제프리와 스승 중 한 명인 어니스트 호흐를 다시 불러내기도 했다.

2006년 가을, 폴은 구강암 판정을 받았다. 수술에는 성공했다고 하지만, 암은 재발했다. 그는 모범적으로 의연하게 말년을 보냈다. 뛰어난 요리사이자 정원사로서 여행과 지형 관찰에 열심이었던 그는, 이런 취미를 끝까지 좇았다. 까칠한 면모는 부드러워졌고, 너그러운 심성은 오히려 커졌다. 언제나 유물론자이자 추론자였던 그가 의사를 만나 진료받은 이야기를 들으면, 그의 강의가 생각났다. 마지막 진료 하나를 두고, 그는 "제대로 돌아갔어"라고 말했다.

그는 형제 나이젤과 마이클, 잰과 함께 낳은 두 아들 리엄과 게이브리얼, 앨리슨과 함께 낳은 딸 엘리너, 그리고 두 손주 로지와 메이브를 두고 떠났다.

『가디언』 2011년 4월 7일 자. 출간된 부고를 조금 늘려 다듬었다.

# 네빌 브로디

『네빌 브로디의 그래픽 언어』, 런던 빅토리아 앨버트 미술관, 1988년
4월 27일~5월 29일

도시에 관한 어떤 글에서, 존 버거는 런던을 "10대, 개구쟁이"에
비유했다. 캠든 록 시장에서 한 번이라도 주말을 보내거나 소호
나이트클럽에서 하룻밤이라도 보내 보면, 그 명제를 직접 확인할
수 있다. 네빌 브로디의 그래픽 디자인도 증거가 된다. 길들일 수 없는
생동감과 '진정한' 런던 거리 문화에 고착한 모습이 그렇다.

빅토리아 앨버트 미술관 전시회와 작품집은 대학 졸업 후 그의
10년간 활동을 회고한다. 이 시기에 브로디는 잡지 『페이스』와
『아레나』 미술 감독, 런던 주간지 『시티 리미츠』 표지, 여러 독립
음반사 표지와 홍보물을 통해 새로운 그래픽 디자인 양식(또는
타성?)과 동의어가 되다시피 했다. 1970년대 말 펑크록 계에서
등장한 그는 이후에도 도발적인 접근법을 고수했다. 복사나 TV 화면
영사로 왜곡한 형상을 통해 도시적 불안을 암시하는 기법이 한 예다.
전시에서 이런 느낌은 날카로운 배경 음악으로 보강된다.

서구에서 반항적 예술가는 상업에 흡수되는 문제에 부딪힌다.
저항 수단으로 쓰이던 장치가 (적당히 다듬어져) 쇼핑몰 간판과
포장지로 변질한다. 브로디 자신도 여러 인터뷰에서 이에 대한 우려를
표한 바 있다. 예컨대 그는 『아레나』에 절제된 스위스 활자체
헬베티카를 쓴 것이, 『페이스』의 표현적 작업을 따라잡기 시작한
모방자들을 따돌리는 방편이었다고 설명한다.

전시와 작품집은 대성공이었지만, 덕분에 그는 새로운 문제에

부딪힐 것이다. 매주 잡지 진열대에서 브로디의 이미지를 즐기던 이들이 이제 일정한 의도를 대면하게 됐다. 작품 이면의 철학적 요소는 그의 동료 존 워즌크로프트가 쓴 글로 표현된다. 조지 스타이너, 수전 손태그 등의 인용구로 덕지덕지 장식해 "항공 여행과 대중음악의 탈식민주의"를 공격하는 대목이 한 예다. 그의 작품이 이처럼 막연한 이론적 설명을 뒷받침해 주는지는 미심쩍다. 블루밍데일스 백화점 쇼핑백 디자인(최근 작업)이 소비 지상주의를 신랄하게 비판할 성싶지는 않다. 오히려 브로디가 기업의 사냥감 노릇을 개의치 않는다면, 결국에는 겉모습과 소비문화를 묵인하는 입장이 될 수밖에 없다.

　　뒤표지 광고문은 네빌 브로디가 1980년대 "새로운 타이포그래피의 선구자"라고 찬양하지만, 본문에서 그는 자신이 어떤 면에서 "타이포그래피에는 완전히 숙맥"이라고 애교 있게 인정한다. 도서 디자인이 "보상은 적은데" 할 일은 너무 많다고 생각하는 그는, 차라리 표지만 만들겠다고 밝힌다. 브로디는 사라진 금속 활자 타이포그래피의 의례적 훈시에서 처음으로 벗어난 세대에 속하는데, 이는 작품이 보여 주는 해방감뿐 아니라 극심한 한계도 부채질한다. 글은 패턴을 만드는 재료로만 쓰이고, 뜻이나 독자를 배려하는 모습은 별로 보이지 않는다. 그는 직관적 방법을 취하고, 모든 작품에 자신의 도장을 찍는다. 몹시 제한된 의뢰인에게나 통하는 접근법이다. 이런 태도와 일부 기법(특히 대칭형을 즐겨 쓰는 점)은 50년 전, 즉 객관적 문제 해결 디자인이 등장하기 전에 활동하던 상업 미술가의 작품을 연상시킨다. 그때도 디자이너는 독특한 스타일로 인정받았고, 미술관에 작품을 전시하곤 했다.

『타임스 리터러리 서플리먼트』 4442호, 1988년 5월 20~26일.

# 네덜란드의 새 전화번호부

민영화 이후 네덜란드 PTT는 미술과 디자인을 든든히 지원해 온 전통과 상업적 사명을 조화시키려 애썼다. 이런 배경에서 PTT 텔레콤은 전화번호부를 재고해야 하는 상황에 부닥쳤고, 1994년 말부터는 신판 전화번호부를 펴내기 시작했다. 순수한 전화번호 목록에는 (분홍 종이에 찍힌) 광고면이 더해졌고, 앞에는 꼼꼼한 정보면이 붙었다. 전반적으로 신판은 무미건조한 목록이 아니라 질 좋은 참고 자료가 됐다. 번호부는 50개 지역 번호부로 나뉘어 전국을 포괄한다. 광고는 스웨덴 전화 회사 텔리아의 계열사 텔레미디어를 통해 판매된다. 새로운 '합체 번호부' 덕에, PTT는 네덜란드 옐로 페이지스(ITT 발행)에 대해 경쟁 우위를 점하는 한편, 새로운 디자인 요소를 전 세계에 홍보할 수 있게 됐다.

　　네덜란드는 전화번호부 레이아웃에 전문 디자이너를 기용한 첫 국가일 것이다. 토털 디자인 소속 빔 크라우얼과 욜레인 판 더 바우는 전면 자동화한 첫 전화번호부(1977)에서 타이포그래피 규칙을 근본적으로 재검토했다. 전화번호는 성명 앞에 붙었다. 덕분에 두 핵심 요소가 서로 가까워졌고, 따라서 둘을 연결하는 데 쓰이던 점선도 없어졌다. 활자체는 유니버스 장체가 쓰였다. 이전에 흔히 쓰이던 토종 그로테스크 대신 실제로 디자인된 문자가 쓰인 셈이다. 그리고 (무엇보다 놀랍게도) 대문자가 쓰이지 않았다. 크라우얼은 CRT 조판기 문자 세트가 워낙 작아 대문자와 문장 부호 가운데 하나만 선택해야 하는 상황에서, 자신은 후자를 택했다고 주장했다. 단일 문자 알파벳이라는 현대주의적 꿈이 마침내 실현된 셈이다. 글자 크기가 작다는 불만이 나왔고, "숫자로 불리기를 원치 않는" 사람도

있었다. 몇 넌 후, 크라우얼과 토털 디자인은 전화번호부를 다시
디자인하면서 몇몇 특성을 누그러뜨렸다. 글자 크기는 키웠고,
페이지를 네 단 대신 세 단으로 짰으며, (헤라르트 윙어르와 흐리스
페르마스에게 의뢰해) 형태가 좀 더 열린 숫자를 디자인했고,
전화번호는 글줄 오른쪽 끝으로 되돌렸다. 그러나 신기하게도 소문자
전용 타이포그래피는 유지됐다.

   민영화 후 PTT 텔레콤 내부에서는 전화번호부를 손봐야 한다는
정서가 자라났다. 그러나 디자인 쇄신 사업은 1992년 두 디자이너의
제안에 따라 약식으로 시작됐다. 디자이너는 얀-케이스 스헬피스와
마르틴 마요르였다. 스헬피스는 몇 넌간 전화번호부 표지를
디자인하면서, 책 전체를 재고해야 한다고 생각하게 됐다. 마요르는
"그럼 내가 활자를 디자인하겠다"고 농담 삼아 제안했다. 그들은
PTT의 디자인 책임자 로버르트 '오트여' 옥세나르에게 아이디어를
설명했다. 우편번호를 넣고, 고유명사 첫머리에 대문자를 쓰고, 부호
대신 공백을 활용하고, 예전처럼 이름 앞에 전화번호를 적으며, 새
활자체로 공간도 절약하고 새로운 성격도 부여하자는 생각이었다.
모든 점에 동감한 옥세나르는, 그들에게 생각을 문서로 정리해 달라고
부탁했다. 그러고 그들은 시안 개발비와 석 달 일정을 얻어 냈다.

   신판 전화번호부 디자인은 모든 면에서 새롭지만, 마이크로
타이포그래피, 즉 글자, 낱말 사이, 글줄 내부 정리법 등이 특히
흥미롭다. 목록에서 글자를 다루는 방식은 글자 디자인과 조화해야
한다는 생각에서, 그 부분은 마르틴 마요르가 주도했다. 올 34세로
'네덜란드 청년 활자 디자이너' 가운데 한 사람인 마요르는, 폰트숍이
발표한 첫 본문용 활자체 (지금은 폰트숍의 베스트셀러) 스칼라로
활자 디자인을 시작했다. 그때가 1991년이었고, 2년 후에 그는 후속작
스칼라 산스를 내놓았다. 신판 전화번호부 활자체인 텔레폰트도
그와 비슷한 생각의 연장선에 있다. 두 활자체에 가장 잘 어울리는
명칭은 '인본주의 산세리프체'일 것이다. 즉, 글자꼴이 산업혁명

이전 로만 활자체를 따르고, 이탤릭은 기울인 정체가 아니라 참 이탤릭을 쓰며, 소형 대문자와 넌라이닝 숫자를 기본 문자 세트에 포함하는 산세리프체를 말한다. 이런 활자체가 번창하기 시작한 것은 최근이지만, 일찍이 길 산스가 부분적으로 비슷한 시도를 했다고도 볼 만하다. 루시다 산스와 스톤 산스도 같은 사례이고, 스칼라 산스와 텔레폰트 외에도 메타, 최근 나온 테시스 등을 더할 수 있을 것이다. 페터르 마티아스 노르트제이가 디자인한 '인본주의 이집션체' 시실리아도 근처에 있다.

여기서 우리는 새로운 타이포그래피 정신을 말하고 있다. 그 정신을 (분류학자는 주목하시라!) '현대적 전통주의'라 부르기로 하자. 기교와 섬세성을 중시하고 타이포그래피 자원을 모두 수용하는 전통 가치를 철저히 현대적인 맥락에서 수용한다는 뜻이다. '현대'와 '전통'의 낡은 이분법을 허문다는 뜻이기도 하다. 어떤 수단이건 잘 쓰기만 하면 된다. 이런 접근법이 자유롭고 개방적인 네덜란드 사회에 어울리는 것은 어쩌면 당연하다. 마르틴 마요르의 타이포그래피 이면에는 아른험에서 그에게 가장 중요했던 스승, 알렉산더르 페르베르너의 꼼꼼하고 비판적인 정신이 있다. 페르베르너 등 1930년 무렵에 태어난 네덜란드 타이포그래퍼 몇몇의 작업에서는 최초로 꽃핀 '모트라' 타이포그래피를 확인할 수 있다. 그로써 우리는 천박한 '포모'와 건방진 '디컨'을 대체할 수 있을 것이다.*

청신호를 받은 스헬피스와 마요르는 1993년 3월 마감일에 맞춰 분주히 일했다. 당시 나온 표본 인쇄물에는 초기 발상이 손상되지 않은 채 남아 있다. 전화번호도 여전히 이름 앞에 있다. 하지만 이 점은 의뢰처 요구로 포기할 수밖에 없었다. 1993년 PTT 텔레콤과 텔레미디어에서 발표회가 열렸고, 새 디자인이 최종 승인됐다.

* '포모'는 '포스트모더니즘', '디컨'은 '디컨스트럭션' 즉 '해체'를 줄인 별명이다. '모트라'(Motra)는 그런 별명을 응용해 '현대적 전통주의'(modern traditionalism)를 가리키는 표현이다.

왼끝 맞춘 글

## Column 1

**Remu NV Regionale Energiemij Utrecht** _____ (03438) 253 11
*Regio Heuvelrug, tijdens kantooruren*
Voor doorkiezen _____ (03438) 253 --
Voor storingen binnen en buiten
kantooruren _____ (03438) 318 70

Riemens J Beusichemsewg 41 3997 MH _____ 21 13
Rietveld H Tiendwg 1 3997 MH _____ 25 32
Roel R A M Wickenburghsewg 81 3997 MT __ 19 89
Roffelsen Ch G De Eng 21 3997 MD _____ 16 31
Rooms-Kath Pastorie
Beusichemsewg 102 3997 MP _____ 13 31

### Rooij, de
*Transport- & Garagebedrijf Tankstation*
Beusichemsewg 58 3997 MH _____ 20 24
fax _____> 15 24

Rijken A J G Tuurdk 1 3997 MJ _____ 20 03
Rijn J W van Beusichemsewg 36 3997 MJ ____ 18 67
Saaleman P H Tuurdk 7 3997 MS _____ 22 80
Salad Salarisverwerkingen
Wickenburghsewg 59 3997 MT _____ 22 85
Sanduijk H van Wickenburghsewg 59 3997 MT _ 14 43
Scharberg J Wickenburghsewg 32 3997 MT __ 18 61
Schaik J Cvan Tiendwg 15 3997 MN _____ 15 72
Schalk-Hooijman J B P van _____
Wickenburghsewg 76 3997 MT _____ 12 19
Schild barth en Lilian
Wickenburghsewg 76 3997 MT _____ 19 90
Scholman W G M Beusichemsewg 26 3997 MJ _ 23 19
Smorenburg R P Tiendwg 15 3997 MN _____ 15 10
Spithoven G A M Beusichemsewg 68 3997 MK _ 15 01
Spithoven M A J De Eng 52 3997 MD _____ 14 83
Spithoven Fa Gebr A en H Tuurdk 12 3997 MS _ 14 75
Spithoven A W Fruitteler Tuurdk 18A 3997 MS _ 14 36
Spithoven H A M Tuurdk 11 3997 MS _____ 15 26
Spithoven A J Tuurdk 18 3997 MS _____ 13 20
*fruitteler*
Spithoven-Van Rijn A G Tuurdk 12 3997 MS __ 14 76
Steenbakkers C A M De Eng 58 3997 MD ____ 18 06
Stokbroekx J M E Keramiste
Wickenburghsewg 35 3997 MT _____ 20 89
Stok C J Beusichemsewg 12 3997 MH _____ 17 26
T&O St Kruisw Gezinsverz Alg Maatsch
Werk _____
Het Kant 3 3995 DZ HOUTEN _____ (03403)77 00 04
*districtskantoor Houten/Nieuwegein* ____ (03403)77 00 04
Timmeronderhoudsbedrijf N S van Dort
Groenedk 5 3997 MZ _____ 18 48
Toekomst Vastgoed de
Beusichemsewg 44 3997 MJ _____ (06152 87 21 76
*mobiele telefoon*
Traploopbedrijf Rooy de
Transportbedrijf 58 3997 MH _____ 20 24
Tweede Alarmnummer Te UTRECHT ___ (030)33 22 22
Uytewaal Beusichemsewg 84 3997 MH _____ 22 52
Uytewaal Hugo De Eng 1 3997 MA _____ 22 52
Uytewaal Eddie De Eng 45 3997 MC _____ 22 42
Uytewaal H J Fruitteler Tiendwg 2 3997 MN _ 16 36
Uytewaal H J A Fruitteler Kapelleweg 20 3997 MR 15 25
Vech t W C M vd Fruitteler de Knapschinkel
Beusichemsewg 39 3997 MH _____ 19 91
Vera H L M Beusichemsewg 112 3997 ML ___ 22 55
Verbeek J M Wickenburghsewg 62 3997 MT __ 15 33
Vermeulen D H H De Eng 15 3997 MD _____ 25 47
Vermeulen H H Metsel
Wickenburghsewg 71 3997 MT _____ 16 16
Vernooy W M Beusichemsewg 32 3997 MJ ___ 13 41
Vernooy J H Beusichemsewg 130 3997 ML ___ 16 15
Vernooy A N Beusichemsewg 138 3997 ML __ 13 44
Vernooy Gebr E en H Veefokk _____
Beusichemsewg 146 _____ 12 05
Vernooy E J H Beusichemsewg 146 _____ 12 05
Vernooy G A Groenedk 3 3997 MZ _____ 13 42
Vernooy J H Kapelleweg 25 3997 MR _____ 13 24
Vernooy W J H Wickenburghsewg 34 3997 MT _ 18 48
Vernooy J H Beusichemsewg 58 3997 MH ___ 26 14
Vernooy A G M Groenedk 7a 3997 MZ _____ 22 29
Vernooy J P Wickenburghsewg 93 3997 MT _ 14 60
Vernooy H G J Veehoud _____
Beusichemsewg 49 3997 MH _____ 12 46
Vernooy-Van Rijn C M _____
Beusichemsewg 140 3997 ML _____ 17 28
Vernooy-Verhoef G J Th _____
Wickenburghsewg 21 3997 MT _____ 14 55
Verplancke Management Partner
Wickenburghsewg 67 3997 MT _____ 18 87
Verwey A C H Beusichemsewg 146 _____ 18 77
Verwei J G M Tiendwg 9 3997 MN _____ 19 66
Voetbalvereniging Goy 't Kantine
Tuurdk 195 3997 MS _____ 17 21
Vonk J C De Eng 53 3997 MC _____ 17 21
Vorderman C C G De Eng 49 3997 MC _____ 21 20
Vos V J E M Groenedk 8 3997 MZ _____ 14 12
Vossen L J M Wickenburghsewg 54 3997 MT _ 18 37
Vreeswijk C J Tiendwg 7 3997 MN _____ 16 63
Vreeswijk C J Wickenburghsewg 7 3997 MT _ 13 74

*Wilt u adverteren in deze gids?*
*Bel TeleMedia 06-0025*

## Column 2

**Waterleidingbedrijf Midden-Nederland**
**WMN** _____
Bedrctorwg 47 Postbus 2124 3500 GC UTRECHT (030)48 72 11
*hoofdkantoor*
> _____ (030)41 49 55
Voor klachten en storingen (dag en nacht) _ (030)48 72 81
m.i.v. 10-10-1995 telefoon _____ (030)248 72 11
m.i.v. 10-10-1995 fax _____ (030)241 49 55
m.i.v. 10-10-1995 voor klachten en storingen
_____ (030)248 72 81

Weert Jan en Diny De Eng 51 3997 ME _____ 21 57
Weverwijk J M van Groenedk 2 3997 MZ ___ 20 48
Weijden G C vd Tuurdk 15 3997 MS _____ 13 04
Wieman J B Nachtdk 19 3997 MH _____ 14 68
Wieman A C Wickenburghsewg 63 3997 MT __ 24 29
Wieman A C Wickenburghsewg 63 3997 MT _ 15 73
*aannemingsbedr gebr Wieman BV*
woonh J Wieman _____ 14 68
Wieman S Zn J P Beusichemsewg 136 3997 ML 14 32
*loonwerkbedrijf*
woonhuis John Wiemag _____ (03403)14 75
Wind E Wickenburghsewg 43 3997 MT _____ 12 50
Winkel G P J Tuurdk 18A 3997 MS _____ 17 82
Wit J N de _____
Tiendw 33 Postbus 35 3998 ZR SCHALKWIJK __ 22 70
Wittewaal A G A Fruitteler _____
Wickenburghsewg 1 3997 MT _____ 13 86
Wittewaal J Wickenburghsewg 19 3997 MT _ 13 02
Wittewaal G W Wickenburghsewg 19A 3997 MT 19 21
Wittewaal O J Wickenburghsewg 11 3997 MT _ 20 15
*historicus fotograaf*
Wijngaarden C J van Tuurdk 10 3997 MS ___ 15 20
Zumbrink T H J De Eng 33 3997 ME _____ 22 67
Zutphen M van Tuurdk 25 3997 MS _____ 25 91
Zwambag Wim en Ina Tuurdk 6 3997 MS __ 12 86
Zijl H N A van Beusichemsewg 112 3997 ML _ 12 32

---

## Groenekan (03461)

**Aannemersbedrijf Berg A P vd**
Voordorpsedk 33 3737 BK _____ (030)73 24 42
**Aannemersbedrijf Douze BV J C**
Kon Wilhelminawg 513 3737 BE _____ 26 39
**Aannemersbedrijf Engelsman den**
Kon Wilhelminawg 3 3737 AD _____ 32 22

### Aannemersbedrijf Nagtegaal bv
Groenekanse weg 112 3737 AJ _____ 33 99
fax _____ 35 60

**Aannemingsbedrijf beek E C vd**
Wickenburghsewg 16 3737 AV _____ (030)20 00 35
**Accountantskantoor Nieuwenhuizen BV**
> _____ 37 36
> _____ 12 77
Advocaat W Veldin 18 3737 AP _____ 16 28
Advocaat J Versteegln 40 3737 AL _____ 42 21
Agterberg A M Voordorpsedk 30 3737 BK __ (030)20 16 30
Agterberg A Th Voordorpsedk 328 3737 BG (030)20 36 56

### Agterberg BV A
Voordorpsedk 34 3737 BK _____ (030)20 15 82
*aannemingsbedrijf van grond,
water, wegenbouw- en cultuurtechnische
werken*
*kantoor* _____ (030)20 15 82
fax _____ (030)71 04 04
werkplaats faltsestwg 76 _____ (030)71 97 67
Agterberg A Th _____ (030)73 52 47
Agterberg T B J _____ (030)71 04 04
Agterberg J A _____ (030)71 97 67
Agterberg E J _____ (03404)3 38 02
Riet Th M van, adm _____ (03436)16 56
Haakstman C _____ (03436)11 31
woonhuisaansluitingen uitvoerders _ (030)20 04 83
Agterberg J A _____ (030)94 31 20
Agterberg J A _____ (030)28 07 35
Bie M de _____ (03436)30 66
Duyst H _____ (03499)8 43 40
Haaksman A vd _____ (030)88 75 62
Rooyen O van _____ (03436)67 23
Smid F _____ (03449)25 65
Woudenberg A J van _____ (03435)7 65 03
*woonhuisaansluitingen chauffeurs*
Barneveld G van _____ (03465)6 68 51
Wildt A de _____ (034064)6 36 87

**Alarmnummer** _____ (06)11
Alberts M Vyverln 19 3737 MG _____ 33 08
Alken G A A van Copynln 47 3737 AV _____ 20 16
Alflen E W Versteegln 6 3737 AL _____ 35 89
Alfrink J C Copynln 10 3737 AW _____ 16 50
Alink Drs E J Berkenln 30 3737 AH _____ 16 51
Alink Drs E J van Berkenln 30 3737 AH ___ 22 42
**Ambulance** Te UTRECHT _____ (030)33 22 22
**Ambulance Alarmnummer** _____ (06)11
Arenda G Kon Wilhelminawg 461 3737 BC __ 22 14
Arinfo Kon Wilhelminawg 461 3737 BC ____ 32 04
Arissen G J Icon _____
Groenekanseweg 218 3737 AL _____ (030)20 55 49
**Aristos Beheer BV**
Kon Wilhelminawg 461 3737 BC _____ 32 04

## Column 3

### Groenekan (03461)

**Aristos Grafische Service BV**
Kon Wilhelminawg 461 3737 BC _____ 32 04
Asperen K van Oranjeln 13 3737 AS _____ 21 42
Asselt M van Voordorpsedk 31A 3737 BK (030)72 22 59
Asselt T van Kon Wilhelminawg 472 3737 BJ 25 68
Atteveld C P N Vyverln 8 3737 BE _____ 29 66
**Auto taxibedrijf Beerschoten**
Groenekanseweg 166 3737 AK _____ 15 73
**Automagazine Awd** _____
Kon Wilhelminawg 442 3737 BJ _____ 31 54
**Automatiseringsbureau Groenekan BV**
Kon Wilhelminawg 383 3737 BC _____ 25 04

### Autoschadebedrijf Markus BV van
G v Prinstererwg 43 3731 HA DE BILT ___ (030)220 01 37
Linden Leeuwerikln 6 3704 GR ZEIST ___ (03404)6 13 01

**Autoverhuurbedrijf J G van Deutekom**
Groenekanseweg 104 3737 AJ _____ 40 81
Baars R Kon Wilhelminawg 397 3737 BD __ 40 63
Baas H S Copynln 3 3737 AV _____ 29 43
Baas A W J Voordorpsedk 28 3737 BK ___ (030)20 04 73
Baele I Nw Weteringsewg 95 3737 MG ___ 26 67
Baele I Nw Weteringsewg 97 3737 MG ___ 38 55
*loonbedrijf*
Baggerman R Veldln 33 3737 AM _____ 25 97
Bakker J C C Grotheln 2 3737 AN _____ 42 45
*aannemersbedrijf*
Bandenhandel Dijk BV J J van _____ 13 73
Bantzinger M G J Veldln 21 3737 AM ____ 38 41
Linden Leeuwerikln 37 3737 AV _____ 17 27
Barneveld Img H van _____
Groenekanseweg 58 3737 AH _____ 38 30
Barneveld G Kastanjeln 20 3737 AD ____ 27 40
Barneveld P van Nw Weteringsewg 151 3737 MG 20 44
**Barneveld Dr A Dierenarts**
Ruigenhoeksedk 123 3737 MB _____ 15 71
Barneveld A Ruigenhoeksedk 123 3737 MB 15 73
Barneveld C Veldln 10 3737 AM _____ 24 56
Barneveld W Versteegln 50 3737 AL _____ 14 95
Barneveld H J van Copynln 41 3737 AV ___ 15 81
Baron R Versteegln 14 3737 AL _____ 14 95
Bartels J A C Kon Wilhelminawg 319 3737 BE 35 97
Bastien F D Lindenln 30 3737 AD _____ 27 85
Bax J Kon Wilhelminawg 313 3737 BB ___ 40 75
**Bedrijfsverzorgingsdienst Aav**
Groenekanseweg 90a 3737 AH _____ 28 56
fax _____> 36 36
Beek D J wd Vyverln 9 3737 AE _____ 19 51
**Beek Aannemersbedrijf E C vd**
Groenekanseweg 168 3737 AK ___ (030)20 00 35
**Beerschoten Arnold en Corine van**
Nw Weteringsewg 39 3737 MG _____ 36 47
**Beerschoten H van** Veldln 6 3737 AM __ 19 18
**Beerschoten Auto-taxibdr**
Groenekanseweg 166 3737 AK _____ 15 73
**Beerschoten M W J van**
Nw Weteringsewg 41 3737 MG _____ 14 76

### Begrafenis- en Crematieonderneming Tap BV
Kon Wilhelminawg 383 3737 BC ___ (030)28 37 41

### Begrafenis/Crematie Uitvaartcentr Barbara
Egginkln 51 3527 XP UTRECHT ____ (030)94 76 45
m.i.v. oktober 1995 _____ (030)296 66 66

**Begrafenis en Crematieondern Agterberg bv**
Kon Wilhelminawg 435 3737 BD _____ (030)51 09 82
*dag en nacht bereikbaar*
**Begrafenisverzorging Bruyn de**
Schurmeestewg 14 _____ (03469)17 11
Beltman J J Groenekanseweg 85A 3737 AC 29 03
Berendsen T N W J Groenekanseweg 102 3737 AJ 22 60
Berg S vd Kon Wilhelminawg 479 3737 BD 12 95
Berg W vd Putterln 123 3737 AR BILTHOVEN (030)29 32 16
*directeur schildersbedrijf peperkamp bv*
Berg A P vd Aannemersbedrijf _____
Voordorpsedk 33 3737 BK _____ (030)73 24 42
> _____ (030)73 24 42
Berg G vd Ruigenhoeksedk 15 3737 MP ___ 23 34
Berg G vd Kon Wilhelminawg 463 3737 BD 16 63
Beste Vof t en Kon Wilhelminawg 453 3737 BD 40 99
**Bevama Tuinbemesting B van Maanen**
_____ 20 75
Beyleveld A R Oranjeln 47 3737 AS _____ 27 67
**Beyloo D P M Cafebdr**
Kon Wilhelminawg 477 3737 BD _____ 13 08
Biesterbos M J van Copynln 35 3737 AV __ 27 56
Biggelaar J A M vd Copynln 26 3737 AW __ 20 99
**Blauwendraad, dc. B.J.** _____
Copijnlaan 30 3737 AW AMERONGEN _ (03436)17 31
Blauwendraad G Nw AMERONGEN ___ (03436)17 31
Blauwendraad J Nw Weteringsewg 26 3737 MG 13 88
Blauwendraad J C Nw Weteringsewg 42 3737 MD 17 08
Blejjenberg H Lindenln 28 3737 AD _____ 37 44
Bloemer H Groenekanseweg 17 3737 AG ___ 34 71
Boekhout J Ruigenhoeksedk 16 3737 MN __ 27 51
Boerrigter T J Vyverln 37 3737 AN _____ 30 62

활자체를 디자인할 때, 마요르는 프레드 스메이어르스와 긴밀히 협력했다. 역시 페르베르너의 제자이자, 순도 높은 16세기-20세기 네덜란드 활자체 콰드라트를 디자인한 모트라 동지였다. 스헬피스는 전화번호부의 전반적 '정보 안내 체계'를 디자인했다.

학교에서 배운 대로, 마요르는 먼저 종이에 연필로 문자를 그렸다. 시각적 사고에는 그것이 여전히 가장 좋은 방법이다. 스메이어르스는 문자를 디지털로 변환하는 일을 도우면서, 자연스레 마요르와 비판적 대화를 나눴다. 새 디자인에서 중요한 특징은 이름에 쓰이는 볼드와 주소에 쓰이는 미디엄의 굵기 차이를 극대화하는 일이었다. 흥미롭게도 마요르는 다른 활자체를 빌려 굵기 차를 시험하는 요령을 부렸다. 시험용 활자는 어도비 멀티플 마스터 폰트* 미리어드였다. 실험에서 만족하면 획 굵기 값을 읽어 새 디자인에 적용하는 방식이었다.

이쯤에서 한 발짝 물러나, 네덜란드 내외에서 만들어진 유사 사례와 이 사업을 비교해 보자. 큰 차이점이 하나 있다. 마르틴 마요르는 이카루스에서 시작해 폰토그래퍼로 포스트스크립트 타입 1 윤곽선 폰트를 제작했다. 그리고 이를 역시 포스트스크립트 기기인 사이텍스 조판기에 설치했다. 따라서 디자인 형태와 출력 형태 사이에 아무 장애가 없었다. 전화번호부 활자체 디자인에서 마지막 이정표로 꼽히는 (1978년 매슈 카터가 디자인한) 벨 센테니얼은 CRT 조판용 저해상도 비트맵 활자체였다. 그런 조판 공정과 저질 용지에 고속 윤전인쇄가 합세한 이중 난제를 극복하려는 목적에서, 글자 디자인에는 갖은 '가시'와 '잉크 덫'이 쓰였다. 시험 결과 마요르는 그런 형태 보정이 거의 필요 없다는 사실을 알아냈다. 그뿐 아니라 (크라우얼이 부딪히고 활용한 제약과 달리) 문자 세트 구성에도

---

* Multiple Master. 어도비 사가 개발한 폰트 기술로, 둘 이상의 '마스터' 폰트가 일정한 축을 형성하고, 사용자는 축을 따라 무수한 중간 형태를 스스로 만들어 쓸 수 있다. 최근 등장한 가변 폰트 시스템의 원형에 해당한다.

제약이 사실상 없었던 덕에, 마요르 팀은 훨씬 큰 재량을 누릴 수 있었다. 그러나 이제 몇몇 내용상 제약이 새로 나타났다. 우편번호, 팩스 번호, 휴대전화 번호, 광고 등이다.

신판 전화번호부 타이포그래피는 복잡한 이중 기능에 따라 결정됐다. 목록 자체에 쓰려고 마요르가 만든 '산업용' 활자(텔레폰트 리스트)는 튼튼하고 단순하며, 소형 대문자, 넌라이닝 숫자, 이음자, 커닝 등 섬세한 요소가 없다. 소문자와 부호만 쓴 크라우얼과 달리, 그는 대문자와 띄어쓰기를 활용했다. 한 줄이 넘는 항목에서는 첫 줄 아래를 들여짰다. 뜻을 이해하는 데는 유익하지만 결벽증 심한 현대주의자 눈에는 거슬릴 법한 방법이다. 우편번호는 크기를 줄여 대문자로 짰다. 그러나 유연한 '모트라' 정신에 따라, 마요르는 설명 면에 쓸 본문 활자체 텔레폰트 텍스트를 따로 디자인했다. 문자 폭이 조금 넓고, 대문자는 더 크고, 엑스 자 높이는 낮고, 소형 대문자와 넌라이닝 숫자 등 부속물을 다 갖춘 활자다.

네덜란드 전화번호부의 새로운 타이포그래피는 토종 그로테스크 전통을 따르는 책(예컨대 1989년에 새로 디자인된 브리티시 텔레콤 전화번호부)에 비해 시각적으로 확실히 뛰어나다. 미심쩍은 부분이 있다면 편집 규정이다. 예컨대 이름과 약자를 시각적으로 강조한 것은 좋은데, 네덜란드에는 성이 같은 항목을 이름이 아니라 주소 순으로 나열하는 관습이 있어서, 장점이 살지 않는다. 그리고 네덜란드어 표기법에서는 성을 이름 앞에 쓰는 법이 특히 복잡한데, 성 다음에 오는 요소들을 정리하고 명시하는 데 문장 부호를 썼다면 어땠을까? 지면이 비좁고 활자가 굵다는 점을 고려할 때, 디자이너들이 추가 부호를 원치 않았던 점은 이해할 만하다. 마요르의 의도는 A4 60쪽에 달하는 규정에 밝혀져 있다.

위트레흐트 지역에 처음 적용돼 나온 전화번호부는 얼마간 비판을 받았다. 전화번호부에서 빠진 개인과 사업체가 있었고, 항목을 배열하고 제시하는 원칙에서도 일관성이 크게 떨어졌다. 이는 자료

수집과 입력에서 일어난 실수로, PTT와 협력 업체 텔레미디어가 장차 바로잡아야 하는 부분이다.

새 전화번호부는 그런 시행착오를 딛고 살아남을 것이다. 무척 실용적인 타이포그래피 기초가 이미 닦인 상태다. 같은 시기에 카럴 마르턴스(마요르가 아른험에서 만난 스승)는 PTT 표준 전화 카드를 근사하게 디자인했는데, 이 역시 1994년에 발표됐다. 즉, 민영화 시대에도 책임 있고 활달한 공공 디자인은 여전히 가능하다. 적어도 네덜란드에서는 그렇다.

『아이』 16호 (1995). 내가 『아이』의 릭 포이너 편집장에게 먼저 제안하고, 그가 기꺼이 게재를 허락해 써낸 글이다. 마르틴 마요르는 친구로 지내던 사이였지만, 꽤 복잡한 세부 내용을 정확히 하려고, 나는 대화를 녹음하는 등 정식으로 그를 취재했다. 마르틴의 '모트라' 개념을 기꺼이 선전하는 글로 의도했지만, 『아이』에 실린 글에서는 약어가 삭제됐다.

왼끝 맞춘 글

# 레트에러 – 2000년 니펄스 상

지난 11월 마스트리흐트의 얀 반 에이크 미술원에서는 에릭 판
블로크란트와 위스트 판 로쉼, 즉 레트에러(LettError)의 샤를 니펄스
타이포그래피 상 시상식이 열렸다. 올해로 6회를 맞은 상은 출중한 작품
세계를 일군 인물에게 수여된다. 지난 수상자로는 디터 로트(1986),
발터르 니컬스(1989), 해리 시르만(1992), 피에르 디 슐리오(1996),
에미그레(1998) 등이 있다. 샤를 니펄스는 마스트리흐트에서 활동한
인쇄 출판인으로, 20세기 초 네덜란드 '순수 인쇄' 문화에 크게 이바지한
인물이다. (1952년 사망했다.) 1985년 당시 얀 반 에이크 미술원
원장이던 윌리엄 흐라츠마가 니펄스 재단을 설립하며, 그 이름을 딴
상이 제정됐다. 상은 주관 학교의 지역 정치와 림뷔르흐 주라는 지역
상황과도 깊이 연관되어 있다. 그곳은 네덜란드 영토이면서도 오늘날
벨기에와 독일 사이를 손가락처럼 파고들며, 가톨릭과 프랑스 영향이
강한 구대륙 유럽의 심장부를 향하는 지역이기도 하다.
　　판 로쉼(1966년생)과 판 블로크란트(1967년생)에게는 이제
10년에 걸쳐 쌓은 업적이 있다. 헤이그 왕립 미술원을 졸업한 그들은
무작위성 폰트* 베오울프로 곧장 타이포그래피계 화제에 올랐다.
옥스퍼드에서 열린 '타입 90' 콘퍼런스에서 베오울프가 발표되자,
잔잔하던 타이포그래피 바다에는 풍랑이 일었고, 작품은 도발적인 다다
풍 농담으로, 그러나 뼈 있는 농담으로 받아들여졌다. 베오울프를
위시해 (트릭시, 위스트 레프트핸드, 에릭 라이트핸드, 애드버트 등)
판 로쉼과 판 블로크란트가 디자인한 초기 활자체 일부는 에리크

---

　* 출력할 때마다 글자 형태가 조금씩 무작위로 변하는 폰트.

슈피커만과 조앤 슈피커만이 1988년 베를린에 설립한 폰트 배급사 폰트숍에서 고유 상표 '폰트폰트'로 처음 내놓은 활자체에 속한다. 1990년대에 폰트숍과 레트에러의 성장은 밀접히 뒤얽혔다. 판 로쉼과 판 블로크란트는 폰트숍뿐 아니라 에리크 슈피커만 개인과 메타디자인에도 이면에서 상당한 작업을 해 줬다. 니펄스 상 시상식에서 슈피커만은 감동적이고 힘찬 축사로 이를 인정했다.

작업이 발전할수록, 판 블로크란트와 판 로쉼(내가 아는 사람 중에서 가장 소탈한 친구들이니, 그냥 '에릭과 위스트'라고 부르는 편이 낫겠다)은 단순한 활자 디자이너가 아니라는 사실이 밝혀졌다. 오히려 그들은 시스템 디자이너이고, 활자는 그들이 디자인한 시스템 가운데 하나일 뿐이다. 수상을 기념해 발행된 소책자는 그들의 작품 세계를 처음 개괄하는 한편, 두 사람의 차이도 드러낸다. 위스트는 활자 디자인에 관심이 더 많고, 그 분야에서 전통적이고 성숙한 작업도 했다. 필요만 하다면 그는 또 다른 인본주의 산세리프체나 마흔 번째 개러몬드를 만들 수도 있다. (다행히도 그럴 필요는 없을 것이다.) 에릭은 활자 디자이너라기보다 일러스트레이터에 가깝다. 시간만 있다면 타고난 그림 솜씨를 더 가꿀 수도 있을 것이다. 어쩌면 은퇴 후에 할 만한 활동인지도 모르겠다. 두 사람 다 프로그래머이고, 어렸을 때부터 컴퓨터를 갖고 놀다가 커서는 기술을 좀 더 진지한 목적에 쓰기로 마음먹은 부류에 속한다. 그들의 가장 뛰어난 자질은 날카로운 사고력이다. 바로 이런 지성에서 그들은 1990년대에 새로운 작업을 자처하며 나타난 여러 디지털 그래픽 디자이너와 구별된다. 1990년대에 '새로운 타이포그래피' 관련 책에 실린 작품 대부분이 몹시도 따분하다는 점을 그때는 몰랐다면, 이제는 분명히 알 수 있다. 진정한 생각 없이 형태만 앞세우는 작품이기 때문이다.

그럼 레트에러는 무슨 생각을 했을까? 그들은 한두 걸음 물러나 도구가 무엇을 할 수 있는지 물었다. 타이포그래피와 디자인계 전반이 확언, 즉 명확히 규정된 성취를 좋아한다면, 레트에러는 세상이

왼끝 맞춘 글

에릭 판 블로크란트(왼쪽)와 위스트 판 로쉼(오른쪽). 2000년 11월 3일 마스트리흐트에서 열린 니펄스 상 시상식에서. 인형 '타이포맨'과 '크로커다일'은 그들이 발명한 생중계 애니메이션 시스템 '포퍼카스트'의 주인공들이다. 사진: 캐리 판 블로크란트-모바흐.

어떻게 변할 수 있는지, 유익한 변화를 수용하고 자극하는 시스템은 어떻게 만들 수 있는지 연구했다. 이는 베오울프가 플리퍼로 진화한 과정에서도 확인할 수 있다. 전자에서는 변형이 지나친 데 반해 효과가 뚜렷하지 않았다. 후자는 변형이 무한한 듯한 인상만 주는 범위로 대체 문자 수를 제한한다. 글자 위치가 글자 형태 못지않게 중요하다는 사실을 고려한 발상이다.* 그들의 사고방식에는 상쾌한 경제성이 있다. 이는 컴퓨터광이라면 누구나 보이는 반복 작업 자동화 의지뿐 아니라, 레트에러 폰트의 모든 글자를 좁고 긴 것에서부터 넓고 짧은 것까지 순서대로 배열한 표처럼 진귀한 작품에서도 드러난다. 이 표에서는 서로 다른 폰트가 색으로 구별되어 있고, 덕분에 물리적 속성에 따라 폰트가 어떻게 뭉치고 흩어지는지 확인할 수 있다.

* 제한된 수의 글리프를 쓰더라도 인접한 글자만 서로 다르면 모든 글자가 다른 것처럼 착각하게 된다는 원리다.

레트에러

니펄스 상은 축하할 일이고, 성찰할 기회이기도 하다. 나는 위스트와 에릭이 지성에 어울리는 재료를 미처 못 찾았다고 생각한다. 그들은 뛰어난 발명가이고, 때로는 재치 있는 비평가가 되기도 한다. 예컨대 그들의 '우표 제조기'는 말 그대로 우표를 (또는 그와 비슷한 그래픽을) 디자인하는 시스템이지만, 아울러 끝없이 다양한 우표를 만들어 내며 디자인에 죽고 사는 네덜란드 문화를 비꼬는 농담 같기도 하다. 이런 시스템에는 큰 잠재성이 있지만, 직접적 적용 범위는 좁다. 에릭의 페더럴 폰트 역시 마찬가지다. 재미있지만, 건질 것은 별로 없다. 작업의 진가는 가짜 미국풍 그림자 효과를 조정하는 컴퓨터 스크립트에 있는데, 이 역시 더 값진 일에 적용할 수 있을 것이다.

디자이너는 그들이 만들고 그들을 만드는 문화와 사회 환경에 구애받을 수밖에 없다. 그들이 적용에 실패했다는 지적이 얼마간 옳다면, 어쩌면 그것은 더 넓은 문화, 특히 일을 주문하는 의뢰인과 연관된 문제인지도 모른다. 그렇다면 에릭과 위스트도 양복에 넥타이 차림으로 복지부 서식 디자인에 골몰해야 할까? 넥타이는 필요 없겠지만, 어느 정도 그런 방향을 좇을 필요는 있는지도 모른다. 그러나 그것은 위험한 도박이고, 그들이 활동한 10년 동안 문화가 변했다는 점도 무시할 수 없다. 극히 진지한 메타디자인마저도 지역 공공 디자인에 참여하던 회사에서 어느새 다국적 기업에 거의 손에 잡히지도 않는 서비스를 제공하는 회사로 변질하고 말았다. 레트에러는 그런 흐름에서 멀찍이 거리를 뒀다. 그러나 그들에게 좋은 의뢰인이 나타나 주었으면 하는 바람은 간절하다.

『아이』 39호 (2001).

# 평가

# 활자체란 무엇인가?

누군가가 "인간이란 무엇인가?" 하고 묻는다면, 나는 그가 정체성과 자아를 탐구하는 철학자이거나, 아니면 어떤 충격을 받은 탓에 안온한 삶의 전제를 의심하게 된 사람이라고 여길 것이다. 그 질문에 관한 확신을 급격히 잃어버린 이는 일반적 생활 방식에서 벗어나는 경향이 있고, 우리는 그런 사람을 두고 미쳤다고 한다. "활자체란 무엇인가?"는 그처럼 심각한 질문이 아니다. 우리가 말하는 것은 신이 창조하거나 우연히 또는 여타 알 수 없는 원인에서 탄생한 자아의 심연이 아니라, 우리가 만들고 따라서 얼마간 통제할 수도 있는 물건이다. (디자이너로서 우리는 늘 활자체를 쓰고, 방법은 달라도 독자로서는 더 많이 쓴다.) 그러나 이처럼 추론할 수 있고 언뜻 간단해 보이는데도, 활자체란 무엇인가 하는 질문은 깊이 생각할수록 점점 복잡해진다. 이 짧은 글로 질문에 즉답하기는 어려울 것이다. 글에서 바라는 바는 몇몇 쟁점을 훑어보며 미처 인식되지 않은 문제를 밝히고, 그럼으로써 무척이나 혼란스러운 현재 상황을 명확히 하는 것뿐이다.

### 정의 문제
사전적 정의는 이렇다. "활자체(typeface): 활자(type) 표면(surface) 디자인, 또는 그것이 만들어 내는 형상"(옥스퍼드 영어 사전).*
쓸만한 정의 같다. 우선 '활자'와 '표면'을 분리할 수 있기 때문이다.

---

* 표준 국어 대사전에서 '활자체'는 "활자로 된 글자의 모양"으로 정의된다. 한편, '타이프페이스'(typeface)는 별도로 등재돼 있는데, 그 뜻은 "「1」 활자의 문자면. 「2」 활자의 서체"로 풀이돼 있다.

금속 활자 조판이 멸종한 상황에서, '활자'라는 말의 정확한 원뜻은 이렇게 복원할 수 있을 것이다. "금속이나 나무로 만든 작은 직육면체로, 윗면에는 문자나 숫자, 기타 형상이 볼록 튀어나오게 새겨 있고, 인쇄에 쓰인다." 그러나 이 정의는 활자 '하나'에만 적용된다. 여기에는 연관된 형상들이 예컨대 배스커빌 활자체를 구성한다는 세트 개념이 없다. ('배스커빌'이 활자체의 한 종류라는 점에는 일단 동의하기로 하자.) 이런 형상 세트를 가리키는 데 흔히

FIG. 3.—*Isometric view of type.*
(2½ times full size.)

1. The face.
2. The counter.
3. The neck (or beard).
4. The shoulder.
5. The stem or shank.
6. The front.
7. The back.
8. The nicks.
9. The heel-nick or groove.
10. The feet.
11. The pin-mark or drag.

FIG. 4.—*Plan of type.*
(2½ times full size.)

1. The line.
2. Serifs.
3. Main-stroke.
4. Hair-line.
5. Line-to-back.
6. Beard.
7. Side-wall.
8. Body.
9. Set.
The body-wise dimension of the face is called the gauge.

그림 1. 확실성의 시대, 즉 금속판 시대의 활자. 독자적인 지형과 고도로 발달한 명명법을 갖춘 직사각형 금속 조각. 활자체, 즉 활자(type) 면(face)에는 형상이 있다. 출전: 러그로스·그랜트.

그림 2. 어디까지가 뱀보이고 어디서부터는 아닐까? 배스커빌 g가 섞였을 때? 사진 식자기 제조사의 세척을 거쳐 나온 활자체는 금속 활자 시절과 다른 모습을 보일 때가 없지 않다.

쓰이는 말이 바로 '폰트'(fount 또는 font. 후자는 미국식 철자이지만 이제 다른 나라에서도 통용된다)인데, 사전적 정의는 다음과 같다. "일정한 서체와 크기의 활자를 완전히 갖춘 세트." '활자'에 비해서도, '폰트'는 주조소에서 조정식 거푸집에 쇳물을 부어 활자를 만들던 시대와 더 밀접히 연관된 낱말이다.* 그렇다고 빛과 전기신호로 작동하는 기술에 그 말을 쓰지 말라는 법은 없다. 자판만 두드리면 언제든 흐를 수 있는 형상이 고인 듯한 어감이 있기 때문이다. (반면, '레딩'** 같은 용어를 금속 활자 이후 인쇄술로까지 끌고 오는 것은 오로지 게으르기 때문인 듯하다.) 하지만 앞서 인용한 사전적 정의가

---

  * 표준국어대사전은 '폰트'를 "구문 활자(歐文活字)에서 크기와 서체가 같은 한 벌"로 정의한다. 영어 'fount'의 어원은 쇳물을 거푸집에 붓는 과정을 가리킨다.
 ** leading. 일부 소프트웨어에서 글줄 사이를 가리키는 말로 쓰인다. 활판 인쇄 시절 글줄 사이에 납 조각을 끼워 넣던 관행에서 비롯된 말이다.

활자체란 무엇인가?

일정 크기를 언급한다는 점은 문제다. 8포인트 활자 폰트를 저울로
달아 사서 갈색 포장지에 싸오던 시절, 즉 8포인트 활자 형상이 같은
활자체의 10포인트 활자 형상과 미묘하게 달랐던 시대에는 말이 되는
정의지만, 하나 또는 제한된 마스터 형상을 원하는 크기로 투사해
쓰는 조판법에는 거의 적용할 수 없는 개념이다. 어쩌면 '폰트'라는 말
자체는 쓰더라도, 뜻은 '특정 서체의 ('활자'가 아니라) 문자 세트'로
넓혀야 할지도 모른다.

용어의 늪에 더 깊이 빠져들기 전에, 모든 사람이 영어를 쓰며
살지는 않는다는 점, 활자체 개념을 칭하는 낱말에는 다른 것도
있다는 점을 상기해 보면 좋을 듯하다. 예컨대 현대 네덜란드어에서는
'lettertype'라는 말이 쓰인다. 언뜻 동어반복처럼 들릴지도 모른다.
'type', 즉 '타입'이 ("배스커빌은 내가 좋아하는 타입이다" 같은
말에서처럼) 시각적 형상을 뜻한다고 간주한다면 그렇다. 그러나
'타입'에 전형이나 모형, 유형처럼 더 깊은 뜻이 있다는 점을
기억한다면, 'lettertype'도 말이 된다. 복제에 필요한 모형으로서 글자
세트 개념을 가리키기 때문이다. 이처럼 'type'에는 인쇄술 개념이
내재한다. 만약 'letter'가 (네덜란드어와 영어에서 모두) 제작 수단을
불문하고 알파벳 기호를 뜻한다면, 'lettertype'는 손으로 한 자씩 새로
쓴 글자가 아니라 인쇄용으로 조합한 글자를 가리킨다. 독일어
'Schrift' 역시 필기와 인쇄를 두루 아우른다는 점은 비슷하다. 때에
따라 'Handschrift'(필기한 글자)인지 'Druckschrift'(인쇄한
글자)인지만 지정해 주면 된다. 마찬가지로, 프랑스어 'caractère'도
필기한 글자꼴과 조판용으로 디자인한 글자꼴을 모두 가리킨다. 조판
(인쇄)용 글자와 손으로 쓰는 글자를 뚜렷이 구별하며 'typeface'라는
말을 쓰는 영어 사용자들은 다소 불리한 위치에 있는 셈이다.
일반인이 적당한 말을 찾아 더듬거리는 모습을 떠올려 보자. 조판한
글자를 두고 '썼다'고 하는가 하면, 손으로 또박또박 쓴 글이나 글자는
'인쇄체'라고 부르는 사람이 얼마나 많은가.

## 얼굴과 가족

활자 면(type 'face')과 사람 얼굴이 결부된 것은 영어에 국한된 우연이지만, 거기에 함축된 유비 관계를 짐짓 무시하기는 어렵다. 활자체를 구성하는 요소(문자 또는 글자)는 귀, 눈, 코, 입, 기타 섬세한 세부 등 사람 얼굴을 이루는 부분 같다고 말할 만도 하다. 각 부분에는 일정한 형태 특징이 있다. 우리는 사람의 입이 어떻게 생겼는지 알고, (구체적인 예로 건너뛰어서) 그녀의 입이 어떻게 생겼는지도 안다. 이 비유를 적용해 보면, 우리는 g가 어떻게 생겼는지 알고, (다시 한 번 구체적인 예로 건너뛰어서) 배스커빌 g가 어떻게 생겼는지도 안다. 같은 비유를 좀 더 연장해 보자. 부분들은 형태가 달라도 서로 어울려야 한다. g는 다른 글자들과 한 세트에 속하는 것처럼 보여야 한다. 그녀의 입은 얼굴의 다른 요소와 하나로 어우러져 전체를 이루고, 전체는 독특한 얼굴이 된다. (그러므로 신분증이나 연인의 지갑에는 얼굴 사진이 들어간다.) 이제는 가치나 아름다움을 생각해 볼 수도 있다. 어떤 얼굴에 더 잘 어울리는 입이 있을까? 더 많은 사람 마음을 움직이는 얼굴이 있을까?

그림 3. 활자 표면을 사람 얼굴에 비유하는 것은 거부하기 어려운 유혹이다. 그런 비유에 근거한 글자꼴 이론도 있다. 르네상스 시대 인본주의자들의 이론이 특히 좋은 예다. 그러나 신체를 이용한 은유가 불가피하다 해도, 글자는 파생물이 아니라 구성물이라는 점을 잊지 말아야 한다. 출전: 토리.

활자체란 무엇인가?

직접 비교가 이 단계에 이르면 비유 자체가 우스꽝스러워진다. 콧구멍의 개념적 완성도에 관한 논쟁(코에서 분리해 본다? 하나씩 볼까 아니면 쌍으로 따질까?) 따위로 주저앉아 버린다. 의인화에는 나름대로 쓸모와 재미가 있지만, 한계 역시 심각하다. 글자는 사람이 만드는 것이지만, 사람에서 자라나는 것은 아니다.

얼굴에서 범주를 넓혀 보면 더 그럴싸한 비유를 얻을 수 있는데, 적어도 이런 비유는 관습으로 입증된 바 있다. 얼굴은 가족에 속한다. 딸들은 어머니를 닮고, 조카들은 숙모와 유사성을 띤다. 어떤 사람이 (창백한 피부, 붉은 머리칼, 당분은 많고 비타민 C는 부족한 식단이 드러내는 특징 등에서) 스코틀랜드 출신이라는 점도 짐작할 수 있다. 이처럼, 모노타이프 배스커빌의 169 시리즈(미디엄), 312 시리즈 (볼드), 313 시리즈(세미볼드) 등 변형체 사이에서도 가족 관계를 말할 수 있다. 또는 같은 가계의 영국 계통과 독일 계통, 예컨대 모노타이프 배스커빌과 슈템펠 배스커빌 사이에서도 유사성을 논할 만하다. 또는 배스커빌 가족과 다른 18세기 과도기 활자체 사이에도 친연성이 있다고 말할 수 있을 것이다. (그들은 개별 펀치 제작자들의 유산이자, 일정한 역사적 원인과 정황이 낳은 산물이다.) 이런 정신에 따라 활자체를 분류하려는 시도가 더러 있었다. 나무 형태로 지식을 구조화하는 습관은 이제 인간 사유에 깊이 뿌리 박혔는데, 역사를 통해 발전하는 여느 인공물과 마찬가지로, 활자체에 관해서도 그런 습관은 충분히 유효하다.

가족 구성원

배스커빌 왕가의 구성원을 밝히려다 보면 다소 어색한 질문을 피할 수 없는데, 이제 그것을 정면으로 다뤄야 할 때다. 우스터와 버밍엄 출신 존 배스커빌(1707~75)은 활자 (직육면체 금속 조각…) 세트 몇 개를 디자인했는데, 거기에는 대문자와 소문자, 로만(정체?)과 이탤릭 (또는 흘림)이 모두 있었다. 이들 글자꼴은 시각적 무게와 비례가

왼끝 맞춘 글

모두 비슷했다. 그는 볼드나 라이트, 평체나 장체를 디자인하지
않았다. 특히 볼드 같은 추가 변형체는 나중에 나왔다. 볼드 활자
개념은 19세기 들어, 오늘날 이름으로 '미디엄'으로 짜인 글에서
강조와 변별을 위해 굵은 활자체가 필요해지면서 나타났다. 처음에
그런 글자는 아예 다른 양식으로 분류됐다. 즉, 다른 활자체에 속했다.
흔히 클래런던이라 불리던 것이 그런 볼드 활자였는데, 현대식 볼드
디자인이 나온 지 한참 뒤에도 일부 인쇄 업자는 '클래런던'과 '볼드'를
동일시했다. 기계를 이용한 펀치 제작과 기계식 조판이 등장하고,
(소박한 펀치 제작자 대신) 디자이너가 출현하면서, 구성원의 굵기와
장평, 기타 형태 요소가 연관된 활자 가족 개념도 발전했다. 그런
가족의 초기 예로는 흔히 첼트넘(1900년 무렵 버트럼 굿휴가
디자인했다)이 꼽힌다.

이처럼 표준이 변형되어 보조 활자로 발전하는 과정은 초기
인쇄사, 즉 로만을 보완하는 수단으로 이탤릭이 점차 인정받는

Sur quoy vous me permettrés de vous
demander en cette occaſion , ce que,
comme i'ay des-ia remarqué, ᵃ S. Augu-
ſtin demande aux Donatiſtes en vne ſem-
blable occurrence : *Quoy donc ? lors que*
*nous liſons , oublions nous comment nous auons*
*accouſtumé de parler? l'eſcriture du grand Dieu*
*deuoit-elle vſer auec nous d'autre langage que*
*le noſtre?*

그림 4. 로만 대신 쓰이는 활자로 출발한 이탤릭이지만, 머지않아 로만(정체)
글자를 보완해 내용을 변별해 주는 글자꼴이 됐다. 출전: 업다이크.

활자체란 무엇인가?

과정에서도 확인할 수 있다. 최초의 이탤릭 활자(알두스 마누티우스가 사용한 활자)는 당대 인본주의 학자들의 육필을 재현하려는 의도로 만들어졌다. 해리 카터가 주장한 것처럼, 초기 이탤릭에는 단순히 공간을 절약한다는 공리적 차원뿐 아니라 "배운 향기가 나고 친숙한" 활자를 새로 개발한다는 발상이 있었다. 하지만 16세기 중반에 이르러 프랑스에서는, 로만으로 짜인 글 안에서 이탤릭이 변별용으로 쓰이기 시작했다. 이런 기능을 제대로 발휘하려면, 이탤릭 디자인이 로만 표준형과 잘 어울려야 했다. 높이와 굵기가 같아야 했고, 일정한 형태 특성을 공유해야 했으며 (따라서 지나치게 '흘림' 같거나 필기 같아 보이면 바람직하지 않았으며), 그러면서도 구별되는 글자꼴 세트를 이뤄야 했다. 그렇다면 이탤릭은 아예 다른 활자체였을까?

　　오늘날처럼 획일화하고 국제화한 타이포그래피 세상에서도 여전히 살아남은 문화적 차이는 흥미롭다. 독일어권에서는 이탤릭을 여전히 '쿠르지프'(Kursiv)라고 부른다. 이 명칭은 둥글고 유연해

**Type,** cost of, per pound, 301–02
　delivery-knives, pivotal caster, 306
　description, 10–11
　**design,** 24–33, 118–20
　　**accurate inaccuracies,** 24, 28–29
　　**classification by form of serif,** 29–33
　　**illusions,** 24–28
　　**Influence of body-size,** 118, 120, 121, 122, 123
　　　**illusion on form of characters,** 28–29
　　**new, essentials of,** 118–20
　　totally new letter, 36
**Type,** direction of movement in Paige compositor
　　383–84
　distribution by hand, 7, **316**
　**dot,** 10, 11
　earliest movable, 6
　edge-upon-edge in magazine, Paige, 378
　ejecting in Monotype, 261
　**enlargements of,** 123
**Type faces,** 82–120, 685–86
　　absence of standard nomenclature, 33
　　**accuracy of,** 116–18
　　**a–z lengths of,** 90–92
　　**classification,** 29–33, 82–83, 86–88

그림 5. 19세기에는 굵은 활자체가 융성했고, 미디엄 굵기와 함께 강조용으로 쓰였다. 과거 이탤릭과 마찬가지로, 볼드 변형체도 활자체의 구성 요소로 디자인되기 시작했다. 출전: 러그로스·그랜트.

　　　　　　　　　　　　왼끝 맞춘 글

(바람에 휩쓸리듯) 독특한 형태와 전형적인 기울기를 지닐 수밖에 없는 글자를 암시한다. 그리고 독일과 스위스의 활자 제조사들은 아직도 '쿠르지프'에 정체 로만과 구별되는 고유 번호를 붙인다. 오랫동안 흘림 없는 글자꼴(블랙레터)을 표준으로 쓴 문화권이어서 그런지, 마치 이탤릭은 본성이 전혀 다른 글자꼴이라고 보는 듯하다.

　　　이는 마치 어떤 나라에 외국인이 동화하는 문제와도 같다. 인쇄사 전부 또는 대부분에 걸쳐 로만 (즉 이탈리아에서 파생한) 타이포그래피를 사용한 지역에서는, 로만(정체)과 이탤릭(흘림)이 뗄 수 없는 동반자로서 하나의 활자체를 구성한다. 색이 짙은 신진 구성원 볼드는 미심쩍은 상업에 출신 배경을 두는데도, 나름대로 권리를 주장했다. 그러나 목소리 높이는 법이 없는 전통 집단에서 그런 얼굴은 여전히 튀는 이방인으로 취급되고, 따라서 별도 번호가 붙는다. 반대로, 라이트는 너무 허약하다는 이유로 전통주의자들에게 남자다움을 의심받는 운명이다. 아무튼, 전통주의자들이 볼드와 라이트를 어떻게 대하는지 살펴볼 때는, 그들이 초창기 산세리프체를 선뜻 받아들이지 않았다는 사실도 참작해야 한다. 그런 변형체가 발전한 데는 산세리프체가 등장한 덕이 무척 컸다.

　　　어떤 글자꼴 세트가 활자체를 구성하느냐는 역사와 기술에 따라 결정된다. 첼트넘이나 길 산스 같은 활자체에서 개발된 활자 가족 개념은 1950년대에 유니버스가 디자인되며 체계화했다. '유니버스'는 분명히 활자체이고, '유니버스 미디엄'이나 '유니버스 미디엄 컨덴스드' 등은 전체 개념에 속하는 변형체다. 어쩌면 폰트라고 부를 만도 한데, 이는 한 폰트("활자를 완전히 갖춘 세트")가 대문자와 소문자를 모두 포함하느냐에 따라 달라질 것이다. 아무튼 유니버스가 등장하고, 사진 식자와 디지털 문자 처리 기술이 발전하면서, 활자체가 여러 변형체로 이루어진 대가족이라는 개념도 일반화했다. 이제 하나의 마스터 패턴을 바탕으로 굵기, 장평, 경사도 등 형태 속성이 다른 변형체를 이론상 무한히 만들어 낼 수 있다. 그 가능성은

그림 6. 이탤릭은 단지 오른쪽으로 기울어진 글자만을 뜻하지 않는다.
이탤릭보다 '사체'가 더 논리적이라면, 그것이 시각적으로나 의미론적으로도
더 만족스러울까?

한편으로 (버튼만 누르면 멀쩡한 '사체'가 생성되는 시스템처럼)
이상적인 지평을 열었지만, 상당한 불만 또한 낳았다. 가족 은유로
돌아가 보자면, 상황은 근친혼이나 동종 교배를 넘어 (아마도
단성생식) 자기 복제에 가까워졌다. 억지로 축소 확대되거나 유전자
조작으로 변형된 가족 구성원은, 아버지가 기괴하게 변이한 모습이
됐다. 잘 어울리는 로만과 이탤릭에서처럼 단순한 차이와 독특한 상호
보완이 변주법을 형성하는 모습은 기대하기 어려워졌다. 로만
마스터를 변형해 만든 '이탤릭'은 남편에게 굴종하는 꼭두각시 아내가
됐다. 최근 들어 조악한 싸구려 사진 식자 시스템에서는 그런 일이
확실히 벌어졌다. 그러나 기술이 더욱 발전하고 타이포그래피 의식
있는 디자이너들이 기계 시스템 설계와 활자체 제작에 참여하면서,
이제 품질이 회복할 전망이 보이기도 한다.

　　여기서, 컴퓨터를 이용한 디자인 시스템의 발전을 언급해야겠다.
함부르크에서 페터 카로프가 개발한 이카루스 시스템, 스탠퍼드
(캘리포니아)에서 도널드 커누스가 개발한 메타폰트 등이 그런 예다.

　　　　　　　　　　　　　　　왼끝 맞춘 글

특히 메타폰트를 둘러싼 논쟁은 활자체란 무엇인가 하는 질문에 관해 생각할 거리를 많이 준다. 이름이 암시하듯, 메타폰트는 폰트 하나 또는 폰트 가족 같은 의미에서 활자체가 아니라, "폰트 가족 그리는 법을 도식으로 기술"하는 시스템이다. 커누스는 디자이너가 원하는 방향에 따라 폰트 가족을 디자인할 수 있는 도구(컴퓨터 소프트웨어)를 개발하려 한다. 다만, 메타폰트가 모든 폰트를 생성할 수 있다는 가설은 그 자신이 부인한 바 있다는 점을 밝혀 두어야겠다. 커누스는

The LORD is my shepherd;
        I shall not want.
He maketh me to lie down
            in green pastures:
    he leadeth me
            beside the still waters.
He restoreth my soul:
    he leadeth me
            in the paths of righteousness
            for his name's sake.
Yea, though I walk through the valley
            of the shadow of death,
            I will fear no evil:
    for thou art with me;
            thy rod and thy staff
            they comfort me.
Thou preparest a table before me
            in the presence of mine enemies:
    thou anointest my head with oil,
            my cup runneth over.
Surely goodness and mercy
            shall follow me
            all the days of my life:
    and I will dwell
            in the house of the LORD
            for ever.

그림 7. 도널드 커누스의 폰트 가족 디자인 시스템, 즉 메타폰트는 활자체란 무엇인가 하는 개념을 뒤흔들어 놓았다. 여기에서 폰트는 연속선상에 있는 매개변수 조작을 통해 만들어진다. 출전: 커누스, 1982.

활자체란 무엇인가?

수학 조판에서 익숙해진 모노타이프 모던 익스텐디드 8A를 바탕으로 폰트를 재생하고 변형하는 실험을 했다. 하지만 그가 만든 변형체는 그런 양식 모델에서 벗어나기도 했다. 메타폰트가 처음 내놓은 결과는 너무 거칠어서 섬세한 감식안에 충격을 줬지만, 이후에는 훨씬 섬세한 결과도 도출됐다. 커누스의 실험에 글자꼴과 디자인에 관한 여러 가정을 뒤흔들 힘이 있다는 점은 분명하다.

### 정체성과 가치

메타폰트가 촉발한 논쟁거리 가운데 하나는 특정 글자를 해당 글자로 인식하는 데 필요한 조건이었다. A가 A로 인식되려면 어떤 자질이 필요한가? 이는 태곳적부터 이어진 논쟁이지만, 이제 컴퓨터에 글자를 기술해 줄 필요가 생기면서 새롭게 주목받은 문제이기도 하다. A란 무엇인가? 아무리 엉뚱하고 별난 활자체라도, 모든 A 이면에는 유령 같은 이데아가 있는가? 아주 간단한 예로, 크로스바가 (필요에 따라) 아치 모양 획에 닿지 않는 스텐실 문자 A를 살펴보자. 획 간격이 얼마나 넓어지면 A를 알아볼 수 없게 될까? 어쩌면 (특히 낱말 안에서는) 세 번째 획 없이도 A를 알아볼 수 있지 않을까? 이처럼 미묘한 시각적 구별은 모든 순간, 모든 문자에서 일어난다. 굳이 서부 연안 식으로 '창의성'을 찬양하지 않아도, 글자의 정체성은 특정 맥락뿐 아니라 역사와 문화에서도 영향받아 복잡하게 결정된다는 점을 알 수 있다. 이 모든 요소를 컴퓨터 프로그램에 써넣는 작업은 만만치 않을 것이다.

커누스나 비평가들보다는 투박하게나마 일찍이 글자의 정체성을 논한 사람이 바로 에릭 길이다. 그는 주저하지 않고 (독단은 피하면서도) 표준 원칙을 정했는데, 공교롭게도 그 표준형은 에드워드 존스턴의 산세리프 글자와 그 자신의 길 산스 미디엄을 닮은 모습이었다. 그렇게 표준이 정해지면, 가치가 매겨진다. 길이 보기에 "괜찮은" 글자가 있는가 하면, "우스꽝스럽"거나 "천박"한 글자도

있으며, 어떤 글자는 "불쌍한 녀석이지만, 더한 것도 있다." 아울러 길은 팬시한 글자가 광고의 압박과 끊임없는 참신성 추구가 낳은 결과라고 생각했는데, 동의할 바가 없지 않다. 그러나 이면의 동기가 무엇이건, 결국 일차적 판단 기준은 글자꼴의 외관, 즉 그 시각적 성능이다.

그림 8. 에릭 길은 "A다움"을 규정하려 애썼다. 결국 그는 글자꼴에 표준형(대략 길 산스 미디엄)이 있다고 결론지었고, 다른 형태는 그것에서 일탈한 것으로 간주하면서, 형태에 따라 만족도가 다르다고 판단했다. 출전: 길.

활자체란 무엇인가?

본질 개념을 무시하면, 글자꼴 세트는 특정한 시각적 발현으로만
존재한다고 장담할 수 있을 것이다. 그렇지만 글자꼴이 존재하는 곳은
어디인가? 금속 활자로 돌아가 보면, 그것은 문자 드로잉에 있는가,
아니면 펀치나 매트릭스, 활자, 인쇄된 상에 있는가? 다른 조판
기술에도 비슷한 수수께끼가 있는데, 그것이 심각한 문제인 것은,
단계마다 글자 형상이 조금씩 다르기 때문이다. 그것은 활자체
저작권을 등록하고자 하는 디자이너나 제조사에도 심각한 문제가
된다. 정말로 만족스러운 활자체 디자인 보호책이 여태 마련되지
않았다는 사실, 그에 따라 제조사들 사이에서 부정직한 태도가 얼마간
자라나기까지 했으며, 국제법을 시행하는 데에도 어려움이 있다는
사실은, 활자체란 무엇인가에 관한 집단적 불확실성을 시사하는
듯하다.

　　기존 양식 모델(예컨대 '개러몬드')을 재해석한 활자체는 어느
선에서 새롭고 독창적인 작품으로 간주되며, 따라서 저작권을
인정받을 수 있는가? 활자체가 (길의 표현을 빌리자면) '팬시'할수록
더 '독창적'으로 보이는 것은 당연하다. 하지만 장식적인 제목용
글자에서도 참신한 것을 찾기는 점점 어려워진다. 흔히 반복되는
공리, 즉 (읽기) 좋은 활자체란 눈에 띄지도 않고 개성도 없으며
새롭지도 않고 독창성도 떨어지는 활자체라는 주장에는 일정한
역설이 있다. 어쩌면 활자체 디자이너는 모작이나 표절을 칭찬으로
받아들이는 데 만족하거나, 아니면 그냥 드로잉은 포기하고 활자체
제작용 컴퓨터 프로그램을 짜는 데 전념해야 할지도 모른다. 적어도
후자는 다퉈 볼 수라도 있고, (최소한 미국에서는) 저작권법 적용도
더 쉬운 듯하다.

　　이쯤에서 매우 단순한 활자체를 언급해 볼 만하다. 타자기용
글자체, 또는 더 분명한 예로, 도트 매트릭스 글자 같은 것들이다.
글자꼴이 일정 수준으로 단순해지면 흥미로운 정체성도 잃어버리는

것일까? 제약이 너무 심하고 형태 발명의 여지가 너무 좁아지면,
뚜렷이 독창적인 요소도 사라져 버린다. 과연 이런 폰트도 활자체라
할 수 있을까? 활자체 개념은 얼마나 복잡한 형태를 전제하는가?

## 현실 세계의 정체성

활자체의 정체성에 관해 대략 실존주의적 관점을 취하는 데는 근거가
있다. 폰트 디스크에 수동적으로 저장된 상태, 또는 표본에
무의미하게 가지런히 배열된 스물여섯 문자만으로는 아직 삶을
살았다고 말할 수 없다. 활자체는 글로 짜이고 인쇄되어야 비로소
인식 가능한 정체성을 띤다. 이런 관점에서 보면, 활자체는 확정된
정체성 없이, 무수하게 다른 맥락에서 다르게 (그러나 일정한 특징을
보유하며) 존재할 뿐이다. 특정 언어로 짜여, 특정 종이에 특정량
잉크로 찍혀, 특정 조건에서 모습을 보일 뿐이다.

오늘날 평판 인쇄 시대에는 그 차이가 미세할지도 모른다. 그러나
수제 종이에 수동 인쇄기로 활판을 찍던 시대에는, (갓 깎여 나온)
신제품 활자체와 실용되는 제품 사이에 뚜렷한 차이가 있었다. 그런
시대, 즉 대략 1800년 이전에 나온 활자체는 인쇄된 상태를 봐야
비로소 제대로 이해할 수 있다. 기계로 만든 종이와 동력 인쇄기
시대에 캐즐론이 맞은 운명은 그런 오해를 보여 주는 예로 악명 높다.
그렇게 가냘픈 형태는 본디 눅눅한 종이에 깊이 파묻혔을 때 빛을
발하라고 디자인됐지만, 건조하고 매끄러운 종이에서는 가냘픈
그대로 유지될 뿐이다. 정도 차는 있지만, 금속 활자 활자체가 조정
없이 사진 식자와 평판 인쇄로 옮아가며 오해가 작동하는 모습도
확인할 수 있다. 모노타이프 개러몬드는 쓸 만하지만, 모노포토
개러몬드는 그렇지 않다.

이는 결국 활자체 '디자인'의 개념 확장을 암시한다. 인쇄되거나
전송되지 않은, 오염되지 않은 형태만으로 활자체를 이해하면
디자인에 관해 잘못된 관념을 갖게 된다. 상식 있는 디자이너라면

누구나 아는 것처럼, 디자인 작업에는 쓰이는 상태를 예측하는 일도 포함된다. 도면이나 컴퓨터 프로그램은 그런 예측을 반영해야 한다.

이런 관점에서, 인쇄 공정 못지않게 중요한 것이 바로 글을 다루는 타이포그래피다. 글줄은 얼마나 길고, 낱말과 글줄 사이는 얼마나 넓은가. 이 모두가 활자체 지각에 영향을 끼치지만, 활자체 디자이너의 힘이 닿지 않는 영역에 속하는 요소다. 그러나 활자체 디자이너가 글자 조판 책임자들과 다퉈 볼 만도 하고, 활자체의 외관에도 결정적 영향을 끼치는 공간이 하나 있다. 바로 글자 사이다. 적어도 활자체 디자이너라면 글자 주변 공간, 한 글자와 다음 글자 사이 공간이 글자꼴의 외관을 결정하는 핵심이라는 점에 아무 이견이 없을 것이다. 아름다움과 인식 가능성은 공간과 형태의 복잡한 상호작용에 좌우된다. (가능한 문자 조합을 모두 고려해야 하므로) 엄청난 주의를 기울여 설정되지만, 조판기 버튼 하나만 잘못 눌러도 망칠 수 있는 것이 바로 글자 사이다.

활자체의 개념을 규명하는 측면에서, 글자 사이 공간은 단순한 글자꼴 모음과 활자체를 구별하는 기준으로 유익하다. 활자체는 반복과 재생을 위해 디자인된 글자 세트일 뿐 아니라, 조합을 위해 디자인된 세트이기도 하다. 글자꼴은 활자, 즉 계획에 따라 조합할 수 있는 단위가 되어야 한다. 이런 관점에서 보면, 전사용 글자에 활자체 지위를 부여하기가 조금 어려워진다. 그런 글자꼴도 단위 활자인 것은 맞고, (나중에 더해지기는 했지만) 글자 사이를 지정하는 시스템이 있는 것도 사실이다. 문제는 글자 사이 조절이 아무 물리적 제약 없이 (말 그대로) 조판하는 손에 달려 있다는 점이다. 거기에 정확히 어떤 이점이 있는지는 불분명하다. 그러나 (전사용 글자는 다닥다닥 붙여 찍기가 훨씬 쉬운 탓에) 조악한 조판이 많은 만큼, 골방에 틀어박혀 (고양이가 뒹구는 책상 위에서 식료품 병을 연필꽂이로 쓰며) 페이지 전체를 근사하고 섬세하게 전사하는 가난한 디자이너가 더러 있었던 것도 사실이다.

왼끝 맞춘 글

# Caslon Caslon Caslon Caslon

그림 9. 글자꼴에는 저마다 최적한 크기가 있고, 따라서 글자 형태는 조판 크기에 따라 조절해 줘야 한다. 크기가 서로 다른 금속 활자 활자체를 같은 크기로 견줘 보면 시각적 형태 조절이 어떻게 이루어지는지 알 수 있다. (왼쪽부터 각각 72, 48, 24, 8포인트 형상이다.) 사진 식자는 이런 섬세성을 무시했다. 출전: 윌리엄슨.

## 크기와 형태

언젠가 (1972년에) 『타임스』지 독자 편지 난에서 '런던의 활자체'라는 주제로 논쟁이 벌어진 적 있다. 누군가가 상점과 도로 표지를 산세리프체가 지배하는 현상을 불평하자, 옹호자들이 나서서 책에는 몰라도 간판에는 산세리프체가 적당하다는 반론을 폈다. 이 언쟁은 니컬리트 그레이가 확고한 의견을 밝히며 종결됐다. "활자체는 종이에 인쇄하고 가까운 거리에서 읽으라고 디자인된 것이다. 반면 거리 레터링은, 표지판이건 건물이건, 상점 간판이건 광고건 간에, 전혀 다른 재료에 다른 크기로, 다른 읽는 방식을 염두에 두고 만들어야 한다." 이처럼 폭넓은 구분은 명쾌한 데다가 거의 누구나 동의할 수 있겠지만, '활자체'와 '거리 레터링' 사이에 엄밀한 경계를 그리려 하면 이내 일이 복잡해지고, '활자체'에 인쇄가 아닌 화면 투사용 (소형) 글자를 포함하면 문제는 더더욱 까다로워진다. 이 구분에서 더 결정적인 기준은 크기가 아니라 공간인 듯하다. 결국 여기에서도 (대형 네온 글자를 포함해) 조합용으로 표준화된 글자는 글자 사이 또는 수평 맞춤 시스템을 내장하지 않은 글자, 즉 활자가 아닌 단순 '레터링'과 구별된다.

하지만 거리 레터링이라는 극단적 사례는, 크기를 불문하고 모든 글자에 공통된 사실 하나를 명확히 그려 준다. 형태마다 적당한 크기가 있다는 점이다. 그림마다 최적 크기가 있다고 느끼는 것처럼, (더 미묘하지만 더 결정적으로) 특정 글자꼴은 특정 크기, 즉 글자꼴

활자체란 무엇인가?

디자이너가 의도한 크기에서 가장 좋은 짜임새를 보인다. 예컨대
모노타이프 타임스에서 가장 작은 크기는 신문 조판이라는 특수
목적(안내 광고 등)을 위해 특별히 디자인됐고, 10포인트 이상의 다소
과장된 형태에 비해 선명하고 친절하다. (가독성이 더 높다?) 어쩌면
(해리 카터가 주장한 것처럼) 활자체 디자인에도 '최적 크기'가
있는지 모른다. 펀치 제작자라면 누구나 알았고, 의식 있는
소프트웨어 디자이너라면 누구나 재현하려 애쓰는바, 활자체
글자꼴은 반드시 크기별로 조정해야 한다는 논리다. 그렇다면,
단순하고 단일한 활자체 개념이 다시 의심스러워진다. 최고로 섬세한
활자체는 단일 원도나 이미지로 표상되기보다, 어떤 추상적 축을 따라
조금씩 달라지는 시리즈로 구성될 것이다. 이 경우 활자체는 변형체
(이탤릭, 볼드 등)를 갖춰야 할 뿐 아니라, 모든 크기에서 제대로
작동하려면, 변형체별로 또 다른 변형체 세트를 갖춰야 할 것이다.

불확실한 시대

활자체 개념을 둘러싼 난점이 어느 정도는 영어에 국한된 문제라
해도, 단지 그에 불과하다고 치부해서는 안 된다. 현실 세계에는
개념이 가리키는 대상이 존재하고, 지시 대상은 인간 활동과 역사의
압력을 받는다. 그것은 고정되거나 불변하는 존재가 아니다. 이렇게
비유해 볼 수 있겠다. 가정, 가족, 업계, 더 큰 사회관계로 안정감 있게
짜였던 19세기 서구 남녀 세계가, 교외화, 이민, 초국가적 자본주의가
가하는 압력 때문에 사라지는 중이다. 이런 조건에서는 인간의
정체성이 불확실해진다. 마찬가지로, 금속 활자와 활판 인쇄가
사라지면서, 활자체의 정체성과 개념은 허약해지고 말았다. 그러나
인쇄사를 돌아보면, 활자체가 안정된 개체였던 적은 없었던 것이
분명하다. (이탤릭과 볼드가 발전한 과정을 떠올려 보자.) 그러나
활자체가 금속으로 주조되던 시절에는, 형상을 감싸는 틀을
상상하기도 훨씬 쉬웠다. 글자체가 디지털 비트맵으로 분해되고

왼끝 맞춘 글

화면과 잉크젯 프린터에서 반감된 삶을 사는 오늘날, 그런 착각을
유지하기는 더 어렵다. 이런 상황을 인정하면 위안을 얻을 수도 있다.
신화의 소멸에는 기뻐할 부분도 있으니까. 활자체 개념이 애초에
부정확했던 것이 사실이라면, 이제는 너무나 모호해져서 위험한
지경이 되고 말았다. 이를 분명히 하고 정확히 말하는 것이 좋겠다.

참고 문헌

길, 에릭. 『타이포그래피에 관한 에세이』. 런던: 시드 워드(Sheed and
　　Ward), 1931 [안그라픽스, 2015].

러그로스, L. A.·J. C. 그랜트. 『타이포그래피 인쇄면』. 런던: 롱먼스
　　그린(Longmans, Green & Co.), 1916.

비글로, 찰스(Charles Bigelow). 「활자의 기술과 미학」(Technology
　　and the aesthetics of type). 『시볼드 리포트』(The Seybold
　　Report) 10권 4호(1981).

――「디지털 활자의 원리」(The principles of digital type).
　　『시볼드 리포트』 11권 11·12호(1982).

업다이크, D. B. 『서양 활자의 역사』, 2판. 옥스퍼드 대학교 출판사,
　　1937 [국립 한글박물관, 2016].

윌리엄슨, 휴. 『도서 디자인 방법』 2판. 옥스퍼드 대학교 출판사, 1966.

카터, 해리. 『초기 타이포그래피 개관』(A view of early typography).
　　옥스퍼드: 클래런던 프레스(Clarendon Press), 1969.

커누스, 도널드. 「메타폰트의 개념」(The concept of Meta-Font).
　　『비지블 랭귀지』(Visible Language) 16권 1호(1982). 같은 저널
　　16권 2호(1982)와 17권 4호(1983)에 이어진 논의도 참고.

――「메타폰트의 교훈」(Lessons learned from Meta-Font). 『비지블
　　랭귀지』 19권 1호(1985).

토리, 조프루아. 『샹플뢰리』. 뉴욕: 도버(Dover), 1967 [원서는 파리,
　　1529].

『베이스라인』 7호 (1986) 14~18쪽. 에셀테 레트라셋이 『베이스라인』을 펴내던 시절 에리크 슈피커만이 객원 편집한 두 호에 글을 두 편 써냈는데, 이 글은 그중 두 번째다. (첫 번째는 「보편적 서체, 이상적 문자」였다. 이 책 293~307쪽.) 페이지 단위로 원고료가 나온 데다가 편집장마저 친한 친구였던 탓에, 글이 장황해졌다. 전사용 글자를 진정한 활자로 볼 수 있는지 논하는 대목은 편집자 손에 잘려져 나갔다. 잡지 물주를 노골적으로 걷어차는 내용이었기 때문이다. 이 책에서는 되살렸다. 감사의 글은 다음과 같았다. "이 글에 담은 생각 일부는 (1978년 무렵) 영국 레딩 대학교 타이포그래피 학과 토론실에서 처음 제기됐다. 도와주신 분으로는 제인 하워드, 폴 스티프, 에리크 슈피커만이 있다."

왼끝 맞춘 글

# 대문자와 소문자 — 권위와 민주주의

위계

말이 선행했다는 사실은 잠시 잊고, 태초에 문자가 있었다고 쳐 보자.
표의 문자는 표음 문자와 숫자로 발전한다. 고대 그리스와 로마에서
문자는 오늘날 대문자, 영어로 'capital'이라 불리는 형태로 발전했다.
(다른 언어로는 'Großbuchstaben', 'majuscules', 'kapitalen' 등이
있다.) 'capital'은 우두머리(라틴어 'caput')를 암시한다. 한 나라의
으뜸 도시나 건물의 기둥머리도 'capital'이다. 글자꼴에 그런 낱말이
쓰이게 된 것도 어쩌면 마지막 용례와 상관있을지 모른다. 대문자는
건축물 기둥 '머리 꼭대기'에 새겨진 석문 형태로 가장 공공연히, 권위
있게 드러나기 때문이다. 돌로 쌓은 기둥과 글로 쌓은 기둥(둘 다
영어로 'column')—타이포그래피에서 흔히 그렇듯, 여기에서도 건축
비유는 거부하기 어렵다.

로마제국 대문자는 글자의 궁극적 형태로서 서구 문화 의식에
스며들었다. 알파벳 첫 글자를 머릿속에서 그려 보면, 아마 한 점에서
만나는 두 사선과 가로줄 하나가 떠오를 것이다. 소문자 a를 말로
묘사하려 하면, 1층이냐 2층이냐를 따지기도 전에 이미 어려움을 겪을
것이다. 언젠가 니컬리트 그레이는 두 번째 부류를 긍정적으로
가리키는 말이 (영어에) 없다는 점을 근거로, 대문자야말로 본질적
글자꼴이라고 주장했다.[1] 이제 금속 활자가 멸종하다시피 했으므로,
소문자, 즉 '로워케이스'(lowercase)라는 말도 설명할 필요가 있다.
활자를 보관하는 함에서, 대문자는 위쪽 칸에 모여 있었고, 소문자는
아래 칸에 머물렀다. 그처럼 낡은 용어가 아직도 쓰이는 것은, 문자가

---

1  니컬리트 그레이, 『건축 레터링』[런던: 아키텍추럴 프레스(Architectural Press),
   1960] 53쪽.

위층/아래층으로 계급 분할된 탓인지도 모른다. 아무튼, 전통적으로 사고하는 사람들에게는 대문자(올바른 문자)가 먼저 있고, 다음으로 저 다른 글자꼴이 있다. 이 점은 전통주의 복음서 격인 스탠리 모리슨의 『타이포그래피의 근본 원리』에서도 천명된 바 있다. 속표지에 관해 논하던 그는, 제목과 지은이 이름에 대문자를 써야 한다고 고집하면서, 이렇게 덧붙였다. "소문자는 금할 수 없다면 복속해야 하는 필요악이니만큼, 비합리적이고 보기 싫게, 즉 크게 쓰는 일만은 피해야 한다."[2]

트라야누스 기둥에 새겨진 글자가 그렇듯, 잘 알려진 고대 로마 공공 레터링은 정사각형 비례를 바탕으로 한 대문자였다. 그와 동시에, '루스티카'라는 글자꼴도 썼다. 폭이 좁고 획이 더 유연한 글자체였다. 루스티카는 덜 중요한 상황에서 덜 공식적인 메시지에 쓰였다. 사적이고 일회적인 의사소통에는 자유 서체가 쓰였는데, 오늘날 보기에는 형식이 없다시피 한 글자체다. 이처럼 목적이 다른 글자체들이 공존하는 상황은 이후에도 지속했다. 본질적 글자꼴이건 아니건 간에, 공적인 선언이나 표제에는 대문자가 적당하다는 생각이 여전히 통용된다. 소문자는 더 조용하고 사적인 용도에, 한 사람이 다른 사람에게 보내는 글에 어울린다.

이처럼 거친 구분은 옳을 수도 있지만, 우리가 천 년 넘도록 대문자와 소문자를 함께 썼다는 사실은 문제를 복잡하게 한다. 그리고 바로 이곳에서 '대문자 대 소문자' 경기가 정말로 시작된다. 전통주의자나 탈현대주의자가 아닌 이상, 낱말 전체를 대문자로 짜는 것은 (워낙 드문 일이므로) 문제가 아니다. 타이포그래퍼에게 골치

2 스탠리 모리슨, 『타이포그래피의 근본 원리』, 2판(케임브리지 대학교 출판사, 1967, 초판은 1930) 14쪽. 1960년대 초 영국에서는 도로 표지와 관련해 이 문제를 둘러싸고 공적인 논쟁이 벌어졌다. 당시 쟁점은 세리프체 대문자 대 산세리프체 소문자였다. 후자의 승리는 뒤늦게나마 영국에도 현대주의가 도달했다는 신호 같았다.

왼끝 맞춘 글

아픈 문제는 낱말 첫 글자를 대문자로 짜느냐 여부다. 어떤 관례를 참고해 볼 수 있을까?

### 표기법

대문자 표기법은 인쇄 시대 이후 문제가 되기 시작했다. 같은 사본이 복제되면서, 말을 옮겨 적는 방식이 표준화되기 시작했기 때문이다. 필사본 생산도 고도로 조직될 수 있었고, 실제로 그렇게 조직되곤 했지만, 손으로 글을 적는 과정에는 어떤 표기법으로 언어를 '꾸미느냐'에 관해 얼마간 불확실성이 있었다. 반면 인쇄술에는 서로 다른 공정(원고 준비, 조판, 시험 인쇄, 기계 가공 등)이 이어진다는 속성이 있었고, 덕분에 제품에서 거리를 두는 태도가 자라나는 한편, '꾸밈'의 일관성을 통제할 여지도 훨씬 커졌다. 구텐베르크 이후 일관성 문제가 또렷이 떠올라 표기법 규정으로 정리되기까지는 몇 세기가 걸렸다. 그러나 18세기 말에 이르러 주요 서구 언어권에서는, 어수선한 철자법과 대문자 표기법에도 질서가 잡혔다.

언어를 인쇄물로 제시하는 관례는 특정 시기 언어 공동체에 따라 다르다. 그러나 한 공동체에도 관행이 다른 부분집합이 있을 수 있다. 20세기 말에 인쇄된 영어를 예로 삼아, 대문자 표기법을 요약해 보자. 우리는 문장과 고유명사 첫 글자를 대문자로 쓰는 데 동의한다. 전자는 명쾌하다. 그러나 후자는 그렇지 않다. 'London'이나 'Mary', 'Easter'에 관해서는 이견이 없을 것이다. 그러나 'Marxism', 'Gothic', 'God'은 어떤가? 신을 뜻하는 낱말에 대문자를 쓰느냐 마느냐 하는 문제에는 강력한 문화적 압력이 있다. 논리만으로는 부족하다. 아무리 세속주의적인 집단이라도, 'God'(부정할 수 없는 원초적 존재) 대신 'god'(불신할 수도 있는 개념)이라고 쓰는 일은 주저할 것이다.

유사하게 발전한 다른 언어와 영어를 비교해 보면 흥미로운 차이가 나타난다. 프랑스는 대문자에 더 이성적으로 접근하는 듯하다. 예컨대 도서 목록에 책 제목을 쓸 때, 프랑스식은 '첫 낱말과

　　　　　　　　대문자와 소문자

고유명사만' 대문자로 시작하는 것이다. 즉, The life and adventures of Robinson Crusoe라고 적으면 된다. 반면, 미개한 영어권 목록에는 The Life and Adventures of Robinson Crusoe라고 적힐 것이다. 이 용법을 정기 간행물 제목에 적용하면 문제가 생긴다. Illustrated London news나 The guardian 같은 표기가 생기는데, 둘 다 보기에 어색하다. 그러므로 이 부문은 고유명사로 취급해 전부 대문자로 시작하는 편이 나을 것이다.

### 독일의 예

독일어 표기법은 또 다르고, 더 자세한 논의가 필요하다. 독일 민족의 역사가 그렇듯이, 독일어는 (솔직히 말해) 특히 복잡하다. 독일어권은 정치적, 문화적으로 다양하지만, 어디서나 명사는 대문자로 시작한다. 덕분에 편한 점도 없지는 않을 것이다. 독실한 신자나 골수 무신론자나 가릴 것 없이, 순전히 문법적인 이유에서, 'Gott'(신)와 'Hund'(개)를 동등하게 취급해야 하기 때문이다. 하지만 정확히 무엇이 명사인지 가리기가 모호한 경우가 있는데, 특히 문맥에 따라 같은 말이 형용사나 동사가 될 수도 있다면 더욱 그렇다. 어느 독일어 표기법 안내서를 펼쳐 봐도 이에 관해 기다란 규칙과 예외 목록을 볼 수 있다. 또는 "Ich habe in Moskau liebe (Liebe) Genossen (genossen)"이라는 어이없는 문장을 살펴봐도 좋다. 대문자가 어디에 쓰이느냐에 따라 모스크바에서 구한 대상이 달라진다.* 동지(대문자 G인 경우)일 수도 있고, 좀 더 격정적인 무엇(대문자 L인 경우)일 수도 있다.

독일어에서 명사를 대문자로 시작하는 관습은 18세기에 정착한 듯하다. 다른 언어와 마찬가지로, 독일어에서도 그전까지는 대문자가 다소 무작위로 남용됐다. (때로는 보관함에 어떤 활자가 남았느냐

---

* 'liebe Genossen'은 '친애하는 동지'라는 뜻이고, 'Liebe genossen'은 '애정행각을 즐겼다'는 뜻이 된다.

314 Declination des unbestimmten Pronomens.

selbes *) und Femin. selber, auch der Pl. Nom. ir selbe Parc. 12725. — Im Neuhochdeutschen haben sich außer dem nur schwach und mit vorgesetztem Artikel stehenden derselbe, dieselbe, dasselbe, die Formen selber und selbst als unveränderliche Adverbien festgesetzt, sie sehen wie Comparativ und Superlativ aus, sind aber keine, denn sonst müßten sie auch in der früheren Zeit vorhanden gewesen seyn. Vielmehr ist selbst aus dem Gen. Masc. selbes (der gemeine Mann spricht an vielen Orten selbs statt selbst), selber aber entweder aus dem Nom. Masc. mit Kennzeichen, oder dem Gen. Femin. und Pl. entsprungen. Dieses anschaulicher zu machen, muß eine in den Syntax gehörige Regel zur Hülfe genommen werden.

Die ältere Sprache bedient sich des Wortes selb sehr oft, um es sowohl dem persönlichen als dem possessiven Pronomen hinzuzufügen, und die reciproke Beziehung recht bestimmt auszudrücken. Steht es bei einem persönlichen (substantiven) Pronomen, so wird es adjectivisch construirt, z. B. er haßt sich selbst (sih selban) er spricht mit sich selbst (mit imo selbemo) **). Steht es aber bei einem Possessivum, wo wir uns heute seinerstatt des Wortes eigen zu bedienen pflegen) so wird umgekehrt selb substantivisch construirt und stets in den Gen. gesetzt, das Possessivum hingegen entweder a) als Adjectiv mit dem

그림 1. 야코프 그림, 『독일어 문법』 초판(1819). 실제 크기.

하는 우발적 요소로 결정되기도 한 듯하다.) 당시 다른 나라에서는 대문자를 줄이는 방향으로 합리화가 진행됐지만, 독일에서는 반대였다. 일부 계몽 인사는 그런 관행에 반대하는 목소리를 높였다. 유명한 예로 야코프·빌헬름 그림 형제가 있는데, 그들의 비판적 견해는 20세기에 되살아나기도 했다. 즉, 독일어는 읽기 어렵고 추한 문자로 쓰이고 찍힌다는 것, 그리고 대문자 남용이 문제라는 비판이었다. 『독일어 문법』에서 야코프 그림은 문장 첫 낱말과 고유명사만 대문자로 시작하는 개정 표기법을 시도했다. 초판(1819, 그림 1)은 블랙레터로 짜이고 모든 명사가 대문자로 시작했지만, 다음

**I. mittelniederdeutsche buchstaben.    453**

sonnen, kenden erweislich, da henden auch auf bewun-
den (9ᵇ) reimt und so verhält es sich mit einer menge
ungenauer reime in Roth. fragm. und kaiserchr., die
durch herstellung scheinbarer niederd. formen genau wer-
den würden. Ein näheres studium der freieren reim-
kunst kann aber grundsätze an hand geben, nach wel-
chen sich mancher zweifel zwischen hoch- und niederd.
urform in diesen gedichten lösen wird. Ähnliche dun-
kelheit, doch geringere, schwebt über Heinr. v. Vel-
decks werken, den die mittelh. dichter selbst als den
gründer ihrer meisterschaft ansehen, und dessen êneit
(oder ênêd im reim auf wârhêd 4ᵃ 102ᵃ) mir die haupt-
quelle mittelh. sprache scheint. Dichtete er in niederd.
sprache und wurden seine arbeiten nachher in hochd.
umgeschrieben? oder bequemte er sich selbst zum hochd.
so daß er eigenheiten der angebornen mundart dabei
freien lauf ließ? Anders und in näherer beziehung auf
unsere buchstabenlehre ausgedrückt lautet dieselbe frage
so: sind eine menge ungenauer reime in Veld. werken
in genaue niederdeutsche zu verwandeln? oder als un-
genaue hochd. beizubehalten? Beiderlei ansicht läßt
sich vertheidigen. Dafür daß der dichter in reiner mut-
tersprache dichtete, redet 1) seine herkunft aus westpha-
len, sein aufenthalt am clever hof, wo er die êneit be-

그림 2. 야코프 그림, 『독일어 문법』, 2판(1822). 실제 크기.

판(1822, 그림 2)부터는 로만 활자와 앞서 설명한 것처럼 절제된
대문자 표기법이 쓰였다. 그림 형제가 훗날 펴낸 『독일어 사전』(초판
1854)은 한 걸음 더 나가 단락 첫 문장만 대문자로 시작했다. 단락
중간 문장은 마침표와 조금 넓은 낱말 사이로 구분했다.

그림 형제는 문헌학자였고, 그들의 글에는 점잖은 합리주의
정신이 있었다. 그러나 1백 년 후 그들의 논리는 더 날카로운 어조를
띠게 됐다. 표기법과 글자꼴 개혁은 시인 슈테판 게오르게(1868~
1933)가 삶을 단순화하고 미화한다는 거대 기획으로 추진한 작업에서
구현됐다. (건축가 아돌프 로스가 소문자를 선호한 것도 같은 시대에

Schon war der raum gefüllt mit stolzen schatten

Die funken sprühten in gewundnen dämpfen

Es zuckten die gewesnen widerscheine

Bei edlen holden die urnächtig frühen.

Ihr zittern huschte auf metallnen glänzen

Begierig suchten sie sich zu verdichten

Umringten quälend uns und wurden bleicher..

So sassen machtlos wir im kreis mit ihnen...

Wo ist des herdes heisse erdenflamme

Wo ist das reine blut um uns zu tränken?

Neblige dünste ballet euch zu formen!

Taucht silberfüsse aus der purpurwelle!

So drang durch unser brünstiges beschwören

Der wehe schrei nach dem lebendigen kerne.

그림 3. 슈테판 게오르게, 『연방의 별』[Der Stern des Bundes, 베를린: 게오르크 본디(Georg Bondi), 1914]. 실제 크기.

나타난 태도를 예증한다.) 게오르게 스스로 감독해 디자인한 후기 시집(그림 3)에는 특별 개작한 산세리프 활자체가 쓰였고, 대문자는 글줄 첫머리로 국한됐다. 문장 부호 역시 단순화한 형태로 쓰였다. 대문자 표기법이 정립되기 전, 인본주의 이전 초기 독일어 문헌에서 영감 받은 작업인지도 모른다.

　　같은 시기에는 비슷한 주장 일부가 전혀 다른 이유로, 즉 경영 효율성을 근거로 제기되기도 했다. 발터 포르스트만의 『말과 글』 (1920, 그림 4)은 정확한 음성 표기법과 문장 부호 개정에 더해 대문자 전면 철폐를 제안했다. 도량형에 관한 논문으로 박사 학위를

ain laut — ain zeichen
ain zeichen — ain laut

dieser Satz, dem es an einfachheit nicht fehlt, sei als leitstern für die schrift der stahlzeit aufgestellt. er ist eine selbstverständlichkeit. er bedarf keiner erläuterung; er harrt bloss der tat.

### grosstaben

zählen wir einen deutschen text ab, so finden wir innerhalb hundert staben etwa fünf „grosse buchstaben". also um fünf prozent unseres schreibens belasten wir die gesamte schreibwirtschaft vom erlernen bis zur anwendung mit der doppelten menge von zeichen für die lautelemente: grosse und kleine staben. ain laut — tsvai zeichen. wegen fünf prozent der staben leisten wir uns hundert prozent vermehrung an stabenzeichen. — hier ist der erste hieb beim schmieden der neuen schrift anzusetzen. dieser zustand ist unwirtschaftlich und unhaltbar.

b e d e u s *) schreibt über die grossen staben:

„in der zeit des finstersten mittelalters, in der zeit des verrohens und des unwissens, wie sie weder früher noch später je wiederkehrte, griff die unsitte des gross-

그림 4. 발터 포르스트만, 『말과 글』(1920). 실제 크기.

받은 포르스트만은 과학자로서 질서 감각도 있었지만, 책이 겨냥한 분야는 경영학이었다. 그가 품은 이상은 당시 영향력 면에서 최고조에 있던 테일러주의 컨베이어 벨트 이론과 정확히 일치했다. 즉, "빠르고 명쾌하고 실증적이고 능란하며 경제적인"세계였다.[3]

독일의 현대주의 타이포그래퍼들은 이 주장을 얼른 받아들여 미적, 사회적 전망에 통합시켰다. 『말과 글』은 모호이너지, 헤르베르트 바이어, 얀 치홀트 등이 개발한 단일 알파벳에서 참고

3 발터 포르스트만, 『말과 글』[베를린: 독일 기술자 협회(Verlag des Vereins Deutscher Ingenieure), 1920] 84쪽.

왼끝 맞춘 글

자료로 언급됐다. 1925년 바우하우스는 보수적인 바이마르의 표현주의적 뿌리와 단절하고 사회 민주주의 공업 도시 데사우로 옮겼다. 그리고 이런 변화를 확인하듯, 대문자를 철폐했다(그림 5). 당시 독일의 고조된 분위기에서 '클라인슈라이붕'(Kleinschreibung, 소문자 전용)은 사회 정치적 의미를 뚜렷이 드러내기 시작했다.

'클라인슈라이붕' 논쟁은 독일 인쇄인 교육 연합 회지 『튀포그라피셰 미타일룽엔』에서 되짚어 볼 수 있다. 그에 관한 특집호인 1931년 5월 호에는 교육 연합이 벌인 설문 조사 결과가 실렸는데, 이는 (타이포그래퍼뿐 아니라) 인쇄인 사이에서 소문자 전용이 얼마나 심각한 문제였는지 시사한다. 설문은 회원들에게 기사를 신중히 읽은 다음 자신이 지지하는 접근법을 선택하게 했다.

그림 5. 바우하우스 동우회에서 나움 가보에게 보낸 편지(1928년 7월 28일 자). 편지지 서식은 대문자로만, 편지 내용 자체는 소문자로만 짜인 점이 흥미롭다. '하나로 통일' 정신이 둘을 연결해 준다. 원본 크기의 50퍼센트.

대문자와 소문자

(1) 문장 첫 낱말과 고유명사를 대문자로 시작한다.

(2) 대문자를 완전히 철폐한다.

(3) 현행 표기법을 유지한다.

조사 결과 1안이 압도적 지지를 얻었다. 응답자 26,876명 중 53.5퍼센트가 1안에 찬성했다. 2안과 3안을 지지한 회원은 각각 23.5퍼센트와 23퍼센트였다. 이에, 교육 연합은 '클라인슈라이붕' 절충안을 정책으로 홍보했다. 그러나 얼마 후 블랙레터 대 로만 논쟁이 격화하며, 이런 주장은 묻히고 말았다. 국가 사회주의가 집권한 1933년, 뜨거운 쟁점은 표기법이 아니라 글자꼴이었다.

『튀포그라피셰 미타일룽엔』 지상 토론에도 소문자에 함축된 정치성을 노골적으로 밝힌 선언이 없지는 않았다. 사설은 이렇게 결론짓는다. "작게 쓰자! 흰 가발과 계급 화관으로 둘러친 글자를 없애고 / 표기법도 민주화를!"[4] 이처럼 평등주의 원리를 글자에도 적용해야 한다고 느낀 이들은 소문자를 택했다. 예컨대 베르톨트 브레히트는 편지와 일기를 늘 '작게' 쓰고 타자했다.

독일에서 이 논쟁은 1945년 이후 되살아났다. 제1차 세계 대전 후와 마찬가지로, 그때도 논쟁의 배경에는 원점에서 재출발하는 사회가 있었다. 근본 가정들을 따져 볼 만한 사회 상황이었다.[5] 귄터 그라스나 한스 마그누스 엔첸스베르거 등 비판적 문인은 소문자로만 시를 썼고, 울름 디자인 대학에서는 다수 내부 문서(그림 6)에서 대문자를 없앴다. 그러나 온건한 개혁을 설득력 있게 주장하는 견해가 없지 않았는데도, 독일어 표기법은 여전히 다른 라틴문자 언어권과 보조가 어긋난 상태를 유지하고 있다.

4 『튀포그라피셰 미타일룽엔』 18권 5호(1931) 123쪽. 스탠리 모리슨의 관점(각주 2)과 더는 대비될 수 없을 정도다.

5 예컨대 『판도라』 4호(1946) '말과 글' 특집호에 실린 '클라인슈라이붕' 찬반 기사 참고.

그림 6. 울름 디자인 대학 내부 문서. 토마스 말도나도가 앤서니
프로스하우그에게 보낸 편지(1959년 12월 11일). 울름에서 내부 문서에는
소문자만 쓰고, 대외 문서에는 대소문자를 섞어 쓰곤 했다. 원본의 50퍼센트.

의미와 명시

독일에서 일어난 논쟁은 대소문자 문제를 다소 극단적인 형태로
표현한다. 그런 점에서 쟁점을 드러내는 데 도움이 되기도 한다.
포르스트만이 제안하고 모호이너지와 바이어 등 새로운
타이포그래피 주창자들이 수용한 주장은 "하나의 소리에는 하나의
알파벳을"이었다. 'Dog'과 'dog'은 발음이 똑같은데, 쓰기는 왜 다르게
쓰는가? 그리고 (조금 다른 문제를 던지자면) 숫자는 한 종류만
있어도 문제없는데, 글자는 왜 두 종류가 필요한가?

이에 대해서는 어쩌면 이렇게 반문할 수도 있을 것이다. 문자
언어가 반드시 음성 언어를 따라야 한다면, 모든 낱말이 소리에
정확히 상응해야 할 뿐 아니라, 지역 방언은 물론 개인적인
특징까지도 반영해야 하지 않을까? 당신은 '토마토'라고 하고, 나는
'토메이토'라고 하는데? 만약 내가 태즈메이니아나 싱가포르

169                                   대문자와 소문자

출신이라면, 철자법도 그렇게 고쳐야 할 것이다. 그리고 모든 철자법을 끊임없이 되돌아보면서, 행여 발음이 바뀌지 않았는지 확인해야 할 것이다. 그러나 문자 언어는 단순히 음성 언어를 기록만 하는 매체가 아니다. 오히려 독립된 실존과 독자적 관습을 지닌 인공적 체계다. 그러나 설령 이 점이 단일 알파벳론을 불편하게 하더라도, 대문자의 필요성을 증명해 주지는 않는다.

그렇다면 음성 기록이라는 막다른 골목에서 논점을 옮겨, 글의 시각적 형태와 의미에 초점을 맞춰야 한다. 우선, 모든 명사를 대문자로 시작해야 한다는 주장은 옹호할 수 없다는 데 동의한다 치자. 그렇다면 고유명사와 문장 첫머리는 왜 그냥 두는가? 첫째 범주에서 대문자 사용을 옹호하는 이라면, 'Reading'은 버크셔나 펜실베이니아 주의 도시를 가리키고 'reading'은 독자가 지금 하는 행동을 가리킨다는 점을 아는 것이, 맥락에 따라 큰 차이를 빚는다고 말할 것이다. 또는 'END' 역시 '끝'이라는 말이 아니라 유럽 비핵화 운동 단체라는 점도 알 수 있다면 좋을 것이다. 대문자는 타이포그래피 어휘에 속하며, 아직 밝혀지지 않은 방법을 포함해, 여러 면에서 글을 명시할 수 있다. 영국이나 캐나다 우편번호를 소문자로만 짜면 얼마나 어색할지 상상해 보라. (대문자 높이 숫자와 조합했을 때는 특히 그럴 것이다.)

문장 첫머리에 대문자를 쓰는 것도 비슷한 논지로 정당화할 수 있다. 여기에서 대문자는 의미를 전달한다기보다, 오히려 독자가 글에 익숙해지는 데 미묘한 도움을 준다. 정확히 측량할 수는 없지만, 첫머리 대문자로 구별되는 문장은 확실히 읽기에 더 편한 듯하다. 급진적 '클라인슈라이붕'을 주장했던 이들도 대문자가 없을 때 생기는 손실을 보완하려고 마침표 대신 가운뎃점이나 사선을 제안했던 것으로 보아, 차이는 인식했던 모양이다. 대문자는 글에서 지나치게 돌출하는 경향이 있고, 바로 이 점을 보완하려고 오래전부터 어센더보다 조금 작게 디자인하는 관행이 있었는가 하면, 소형 (엑스

자 높이) 대문자가 개발되기도 했다. 그러나 문헌학자와 공상가들이 지배하는 논쟁에서, 그처럼 섬세한 타이포그래피 관점은 거의 주목받지 못했다.

이처럼 복잡 미묘한 측면을 고려할 때, 절대로 소문자만 써야 한다는 주장은 아무래도 오류인 듯하다. 극단적인 조건에서 유토피아적 사유가 낳은 산물이지, 특별한 경우를 제외하고는 현실성 있는 선택지가 아니다. 하지만, 특히 독일어권에서는 여전히 싸워서 개혁할 만한 부분이 있다. 비교적 계몽된 영어권에서조차, 대문자 표기는 때때로 도를 넘어서곤 한다. 도서 목록이나 표제에서 모든 낱말 또는 모든 명사를 대문자로 시작하는 관행이 그렇다. 우리는 여전히 전통주의와 권위주의 지배 아래에 있고, 그 체제는 대문자 표기라는 '긴급 명령'에 복종하기를 요구한다. 그에 맞서는 태도, 즉 격식 없는 소통과 평등을 높이 사고, 소문자를 표준으로 간주하며 대문자는 예외적으로 신중하고 의미 있게 사용하는 방식은, 아직도 널리 공유되지 않은 상태다. 문자 민주주의를 향한 노력이 여전히 필요한 이유다.

『옥타보』(Octavo) 5호(1988). 디자인 그룹 8vo가 펴내던 『옥타보』 편집진이 '소문자' 특집호에 청탁해 쓴 글.

# 검은 마술

서배스천 카터, 『20세기 활자 디자이너들』[런던: 트레포일(Trefoil),
      1987]
월터 트레이시, 『신용 있는 글자─활자 디자인 개관』[런던: 고든
      프레이저(Gordon Fraser), 1986]

발명된 지 5백 년이 넘었건만, 인쇄술이라는 '검은 마술'은 여전히
얼마간 신비로 둘러싸여 있다. 즉석 프린터와 탁상출판, 여성 조판인
덕분에 인쇄 업계의 안정된 정체성이 위협받는 지금, 그 신비는 한층
뒤죽박죽 혼란스러워진 상태다. 타이포그래퍼는 하는 일이 정확히
뭐냐는 질문을 받을 때마다 그런 혼란을 느낀다. "아, 신문이요?" 어떤
이는 이렇게 추측한다. (많은 사람이 인쇄에서 가장 먼저 떠올리는
것이 신문이다.) "아뇨, 책이나 전단 같은 것들이요." "인쇄하세요?"
"아뇨, 디자인합니다." "그림 그리신다고요?" 그러면 이제 글을 쓰고
조판하고 페이지로 인쇄해 복제하는 공정 사이사이에 편집과 시각적
측면을 결정하는 과정이 개입해야 (또는 자연스레 일어나야) 한다는
점을 설명한다. 한편, 내부인이 나누는 대화도 빤하기는 매한가지다.
그 대화는 글 덩어리의 시각적 형태, 글줄 길이, 글자 사이 등을 두고
집요하게 벌이는 토론이 된다. 두 세계, 즉 글을 읽는 사람과
디자인하는 사람 사이는 때때로 메울 수 없으리만치 넓지만, 양자
모두 상대에게 의존한다.
　　그 틈의 뿌리는 인쇄 자체의 본성에 있다. 필사본을 생산하는
노동도 분업화할 수 있었고, 실제로 분업화됐지만, 아무튼 필기는
단일한 과정이다. 반면, 인쇄는 글을 판으로 짜고 그 판을 복제하는

두 단계로 이루어지는데, 각 임무를 수행하는 사람들은 상대에 관해 아무것도 모를 수도 있다. 펜으로 쓰는 과정은 쉽게 이해하고 실천할 수 있다. 반면, 문자를 모아 글로 인쇄하는 일은 기계 영역에 속하고, 따라서 접근하기 쉬웠던 적이 없다. 비용, 종교적 정치적 검열, 폐쇄적인 사업장도 장애물 노릇을 했다. 나아가, 그런 문자들은 스스로 생성하는 글자의 거울상이어야 한다는 사실도 독특한 신비를 더해 줬다.

타이포그래퍼의 역사는 출현의 역사다. 초창기에는 조판인과 인쇄기 기사의 작업장을 감독하는 인쇄소장이 그런 직능을 수행했다. 그러나 동력 인쇄기와 (1900년 무렵) 기계식 조판이 개발되자, 디자인 또는 계획 직능은 인쇄인의 손에서 빠져나왔다. 그 역할은 업계 외부인이 맡게 됐고, 그들은 '타이포그래퍼'라는 낡은 직함을 빌려 썼다. 이런 변화와 맞물려, 그것을 확인해 주듯, 미적 요소가 인쇄에 다시 도입됐다. 기계화된 공정과 오로지 경제적인 계산에 밀려났다고 느껴지던 요소였다. 윌리엄 모리스의 켐스콧 프레스는 그런 충동을 가장 강렬히 대표했다. 켐스콧의 가장 직접적인 유산은 (모리스가 바란 바는 전혀 아니었지만) 아무도 원하지 않는 글을 귀중하게 꾸며 투자 시장에 내놓는 개인 출판사였다. 그러나 외관을 꿰뚫어볼 줄 아는 이에게, 켐스콧 도서는 타이포그래피를 새롭게 이해하게 했다는 점에서 더 중요했다. 단순한 '인쇄'와 비교해, 이제 타이포그래피는 의미가 지배하는 글 조직에 시각적, 촉각적 즐거움을 불어넣는 활동이 됐다. 미학적 요소가 어떤 형태를 띠는가, 그것이 제품 전체에서 얼마나 필수 불가결한가 하는 질문은 중요한 문제였고, (당시나 지금이나 도구적 측면에만 머무는) 인쇄 업계 간행물 곁에 새로 출현한 타이포그래피 저널에서는 그에 관한 논쟁이 벌어졌다.

당시는 인쇄된 글자 또는 문자의 형태를 결정하는 물질적 조건이 근본적으로 달라진 상태였다. 1885년 린 보이드 벤턴은 '펀치'(금속 활자 제작 공정에서 첫 단계에 해당하는 제품)를 깎는 기계를 특허

검은 마술

냈다. 과거에 펀치 제작자는 실제로 활자가 쓰이는 크기에 맞춰 금속을 깎으며 글자를 디자인했는데, 기계 덕분에 그런 과정이 사라졌다. 이제 글자의 최종 형태를 결정하는 일은 다른 사람 (즉 '디자이너' 또는 더 일반적으로는 익명의 도면 제작자) 책임이 됐고, 그가 그린 대형 도면은 팬토그래피로 축소돼 필요한 펀치를 만드는 데 쓰였다. 펀치 제작자가 어렵게 쌓은 특기는 이제 불필요했고, 누구나 글자꼴에 관한 관심과 일정한 그림 재주만 있으면 활자를 디자인할 수 있게 됐다.

그처럼 새로운 제작법은 인쇄 산업에서 일어난 변화와 맞물렸다. 도서 출판이라는 잔잔한 저수지 밖에서, 특히 상업에서 인쇄인들이 고객의 요구에 부응하려 하면서, 새로운 글자꼴 수요도 커졌다. 그에 따라 활자 표면에 새겨진 형상도 상품으로 취급됐고, 그것이 구현된 물건과 별도로 팔리기 시작했다. 결과적으로 활자는 훨씬 촘촘하게 세분됐다. 과거에 인쇄용 문자는 크기와 양식으로 대충 ('파이카 올드 스타일' 등으로) 불렸지만, 이제는 '링글릿', '첼트넘', '미카도' 등등 상표명으로 구별되는 '활자체'들이 생겼다. (1974년 조사에서는 활자체 이름이 3천6백21개 있는 것으로 집계됐다.) 제1차 세계 대전 이전 유미주의와 자유시장 시대에, 유럽과 미국에서는 새로운 글자꼴이 맹렬히 성장했다. 새로움을 좇는 데는 어떤 형태적 금기도 없는 듯했다. 그러나 1920년대에는 미국과 영국에서 모두 (특히 영국에서 열성적으로) 역사 부흥이 시작됐다.

그때 거듭 제기된 쟁점은 조판기였다. 기계로도 좋은 작업이 가능한가? 윌리엄 모리스는 논쟁에 직접 참여하지 않았지만, 암묵적으로는 '아니오'라고 답한 셈이었다. 켐스콧 책을 보고 만지며 받은 충격에 이끌려 타이포그래퍼가 된 사람들이 있었고, 이제 그들 세대가 출판과 인쇄 디자인 업계에 진출했다. 그런 타이포그래퍼 중 몇몇은 모리스식 사회주의를 천명했지만, 기계 생산이 인간에게 입힌 상처를 모리스처럼 예민하게 느끼지는 않았다.

왼끝 맞춘 글

영국에서 가장 중요한 인물, 아무튼 가장 목소리 큰 인물은
스탠리 모리슨이었다. 그는 모노타이프 사 자문으로 일한 덕분에,
산업 시대 이전 활자를 모노타이프 조판기에 맞게 재해석하는 작업을
다수 주장하거나 부추길 수 있었다. 예컨대 모노타이프를 소유한
인쇄소는 '개러몬드'라는 활자를 구매할 수 있었다. 16세기 프랑스
펀치 제작자 클로드 가라몽의 서체를 애둘러 해석한 활자였다. 학식과
상술을 유창하게 겸비했던 모리슨은, 비어트리스 워드(모노타이프
홍보 책임자)와 함께 영어권 인쇄계에서 타이포그래피 의식을
높였다. 필사적인 활동이 정점에 다다랐던 몇 해에는, 유럽과 미국의
도서관에서 벌이는 역사 연구와 사업상 거래가 긴밀히 연결되곤 했다.
활자 제조사에는 그런 재해석 제품을 내놓게 설득했고, 인쇄소에는
그런 활자를 구매하게 했으며, 출판인들에게는 그에 관한 논술을
펴내고 낡은 ('좋은') 인쇄물과 '새로운 전통주의' 정신에 맞는 작품을
소개하게 했다. 영국에서는 연관된 간행물과 기관, 계몽된 기업이
네트워크로 연결돼 타이포그래피 문화를 구성했다.『모노타이프
레코더』와『모노타이프 뉴스레터』, 커웬 프레스,『플루런』, 더블
크라운 클럽, 논서치 프레스 등이 대표적이었다.

　　서배스천 카터와 월터 트레이시의 책은 오프셋 평판 인쇄와 사진
식자가 일으킨 혁명을 지나 컴퓨터를 이용한 디지털 조판이 한창인
오늘날, 변화한 타이포그래피 문화가 낳은 산물이다. 플리트
스트리트가 겪은 고초는 그런 변화와 함께, 컴퓨터 기술을 도입한
결과 조판 노동의 가치가 격하된 상황을 극적으로 보여 준다.* 그처럼
가시적이지는 않았지만, 새로운 기계, 특히 품질이 조악했던 초창기
기술은 시각적 변화도 낳았다. 과거에 글자의 형태와 간격, 특히
후자는 재료 자체 (즉, 납 조각과 신중히 계산해 넣는 부가 요소)
덕택에 보장됐지만, 제약 없는 빛의 신기술에서는 그런 기준이 사라져

---

* 플리트 스트리트(Fleet Street): 런던 중심부의 거리. 한때 신문사가 밀집한 인쇄
　출판 중심지였다.

　　　　　　　　　　　　　　검은 마술

버렸다. 간단한 수공구에서 재료가 바뀐 상황, 예컨대 나무가 플라스틱으로 대체된 상황에 비견할 수 있을 것이다. 성능에는 큰 차이가 없을지 몰라도, 때로는 조금 특이하고 조금 유연한 재료에서 우연히 얻던 감각적 즐거움을 그리워하게 된다. 그렇다고 오늘날 캘리포니아나 뉴잉글랜드의 수동 인쇄기에서 흘러나오는 물건을 특별 대우하자는 것은 아니다. 오히려 동유럽과 제삼세계에서 여전히 흔히 쓰이는 활판 인쇄에는 좀 더 관심을 둘 만할 것이다.

트레이시의 책은 본문 조판용 글자꼴에서 품질이란 무슨 뜻이었는지, 왜 어떤 문자 또는 문자 세트가 특별히 더 '신용' 있었는지 설명하려 한다. 오랫동안 라이노타이프 영국 지사에 활자체를 개발해 준 경험을 바탕으로 책을 쓴 지은이는, 명쾌한 문장과 적절한 삽화를 이용해 제작 과정에 관한 내부 지식을 잘 풀이해 준다. 서구 (로만체) 글자꼴의 약사는 일정한 패턴을 보이곤 하지만, 지은이는 그런 경향을 답습하지 않는다. 대신 그는 활자 디자인과 제작의 기본 요소(단위, 간격, 변형체 등)를 살펴보면서, 필요한 경우 역사적 관점을 끌어온다. 후반부에는 활자체 디자이너에 관한 에세이 다섯 편이 실렸는데, 거기에는 글자에 관한 실용적 비평이 상당 수준 담겨 있다.

카터의 『20세기 활자 디자이너들』은 『신용 있는 글자』 후반부와 중복되는 것처럼 보일 수도 있으나, 두 책은 주제를 다루는 방법 면에서 대체로 상호 보완적이다. 트레이시는 더 건조하고, 디자이너보다는 글자 자체에 관심을 둔다. 카터는 인물의 초상 소묘나 사진을 소개하고, 글자 이면의 남자들(한 명을 제외하고는 모두 남성)을 섬세하게 다룬다. 자칫 오해를 낳을 만도 한데, 여느 공업 생산에서나 마찬가지로, 그들도 복잡한 변수가 뒤얽힌 맥락에서 일했기 때문이다. 디자인을 주문하는 회사 정책과 재정, 기계와 연관된 제약과 기회, 기술 담당 직원의 능력 등이 그런 변수였다. 모노타이프 사가 되살린 역사적 활자에서는 마지막 변수가 특히 중요했다. 사업을 기획한 자문위원(모리슨)은 '현장'까지 기차를 타고

176                                     왼끝 맞춘 글

다녀야 할 정도로 멀리 떨어져 지낸 데다가 다른 일도 적지 않았던 반면, 제도사와 공장 감독의 기술은 글자꼴에 직접적인 영향을 끼쳤기 때문이다.

카터도 디자인 과정이 다면적이고 복잡하다는 사실은 얼마간 의식하는 듯하고, 개인 디자이너들을 소개하기 전 머리말에서는 제약 조건을 논하는 한편, 활자 제작과 조립에 관한 기본 정보를 제공하기도 한다. 하지만 책을 지배하는 분위기는 감탄에 가깝고, 어조는 더블 크라운 클럽의 다소 감미로운 분위기를 연상시킨다. (학문적인 담론에서 때때로 가능한 것과 달리, 디자인 분야에서는 작품과 창작자를 분리하기가 여전히 어렵다. 지면에서 논한 물건을 만든 사람과 머지않아 한 상에서 저녁을 먹을지도 모르기 때문이다.) 비어트리스 워드는 '유리잔' 비유를 바탕으로 타이포그래피 이론을 세웠다. 그는 투명해서 거의 눈에 띄지 않는 그릇에 글을 담아 의미에 세련미를 더해 주고자 했다. 『20세기 활자 디자이너들』에도 그와 같은 미식가 정신이 깔렸다. "여러 면에서 활자는 포도주와 같다. 감식가라면 농장에 따라 조금씩 다른 샤르도네 포도를 알아맞힐 수 있듯이, 같은 개러몬드라도 모노타이프, 라이노타이프, ATF, 슈템펠 등 제작사에 따라 구별하는 법을 배울 수 있다."

서배스천 카터가 다루는 인물 중에는 에릭 길과 얀 치홀트도 있다. 둘 다 사후 명성 덕에 영국 타이포그래피 '올드 보이' 클럽에 입성했지만, 생전에는 거북한 질문을 던지던 아웃사이더였다. 두 사람 다 더블 크라운 클럽에서 연설한 바 있다. 1926년 (총파업 몇 주 전) 연설에서, 길은 자신이 "고관대작 앞에 선 광부" 같다고 말했다. 당시 그는 기계 조판을 위한 활자체 디자인에 참여하던 중이었고, 그런 작업에서 느낀 문제를 꽤 길게 고민해 낸 책이 바로 『타이포그래피에 관한 에세이』였다. 초기에는 미술 공예 운동에서 깊이 영향받았지만, 왜곡된 후기 운동은 비판적으로 평가한 길은, 결국 가톨릭과 무정부주의와 평화주의를 뒤섞은 신념을 지니게 됐다. 그가 그런

검은 마술

관점을 능숙하게 (때로는 수다스럽게) 표현한 담론에는 D. H. 로런스를 닮은 구석이 있었다. (로런스가 마지막으로 쓴 글은 길의 『미술 난센스』서평이었다. 길의 장광설에서 "위대한 진실" 하나를 가려내는 글이다.) 길은 (러스킨이나 모리스와 같은 생각에서) '기계'와 '공업화'가 맞서 싸울 만한 악이라고 봤다. 그러나 그때는 이미 전투가 끝난 상태였다. 길이 할 수 있는 일이라고는 패배를 시인하고, 기계화가 일어나지 않은 양 디자인하는 태도에서 회피와 기만을 지적하는 것뿐이었다. "기계로 만든 책에서 내가 바라는 바는 그것이 기계로 만든 책처럼 보여야 한다는 것이다." 스탠리 모리슨의 설득에 따라 그가 모노타이프 사에 디자인해 준 길 산스는 그런 믿음을 가장 잘 표현했다. 그러나 문자 드로잉이 미묘하고 단순한 기하 형태를 피했다는 점에서, 길 산스는 당시 '시대정신'이 요구했을 법한 원소적 기계시대 활자체와 거리가 멀었다.

같은 시기에 유럽에서는 새로운 건축에 대한 화답 격으로 '새로운 타이포그래피'가 일어났는데, 얀 치홀트는 이 운동에서 가장 명쾌한 실천가였다. 시각적 섬세성이나 의미에 호응하는 측면에서 치홀트의 작업, 특히 1930년대 초중반에 그가 한 작업은 더 유명한 데사우 바우하우스 타이포그래피를 능가했다. 치홀트가 더블 크라운 클럽에서 연설한 해는 1937년인데, 그때 그는 스위스에 망명하며 현대주의를 버리고 (영국의 '새로운 전통주의'에서 깊이 영향받아) 전통적 방식으로 돌아서던 참이었다. 당시 그가 방문한 영국이 현대주의에 얼마나 무지했는지는, 만찬을 위해 디자인된 메뉴를 보면 알 수 있다. 가히 오해 선집이라 할 만한 작품이었다. 50년이 지난 지금, 서배스천 카터는 '현대주의' 시대 치홀트와 '전통주의' 시대 치홀트를 모두 인정한다. 그러나 해묵은 갈등은 쉽사리 봉합되지 않으며, (치홀트의 현대 타이포그래피 작품 중에서도 가장 명쾌하고 아름다운) 『타이포그래피 디자인』(1935) 속표지에 대한 반응이

미지근하다는 사실은 사교적인 영국식 매너와 강고하고 우아한 유럽 대륙 현대주의 합리성 사이에 여전히 거리가 있다는 사실을 드러낸다.

1947년, 치홀트는 펭귄 북스 타이포그래피 개선 작업을 총괄해 달라는 부탁을 받고 영국에 건너왔다. 당시 그는 이미 현대주의를 규탄하고, 흘러간 단계로 (어쩌면 19세기 장식 찌꺼기를 내려보내는 데 필요했던 설사약 정도로) 치부해 버린 상태였다. 질서를 향한 열성에서 현대주의는 국가 사회주의와 같은 근본정신을 공유했다고, 무척이나 미심쩍은 주장을 제기한 그였다. 펭귄에서 전후 영국 인쇄 업계의 무기력을 확인한 그 자신은 정작 질서를 향한 열성을 삭이지 않았지만, 이제는 그 힘을 독자에게 친근한 전통주의적 배열에 집중시켰다. 이후 또 다른 대륙 출신 (한스 슈몰러) 손에서 이어진 개혁 끝에 만들어진 책들은 이제 누렇게 변색하고 너덜너덜해진 상태이지만, 타이포그래피의 지성과 자신감은 여전히 넘어설 수 없을 정도다. 그 성공은 수준 높은 타이포그래피 디테일을 광범위한 도서에 적용한 성과였다. 말은 요란하지만 타이포그래피 면에서 씁쓸하기만 한 영미권 출판계 봇물을 보고 있노라면, 정말 필요한 것은 그런 책들을 다시 보고 배우는 일이라는 생각이 든다.

『런던 리뷰 오브 북스』(London Review of Books) 10권 7호 (1988). 『런던 리뷰 오브 북스』 편집진과 잡지 자체의 타이포그래피에 관해 의견을 나눈 끝에, 게재가 불확실한 상태에서 쓰고, 송고한 지 약 1년 후에 실린 글이다. '검은 마술'이라는 제목은 잡지사에서 붙여 줬다. 이 글은 일반 잡지에 실렸다는 사실 자체가 가장 중요한 점인 듯하다. 내용은 내 책 『현대 타이포그래피』에서 다룬 주제를 요약한다. 당시 책은 이미 탈고된 상태였지만, 정식 출간이 불확실한 채 여기저기 떠돌던 중이었다.

# 신문

자신을 타이포그래퍼로 소개하고 인쇄 관련 일을 한다고 말하면 흔히 나오는 질문이 "신문이요?"이다. 인쇄와 신문을 동의어 취급하다시피 하는 사람도 있지만, 아무튼 영국에 사는 사람 대부분에게 신문은 가장 익숙한 인쇄물에 속한다.

매일 아침 우리가 여전히 꿈 속에 있을 때, 신문은 현관 앞에 도착한다. 우리는 옷도 갖춰 입지 않은 채 신문을 집어 들고, 다른 자극제를 곁들여 가며 지면에 찍힌 글을 소화한다. 판형이 조금만 바뀌어도 격렬한 반응이 나타난다. 십자말풀이가 없어지면, 아니 다른 면으로 옮기기만 해도, 독자 편지가 쏟아진다. 그리고 활자체가 바뀌면, 전혀 무관심할 듯한 사람마저 의견을 낸다. 1972년, 새로 도입된 타임스 유로파를 두고 어떤 성직자와 전역 군인이 진지하게 논쟁하던 모습을 기억한다. 『타임스』를 열심히 읽지 않던 나는, 뭔가 달라진 눈치를 채고는 맥주를 탓했던 것도 기억한다. (술집에서 무엇을 읽을 것인가…. 책은 너무 학구적이고 반사회적이므로, 주인 없는 신문에 안착하는 방법으로 해결할 수 있다. 신문을 빌리면서 안면을 트는 것은 더 좋은 방법이다.) 이와 관련해 타이포그래퍼 상은 한스 슈몰러에게 돌아가야 한다. 그는 새 활자체가 정식으로 공개되기 며칠 전 신문에 슬쩍 섞여 쓰인 시험판을 집어낸 바 있다.

라디오와 텔레비전 때문에 신문의 영향력이 감소한 것은 사실이다. 이제는 어떤 정치인도 신문 인터뷰를 열심히 하지 않는다. (어쩌면 조작하기가 쉽지 않아서인지도 모른다.) B급 영화 악당도 도주 길에 최신호 신문을 살펴보지 않는다. 그러나 (실존적) 독자로 사는 사람에게, 신문은 여전히 매일 섭취해야 하는 매체다. 요즘 들어

타이포그래피에서나 내용에서나 품질이 떨어지는 경우가 잦지만,
그래도 희망을 버리지 않고 정론지를 찾는다.

　　신문 제작은 특별하다. 시간, 공간, 재정 압박이 엄청나다.
신문사가 주로 기인 같은 주인을 끌어들였다는 사실은 시사하는 바가
있다. 사악한 사주와 부정직한 노조는 상호 의존적이라는 격언에도
일리가 있다. 이 나라에서도 언론인-인쇄인 협동조합 신문 발간
실험이 성공하기를 염원한다. 샤가 등극하고 소규모 신문의 성공이
가능해진 상황에서는 그런 염원도 전처럼 허황하지는 않은 듯하다.

　　유럽을 보면 (또는 레스터 스퀘어에만 나가 봐도) 나름대로
모범이 될 만한 신문이 있다. 『르 몽드』『노이에 취르허 차이퉁』
『엘 파이스』『코리에레 델라 세라』『프랑크푸르터 알게마이네
차이퉁』『디 차이트』『프레이 네덜란드』『NRC 한델스블라트』 등이
그렇다. 이들에 비하면, 『가디언』은 너무 불균등하고 지저분하며,
새로 바뀐 『타임스』는 너무 날카롭고 거슬리며, 『데일리
텔레그래프』는 그저 졸릴 뿐이다. 고급스러운 '선데이' 계열은 저가
매체 중심 시장 흐름에서 스스로 이탈하는 중이다. 『파이낸셜
타임스』는 매력적이지만, 전문가를 제외하면 독자층이 좁다. 이런
판단은 내용과 디자인에 두루 적용된다. 신문의 내용은 레이아웃을
통해, 심지어는 폴 루나가 시사한 대로 활자체를 통해서도, 매우 직접
시각화한다. 표제의 표현이나 어조는 타이포그래피 처리와 상호
작용하며 단일한 효과를 만들어 낸다. 어쩌면 신문에서 나라별 특징을
느끼는 것도 이 때문인지 모른다. 독일 신문은 질서 정연하고
심각하며, 프랑스 신문은 이성적이지만 조금은 광적이고, 네덜란드
신문은 격의 없고 실용적이다. 부정적인 예로는 최근 나오는 영어판
『프라우다』를 꼽을 만하다. 소비에트도 아니고 영국도 아닌 것이,
뚜렷한 방향 없이 어중간하다. 물론, 불량품 타임스 로만으로 짜였다.
그러나 이건 너무 빤한 게임이다. 그들 나라에도 나름의 『선』과
『스타』가 있다는 점을 기억해야 한다.* 그렇다면 최악의 다국적

신문

타블로이드도 상상해 볼 만하다. 팝 스타와 왕족 이야기를 미국식
유로스피크로 써서 도배한 신문 같은 것.**

『디자이너』 1986년 10월 호. 『인디펜던트』 창간을 기념해 나온 『디자이너』 신문
특집호에 실렸다. "샤가 등극"했다는 표현은 에디 샤를 가리킨다.***
그는 1986년 봄 인쇄 제작에 컴퓨터를 전면 도입한 신문 『투데이』를 창간한
참이었다. 폴 루나는 같은 호에 신문 타이포그래피에 관한 글을 써냈다.

---

* 『선』(The Sun)은 영국, 『스타』(Star)는 미국의 선정적인 타블로이드 신문이다.
** 유로스피크(Eurospeak)는 유럽연합 관료와 정치인들이 쓰는 영어를 비꼬는
말이다. 복잡하고 불명확한 것이 특징이다.
*** '샤'(shah)는 페르시아어로 '왕'이라는 뜻이기도 하다.

왼끝 맞춘 글

# 도로 표지 – 엉뚱한 길로?

최근 영국에서는 특수하면서도 일상적인 도시 환경 요소, 즉 공공 표지에서 변화가 일어날 조짐이 보인다. 몇 년간 교통부는 방향 표지 체계 개선 작업을 했다. 길퍼드에는 교통부가 준비한 시험용 개정 도로 표지가 설치됐다. 영국 국철은 자체 표지를 재검토하는 중이고, 최근에는 런던 교통 표지 시스템에도 조정이 가해졌다.

아무리 잘 정립된 디자인 체계라도 시간이 흐르면 망가지는 것이 인간사이다. 런던 버스 표지를 보자. 원래는 에드워드 존스턴의 교통 문자로 대소문자를 섞어 쓰게 되어 있지만, 최근 일부 지역에서는 굵고 조악한 산세리프로 대문자만 쓰는 반전이 일어났다. 도로 표지 규정을 끔찍히 위반한 사례는 어디에나 있다. 불법 레이아웃은 지역 공무원과 업자의 조악한 솜씨를 드러낸다.

공공장소에 설치하는 표지는 실제로 시사적인 정치적 지표다. 오늘날 영국에서 도로 표지는 국토 곳곳을 안내한다는 기본 임무를 망각한 채, 오로지 정치적인 면에서만 작동하는 듯하다. 배치에 따라 의미가 미묘하게 달라지는 메시지는 대상 지형이 바뀌면 쉽사리 무력해진다. 무계획적으로 범람하는 표지는 시각적 소음을 통해 서로 방해하기도 한다. 도시는 오물과 대기 행렬, 과밀, 기능 장애를 특징으로 하는 공간이다. 정치적 진단을 내리기도 어렵지 않다.

크게 보면 이는 반짝이는 스크린의 사적 내면으로 공공성과 시민 생활이 축소된 결과라고 설명할 수 있다. 영국인은 언제나 계획을 불신했지만, 지난 10년간은 그 개념을 언급조차 할 수 없는 분위기였다. 지자체에서는 정치적, 재정적 자원이 고갈됐으며, 공공 서비스는 조각조각 팔려 나갔다. 이 과정에서 디자인은 나름대로

역할을 하며 어느 때보다 크게 융성했지만, 새로운 무질서에 정체성을 부여해 줬다는 점에서, 그 역할은 붕괴 작업을 매끄럽게 하는 윤활유에 가까웠다.

30년 전 영국에서 디자인은 도로와 철도, 공항, 병원, 기타 공공 영역에서 적절한 표지 시스템을 형성하는 데 한몫했다. 그중에서도 1960년대에 새로 개발된 도로 표지는, 특별할 것은 없어도 개화된 정치적 맥락에서, 이미지를 만드는 수단이 아니라 구조적으로 사용된 디자인, 즉 올바른 의미에서 디자인의 모범으로 꼽을 만하다.

새 도로 표지 이야기의 중심에는 지루해 보이는 두 정부 위원회가 있다. 오늘날 그런 정책 기구는 정치적 의지 실현에 방해만 된다고 여겨져 사라지고 만 듯하다. 그러나 당시는 그런 위원회가 버젓한 정부 부속 기구로 존중받았다. 1957년, 시각적 의식을 갖춘 계몽 기업가 콜린 앤더슨을 위원장으로, 고속 도로 표지에 관한 자문 위원회가 설치됐다. 당시 영국에서는 고속 도로라는 새 도로가 개통되던 참이었고, 따라서 도로 표지 또한 고속 주행에 맞게 새로 접근할 필요가 있었다. 위원회는 족 키네어를 자문 디자이너로 지명했다. 앤더슨이 대표로 있는 물류 회사 P&O의 수하물 표식 시스템을 정립한 디자이너였다.

키네어는 1930년대 말 미술 대학을 다녔고, 전쟁 후에는 주로 전시회 디자인 일을 하다가 1956년 회사를 차렸다. 즉, 그는 타이포그래피나 디자인을 정식으로 배우지 않고 분야에 뛰어든 셈이다. 이제 현업에서 은퇴해 런던 디자인계와 상당한 정신적 거리를 두는 족 키네어는, 그런 순진성에 나름대로 이점이 있었다고 회상한다. 근본 원리를 돌아봐야 했기 때문이다. "운전석에 앉아, 이런 속도로 달리며 이런 각도로 내다볼 때, 무엇이 궁금할까?" 동료 마거릿 캘버트와 함께 그가 디자인한 알파벳과 문자를 표지에 배열하는 원리는 무의미한 배치나 지루하고 획일적인 곡선을 일절 피하고, 형식주의를 거부한다. 그 목표는 신속한 가독성일 뿐이다.

왼끝 맞춘 글

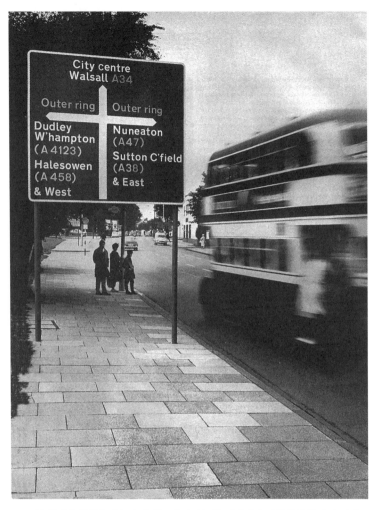

1963년에 촬영된 것으로 보이는 이 표지는 족 키네어가 고안한 영국 도로 표지 시스템이 잘 구현된 모습을 보여 준다. 아울러, 시스템이 다루어야 하는 정보의 복잡성을 얼마간 시사하기도 한다.

도로 표지

키네어는 도로 표지 디자인 개정 이면의 핵심 인물로 교통부의 "선견지명 있던 공무원"(T. G. 어즈번)을 꼽는다. 그는 재무부와 여론을 만족시키려면 일을 "얇게 저며야" 한다는 점, 즉 한 걸음 한 걸음씩 추진해야 한다는 점을 알았다. 먼저 프레스턴 고속 도로 연장 구간에 새 표지를 적용하고, 다음으로 모든 고속 도로에, 이어 일반 도로에 적용하자는 생각이었다. 그렇게 (1960년에 보고서를 제출한) 앤더슨 위원회가 닦은 길을 따라, 1963년 워보이스 위원회는 일반 도로에 통일된 표지 시스템을 적용하자고 권하는 보고서를 내놓았다. (월터 워보이스 또한 디자인계에 인맥 있는 기업가로서, 7년간 산업 디자인 위원회 회장으로 일한 끝에 도로 표지 위원회를 맡게 됐다.) 사업 초기에는 이런 장기 전망이 노출되지 않았다. 그리고 오늘날 키네어가 지적하는 것처럼, 고속 도로 표지가 그처럼 확대 적용된 것은 사전 계획이었다기보다 운이었다.

디자인 작업은 상당 부분 일반에 공개되어 토론과 수정, 합리적 설명 과정을 거쳤다. 오늘날의 도덕률과 다시 한 번 비교해 보자면, 중역 회의실에서 값비싼 창조물을 기정사실마냥 발표하는 디자이너와 그들을 숭배하는 최근 풍토에서 사라져 버린 것이 바로 그런 공공성이다. 아무튼, 논쟁은 1959년 『타임스』에 신식 프레스턴 도로 표지를 우려하는 독자 편지가 실린 것을 계기로 시작됐다. 주요 도전자는 스탠리 모리슨 등 영국 전통주의 타이포그래피 권위자의 지지를 등에 업은 문자 조각가 데이비드 킨더슬리였다. 그는 나름대로 안을 만들었고, 관계자들은 그것을 (정식으로 요청해 만들어진 안이 아닌데도) 정중히 검토했다. 그는 키네어의 산세리프 대소문자 혼용법에 맞서 세리프체 대문자 전용법을 주창했다. 최근 영국 사회에서 횡행하는 신구 문화 다툼을 일찍이 예시한 셈이다. (왕세자와 건축계 사건은 대하 서사의 최근 에피소드일 뿐이다.*)

* 찰스 왕세자가 현대 건축을 비판하고 신고전주의 건축 부흥을 촉구하며 일어난 논쟁을 가리킨다.

킨더슬리는 자신의 글자가 가독성도 높고 보기에도 좋다고 주장했다. 도로 연구소는 그의 주장을 시험했고, 『디자이너』에 결과를 꼼꼼히 보고했다. (그런 시절이 있었다!) 가독성에서는 의미 있는 차이가 나타나지 않았다. 결국 관건은 외관이었는데, 그에 관해 위원회는 킨더슬리 표지가 (어떤 증언에 따르면) "너무 흉하다"고 판단했다. 사진으로 남은 시안들을 면밀히 살펴보고, 제대로 실행된 키네어 표지가 얼마나 바른지 생각해 보면, 위원회에 동감할 수밖에 없다.

한편, 1949년 UN 제네바 회의에서 입안된 '협약'에 따라 영국 교통부가 추상적 도형 기호를 도입하려 안달했다는 점을 고려할 때, 킨더슬리 문자가 과연 그런 기호에 어울렸을지도 상상하기 어렵다. 키네어도 기호는 수정만 조금 할 수 있었지, 골자를 건드릴 수는 없었다. 그 기호는 (문자와 더불어) 새 디자인의 근간이었고, 현대적 도로 교통 실태를 인식한 결과이자, 국제적 표지 체계의 필요성을 인정하는 측면이었다.

워보이스 위원회에서는 주요 국도 표지 배경 색을 두고 좀 더 작은 문화적 충돌이 일어나기도 했다. 파랑은 고속 도로에 배정된 상태였고, 건축계 위원 네 명이 지지한 검정은 '장례식'을 떠올려 준다는 인식이 있었다. 그래서 결국 초록이 선택됐다. 건축가들은 검정에 가까운 진초록을 원했다. (휴 캐슨은 "거 왜, 구식 야회복 재킷 같은 색"이라고 묘사했다.) 키네어는 더 밝고 눈에 띄는 색을 원했다. (최근에 설치된 플라스틱 표지에서 볼 수 있다.) 결국에는 둘을 절충한 중간 색이 선택됐다. 영국 표준색 6-074번, 일명 '슬라우 그린'이다. (도로 연구소가 있던 도시가 슬라우였다.)

새 표지에서 가장 절묘한 부분은 워보이스 보고서 부록 VIII권에 명시된 레이아웃 시스템이었다. 부록은 기본 알파벳(트랜스포트 미디엄)의 대문자 I자 획 굵기를 단위로, 모든 표지 시각 요소의 크기와 간격을 규정한다. 여기서 보고서의 어조는 구약성서처럼 확고하다. "노선 기호가 교차하는 부분에서 모서리는 한 획 단위

반지름으로 둥글게 처리한다 / 분기 노선 기호는 주행 노선 기호와 테두리 사이 거리의 3분의 2 길이로 돌출하게 한다 […]." 글자는 주변 공간을 내포하는 '타일'에 배치해, 서로 이어 붙이기만 하면 적당한 간격이 확보되게 했다. 이처럼 표지 전반의 크기와 레이아웃은 필요한 정보에 따라 결정됐다. 지자체는 디자이너에게 도움받지 않고도 쓸 만한 표지를 만들 수 있었고, 일관성 있게 제작된 표지는 주요 도로에 '교통부' 표식을 달아 줬다. 역사가라면 이처럼 "시스템을 세워 물건 스스로 디자인하게 하라"는 접근법이 가장 빼어난 현대주의 정신에 해당하며, 이 섬나라에서는 그에 필적하는 사례가 별로 없었다는 점도 덧붙일 만하다. 우리보다 훨씬 우수한 공공 디자인을 자랑하는 나라 (독일이나 프랑스)의 타이포그래퍼에게 물어봐도, 키네어 표지는 질투와 감탄을 불러일으킬 것이다.

도로 표지 시스템에는 유연한 대응 체계가 내장되어서, 지난 30년간 새로 나타난 요건에 부응할 수 있었다. 갈색 '관광' 표지처럼 미심쩍은 요소도 추가됐다. 족 키네어는 몇몇 약점을 바로잡고 빠르게 변하는 도로망의 새로운 조건을 충족시키려면 시스템을 재점검해야 한다고 늘 주장했다. 그러나 지금은 교통부가 디자인 자문 없이 억지로 시스템을 갱신할 위험이 있다. 길퍼드에 새로 설치된 표지는 엔지니어와 공무원이 시각 문법을 결정할 때 발생할 수 있는 무지를 죄다 드러낸다. 혼잡성을 줄이려는 시도는 칭찬할 만하지만, 같은 글자와 기호를 썼어도 기호들을 조합하면서 의미가 달라지고 말았다. 그 시스템은 시험용이며 토론을 위한 밑바탕일 뿐이라고 한다. 디자인 비즈니스 협회에서 지원받은 디자이너들이 그에 대한 평가를 제출할 예정이다. 그러므로 이제라도 교통부가 무엇에 손대고 있는지 깨닫고 근본 원리를 존중하는 방향으로 시스템 발전 방안을 찾아 나설 가능성은 있다. 그러나 모두가 인정하듯, 이는 모든 의미에서 '정치적'인 사안이다. 그와 같은 국가적 지표는 계속 눈여겨볼 가치가 있다.

왼끝 맞춘 글

『블루프린트』 61호, 1989년 10월 호. 이 글을 준비하던 나는 처음으로 족 키네어를 방문했고, 그가 초고를 바로잡아 줬다. 1989년 이후 영국의 도로와 표지 상황은 훨씬 더 불규칙하고 무질서해졌다.

도로 표지

# 욕망의 사물

에이드리언 포티, 『욕망의 사물―디자인의 사회사』(런던: 템스 허드슨, 1986)

"디자인을 순수하게 개인의 창작 행위로 제시하면 […] 일시적으로는 디자이너의 중요성이 커질지 모르나, 결국에는 사회에서 디자인을 분리함으로써 의미를 깎아내리고 만다." 에이드리언 포티의 명제가 옳다면, 디자이너는 자본주의 세력에 조종당하는 꼭두각시일 뿐일지도 모른다. 실제로 그의 논지를 극단적으로 해석하면 그런 결론이 나오지만, 『욕망의 사물』은 그처럼 단순한 책이 아니다. 인용한 문장에 포함된 "순수하게"라는 말은 그의 접근법이 보이는 특징이기도 하다. 단호하지만, 논리 구성에서는 신중한 면이 돋보이는 접근법이다.

책에 실린 에세이 열 편에 걸쳐, 포티는 디자인 행위가 경제와 이념이라는 두 영역에서 결정된다고 주장한다. 디자인된 인공물은 이상과 이념을 구현하고, 그러면서 제조 회사와 판매상의 이익에 봉사한다는 주장이다. 저변에는 또 다른 논지가 흐르는데, 바로 마지막 장 주제로 떠오르는 디자인 역사관이다. 역사가 대부분은 디자이너를 유사 미술 창작자로만 조명한다. 그런가 하면, 일부는 반대로 디자인이 기술의 위대한 진보에서 독창적 발명과 연관된다고 본다. 『욕망의 사물』은 두 관점 모두 효과적으로 반박하는데, 그런 효과는 얼마간 책의 구성 덕분이기도 하다. 책은 「최초의 산업 디자이너」(18세기 웨지우드 도자기), 「디자인과 기계화」(19세기 섬유, 의류 산업과 가구 제조업), 「위생과 청결」(현대 사회에서 위생

관념은 어떻게 디자인을 추동했는가) 등등 주제를 연속성 없이 개별
탐구한다. 포티는 굳이 줄거리가 없어도 (특히 만사가 점점
좋아지기만 하는 줄거리가 없어도) 역사를 서술할 수 있다는 점을
밝혀 준다.

　　디자인 연구서 대부분과 달리, 이 책에는 신기술을 찬양하는
결론이 없다. 오히려 에이드리언 포티는 컴퓨터 탓에 사무 노동이
더 지루하고 단조로워졌다고 관찰한다. 이와 관련해 디자인은
부드럽고 가정적인 실내 환경을 창출함으로써 개선 기능을 했다고
한다. 주거 공간과 가전제품을 다루는 부분에서처럼, 여기에서도
포티는 페미니즘의 이점을 보여 준다. 우리 대부분, 특히 여성의
현실을 배제하거나 최소한 조작하는 '굿 디자인'의 번지르르한
이미지를 불신하고, 실제 현실에 관심을 두는 태도다.

　　가설을 뒷받침하는 자료를 동원할 때, 포티는 기존 디자인 문헌을
외면한다. 대신 그는 스스로 발굴한 사료와 시대소설을 포함해
광범위한 자료를 명민하게 활용한다. 제목은 다소 선정적(1983년의
흔적?)이지만, 이 책은 출전을 꼼꼼히 밝힌다는 점에서도 오늘날
서점을 꽉 메우는 벼락치기 과제물과 전혀 다른 물건이다.

　　포티의 명제가 가장 잘 드러나는 예로, 웨지우드를 논하는 부분을
꼽을 수 있다. 그는 웨지우드가 꽃무늬에서 신고전주의로 돌아선
동기를 단지 양식적 표현에서만 찾지 않는다. 거기에는 대중의 취향을
좇으려는 마케팅 목적이 있었다. 기계화만 연관된 것도 아니었다.
당시 제조 공정만 보면 달라진 면이 별로 없었다. 그보다 새 양식은
문양과 형태를 표준화할 여지가 더 많았고, 조합을 통해 변형하기도
더 쉬웠다. 기술적 원인이 없지는 않았으나, 이윤 창출이라는 더 큰
동기에 포섭됐다는 뜻이다. 이 설명은 형태와 (신고전주의 양식의
복잡한 의미 같은) 이념, 기술, 경제를 조리 있게 연결하면서도,
마지막 항을 주요 요소로 상정한다. (알튀세르 앞에 무릎 꿇는 주석
따위로) 거창한 이름을 들먹이지는 않지만, 이는 근본적으로

　　　　　　　　　　　욕망의 사물

마르크스주의적인 관점이다. 결국에는 모든 것이 경제적 이해관계에 따라 결정된다는 시각이다.

선진 자본주의권에서는 그런 시각이 옳다고 치자. 사회주의 국가에서는 그 명제가 어떻게 적용될까? 막 독립한 제삼 세계 저개발국에서는? 이윤 추구라는 기저 충동으로 수렴되지만은 않는 디자인은 불가능할까? 자본주의 체제에서라도 신화 만들기를 뿌리치고 희미하게나마 더 나은 전망을 제시하는 디자인은 상상할 수 없을까? 언뜻 보기에 (윌리엄 모리스의 관점을 정확히 꿰뚫어 볼 줄 아는) 포티가 아무 희망도 품지 않는다는 점은 슬픈 일이다. 그러나 (칠레나 중국, 또는 루커스 에어로스페이스, 또는 대런던 산업 위원회 등*) 낙망이 반복되는 현실을 떠올려 볼 때, 어쩌면 그가 옳은지도 모르겠다.

책이 포괄하는 역사적 범위에서, 나는 에이드리언 포티가 때때로 논지를 지나치게 확대한다고 느낀다. 이는 런던 교통을 예로 삼는 기업 아이덴티티 논술에서 가장 두드러진다. 책에서 가장 얇고 엉성한 장을 보면, 포티는 런던 지하철 노선도가 지하철 이용을 장려하려는 포괄적 전략의 일부였던 것처럼 보고야 만다. 예컨대 표준화된 환승역 표시는 킹스 크로스 역에서 노던 선을 서클 선으로 갈아타기가 어렵다는 점("에스컬레이터를 두 번 타고 계단을 지나 몇 백 미터를 더 걸어야")을 숨기고, 역이 일정 간격으로 배치된 모습은 "실제 이동 거리를 왜곡하여, 예컨대 라이슬립에서 레이턴스톤까지 가는 길이 현실보다 만만해 보이게 한다." 여기서 그는 철저한 유물론에

---

* 칠레에서는 1970년 평화적으로 선출된 사회주의 정권이 3년 만에 쿠데타로 무너지고 군사 독재 시대가 다시 열렸다. 중국 '사회주의'에 관해서는 설명이 불필요할 것이다. 루커스 에어로스페이스는 영국의 우주 항공 산업체였는데, 1970년대 후반 노조 지도자 마이크 쿨리 주도로 군수업을 폐기하고 사회적으로 유익한 제품과 고용 안정을 추구하는 개혁 운동이 일어났으나, 결국 실패했다. 대런던 산업 위원회는 일자리 창출을 목적으로 1980년대 초 런던 시의회에 창설된 부속 기구였다.

윈끝 맞춘 글

입각하지 않은 추측을 내세운다. 그가 지적한 특징이 모두 다이어그램 논리에 부합하는 데서 알 수 있듯이, 그는 네트워크 다이어그램 디자인에 관한 지식이 없으면서 디자이너를 무시한다. 노선도를 디자인한 인물(해리 벡)이 '디자이너'(이념을 전파하는 스타일 전문가)가 아니라 공학 제도사였고, 노선도도 그가 자발적으로 만들었다는 사실은 시사하는 바가 있다. 물론, 경영진이 그의 제안을 수용한 이유는 고려해 봐야 할 것이다. 그러나 포티가 암시한 바와 달리, 나는 그 노선도가 진실로 쓸모 있는 디자인이자 (그가 꼽은 예를 하나 더 빌리면) 레이먼드 로위의 러키 스트라이크 담배갑 같은 미신에서 벗어나는 사례라고 주장할 것이다. 자율적 개인에만 집중하는 논술이 허구적 관념주의로 이어질 수 있다면, 디자이너를 부정하려는 시도 역시 같은 결과를 낳을 수 있다는 생각이 든다.

어떤 부분에서 포티는 "디자인을 사회사에 포괄적으로 연결한 유일한 전례"로 기디온의 『기계화가 지배하다』를 꼽는다. 대담한 주장이지만, 얼마간은 사실일 것이다. 이 책이 나름대로 설정한 범위에서 효과적인 것은 분명하다. 하지만 기디온에 비견하는 일은 용납할 수 없다. 그는 전망을 제시하며 세상을 바꾸려고 글을 쓴 인물이었다. 그런데 역사가 엉뚱하게 흘렀다. 포티에게는 더 나은 세상을 향한 희망이 거의 없다. 그 또한 우리처럼 디자인사를 바꾸려고 글을 쓸 뿐이다.

『디자이너』 1986년 5월 호.

욕망의 사물

# 신용 있는 글자

월터 트레이시, 『신용 있는 글자─활자 디자인 개관』[런던: 고든 프레이저(Gordon Fraser), 1986]

지난 30년간 인쇄술에서는 엄청난 변화가 일어났다. '검은 마술' (쇳물과 더께) 공방은 양탄자 깔린 사무실로 변모했고, 그곳에서 신체에 위해를 가할 만한 물건은 모니터밖에 없다. 글을 짜는 수단도 달라졌다. 1450년에서 1900년 사이에는 변한 것이 별로 없었다. 그러다가 기계 조판(라이노타이프, 모노타이프)이 출현했다. 1960년대에는 인쇄용 글자가 (쇳덩어리) 활자 대신 광선으로 만들어지는 일이 더 많아졌다. 어쩌면 조판의 제3기에 해당하는 요즘, 글자꼴은 사진 원화가 아니라 컴퓨터 메모리에 정보로 저장된다. 금속 활자 시절에는 재료의 법칙이 글자의 권리를 보호해 줬지만, 이제 글자꼴은 쑤셔 넣기, 억지로 확대하기, 한쪽만 키우기 등 온갖 폭력에 노출되어 있다. 타이포그래피의 물질적 속성이 그처럼 변화하는 동안, 일과 고용의 전통적 패턴에서도 단절이 일어났다. 그리고 시각적으로 무지한 컴퓨터 공학자와 주가표만 볼 줄 아는 경영자, 말뜻에 무관심한 디자이너가 업계에 들어왔다. 이 모두에 서구 경제의 갖은 비명을 더해 보면, 타이포그래피에서 문제가 일어나는 것도 별로 놀라워 보이지 않을 것이다.

하지만 타이포그래피에 관한 토론, 특히 전문 서적과 교육은 그런 변화를 거의 따라잡지 못하는 형편이다. 그래서 우리는 아직도 활자체가 생성 방법에서 유리된, 영구적 실체인 양 이야기한다. 예컨대 이 글이 짜인 활자체는 여전히 '개러몬드'로 통칭되는데,

그 이름의 원래 주인은 16세기에 프랑스에서 활동하며 유구한 로만 글자체 전통을 확립하는 데 이바지한 펀치 제작자였다. 클로드 가라몽의 글자와 라이노트론 조판기의 글자는 초연 당시 셰익스피어 희곡과 현대판 프로덕션만큼이나 다르다. (컴퓨그래픽 개러몬드는 뮤지컬 버전에 해당한다.)

이처럼 무지가 일반화하고 전문가들이 자신감을 잃은 상황에서, 월터 트레이시는 상대적으로 우수한 글자꼴이 엄연히 있다는 사실을 분명히 밝히려 한다. 그런 점에서는 다소 어색한 제목도 이해할 만하다. 『신용 있는 글자』는 두 부분으로 나뉜다. 앞부분은 용어, 측정법, 제조, 글자 사이 등 근본적인 화제를 논한다. 뒷부분은 판 크림펀, 가우디, 코흐, 드위긴스 등 20세기 활자체 디자이너의 생애와 작업을 소개하고, 스탠리 모리슨이 실제로 디자인한 유일한 사례, 타임스 로만을 논하는 일에 쓰인다. 다루는 주제는 표제용이 아니라 긴 본문에 쓰이는 활자체다. 만들고 공부하기에 훨씬 내실 있고 보람 있는 영역이다.

책이 택한 접근법은 무척 신선하다. 독자는 지겨운 글자꼴 역사 복습을 생략하고 (그러나 뚜렷한 역사 의식에 입각한) 기본 난문제를 곧바로 상대한 다음 광범위한 사례를 접하게 된다. 트레이시는 그런 사례를 통해 글자에서 자신이 느끼는 가치를 가르쳐 준다. 이런 후반부는 (I. A. 리처즈가 제안한 의미에서) 실천 비평에 해당한다. 적절히 제시된 자료를 통해, 우리는 지은이가 서투른 숫자 세트나 폭이 너무 좁은 W 등으로 흔들림 없이 직진하는 모습을 구경한다. 그는 안목이 높기도 하고, 통설을 재평가하는 점은 이 책의 또 다른 미덕이기도 하다. 얀 판 크림펀이 만든 활자체는 무엇도 완전한 성공작으로 평가받지 못한다. 글자 하나씩 떼어 보면 아름답지만, 진정한 시금석인 본문에서는 제대로 작동하지 않는다는 평이다. 거꾸로, W. A. 드위긴스의 매우 기발한 접근법은 후하게 평가받는다. 흔히 게르만적이고 괴상하다고 간단히 치부되기만 하는 루돌프

코흐의 작업을 재평가하는 대목이 반가운데, 트레이시가 그런 시도를 했다는 사실은 그가 얼마나 개방적인지 시사한다. 스탠리 모리슨의 활자 디자인 모험이 생각보다 엉망이었다는 점, 그가 익명을 교묘히 이용해 관련 제품을 떠벌이곤 했다는 점은 이제 알려진 상태다. 타임스 로만을 냉정히 설명하는 글에서, 트레이시는 그런 현실적 평가를 보강해 준다.

트레이시는 금속 활자와 사진 식자를 통틀어 오랜 세월 라이노타이프에서 타이포그피 부서 관리자로 일한 경험을 바탕으로 책을 썼다. (이 점에서 그는 영국 전통주의 타이포그래피의 올드 보이 클럽에 치우친 시각을 조금 탈피한다. 라이노타이프는 대개 책이 아니라 신문 인쇄를 뜻했다.) 그는 심미성에 관한 논쟁에서 기계적 제약이 결정적이라는 사실을 알고, 현장 관리자와 제도사가 디자이너에게 작업의 세세한 부분들을 가르쳐 줄 수 있다는 점도 안다. 그렇기에 문자 너비 값을 근거로 대 가면서, 타임스 로만이 어떤 옛 모델이 아니라 기존 모노타이프 활자체(플랜틴)에 뿌리를 두었다는 주장도 할 수 있다. 공장 제도사에게는 그것이 가장 당연하고 실용적인 방법이었을 테니까 말이다. (모리슨은 거친 스케치만 했다.)

타이포그래피는 도처에 쓰이지만, 특히 활자체 고안은 다소 폐쇄적인 디자인 분야다. 디자이너 대부분이 크게 만드는 물건을 위해 작은 그림을 그리는 반면, 활자체 디자이너는 몇 밀리미터 크기로 쓰일 물건을 위해 큰 그림을 그린다는 점이 독특하다. 타이포그래퍼는 대개 자신이 만드는 작은 제품에 열정을 보이고, 외부인에게는 그런 모습이 어리둥절해 보일 수도 있다. 따라서 일반인을 위한 설명이 절실하다. 머리말에서 트레이시는 책을 쓴 동기를 이렇게 정확하고 겸손하게 밝힌다. "분야에 비교적 생소한 독자, 활자에 관심 있고 어쩌면 지식도 얼마간 있는 독자, 백과사전 같은 디자인 지식보다는 디자인의 질을 판단하는 능력이 더 중요하다고 (나처럼) 생각하지만,

어떤 활자의 장단점을 자신 있게 평가할 준비는 안 되었다고 생각하는 독자에게 유익한 책이 되기를 바라며…." 그가 택한 방식에 관해 이견이 없지는 않다. 책이 흥해졌을지는 모르겠지만, 최근 나온 여러 신용 없는 글자 가운데 일부를 소개하고 논했다면 교육적으로 유익했을 것이다. 명명법(타이포그래피 용어는 부정확하기가 악몽 수준이다)과 타이포그래피 측량법 개혁에 관해 그가 지나치게 무기력한 태도를 취하는 듯도 하다. 그리고 전반적으로 회의적 태도와 합리성은 갖췄지만, 이 책은 여전히 전통주의적 영국 타이포그래피 문화의 산물이라는 점도 분명하다. 그러나 그 문화가 거둔 성취는 거짓이 아니고, 이 책은 좋은 보기에 해당한다.

『디자인』 1986년 6월 호. 두 번째 단락에서 암시한 것처럼, 『디자이너』 잡지 본문에는 개러몬드가 쓰였다.

　　　　　　　　　　　　　　신용 있는 글자

# 레터링의 두 역사

니컬리트 그레이, 『레터링의 역사 ─ 창의적 실험과 글자의 정체성』
    [런던: 파이던(Phaidon), 1986]
앨런 바트럼, 『영국의 레터링 전통 ─ 1700년부터 현재까지』
    (런던: 런드 험프리스, 1986)

영국에는 레터링 작품이 풍부하다. 앨런 바트럼의 새 책이 증명하듯
원재료도 많지만 레터링 전문 역사가도 적지 않은데, 그 대모가 바로
니컬리트 그레이다. 『아키텍추럴 리뷰』에 관련 기사를 써내며 분야를
개척한 그는, 이후 기사들을 묶어 『건물 레터링』(1960)을 펴냈다.
이 책과 이후 그가 써낸 글은, 제임스 모즐리의 중요한 논문 몇 편과
함께, 2천5백 년간 공공 레터링이 발전해 온 양상을 명쾌하게 그려
냈다. 뒤이어 앨런 바트럼이나 족 키네어 등 카메라를 둘러맨 방랑자
디자이너들이 분야에 이바지했다. 그리고 이제는 니컬리트 그레이가
분야 전체를 (공적, 사적 영역을 망라해) 요약해 주는 『레터링의
역사』와 함께 돌아왔다.
    그레이의 책은 넓은 의미에서 로마자 또는 라틴 알파벳을
다루면서, 고대 그리스 선조에서부터 디지털 컴퓨터 그리드를
통과하는 현대까지 열네 장에 걸쳐 변덕스러운 모습을 그린다. 그가
말하는 '레터링'은 "단순한 가독성을 넘어서는" 무엇으로서, "표현과
디자인의 매체가 되는 글자"를 뜻한다. 부제로 붙은 '창의적 실험과
글자의 정체성'은 책의 논지를 추동하는 변증법적 대립을 소개해
준다. 개성적 표현과 합의되거나 어쩌면 규정되는 형태가 맞서는
흐름이다. 이와 같은 대립항은 스탠리 모리슨이 같은 주제를 요약한

책 『정치와 문자』(1972)에서 '권위'와 '자유'를 대비시킨 것과 흥미롭게 비교된다. 두 저자 모두 가톨릭 신자이지만, 모리슨이 교회 정치를 다루는 방식은 매우 논쟁적이고 '권위'에 집착하는 반면, 그레이는 솜씨도 가볍고, '정체성' 요구를 인정하면서도 실험 욕구를 일관되게 찬미한다.

그레이가 시사한 것처럼, 레터링의 역사는 고전 문화 부흥이 일어날 때마다 되돌아오는 로마 '규준'(가장 유명한 예로는 트라야누스 기둥에 새겨진 글자들이 있다)과 꾸준히 맞서는 글자들 이야기로 서술할 수 있다. 그가 이룬 중요 공로라면, 좁은 로마 중심 시각에서 배제되는 글자들을 인정하고 설명했다는 점이다. 예컨대 그는 다른 로마 문자(특히 루스티카)에, 서로 다른 고전 문화 사이를 수 세기에 걸쳐 가로지르는 어두운 틈새에 주목했다. 이제 우리는 샤를마뉴와 르네상스 사이에 근사한 문화(로마네스크와 고딕 레터링)가 실존했다는 사실을 안다. 눈부신 첫 저서 『19세기 장식 활자』(1938)와 마찬가지로, 여기에서도 그가 택한 방법은 만들어진 글자를 편견 없이 받아들이고 사회, 문화적 맥락에서 이해하는 것이다. 현대주의를 혐오한 모리슨과 달리, 그레이는 "새롭게 만들려는" 시도에 늘 진심으로 동조했다. 결론부에 해당하는 「무제한 실험」과 「어제와 오늘」이 다른 부분과 같은 어조와 주제를 유지하는 것도 그 때문이다. 그러나 그가 마냥 관대하기만 한 것은 아니다. 진정한 생각과 느낌을 좇는 실험과 단지 조형적이고 영리하기만 한 치기를 구분하는 안목이 거듭 확인된다. 11세기 로마네스크건 20세기 구성주의건, 진정 실험적인 작품은 진지하고 개인적이다. 반대로 냉소적 동기에서 만들어진 작품도 있다.

여기에서 수공예의 미학과 도덕성이 대두되는데, 두 책 모두 그 문제를 조명한다. 에드워드 존스턴은 수공예 레터링 부흥 운동을 주도했는데, 니컬리트 그레이는 그의 추종자들이 "일상생활과 개인적 표현에서 모두 거리가 먼"(202쪽) 작업을 한다고 비판한다. 그레이

자신이 공공 레터링 수작업을 하는 덕분에, 글에는 내부 사정에 밝은 통찰이 더해진다. 그리고 그는 표현주의적 관점에서 공예를 비평한다. 반대로, 타이포그래퍼인 바트럼은 디자이너답게 예술 생산에 대한 거부감을 숨기지 못한다. 그의 책은 고딕에 관한 러스킨의 말과 "보통 생활을 개선해 주는 것들"에 관한 데이비드 파이의 글을 인용하며 시작하고, 익명 간판 제작자와 글자 조각가를 찬양하는 활기찬 산문으로 이어진다. 근사한 (대부분 처음 소개된) 사진 3백78점 가운데 의식적 예술가 작품은 하나밖에 없을 텐데, 그나마 예술품답지 않게 적당하다는 이유로 포함된 작품이다. 바트럼의 '영국 토속' 글자 연구에서 정점을 표시하는 이 책은, 플라스틱 간판이 휩쓴 폐허에도 그런 글자가 일부는 생존해 있다는 증거를 제시한다.

주제가 단순하고 지은이 자신이 디자인한 책이 대개 그렇듯, 『영국의 레터링 전통』은 읽기 편하게 만들어졌다. 니컬리트 그레이의 엄청나게 거대한 주제는 편집 체제에서 상당한 문제를 드러낸다. 장 구분은 명쾌하고 유익하며, 사례는 대부분 센트럴 미술 디자인 대학 레터링 레코드에서 나온 좋은 사진으로 소개됐다. 그러나 사례의 크기가 밝혀져 있지 않다. 사례마다 크기가 무척 다르고 작품 기능에서 크기가 핵심 요소라는 사실을 고려할 때, 중요한 부분이다. 책 디자이너는 삽화 곁에 번호를 달아 주지 않아서, 결국은 독자에게 일을 시키고 만다. 편집도 완벽하지 않다. 지은이가 일부 출전의 서지를 (그것도 자신이 쓴 글을) 잘못 기억하고 잡지 『벤딩언』(삽화 271)의 디자이너를 잘못 밝히게 그냥 됐다. 부록과 보조 도표, 참고 문헌은 혼란스럽게 뒤섞여 있다. 이런 흠집을 굳이 거론하는 것은 중판이 바로잡히기를 기대하기 때문이며, 마땅히 중판할 가치가 있는 책이기 때문이다.

『크래프츠』(Crafts) 85호, 1987년 3/4월 호. 『크래프츠』는 영국 공예 위원회가 펴내는 잡지다.

왼끝 맞춘 글

# 에릭 길

피오나 매카시, 『에릭 길』(런던: 페이버 페이버, 1989)

에릭 길(1882~1940)은 주로 미술가 겸 디자이너로 활동했지만
(그라면 두 직함 모두 거부했을 테지만), 어떤 면에서는 20세기 전반
영국 문화에서 큰 비중을 차지했던 유형, 즉 요란하고 자가당착에
빠진 현인 중 한 명이기도 했다. 더 유명한 예로는 버나드 쇼, H. G.
웰스, (길에 더 가까웠던 인물로) 힐레어 벨럭, G. K. 체스터턴 등이
있다. 다방면에 걸쳐 활동한 그들은 만사에 뚜렷한 소신이 있었다.
당대의 유명인사 격이던 그들에 관해서는 전기도 많이 나왔는데, 그런
책은 어쩐지 나오면 나올수록 점점 솔직해지는 경향이 있다. 몇몇은
아마도 위인이었을 테지만, 때로는 더 알기가 괴로운 것도 사실이다.

    피오나 매카시의 『에릭 길』은 단행본 분량으로는 네 번째 전기에
해당한다. 길과 같은 시대를 산 후배 로버트 스페이트와 도널드
앳워터는 (각각 1966년과 1969년에) 길의 사회적, 종교적 궤도 내부
또는 언저리에서 존경심 담긴 이야기를 써냈다. 『에릭 길―육신과
정신의 인간』(1981)을 쓴 맬컴 요크는 그보다 젊은 세대에 속하는
미술가 겸 학자였다. 인생보다 작업에 치중한 요크는, 책에 싣기가
곤란할 정도로 선정적이고 해부학적인 길의 드로잉을 꼼꼼히 기술해
새로운 정보를 더했다.

    매카시의 책은 단순한 전기다. 실제로, 길의 작업을 지지하며
피터 풀러 식 관심이 되살아나기를 기다리는 이라면,* 인생 부분에

---

\* 피터 풀러(1947~90)는 영국의 미술 평론가였다. 1987년 『모던 페인터스』
(Modern Painters)를 창간했다. 전위예술을 무시하고 구상화를 옹호했다.

너무 파묻힌 책이라고 느낄 법도 하다. 본문을 이끄는 이야기는 길의 성 활동이다. 그가 여러 차례 불륜을 저질렀으며, 그의 아내 에설메리는 고통을 끝없이 감내하며 사실을 묵인했다는 점이야 여러 사람이 알거나 짐작했다. 그런데 이제는 관련자의 이름도 알 수 있다. 여기에서 전기 작가의 임무는 퍽 단순했다. 로스앤젤레스로 날아가 길이 남긴 일기를 읽으면 되는 일이었다. 거기에는 언급한 사건들뿐 아니라 사소한 일상사("이발 8펜스")도 적혀 있고, 고객에게 청구서를 쓰거나 세금을 환급받으려고 기록해 놓은 업무 관련 사항도 있다. 그러나 몇몇을 제외하면, 그의 불륜은 심각한 관계가 아니었다. 책은 다소 병적인 인물의 초상을 그려 보인다. 질투심에서 가족을 감시하려 든 관음증 가부장의 모습이다. 그는 근친상간(누이와 딸)도 범했고, 성매수는 물론 개를 상대로 실험도 벌였다.

길은 자신이 남다르다는 사실을 주저 없이, 옷차림에서부터 표현했다. 그가 늘상 입은 의상은 길고 헐렁해 남근을 자유롭게 하는 전근대적 셔츠였고, 그는 그런 복장의 정당성을 몇몇 글과 소책자로 설파하기까지 했다. 여성을 대한 태도는 고의로 중세적이었다. 그는 여성이 소박하고 꾸밈없기를 원했고, 공공장소에서는 몸을 가려야 한다고 믿었으며, 가사와 농경에만 종사해야 한다고 생각했다. 그런데도 몇몇 현대 여성 또는 '신여성' 동료의 도발에는 빠져들었다. 매카시가 지적하듯, 길의 가문에는 선교사의 피가 흘렀다. (그의 조부와 형은 남태평양에서 근무했다.) 에릭 길에게 '선교사'라는 말에는 여러 의미가 있었다. 그에게 그나마 미덕이 있었다면, 그것은 아마 유머 감각과 영악한 현실주의였을 것이다. 그는 타협할 줄 알았고, 적어도 공식적으로는 실수도 인정할 줄 알았다.

새로 드러난 사실에 어떤 의미가 있는가? 그의 작업을 이해하는 데 어떤 영향을 끼치는가? "전부 다 연결된다"고 말하곤 한 길처럼, 연관성은 (피오나 매카시보다는 더 많이) 찾을 수 있다. 어떤 대목에서 지은이는 길의 대형 공공 조각품이 "지나치게 공을 많이

왼끝 맞춘 글

들이고 무거워서 생기가 없다"고 말한다. 대부분 사진으로만 본
상태에서 판단하자면, 나도 동의한다. 목각이 대다수인 소형 조각품과
일부 드로잉에도 같은 판단을 적용할 수 있다. 그처럼 지나친
완성도는 그의 불쾌한 집착, 즉 완벽한 질서를 향한 (가톨릭으로
개종하고도 버리지 못한) 칼뱅주의적 충동과 연관된 듯하다. 그래서
그는 극히 능숙한 본능적 '선'을 그토록 갈고 닦았을 것이다. (어쩌면
그의 성적 지향과 관계가 있었는지도 모른다.) 여전히 생기 있는
작품은 급하게 만든 것들, 특히 좀 더 편하게 그린 드로잉이다. 그는
저술에서도 같은 소리를 끝없이 반복했지만, 『자서전』(죽기 직전
서둘러 쓴 책)과 『타이포그래피에 관한 에세이』는 여전히 읽을
만하다. 그가 쓴 편지, 특히 엽서는 활기가 넘친다.

　　길의 글자 조각과 활자체는 또 다르다. 이런 작업에서는 그의
집착, 에너지, 재료, 임무가 정말로 하나가 됐다. 그가 지긋지긋한 건축
수습 생활에서 탈출해 '일꾼'으로 독립할 수 있었던 것도 글자 조각
(1903) 덕분이었다. 그러던 1920년대 말, 한때 그가 거부했던 대량
생산과 결합하게 된 계기는 활자 디자인 작업이었다. 오늘날 대부분
타이포그래퍼는 그의 첫 활자체 퍼페추아를 실패작으로 일축한다.
길이 원했던 바와 별개로 그 작업의 주된 목적은, 좋은 활자란 자고로
도면으로 그리기보다 금속으로 먼저 깎아 봐야 한다는 스탠리
모리슨의 신조를 입증하는 데 있었다. 결국, 디자인 과정은 혼잡한
임기응변이 됐다. 그러나 다음 활자 길 산스와 조애나에서, 지나치게
갈고 닦는 충동은 마침내 어울리는 대상을 만났다. 활자체 작업은
치열해야 하고, 최종 도면을 만드는 제도사를 포함해 여러 사람이
관여하는 제안과 조정 과정을 거쳐야 한다. 매카시는 이런 사안을
피해 간다. 그러나 영국 디자인 기득권층을 냉소적으로 기록해 온
지은이가 기존 전기 작가들보다 능한 면이 있다. 의뢰인 관계, 수습생
관계, 공방의 특이점 등 길의 디자인 작업을 둘러싼 조건을 스케치해
주는 부분이다.

　　　　　　　　　　　　　　　　　에릭 길

에릭 길은 전기 문학 성향이 강한 모국 문화에 축복이나 마찬가지다. 그리고 그는, 신학 철학 논쟁에 취미가 있기는 했어도, 매우 영국인다웠다. 그와 시간을 보내다 보면 유럽은 멀게만 느껴지고, 미국은 더더욱 멀게 느껴진다. 그는 영국식 괴짜, '인물'이었다. 본능과 필요에서 모두 그는 생산을 멈출 수 없었다. (그에게는 장인의 수수료만 청구한다는 원칙이 있었다.) 그의 업적은 무척 자세히 기록할 수 있다. 그러면 흡입력 있고 우울한 이야기가 나온다. 그런 전기도 나름대로 쓸모가 있지만, 더 흥미롭고 더 어려운 과제는 아마 그를 길러 내고 그가 (마지못해서나마) 유지한 문화와 길의 생애를 연관하는 작업일 것이다. 그것은 결국 지체에 관한 연구, 현대를 무릅쓰고 지연된 사춘기에 관한 연구, 더 광범위한 병리학 연구가 될 것이다.

『블루프린트』 54호, 1989년 2월 호.

왼끝 맞춘 글

# 허버트 리드

제임스 킹, 『마지막 현대인―허버트 리드의 생애』[런던: 와이든펠드 니컬슨(Weidenfeld & Nicolson), 1990]

> 허버트 리드는 귀하의 편지에 깊이 감사드립니다. 그러나 그는
> 청하지 않은 서신 교류, 강의, 회의, 위원회 참석, 머리말이나 서문
> 집필, 작업실이나 전시회 오프닝 참석, 청하지 않은 원고나 도서
> 검토, 우편으로 배달된 드로잉과 회화에 관한 논평 등 그의
> 현존을 파편화하고 무익하게 만드는 활동 일체에서 은퇴한
> 상태임을 알려드립니다.

1940년대에 리드가 인쇄한 저 엽서는 제임스 킹이 인용한 문서
중에서도 특히 의미심장하다. (실제로는 어색하게 발췌한 인용문이
실렸다. 전체 문장은 버넌 리처즈가 『애너키』 91호에 써낸 회고에서
가져왔다.) 가족을 부양하고 시골 집과 시내 아파트를 유지하면서
학비와 위자료를 (순전히 임시직 출판 편집자 수입으로) 감당하려고,
리드는 잡일을 끔찍히도 많이 했다.

  킹이 써낸 전기는 한 생애를 효율적으로 기록한 카탈로그 또는
설명이 달린 수첩에 해당한다. 바쁜 학자의 이력에서 잠시 스치는
정류장 이상으로는 느껴지지 않는 책이다. 그저 여러 '생애들' 중
하나일 뿐이다. (윌리엄 카우퍼를 시작으로 폴 내시, 이제 리드,
내년에는 윌리엄 블레이크가 예정되어 있다.) 찾아보기에서 다섯
페이지를 차지하는 '리드, 허버트' 항목이 모든 사실을 초고속
소비용으로 제시한다는 사실은 이를 무심결에 드러낸다. 이 책이 문화

현상으로서 리드를 다시 소개해 줄지는 모르지만, 저술가로서 또는 사상가로서 그를 합당히 대접해 주지는 못한다. 그런 목적에는 더 나은 책이 두 권 있다. 조지 우드콕의 『허버트 리드—흐름과 근원』 (1972)과 데이비드 시슬우드의 『허버트 리드—무형과 형식』(1984) 이다. 리드의 정치관을 재빨리 개괄하고 싶다면 우드콕의 책 7장을 봐야 한다. 시슬우드가 언급한 것처럼, "더는 향상할 수 없는" 글이다. 킹의 설명에서 견디기 어려운 점은, 마치 리드의 저술에는 독자적인 가치가 없었고 지금도 없다는 양, 그가 (예컨대 워즈워스에 관한 책에서) 은근슬쩍 자기 자신에 관해 말하는 듯한 부분만 골라서 들춰 본다는 점이다.

이 책에서 중요한 주제는 리드의 생애를 파편화하는 것이다. 이는 마치 그가 주변 환경과 사회 전반의 힘에 굴복한 듯한 인상을 준다. 일관성을 유지하려는 싸움은 여러 사람에게 중요한 동기가 되지만, 리드에게 그것은 특히나 첨예한 문제였다. 그의 아버지 (노스요크셔에서 살던 "신사 농부")는 그가 열 살 되던 해에 사고로 사망했다. 농촌에서 (적어도 리드 스스로 그린 모습에 따르면) 목가적으로 어린 시절을 보내던 그는 고아원이라는 엄혹한 사회에 내던져졌고, 이어 리즈에서 말단 은행원이 됐다. 그러나 독학을 열심히 한 데다가 특히나 활발한 리즈의 지역 문화 덕을 (그리고 전쟁 중 육군에 복무한 덕을) 본 그는, 결국 역경을 딛고 일어섰다.

오늘날 허버트 리드의 평판은 그의 관심사만큼 다채로울 것이다. 그는 미술 관련 저술가이자 영국에서 현대 미술과 디자인을 주창한 인물이었다. 문학 평론가이자 시인이었고, '비정치적'이지만 정치의식 있는 저술가였다. 또는 마지막 측면과 연관해서, 어쩌면 그가 (1953 년) 작위를 받은 무정부주의자였다는 점만큼 상반된 평가도 가능할 것이다. 캐나다 사람인 제임스 킹은 무비판적으로 주인공을 편들지도 않고 그렇다고 순수 영국인처럼 칼을 갈지도 않으면서, 모든 요소를 공정하게 다룬다. 예컨대 킹은 문제의 작위 사건 또한 당시 리드가

처한 상황에 비춰 파악하면서, 때로는 전기가 사안을 설명할 수도 있다는 점을 증명한다. 즉, 작위를 특히 원했던 사람은 '부인'에서 '귀부인'으로 격상하기를 기대한 두 번째 아내 마거릿 ('루도') 리드였다. 그들의 결혼 생활에는 언제나 긴장과 암묵적 차이(그녀는 독실한 가톨릭 신자였고 그는 무신론자였다)가 있었던 데다가, 당시는 리드가 다른 여성을 사귀며 생겼던 불화가 막 진화된 참이었다. 리드는 작위를 받아들임으로써 가정에 평화를 가져오려 했다. 킹은 리드가 친구에게 내세운 근사한 변명("나는 작위를 거부할 정도로 중요한 사람이 아니잖아")을 인용하는데, 이런 사정을 알면 아무리 반체제 인사라도 그를 용서할 수 있을지 모른다.

리드의 생애에는 유명한 사건이 하나 더 있었는데, 바로 전쟁 시기와 직후에 프리덤 프레스와 연계된 주요 무정부주의자들이 고발당하고 투옥된 사태에 대응해 조직된 자유 수호 위원회에 적극 가담한 일이다. 당시 공식 석상에 나타난 그를 목격한 이들은 분노에 달아올라 타고난 수줍음을 무릅쓰고 정부와 전쟁 행위를 정면으로 비판하며 저항을 촉구하던 리드를 생생히 기억한다. 리드에게는 그처럼 직설적인 인상이 늘 있었다. (사적인 대화나 편지에서는 그런 발언이 꽤 흔했던 듯하다.) 그러나 그가 그런 태도를 공적인 정치 활동에 좀 더 효과적으로 활용했으면 어땠을까 하는 아쉬움이 남는다.

리드의 급진적 정치관은 리즈 시절에 형성됐고, 이후 다양한 형태로 평생 유지됐다. 같은 세대에 속하는 여러 사람과 마찬가지로, 그가 정치 문제에 직접 관여하게 된 것도 1930년대, 특히 스페인에서 일어난 사건들 때문이었다. 이 시기부터 그가 펴낸 책들의 제목은 정치적 '커밍아웃' 과정을 보여 준다. 『미술과 사회』(1937), 『시와 무정부주의』(1938), 『무정부주의 철학』(1940), 『문화 따위는 집어치우고』(1941) 등이 그런 책이다. 그가 써낸 저작에서는 거창한 주제들이 쏟아져 나왔다. 자본주의나 사회주의 전체주의나 가릴 것 없이 인간과 문화에 입힌 상처, 소박한 인간적 노력의 중심에서

상상력(특히 시각적 상상력)을 육성하는 교육을 통해 그런 폭력에
맞설 수 있다는 생각 등이 그런 주제였다. 이따금씩 그는 자신의
문화적, 정치적 공식을 직접적이고 정확하게 설명했다. 그러나 리드의
지적인 성과 대부분에는 모호하고 일반론적인 느낌이 있어서 정확한
논지를 떠올리기가 어렵고, 따라서 성급히 훑어보면 그 또한 그렇고
그런 영국 문인일 뿐이라는 인상을 받을 수도 있다. 몇 년 전 그의
평론을 널리 읽던 때를 생각하다 보니, 특히 그가 인용했던 글과
추천했던 작가가 기억난다. 융, 키르케고르, 부버, 크로포트킨, 노자,
콜리지…. 그러다 보면 좀 더 까다롭고 분석적인 글이 아쉬워진다.
하지만 그가 처했던 상황을 상상해 보건대, 척박한 문화에서는 그처럼
너그러워지는 것 말고 다른 길이 없었을지도 모른다. 그리고 리드가
평론과 이론에 뛰어든 것은 상당 부분 돈이 필요했기 때문이었으며,
그런 방면에서 그가 한 작업은 속도와 빈도에 시달릴 수밖에 없었다는
점도 덧붙여야겠다. 오히려 그는 시와 상상력 넘치는 산문을 쓰고
싶어 했다. 이런 판정에서 벗어나는 예외도 있다. 특히 그가 써낸
유일한 소설 『초록색 아이』(1935)가 그렇다. 그리고 (2년간 대학에서
연구비를 지원받아 쓴) 『미술을 통한 교육』(1943)은 부단하고
철저한 논저로서 그가 다룬 주요 주제를 하나로 결합했다.

　　오늘날 리드의 생애와 업적에서 특히 흥미로운 점은 그가 영국
문화의 패턴, 즉 사상과 정치는 뒤섞을 수 없고, 의회 군주제는 의심할
여지 없이 좋은 체제이며, 문자 문화가 으뜸이고 그것은 시각 문화와
무관하다는 인식 등에서 예외였다는 사실이다. 리드가 그런 패턴을
위반하고 의심하려고 노력한 데는 영웅적인 차원이 있었다. 인생
후반기에 그는 (작위 덕에 더욱) 토템 같은 인물이 됐고, 제도권
문화의 현대주의를 대표하게 됐다. 자식은 반항하게 마련이듯, 젊은
평론가들은 그와 거리를 두기 시작했다. 킹은 그중 한 명(로런스
앨러웨이)을 인용한다. "그 말고는 공격할 사람이 없었다. […] 정말로
허버트가 다였다."

이제 조건은 변했지만, 영국 문화의 심층 구조는 여전히 리드 같은 경계 위반을 무척 어렵게 한다. 같은 정신을 유지하며 활동을 지속한 사람을 떠올리기가 어려울 정도다. 아마 존 버거가 가장 좋은 후보일 것이다. 그가 결국 대륙 망명을 택한 것도 놀랄 일은 아니다. 영국 풍토는 광범위한 자유직 예술가 겸 지식인에 관대하지 않다. 그 땅은 학자와 언론인으로 뒤덮여 있는데, 두 직종 모두 시야가 좁아서 문제다. 분야를 초월하는 공통 영역, 예컨대 리드가 세우고 싶어 했던 이상적 공동체는 짧고 간헐적인 생존만 허용됐다. (1932년에 그는 바우하우스 같은 예술 기관을 설립하자고 제안했다. 그것도 에든버러에!) 최선의 시도는 아마 현대 예술 회관(ICA)이었을 것이다. (킹은 ICA 초기에 미국 중앙정보부와 영국 귀족들이 어떻게 관여했는지 설명해 준다.) 기대에는 미처 부응하지 못했지만, 결국에는 괄목할 만한 유산이 됐다. 정식 교육에서는 브리스틀에 있던 서잉글랜드 미술 대학 공작 학부가 문화적 가교를 지으려는 결연한 실험이었다. 노먼 포터는 저서 『디자이너란 무엇인가』에서 공작 학부를 보고했는데, 실은 그 책 자체가 리드의 전통을 찾아내고 이어가려는 시도였다. 이들은 단편이었고, 고립된 노력이었다. 허버트 리드의 투쟁에 여전히 영향이 남았다는 방증이기도 하다.

『솔리데리티』(Solidarity) 27호(1991).

# 얀 치홀트

루어리 매클린, 『얀 치홀트―타이포그래퍼』(런던: 런드 험프리스, 1990)

타이포그래퍼는 깐깐해야 한다. 디테일만 잘 정리해도 대체로 좋은 타이포그래피가 나오기 때문이다. 누구보다도 깐깐했던 타이포그래퍼 얀 치홀트(1902~74)는 일에서나 (생전에) 자신의 역사적 평판을 관리하는 데서나 모두 철저하기 이를 데 없었다. 치홀트 현상이 일어난 데는 그가 깐깐한 것은 물론 글과 그림에 시각적, 물질적 형태를 부여하는 데 매우 능숙했을 뿐 아니라, 보통 사람과 달리 이론 없는 '좋은 타이포그래피'에 만족하지 않고 그것을 명쾌하게 설명할 줄 알았다는 사실이 있었다. 그와 같은 교육 활동은 그가 써낸 방대한 기사(세 자리가 훌쩍 넘는다)와 책(두 자리가 훌쩍 넘는다)으로 실현됐다. 그는 자신의 간행물 목록에 주석을 달아 어떤 책이 여전히 유통 중인지, 책값은 얼마인지 등등을 밝히곤 했다. 자신에게 승인받지 않고 나온 번역서 한 권을 두고, 그는 이렇게 말했다. "오류가 수백 개다. 안쓰러운 이 노작을 갖고 있다면, 쓰레기통에 던져 버리기 바란다."

　　라이프치히에서 간판 제작자 아들로 태어난 치홀트는 독일 타이포그래피 문화 중심지에서 유년기를 보냈고, 이는 그의 초기 작업에서 전제 조건을 형성했다. (그는 아주 어린 나이에 활동을 시작했다.) 1923년 바이마르에서 바우하우스 전시를 본 그는 현대주의로 전향했는데, 그 갑작스러움은 거의 사도 바울 같았다고 한다. 아울러, 그는 현대주의에 딸려 오는 급진 사회주의에도

210

동조하게 됐다. (또는 그저 볼셰비키 분위기에 이끌렸는지도 모른다. 그의 가족은 부계와 모계 모두 슬라브 계통이었다.) 머지않아 치홀트는 현대주의 타이포그래피를 가장 설득력 있게 주창하고, 이제 그런 '새로운 타이포그래피'에 따라 모든 인쇄물을 디자인할 수 있다고 (그래야 한다고) 주장하는 인물이 됐다. 그러던 1933년 1월, 독일에서 국가 사회주의가 정권을 장악했다. 그해 봄, (좌파 사회주의 단체에 일해 준 적이 있는) 치홀트가 6주간 감금당한 일은 일생의 충격이 됐다.

풀려난 치홀트는 곧장 아내와 아들을 데리고 스위스로 망명했다. 이런 격랑에서도 그는 새로운 타이포그래피를 가장 차분히 실현한 작품들을 만들었다. 그가 자유롭게 배치한 요소들은 의미와 기술적 이유도 존중하는 듯했다. (물론, 작품의 아름다움에 매료돼 합리성을 과대평가할 수도 있다.) 그러던 1937년, 그는 또 다른 접근법으로 돌아섰다. 이번에 그가 선택한 것은 대칭 배열과 산업 시대 이전 활자체, 규격에 맞지 않는 판형에 기초한 낡은 타이포그래피였다. 이처럼 경악스러운 변신은 이후 치홀트를 끈질기게 따라다녔다. 1946년 (막스 빌과 열띤 논쟁을 벌이던 중) 그가 처음으로 제시한 설명을 보면, 이유는 두 가지였다. 첫째, 자신의 현대 타이포그래피는 권위주의적이고 군국주의적이었으며, 따라서 독일에서 국가 사회주의를 일으킨 것과 같은 정신에 고취됐다는 설명이었다. 둘째, 현대주의 타이포그래피는 (도서가 아니라) 홍보물 작업으로 제한되고, 내용을 충분히 명시할 수 없으며, 교육받은 엘리트만 실천할 수 있다는 이유였다.

저 (진실된 인식과 교묘한 변명이 뒤섞인) 주장을 바탕으로, 극히 진지한 도덕적, 정치적 이유에서, 아마도 타이포그래피에서는 유일하게 타당한 탈현대주의가 시도됐다. 전쟁 이후 치홀트는 비교적 조용한 생산 활동에 안주했다. 물론, 1947~49년 영국에 머물며 '내가 개혁한 펭귄 북스'(계몽된 전통주의 원리를 대량 생산 도서

211                                              얀 치홀트

타이포그래피에 적용한 일을 두고 스스로 써낸 글의 제목) 작업을 할 때만큼은 그다지 조용하지 않았다.

이상 몇 단락만으로도 치홀트의 업적이 중요하며 바르게 기록하고 설명할 가치가 있다는 점을 시사하는 데는 충분할 것이다. 영어권에서는 루어리 매클린의 『얀 치홀트』가 그의 '생애와 업적'을 써보려 한 주요 시도에 해당한다. 1975년에 초판이 나온 책이지만, 이번에 페이퍼백으로 재발간됐다. 그 사이에 사소한 수정이 몇몇 있었다. 간행물 목록에 네 항목이 더해졌고, 빠졌던 다이어그램이 129쪽에 실렸다. 인쇄 솜씨는 1975년 판(브래드퍼드)보다 1990년 판(싱가포르)이 낫다. 책이 처음 나왔을 때, 나는 순진하다면 순진하고 건성이라면 건성인 모음집에 충격을 받았고, 어떤 무명 타이포그래피 전문지에 써낸 서평에서 그런 생각을 밝혔다. 공석과 사석에서, 지은이와 평자 사이에 다소 매캐한 의견 교환이 뒤따랐다.

내가 주로 문제 삼은 것은, 매클린이 출처도 제대로 밝히지 않으며 활용한 주요 자료가 바로 주인공 찬양으로 가득한 글, 즉 치홀트 자신이 가명으로 써낸 글이라는 점이다. (새로운 설명처럼 느껴지는 부분은 펭귄 북스 시절 치홀트에 관한 장 하나밖에 없다.) 지은이가 역사적 사실을 대하는 방식이 그렇듯, 도판 처리도 꼼꼼하지 못하다. 여러 도판은 기존 책에서 복제한 것으로서, 원본에서 몇 단계 멀어져 납작해진 모조품에 그치고 만다. (그것도 그처럼 물질성을 중시한 디자이너의 작품을!) 책 자체 디자인도 서투르다. (매클린의 작품은 아니다.) 어느 시기의 치홀트건 책을 보기만 했다면 아마 쓰레기통에 던져 버렸을 것이다. 글자가 빽빽한 속표지는 이제 나팔바지만큼이나 선명하게 특정 시대를 떠올려 주는 물건이 됐다.

이와 같은 논지의 뿌리에는 커다란 태도 차이가 있는 것 같다. 루어리 매클린은 스코틀랜드 출신이지만, 오늘날 영국 타이포그래피 기득권층을 떠받치는 기둥 가운데 하나다. 후기 치홀트가 일정한 호감을 보인 문화이기는 하다. (중부 유럽의 폭풍을 헤쳐 나온

　　　　　　　　　　　　　　　윈끝 맞춘 글

사람에게는 영국이 안정된 사회처럼 보였을 것이다.) 실제로 그 '기득권층'은 취향이나 사회 성분 면에서 꽤 다양하다. 하지만 다른 영국 사회와 마찬가지로, 거기에도 지나치게 지적이거나 격렬한 것을 좋아하지 않는 특징이 뚜렷하다. 그런 점잖은 중용 정신에 따라, 매클린은 이렇게 주장한다. "좋은 타이포그래피도 있고 나쁜 타이포그래피도 있지만, 유의미한 현대 타이포그래피란 없다." 우리처럼 영국 타이포그래피 올드 보이 클럽에 속하지 않은 아웃사이더에게는 현대 타이포그래피를 실천하고 그 역사를 추적하는 일이 여전히 중요하다. 이 책은 도화선 기능은 해 줄지 모르나, 현대주의 디자인 운동의 모험에 관해서는 거의 아무 느낌도 내비치지 않는 데다가, 글쓰기와 도판에 관해서는 깐깐한 자세도 너무 모자란다. 그런 점에서, 복잡한 주인공과는 대적이 안 되는 책이다.

『블루프린트』 72호, 1990년 11월 호.

# 빔 크라우얼 – 모드와 모듈

프레데리커 하위헌·위그 부크라트,『빔 크라우얼－모드와 모듈』
(로테르담: 010 출판, 1997)

배경

빔 크라우얼은 한 세대를 대표하는 네덜란드 그래픽 디자이너다.
1963년 토털 디자인(TD)을 공동 설립하고 1980년대까지 회사를
이끌면서, 크라우얼은 네덜란드 디자인이 위상을 굳히고 국제적
인정을 받는 동안 현장 복판에서 활동했다. 국책 항공사의 디자인을
시험대 삼아 본다면, 1945년 이후 고도 성장기(1958년 이후)에 KLM
(왕립 네덜란드 항공사)의 새로운 아이덴티티가 런던에 있던 F. H. K.
헨리온의 스튜디오에서 디자인됐다는 사실은 네덜란드 문화의
조심성을 얼마간 시사하는지도 모른다. 그러나 머지않아 그런 일감은
TD 차지가 됐다. 예컨대 1960년대 중엽부터 신생 기업 TD는
암스테르담 스히폴 공항 안내 표지 작업을 했고(파트너 베노 비싱이
감독하는 팀에서 디자인했다), 따라서 네덜란드에 입국하는 사람은
누구나 TD의 소문자 전용 산세리프체 타이포그래피에서 첫인상을
받게 됐다. (스히폴 안내 표지는 이제 다른 형태로 바뀌었지만, 차분한
실내 공간은 여전히 남아 있다. 1950년대에 크라우얼이 파트너로
일했던 코 량 예의 작품이다.) 1963년 빌럼 산드베르흐가 은퇴하고
에디 더 빌더가 관장에 취임한 후, 크라우얼과 TD는 암스테르담 시립
미술관 담당 디자이너가 됐다. 지역 미술관에서 출발해 당시에는 세계
미술계에서 중요한 요소가 된 곳이었다. TD의 작업과 패권을 비판한
이들이 지적한 것처럼, 크라우얼이 디자인한 암스테르담 시립 미술관

로고와 스스로 몸담던 회사의 로고는, 물론 이니셜은 달랐지만, 눈썰미가 매서워야 구별할 수 있었다.

1970년대에 TD는 단순한 '분야 횡단'을 넘어 이름에 내포된 의미를 모두 실현하는 듯했다. 빔 크라우얼은 활동 초기부터 나름대로 '종합적'(total) 접근법의 일부인 것처럼 각종 위원회와 심사에 참여했고, 연설과 강연을 했으며, 글을 써냈고, (특히 델프트 공과대학에서) 교직을 차지했다. 이처럼 지칠 줄 모르는 공직 활동은, 1985년 그가 로테르담의 보이만스 판 뵈닝언 미술관 관장을 맡으며 정점에 다다랐다.

1993년 65세를 맞은 크라우얼은 보이만스 미술관에서 은퇴했다. 그에 앞서 1990년 초, 보이만스에서 디자인 담당 큐레이터로 일하던 프레데리커 하위헌은 크라우얼에 관한 책을 쓰고 만드는 기획을 시작했다. 단순한 찬양이 아니라 섬세하고 비판적인 논의로 그의 은퇴를 기념하려는 의도였다. 빔 크라우얼이 아무 조건이나 간섭, 통제도 없이 자기 자신과 작품 아카이브(암스테르담 시립 미술관에서 막 소장한 상태였다)를 연구자들 손에 내준 점은 괄목할 만하다.

# SM TD

그림 1. 빔 크라우얼이 디자인한 암스테르담 시립 미술관 로고(1964)와 토털 디자인 로고(1962). 『빔 크라우얼 — 모드와 모듈』142쪽. 이 농담을 처음 지면에 소개한 사람은 1983년 『디자인 — 토털 디자인』(Ontwerp: Total Design) 서평을 쓴 핏 스뢰더르스일지도 모른다. 이 서평의 영어 번역은 『인포메이션 디자인 저널』4권 2호 166~70쪽에 실렸다. 이 글은 스뢰더르스의 저서 『레이 인 레이 아웃』(Lay in — lay out)에도 수록됐다. 『레이 인 레이 아웃』은 그가 같은 제목으로 펴낸 소책자(1977)를 갱신한 책이었는데, 여기서 네덜란드 디자인 문화를 공격하는 스뢰더르스는 크라우얼을 최악의 악당이 아니라 흘러가는 대표 정도로 치부한다. TD에 관한 에세이에서, 하위헌은 1970년대에 크라우얼과 TD의 작업을 둘러싸고 벌어진 논쟁 몇몇을 소개하는데, 그중에는 이처럼 스뢰더르스 등이 제기한 비판, 즉 양식 없어 보이는 디자인도 하나의 양식이며, 사실은 '새로운 추함'에 해당할 뿐이라는 비판도 포함된다.

빔 크라우얼

이처럼 보기 드물게도 기꺼이 비판적 실험 대상이 되는 태도는 마침내 완성된 책의 성격을 일부 설명해 준다.

기획과 방법

『빔 크라우얼―모드와 모듈』은 새로운 시도에 해당한다. 생존 그래픽 디자이너의 업적을 기록하고 충분한 역사적, 비판적 의식을 바탕으로 깊이 논의하려는 시도라는 점에서 그렇다. 이미 사망해 안전한 '과거'에 속하는 그래픽 디자이너 중에도 이런 대접을 받은 이는 아직 없다. 이 책과 비교할 때, 다른 모노그래프는 지나치게 가볍지 않으면 과장되고 무비판적인 경우가 많다. 첫인상에서 크라우얼 연구서는 철저한 분위기를 확실히 풍긴다. 무게 1250그램에 단단하고 땅딸막한 책, 다수 사진과 글로 빼곡한 페이지, 거의 200쪽에 걸쳐 도판을 곁들여 모든 작품을 빠짐없이 기록한 듯한 카탈로그, 긴 「인물 개관」, 꼼꼼한 문헌 목록, 색인 두 편 등이 그런 인상을 준다. 광장 공포증에 걸린 듯한 페이지 디자인은 여백과 단락 너비가 무척 좁고, 펼친 면 단위로 두 페이지 본문에 연결된 각주는 모두 왼쪽 페이지 맨 왼쪽 단락에 몰아 배치한 모습이다. 그러나 제본이 워낙 튼튼하고 유연해서 이런 배열도 문제가 되지 않는다. 책은 평평하게 활짝 펴지고, 덕분에 단일한 정보 장이 형성된다.

책의 정보 제공에 좀 지나친 면이 있다는 점을 지적해야겠다. 뭐든 순서에 맞춰 한 줄로 늘어놓을 만하다 싶으면 목록이 나온다. (책을 디자인한 카럴 마르턴스와 야프 판 트리스트가 근사하게 빚어 낸 목록이다.) 예컨대 '참고 문헌'(책의 주제와는 관계있지만 크라우얼과 직접 관계는 없는 문헌) 목록은 두 번이나 나온다. 한 번은 알파벳순으로(쓸모 있는 정보다), 다음에는 「인물 개관」에서 연도 순서대로 제시된다(이런 정보는 장식이다). 실제로, 이런 '개관' 페이지의 디자인은 장식적 성격을 더 강하게 한다. 획이 가는 활자로 문헌 목록을 조판해 시각적으로 엷어지게 한 점도 그렇고, 본론

왼끝 맞춘 글

그림 2. 『빔 크라우얼』 410~11쪽.

부분에 쓰인 사진 일부를 엷게 음영 처리해 본문 뒤에 벽지처럼 까는
방식으로 반복한 것도 그렇다(그림 2).

정작 없어서 아쉬운 정보는 크라우얼에 관한 문헌 자료 목록이다.
이런 자료가 연도순으로 제시됐다면, 그의 작업에 관한 반응이 어떤
추이로 흘러왔는지 일부나마 엿볼 수 있었을 것이다.

프레데리커 하위헌과 위그 부크라트가 쓴 에세이는 다음과 같다.
(별개로 구성됐고 어조도 완전히 다르며 서로 참조하는 부분도
최소한이다.) 이런 책을 쓰는 일과 연관된 쟁점을 묵상하는 글 세
페이지(부크라트), 인물 소개 30쪽(하위헌), 그래픽 디자이너로서
크라우얼의 위치를 평가하는 글 12쪽(부크라트), '삼차원' 디자인
작업을 논하는 글 60쪽(하위헌), 토털 디자인에 관한 글 50쪽
(하위헌)이 있고, 부크라트가 쓴 짧은 글 세 편(합쳐서 20쪽가량)이
있다. 각각 '디자인과 의사소통', '문화 생산으로서 디자인', 크라우얼이
에인트호번 판 아베 미술관과 암스테르담 시립 미술관에 해 준 작업을
다루는 글이다.

빔 크라우얼

프레데리커 하위헌의 글은 정보 가치와 교육적 가치가 한결같이 높고, 광범위한 자료 조사와 증인 인터뷰를 바탕으로 쓰였음이 분명히 드러난다. 이 책에서 가장 신선한 부분이다. 빔 크라우얼이 초기에 한 전시대 디자인 작업은 그가 미술 학교에서 얻은 '이젤 화가로서 디자이너' 인식에서 벗어나는 데 중요한 역할을 한 듯하다. 그는 르코르뷔지에가 건축가에게 내린 명령을 모범적으로 대표한 인물이라고 볼 수 있다. "제도판의 스타일리스트가 아니라 조직하는 사람"이 되라는 지령이다. 크라우얼은 과제를 처리하고 작업하는 동료를 상대하는 디자인 인간관계에 재주가 있었다. 여기서 하위헌은 직결하는 길을 택한다. 오랜 동료를 찾아가 그와 함께 일하기가 어땠는지 묻고, 우리에게 대답을 전해 준다. 예컨대 이런 부분이다.

> 그는 동료나 조수에게 함께 일하기 좋은 사람이었다. 그들에게 운신할 자유를 줬고, 책임도 맡겼다. 너그럽고 충실하고 좋은 동료였다. 그의 팀에서 일하던 사람들은 돌파구를 찾을 기회를 누렸다. 사무실에 좋은 직원을 두려고 무척 애썼고, 그들을 옹호했다. 예컨대 1971년에 그는 욜레인 판 데르 바우가 원래 입사 조건대로 TD 경영진에 합류해야 한다고 주장했다. 불행히도 사규는 이를 허용하지 않았고, 다른 간부들은 여성을 동료로 받아들일 정도로 해방된 상태가 (아직은) 아니었다. (139쪽)

이어서 이 사실을 뒷받침하는 증거가 제시된다. 1971년 11월 28일 크라우얼이 쓴 편지와 TD 이사회 회의록 등이 그런 증거다.

하위헌은 1980년대 네덜란드 디자인 언론에 자주 기고하고 잡지 『아이템스』 창간을 주도했던 인물인데, 이렇게 기자로 쌓은 경험은 이 책에서도 강점이 된다. 지저분하고 세속적인 사업인 디자인을 제대로 분석하려면 강고한 저널리즘 요소가 필요하며, 디자인에 관한

(어쩌면 어떤 인간 활동에 관해서도) 논의는 이론적 패턴과 해석을 갈망하면 할수록 경직되고 둔탁해진다고 말해도 지나치지 않다. 하위헌은 품질이나 효과에 관해 노골적인 판정은 피하지만, 그가 쓴 에세이는 릭 포이너가 주장한 비판적 저널리즘의 좋은 예로 꼽을 수 있을 것이다.[1] 하위헌은 사적인 차원에 민감한 데 그치지 않고 작업의 더 넓은 맥락, 즉 당시 일어난 논쟁과 쟁점들도 탐문한다. 아울러 우리는 토털 디자인의 재정 상태에 관해서도 알게 되고, 이 회사의 특징은 순수한 사업 재주(창립 파트너 딕 스바르츠와 파울 스바르츠 형제)와 크라우얼, 프리소 크라머르, 베노 비싱, 벤 보스 등 초기 파트너의 '미적' 재주를 결합한 데 있었다는 점도 확인하게 된다.

장 페르스넬이 1965년경에 찍은 사진에서는, 이 여섯 명이 헤렌흐라흐트의 토털 디자인 사무실(내부를 은밀히 현대화한 옛 운하변 건물)에 모여 앉은 모습을 볼 수 있다(그림 3). 이들은 탁자 대신 난로 주변에 놓인 르코르뷔지에 곡목 의자에 앉아 있는데, 한쪽에 있는 탁자에는 고정된 디자이너 전등과 서류가 있으며, 아무렇게나 놓인 빈 '코메터'(kommetje, 커피나 차를 따라 마시는 작은 그릇)에는 티스푼이 들어 있다. 사업과 미학, 격식을 갖춘 모습과 무시하는 모습이 뒤섞인 사진이다. 이런 혼합이야말로 네덜란드 사회를 약동시키는 독특한 에너지라 할 만하다. 크라우얼은 운 좋게도 이처럼 사진 문화가 강한 곳에서 활동한 덕분에 작업에 사진을 활용하는 한편 자신이 하는 일도 기록할 수 있었다. 이들 사진은 책에서 중요한 요소로 쓰고, 책의 인쇄 품질은 근사한 수준이다.

1  예컨대 포이너가 마이클 록과 나눈 대화, 「그래픽 디자인 비평이란 대체 무엇인가?」(What is this thing called graphic design criticism?), 『아이』 16호 (1995) 56~59쪽 참고. 한때 『아이』 편집장이었던 포이너는 잡지 『타이포그래피카』와 편집장 허버트 스펜서에 관한 연구로 런던 왕립 미술 대학에서 연구 석사(MPhil) 학위를 받았다. 저널리즘 의식과 깊이 있는 역사적 논의를 생산적으로 융합할 수 있는 프로젝트였다. 훗날 포이너는 이 논문을 단행본 『타이포그래피카』[런던: 로런스 킹(Lawrence King), 2001]로 펴냈다.

빔 크라우얼

그림 3. 토털 디자인의 여섯 파트너, 1965년 무렵. 『빔 크라우얼』 128~29쪽.

(에세이는 백색 무광택 코팅 용지에 진한 검정 잉크로 인쇄됐고, 카탈로그 페이지에는 4도 원색 인쇄가 쓰였다. 마지막 자료 목록 페이지에는 크라우얼과 어울리는 청색 하나만 쓰였다. 섹션 간지 역시 마찬가지다.)

사진은 이 책에서 놀라운 점 하나를 드러낸다. 남성으로서 빔 크라우얼의 '도상학'를 논할 수 있을 듯도 하다. 청소년기부터 패션을 의식했던 그는 1960년대 후반에서 1970년대 초반, 즉 합리성이 패셔너블했고 서유럽 경제도 호황을 누리던 시절, 취향을 꽃피웠다. 이 책의 부제가 '모드와 모듈', 즉 '유행과 구성단위'인 이유다.

이런 만남은 표지 이미지에도 절묘하게 표현되어 있다. 이 시기 크라우얼의 사진 한 장(잘 다듬은 장발, 보타이)을 엄밀하게 크기가 조절된 망점 패턴으로 분해한 이미지다(그림 4, 5).

빔 크라우얼의 '모드'는 1969년 그가 잡지 기사를 위해 어떤 유니섹스 의상 ("우주 실크"로 만든 셔츠 등) 모델을 서면서 극에 다다랐다(그림 6). 이들 의상을 디자인한 앨리스 에델링은

왼끝 맞춘 글

그림 4. 토털 디자인의 작업대 앞에
앉은 크라우얼. 『빔 크라우얼』 155쪽.
그림 5. 『빔 크라우얼』 앞표지.

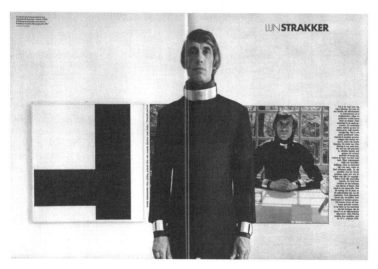

그림 6. 잡지 『애브뉴』(Avenue)에 패션 모델로 등장한 크라우얼, 1969년 여름.
『빔 크라우얼』 38~39쪽.

크라우얼의 여자 친구였다고, 하위헌은 알려 준다. 아울러 사진을
찍은 파울 휘프는 크라우얼과 체격이 비슷한 남자로 옷에 관한 취향도
상통해서, 둘 다 레이처스트라트의 같은 양복점을 즐겨 찾았다는 점도
알려 준다. 무작위로 소개했지만, 이런 디테일은 진지한 비판적
역사에서 이탈한 것처럼 보일지도 모른다. 그러나 나는 이들이 작업을
완전한 맥락에 두고 현실적으로 설명하는 데 도움이 된다고 생각한다.

하위헌의 에세이와 달리, 위그 부크라트의 글은 고집스럽고
불만스럽다. 부크라트는 본디 철학과 문학을 공부했다. 그는
네이메헌의 SUN 출판사에서 편집자로 일하면서, 1960년대 말
사회주의 학생 운동에 뿌리를 둔 회사가 유력 진보 출판사로 성장하는
과정을 지켜본 인물이다. SUN은 특히 카럴 마르턴스가 디자인한 출간
도서의 형태로도 나름대로 유명하다. (그러므로 크라우얼 작품집은
일종의 재결합인 셈이다.) 이후 부크라트는 디자인 비평에 발을
들였고, 그가 SUN 도서 디자인을 주제로 쓴 장편 에세이는 사회
역사적 논의와 시각적 논의를 하나로 엮었다는 점에서 디자인
비평에서 보기 드문 시도였다.[2]

부크라트가 쓴 글은 여기에 두 편(각각 「크라우얼의 위치」와
미술관 작업에 관한 글)이 실렸는데, 이들은 책의 주인공을
비판적으로 설명해 주리라는 기대를 품게 한다. 첫 번째 글의 도입부
몇 페이지(46~51쪽)는 실제로 딕 엘퍼르스와 오토 트뢰만을 위시한
전 세대 네덜란드 그래픽 디자이너와 연관해 젊은 크라우얼이
차지했던 위치나 그가 스위스 디자이너들과 교류하기 시작한 일을
나름대로 명확히 밝혀 준다. 그러나 이어서 부크라트는 스위스

---

2 위그 부크라트, 「어느 출판사의 얼굴―카럴 마르턴스의 SUN 작업」(Het gezicht
van een uitgeverij: over het werk van Karel Martens bij de SUN), 『디자인
과정―그래픽 디자이너와 의뢰인들』[Het ontwerpproces: grafisch ontwerpers
en hun opdrachtgevers, 암스테르담: 헤릿 얀 티머 재단(Gerrit Jan Thieme
Fonds), 1986] 69~81쪽.

왼끝 맞춘 글

타이포그래피와 체계적 디자인이라는 거대한 현상을 검토하는데, 그러면서 구체성은 모호한 분석에 밀려 사라지고 만다.

크라우얼이 미술관에 해 준 디자인을 논하면서, 부크라트는 다시 크라우얼의 활동을 얼마간 분석한다. 그러나 이 부분은 짧은 데다가, 지루한 수치를 나열하는 경향을 보인다. 에컨대 한 문단으로 처리된 다음 문장이 그렇다. "얼마 후 SM[시립 미술관] 도록의 판형은 가로 18.5센티미터, 세로 27.5센티미터로 바뀌었다."(200쪽) 반면, 바로 앞 장에는 언뜻 보기에 흠잡을 데 없는 일반화가 있다. "도록은 연재물 형태를 띤다는 점에서 마치 신문 같다. 호수가 붙고, 총서를 이룬다. 신문과 마찬가지로 도입부도 없고 면지도 없으며 속표지도 없다. 도록을 펼치면, 마치 문을 열자마자 현관이나 복도도 지나지 않고 바로 집안에 들어오는 듯한 느낌이 든다." 그럴듯해 보이지만, 미술관 도록 대부분에는 맞지 않는 설명이다. 특히, 무수한 미술 전시회 도록이 이름만 도록이지 실제로는 총서 같은 요소라곤 전혀 없이 두꺼운 '단행본' 형태로 나오는 오늘날에는 더 그렇다. 물론, 시립 미술관 도록에는 얼마간 부합하는 설명인지도 모른다. 실제로 시립 미술관 도록에는 호수가 붙었고, 또 빌럼 산드베르흐 관장이 도록을 디자인하던 시절에는 실제로 총서 같은 모양을 띠기도 했다. (다만, 그때도 속표지는 분명히 있었다.) 그러나 부크라트는 자신이 다루는 자료에 이론적 설명이 어떻게 들어맞는지, 또는 SM의 어떤 면이 그런 도록 형식을 부추기거나 요구했는지 알려 주지 않는다. SM에서 총서 같은 도록이 나온 건 공립 미술관이라는 위상 때문이었을까? 깜깜히 짐작해 보는 수밖에 없다. 여기에 실린 「디자인과 의사소통」과 「문화적 산물로서 디자인」이 마치 다른 책에서 흘러 들어온 듯하다고 느끼는 것도 내 네덜란드어 실력이 부족해서만은 아니라고 생각한다. (부크라트가 무척 수준 높은 추상을 구사하기는 한다.) 이들이 크라우얼과 관련있는 건 사실이다. 그러나 이는 같은 세대의 여느 디자이너에도 해당되는 말이다. 그런 디자이너가 적지도 않았다.

빔 크라우얼

위그 부크라트가 쓴 서문은 (부크라트 자신은 항변하지만)
의아하고 무익하게도 저술가 아나 블라만을 굳이 언급하고, 1960년에
사망한 그녀의 업적과 생애를 어떻게 글로 쓸 수 있을지 논하면서
멀리 돌아 책을 시작한다. 아나 블라만은 지적인 가톨릭 환경에서
활동한 동성애자였다. 프로테스탄트가 주류인 흐로닝언 출신으로
실용적인 이성애자 크라우얼과 그가 대체 무슨 관계가 있을까?
부크라트도 인정하는 것처럼, 겉으로 봐서는 별 관계가 없다. 이런
비교에서 끌어낼 만한 쟁점이 하나 있다면, 그건 앞에서 내가
프레데리커 하위헌의 저널리스트 같은 방법을 언급하며 이미 거론한
바와 같다. 즉, 너무 많은 관련자가 여전히 생존하고 여전히 관련된
가까운 과거에 관해 어떤 역사를 쓸 수 있을까 하는 문제다. 그러나
부크라트가 복잡한 비교를 통해 이끌어 내려는 교훈은 다소 싱겁다.
그는 그래픽 디자이너의 업적에 관한 책을 어떻게 쓸 수 있을지
살펴본다. 전기 형식은 충분하지 않다고 한다. 작품과 활동은
사회에서 디자인이 작동하는 방식을 감안하는 포괄적, 이론적 틀에서
이해해야 한다는 주장이다. 그런데 이는 이제 일반적으로 수용된
지혜다. 이를 뒷받침해 주는 구체적 사례가 부족할 따름이다.

그래픽 디자인 저술의 형태―네덜란드의 논쟁
위그 부크라트가 부딪힌 문제는 모노그래프, 즉 한 개인의 작업을
다루는 책에 글을 써내는 일이었다. 그런데 모노그래프는 그가 별로
신뢰하지 않는 형식이자, 특히 빔 크라우얼처럼 협업을 즐기고
사회적으로 활동한 인물에게는 어울리지 않는 형식이다. 이에
관해서라면, 1970년대에 유행한 알튀세르식 반인본적 마르크스주의
(부크라트가 SUN 시절을 통해 익히 알았을 법한 철학)는커녕
일반적인 마르크스주의자가 아니라도 그가 옳다는 점을 알 수 있다.
그가 써낸 글을 우호적으로 평가하자면, 모노그래프에 맞서는 예리한
대안으로 해석할 수 있을지도 모른다. 그는 전기 형식을 성찰하고,

크라우얼을 맥락에 배치하고, 연관된 주제를 논한다. 그러나 뚜렷이
사실적이고 간결한 프레데리커 하위헌의 글과 나란히 놓았을 때, 그의
글은 특히나 요점을 피하고 주의를 흐뜨리는 것처럼 보인다.

부크라트가 서문에서 고심을 거듭하는 이면에는 그래픽
디자인의 역사에 관한 논쟁, 특히 근래에 네덜란드에서 가열된 논쟁이
있다. 이 책을 펴낸 010은 얼마 전까지 건축 전문 출판사였다.
(1983년에 설립된 010은 세계에서도 가장 총명하고 생산적인
출판사에 속한다.[3]) 최근 들어 010은 네덜란드에서 문화 예술에
('순수 미술'뿐 아니라 건축과 디자인에도) 국가 보조금을 지급하는
주 통로인 프린스 베른하르트 재단에서 지원받아 '네덜란드 그래픽
디자인' 모노그래프 총서를 내기로 했다. 오래 전부터 010에서 펴낸
'네덜란드 건축 모노그래프' 총서를 뒤따르는 기획처럼 보인다.
1997/98년도 010 카탈로그에는 이 총서의 첫 책이 예고돼 있다. 톤
라우언의 『오토 트뢰만』이다.[4] 크라우얼 책도 예고되기는 했지만,
모노그래프 총서의 일부가 아니라 '맛보기'로 소개됐다. 역시 프린스
베른하르트 재단에서 대부분 지원받긴 했지만, 『빔 크라우얼』은 새
총서 기획 밖에서 제작됐고, 다른 판형으로 출간됐으며, 제작 과정
말기에야 비로소 010 출간이 결정됐다. 그리고 앞에서 설명한 것처럼,
모노그래프 장르의 조건에 맞서 분투하는 모습을 드러낸다.

010에서 모노그래프 총서를 내기로 결정하기 전, 암스테르담의
네덜란드 디자인 진흥원 후원으로 네덜란드 그래픽 디자인 역사를
어떻게 조명할 것인지 연구하는 사업이 있었다. 1996년 11월에는 대략

---

3  [2012년 7월, (험난한 경제 문화적 침체 분위기 속에서) 010은 NAi(네덜란드
   건축 진흥원)와 합병해 NAi010이라는 새 개체로 재편됐다. 현재 NAi는 다른
   네덜란드 문화 기관 두 곳과 함께 '새로운 진흥원'(Het Nieuwe Instituut)으로
   통합될 예정이다. ─지은이, 2013]

4  [이 작업은 예정보다 지체된 끝에 2001년에 출간됐다. 엄청나게 지나친
   디자인은 책을 구조하는 동시에 파괴하기도 했다. 『아이』 42호(2001) 78쪽에서
   이에 관해 내가 논한 글을 참고하라. ─지은이, 2013]

'네덜란드 그래픽 디자인에 관해—역사 서술과 이론 형성을 위한 청원'이라는 제목으로 중간 보고서 소책자가 나왔고,[5] 이에 맞춰 공개 토론회가 열렸다. 해당 분야와 그래픽 디자인 담론이라는 더 큰 문제를 조사한 결과를 이처럼 유익한 소책자로 펴낸 곳이 010이었다. 그런데 보고서는 그래픽 디자인이라는 복잡하고 유동적인 분야 속성에 걸맞는 형식으로서 모노그래프가 아니라 진지한 잡지나 학술지를 주장했다. 모노그래프 총서처럼 타성에 젖은 생각 대신 잡지를 창간하자는 제안은 디자인 진흥원의 준비 모임에서 처음 나왔고, 이를 제안한 사람이 바로 위그 부크라트였다. 부크라트는 1996년 11월에 열린 공개 토론회에 참석하지 않았지만, 여러 참여자가 학술지를 옹호하는 주장을 펼쳤다. 모노그래프를 강력히 옹호한 이는 010의 공동 대표, 한스 올데바리스밖에 없었다.

네덜란드 그래픽 디자인 담론이라는 좁은 세계의 스케치를 마무리하는 뜻에서, 크라우얼 책에 내포된 모순(모노그래프 형식, 모노그래프의 제약을 비판하려는 의도)은 네덜란드어로 나온 서평 중 아마도 가장 날카로운 글에서 이미 지적됐다는 사실을 밝혀 두고자 한다.[6] 서평을 쓴 코셔 시르만은 「역사 서술과 이론 형성을 위한 청원」 소책자의 공동 저자다. 그리고 『빔 크라우얼』에도 밝혀져 있듯이, 크라우얼 아카이브를 정리하는 예비 작업을 맡았던 인물이기도 하다.

---

5 카럴 카위텐브라우어·코셔 시르만, 『네덜란드 그래픽 디자인에 관해—역사 서술과 이론 형성을 위한 청원』(Over grafisch ontwerpen in Nederland: een pleidooi voor geschiedschrijving en theorievorming, 로테르담: 010 출판, 1996). [네덜란드 디자인 진흥원은 1992년에 설립됐다가 2000년 활동을 중단했고, 이듬해에는 공식적으로 해체됐다. 일부 기능은 프렘셀라로 이관됐는데, 이제는 프렘셀라가 '새로운 진흥원'으로 통합되는 중이다. 이 글 각주 3 참고. ―지은이, 2013]

6 코셔 시르만, 「산 자를 부검하기」(Anatomie op een levende), 『콤프레스』(Compres) 21권 22호(1997) 22~23쪽.

후기—꼼꼼한 기술

마지막으로 책 자체와 지은이들이 주제를 다루는 데 사용한 방법을
살펴보니, 또 다른 전술이 눈에 띈다. 이는 무척이나 수수한 설명에
밝혀져 있다. "작품 목록에 실린 여러 포스터와 도로에는 위그
부크라트가 쓴 작품 설명을 덧붙였다"(204쪽). 책 서두에서 디자인을
미술로 취급하는 방법이 불충분하다고 주장했던 평론가가, 이들
캡션에서는 크라우얼의 특정 작품을 열심히 들여다보면서, 마치 구식
미술 평론가가 회화를 논하듯, 작품에 영향을 끼친 여러 요인(예산,
일정, 기술적 제약, 동료의 참여, 사회 분위기 등)은 무시한 채 이미지
통제권을 전적으로 한 작가(빔 크라우얼)에게 돌리는 해석을
내놓는다. 이런 캡션은 자칫 단순 묘사를 길게 늘인 내용에 그칠
위험이 있지만, 또한 미적 차원에 무심한 듯한 크라우얼의 작업을
무엇보다 탁월하게 미적으로 변호하는 글이기도 하다. 에컨대 이런
캡션이다.

SMA 포스터 | '앉기 50년' | 1966 | 오프셋, 95×63센티미터 |
이 포스터는 1915년 이후 좌석 가구의 발전 과정에 관한 전시회를
알린다. 주제전이므로 개별 디자이너의 이름은 표시되지 않았다.
| 주제를 시각적 핵심, 본질로 축소하는 모습이다. 앉기는 의자
측면, 즉 두 다리와 앉는 부분과 등받이를 나타내는 그래픽으로
표상된다. 모든 요소가 선 하나(두 방향)와 두 가지 색(파랑과
계조를 띤 검정)으로 요약된다. 그러나 전시회의 역사적 측면
(발전 과정 개관)은 시각화되지 않았다. 동적인 요소 일체도
제거됐다. 앉기는 어떤 기능의 영원한 관념으로 제시된다.
포스터는 수단의 단순성과 그래픽 변수를 축소하려는 태도를
구현한다. 이 디자인에서는 포스터의 구성과 의자의 구성이 서로
중첩한다. 크라우얼은 색상 영역을 조작함으로써 의자가
존재하게 한다. 의자는 이미지 영역을 채우고, 시각적 길이가

그림 7. '앉기 50년' 포스터.

동일한 막대로 구성된다. 막대는 결합 부위를 나타내는 검정
사각형에서 만난다. 이미지는 균형이 잘 잡혀 있지만,
비대칭이기도 하다. 의자 등받이는 포스터의 오른쪽 모서리에
맞닿아 있으며, 제목은 등받이에 기대 오른끝 맞추기로 배열되어
있다. | 이 디자인은 표면과 선(각각 공간과 사물에 해당하는
그래픽 요소)의 차이를 최소화하는 특징을 보인다. 두 요소는
같은 위상으로 등재된다. 이들을 구별해 주는 것은 색조와
위치다. 의자 개념을 표상하는 수평선과 수직선은 본질상 속을
채색해 부분적으로 상호 중첩하는 색 면이다. 여기서 종이
모서리는 말 그대로 디자인의 테두리다. 좌석 표면은 시각적으로
지면 중간에 놓여 있다. | 의자가 바라보는 방향도 중요하다….
(310~11쪽)

작품 설명은 이런 식으로 비슷한 길이만큼 더 이어진다.

228                                         왼끝 맞춘 글

여기서 부크라트의 자기모순이 드러나는 글을 인용해 보겠다. 이 책이 출간 준비 중일 때 나온 어떤 글에서, 그는 위 사례처럼 느린 묘사법을 이용해 캡션을 쓴 적이 있다. 그러나 이들 캡션은 그처럼 길지 않고 비교적 간결한 장점이 있다. 이 역시 저널리즘의 요건에서 얻을 수 있는 장점에 속한다. 거기서도 '앉기 50년' 포스터가 소개되는데, 수록된 캡션은 다음과 같이 날카로운 말로 마무리된다. "이렇게 미니멀한 형태를 통해 크라우얼은 마케팅 커뮤니케이션의 시각 언어에서 되도록 거리를 유지하는 한편 당대 하위문화의 대안적 디자인과도 거리를 둔다."[7] 이처럼 시각적 측면에서 사회적 측면으로 갑자기 이동하는 설명은 사안을 단순화하는 것처럼 보일 수도 있지만, 적어도 형태 분석을 더 충분한 토론에 연결하려는 노력은 보인다. 이 책의 긴 카탈로그 캡션에서는 엿볼 수 없는 노력이다.

빔 크라우얼이 국제 디자인 문화(국제 그래픽 연맹 등등)에 속한다면, 그리고 그의 작업이 한때 서구의 상당 부분을 통일한 그래픽 '유니폼'에 속한다면, 그는 또한 특정 국가 문화의 일부이기도 하다. 이미지와 텍스트에서, 그리고 제작 상태가 드러내는 모범적 산업 장인 정신에서, 이 책 자체도 그 문화의 묵직한 일부다. 프레데리커 하위헌이 머리말에서 자세히 밝힌 것처럼, 이 책은 프린스 베른하르트 재단 외에도 여러 국가 기관에서 지원받아 만들어졌다. 디자인이 여전히 사회 문화적 가치가 있다고 인정받는 네덜란드에서나 만들어질 수 있는 책이 아닐까 싶다.

『타이포그래피 페이퍼스』 3호(1998). 일부 주석은 2013년에 더했다.

7  위그 부크라트, 「디자이너 빔 크라우얼에 관해」(Lines about the designer Wim Crouwel), 『아피셰』(Affiche) 7호(1993) 58~69쪽(인용문 출처는 65쪽).

# 펭귄 50년

『펭귄 50년』, 1985년 9월 21일~10월 27일 런던 로열 페스티벌 홀에서 열린 전시와 관련 도서(런던: 펭귄 북스, 1985)

역사는 언제나 목적을 띠고 쓰인다지만, 제도나 회사 창립을 기념하는 역사만큼 노골적인 예는 없다. 펭귄 북스에는 '회사'이자 '제도'라는 독특한 성격이 있었다. 1975년 이전에 독서 습관을 형성한 이라면 누구든 펭귄에 관해 할 말이 있을 정도다. 당시 펭귄 도서 목록은 한 사람이 읽는 책의 지평을 대략 규정했다. 1970년 앨런 레인이 사망한 직후 문어발 대기업 피어슨에 인수된 펭귄은 전반적 경기 침체와 경제 위기가 이어지며 난항을 겪었다. 특히 1978년 피터 메이어가 대표로 취임한 일은 최악이었다. 무례하고 거만한 미국인 대표 체제에서 공격적인 마케팅에 나선 펭귄은, 진지한 내용과 디자인을 포기하고 엠보스와 금박으로 포장된 휴게소 도서를 내놓기 시작했다.
　　이는 펭귄 북스의 최근 에피소드를 전하는 하나의 이야기일 뿐이지만, 오래도록 펭귄을 지켜보며 리비스와 에드워드 톰프슨, 페프스너, 도러시 조지를 펴내던 출판사가 이제 설리 콘랜과 오드리 아이튼을 그처럼 많이 내는 (그러면서 그처럼 많이 거두는) 모습에 통탄하던 이라면 좋아할 만한 이야기일 것이다. 최근에는 그처럼 성난 목소리 하나가 창사 기념 분위기를 망쳐 놓기도 했다. 주인공 리처드 고트는 한때 펭귄 라틴 아메리카 문고 편집자였다가 1970년대 경영 합리화에 희생당한 인물이었다. 그가 피어슨과 메이어를 공격한 기사(『가디언』 1985년 9월 19일 자) 제목은 '통속소설과 노다지… 펭귄 책을 사느니 초콜릿을 사 먹겠다'였다.

그러나 이야기가 그처럼 단순하지만은 않다. 펭귄 북스가 50주년 기념 전시회와 관련 도서 등 자신을 위한 선물을 준비하며 애당초 의도했고 실제로도 달성한 임무 가운데 하나가 바로 도도하기만 하던 기준이 무너져 통속화해 버렸다는 미신을 타파하는 데 있기 때문이다. 그 공로는 기업 후원을 받아 가며 역사를 쓰면서도 (아예 배제하지는 못했지만) 자화자찬에 빠지지 않고 빈번히 멈춰 서서 옥의 티를 지적하며 펭귄의 전체 얼굴을 제시한 이들에게 돌려야 한다.

문화 공헌과 기민한 영리 추구 사이에서 균형을 유지하는 펭귄 북스의 이중성은 사업 초기부터 있었다. 유명한 첫 펭귄 도서 열 권은 판권 확보 여부에 따라 결정됐으므로, 1935년 당시 대중문학을 다소 무작위로 잘라 본 단면인 셈이다. (이제는 박스 세트로 재간행됐다.) 교육적 의지는 나중(1937년)에 첫 펠리컨 도서가 성공을 거두면서 생겨났다. 앨런 레인이 풍긴 인상은 문화 계몽을 사명으로 하는 선교사보다 문학에 관해서는 아무것도 모르면서 어쩌다 보니 우수 염가 도서를 향한 거의 채울 수 없는 갈증의 파도를 연거푸 올라탄 사업가에 가까웠다. (그는 솔직한 전기 작가 복이 있는 인물이었다.) 성공의 열쇠는 학식뿐 아니라 사업 감각도 있는 편집자를 확보하는 재능이었다. (전시회를 보는 재미에는 로드리고 모이니언이 그린 1955년 당시 편집자들의 초상화도 있다. 고요한 림보에 얼어붙은 모습이다.)

펭귄은 매끄러운 발전이 아니라 전환과 단절로 복잡한 역사를 걸었다. 『펭귄 이야기』(1956), 『펭귄의 발전』(1960) 등 지난 창사 기념물은, 제목에서 짐작할 수 있듯이, 이를 인정하지 않았다. 하지만 당시만 해도 정말 복잡한 문제는 일어나지 않았던 것도 사실이다. 1960년대에, 특히 토니 고드윈이 부추긴 변화는 어떤 면에서 피터 메이어가 주도한 변화 못지않게 급격했다. 아무튼 미술 감독 앨런 올드리지 지휘로 만들어진 책표지는 몰취미 면에서 지난 몇 년 사이에 나온 책들에 버금간다. 그러나 1960년대 말 펭귄이 로빈스 보고서와

노동당 정권을 배경으로 활동했다면,* 오늘날은 상황이 전혀 다르다. 라틴아메리카 문고 대신 『섬유소 다이어트』가 나오는 것도 그런 탓이다. 60년대 오이디푸스 극에서는 아들을 꾸짖고 (토니 고드윈의 경우) 내쫓는 아버지가 여전히 있었지만, 앨런 레인이 피어슨으로 바뀐 지금, 버릇없는 아들이 받을 만한 벌은 재정 압박밖에 없는 듯하다.

창사 기념전은 대형 패널 34개로 구성됐고, 각 패널은 표준 펭귄 도서 형식을 취했다. 한쪽은 주요 도서 표지를 확대한 모습이었고, 다른 쪽에는 글과 그림이 배열됐는데, 중간중간 정사각형으로 구멍을 파고 유리 덮개를 씌운 자리에는 책이나 기타 문서가 있었다. 좋은 배열이었다. 실물이 주는 현실감이 뚜렷했고, 주변에 쓰인 글은 물건에 균형감과 맥락을 더했다. 패널 배치는 연대순을 기본으로 하되 이따금씩 특정 주제나 범주가 도드라지게 했고, 전반적으로 비교와 병치 기법이 적절히 구사됐다. 전시 기획에서 가장 힘 있는 (전시를 단순 홍보 행사 이상으로 격상해 주는) 점은 아마 다른 출판사 자료를 포용한 부분일 것이다. 그 결과 선례(타우흐니츠, 식스페니 라이브러리, 알바트로스)와 모방 사례(투캔, 잭도 등)가 전시됐고, 여러 국면에서 펭귄을 자극해 방향 전환을 끌어낸 경쟁사도 소개됐다. 타자 원고에서 제본까지 책이 만들어지는 과정을 다루는 부분도 좋았다. 보물도 몇 개 있었다. 페프스너가 '영국 건물' 총서 중 『서식스』를 준비하며 쓴 현장 노트, 고 한스 슈몰러의 수정 지시 ("8포인트 공백 추가")가 적힌 표지 교정쇄 등이다. 그전까지는 슈몰러가 펭귄 타이포그래피에 이바지한 공로가 전임자에 가려 부당하게 축소된 감이 있었다. 이런 등등에서, 전시회는 계몽된 기업이자 계몽하는 기업으로서 펭귄의 좋은 전통에 합당한 행사였다.

전시에 맞춰 제작된 책에는 간행물의 역사에 관해 린다 로이드

---

* '로빈스 보고서'는 대학 교육 확대를 권장한 영국 고등 교육 위원회 보고서 (위원장 라이어널 로빈스, 1963)를 뜻한다.

왼끝 맞춘 글

존스가 쓴 글과 디자인의 역사에 관해 제러미 에인슬리가 쓴 글이 충분한 도판과 함께 실려 있다. 그들이 써낸 글은 전시회 구성과 주제에 대체로 일치하지만, 주인공이 등 뒤에서 지켜보는 상태에서 쓰인 역사의 문제에서 도망치지는 못했다. 이 난제는 특히 '현재'에 관한 마지막 장에서 도드라지는데, 아마 거기에서는 회사 대변인 노릇을 하라는 압력도 그만큼 높았을 것이다. 제러미 에인슬리는 자신의 에세이에서 그런 압력에 단호히 맞선다. 글에는 컬러 표지 사진 84점이 순서대로 실렸고, 이어서 크기와 연도, 디자이너 등 세부 정보가 표로 정리돼 있다. 도판 덕분에 책은 유익한 기록물이 되겠지만, 펭귄에 관한 자료나 페이퍼백 전반에 관한 자료 목록이 없는 점은 아쉽다. 책은 제리 시너먼과 토니 키칭어가 치홀트-슈몰러 전통을 최고로 구현해 디자인했다. 노력만 하면 여전히 펭귄다운 책을 만들 수 있다고 입증하는 듯한 디자인이다.

　　결론을 대신해, 더 큰 쟁점, 즉 단순한 디자인 문제처럼 보이지만 실은 출판의 모든 측면과 연관된 문제를 하나 떠올려 보는 뜻에서, 책에 남은 혼란 하나를 지적해야겠다. 제러미 에인슬리는 사진 식자 때문에 활자체 종류가 줄었다고 암시한다. 그러나 새로운 본문 조판 공정(모노포토만 있었던 것이 아니다)은 활자체 레퍼토리를 크게 늘렸고, 그와 동시에 품질과 심지어 정체성을 급격히 훼손했다. 사실은 활자체 개념 자체에 이제 별 의미가 없게 됐다. 활자 원도가 수정되고, 광학적 왜곡이 빚어지고, 간격 규칙이 무너진 결과다. 이 모두가 후기 자본주의 사회에서 개인 주체가 파괴되는 현상을 닮았다고, 그들 모두 얼마간은 같은 이유에서 벌어지는 일이라고 말하고 싶어진다. 즉, 눈부시게 유익하던 옛 펭귄 도서 간기가 "모노타이프 벰보로 짜였음" 또는 "인터타이프 타임스로 짜였음" 같은 설명을 담았던 반면, 이제는 기껏해야 "벰보로 짜였음"이나 "타임스로 짜였음"처럼 쓸모없는 정보만 얻을 수 있다. 정확히 어떤 벰보나 타임스가 쓰였는지는 아마 펭귄도 모를 것이다. 그러나 경제성 때문에

흔해진 관행대로 펭귄 판 본문을 새로 짜지 않고 아예 하드커버 본문을 그대로 복사하는 경우라면, 애당초 어떤 정체성이 있었다 해도, 무슨 활자체가 쓰였는지는 누구든 알아낼 가능성이 희박하다.

1970년대 초 한스 슈몰러는 하드커버 본문 디자인 기준을 마련해 무계획적 축소 복사에서 발생하는 문제를 없애자고 제안한 바 있다. 물론 허사였다. 대개 그렇듯, 이성적 디자인 조정은 서로 경쟁하는 기업들의 흥미를 끌지 못했다. 그러나 그때 이후 (펭귄 북스를 포함한) 출판사들이 서로 집어삼키는 속도가 빨라졌다. 장차 구도는 몇몇 대형 출판 기업과 그들을 (바라건대) 괴롭히는 소형 출판사 무리로 짜일 전망이다. 존 서덜랜드가 펭귄에 관해 쓴 예리한 기사 (『타임스 리터러리 서플리먼트』 1985년 9월 27일 자)에서 시사한 것처럼, 그러다 보면 하드커버와 페이퍼백으로 양분되던 영미권 출판 업계 분할 구조가 무너질지도 모른다. 그런 해체는 도서 디자인에도 영향을 끼칠 것이다. 새로운 대형 출판 기업에서는 페이퍼백과 하드커버 디자인을 조율할 수 있을 것이고, 어쩌면 글자 사이도 적당하고 디자인도 수수한 표지로 돌아갈 수도 있을 것이다. 물신적 하드커버를 펴낼 의무가 없다면, 우리도 내용과 디자인에서 모두 유럽 수준을 마음껏 따라갈 수 있을지 모른다. 주어캄프, 에이나우디, 갈리마르 같은 출판사가 예로 떠오른다. 그러나 문제는 좀 더 복잡할뿐더러, 그런 꿈을 믿기 전에 그들 나라의 문화 전통이 무척 다르다는 점도 고려해야 한다. 그와 관련해서는 어쩌면 치홀트, 슈몰러, 파체티 등 펭귄에 너무나 크게 공헌한 디자이너들이 바로 좋은 연구 사례인지도 모른다.

디자인사 학회보 27호(1985).

왼끝 맞춘 글

# 타이게 활력소

『타이게 활력소』, 1994년 2월 4일~4월 3일 암스테르담 시립
미술관에서 열린 전시회와 관련 소책자(타이게 연구회, 1994)

올해 초 암스테르담 시립 미술관에서 카렐 타이게의 작업을 집약한
전시회가 열렸다. 최근까지 타이게는 영웅 시대 중부 유럽
현대주의에서 각주에 해당하는 인물이었다. 예컨대 내가 알던 그는
1928~29년 먼더니엄 프로젝트 논쟁에서 르코르뷔지에를 공격한
좌익 인사였다. '새로운 타이포그래피' 관련 작품집에 소개된 책 몇
권을 디자인한 사람이기도 했다. 타이게는 신세기에 프라하에서
태어났다. 문화계 전반, 특히 건축 평론에서 순식간에 '활력소'로
떠오른 그였지만, 1930년대 후반에는 잊힌 인물이 되고 말았다. 그는
1951년 프라하에서, 정치적으로 예민하고 수상한 정황에서 사망했다.
　　타이게는 물질적 제품 창작 너머에 존재하고 행동했다. 그의 작업
정신은 이를 확실히 선포한다. 그는 생명과 행동, 변화, 과정 편에
선다. 그리고 자기만족성 사물 생산에 반대한다. 그것이 바로 그가
주창한 포에티즘("자유롭고 제약이 없으니 거리낌을 모른다")의
힘이었고, 포에티즘은 그가 역시 주창한 강경한 정치적 구성주의와
공존했다. 후자가 튼튼한 '토대'였다면, 전자는 이를 딛고 선 야성적
'상부구조'였던 셈이다. 그가 정적으로 미화되는 사물을 그처럼
이중으로 거부했다는 점을 고려할 때, 카렐 타이게의 작품을
전시한다는 것은 어려울 뿐 아니라 어쩌면 심술궂은 일이기도 하다.
　　시립 미술관에서는 작은 전시실 두 곳에 늘어선 진열장에 책,
소책자, 정기 간행물, 사진 등이 전시되어 있었다. 짧은 설명이 복사된

반투명 제도용지도 갖춰져 있었다. 체코에서 태어나 네덜란드에서 활동 중인 오타카르 마첼이 꾸민 건축 섹션을 보면, 타이게에게 당시 건축에 관한 확고한 견해가 있었음을 알 수 있다. 벽에는 그림들이 걸려 있는데, 1930년대 중반부터 죽기 전까지 타이게가 만든 포토몽타주가 특기할 만하다. 소프트코어 포르노 잡지에서 오려낸 여성 이미지를 차가운 현대 건축물 사진과 나란히 붙인 작품이 많았다. 타이게에게는 언제나 모순적 요소가 있었지만, 그렇게 그가 정치적 겨울잠 상태에서 만든 사적 판타지에서는 그런 모순이 특히 뚜렷하게 드러난다. 그런 작품은 1989년이 되어서야 비로소 공공연히 출판하고 논의할 수 있었다.

전시회가 개막한 2월 6일, 미술관 강당에서는 흥겨운 행사가 열렸다. 코셔 시르만(평론가이자 전시회 주동자)이 타이게를 소개하고, 체코 태생 스위스 건축가 하나 치사르조바가 포토몽타주를 보여 주고, 네덜란드 주재 체코 문화 담당관이 연설하고, 'ABC 발레'가 상연됐다. 같은 주제에 관한 비테즈슬라프 네즈발의 시를 (체코어 원문으로) 낭송하는 소리에 맞춰 두 여성이 알파벳 문자를 춤으로 표현하는 작품이었다. 1926년 『아베체다』(Abeceda)라는 책으로 출간된 발레였는데, 책을 디자인한 사람이 타이게였다. 행사장에서는 몸으로 쓰는 글자의 배경에 영사되는 해당 페이지들을 볼 수 있었다— 그리고 영웅적 현대주의가 오늘날 회색빛 통제 신화에 갇힌 채로 상상하는 모습보다 훨씬 이상했다는 점도 상기해 볼 수 있었다.

전시와 관련해, 24쪽짜리 소책자 한 권이 (네덜란드어로만) 제작됐다. 책자에는 지면에 처음 소개되는 이미지 몇 장 등 훌륭한 도판이 실렸고, 타이게에 관한 짤막한 평론 세 편, 타이게 자신이 쓴 글 두 편, 1935년에 그가 마르트 스탐과 소련 건축에 관해 나눈 대담 등이 수록됐다. 체코어보다 네덜란드어 솜씨가 낫다면 좋겠지만, 그렇지 않더라도 구해 볼 만한 자료다. 이 소책자는 최근 나왔거나 곧 나올 여러 타이게 관련 간행물과 자리를 함께한다. 그중에는 영어로 된

왼끝 맞춘 글

자료도 있다. '카렐 타이게─건축과 시'에 관한 『라세냐』 특집호 (53호), 코셔 시르만이 『아이』(12호, 1994)에 써낸 타이게의 도서 디자인 관련 글 등이 있고, 타이게가 쓴 건축 관련 글을 모은 책이 게티 센터에서 출간될 예정이다. 그러나 이런 재발견 과정에서 가장 두드러진 행사는 올해 초 프라하 시립 미술관에서 열린 첫 대규모 회고전일 것이다. 전시회에 맞춰, 타이게의 활동 전체를 아우르는 208쪽짜리 A4 도록이 잘 만들어져 나왔다. 본문은 체코어로 쓰여 있지만, 영어로 된 개요가 있다.

마지막으로, 암스테르담 전시에서 배울 점을 꼽아 보자. 전시회는 대부분 학계 외부에서 자영업자로 일하는 열성 지지자 몇몇이 모여 준비한 행사였다. 1년이 채 못 되는 기간에 그들은 '타이게 연구회'를 결성하고, 모여서 회의하고, 명함을 파고, 은행 계좌를 열고, 지원금 3만 길더를 확보하고, 시립 미술관을 설득해 전시를 열게 하고, 프라하 국립 문예 기록 보관소와 네덜란드 민간 소장자들에게 자료를 빌리고, 소책자를 엮어 펴내고, 발디딜 틈조차 없을 정도로 성황리에 개막식을 치러 냈다. 요컨대, 그들은 행동하는 '시민사회'를 근사하게 예증했다─동구에서는 재발견되고 있지만 정작 서구 자유민주주의 사회에서는 경직된 제도적, 학문적 틀에 눌려 사라질 위험에 처한, 바로 그 시민사회다.

디자인사 학회보 62호(1994).

# 아도르노의 미니마 모랄리아

타이포그래퍼에게는 독서가 힘든 일이 될 수 있다. 페이지 번호가
어색한 자리에 찍힌 책이라면, 내용이 정말 좋아야 한다. 그래야
잘못 취급된 세부가 끊임없이 자극하는 짜증을 잊을 수 있기
때문이다. 내용과 타이포그래피가 모두 좋은 책에는 특별한 즐거움이
있다. 그리고 나는 글줄 사이로 책을 판단하는 것이 실제로
가능하다고 생각한다.

성서 지위에 얼마간 어울리는 책으로, 학창 시절 처음 만난 작은
책이 한 권 있다. 아무튼 내 인생을 바꿔 놓은 책인 것은 분명하다.
노먼 포터의 『디자이너란 무엇인가』다. 현실적 실용성과 거창한
생각이 뒤섞인 내용이 매력적이었고, 9/12포인트 타임스 로만을 왼끝
맞추기로 (모노타이프 활판으로) 짠 본문도 마찬가지였다. 나중에
나는 지은이를 알게 됐고, 편집자 겸 발행인으로 두 차례 개정판을
냈다. 타이포그래피는 2판이 제일 낫다. 여전히 9/12포인트 타임스를
썼고, 여전히 활판으로 인쇄한 판이었다. 그러나 판형은 A5로, 장정은
(프랑스식으로) 날개 달린 페이퍼백으로 바꿨다. 우리가 원한 것은
표준형 도서 같은 책이었다. 최상의 현대적 정신에 따라, 수백 권에
이르는 시리즈의 원형 같은 책을 원했다.

그러나 내가 진정한 세속적 성서로 꼽고 싶은 책은 더 어려운
책이다. 솔직히 말하면 아직도 다 읽지 못했다. (마지막 부분은 특히
난해하다.) 테오도어 아도르노의 『미니마 모랄리아』에는 '상처 받은
삶에서 나온 성찰'이라는 부제가 붙어 있다. 지은이는 자신의
모국어와 구세계 문화에서 도망쳐 로스앤젤레스에 망명한 상태로,
1944~45년에 책을 썼다. 그의 모국 독일은 국가 사회주의로 어차피

산산조각 난 상태였다. 단상과 아포리즘으로 구성된 형식 자체가 실연해 보이는 상처는 개인적이면서도 세계사적이다. 역사가 끔찍히 잘못된 길로 들어섰는데, 아도르노는 눈 하나 깜빡이지 않고 최악의 순간을 직시하면서도 이성과 현대성을 고수한다.

경험주의 영국에서는 아도르노의 명상이 띠는 형태가 낯설어 보일 것이다. 철학은 철학인데, 조밀하고 팽팽한 언어는 분명히 '문학'이며, 철학에서나 익숙한 주제를 조명하는 책인데도 흔히 끄집어내는 사례는 현대 사회의 일상이다. 아도르노는 디테일을 중시한다. "총체는 허위다"가 그의 좌우명인데, 이 말은 구체적인 것이라고는 하나도 들여다보지 않는 거창한 이론가를 향한 꾸짖음일 수도 있다.

나는 이 책의 독일어 원서를 좋아한다. 이해는 거의 못 하지만, 수수한 주어캄프 타이포그래피를 흠모한다. 1974년, 뉴 레프트 북스는 에드먼드 제프콧이 뛰어나게 번역한 영어판을 펴냈다. 당시만 해도 그곳에서 내던 책은 활판으로 인쇄됐고, 훌륭한 타이포그래퍼(제리 시너먼)가 디자인했다. 회원은 덮개 없는 하드커버 판을 받아 봤다. 감상적이지 않고 엄숙한 내용에 어울리는 형태였다.

그렇다면, 디자이너에게 이 책은 과연 어떤 의미가 있을까? 당시 우리 몇몇은 '비판적 접근'이라는 개념을 생각하기 시작했다. 우리는 실천을 뒷받침하는 이론, 이론에 좋은 영향을 끼치는 실천을 고민했다. 발터 베냐민, 아도르노, 에른스트 블로흐, 지크프리트 크라카우어 등 바이마르 지식인은 우리의 영웅이었다. 학계를 거부한 그들은 단지 '저술가'였고, 700낱말짜리 신문 칼럼도 비웃지 않았다. 건축에서는 케네스 프램프턴 같은 평론가가 길잡이였다. 아무튼 프램프턴은 실무 건축가이기도 했다. (런던 크레이븐 힐 가든의 아파트 단지가 증거다.) 우리는 중부 유럽 카페의 대리석 상판 테이블 주변에 앉아 담뱃갑에 글이나 지면을 스케치하는 꿈을 꿨다. 아도르노가 택한 실천 형식에는 글쓰기뿐 아니라 음악도 있었다. 그는

슈베르트 피아노 소나타를 연주할 줄 알았고, 스스로 몇 편을
써내기도 했다.

현대성과 합리성에 관한 믿음은 사라졌지만 (또는 바로 그렇기
때문에), 지금도 아도르노는 내가 그를 처음 접한 20년 전 못지않게
필요한 것 같다. 그의 긴 단락은 의심을 예견하고 살펴보는 한편,
모순과 부조화를 스스로 실연한다―하지만 바로 그런 비판적 사유를
통해, 독자에게 뭔가를 얻은 듯한 느낌, 더 생각해 나가야 한다는
느낌을 남겨 준다.

『디자인 리뷰』(Design Review) 2호 (1991). 비교적 단명에 그친 『디자인
리뷰』는 워드서치에서 공인 디자이너 협회에 발행해 주던 잡지였다. 이 글은
데얀 수지치에게 의뢰받아 썼다. 디자이너들이 자신만의 '성서'를 소개하는
칼럼이었다.

# 물성으로 책을 판단하기 – 독일 책과 영국 책

"이상적인 독자는 책을 읽지 않고도 표지를 쥐어 보고 속표지 배열과 페이지 전반의 수준만 봐도 내용에 관해 뭔가를 알 수 있다."[1] 테오도어 아도르노는 「서지 사색」에서 이어간 성찰을 이렇게 끝맺는다. 편집자 해설을 보면, 『프랑크푸르터 알게마이너 차이퉁』 1959년 10월 16일 자에 써낸 기사를 다듬은 글이라고 한다. 오늘 내가 이 문장을 인용하는 데는 (짧은 평론, 문예 기사 등) 극히 진지한 저널리즘에 평생을 바친 위인 아도르노를 기리는 뜻도 있지만, 또한 이 문장이 내가 말하고자 하는 핵심을 찌르기 때문이기도 하다.

아도르노는 자신이 어떤 도서전에 막 다녀왔다는 설명으로 성찰을 시작한다. 당시는 10월이었으므로, 아마 프랑크푸르트 도서전이었으리라 짐작한다. 도서전에 가면 현기증이 난다. 몇 시간 만에 책을 수천 권을 스쳐 보고, 그중 수백 권을 꽤 자세히 들여다봐야 한다. 오늘날 프랑크푸르트 도서전에는 거대한 전시장마다 주변에 음식 판매대가 있어서, 마치 피트 스톱처럼 에너지 음식과 음료를 보충하고 도서전을 계속 관람할 수 있다. 직업적인 목적에서, 예컨대 펴낼 만한 책의 저작권을 확보하려고 도서전에 들른 출판 업자나 주문할 만한 책을 찾아 나선 서적상이라면 어떤 책을 집어들어 손에 쥐어 보고 페이지를 훑어보는 정도로 순식간에 책의 가치를 판단하는 일이 적잖을 것이다. 말하자면 일차 검사 같은 것이다. 사업 제안을 받았다고 치고, 더 면밀히 검토할 것인지를 결정하는 과정이다.

글에서 아도르노는 책의 운명을 개탄한다. "책이 책 같지 않다.

---

1 테오도어 아도르노, 「서지 사색」(Bibliographical musings), 『문학 노트』 2권
 [뉴욕: 컬럼비아 대학교 출판사(Columbia University Press), 1992] 31쪽.

이른바 (확인할 길 없는) 소비자의 요구에 부응하느라 책의 모양이 변했다. 세계 어디서나 표지는 책 광고가 됐다. 자족적, 영구적, 폐쇄적인 물건, 즉 독자를 빨아들이고, 표지가 본문을 덮듯 독자를 가둬 버리는 물건의 품위는 이제 시대에 어울리지 않게 됐다."[2]

적용 대상과 이해 방식은 다양했지만, 책을 포함해 인쇄물 전반이 하락한다고 느낀 사람은 많았다. 에컨대 윌리엄 모리스가 인쇄 출판 분야에 투신한 것은 인쇄 품질 하락에 맞서 작은 모범을 보여 주려는 뜻이었다고 이해할 수 있다. 당시, 즉 19세기의 마지막 10년간 여러 서구 국가에서 모리스의 사례는 꽤 널리 수용됐다. 미술 공예 반란에서 이른바 디자이너가 출현했다는 설명은, 익숙한 만큼이나 대체로 옳다고 생각한다. 그렇게 등장한 타이포그래피 디자이너 또는 도서 디자이너는 인쇄 공정에 질서를 부여하려 했고, 인쇄 기술자 스스로는 제품에 고유한 성질로 불어넣지 못하던 미적 요소, 즉 물질적 시각적 부가가치(미감)를 다시 고취하려 했다.

이처럼 다양한 흐름이 (기술과 요소에서 일어난 변화가) 한데 얽혀 19세기 말 이후 상황을 규정했다. 이런 투쟁은 여러 곡절을 거쳤고, 아직도 끝나지 않았다. 1950년대에 영국이나 아도르노가 살던 서독에서는 하드커버 표지 재료로 천을 쓰는 것이 여전히 일반적이었다. 천에는 고유한 물성이 있다. 물론 나쁜 천도 있지만, 좋은 천이라면 보기 좋게 하려고 '디자인'을 더할 필요가 없다. 그런데 종이 제품이나 합성 재질이 천을 대체하면서, 디자인/제작 전문가가 개입할 필요가 생겼다. 그전까지 제본 사양은 출판사 편집자가 대충 지정하면 인쇄소에서 정교하게 구현하곤 했다. 그러나 천 공급이 달리는 상황에서 좋은 재료를 구하거나 다른 재료를 분별하려면, 경험도 있고 공부도 꾸준히 한 사람이 꼭 필요했다. 이곳이 바로 디자인 전투가 격렬히 벌어지는 곳이고, 그처럼 종이, 제본 재료, 활자

2 「서지 사색」 20쪽.

왼끝 맞춘 글

조판, 도판 재생 방법을 어떻게 탐색하고 분별하며 흥정했느냐만 두고도 책 한 권을 샅샅이 파헤칠 수 있다.

여기서 자세히 논할 바는 아니지만, 밝혀 두건대 나는 20세기건 어느 시대건 도서 제작 수준이 마냥 '하락'했다고는 보지 않는다. 현실은 훨씬 복잡하다. 종이 제조와 활자 조판에서는 진보와 퇴보가 동시에 일어났다. 컬러 인쇄에서는 진보만 일어났다고 볼 수도 있다.

도서 생산에서 쉴 새 없이 진보가 일어난 근본적 차원이 하나 있다. 어쩌면 퇴보라고 말할 수도 있겠지만, 아무튼 여기 소개한 도표 (그림 1)에서 그 흐름은 세로 선으로 나타난다. 다 아는 사실이긴 해도, 이처럼 한눈에 선명히 볼 기회는 많지 않다. 1959년, 즉 아도르노가 도서전을 방문한 해가 바로 안정기의 끝자락이라는 사실을 알 수 있다. 1980년대 중반이야말로 업계가 산산조각 난 때다. 또는 소수 기업의 지붕 아래에 뭉친 때라고 볼 수도 있겠다.

1985년 1월, 서독에서는 '안데레 비블리오테크'(Die Andere Bibliothek, 다른 도서관)라는 출판사가 출범했다. 바이에른 주 뇌르틀링겐에서 활동하는 인쇄인 겸 출판인 프란츠 그레노와 뮌헨에 사는 저술가 겸 편집자 한스 마그누스 엔첸스베르거가 합작한 출판사였다. 프란츠 그레노에게는 이미 출판사 겸 출판 기획사 그레노 페어라크가 있었고, 인쇄소도 있었다. 1960년대에 조판을 배운 그는 활판 인쇄와 모노타이프 (주조 활자) 조판에 헌신했는데, 1980년대에 그 기술은 목적과 용도가 대부분 소멸해 버린 상태였다. 안데레 비블리오테크는 물성이 출중하고 내용이 충실한 책, 상품화에 도도히 맞서는 책을 내려 했고, 지금도 활동을 이어가고 있다. 모노타이프로 조판하고 좋은 종이에 활판으로 인쇄한 다음 문양 등이 독특한 종이를 씌워 양장하고, 재킷 없이 책등에 '라벨'이나 형압으로 지은이와 제목만 표시해 내는 책이 보통이었다.

안데레 비블리오테크가 펴낸 책은 다양하다. 여기서도 책의 형태 못지않게 근본적으로 남다른 태도가 드러난다. 발행 도서에는 단순한

물성으로 책을 판단하기

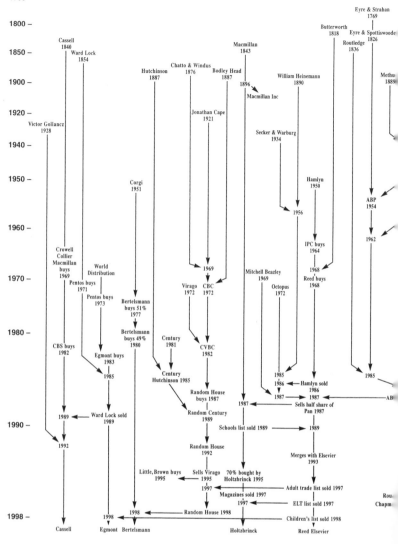

그림 1. '영국 출판사 연표─주요 출판 기업들의 간략한 역사'. 출전: 크리스토퍼 개슨, 『영국 도서 출판 업계의 소유 관계』(런던: 북셀러 퍼블리케이션스, 1998) 12~13쪽. © Bookseller Publications / CG 1998.

왼끝 맞춘 글

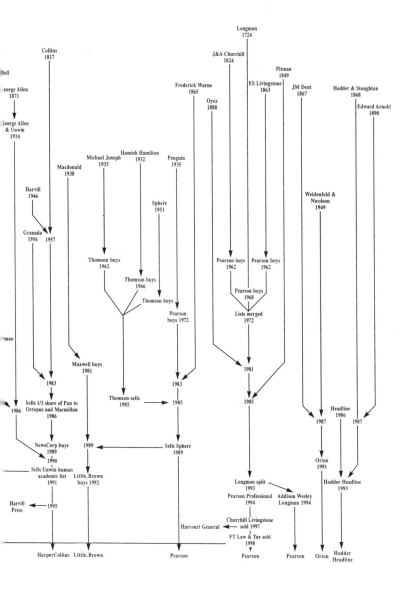

로라 밀러가 정리해 2002년에 발표한 (주로 북아메리카와 다국적 출판사에
한정된) 기업 목록도 참고하라: http://people.brandeis.edu/~lamiller/
publishers.html.

물성으로 책을 판단하기

소설도 있지만, 많지는 않다. 기행문, 서간문, 일기처럼 형식 없는 글도 많고, 분류하기 어려운 작품도 있다. 번역서도 많다. 영어 원작을 옮긴 책으로는 조지 기싱, 로런스 스턴, 월터, 낸시 밋퍼드, 이안 부루마, 존 오브리, 헨리 메이휴 등이 있다.

안데레 비블리오테크에는 독서회 같은 면이 있다. 책은 한 달에 한 권밖에 안 나오고, 그나마 에디션 번호가 붙은 소량으로만 나온다. 신간은 구독해 볼 수도 있다. 초창기에는 달마다 회보가 나오기도 했다. 그러나 일반 서점에서도 살 수 있는 책들이고, 초기에는 책값도 25마르크로 비교적 저렴하게 통일되어 있었다. 1988년 안데레 비블리오테크가 펴낸 크리스토프 란스마이어의 『최후의 세계』는 첫해에 서독에서만 15만 부가 넘게 팔리면서 전 세계적 베스트셀러가 됐다. 그런 성공에도, 이듬해인 1989년 그레노 페어라크는 자금난에 부닥쳤다. 결국 출판사는 문을 닫았고, 안데레 비블리오테크 총서는 그해 10월 프랑크푸르트의 대형 일반 출판사 아이히보른 페어라크에 팔렸다. 시리즈는 아직도 큰 변화 없이 나온다. 여전히 편집은 엔첸스베르거가, 제작은 프란츠 그레노가 맡고 있다.

오늘 발표의 나머지 시간에는 안데레 비블리오테크 책 한 권을 자세히 살펴볼 생각이다. 독일 출신 교사 겸 작가 제발트의 『토성의 고리』다. 그는 1970년 이후 노리치에 살면서 이스트앵글리아 대학교에서 가르쳤다. 『토성의 고리』는 1995년 10월, 총서 130권으로 출간됐다. 내가 참고한 자료는 책 자체와 출판 업계 간행물에 가끔 실리는 기사, 몇 년 동안 프랑크푸르트 도서전에서 집어 온 카탈로그와 리플릿 등이다. 그에 따르면 제발트의 첫 책은 『불행의 기록』 (잘츠부르크: 레지덴츠 페어라크, 1985) 이다. 다음으로 1988년 그레노 페어라크에서 『자연을 따라』가 나왔는데, 카탈로그를 보면 그 작품은 운율이나 음보는 없지만 장편 시 성격을 띤다고 한다. 본문에는 토마스 베커의 사진이 곁들여 있는데, 카탈로그를 보면

왼끝 맞춘 글

그들이 "무척 깊은 멜랑콜리를 암시한다. 인간 없는 세계가 낫겠다는 생각, 의미 없는 세계만이 바람직하겠다는 생각"이라는 설명이 있다. 『토성의 고리』(1995) 말고도, 안데레 비블리오테크에서는 제발트 책이 두 권 더 나왔다. 『현기증. 감정들』(1990)과 『이민자들』(1992)이다. 영국에서 제발트는 1996년 하빌 프레스에서 『이민자들』이 번역돼 나오며 일반 독자에게 알려졌다.

출판사 소유 관계도를 다시 보자. 하빌은 1946년에 출판 사업을 시작했다. 두 여성(마냐 하라리와 마저리 빌리어스)이 세운 회사였고, '하-빌'이라는 이름도 거기서 따왔다. 그들은 국외 문학을 영어로 번역하는 데 집중했다. 고상한 사업이었는데, 이따금 (파스테르나크, 람페두사 등) 인기 작품을 내기도 했다. 번역 문학은 여전히 하빌의 전문 분야이지만, 소유주는 시대에 철저히 발맞춰 바뀌었다. 양상을 보면 이렇다. 1957년 하빌은 유서 깊은 스코틀랜드 가족 기업 콜린스에 매각됐는데, 콜린스는 1983년 그라나다로 넘어갔으며, 1989년에는 뉴스 코퍼레이션에 팔렸다. (그래서 하퍼콜린스가 됐다.) 그러나 1995년 4월, 하빌 경영진은 후원자들 도움으로 하퍼콜린스에서 빠져나와 독자적인 임프린트로 독립했다.

하빌은 출간 도서의 미적 부가가치에도 신경쓰는 편이다. 최근 그들 책의 본문 조판은 월트셔 말보로의 리버너스 프레스에서 맡아 한다. 한때는 수식 조판용 금속 활자와 활판 인쇄 장비를 갖춘 소규모 '개인 출판사'였다. 부업 성격이 강했다. 마지막으로 만난 1980년대에, 리버너스 프레스 대표는 치과의사가 본업이었다. 그러나 오늘날 하빌 도서 조판에 쓰이는 도구는 컴퓨터다.

1998년, 하빌은 『이민자들』의 성공에 이어 『토성의 고리』 영어판을 펴냈다. 원서와 하빌 판을 비교해 보면 오늘날 독일과 영국 두 나라 출판문화가 어떻게 다른지 엿볼 수 있다. 그리고 원서의 형태는 저술가로서 제발트와 해당 작품에 관해 시사하는 바가 있다. 하빌 판만 봐서는 알 수 없는 점이다.

그림 2, 3. 『토성의 고리』 독일어판(120×212밀리미터)과 영어판 (147×210밀리미터). 원서는 재킷 없는 양장으로 나왔다.

두 책을 나란히 놓고 비교해 보면(그림 2~5), 독일어판은 시장의 요구, 즉 포장 노릇하는 책에 맞서려 한다는 점이 명확하다. 재킷은 없고, 버려도 되는 판지 '케이스'만 있다. 안데레 비블리오테크가 아이히보른에 인수되면서 도입된 장치다. 하빌 판 표지에는 인스턴트 문화에서 닳고 닳은 수법이 쓰였다. 회화 작품의 세부를 보여 주는 기법이다. 제임스 맥닐 휘슬러가 1865년 트루빌 해변을 그린 그림으로, 미국 보스턴의 어떤 미술관 소장품이다. 제작 연도 빼고는 제발트의 글에 어울리는 부분이 전혀 없다.

하빌 판 내지는 더 고약하다. 페이퍼백 판에는 날개가 붙어 있는데, 이 책을 보면 내지에 접착이 잘못되어 뒤 날개가 튀어나오지 않고 들어가 있다. 내지는 실로 매지 않고 잘라서 풀칠해 표지에 붙이는 무선철 방식으로 제본됐다. 본문 용지 결은 페이지에

왼끝 맞춘 글

beinahe ein Vierteljahr. Erst am Weihnachtstag läute die *Mont Blanc*, schwer angeschlagen von den Winterstürmen, in Le Havre ein. Unbeirrt von dieser strapaziösen Initiierung in das Seeleben, macht Konrad Korzeniowski weitere Reisen in die Westindischen Inseln, nach Cap-Haitien, nach Port-au-Prince, nach St. Thomas und dem wenig später von einem Ausbruch des Mont Pelée zerstörten St. Pierre. Hinüber

werden Waffen gebracht, Dampfmaschinen, Pulver und Munition. Herüber kommt tonnenweise Zucker und das in den Regenwäldern geschlagene Holz. Die Zeit, in der er nicht zur See ist, verbringt Korzeniowski in Marseille sowohl mit seinen Berufsgenossen als auch mit vornehmeren Leuten. Im *Café Boudol* in der Rue Saint-Ferréol und im Salon der majestätischen Gattin des Bankiers und Reeders Delestang gerät er in eine aus Adeligen, Bohemiens, Geldgebern, Abenteurern und spanischen Legitimisten seltsam

gemischte Gesellschaft. *Die letzten Zuckungen der Ritterlichkeit vereinigen sich mit den skrupellosesten Machenschaften, komplizierte Intrigen werden gesponnen, Schmugglersyndikate gegründet und undurchsichtige Geschäfte abgeschlossen.* Korzeniowski ist vielfach verstrickt, verbraucht weit mehr als er hat und erliegt den Verführungen einer geheimnisvollen, mit ihm etwa gleichaltrigen, aber nichtsdestoweniger bereits im Witwenstand sich befindenden Dame. Diese Dame, deren wahre Identität nie mit Sicherheit festgestellt werden konnte, war in den Kreisen der Legitimisten, in denen sie eine prominente Rolle spielte, unter dem Namen Rita bekannt, und es wurde behauptet, daß sie die Geliebte des Bourbonenprinzen Don Carlos gewesen sei, den man auf die eine oder andere Weise, auf den spanischen Thron bringen wollte. Später ist von verschiedener Seite das Gerücht ausgestreut worden, daß es sich bei der in einer Villa in der Rue Sylvabelle residierenden Doña Rita und bei einer gewissen Paula de Somoggy um ein und dieselbe Person gehandelt habe. Dieser Geschichte zufolge hat Don Carlos, als er im November 1877 von einer Besichtigung der Frontstellungen des russisch-türkischen Krieges nach Wien zurückkam, eine Mme. Hannover gebeten, ihm eine junge Choristin namens Paula Horváth aus Pest zuzuführen, die ihm, wie man annehmen muß, ihrer Schönheit wegen in die Augen gestochen war. Von Wien aus fuhr Don Carlos mit seiner neu aquirierten Begleiterin zuerst zu seinem Bruder nach Graz und von dort aus nach Venedig, Modena und Mailand, wo sie als Baronin de Somoggy in der Gesellschaft vor-

140          141

---

and thirty-seven guilders and seventy-five groschen. He took with him no more than would fit into his small case, and it would be almost sixteen years before he returned to visit his native country again.

In 1875 Konrad Korzeniowski crossed the Atlantic for the first time, on the barque Mont Blanc. At the end of July he was on Martinique, where the ship lay at anchor for two months. The homeward voyage took almost a quarter of a year. It was not until Christmas Day that the Mont Blanc, badly damaged by winter storms, made Le Havre. Undeterred by this tough initiation into life at sea, Konrad Korzeniowski signed on for further voyages to the West Indies, where he visited Cap-Haïtien, Port-au-Prince, St Thomas and St Pierre, which was devastated soon afterwards when Mont Pelée erupted.

On the outward sailing the ship carried arms, steam-powered engines, gunpowder and ammunition. On the return the cargo was sugar and timber. He spent the time when he was not at sea in Marseilles, among fellow sailors and also with people of greater refinement. At the Café Boudol in the rue Saint-Ferréol and in the salon of Mme Délestang, whose husband was a banker and ship owner, he frequented gatherings that included aristocrats, bohemians, financiers, adventurers, and Spanish Legitimists. The dying throes of courtly life went side by side with the most unscrupulous machinations, complex intrigues were connived at, smuggling syndicates were founded, and shady deals agreed. Korzeniowski was involved in many things, spent more than he had, and succumbed to the advances of a mysterious lady, who, though just his own age, was already a widow. This lady, whose true identity has not been established with any certainty, was known as Rita in Legitimist circles, where she played a prominent part; and it was said that she had been the mistress of Don Carlos, the Bourbon prince, whom there were plans to instate, by hook or by crook, on the Spanish throne. Subsequently it was rumoured in various quarters that Doña Rita, who resided in a villa in rue Sylvabelle, and one Paula de Somogyi were one and the same person. The story went that in November 1877, when Don Carlos returned to Vienna from inspecting the front line in the Russo-Turkish war, he asked a certain Mme Hannover to procure for him a Pest chorus girl by the name of Paula Horváth, whose beauty had caught his eye. From Vienna, with his new companion, Don Carlos travelled first to see his brother in Graz and then onward to Venice, Modena and Milan, where he introduced her in society as

110          111

---

그림 4, 5. 『토성의 고리』 독일어판과 영어판의 내부. 문단 너비가 다르고, 영어판을 억지로 펼쳐 보면 무선철의 약점이 드러난다.

249          물성으로 책을 판단하기

수평으로, 즉 책등에 직각으로 흐르고, 따라서 책은 수평선을 따라 구부러지는 성질 때문에 뒤틀어진다. 잘 펴지지도 않는다. 게다가 종이는 마치 라미네이트 코팅한 것처럼 눈에 띄게 기름지고, 몇 달 동안 그냥 둬도 냄새가 가시지 않는다.

반대로, 독일어판은 재료와 구조의 모든 면에서 모범이다. 무게를 비교해 보면 재미있는 사실이 드러난다. 두 책 모두 575그램이 나간다. 하지만 영어판은 296쪽짜리 페이퍼백인데 반해, 독일어판은 376쪽인 데다가 양장이다. 이것만으로도 영어판이 어딘지 잘못됐다는 점을 알 수 있다.

독일어판 본문 지면은 우아하다. 글줄 길이가 짧은 편이다. '뒤붙이'에 해당하는 끝부분도 잘 고려돼 있다. 지은이 소개, 본문 차례, 책 소개 순서다. 마지막 페이지는 백면이다. 면지에는 본문에서 언급되는 지형 일부를 유익하게 보여 주는 지도 두 점이 실렸다. 대조적으로, 영어판은 무척 어색하고 볼썽사납게 끝난다. 본문이 마지막 페이지까지 이어져 뒤 날개를 마주본다.

『토성의 고리』는 장르를 간단히 분류할 수 없다. 지은이가 영국의 특정 지역(서포크)을 여행하며 보는 것, 기억하는 것, 꿈꾸는 것을 적은 기행문이다. 여행 기록 말고는 특별한 순서도 없고, 특별한 형식도 없으며 기록도 간헐적이다. 사실은 특별한 욕심도, 특별한 점도 없는 여행이다. 독일어판에는 부제('영국 여행' 또는 '순례')가 있지만, 영어판에서는 빠졌다.

제발트의 작품(『토성의 고리』와 『이민자들』 모두)에서 평론가들을 놀라게 한 요소는 본문 중간중간에 배치된 사진이었다. 이미지의 존재감은 『이민자들』에서 특히 두드러지는데, 그림이 없었다면 아마 단순한 소설책으로 받아들여졌을 것이다. 기술적인 면에서 이미지 품질은 각색이다. 필경 인쇄물을 복사한 것이 있는가 하면, 흐릿하고 조악한 스냅사진도 있다. 그러나 상관없다. 작가가 수집하는 보조 자료 같기 때문이다. 다만 제발트는 그런 자료를 책에

왼끝 맞춘 글

신기로 하고, (이미지와 대조적으로) 매끈하게 다듬어진 산문 중간중간 흩뿌려 놓았을 뿐이다.

여기에서도 두 판에는 차이가 있다. 독일어판에서 이미지는 본문에 필요한 바로 그곳에 배치되곤 하고, 그러다 보니 도판 위나 아래에 글이 두어 줄밖에 안 남는 경우도 생긴다. 영어판은 더 관습적인 접근법을 택한다. 이미지는 페이지 맨 위나 맨 아래에 배치된다.[3] 나는 이처럼 깔끔한 정돈이 의미를 얼마간 배반하고, 제발트가 만든 작품의 순진성을 훼손한다고 느낀다.

영국 평단은 『토성의 고리』에서 마이클 헐즈(독일에 거주하는 영국인 시인)의 번역을 마땅히 상찬했다. 그들도 작품 전체의 묘하고 애매한 성질은 쉽사리 묘사하지 못했다. 하빌 판은 제발트 책을 부분부분 전해 주지만, 만족스럽게 구현해 주지는 못한다. 도리어 작품을 배신한다는 생각이 들 정도다.

『토성의 고리』는 속속들이 멜랑콜리한 작품이다. 기행문보다는 몽상, 기시감, 혼란에 휩싸여 정처없이 떠돈 기록에 가깝다. 그는 잘못된 삶, (아도르노의 표현을 빌리면) 상처 입은 삶을 숙고한다. 삶은 제발트가 여행하는 지역을 떠나간다. "놀랍게도 많은 정착지가 서쪽을 바라보고, 상황이 허락하면 서쪽으로 옮기려 한다. 동쪽은 실패한 대의를 대변한다."[4] 이처럼 지역적인 초점에 대응하듯, 제국 관련 주제도 거듭 등장한다. 그러나 그들 역시 재앙에서 멀리 벗어나지 못한다. 아프리카의 조지프 콘래드와 로저 케이스먼트에 관한 장은, 케이스먼트가 동성애자였다는 점과 그가 제국의 피억압자들을 동정했다는 사실 사이에 연관성이 있다고 암시하며

---

3 독일어판에는 도판이 73점 실렸는데, 영어판에는 72점밖에 없다. (제9장 서두 도판이 빠졌다.) 영어판에서 일어난 변화를 정리해 보면, 위/아래에 있던 도판을 중간으로 옮긴 예가 10점, 중간에 있던 도판을 위/아래로 옮긴 예가 29점이다. 요컨대 위치가 바뀐 도판은 72점 중 19점, 즉 4분의 1이 조금 넘는다.

4 W. G. 제발트, 『토성의 고리』(The rings of Saturn, 런던: 하빌, 1998) 159쪽.

끝난다. 이런 암시는 한스 마그누스 엔첸스베르거의 성향을 연상시키기도 한다.

　장르 문제로 돌아가 보자. 이 책은 어떤 부류에 속할까? 책은 토머스 브라운과 같은 계열을 지향한다. 그리고 『토성의 고리』 서두와 말미에서, 제발트는 노리치 사람이던 브라운에 상당히 주목한다. 대도시 출판계 바깥에서 이따금 출간되는 아마추어 신사의 책에 속하고 싶어 하는 듯한 책이다. 20세기 말 유럽 출판계에 속하는 책처럼 보이지는 않는다. '유로 문학'이라는 새 장르를 대표하는 하빌의 출간 도서 목록(예컨대 페터 회의 『스밀라의 눈에 대한 감각』)에는 좀처럼 어울리지 않는다.

　『토성의 고리』가 속하는 곳은 따로 있다. 바로 안데레 비블리오테크다. 제발트는 이런 배경에서 작가로 성장했고, 같은 출판사의 출간 도서 범위는 제발트 작품을 이해하는 데에도 도움이 된다. 엔첸스베르거의 목록에서 어떤 단순한 기획을 파악하기는 어렵다고 생각한다. 그러나 특징을 묘사할 수는 있다. 다양하고 회의적이고 비판적이고 반(反)실용적이고 세계주의적이고 독특하고 무정부적이다. (독일에서 에르첸베르거는 언제나 좌파에 속했지만, 당적 없는 신 좌파였다. 그레노는 뇌르트링엔에서 사회민주당 지역 의원으로 봉사한 적이 있다고 한다.) "우리 스스로 읽고 싶은 책만 펴낸다"가 바로 에르첸베르거와 그레노가 사업 초기에 내건 좌우명이었다. 그때 그들은 형태와 내용을 모두 뜻했다. 책에서는 재킷을 없앴다. 광고 없이 내용을 전면에 내세우려는 희망이었다. 물질적 부가가치는 좁은 합리성을 거역하며 실패한 대의를 옹호했다. 모노타이프 조판과 활판 인쇄를 되살리는 일에서도 프란츠 그레노는 괴팍했고, 이런 점에서는 제발트가 서포크에서 만나는 괴짜들과 크게 다르지 않았다. 예루살렘 성전 모형을 만드는 데 20년을 보낸 농부 토머스 에이브럼스가 예로 떠오른다.

　영어판에서는 그 모두가 사라졌다. 훌륭한 번역을 제외하면, 실체

없이 외양만 남았다. 책처럼 보이려고 하지만 책은 아닌, 그런 물건이
됐다.

여기에는 물론 단서가 있으니, 결론을 대신해 그 단서를 밝히고자
한다. 독일어판과 제발트의 작업은 (그의 프로젝트는) 내 설명이
시사하는 것처럼 순진하지만은 않을지도 모른다. 제발트는 아마추어
신사가 아니라 매우 의식적이고 철저하게 세련된 작가이자 오랫동안
문학을 가르친 교육자다. 20세기 말 유럽 문화에는 그런 순진성의
여지가 없다고 말할 수도 있겠다. 특히 1989년(어쩌면 어떤 의미가
있는 연도)의 위기 이후 안데레 비블리오테크와 그곳에서 펴낸
제발트 책들에는 좀 의뭉스러운 구석이 있다. 그전, 즉 1980년대 중반
베를린에서 사는 시리즈 구독자 친구 집에서 처음 봤을 때에도, 그
책들은 과장돼 보였다. 특히 장정이 그랬다. 폴리오 소사이어티의
키치 도서보다는 훨씬 잘된 장정이었지만, 그래도…. 그리고 제발트
책의 다른 판도 살펴볼 만하다. 예컨대 네덜란드어판은 내가 묘사한

그림 6. 네덜란드어판(125×200밀리미터) 표지 이미지는 책의 주제 일부를
가리키지만, 본문에 실린 이미지는 아니다.

물성으로 책을 판단하기

이분법을 허무는 제3의 예를 보여 준다. 1996년 암스테르담에서 판 헤닙이 펴낸『토성의 고리』(그림 6)를 보자. 페이퍼백으로(만) 나왔는데, 원작의 물성을 따라잡으려 하지도 않지만, 하빌 판처럼 허술한 '유럽풍' 패스티시를 시도하지도 않는다. 자크 얀센이 판 헤닙에 설정해 준 시리즈 형식에 맞춰 디자인된 네덜란드어판은 타이포그래피와 재료에서 어떤 허식도 내비치지 않고, 표준형 같은 인상을 풍긴다. 이후 상황 변화도 덧붙여야겠다.『토성의 고리』이후 안데레 비블리오테크에서는 또 다른 변화가 일어났다. 이듬해, 즉 시리즈가 144권에 다다른 (출범한 지 12년이 지난) 1996년, 출판사는 활판 인쇄를 중단했다. 작가로 성공한 제발트는 이제 안데레 비블리오테크를 떠났다. 1998년, 스위스 또는 '알레만어' 작가들에 관한 에세이집『풍경에 머물다』를 내면서, 그는 카를 한저 페어라크와 손잡았다. 훨씬 큰 주류 출판사다. 2001년 가을에는 제발트의 근작 『아우스터리츠』가 영어로 번역되어 나올 예정이다. 그런데 출판사는 하빌이 아니라 출판 미디어 복합기업 피어슨의 계열사인 해미시 해밀턴이라고 한다.

1998년 9월 케임브리지 대학교 트리니티 칼리지에서 열린 학술회의『텍스트 표시』[Ma(r)king the Text]에서 발표한 원고로, 출간된 적은 없다. 이 책에는 원고를 조금 수정해 실었다. 1998년 10월 프랑크푸르트 도서전에서, 쇠렌 묄레르 크리스텐센과 함께 프란츠 그레노를 인터뷰할 기회가 있었다. 이 대화는 내 추측을 확인하는 데 도움이 됐다. 책을 마무리하던 무렵, 두 가지 사건이 더 일어났다. 2001년 12월, 제발트가 노포크에서 자동차 사고로 사망했다. 2002년 3월에는 하빌이 랜덤 하우스에 인수됐고, 그러면서 베르텔스만 제국에 합병됐다.

왼끝 맞춘 글

# 노먼의 책 –
## 오틀 아이허와 포스터의 『건물과 프로젝트』

건축 작품집, 특히 여전히 생존해 활동 중인 건축가의 작품집에는
문제와 기회가 모두 있다. 그런 책은 정보를 전하는 데 그치지 않고,
형식을 바꿔 작업을 확장하는 수단이 된다. 건축과 어울리게 책을
디자인하는 것도 어렵지만, 그보다도 까다로운 문제가 있다. 작업이
어떻게 다루어졌으며 이제는 어떻게 논해야 하는가, 즉 접근법에 관한
문제다. 대개는 완성된 건물이나 프로젝트를 시각적으로 기록한
자료에 긴 설명을 달고, 때로는 비평문 또는 비(非)평문을 덧붙이는
정도로 마무리해 차게 식은 건물을 대접하는 것으로 만족한다. 그런
책에서 드러나는 바는 많지 않을 것이다.

　　노먼 포스터와 포스터 어소시에이츠에 관한 책(이미 나온 여러
도록보다 충실한 책)이 필요하다는 생각은 한동안 떠돌았다. 여러
계획이 있었지만, 실제로 착수된 것은 없었다. 그러나 몇몇 계기 또는
사건이 맞물리며 책에 필요한 요소들이 갖춰진 결과, 올 가을에는
주요 포스터 연구서가 출간된다. 정확히 말하면 최소 네 권짜리 전집
가운데 두 권이 먼저 출간될 예정이다.

　　이 프로젝트는 뉴욕 현대 미술관에서 포스터에 관한 대형
전시회가 열릴 예정이던 1986년에 추진되기 시작했다. 아서
드렉슬러*가 사망하며 전시회는 결국 취소됐지만, 당시(1987년 초)
이미 책 작업은 탄력을 받은 상태였다. 실질적인 면에서 이런 책은
서로 다른 동기가 충돌하는 문제를 해결해야 한다. 건축가는 작품을
보여 주는 방식과 내용을 통제하고 싶어 한다. 출판사는 순전히

---

* 1956년부터 1987년까지 뉴욕 현대 미술관(MoMA)에서 건축과 디자인 부문
　수석 큐레이터로 활동한 인물.

상업적인 관점에서 접근하고, 기존 출간물과 어울리는 책을 만들고 싶어 한다. 아무리 건축가가 제작비를 대더라도, 그런 갈등은 해소하지 못할 수도 있다. 포스터는 여러 기존 출판사와 논의한 끝에, 결국 이언 램벗이 새로 차린 출판사에서 책을 내기로 했다.

램벗은 건축을 공부했지만 그래픽과 프레젠테이션 쪽으로 진출, 홍콩에서 사진 디자인 스튜디오를 운영하는 인물이다. 포스터가 홍콩 상하이 은행 작업을 시작하던 무렵, 권유를 받고 사무소에 들어온 램벗은 홍콩과 런던에서 2년간 프레젠테이션 작업을 했다. 이후 독립한 그는 홍콩 상하이 은행 건물을 촬영해 근사한 이미지 연작을 만들어 냈다. 이 작업을 출간하고 싶었지만 기성 출판사에서 원하는 조건을 얻지 못한 그는, 1986년 10월 자신의 홍콩 상하이 은행 사진집을 스스로 출간했다.

홍콩 상하이 은행은 책의 디자이너를 찾는 데도 이바지했다. 건물 표지를 디자인할 인물을 찾던 그는 오틀 아이허를 만나 보라는 추천을 받았다. 아이허는 전후 독일 그래픽 디자인의 아버지라 할 만하다. 울름 디자인 대학을 공동 창립해 오랫동안 그곳에서 가르쳤고, 1972년 뮌헨 올림픽 디자이너로도 일한 그는 머릿속에 떠오르는 말쑥한 기업 (브라운, 루프트한자, 에르코, 서독 주립 은행, 불타우프 등등)을 거의 모두 자문해 준 경력이 있다. 아이허는 망설이던 끝에 표지 작업을 거절했다. "찬성 49퍼센트, 반대 51퍼센트"였다. 정치적 문제도 있었지만, 거리도 거리일뿐더러 이제 아이허는 조용히 살기를 원한다는 점도 있었다. 그러나 66세라는 나이에도 그는 뒤돌아보는 일이 별로 없고, 인터뷰로 시간을 낭비하지도 않는다. 책 한 권 만드는 일은 좀 더 할 만했고, 두 주인공이 한눈에 서로 반했다는 점도 동기가 됐다.

아이허는 포스터가 누구보다도 현대적인 건축가라고 본다. 그는 과업에 헌신하고 진정한 철학적 공명을 일으키며, 가장 좋은 결과를 낳는다. 그의 작품은 오늘날 탈현대주의 이름으로 위엄을 떠는 일부

건물을 포함해 우리 사회가 쏟아 내는 쓰레기를 생생하게 질타한다.
반대로, 포스터는 아이허의 작업에서, 특히 아이허가 아내 잉에
아이허-숄과 함께 독일 남단 로티스에 지은 "좋은 생활을 위한
감옥"에서 자신과 상통하는 자질을 확인했다.

로티스는 단순히 개인 디자이너의 가정 겸 작업실이 아니다.
작업실은 몇 개가 있고, '아날로그 연구소'가 있어서 논문도 펴내고
토론회도 연다. '아날로그'를 ('디지털'에 맞서) 내세우는 데는
구체적이고 시각적인 것에 관한 관심을 일깨우려는 목적이 있다.
체계는 지향하지만 공허한 패턴은 반대한다. 모델은 지향하지만
단순한 이론은 반대한다. 로티스 공동체는 자치공화국을 자임한다.
전기도 자가발전하고, 수도도 스스로 처리하며, 채소 재배도 진지하게
한다. 아이허 자신이 디자인한 새 건물은 그런 믿음을 예증한다. 단순
기술과 고도 기술, 지역성과 국제성을 혼합한 건물이다. 다른 아이허
작품과 마찬가지로, 그 역시 자기도취와 특수 효과를 거부하는 일상적
디자인, 현대적 토속 문화를 시도한다.

아이허와 포스터는 상대를 인정하고, 일을 제대로 해내려는
마음가짐도 같지만, 기질은 유익하게도 대조적이다. 포스터는 언제나
대안을 생각하지만, 아이허는 직감을 고수한다. 포스터와 램벗이
함께한 첫 회의에서부터, 한 권으로는 충분하지 않다고 단정적으로
주장한 이가 바로 아이허였다. 주제를 제대로 다루려면 적어도 네
권이 필요하다는 주장이었다.

아이허는 페이지 형식(그림 1, 2)도 금방 고안했다. A4에 너비만
3센티미터 더한 판형이다. 글과 그림 배치에 쓰이는 그리드는 여섯
칼럼으로 고르게 나뉘어 있다. 본문은 두 칼럼, 작은 크기로 짜인 보조
글은 한 칼럼을 차지한다. 본문은 위 선에서 나란히 시작하고, 끝나는
곳에서 끝난다. 여백은 당당하게 남긴다. 책의 전략적 문제를
해결하는 데 유익한 형식이다. 200쪽이 넘는 책 두 권을 1년 안에
만들어야 했다. 무척 촉박한 일정이었고, 실제로 연장도 됐다. 원고가

노먼의 책

## 1980
## Hongkong Bank
## Final Scheme

왼끝 맞춘 글

그림 1, 2. 노먼 포스터 / 포스터 어소시에이츠, 『건물과 프로젝트』(홍콩:
워터마크, 1989)의 전형적인 펼친 면과 표지. 전부 네 권이 나왔고, 권마다
재킷에는 본문에서 다루는 작품 가운데 하나의 도면이 실렸다. 전통적인
작품집보다 잡지에 가까운 지면(240×297밀리미터)에는 유연한 그리드에 맞춰
자료가 실려 있다.

나오기도 전에 페이지부터 디자인해야 했다. 이처럼 느슨한
체계에서는, 본문이 정해진 분량보다 30퍼센트가량 늘거나 줄어도
상관없다. 모든 도판에는 본문보다 더 전문적인 정보가 별도 캡션으로
붙었다. 이들은 독자적인 레이어로서, 책을 이용하는 또 다른 방법을
제시한다. 아울러, 페이지 상단에는 아래에 실린 내용을 글과
도판으로 보완해 주는 '사이드 메뉴' 자리가 있다. 그리드는 엄격한

규칙을 제시하지만, 이 규칙은 페이지 구성 요소 간 자유로운 대화를
최대한 보장해 준다. 아이허는 결과가 "예쁘지는 않아도 잘 돌아가는
기계 같은 타이포그래피, 예술 아닌 예술"이라고 설명한다. 개방성,
상호작용, 평등을 특징으로 하는 민주적 접근법이다. 포스터의 건축과
닮은 면이 보인다.

　　네 권은 대강 연도와 주제에 따라 나뉜다. 1권은 초기작과 전통
재료를 다룬다. 2권은 테크놀로지와 특별 제작품으로 건너뛰고,
3권(홍콩 상하이 은행과 테크노 가구)은 같은 주제를 더 세밀히
살펴본다. 4권(BBC, 카레다르 미술관)은 지역 맥락에 점차 몰두하는
경향을 다룬다. 먼저 출간되는 책은 2권과 3권이다. 느슨한 표준 형식
덕분에 책을 계속 만들어 갈 수도 있으니, 상상컨대 나중에는 여덟
권짜리 르코르뷔지에 전작품집과 흥미롭게 비교할 만한 전집이
완성될지도 모르는 일이다. 르코르뷔지에 작품집은 어쩔 수 없는
선례였지만, 물리적 형태(헐렁한 가로형 A4)에서나 건축가 자신의
저자로서 존재감 면에서나, 따를 만한 모범은 아니었다. 포스터
어소시에이츠의 중핵은 당연히 노먼 포스터지만, 사무소의 디자인
과정은 확실히 팀 협업 중심이다. 책에서 포스터는 다소 거리를
유지하는데, 얼마간은 그가 사무소 업무에 너무 바빴던 덕이다.
그리고 램벗이나 아이허가 먼저 제안을 내놓으면 그것을 두고
대화하는 방식으로 일하는 게 그에게 가장 효과적인 듯도 하다.
그러나 핵심 사항은 모두 집중적이고 극히 능률적인 회의를 통해 세
주동자가 함께 결정했다.

　　책의 목표는 프로젝트별로 작업을 이야기하고 과정을 설명하는
데 있다. 발행인 겸 편집자 이언 램벗이 처음 착수한 일은 시각 자료
수집이었다. 사진과 도면 말고도, 그는 포스터의 스케치북이라는 귀한
자료를 확보했다. 초창기부터 버리지 않고 모아 둔 자료였다.
아이허와 램벗은 그런 이미지 창고를 바탕 삼아 페이지 시퀀스 단위로
책을 디자인하기 시작했다. 아이허가 가장 먼저 만들어 본 것은

가제본이었다. 도판은 손으로 대충 그리고, 본문은 물결선을 그어 표시했다. 그 다음부터는 축소 복사기를 들여와 계속 썼다. 대형 메모판도 필수였다. 아이허 작업실에서는 나무판에 압정을, 포스터 사무실에서는 철판에 자석을 이용해 펼친 면 열두 장을 나란히 붙여 놓으면, 멀리서 한눈에 페이지 시퀀스를 볼 수 있었다. 마치 작곡 같은 작업이었다. 대담한 도입부로 독자의 이목을 끌고, 자세한 설명과 변주가 이어지고, 도면 사이사이 사진이 끼어들다가, 적절한 결말이 나온다. 페이지 구조는 합리적이지만 직관을 수용할 여지도 있는데, 비슷한 책을 만든 경험이 풍부한 아이허는 강한 직관력을 발휘한다. 회의를 마치고 느슨히 등을 기댈 때쯤 되면, 아이허는 일이 잘 풀렸는지 아닌지를 저절로 안다. "음, 느낌이 괜찮아."

영국의 도서 디자인 관행에 익숙한 이에게는 아마 낯선 방법일 것이다. 전통적으로 우리는 글에서 시작한 다음에 그림을 구한다. 이 작업에서 이미지가 극단적으로 우선시되는 데는 바쁜 일정 탓도 있고, 지리적인 이유도 있다. 즉, 본문 조판이 (독일에서) 완성되기 전에, 심지어 본문 원고가 (런던에서) 탈고되기도 전에, 도판 교정쇄가 (홍콩에서) 나오는 중이다. 팀워크에 익숙한 필자들은 정해진 요건과 길이에 맞춰 글을 쓴다. 물론, 레이아웃 일부가 필자 요구에 따라 조정되기도 한다. 이 책에는 협동 정신이 베어 있다. 단일한 의견이 아니라 여러 관점이 나누는 대화다. 본문 외에도 직업 평론가가 주제를 설정하는 서문이 실린다. 페이지 상단 '보조 도판' 영역에는 사무소 직원, 건축주, 노먼 포스터 자신이 (주로 강연에서) 한 말이 실리기도 한다. 아이허는 '건축과 인식론'에 관한 글을 써서 실었다. 포스터 건축의 깊이와 진지성을 논하는 글이다.

이 방법이 성공한다면, 그건 램벗과 아이허 모두 책의 주인공을 속속들이 알기 때문일 것이다. 여기서 이미지는 단순한 이미지가 아니라 의미와 서사적 내용이 실린 매체다. 덕분에 글을 단지 '회색 면'으로 취급하는 형식주의도 피할 수 있을 것이다. 그래픽 성격이

　　　　　　　　　　　노먼의 책

무척 강한 아이허의 도서 디자인에서는 본문 색조, 이른바 '자츠빌트' (Satzbild)가 매우 중요하다. (그에 해당하는 영어가 없다는 사실은 뜻깊다. 우리는 그런 식으로 일하지 않는다.) 아이허는 본문의 첫인상이 고른 색조를 띠어야 한다고 생각한다. 이는 곧 글줄 사이에 눈에 띄는 공백이 있어서는 안 된다는 뜻이기도 하다.

바로 이 지점에서 새로운 이야깃거리가 등장해 더욱 특별한 의미를 책에 더해 준다. 아이허가 그간 디자인한 활자체가 하나 있는데, 이 전집에 처음으로 본격 적용된다고 한다. '로티스'라 불리는 이 활자체는 형태와 가독성의 이분법을 해소하려는 목적에서 만들어졌다. 고전적 세리프체는 읽기에 편하지만 오늘날 필요한 자원을 충분히 갖추지 못할뿐더러 '이 시대의 것'이 아니다. 산세리프체는 반대다. 긴 글에서도 편하게 읽을 만한 산세리프체는 어떻게 만들어야 할까? 필기처럼 흐르게 하면 된다. 푸투라 등 1920~30년대 독일 산세리프체는 지금 보면 너무 투박하게 기하학적이다. 아이허가 원하는 것은 "지성적 기술"이다. (바로 여기에 로티스의 철학이 있다.) 한 예로 그는 손 모양에 맞춰 비대칭으로 조형된 가위를 꼽는다. 무지한 (탈현대적?) 가위 손잡이는 마치 푸투라 P 자 두 개를 맞댄 것 같은 반원 모양일 것이다. '로티스 세미 그로테스크'에는 기하학적 구조에서 벗어나고 다소 어색하게 생긴 문자가 있는데, 특히 소문자 c와 e가 그렇다. 전반적인 문자 강세는 수직적이고, 그래서 바람직한 본문 '색조'를 낳지만, 일부 문자 덕분에 흐르는 느낌도 생긴다. 독특한 글자 형태는 마치 맥주 같다고, 아이허는 비유한다. 처음부터 좋아하기는 어렵지만, 나중에는 자연스럽게 여기게 된다. 사실상 산세리프체에 해당하는 활자체에 맞춰 세리프체 버전도 나올 예정이다. '세미 안티쿠아'라고 한다. 맥주 애호가로서 초기 결과물을 시음해 본 결과 내 입맛에는 좀 시큼했지만, 문제 자체는 흥미롭고, 아이허는 최고의 컴퓨터 지원을 받으며 능숙한 제도사와 함께 문제에 접근하는 중이다.

왼끝 맞춘 글

이처럼, 포스터의 『건물과 프로젝트』는 모든 면에서 특별한
모험이다. 걸출한 건축가를 처음 제대로 논하는 책이고, 독특한
디자이너의 본격 작품으로는 처음 영어로 나오는 책이며, 기대되는
출간 목록의 첫머리를 차지하는 책이다. 이들 요소가 결합, 반동적
시대 분위기를 호화롭게 무시하고 특정한 접근법을 힘차게 긍정하는
작품을 만들어 낼 것이다.

『블루프린트』 51호, 1988년 10월 호.

# 탐미주의여 안녕

슈르트 판 파선·코셔 시르만·샤크 휘브레흐처, 『탐미주의와 아름다운 페이지여 안녕!—얀 판 크림펀과 '아름다운 책': 글자 디자인과 도서 디자인, 1892~1958』[헤이그: 도서 박물관(Museum van het Boek) / 암스테르담: 더 바위턴칸트(De Buitenkant) / 엔스헤데 박물관 (Museum Enschede), 1995]

지난여름 헤이그 도서 박물관(메이르마노-베스트레이니아넘 국립 박물관)에서 얀 판 크림펀의 작업을 개괄하는 전시회가 열렸다. 마티외 로먼이 기획하고 그해 후반 미국 그래픽 미술 협회(AIGA) 뉴욕 지부로도 순회한 전시회였다. 전시장에는 무척 흥미로운 작품이 많이 있었다. 예상할 법한 인쇄물도 있었고, 끝부분에는 판 크림펀의 유산에 관한 (미처 예상하지 못한) 섹션도 있었지만, 아카이브에서 끌어온 드로잉과 문서는 판 크림펀의 작업 과정을 잘 그려 주었다. 그와 같은 탐구 정신은 전시에 맞춰 출간된 책에도 생동감을 불어넣는다.

　　『탐미주의여 안녕』에는 주인공의 초년에 관한 글(슈르트 판 파선)과 연보(샤크 휘브레흐처)가 실렸고, 판 크림펀이 엔스헤데 조년에서 일하던 시기인 1925년부터 사망한 1958년까지, 즉 그의 전성기에 관한 에세이 한 편(코셔 시르만)도 수록됐다. 풍부한 문헌 자료와 도판을 곁들여 가며 70쪽에 걸쳐 이어지는 시르만의 글은 책의 골간을 이룬다. 네덜란드어를 모르면 읽을 수 없지만, 뛰어난 에세이다. 미국 전시에 맞춰 나온 영어 소책자에는 연보만 실렸다. 그렇지만 도판이 근사하고 문헌 목록과 찾아보기가 훌륭하다는 점,

게다가 자체로도 빼어난 도서 제작품이라는 점을 고려하면,
『탐미주의여 안녕』은 구해 볼 만하다.

제목은 윌리엄 블레이크의 『천당과 지옥의 결혼』 한정판을 펴낸
A. A. M. 스톨스에게 1927년 얀 판 크림펀이 써 보낸 편지에서 따왔다.
판 크림펀은 자신의 성장기를 지배한 미술 공예 기풍에 작별을
고한다. "아름다운 페이지와 탐미주의여 안녕! 색조여 안녕! 표제와
머리글자여 안녕! 죄다 안녕!" (그러므로 영어 소책자 제목 '얀 판
크림펀의 탐미적 세계'는 원제의 뜻을 정반대로 해석한 셈이다.) 그때
그는 절제되고 규율 잡힌 타이포그래피를 하기로 굳게 마음먹은
상태였다. ('규율'이 핵심이었다.)

늦어도 1920년대 후반부터, 얀 판 크림펀의 작업에는 완벽하고
정제된 분위기가 맴돌았다. 좀 더 거칠고 속된 S. H. 더 로스의 작업과
흔히 비교된다. 판 크림펀보다 나이가 조금 많았던 그는 엔스헤데에
비해 유서와 명망이 떨어지는 암스테르담 활자 제작사에서 일하던
경쟁자였다. 아무튼, 이전(1952년)에 존 드레이퍼스가 쓰고 스탠리
모리슨의 서문을 실어 엔스헤데에서 인쇄, 출간된 『얀 판 크림펀
작품집』이 그처럼 무결한 인상을 부추긴 것은 사실이다. 이후 그런
광택은 조금씩 벗겨져 나갔다. 판 크림펀 자신의 퍽 솔직한 글도 이에
한몫했다. (1957년 작 『활자 디자인과 제작에 관해』도 있지만, 특히
사후에 『필립 호퍼에게 보내는 편지』에 실린 무거운 성찰이 그렇다.)
판 크림펀과 스탠리 모리슨이 주고받은 편지를 서배스천 카터가
정리해 『매트릭스』(1988~91)에 실은 글도 현실감을 더해 줬다.

이제 『탐미주의여 안녕』은 판 크림펀을 주변 상황에 더 밀접히
연관시키고, 더 확고히 현실화한다. 제목은 '판 크림펀을 보는
탐미주의적 관점이여 안녕'이라는 뜻인지도 모른다. 슈르트 판 파선의
에세이 서두에는 완벽한 속표지 사례가 한 장 실려 있는데, 사진은
도서관 소인과 메모로 더러워진 모습 그대로 속표지를 보여 준다.
시르만이 써 붙인 캡션은 다음과 같다. "오늘의 판 크림펀. 누군가가

손에 넣고 쓰다 버린 모습. 그러나 헌책방이라는 무방비 유통망에서 엔스헤데의 '노블레스'는 새로운 숭배자를 만난다."

이 책은 판 크림펀의 활자체가 예술가를 위한 작품이지 보통 용도에 적합하지 않다는 (월터 트레이시가 『신용 있는 글자』에서 결론으로 제시한) 비판에 살을 붙인다. 시르만은 모노타이프에서 제작한 판 크림펀 활자체 매트릭스의 판매 실적이 실망스러웠다는 점을 지적하고, 주석에서는 판 크림펀의 상속인 아들 하위프가 받는 인세가 "신통치 않다"고도 밝힌다. 1년에 4백 길더[약 70만 원]가 채 안 되는 돈이다.

판매량은 적었지만, 시르만은 판 크림펀의 활자체가 "소수 엘리트 사이에서는 거의 상징적 가치를 지녔다"고 말한다. "엔스헤데와 모노타이프를 대표하는 사절단 격이었다." 시르만은 판 크림펀 자신이 암스테르담 대학교 도서관에 기증한 편지들을 바탕 삼아 그 컬트 문화를 그려 보인다. '타이포그래피의 근본 원리'뿐 아니라 새빌 스트리트 양복점, 로스먼 담배, 길로트 펜, 컴벌랜드 연필로도 유지되던 문화였다. 판 크림펀은 필시 위압적인 아우라를 풍겼을 것이다. 예컨대 지금은 원로로 대접받는 영국인 타이포그래퍼가 1956년 그에게 쓴 편지를 보자. "펜을 잃어버려서 타자기로 쓰는 점 용서해 주시기 바랍니다."

판 크림펀이 일하던 회사는 얼마간 공식적인 지위를 누렸다. 엔스헤데는 화폐와 도장, 성경을 찍던 회사였을 뿐 아니라, 네덜란드 타이포그래피 유산을 보존하던 기관이었다. 그의 엘리트주의를 든든히 떠받힌 쿠션이었다고 볼 만도 하다. (하지만 그는 끝내 엔스헤데 사장이 되지 못했다.) 그러나 그곳은 대량 생산과 유통에 닿을 기회이기도 했다. 이 점에서 회사는 그를 충분히 활용하지 못한 듯하다. 아무튼 이 방면에서 그가 벌인 활동이 대부분 다른 회사를 통한 것은 사실이다. 으뜸가는 예는 (1946년부터) 그가 PTT에 디자인해 준 표준 우표 시리즈다. 그가 마련한 ENSIE("네덜란드

최초의 체계적인 백과사전") 기본 디자인과 옥스퍼드 대학교
출판사에 디자인해 준 성서 활자체 셸던은 물론, 네덜란드 표준원에
그려 준 표준 알파벳(NEN 3225)도 꼽을 만하다. 마지막 작업에는
그답게 세련된 세리프체와 아직도 네덜란드 도로 표지에 바탕으로
쓰이는 산세리프체도 있었다. 시르만은 판 크림펀이 이런 작업을 통해
보편적 표준형에 자신의 취향을 불어넣으려 했다고 시사한다. 그러나
역사적 관점에서 본격적으로 판 크림펀을 연구해 보면, 그가 한정판과
대량 생산, 고상한 세련미와 평범한 일상 사이에서 줄타기한
인물이었음을 알 수 있을 것이다.

『탐미주의여 안녕』은 좋은 의미에서 수정주의에 해당한다.
영웅을 더 현실적이고 더 사회적인 빛으로 비춰 보는 (그러나 영국인
전기 작가 구미를 돋울 법한 성 추문은 없는) 책이다. 뚜렷한 편집
방향도 없이, 전시회 일정에 맞춰 서둘러 만들어진 얇은 책이지만,
친구와 가족, 숭배자들의 따뜻한 품에서 벗어나 역사 속으로 사라져
가는 영웅들의 역사를 어떻게 써야 하는지 시사해 준다. 여기서 책을
디자인한 마르틴 마요르와 코셔 시르만이 편집한 도판은 핵심 역할을
한다. 새로 제작해 매우 선명히 인쇄한 도판들은 본문의 섬세한 결에
잘 어울린다.

전시회와 책은 모두 새롭게 융성하는 네덜란드 타이포그래피
문화의 산물이다. 『탐미주의여 안녕』에는 판 크림펀의 로마네가
쓰였다. 최근 두 독창적 활자 디자이너, 페터르 마티아스
노르트제이와 프레드 스메이어르스가 디지털로 변환하고 전자가
운영하는 엔스헤데 폰트 파운드리를 통해 내놓은 활자체다. 꾸민 듯한
인상은 어쩔 수 없지만, 금속 활자 시절보다는 실용적이고 탄력 있는
모습이다. 책에는 금속 활자 로마네로 짜인 리미티드 에디션 클럽
판 『오디세이』 지면이 권마다 한 장씩 끼워져 있고, 덕분에 두 버전을
비교해 볼 수 있다. 코셔 시르만이 마지막 단락에서 추측하는 것처럼,
이렇게 재해석된 옛 디자인을 보면 이제 판 크림펀의 활자체가 더

성공적인 형태로 존재할 수도 있으리라는 짐작이 든다. 납 활자의 곤경과 사진 식자의 고통에서 풀려난 그들은 디지털 세계에 들어갈 수 있고, 그곳에서는 유연하고 섬세한 형태를 취하는 일이 좀 더 가능할지도 모른다. (역시 실력 있는 활자 디자이너이기도 한) 마르틴 마요르가 디자인한 책은 판 크림펀의 고전적 규율을 존중해 캡션과 주석에 이탤릭을 제대로 활용하는 한편, 전통주의에서 벗어나 삽화를 본문에 통합하기도 한다. 책을 인쇄하고 공동 출간한 얀 더 용 역시 네덜란드 타이포그래피 문화에 꾸준히 이바지하는 인물로서 언급해야 할 것이다.

그 문화를 뒷받침하는 또 다른 증거는 헤이그 전시가 개막할 때, 그 많은 네덜란드 활자 디자이너가 거의 모두 참석한 토론회에서 나타났다. 마티외 로먼이 좌장을 맡은 패널은 판 크림펀의 작업에서 떠오르는 쟁점을 두루 논했다. 판 크림펀 자신이 (스탠리 모리슨과 나눈 대화에서 잘 알려진 것처럼) 옛 활자체 디자인 복원 사업을 우려했다면, 생존 디자이너들은 그를 복원하는 작업을 두고 논쟁했고, 다른 주제도 폭넓게 논했다. 주인공과 함께 일한 동료 가운데 마지막 생존자에 해당하던 셈 하르츠는 객석에서 일어나 젊은 세대를 질타하기도 했다. (얼마 후에는 그마저 세상을 뜨고 말았다.) 그러나 진작부터 젊은 세대는 거장의 교훈을 비판적으로 수용하는 중이다.

인쇄사 학회보(Printing Historical Society Bulletin) 41호(1996).

　　　　　　　　　　왼끝 맞춘 글

# 우수 도서

국가별로 '올해의 우수 도서'를 선정하는 제도는 1920~30년대에
출현했다. 서유럽과 미국에서 '새로운 전통주의' 타이포그래피
관계자와 애서가들이 주도한 결과였다. 아무튼 1925년과 1929년에
각각 첫 '우수 도서' 행사가 열린 네덜란드와 영국 상황은 그랬다. 심사
위원 단체 사진은 스리피스 양복을 차려입은 신사들이 반지르르한
테이블에 둘러앉아 빈티지 와인을 즐기며 특정 삽화가의 드로잉에
어떤 활자체가 어울리는지 논하는 모습을 보여 준다고 말해도 순전한
왜곡은 아닐 것이다. 그들은 인쇄에 개혁이 필요하다고 여겼지만,
오늘날 우리가 보기에 두 차례 세계 대전 사이 시기는 황금기처럼
느껴질지도 모른다. 좋은 인쇄소에는 제작 사양을 일일이 지정해 줄
필요도 없었다. 출판사에서 누군가가 타자 친 원고를 (심지어는 수기
원고라도) "평소대로"라는 메모만 달아서 인쇄소에 보내면
그만이었다. 그러면 지성적으로 조판되고 쓸 만하게 인쇄된 다음
잘 묶여서 진짜 천으로 싸여 반듯하게 만들어진 책이 돌아왔다.
실제로 그런 책은 반지르르한 테이블에 둘러앉은 신사들처럼 잘
차려입곤 했다.

　1945년 이후 상황은 달랐다. 인쇄 출판 업계가 전쟁 시기 파괴와
전반적 답보 상태에서 회복하는 사이, 새로운 현실이 나타났다. 이제
저임금 노동력은 없었다. 좋은 솜씨를 보장받기도 어려워졌다. 좋은
재료를 구하려면 훌륭한 제작 담당자가 필요했다. 그리고 '도서
디자이너'라 불리는 이들이 나타났다. 같은 시기에 책 간기와 '우수
도서' 도록 색인에는 그들의 이름이 오르기 시작했다.

　1945년 영국에서는 전국 도서 연맹 (NBL) 후원으로 '우수 도서'

전시회가 되살아났다. 영국 출판 업계의 압력 단체 격인 도서 연맹은 네덜란드에서 '잘 가꾼 책'(Best Verzorgde Boeken) 행사를 주관하는 네덜란드 도서 홍보 재단(CPNB)과 유사한 단체다. 영국 행사의 변화상을 추적해 보면 흥미로운 점이 드러난다. 도서 연맹이 유일 주관 단체였던 시절에는 소박하고 정감 있는 행사였다. 런던의 메이페어 지역에 있던 18세기풍 도서 연맹 건물에서 열리던 전시회는, 말하자면 런던에서 하루를 보내려고 올라오신 시골 숙모님과 함께 보기에 좋은 장소였다. 1960년부터 도서 연맹은 영국 인쇄 사업주 연맹, 출판인 협회와 함께 삼두 체제를 이루게 됐고, 그러면서 전시는 편협한 업계 이해관계를 드러내기 시작했다. 1980년대에는 인쇄 업계가 떨어져 나와 독자적인 전시회를 열기까지 했다. 어느 해 도록에는 「영국제 도서가 우수한 이유」 같은 글이 실렸다. 1987년에는 북 트러스트로 변신한 도서 연맹이 사무실을 (시골 숙모님이 방문하기에는 마땅치 않은) 런던 남부로 옮겼고, 몇 년 후 '영국 도서 디자인 제작' 공모전은 사라졌다. 영국인들 자신에게, 아울러 매년 10월 프랑크푸르트 도서전에서 국가관을 살펴보는 세계 출판 유통 전문가들에게 영국 도서를 대표해 줄 만한 전시회나 경연이, 이제는 없다.

한편, 네덜란드의 '잘 가꾼 책' 전람회는 국가별 도서 공모전의 스타가 됐다. 문제라면 너무 밝게 빛난다는 점이다. 최근 몇 년간은 지나치게 디자인된 책이 지나치게 많아졌다. 미술 대학을 갓 졸업해 동료를 감명시키는 데 열심인 디자이너가 인쇄소와 제본소를 괴롭혀 가며 괴상하게 자극적인 효과를 만들어 낸다. 두껍게 코팅된 종이, 비인간적으로 긴 글줄, 에우로스틸레 등 새로 유행하는 활자체, 초점 흐린 이미지, 금칠한 모서리, 벨벳 표지 등등이 그런 예다. 가히 물신 숭배자의 천국이다. 내용은 어디에 있나? 책은 어디에 보관하란 말인가? 밀봉한 가방? 벽장? 물론 과장 섞인 말이다. 그런 디자이너 아이템이 포함된 최근 네덜란드 우수 도서전에도 고귀한 책은 몇 권씩

왼끝 맞춘 글

있었다. 내용은 충실하고 편집은 꼼꼼하며, 디자인과 제작은 저 말쑥한 신사들이라도 인정할 만한 수준에 다다른 책들이다.

아무튼, 네덜란드 우수 도서전과 도록은 네덜란드 인쇄 업계에 좋은 홍보 수단인 것이 분명하다. 그 나라 디자이너에게는 괴상한 욕망이 있어도, 제작 기술은 여전히 살아 있다는 점을 알아챌 수 있다. 대개는 흥미로운 책을 충분히 찾을 수 있고, '비경쟁' 부문으로 분류해야 하는 책은 몇 권 되지 않는다. 네덜란드 국경 안에서 출간됐지만 제작은 일부 또는 전부 국외에서 이루어진 책, 또는 수는 더욱 적지만 국내에서 제작되고 국외에서 출간된 책이 비경쟁 부문에 해당한다. 소수 언어 공동체에서 책을 출간하는 데는 얼마간 유리한 점이 있다. (영어의 압박은 있지만, 네덜란드는 여전히 그런 경우에 해당한다.) 다국적이라고는 해도 영어권이 압도적인 대기업 출판문화의 야만적 합리화에 맞서는 기운이 네덜란드 출판계에는 얼마간 내재한다는 뜻이기 때문이다. 영국 책의 문제에는 그 말이 정확히 무슨 뜻인지가 점점 애매해진다는 사정도 있다. 미국이나 독일에서 생성된 디지털 파일을 이탈리아나 홍콩에서 인쇄하고, 그중 일부만 영국에서 출간하는 책을 두고 영국 책이라 부를 수 있을까? 그처럼 집 없는 물건에 개성이나 흥밋거리가 없는 것은 어쩌면 당연하다. 영국 출판계는 상당 부분 그런 방향으로 흘러갔다.

영국에서 우수 도서 경연을 재개하려면, 1943년 스위스의 얀 치홀트를 참고해야 할지도 모른다. 그때 그는 『슈바이처 부흐한델』에 써내는 글을 통해 '아름다운 스위스 책'을 매년 선정하자는 1인 캠페인을 벌였다. 딱 열 권씩만 선정하자는 제안이었다. 그의 주장은 받아들여졌고, 오늘날 국가별 도서전 가운데 비교적 충실하고 유익한 행사로 성장했다. 영국 상황에도 치홀트가 보인 것처럼 거만함과 겸손함이 뒤섞인 태도가 필요한 듯하다. 아무튼, 매년 쓸 만한 책을 열 권씩만 찾을 수 있다면 다행일 것이다. 그러나 새로운 출발은 새로운 선정 기준을 마련하는 기회가 될 수도 있다. 아무튼 '영국에서

우수 도서

만들어진 책'이라는 개념은 버려야 한다. '영국에서 기획된 책'이 더 적절하다. 영국에는 압도적인 문학 문화가 있고, 아직도 이곳 출판사에서는 우수한 편집자들이 조용히 일하고 있다. 우수 도서 경연에는 우수 편집상도 포함돼야 한다. 그리고 좋은 디자인은 내용이 충실하고 자료가 지성적으로 정리된 책에서만 가능하다는 가설도 검증해 보면 좋을 것이다. 그러면 물신적인 책은 오로지 물신성을 주제로 다루는 경우에만 선정될 수 있을 것이다.

『포인츠』2호(2000). 『포인츠』는 바스 야코프스와 에드윈 스메츠가 네덜란드 마스트리흐트에서 미술 대학을 갓 졸업하고 창간한 소규모 잡지였다. 2001년 옥스퍼드 브룩스 대학교 주최로 영국 도서 디자인 제작 공모전이 재개했지만, 효과는 미미했다. 한편, 수수하던 스위스 공모전은 네덜란드를 좇아 최신 디자인 레이어를 야하게 걸치기 시작했다.

왼끝 맞춘 글

# 저술가와 편집자를 위한 옥스퍼드 사전

옥스퍼드 영어 사전 편찬,『저술가와 편집자를 위한 옥스퍼드 사전』
(런던: 클래런던 프레스, 1981)

하워드 콜린스가 편찬한『저자와 인쇄인의 사전』초판은 1905년
옥스퍼드 대학교 출판사에서 나왔다. 마지막 제11판이 나온 것은
1973년이다. '콜린스 사전'은 인쇄되는 영국 영어를 위한 사전으로서,
옥스퍼드 대학교 출판사가 펴내는 텍스트의 언어 형식을 기록하고
성문화했다—그리고 전 세계에 복제, 유포했다. 콜린스 사전과 자매서
『조판인과 독자를 위한 하트의 규정』을 통해, 옥스퍼드가 찍어낸
영어는 가장 권위 있는 표준이 됐다.
　　콜린스 사전은 낱말 뜻을 설명하거나 발음을 안내하는 책이
아니었다. 오히려, 인쇄하는 글에서 까다로운 낱말과 표현을
나열하고, (흔한 오류를 경고하며) 권위 있는 형식을 제시하는
책이었다. 뜻이나 발음은 낱말을 변별하는 목적으로만 표시됐다. 책은
철자법뿐 아니라 대문자 표기법, 이탤릭 처리, 하이픈 처리 등을
다뤘다. 원고에서 인쇄물로 언어가 이동하는 중대한 순간, 언어가
'입는 옷'을 다룬 셈이다. 고유명사, 축약어, 영어에서 쓰이는 외래어
등이 주요 소재였다. 문장 부호나 교정쇄 정정, 천문 부호, 십진 통화
(마지막 판에 실렸다)처럼 길게 실린 항목도 있었다. 여러 면에서
조판인을 위한 사전이었다. 작업 도중 부딪힐 만한 까다로운 낱말을
다소 잡다하게 모아 놓은 책이었다. 인쇄소 사무실에 썩 어울렸던
페이지에는 인쇄 잉크와 납 얼룩이 꾸준히 쌓이곤 했다.
　　이제,『저술가와 편집자를 위한 옥스퍼드 사전』이 콜린스 사전을

대체한다. 자료가 수정, 갱신되기는 했지만, 본질적 성격은 같다. 아주 조금만 수정된 항목이 많은 것으로 보아, 개정 작업은 상당히 깊이 숙고된 듯하다. 바뀌지 않은 항목이 대다수이긴 하지만, 모든 항목이 빠짐 없이 재고됐다고 상상할 만도 하다. 하지만 새 책이 시도한 것은 단순 개정 이상이고, 이는 제목에서도 나타난다. '저자와 인쇄인'이 '저술가와 편집자'로, 조판실이 출판사 사무실로, 금속이 필름과 영상 표시 장치로 바뀐 현실은 최근 개정된 케임브리지 대학교 출판사 '지침'에도 반영된 바 있다. (전에는 '저자와 인쇄인'을 위한 지침이었지만, 이제는 '저자와 출판인'을 위한 책이다.) 『하트의 규정』 최근 개정판(38판, 1978) 또한 실무에서 일어난 변화를 수용, 특히 페이지 구성에 관한 규정을 제시하는 혁신을 거뒀다. (과거에는 인쇄인의 암묵적 비밀에 해당했던 부분이다.) 『저자와 인쇄인의 사전』이 변신한 것도 인쇄 공정 변화를 반영한 또 다른 예일 뿐이다.

책의 본질이 변하지 않았다 해도, 새 제목은 충분히 정당화된다. 언제나 이 책은 원고의 세부를 다루는 사람을 겨냥했다. 그들이 하는 일 자체는 달라지지 않았지만, 이제 그들을 칭하는 말은 '인쇄인'이 아니라 '편집자'일 공산이 크다. 저자들 (즉, 이런 책에서 배울 점이 가장 많은 사람들) 사이에서는 크게 통용되지 않는 책이었는데, 이제는 옥스퍼드 사전으로서 지위를 얻었으므로 달라질 법도 하다. 조금 거리감 있는 직함인 '인쇄인'이 사라질 전망이므로, 종류 불문하고 저술가가 이 책을 회피할 핑계는 찾기 어려울 것이다.

제목이 변한 점에 비춰 볼 때, 인쇄 전문용어가 그처럼 많이 잔존하는 이유는 따져 볼 만하다. '인쇄인의 사전' 시절에조차 그런 용어가 수록된 데는 "원고를 조판할 때 인쇄인에게 안내해 주어야 하는 말"과 "인쇄술 전문용어"가 혼동됐다는 이유밖에 없었다. 콜린스는 두 영역을 모두 포괄하려 했다. (후자는 드문드문 불충분하게 다루기는 했다.) 새 책은 순전히 기술적인 인쇄 전문 용어를 삭제하겠다는 의도를 밝히지만, 재킷에는 "컴퓨터 조판의 중요

용어들"을 수록했다는 자랑이 있다. 최근 이 분야에서 나온 다른 책 몇몇도 (진실성에는 조금씩 차이가 있지만) 같은 주장을 한 바 있다. 그런 용어를 수록하는 게 냉정한 효율성의 척도라도 되는 모양이다. 두 가지 관찰이 가능하다. 책에 실린 컴퓨터 조판 용어는 사실 무척 적다. (집중 검색 결과 세 건이 나왔다.) 다음으로, 애초에 그런 용어를 뭐하러 실을까? 컴퓨터 분야에서 새로 나온 낱말 ('program' 아니면 'programme'? 'BASIC' 아니면 'Basic'?)은 당연히 수록할 법하지만, 조판 용어도 저술가와 편집자가 딱히 알아야 할까?

책에 기록된 인쇄 언어의 추이 가운데, 새 사전에서 특히 주목할 만한 태도 변화가 있다. 최신판 『하트의 규정』에서도 그렇지만, 옥스퍼드에서도 이제 약자를 쓸 때 (인명을 제외하면) 머리글자 다음에 마침표를 찍지 않는다. 예컨대 T.U.C.가 아니라 TUC이고, Mr.가 아니라 Mr다. (그리고 이제 Ms, 즉 '미즈'도 옥스퍼드에서 공식적으로 인정받게 됐다.) 그 밖에도 이번 개정판에서 엿볼 수 있는 발전상이 있다. "과학기술 참고 문헌은 흔히 첫 낱말과 고유명사만 대문자로 시작한다"는 점이 인정받았다. 하버드 식 인용법에 관한 안내도 실렸다. 영국의 교정 관행을 정직하게 보고하는 글도 있다. ("현재는 BS 1219와 5261 제2부 등 두 시스템이 혼용된다. 어느 쪽이건 일관성 있게 쓰여야 한다.") 영국 우편번호 조판에 관한 지침도 있다. 이 모든 정보는 소수의 조금 긴 항목에 포함됐다. 책의 대부분을 이루는 두어 줄짜리 항목에서는 인쇄 언어가 움직이는 방향을 암시하는 미묘한 형태 변화가 일부 감지된다. 예컨대 마지막 콜린스에 실렸던 'anti-freeze'는 이제 'antifreeze'가 됐고, 'on-coming'은 'oncoming'이 됐다. 추가된 항목도 있다. 'ongoing', 'down-market', 'Lévi-Strauss', 'gnocchi', 'skinhead', 'high-rise' 등이다. (하지만 'high-tech'는 아직 실리지 않았다.) 이와 같은 새 자료는 괄목할 만하다.

세 페이지에 걸쳐 '사전에 쓰인 관례' 설명이 도입된 것도 반갑다. 정보를 제시하는 데 쓰인 타이포그래피 부호를 꼼꼼하고 명쾌하게

설명해 주는 부분이다. 폭넓게 적용할 만한 특징이 몇몇 있다. 콜린스 시절과 달리, 항목 끝에 마침표가 쓰이지 않는다. 어떤 항목이 (흔히 있는 일로) 마침표 찍힌 약어로 끝나는 경우, 그 점을 알 수 있다는 뜻이다. 역으로, 항목 첫 글자는 고유명사처럼 일반적으로 대문자로 시작하는 경우에만 대문자가 쓰인다. 일부 사전과 색인은 여전히 모든 항목 첫 글자를 대문자로 씀으로써 이 문제를 회피한다.

아마도 이 책이 창안한 듯한 흥미로운 관례가 하나 더 있다. 원래 하이픈이 포함된 낱말을 바로 그 하이픈 위치에서 끊어 다음 줄로 넘겨야 할 때, 앞부분 뒤와 (다음 줄에서) 뒷부분 앞에 모두 하이픈을 표시하는 것이다. 단순히 조판에 필요해 낱말을 나눠 짜는 경우에는 통상적으로 [앞부분에 한 번만] 하이픈을 쓴다. 이 혁신은 사전뿐 아니라 어떤 인쇄 원고에건 적용할 만하다. (물론, 그런 경우 최선은 역시 낱말을 아예 나누지 않는 편일 것이다.)

새 책은 마지막 콜린스 사전의 판형과 타이포그래피 형식을 따른다―다만 본문이 사진 식자로 짜였다는 차이가 있다. 금속 활자와 활판 인쇄의 물리적, 시각적 즐거움을 만끽하던 이라면 아쉽겠지만, 지금쯤은 필시 그들도 변화에 단련됐을 것이다. 적어도 제본은 콜린스 사전보다 튼튼하다. ('옥스퍼드 할로' 방식이다.*)

실질적으로 사라진 내용은 콜린스 자신이 쓴 1905년 초판 서문과 1921년 제5판에 처음 실린 R. W. 채프먼의 에세이 「저자와 인쇄인」 (Author and printer)밖에 없다. 새 책은 사전 같은 성격이 강하고 사적인 성격은 약하므로, 그런 글이 썩 어울리지 않으리라는 점은 이해한다. 그러나 「저자와 인쇄인」은 여전히 아쉽다. 기술적인 내용은 시대에 뒤떨어졌지만, 근사한 경구는 많은 글이었기 때문이다. "소리 내어 읽어도 괜찮은 문장이라면 인쇄해도 좋다" "낱말이 저절로 제자리를 찾지는 않는다" "책을 엉터리로 만든다고 책값이 싸지지는

---

* 옥스퍼드 할로(Oxford hollow): 본문 책등과 표지 사이에 종이 원통을 삽입해
  책등을 튼튼하게 하고 책이 잘 펴지게 하는 양장 방식.

왼끝 맞춘 글

않는다" 등등이 그렇다. 채프먼은 옥스퍼드 대학교 출판사 대표였고,
제인 오스틴과 새뮤얼 존슨의 편집자였던 인물이다. 그런 글은
어딘가에 실어 보존해야 한다.

『인포메이션 디자인 저널』 2권 2호(1981). 2000년 옥스퍼드 대학교 출판사에서
나온 『저술가와 편집자를 위한 사전』 제2판은 초판이 보유했던 매력을 모두
잃고 커다란 판형에 거친 타이포그래피를 택했다. 2002년, 『하트의 규정』은
『옥스퍼드 편집 지침』으로 변신했고, 『사전』과 같은 판형으로 나왔다.

# 색인 타이포그래피

색인에는 줄글과 또 다르게 타이포그래퍼의 흥미를 끄는 특성이 있다. 색인 자료는 개별 항목이 나열된 목록 형태를 띤다. 세로 방향으로도 읽고 (한 항목 안에서는) 가로 방향으로도 읽는다. 언어는 간결하고, 약자도 빈번히 쓰인다. 이런 이유에서, 색인 자료는 복잡한 성격을 띤다. 그리고 바로 그런 내용상 복잡성에서 요건이 발생한다고 볼 수 있다. 색인 편집과 타이포그래피 형태는 그런 요건에 상응해야 한다.

또 다른 요건은 책 읽는 독자에서 나온다. 그 속성은 대개 색인을 읽는다고 말하지 않고 본다고 (획획 넘기며 훑어본다고) 말한다는 점에서 나타난다. 그러므로 독자가 색인 사용에 쓰는 시간은 (실제 독서 과정이 아니므로) 고려 사항이 된다. 다시 강조하거니와, 색인 타이포그래피와 편집 형태는 그런 요건을 충족함으로써 독자에게 도움이 되어야, 또는 적어도 방해가 되지 말아야 한다.

그러므로 색인은 제작 공정상 조건과 제약(끝부분에서 다룰 예정이다)에 더해, 두 가지 요건을 만족해야 한다. 내용에서 나오는 요건과 독자에서 나오는 요건이다. 그러나 구체적인 예를 살펴볼 때는 둘을 구분하기가 어렵다. 예컨대 "이렇게 알파벳순으로 배열하는 체제가 적절할까?"라거나 "하위 항목은 이어 달지 말고 다음 줄로 넘기는 편이 낫지 않을까?" 같은 질문을 생각해 볼 수 있다. 그런데 이런 질문은 오직 독자 (또는 색인을 만드는 이가 상상하는 독자) 관점에서만 답할 수 있고, 따라서 독자 측면에서 결정되지 '내용에서 나오는 요건' 같은 환영으로 결정되지는 않는다.

다른 요건을 하나 더 언급해야겠다. 출판사가 내세우는 요건이다. 색인에 할애된 지면상 한계, 색인 편집자에게 할애된 시간과 비용

등은 모두 최종 결과물에 영향을 끼친다. 그런 제약이 제품의 품질에
불리하게 작용하라는 법은 없다. 그러나 결과에 아무리 영향을 끼치는
외부 압력이라도 결국 색인 타이포그래피의 본질적 문제와는
무관하므로, 이 글에서 더 자세히 논할 필요는 없을 듯하다. 다만
색인에 관해 출판사가 흔히 요구하는 조건 탓에, 그렇지 않아도
책에서 가장 복잡한 부분인 색인 작성 과정이 더더욱 복잡해진다는
점은 알 수 있다.

이처럼 특별한 요건을 고려하다 보면, 타이포그래피 형태가
손쉬운 색인 사용 여부를 다소 좌우할지도 모른다는 생각에 다다를
것이다. 자료가 복잡하다는 점과 독자는 원하는 자료를 빨리, 쉽게
찾고자 한다는 요건을 감안할 때, 자료의 외관과 배열은 (일반
줄글에서보다 더) 중요한 요소가 될지도 모른다. 하지만 여기서는

그림 1. 제임스 손턴이 작성한 「일반 색인」.『윌리엄 해즐릿 전집』
[런던: 덴트(Dent), 1934].

색인 타이포그래피

타이포그래피가 색인에 무엇을 해 줄 수 있는가 하는 질문을 직접 다루지는 않을 생각이다. 그보다 이 글이 다루는 것은 다음과 같은 사전 질문이다. 색인의 타이포그래피와 내용을 (즉, 색인 편집자가 생성한 원고를) 분리해 고려할 수 있을까? 그 둘, 즉 타이포그래피 형태와 내용을 분리해 고려하면 어떤 일이 벌어질까? 뒤에서 보듯이 색인의 형태와 내용을 나눌 수 없다면, 색인에서 타이포그래퍼는 어떤 역할을 맡을 수 있을까?

그림 1은 색인에서 내용과 타이포그래피 형태를 분리해 취급할 수 없다는 점을 보여 준다. 타이포그래피 세부, 예컨대 문장 부호와 대문자, 이탤릭 사용법 등은 색인 자료 구조에 일치하고, 그 구조를 따른다. 예컨대 중요 항목에서 하위 항목을 이어 달지 않고 다음 줄로 넘긴 것은 편집-디자인 결정이라고밖에 말할 수 없다.

이 색인은 도서 출판에서 '타이포그래픽 디자이너'가 비중 있는 역할을 맡기 전에 만들어졌다. 이제 그런 타이포그래퍼라면 양끝 맞추기(즉, 가능하다면 글줄 길이를 같게 맞추기)나 항목 끝에 마침표를 찍은 일을 문제 삼을지도 모른다. 그러나 그와 같은 단서를 단다고 해서, 이 색인의 타이포그래피가 모범적이라는 판단이 흔들리지는 않을 것이다. 그리고 이처럼 품질이 좋은 것은 대체로 색인 편집 수준 자체가 높은 덕분이다. 이 사례는 넓은 의미에서 잘 디자인된 모범 색인, 즉 신중한 출판이라는 (영국의) 특정 전통이 낳은 산물 가운데 하나일 뿐이다.

관습적 색인 타이포그래피의 건실성을 보여 주는 사례 하나를 더 보자. 『하트의 규정』 색인(그림 2)에서는 딱히 두드러지는 점을 찾기가 어렵다. 그러나 이 색인을 같은 책의 차례(그림 3)와 비교해 보자. 차례는 사용자에게 본문을 개괄해 주는 예비 색인과도 같다. 이렇게 페이지 번호를 오른쪽에 밀어 맞춘 타이포그래피는 독자가 표제와 페이지 번호를 연결하는 데 방해가 된다. 물론, 이런 배열 덕분에 색인에서는 두드러지지 않는 페이지 번호가 강조된다고 말할

그림 2. 『조판인과 독자를 위한 하트의 규정』 37판
(옥스퍼드 대학교 출판사, 1967).

그림 3. 『조판인과 독자를 위한 하트의 규정』 37판
(옥스퍼드 대학교 출판사, 1967).

왼끝 맞춘 글

수는 있다. 페이지 번호를 표제 왼쪽에 배열하면 강조 효과와 손쉬운 수평 연결 효과를 동시에 얻을 수 있다. 그러나 그러면 페이지의 대칭성이 깨질 것이다. 사실은 바로 대칭성과 균형 때문에 저런 관례가 도입됐는지도 모른다. 오늘날처럼 활자를 사각형 '쬠틀'에 손으로 끼워 짜지 않는 시대에는, 그런 배열이 생산 과정에서 자연스레 나타난다는 주장도 더는 성립하지 않는다.

본성이 비슷한데도 색인과 차례의 타이포그래피가 다르게 처리된다는 사실은, 색인이 대칭이나 균형 등 순수한 형태적 고려에서 (대개 용도나 의미와 무관한 '전시 효과'에서) 비교적 자유롭다는 점을 시사한다. 어쩌면 이 글 앞머리에서 지적한 색인 특유의 성질, 즉 이례적으로 명확한 기능을 발휘한다는 사실과도 관계있을지 모른다. 차례나 도판 목록 같은 부분에서는 그런 속성을 기대하기 어렵다. 책에서 색인이 감당해야 하는 요건을 만족할 필요가 없기 때문이다. 어쩌면 색인 편집자는 도서 디자이너에게 크게 간섭받지 않는다는 이점 덕분에, 겉으로 드러나는 모습을 신경쓰지 않고 독자에게 필요한 것만 생각하며 조용히 관례를 발전시킬 수 있었는지도 모른다.

즉 색인 타이포그래피에는, 예컨대 디자이너나 인쇄인이 아니라 독자에게 잘 맞는 관례를 (책의 다른 부분보다 더 충실히) 좇는다는 특징이 있는 셈이다. 그림 4는 편집자의 관할 밖에서 특정 타이포그래피 관행이 색인에 어떤 영향을 끼치는지 보여 준다. 어떤 요리책의 색인인데, 수록된 내용이 전부 조리법이다 보니 항목 대부분은 한 페이지로만 연결된다. 어쩌면 그래서 표제와 페이지 번호 사이에 관례적인 쉼표와 낱말 사이 대신 전각 공백을 넣었는지도 모른다. 하지만 이처럼 인쇄인이 글줄 양끝을 맞추기로 작정하면, 전각 공백은 같지만 나머지 간격은 통일되지 않는 일이 벌어진다. 'Gammon 18; Baked gammon 183'을 한 줄에 넣으려다 보니, 조판인은 두 항목 사이에 공백을 넣지 못하고 '18;Baked'라고 짜야만 했다. 그 결과 엉뚱한 페이지 번호('18')와 항목('Baked gammon')이

그림 4. 조캐스타 이네스, 『극빈자를 위한 요리 책』(하먼즈워스: 펭귄 북스, 1971).

한데 묶이고 말았다. 이처럼 불운한 사고는 글줄 양끝 맞추기에 근본적으로 문제가 있다는 견해를 뒷받침한다. 낱말 사이가 달라지면 글을 구성하는 낱말과 간격 체계에 임의적 요소가 생긴다.[1] 일반 본문에서는 그리 큰 문제가 아니다. 그러나 수평 간격에 엄밀한 의미가 있는 색인처럼 복잡한 배열에서는, 양끝 맞추기가 중대한 요소, 아마도 쓸모없는 요소가 된다. 관례상 색인은 글줄이 짧은 경우가 많아서, 양끝 맞추기에 따르는 문제도 더 악화한다. 그림 4에 드러난 실수는 낱말 사이를 일정하게 짜고 항목 전체를 다음 줄로 넘겼다면 피할 수 있었을 것이다. 그러나 양끝 맞추기를 하더라도, 관례에 따라 문장 부호와 일반적 낱말 사이를 빈틈 없이 사용했다면 그런 오해를 미연에 막을 수 있었을 것이다.

　그림 4의 사례를 비판하는 논거는 그림 5가 보여 주는 사례에도 적용할 수 있을 것이다. 그 또한 글줄 양끝을 맞추고 관례에서 벗어난 공백과 문장 부호를 사용했기 때문이다. 그처럼 혼동을 일으킬 위험이

1 제임스 하틀리·피터 버닐, 「본문 왼끝 맞추기 실험」(Experiments with unjustified text), 『비지블 랭귀지』 5권 3호(1971) 265~78쪽.

　왼끝 맞춘 글

있는데도, 실제로 조판된 모습에서는 그림 4 같은 혼란이 일어나지
않는다. 이 사례는 색인에서도 (특정 색인의 특정 요건이 있다면)
타이포그래피 혁신이 가능하다는 점을 보여 준다는 점에서 흥미롭다.
그런 혁신이 가능했던 것, 그러면서 유익하고 좋은 색인이 만들어진
것은 저자와 색인 편집자, 타이포그래퍼가 모두 한 사람인 덕택인지도
모른다. 예컨대 용어 정의가 (반각 줄표 사이에) 포함된 것은 저자가
관여한 결과다. 일부 불편한 처리도 있긴 하다. 예컨대 종결 표시에
쌍점을 쓴 것이 그렇다. 쌍점은 양편을 연결하는 부호로 더 익숙하기
때문이다. 그러나 전체적으로는 타이포그래피와 색인 편집이 잘
통일된 보기이고, 타이포그래피 자원을 충분히 인지한 상태에서
색인을 작성하는 데 장점이 있다는 증거다.

*photopolymer* 222
*pica* – about 12-point: as 12-point, used as a
   unit of typographical measurement – 34
*Pickering, William* 90 100
*pitch-line* – line across bed of press to show
   how far printing-surface can extend without
   fouling grippers – 235–6
*planographic* – see *surface processes*
*Plantin, Christophe* 84: *Plantin* (type)
   84–5 401–7, x-height of 73, & paper 74, &
   Times 106, proportions of 110, & verse
   124, examples 132 136–7 154
*plastic stereos* 220
*plate* – illustration printed separately from
   text – 321–3, numbering of 143 282, &
   list of illustrations 194, & colophon 203,
   & paper 300 304 310 365, & imposition
   318, folding 323, & estimating 367, &
   proofs 374–5, & tenacity 375: *plate-glazing*
   – method of smoothing paper surface –
   298–9 302: see also *albumen plate, duplicate
   plate*
*platen press* – press which brings paper and
   printing-surface together as plane surfaces
   – 233 236
*plays* 109 124 128 255
*pochoir* – stencil process – 252

그림 5. 휴 윌리엄슨, 『도서 디자인 방법』, 2판, 옥스퍼드 대학교 출판사, 1965.

색인 타이포그래피

그림 6. 마저리 플랜트, 『영국의 출판 산업』 2판
[런던: 앨런 언윈 (Allen & Unwin), 1965].

왼끝 맞춘 글

책에서 색인이 독특한 부분이라는 점은 그림 6에서도 나타난다. 하위 항목을 가지런히 맞추는 기준인 들여 짜기 폭이 표제의 길이에 따라 정해지는 배열이다. 그러므로 여기서는 (들여 짜기 앞에 오는) 표제와 하위 항목의 내용이 타이포그래피의 시각적 형태를 결정한다. 이는 급진적 타이포그래퍼들이 의식적으로 지향했던 방법이지만, 이 사례가 (아마도 그런 의식 없이) 쓰인 책의 다른 부분은 모두 전통적인 형태를 띤다. 물론, 전통적인 좁은 단 조판에 비해 공간을 더 많이 차지하는 시스템이긴 하다. 반면 독자 입장에서는 더 쓰기 쉬운 배열인지도 모른다. 어떻게 판단하건 간에, 여기서 중요한 점은 이런 타이포그래피 혁신이 (추정컨대) 도서 디자이너 또는 제작자가 아니라 자료의 속성을 이해하는 저자 겸 색인 편집자 손에서 이루어졌으리라는 점이다. 같은 책의 다른 부분에서 타이포그래피 배열은 내용에서 파생하기보다 내용에 덧씌워 있기 때문이다.

하지만 여기서 '내용'은 자료의 뜻에 담긴 깊은 내용, 즉 위계 구조와 내적 체계가 아니라 낱말 표면에 드러난 피상적 내용이라는 점을 분명히 해야겠다. 피상적 내용이 만들어 내는 시각 이미지는 낱말이 차지하는 공간에 따라서만 정해지지 지시 대상과 본질적 관계는 없다는 점에서, 낱말의 시각적 패턴은 임의적이다. 자료의 깊은 내용을 전달하려면, (들여 짜기, 낱말 사이, 글줄 사이, 문장 부호, 대문자 용법 등의) 규칙적 시각 체계를 고안해야 한다. 자료를 있는 그대로 표상하기보다 적절한 부호로 변환하는 체계가 필요하다. 그러나 이론적인 어휘로 표현해서 그렇지, 그처럼 규칙적인 시각 부호 체계야말로 진지한 색인의 통상적 목표에 해당한다.

그림 5나 (어쩌면) 그림 6 같은 사례는 색인의 내용이 부과하는 독특한 요건 덕분에 타이포그래피 형태를 명확하게 (또 신선하게) 생각해 볼 수 있다는 가설을 확인해 준다. 색인은 건전한 타이포그래피 관례를 보여 주기도 하지만, 경우에 따라서는 혁신하고 실험할 여지도 있기 때문이다. 그림 7은 이 가설을 무조건 수용하면

그림 7. 로 워런, 『저널리즘의 모든 것』 3판 (런던: 허버트 조지프 [Herbert Joseph], 1935).

안 된다고 경고하는 뜻에서 실었다. 구성과 타이포그래피 면에서 거의 모든 점이 잘못된 색인이다. 들여 짜기, 문장 부호, 대문자 사용 등에서 체계가 없다는 점, 그리고 표제와 페이지 번호를 분리한 탓에 '연결 요소'가 필요해진 점 등을 지적할 수 있을 것이다. 색인 작성에서 저지를 수 있는 죄란 죄는 모조리 모아 놓은 사례다. 반례로 의도한 도판이지만, 이 글의 논지를 뒷받침해 주는 것도 사실이다. 색인의 내용과 타이포그래피 형태는 밀접하고 유기적으로 연관된다는 논지다. 무질서한 타이포그래피는 무질서한 구성을 어쩔 수 없이 뒤따른다. 마찬가지로, 원고가 나쁜데 타이포그래피 자체만으로 좋은 효과를 발휘할 수는 없다. (그 '자체만'으로 존재할 수도 있다고 가정할 때 이야기다.)

이들 사례는 색인의 다양성과 개별적 특수성을 시사한다. 색인 편집자라면 누구나 아는 것처럼, 규칙과 관례를 적용하는 데는 한계가 있다. 어디서나 어색한 결정은 필요하다. 색인 작성에 경험적 연구가 유익하리라는 생각을 의심하는 것은 그런 이유에서다. 그런 연구를 적용하려는 시도에는 특수한 (대개는 특이한) 사례에서 결론을

왼끝 맞춘 글

일반화할 수 있다는 오류가 있다. 그리고 색인은 복잡하기 마련이라는 점을 고려할 때, 실험 재료로 쓰려다 보니 단순화할 수밖에 없었던 색인에서 배울 점이 딱히 많을 성싶지도 않다.

더욱이, 경험적 연구는 특정 관례의 효과를 검증하려는 목적에서, 요소를 고립해 평가하곤 한다. 이런 고립은 형태와 내용의 통일이라는 색인의 본질을 부정한다. 예컨대 구체적인 사례에서 기능을 고려하지 않으면서 알파벳순 정렬이나 볼드 활자의 효과만 따로 떼어내 논하거나 시험할 수는 없다. 그리고 그처럼 실제 사례에서 기능을 고려하다 보면, 알파벳순 정렬이나 볼드 활자와 연관된 쟁점이 죄다 이어져 나올 수밖에 없다.

이 글은 색인의 타이포그래피를 간략하게 살펴보면서, 형태는 색인 내용과 유기적으로 연결된다고 제안했다. 이 점을 강조하다 보면, 타이포그래퍼가 색인 작성에 이바지할 수 있는 바는 전혀 없는 것처럼 보일 수도 있다. 이는 오해다. 타이포그래피 형태에서 상당 부분은 색인 편집자가 결정하지만, 그들 작업도 타이포그래피 전문 지식을 갖춘 사람에게 받은 조언에 따라 달라지기도 하고, 그러는 편이 바람직하다. 볼드나 이탤릭, 소형 대문자를 쓰거나 특수 문자를 사용하는 부호 변환 관례는 조판 시스템에 따라 좌우되기도 한다. 그림 5가 시사하듯, 타이포그래피의 가능성을 충분히 이해하면 특정 색인의 독특한 요건을 만족하는 데도 유익할지 모른다.

이처럼 조판에 관해 조언해 주는 타이포그래퍼의 역할은 금속 활자 조판이 퇴조하면서 더 중요해졌다. 전통적으로, 책을 조판하는 데는 금속 활자 시스템(모노타이프, 라이노타이프, 인터타이프 등)이 쓰였다. 가장 복잡한 시스템인 모노타이프에는 타이포그래피 부호 변환에 필요한 자원이 풍부했다. 도서 생산에 훨씬 간단한 조판 시스템이 도입되면서, 타이포그래피 관례도 달라졌다. 가령 이탤릭을 쓸 수 없는 기계로 색인을 짠다면, 이를 감안해 디자인해야 한다— 그리고 그런 디자인은 색인 편집자가 일을 시작하는 시점부터

이루어져야 한다. 타자수가 (또는 저자나 편집자가) 직접 타자한 원고로 책을 인쇄하는 일이 늘면서, 초기 단계부터 디자인을 고려하는 일은 더욱 중요해졌다.

그러므로 색인 편집자가 타이포그래피 교육을 받으면 유익할 것이다. 마찬가지로, 타이포그래퍼 역시 색인 작성 절차를 반드시 이해해야 한다. 글줄 길이나 글줄 사이처럼 타이포그래피에 국한된 사안이라도, 결국은 원고 속성을 파악하는 데서 출발하기 때문이다. 색인 작성과 타이포그래피 작업은 한 사람이 하는 편이 이상적이다. 하지만 보기 드문 예외를 넘어, 색인 편집자 겸 타이포그래퍼를 일반적으로 기대하기는 비현실적일 것이다. 그러나 색인 편집자와 타이포그래퍼가 서로를 더 잘 알아야 한다는 점은 분명하다.

『인덱서』(The Indexer) 4권 4호(1977). 레딩 대학교 타이포그래피 학과에서 과외 시간에 격식 없이 한 강연을 바탕으로 쓴 글이고, 그래서 그런 흔적이 남아 있다. 구어체도 그렇고, 본디 슬라이드로 제시한 사례들을 하나씩 집중적으로 논하는 방식도 그렇다. 글은 색인 편집자 협회가 펴내던 학술지에 실렸다. 편집 절차와 의미를 주로 다루어서, 당시 내가 얼마간 관심을 두던 매체였다. 글을 실어 준 편집장 L. M. 해러드에게 다시 고마운 마음을 밝힌다.

# 현대의 무대

# 보편적 서체, 이상적 문자

조판과 인쇄 기술, 가독성, 심미성, 표음과 표의 등 모든 요건을 만족하는 활자체가 있으면 어떨까? 그렇다면 모든 특수 요건을 단번에 (또는 합리적인 획 몇 번에) 해결할 수 있을 텐데. 그러면 새 글자꼴을 끝없이 창안하는 비경제적 낭비를 중단하고, 몇 세기에 걸쳐 시시한 발명 끝에 쌓인 찌꺼기도 청소하고, 정화된 소통의 세계, 형태의 장애에 구애받지 않는 의미의 세계에 안주할 수 있을 텐데.

　　엄격한 실용주의자라면 정신 나가고 비현실적인 발상이라고 일축할 만한 생각이다. 그러나 그런 이상은 인쇄술에 내재한 표준화에 힘입어 여러 차례 되살아난 바 있다. 그리고 여느 꿈이 (되풀이되는 꿈은 특히) 그렇듯, 그 또한 꿈꾸는 이에 관해 많은 것을 말해 준다.

　　선구자들

보편적 활자체는 20세기에 일어난 현상이지만, 이상적 표기법 제안은 그보다 훨씬 전에 (유럽에서는 늦어도 16세기에) 나타났다. 음성이건 문자건 언어는 무질서하고, 두 체계 (소릿값과 표상 부호)가 일치하지 않는 현상은 논리를 중시하는 이를 괴롭히곤 했다. 그러나 (17세기 영국의) 존 윌킨스나 아이작 피트먼, (20세기의) 로버트 브리지스나 조지 버나드 쇼 같은 개혁가는 인문학계 출신이었고, 이상적인 시각적 형태가 아니라 이상적인 문자 세트에 치중했다. 보편적 활자체 프로젝트는 자의식 강한 타이포그래픽 디자이너가 등장하고서야 비로소 나타난 현상이다. 20세기에 이루어진 실험의 배경으로, 글자의 올바른 비례를 연구한 르네상스 이론가들, 특히 이론적이고 합리적인 활자체를 매우 계획적으로 시도한 사업 하나를 언급해야 한다.

17세기 말 프랑스에서는 글자꼴 디자인을 연구하고 『루이 14세의 훈장들』이라는 책을 인쇄하는 데 필요한 활자체를 제작하려는 목적에서, 위원회 하나가 설치됐다. 그 결과 제작된 여러 동판 글자꼴, 이른바 '왕의 로만'(그림 1)은 이상적 해답을 구하려는 시도였다고 볼 수 있다. 왕립 인쇄소 전용으로 제한되기는 했지만, '왕의 로만'은 왕실의 권위에 힘입어 중요한 양식 모델이 됐고, '현대체' 글자꼴 계보에서 맨 앞자리를 차지하게 됐다. 여기서 '현대체'라는 말에는 타이포그래피 용어로서 ('구식체'에 반대되는) 특수한 의미도 있지만, 또한 계몽주의 시대 초기 프랑스에서 일어난 사업이 1920년대와 30년대 유럽 대륙에서 일어난 현대 운동을 예견했다는 의미도 있다.

그림 1. '왕의 로만' 문자. 아마도 이상적 활자체를 처음 시도한 사례일 것이다. 동판 세트로 먼저 (1695년에서 1718년 사이에) 만들어졌고, 그것을 바탕으로 활자 세트가 제작됐다. 문자는 그리드를 바탕 삼아 도출됐다. 따라서 흘림체는 단순히 '기울인 로만'이 됐다.

왼끝 맞춘 글

### 독일 상황

새로운 타이포그래피는 (그리고 연관해 일어난 보편적 활자체 탐색은) 독일에 단단한 기반을 두었다. 개혁을 주창하는 논리에서는 독일어 타이포그래피 특유의 유산이 흔히 거론되곤 했다. 주된 불만은 모든 명사를 대문자로 시작하는 관습과 표준 인쇄체로 블랙레터 (슈바바허, 프락투어)를 쓰는 관행 등, 크게 두 가지였다.

관습적 독일어 표기법에 대한 반발은 늦어도 '클라인슈라이붕' (문장 첫머리에만 대문자를 쓰는 방법)을 일찍이 주창한 그림 형제까지 거슬러간다. 시인 슈테판 게오르게는 ('클라인슈라이붕'과 단순화한 문장 부호 체계 등) 새 표기법을 실험했을 뿐 아니라, 활자체를 특별히 개조해 (1900년대 초까지) 쓰기까지 했다. 그 활자체는 산세리프체였다.

얼마 후에 등장한 여러 현대주의 디자이너도 게오르게처럼 산세리프체가 단순하고 순수해서 아름다운 글자체로서, 새로운 삶의 전망에 적합한 매체라고 봤다. 하지만 현대주의는 이 전망에 또 다른 차원을 더했다. 바로 기계 시대의 글자꼴이라는 인식이었다. 산세리프체는 시각적으로도 (거추장스러운 돌출 부위 없이 매끄럽게 반짝이는) '기계'를 연상시켰을 뿐 아니라, 기계 생산에도 왠지 세리프체보다 적합할 듯했다. 그것이 공작 기계 (벤턴 펀치 제조기)를 이용한 디자인인지, 기계 조판 (라이노타이프, 모노타이프)이나 전동 인쇄기 (아무튼 구텐베르크도 기계는 썼으므로)를 뜻하는지, 구체적으로 따지는 현대주의자는 별로 없었다.

1918년 이후 혼란과 경제난에 시달리던 독일에서 정치혁명은 무산됐고, 유토피아 기획은 여러 제도판 위에서 부화했다. 때는 표현주의 시대였고, 미술 공예 운동의 광란에 휩싸여 바이마르에서 태어난 바우하우스에는 이상적 사회주의가 가미됐다. 그러나 이런 독일식 낭만주의를 포함한 사회 변증법은 프러시아의 질서 의식도 아울렀고, 같은 시기에는 독일 산업 규격(DIN)이 도입되기도 했다.

보편적 서체, 이상적 문자

공업과 상업 활동 규제에 필요한 규격이었다. DIN 종이 규격도 같은
시기에 제정됐다. (오늘날 미국을 제외한 전 세계에서 쓰이는
규격이다.) 물자가 희소한 상황에서, 표준화를 뒷받침한 경제
논리에는 설득력이 있었다. 그리고 당시 보편적 활자체라는 이상이
어느 때보다 철저히 연구된 데는, 그처럼 불필요한 짐을 죄다 던져
버리고 원점으로 돌아가 이성적으로 새출발하자는 분위기가 있었다.

### 이상적 형태와 표음 문자

그 기획에 상당한 지성적 에너지를 제공해 준 책이 있다. 1920년
베를린에서 출간된 발터 포르스트만의 『말과 글』이다. 그는 독일 산업
규격(DIN) 위원회에 새 종이 규격에 관한 설명문을 써 주기도 한
기술자였다. 포르스트만은 '클라인슈라이붕'을 주창한 과거
개혁가들보다 한 걸음 더 나가, 아예 대문자를 폐지하자고 제안했다.
단일 알파벳, 그것도 일관성 있고 합리적으로 음성을 표상하도록
개정된 알파벳을 사용하자는 (그로써 물자, 노동, 시간, 돈을
절약하자는) 주장이었다. 새로운 타이포그래퍼들이 열심히 지적한
것처럼, 이 제안은 어떤 별난 시인이 아니라 '냉철한' 기술자가 내놓은
것이었다. (그리고 『말과 글』은 독일 기술자 협회에서 펴냈다.)
르코르뷔지에의 금언을 그보다 더 잘 예시해 줄 이가 과연 있었을까?
"기술자—경제 법칙에서 영감 받고 수학적 계산에 지배받는 그는
우리를 보편 법칙에 일치시켜 준다. 그는 조화를 성취한다."(『건축을
향해』, 1923)

네덜란드에서 더 스테일 디자이너들이 한 작업에도 보편적
알파벳 개념을 암묵적으로 예견하는 요소는 있었다. 그러나 보편적
활자체를 정교하게 제안한 것은 독일 현대주의자들이었다. 당대에
쓰인 글을 바탕으로 판단컨대, 이 개념을 처음 인식한 사람은 라슬로
모호이너지인 듯하다. (작업복 차림 기술자 겸 미술가 모호이너지는
개성 강하고 반이성적인 요하네스 이텐을 대신해 1923년 바우하우스

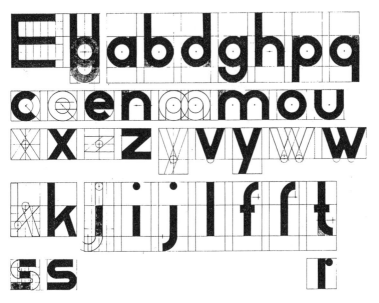

그림 2. 제한된 기하학적 요소로 구성된 요스트 슈미트의 알파벳. 그가 지도한 바우하우스 '기초 과정' 중에 만들어졌고, 1925년 작으로 기록돼 있다. 출전: 『요스트 슈미트—바우하우스 강의와 작업, 1919~32』[Joost Schmidt: Lehre und Arbeit am Bauhaus 1919-32, 뒤셀도르프: 마르초나(Marzona), 1984].

교수가 됐다.) 이어 바우하우스에서는 여러 사람이 같은 개념을 받아들여 발전시켰는데, 특히 그곳의 학생이었다가 1925년 교수진에 합류한 헤르베르트 바이어와 요스트 슈미트가 대표적이다. 그해에 바우하우스는 바이마르에서 데사우로 근거지를 옮겼다. 그로써 철저한 현대주의 단계로 이행하는 과정이 마무리됐다. 1925년 10월, 바우하우스에서는 대문자가 폐지됐다. 요스트 슈미트가 기초 알파벳 구성(그림 2)을 처음 시도한 것도 같은 시기인 듯하다. 이듬해에 잡지 『오프셋』 바우하우스 특집호에는 바이어의 새로운 글자꼴(그림 3)이 소개됐다. 당시에는 아직 '보편적'이라고 불리지 않았지만, 결국에는 그런 명칭을 처음으로 자칭한 알파벳이었다. 슈미트의 문자나 요제프 알베르스 알파벳은 교육적 목적에서 만들어진 습작이었지만,

보편적 서체, 이상적 문자

abcdefghi
jklmnopqr
stuvwxyz

**HERBERT BAYER: Abb. 1. Alfabet**
„g" und „k" sind noch als
unfertig zu betrachten

**Beispiel eines Zeichens
in größerem Maßstab
Präzise optische Wirkung**

sturm blond

**Abb. 2. Anwendung**

그림 3. 헤르베르트 바이어가 디자인해 '보편적'이라는 이름을 자칭한 알파벳.
이 그림은 처음 발표된 상태를 보여 준다. 출전:『오프셋』7호(1926).

바이어의 글자꼴은 포스터 등의 제목에 실제로 쓰이기도 했다. 그러나
활자로는 제작된 적이 없었다. 최근 들어 사진 식자나 전사지에
쓰이는 바이어 활자체는 원작을 재현한 글자꼴이다.

바이어 알파벳은 현대주의 이념을 무척 순수하게 표현했다.
단순한 기하학적 요소로 글자꼴 세트를 구축(construct: 심각한
무게가 실린 말)하려는 시도였다는 점에서 그렇다. 그런 의미에서는
캘리그래피에서 파생한 활자체 전통에서 단절한 글자꼴이었다.
(자유로운 형태와 획 굵기 변화가 펜글씨의 흔적이라는 주장에
수긍한다면 그렇다.) 바이어는 다음과 같이 자신만만하게 단정했다.
"손으로 만든 글자꼴을 기계로 인쇄하는 것은 허구적 낭만주의다."

그러나 새로운 타이포그래퍼 중에서도 실험적 성향이 특히 강한
이들이 구상한 혁명은 단지 형태에만 머물지 않았다. 포르스트만의

왼끝 맞춘 글

그림 4. 쿠르트 슈비터스가 제안한 '시스템슈리프트'(1927년 처음 발표)는
한정된 요소로 대소문자 구별 없이 구성한 알파벳이었지만, (통일이나 균형
같은 개념은 무시하고) 연관된 소리에 연관된 형태를 부여했다. 이 사례는
슈비터스가 좀 더 보수적인 형태의 글자를 이용해 디자인한 포스터 두 점 가운데
하나다. 660×875밀리미터. 출전: 쿠르트 슈비터스, 『타이포그래피와 광고』
[Typographie une Werbegestaltung, 비스바덴 미술관(Wiesbaden Museum),
1990].

　　　　　　　　　　　보편적 서체, 이상적 문자

왼끝 맞춘 글

reihenfolge nach porstmann

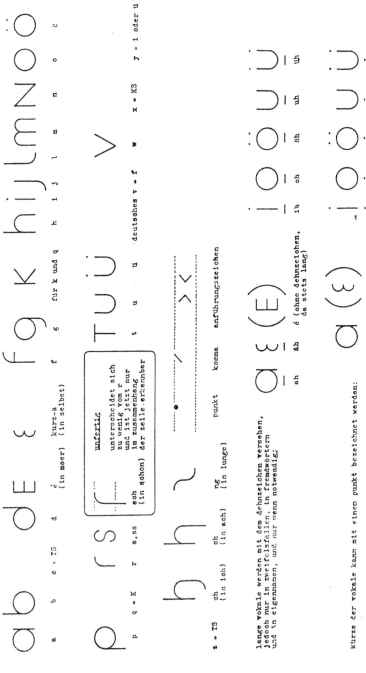

| a | b | c = TS | d | é (in meer) | kurz-ä (in selbst) | f | g | für k und q | h | i | j | l | m | n | o | o | ə |

| p | q = K | r | s,ss | | oh (in loh) | oh (in ach) | soh (in schon) | | t | u | u | deutsches v = f | w | x = KS | y = i oder u |

| z = TS | | punkt | komma | enführungszeichen |

| ng (in lunge) |

**unfertig**
unterschiedt sich
zu wenig von r
und ist jetzt nur
im zusammenhang
der zeile erkennbar

lange vokale werden mit dem dehnzeichen versehen,
jedoch nur in zweifelsfällen, in fremdwörtern
und in eigennamen, und nur wenn notwendig:

| ah | ah | é (ohne dehnzeichen, da stets lang) | ih | oh | uh | üh |

kurze der vokale kann mit einen punkt bezeichnet werden:

| a (immer kurz) | a | e | i | o | u | ü |

제안을 좇아, 음성적으로 정확한 알파벳을 고안하려는 시도가 여러 차례 있었다. 쿠르트 슈비터스는 1927년 '시스템슈리프트'(System-schrift, 그림 4)를 발표했다. 연관된 소리를 연관된 시각 요소로 표상하자는 제안이었다. 급진적인 시안은 라틴 알파벳에서 이탈하다시피까지 했다. 얀 치홀트의 새 알파벳 실험(그림 5)은 1930년에 발표됐다. 그답게 우아한 글자꼴 세트였다. 그리고 조금 뒷생각이기는 했지만, 바이어 역시 1950년대 후반에는 자신의 '보편적' 알파벳을 '기초 알파벳'으로 발전시켰다. 음성적으로 더 정확하고 컴퓨터를 얼마간 의식한 글자꼴이었다.

이들 알파벳이 기획 도안 수준에 머무르며 잡지 기사로만 발표됐다면, 이 시기 독일에서 벌어진 실험을 바탕으로 지속성 있고 매우 실용적인 활자체가 적어도 하나 나타났다. 기하학적 구성의 이상을 가장 잘 표상하면서도, (글자를 하나씩 근사하게 떼어서 보지 않고) 실제로 본문용으로도 써도 좋으리만치 잘 다듬어지고 조절된 활자체, 푸투라였다. 디자이너 파울 레너는 1925년에 작업을 시작한 듯하고(그림 6), 활자체는 1927년 처음으로 상업적으로 선보였다. 푸투라가 등장하고, 특히 여러 굵기와 변형체가 더해지면서, 새로운 타이포그래퍼는 현대의 글자꼴로서 산세리프체를 두고 주장했던 바를 상당 부분 만족하는 활자체를 손에 넣게 됐다.

블랙레터에서 독일 표준 글자꼴의 위상을 마침내 박탈한 정치 세력이 국제 마르크스주의도, 바이마르 사회 민주주의도 아닌 국가 사회주의였다는 사실은 타이포그래피 역사의 역설이다. 현대주의와 함께 중립적이고 국제적인 기계 시대 문자로서 산세리프체에 관한 믿음을 죽여 버린 나치 문화 이념은, 좋았던 옛 튜튼 글자꼴을 한동안 만지작거린 끝에, 결국 (1941년 법령을 통해) 인쇄를 비롯한 모든

그림 5(왼쪽). 얀 치홀트의 새 알파벳은 발터 포르스트만을 좇아 혁명적 표기법을 채택했다. 대문자를 없앴고, 소리를 일관성 있게 표상하게 했다. 출전:『아 비스 체트』(A bis Z) 7호(1930).

EINLADUNG zum Vortrag
des Herrn Paul Renner aus München:
TOTE ODER LEBENDE SCHRIFT?
am Freitag, den 3. Juli abends 8 Uhr
im großen Saale des Löwenbräu
Große Gallusstraße 17
Bildungsverband der deutschen
Buchdrucker Ortsgruppe Frankfurt

그림 6. 초기 단계 푸투라로 조판된 초대장(1925). 여기에서 보이는 실험적 문자들은 결국 쓰이지 않았다. 출전: 필리프 루이들 엮음, 『파울 레너』[뮌헨 타이포그래피 협회(Typographischen Gesellschaft München), 1978].

용도에서 로만이 '유대인' 문자 슈바바허를 대체한다고 공표했다. 천년 제국의 말에는 의심할 수 없는 로마의 권위가 실리게 됐다.

1933년 이후 현대주의는 (아예 멸종하지 않은 경우) 동면에 빠지거나 망명 길에 올랐다. 세계 대전 상황에서, 보편적 알파벳은 아마 고약한 농담처럼 보였을 것이다. 그러나 1950년대에 그 개념은 되살아났고, 전후 복구와 기술적, 사회적 낙관주의라는 새 맥락에 맞게 변형됐다.

보편적 유니버스

아무리 순진한 홍보 담당자라도 유니버스가 보편적 활자체라고 진지하게 여겼을 성싶지는 않지만, 실제로는 어떤 전간기 실험작보다도 그런 칭호에 현실적으로 어울린 후보가 바로

　　　　　　　　왼끝 맞춘 글

유니버스였다. 우선, 유니버스는 고도로 다듬어진 글자꼴 세트였다. 아드리안 프루티거가 작업을 시작한 1954년에는 기하학을 교조적으로 고수하는 태도가 더는 유효하지 않았다. 처음 나왔을 당시 유니버스는 (같은 시기에 '새로운 그로테스크'를 자칭하며 나왔지만 과거 유산에서 완전히 탈피하지는 못했던 헬베티카와 달리) 어설픈 19세기 '그로테스크'에 대한 대안으로 여겨졌지만, 그런 섬세성에는 또 다른 차원이 있었다. 처음부터 굵기와 형태가 연관성 있는 패밀리로 계획된 덕분에(그림 7), 유니버스는 모든 문제에 해답을 제시해 주는 듯했다. 언어가 달라도 유니버스로 조판한 글에서는 같은 시각적 인상을 얻을 수 있었다. (대문자 크기를 조금 줄인 덕이다.) 얼마 후에는 로마자 외에 (키릴문자와 일본 문자 등) 다른 문자 판도 나왔다. 요컨대 유니버스는 국제기구와 다국적기업이 여전히 낙관주의로 빛나던 시절, 바로 그 순간의 활자체였다. 1960년대에

그림 7. 아드리안 프루티거의 유니버스(1960년대 초부터 사용)는 19세기 그로테크스와 영웅적 현대주의 시기의 기하학적 글자꼴에서 모두 탈피했다. 그 '보편적' 성질로는 계획적인 굵기와 형태 변형 체계, 이후 제작된 '로마자 이외' 버전 등이 있었다.

　　　　　　　　　보편적 서체, 이상적 문자

스위스에서 나오던 표백색 정사각형 판형 3개 국어 간행물에서 더없이 편안해 보이는 활자체였다.

유니버스는 본디 사진 식자용으로 디자인됐지만, 활판 인쇄술 말년에 금속 활자로 먼저 알려지게 됐다. 그러나 금속도 필름도 쓰지 않는 조판 공정이 도래하고 문자 판독기가 등장하면서, '보편성' 개념은 다시 힘을 얻게 됐다.

기계의 등장

(영웅적 현대주의 시대의) 문화적 프로파간다는 실패했지만, 이제 '기계'는 광학 문자 판독기와 경제성을 빌미로 표준 활자체 쟁점을 압박했다. 먼저 OCR-A(1966년 미국 표준으로 채택)가 나왔고, 다음으로 기술이 발전하면서 OCR-B가 만들어졌다. 후자는 아드리안 프루티거가 유니버스와 비슷한 노선을 따라 (어쩔 수 없는 차이를 수용하며) 디자인해 유럽 컴퓨터 제조 회사 협회(ECMA)에 제공했고, 1973년 국제 표준으로 인정받았다. 현대주의가 꿈꾼 바, 즉 기계로 결정된 중립적 표준 활자체는, 그렇게 요란한 축포 없이 실현돼 버렸다. 하지만 쿠르트 슈비터스나 테오 판 두스뷔르흐는 같은 시기에 나온 다른 판독기 글자꼴(그림 8)을 더 편하게 여겼을 것도 같다. 영국 국립 물리 연구소에서 티머시 엡스와 크리스토퍼 에번스가 개발한, 미니멀한 사각형 활자체다. 이 사례는 다섯 개 유닛으로 이루어진 사각형 그리드를 바탕으로 디자인됐고, 이 점에서는 도트 매트릭스 문자의 초기 사례로도 볼 수 있을 것이다. 어쩌면 요소를 한층 단순화한 도트 매트릭스 알파벳 역시 (관점에 따라서는) '보편적' 문자인지도 모른다.

1967년 빔 크라우얼은 음극선관 생성 문자의 특수한 조건에서 자극받아 '새로운 알파벳'(그림 9)을 발표했다. 이 실험에는 상당히 요란한 이념 선전이 따랐다. 고유한 현대주의 유산을 충실히 떠받든 크라우얼은, 작업 설명에도 새로운 타이포그래피에 짙게 물든 언어를

# ⅤⅠＳⅠＢＬＥ ＷＯＲＤ

그림 8. 영국 국립 물리 연구소에서 티머시 엡스와 크리스토퍼 에번스가 개발한
판독기 글자꼴(1969). 출전: 스펜서, 『가시적 언어』.

# ｊｂｃｄｅｆｇｈｉ ｊｔｌ□

그림 9. 빔 크라우얼이 '새로운 알파벳'(1967)의 출발점으로 삼은 것은 음극선관
광선 동선이었다. 출전: 스펜서 , 『가시적 언어』.

사용했다. "활자 제조법은 주형 활자가 처음 소개된 이래 변하지
않았다. [⋯] 우리 시대의 요구에 대처하려면 기계 시대가 본질이라는
사실을 인정해야 한다." 그의 새로운 알파벳은 (빼어난 현대주의
전통에 따라) "후속 연구를 위한 첫걸음으로 의도됐을 뿐"이었지만,
후속 연구는 이루어지지 않았다. 돌이켜보면 그것은 당대의
미니멀리즘 미술에 가까운 작품이었다. 황량한 아름다움은 있지만,
가독성을 희생하며 '기계'에 영합하려는 시도였다.

그것이 바로 헤라르트 윙어르가 크라우얼에 응수하며 지적한
점이었다. 그러나 그 또한 옛 형태를 단순히 모방하다 왜곡하고 마는
방식은 거부했다. 무수히 많은 '개러몬드'가 모작의 모작을 모방한
것이 바로 그런 예다. 그에 반해 윙어르는 인간이 쉽게 지각하는
형태에 기계가 적응해야 한다고 제안했고, 일반적 양식 모델을 새로운
기술에 비추어 재고해야 한다고 시사했다.

확실히 '빛'은 그런 탐색 과정의 새 국면을 기술하는 키워드인
듯하다. 바우하우스에는 의자가 나무에서 강철관으로 바뀌었다가
금세기 언젠가에는 마침내 "탄성 있는 공기 기둥"으로 변환되리라는
꿈이 있었다. 활자가 금속에서 광선과 전기 신호로 탈물질화한 지금,
기술 낙관론자라면 이상적, 보편적 활자체에 적당한 조건이 마침내

보편적 서체, 이상적 문자

갖추어졌다고 믿고 싶을지도 모른다. 저 낡은 제약이 없다면, 뭐든지 가능하리라는 믿음이다. 그러나 물질적, 정치적 현실이 (언어와 인간 지각의 현실 못지않게 완강히) 시사하는 바는 사뭇 다르다.

참고 문헌: 디자이너의 설명

헤르베르트 바이어. 「새로운 문자 시도」(Versuch einer neuen Schrift). 『오프셋』 7호 (1926).

쿠르트 슈비터스. 「시스템슈리프트 제안」(Anregungen zur Erlangung einer Systemschrift). 『I10』 8/9호 (1927).

요스트 슈미트. 「문자?」(Schrift?). 『바우하우스』 2/3호 (1928).

얀 치홀트. 「또 다른 새 문자」(Noch eine neue Schrift). 『튀포그라피셰 미타일룽엔』 1930년 3월 호.

아드리안 프루티거. 「유니버스 개발 과정」(Der Werdegang der Univers). 『튀포그라피셰 모나츠블레터』 1961년 1월 호.

빔 크라우얼. 『새로운 알파벳』(New alphabet). 힐베르쉼: 더 용 (De Jong), 1967.

헤라르트 윙어르. 『반대 제안』(A counter-proposal). 힐베르쉼: 더 용, 연도 표기 없음.

아드리안 프루티거. 「OCR-B—표준 판독 문자」(OCR-B: a standardized character for optical recognition). 『튀포그라피셰 모나츠블레터』 1967년 1월 호.

티머시 엡스·크리스토퍼 에번스. 『알파벳』(Alphabet). 힐베르쉼: 더 용, 1970.

참고 문헌: 역사서

게르트 플라이슈만(Gert Fleischmann). 『바우하우스—인쇄물, 타이포그래피, 광고』(Bauhaus: Drucksachen, Typografie, Reklame). 뒤셀도르프: 마르초나(Marzona), 1984.

앙드레 잠(André Jammes). 「과학원과 타이포그래피—왕의 로만 제작 과정」(Académisme et typographie: the making of the romain du roi). 인쇄사 학회지(Journal of the Printing Historical Society) 1호(1965).

허버트 스펜서. 『가시적 언어』. 런던: 런드 험프리스, 1969.

『베이스라인』 6호(1985). 에셀테 레트라셋에서 펴내던 당시 『베이스라인』에 써낸 글 두 편 가운데 첫째 편이다. (둘째 글인 「활자체란 무엇인가」는 이 책 139~58쪽에 실렸다.) 해당 호 주제는 '특수 목적 활자체"였다.

# 바우하우스 다시 보기 —
# 현대주의 타이포그래피 성좌에서

　'바우하우스 타이포그래피'
"이른바 '바우하우스 타이포그래피', 즉 산세리프체, 큼직한 페이지
번호, (때에 따라 강조 기능도 하고 정보를 체계화하기도 하지만
때로는 […] 장식으로도 쓰이는) 수평 수직 '막대'."[1] 최근 나온 그래픽
디자인 역사서에서 발췌한 글을 보면, '바우하우스 타이포그래피'는
이제 정식 용어로 인정받는 듯하다. 특징으로는, 인용한 예 말고도
소문자로만 쓴 글, 검정을 보조하는 빨강, '막대'뿐 아니라 원,
정사각형, 화살표 사용 등을 더할 수 있을 것이다.
　　바우하우스에서 생산된 작품 자료를 관찰해 보면, '바우하우스
타이포그래피'는 1923년에야 비로소 명확해졌다는 점이 확인된다.
변화의 중심에는 그해 봄 교수진에 합류한 라슬로 모호이너지가
있었다. 그전까지는 미술가(특히 오스카어 슐레머와 요하네스
이텐)들이 개인적인 양식으로 만든 그래픽 작품이 있었다. 활자
조판이 쓰인 경우, 디자인 과정에서 중책은 인쇄인이 맡았던 것으로
보인다. 그러나 1923년과 1924년에 나온 물건, 예컨대 모호이너지가
디자인한 바우하우스 출판 편지지(Fl. 78)나 바우하우스 총서 안내서
(Fl. 147~48)에는 전형적인 특징 일부가 드러나 있다.[2] 편지지

1　리처드 홀리스, 『그래픽 디자인』(런던: 템스 허드슨, 1994) 19쪽.
2　'Fl. 78'은 게르트 플라이슈만 엮음, 『바우하우스─인쇄물, 타이포그래피, 광고』
　　[뒤셀도르프: 마르초나(Marzona), 1984] 78쪽에서 관련 도판을 볼 수 있다는
　　뜻이다. 이 글이 원래 실린 『바우하우스의 A와 O』에는 사례 도판이 많고, 글에서
　　언급하는 작품 중 상당 수는 거기서 좋은 도판으로 확인할 수 있다. 이 책의 다른
　　부분에 실린 도판도 참고할 만하다. 특히 「대문자와 소문자─권위와 민주주의」
　　(159~71쪽)와 「보편적 서체, 이상적 문자」(293~307쪽) 도판을 참고하라.

(그림 1)에서는 원, 정사각형, 화살표 등 기본 도형이 결합해 학교 상징(요즘 말로는 '로고')을 구성한다. 이 상징은 '근원적'이기도 하지만, 형태가 시사하는 화살표는 '핵심 찌르기'와 긴급한 소통, 운동, 어쩌면 진보를 암시하기도 한다. 문구는 전부 굵은 산세리프체 대문자로 짜였다는 점이 주목할 만하다.

헤르베르트 바이어가 디자인하고 1925년 11월에 인쇄된 '견본 카탈로그'(Fl. 203~4, 그림 2와 3)는 학교가 데사우로 옮긴 다음 처음으로 제작된 작품에 속한다. 네 페이지짜리 A4 판형 리플릿으로, 바우하우스 제품에 관한 낱장 설명서를 넣어 쓰게 만든 물건이었다. 여기서는 전형적인 요소들이 좀 더 섬세하게 종합된 모습을 볼 수

그림 1. 바우하우스 출판 편지지(1923). 검정과 빨강, 225×285밀리미터.

바우하우스 다시 보기

그림 2. 바우하우스의 작품 견본을 소개하는 네 페이지짜리 리플릿 앞표지 (1925). 검정과 주황, 210×297밀리미터.

그림 3. 1925년도 작품 견본 리플릿 펼친 면.

왼끝 맞춘 글

있다. 그전에는 거의 모든 요소가 사각형에 맞춰 늘이거나 찌그러진 모양이었다면, 여기서는 자유와 공간감이 더 강하다. 표지와 내지에는 뚜렷한 배열 축이 있고, 요소들은 그런 축을 기준으로 왼끝에 맞춰 배열돼 있다. 그러나 표지에서 'Vertrieb durch die Bauhaus GmbH' 같은 문구를 일정한 너비에 맞춘 모습에서는 '블록 중심 사고'를 여전히 확인할 수 있다.[3] 안쪽 면을 열어 보면, 왼쪽 페이지의 다섯 학과가 맞은편에 나열된 다섯 조건과 시각적으로 동일시되는 부분에서 '정돈을 향한 의지'가 다시 한 번 선명히 드러난다. 그러나 그것은 의미 없는 동일시 효과다. 다섯 조건은 모든 학과에 두루 적용되기 때문이다. '큼직한 숫자'도 보인다. 몇 미터 떨어진 곳에서도 읽을 수 있을 정도다. 거기서 암시되는 긴급한 행동은 화재 시 대응 요령에 더 어울릴 듯하다. 여기서 '기능'은 과장되다 못해 장식이 된다.

이상이 바로 '바우하우스 타이포그래피'다. 역사가라면 거창한 질문을 던질 만하다. 그 현상은 어디서 왔는가? 어떻게 발전했는가? 바우하우스 너머로는 얼마나 확산했는가? '바우하우스 타이포그래피'는 '현대주의 타이포그래피'와 같은가? 아니라면, 현대주의 타이포그래피 형성에는 또 누가, 무엇이 이바지했는가? 그리고 그런 외부 세력은 바우하우스 타이포그래피에 어떤 영향을 끼쳤는가? 이 같은 질문만 놓고 봐도, 간단한 문제가 아니라는 점을 짐작할 수 있다.

여기서 더 관찰할 것이 있다. 바우하우스 타이포그래피에 관한 논의는 (이 글도 예외는 아니지만) 바우하우스 스스로 제작한 인쇄물과 교수들의 디자인 작업을 주제로 삼는다. 때로는 학생들이

3 '블록 레이아웃'은 일반 인쇄계에서 오랜 전통에 속하는 원리였다. 1923년 모호이너지는 이렇게 경계한 바 있다. "글자를 정사각형처럼 미리 정해진 형태에 억지로 끼워 맞추면 안 된다." 바이마르 바우하우스 전시회 도록에 실린 「새로운 타이포그래피」(Die neue Typographie), 플라이슈만, 『바우하우스—인쇄물, 타이포그래피, 광고』 15쪽. 그러나 그처럼 정신 깊숙이 새겨진 구조는 하루아침에 사라지지 않는다.

학교를 떠난 후에 한 작업을 보기도 한다. 다시 말해, 우리는 대체로 바우하우스의 공식적인 얼굴, 즉 학교가 내보이고자 한 모습을 다루게 된다. 심지어 교수들의 디자인 작업 또한 (많지는 않더라도) 급여로 보충됐다는 점을 고려할 때, 필요해서가 아니라 내보이려는 목적에서 만들어진 면이 있을 법하다. 교실에서 일어난 일은 또 다른 사안이고, 평가하기가 훨씬 어렵다. 가르치고 배우는 데서는 간단한 가시적 결과물이 나오지 않는 일도 흔하다.

바우하우스 타이포그래피의 기원

기원과 영향을 논하다 보면 역학(疫學) 조사 같은 느낌을 받기도 한다. 사적인 접촉(악수한 사실이 있는가?)이나 시각적 전달(X가 Y의 작품을 본 적이 있는가?)을 통해 양식(증상)이 전파됐다는 이야기를 흔히 듣기 때문이다. 바우하우스 타이포그래피의 뿌리로는 대개 러시아 구성주의와 네덜란드 더 스테일이 꼽힌다. 1923년 국제 전위예술계에서는 두 조류 모두 중요한 존재였다. 그리고 모호이너지가 (1921년부터) 리시츠키를 알고 지냈다는 점, 테오 판 두스뷔르흐가 (1922년에) 바이마르를 방문한 점 등에서는 바우하우스에 흔적을 남긴 사적 영향도 추적해 볼 수 있다. 하지만 그 밖에도 언급할 것이 더 있다.

첫째, 너무 당연하다 보니 때로는 언급조차 하지 않는 것이 바로 인쇄 재료의 역할이다. 구텐베르크가 필사 '주서'(朱書) 관행을 따른 이래로 빨강은 인쇄에서 전통적으로 쓰이는 보조 색이었다. 그런데 사회주의 혁명을 거치며 빨강에 새 의미가 부여됐다. 이와 마찬가지로, '막대' 또한 늦어도 19세기 초부터 인쇄에 익히 쓰인 수단이었다. 이제 구성주의 스펙터클을 통해 다시 본 결과, 막대는 근원적 형태가 됐다. 바우하우스와 현대주의 타이포그래피에서 상당 부분은 이처럼 낡은 또는 기존 재료를 새로운 빛에 비춰 본 결과였다. 산세리프체에 관한 프로파간다에도 같은 성격이 있었다.

산세리프체는 19세기에 등장하고 개발됐지만, 1920년대에는 '우리 시대' 또는 미래의 글자가 됐다. 산세리프체에 문화적 의미를 부여하는 시각의 뿌리는 신고전주의 미술가와 건축가들이 그 양식을 재발견한 1800년 무렵으로 거슬러갈 수 있다.[4] 당시 작동한 의미망은 복잡했다. 고대 문화가 재발견되는 중이었지만, 목적은 현대적 효과에 있었기 때문이다. 훗날 1900년대에는 전위 문학과 미술 간행물에서도 산세리프체가 쓰였다. 여기서 산세리프체는 현대적인 태도, 즉 단순성과 순수성을 선명하게 표시했다. 슈테판 게오르게가 자신의 책에 산세리프체를 사용한 일, 네덜란드 건축가 J. L. M. 라우에릭스가 편집하고 뒤셀도르프에서 발행되던 잡지 『링』(1908~9)에 산세리프체가 쓰인 일 등에서 그런 정신이 드러난다. 헨드릭 베이데펠트가 (라우에릭스 등 보조 편집자와 함께) 편집해 암스테르담에서 펴낸 『벤딩언』(1918~31)도 산세리프체를 이어 갔다.

1925년 바우하우스에서 채택된 단일 알파벳이나 소문자 전용 원칙에도 비슷한 계보가 있다.[5] 이 부문의 선조로는 19세기에 야코프 그림이 제안한 표기법 개정안과 슈테판 게오르게의 작업 등이 있다. 그림은 대소문자를 좀 더 이성적으로 사용하자고 제안하면서, 모든 명사를 대문자로 시작하는 관행을 개혁하려 했다. 그러나 바우하우스가 요구한 것은 단일 알파벳이었다. 1923년 사례를 위시해 같은 시기 현대주의 작품에서 볼 수 있는 것처럼, 처음에는 대문자 전용 타이포그래피가 쓰였다. 여기서는 소문자가 부여해 주는 성질보다 단일 문자라는 이상, 대문자로 쓰인 말이 풍기는 긴급한

---

4 제임스 모즐리, 「님프와 그롯―산세리프 문자의 부흥」(The nymph and the grot: the revival of the sanserif letter), 『타이포그래피카』 신간 12호(1965) 2~19쪽. 같은 제목의 책 (런던: 세인트브라이드 인쇄 도서관 후원회, 1999)에는 개정판이 실렸다.

5 이에 관한 개론으로는, 내가 쓴 「대문자와 소문자―권위와 민주주의」, 『옥타보』 (Octavo) 5호(1988, 이 책 159~71쪽) 참고.

느낌과 권위가 우선시됐다. 1928년에 나온 얀 치홀트의 『새로운 타이포그래피』 속표지에도 대문자밖에 쓰이지 않았다.

바우하우스가 소문자 전용과 음성 알파벳 실험으로 전환하는 데 결정적 영향을 끼친 책은 발터 포르스트만의 『말과 글』(1920)이었다. 합리주의적 열정에 타오르는 『말과 글』에는 언어학적 표기법 개혁이 시간과 자원, 돈을 절약해 준다는 믿음이 있었다. 포르스트만은 경영 합리화와 표준화 운동을 벌이던 집단의 내부자였다. 그는 독일 표준 위원회 활동, 특히 현대주의 타이포그래피에서 또 다른 구성단위가 된 DIN 종이 규격 제정과 홍보에서도 중요한 역할을 했다.

『말과 글』이나 DIN 관련 자료를 대강 골라서 훑어봐도, 그들 생각의 근본에는 어떤 미적 차원도 없었다는 사실을 알 수 있다.[6] 그것은 바우하우스 등에서 미술가 겸 디자이너들이 더한 차원이었다. 1923년 바이마르 전시회 도록에 실린 모호이너지의 글 「새로운 타이포그래피」(Die neue Typographie)는 단일 알파벳을 언급하지 않는다. 그러나 1925년에 나온 「바우하우스와 타이포그래피」에서 모호이너지는 앞에서 밝힌 계보를 (아돌프 로스의 관점도 언급하며) 지적한 다음, 포르스트만의 주장을 요약했다. "작게 쓴다고 해서 잃을 것은 없고, 오히려 읽기 쉬워지고 배우기도 쉬워지며 경제성도 높아진다는 것, 그리고 하나의 소리를 표상하려고 두 배의 기호를 사용할 필요는 없다는 것이다. 기호는 절반만 사용해도 충분하다."[7]

이런 생각을 데사우로 실어 나른 운반체가 모호이너지였다면, 수용해 발전시킨 사람은 그의 제자였던 헤르베르트 바이어, 요스트 슈미트, 요제프 알베르스였다. 그들 모두 1925년에는 바우하우스

---

6  "하지만 타이포그래피는 끔찍하게 조잡하다…." 얀 치홀트가 DIN 간행물을 두고 한 말이다. 『새로운 타이포그래피』(베를린: 독일 인쇄인 교육 연합, 1928) 116쪽 각주.

7  「바우하우스 타이포그래피」, 『안할티세 룬트샤우』 1925년 9월 14일 자. 영어 번역은 H. M. 빙글러(Wingler), 『바우하우스』(매사추세츠주 케임브리지: MIT 출판사, 1969) 114~15쪽 참고.

교수가 됐다. 1926년 7월, 인쇄 전문지 『오프셋』의 바우하우스
특집호에는 바이어의 '보편적' 알파벳과 알베르스의 '샤블로넨
슈리프트'(Schablonenschrift, 스텐실 문자)가 소개됐다.[8] 1925년과
1926년에 슈미트가 그들처럼 기하학적 도형만 사용해 만든 교육용
작품 역시 이제는 공개된 상태다.[9]

바우하우스 타이포그래피의 맥락
1925년 10월, 데사우 바우하우스 개교와 거의 같은 시기에 새로운
타이포그래피를 충실히 기록한 첫 자료가 간행됐다. 『튀포그라피셰
미타일룽엔』 '근원적 타이포그래피' 특집호였다. 편집장은 당시
스물세 살이던 얀 치홀트였다. 그는 라이프치히의 전통 인쇄, 레터링
문화에서 성장했지만, 1923년 바이마르 전시 관람을 계기로
현대주의로 돌아선 타이포그래퍼였다.[10] 치홀트는 현대주의
타이포그래피를 왕성하고 명석하게 주창하는 인물이 됐다.
  '근원적 타이포그래피' 디자인은 '바우하우스 타이포그래피'의
특징을 분명히 보였고, 소개된 작품과 모호이너지의 글은
바우하우스를 충분히 인정했다. 하지만 바우하우스에서 벗어나는
사상과 행동의 계보가 제시되기도 했다. 『튀포그라피셰
미타일룽엔』은 독일 인쇄인 교육 연합이 펴내던 잡지였다. 특집호는
전위 예술 개념을 실무 업계 심장부에 도입하려는 시도였다고 볼

---

8 알베르스와 바이어의 글은 각각 「글자꼴의 경제성을 위해」(Zür Ökonomie der
  schriftform)와 「새로운 문자 시도」(Versuch einer neuen Schrift)였고, 『오프셋』
  7호(1926) 395~97쪽과 398~404쪽에 실렸다. 플라이슈만, 『바우하우스—
  인쇄물, 타이포그래피, 광고』 23~24쪽과 25~27쪽에도 수록됐다.
9 요스트 슈미트, 『바우하우스 강의와 작업, 1919~32』(Lehre und Arbeit am
  Bauhaus 1919-32, 뒤셀도르프: 마르초나, 1984).
10 "바이마르에서 전시를 본 그는 온통 흔들린 마음으로 돌아왔다." 치홀트는
  『생애와 업적』[드레스덴: VEB 미술 출판사(Verlag der Kunst), 1977] 17쪽에서
  자신에 관해 이렇게 적었다.

바우하우스 다시 보기

만하다. '근원적 타이포그래피'는 이후 『튀포그라피셰 미타일룽엔』 지면 등에서 명석한 인쇄인들이 상당한 논쟁을 벌이는 계기가 됐다.[11]

'근원적 타이포그래피'에서 가장 인상적인 글은 치홀트가 열 개 항으로 정리한 같은 제목의 선언문이었다. 현대주의 타이포그래피의 주요 사상을 종합했을 뿐 아니라, 거기에 실용적 차원을 더해 준 글이었다. 예컨대 소문자 타이포그래피와 표기법 개혁을 주장하면서, 치홀트는 포르스트만의 책을 언급한다—그리고 책값과 출판사 주소를 알려 준다. DIN 규격에 관해서도 같은 정보가 있는데, 이후 치홀트는 규격 판형을 가장 설득력 있게 옹호하는 인물이 됐다. 이처럼 유익한 조언과 이론을 결합하는 방법은 이후 그가 쓴 여러 글과 책의 특징이 됐다. 그중에서도 주저는 당연히 '근원적 타이포그래피'를 대폭 증보해 1928년 6월 교육 연합에서 펴낸 『새로운 타이포그래피』다. 부제('오늘날의 창작을 위한 핸드북')가 시사하듯, 역사서이자 작품집이자 개괄서인 동시에 직접 활용할 수 있는 안내서로 만들어진 책이었다. 주 독자는 인쇄인이었다.

바우하우스가 인쇄 업계에 개입한 예로는, ('인쇄 홍보 출판 전문지') 『오프셋』 특집호(1926년 7월 호)를 꼽을 수 있다. 앞에서 언급한 것처럼 알베르스와 바이어가 새 알파벳을 발표하고, 모호이너지가 「오늘의 타이포그래피」(Zeitgemäße Typografie)를 써낸 호였다. 독립적인 내용이 없지는 않았지만, 전체적으로는 일반 기사라기보다 바우하우스 광고 같은 내용으로 꾸며졌다. 예컨대 학교 교과과정과 발터 그로피우스의 말이 실렸는가 하면, 다른 전공 과정에서 나온 작업(군타 슈튈즐과 오스카어 슐레머)이 소개되기도 했다. '바우하우스 타이포그래피' 방식으로 디자인돼 부록처럼 일반

---

11 『근원적 타이포그래피』 영인본 [마인츠: H. 슈미트(Schmidt), 1986] 8~12쪽에 실린 프리드리히 프리들, 「'근원적 타이포그래피' 특집호의 반향」(Echo und Reaktionen auf das Sonderheft 'Elementare Typographie') 참고.

왼끝 맞춘 글

지면 사이에 삽입된 특집 기사 섹션은 마치 요한 스트라우스 음악회에서 아르놀트 쇤베르크를 연주하는 것처럼 도드라졌다.[12]

1926년 여름, 얀 치홀트는 뮌헨으로 옮겨 파울 레너가 설립하던 독일 인쇄 장인 학교 교수진에 합류했다. 아울러 그는 뮌헨의 기존 그래픽 실업 학교에서 더 어린 학생을 가르치기도 했다. 이렇게 교직은 새로운 타이포그래피를 인쇄 업계에 정착시키는 또 다른 수단이 됐다. 장인 학교 학술지 『그라피셰 베루프스슐레』에 실린 학생 작품에서는 그 증거를 볼 수 있다.[13] 특정 디자이너(치홀트와 게오르크 트룸프)의 영향이 뚜렷하기는 하지만, 그들이 학생들에게 깊이 있고 절제되고 일상 작업에 두루 적용할 만한 접근법을 전수해 준 것도 사실이다. 수백 년 묵은 고전 타이포그래피 '언어'에 필적할 만한 새로운 타이포그래피 '언어'가 널리 퍼지기 시작한 순간이었다.

이 시기에 파울 레너는 현대주의 타이포그래피 실무에 크게 이바지한 작품을 내놓았다. 바로 활자체 푸투라다.[14] 작업은 1924년에 시작됐다. 1925년 시험 인쇄물에 쓰인 초기 버전에는 알베르스의 '샤블로넨슈리프트'나 바이어의 '보편적 알파벳' 등 당대 실험작과 같은 정신에서 만들어진 독특한 문자가 일부 있었다. 여기서는 익숙한 형태보다 기하학과 교조적 합리성이 우선시됐다. 그러나 1927년 바우어 활자 제작사가 마침내 푸투라를 시장에 내놓을 즈음에는 단순한 기하학도 누그러진 모습을 드러냈다. 푸투라 문자는 원과 곡선으로

---

12 『튀포그라피셰 미타일룽엔』에서 '근원적 타이포그래피'도 별도로 디자인돼 부록처럼 삽입됐지만, 『오프셋』처럼 차이가 두드러지지는 않았다. 그리고 『튀포그라피셰 미타일룽엔』은 머지않아 잡지 디자인에 새로운 타이포그래피 개념을 도입하기 시작했다.

13 예컨대 『그라피셰 베루프스슐레』 3/4호(1930/31) 삽지의 광고 과제 작품 참고.

14 여기서 내 판단은 크리스토퍼 버크(Christopher Burke)의 철저한 연구로 확인됐다. 버크의 연구는 『파울 레너ー타이포그래피 예술』[Paul Renner: the art of typography, 런던: 하이픈 프레스(Hyphen Press), 1998. 한국어판은 워크룸 프레스, 2011]로 출간됐다.

바우하우스 다시 보기

구성된 것처럼 보였지만, 실제로는 섬세하게 다듬어진 형태였다. 덕분에 아주 실용적인 활자체가 됐다는 점에서, 푸투라는 실험적 알파벳과 달랐다. 실험작 중 그나마 현실성 있었던 바이어의 '보편적 알파벳'조차 활자로는 제작된 적이 없었다. 1930년대에 잡지 『노이에 리니』 제호 등에서 드로잉으로만 실현된 이론적 꿈이었을 뿐이다.[15] 바이어가 나중에 훨씬 현실성 있게 디자인한 '바이어-튀페'는 (1930년대 중반 베르톨트에서) 활자체로 개발됐지만, 별로 쓰이지는 않았다. 가는 획이 위태로울 정도로 섬세했던 탓에, 활판 인쇄에 쓰기에는 기계적 한계가 있었을 것이다.

여기서 어떤 패턴이 엿보인다. 글자꼴에 관한 개념이 1925년 무렵 바우하우스에 수용되고, 다소 투박한 교육 프로젝트를 통해 발전된다. 그러나 개념을 실용적, 상업적 형태로 번역하는 일은 다른 곳에서 이루어진다. 푸투라는 이런 패턴을 선명하게 시사한다. 그리고 푸투라 활자체 디자인에 바우하우스가 딱히 영향을 끼쳤다는 증거는 없다. 당시에는 비슷한 생각이 전위 문화계에 널리 퍼진 상태였다.

'타이포-포토' 원리에서도 같은 패턴을 확인할 수 있다. 활자와 사진 이미지를 결합하는 것은 이 시기 현대주의 그래픽이 발견해 후대에 전해 준 기법이다. 1945년 이후 융성한 '그래픽 디자인'도 그 작업에 빚이 있다.

'타이포-포토' 개념을 창안한 주요 인물은 모호이너지였다. 1925년에 간행된 그의 바우하우스 총서 『회화, 사진, 영화』와 같은 시기에 그가 잡지에 써낸 기사 등이 증거다. 예컨대 치홀트의 '근원적 타이포그래피'에 그가 써낸 글의 제목이 바로 '타이포-포토'였다. 그러나 텍스트와 이미지를 결합하는 기법을 실제로 바우하우스에서 얄팍하게나마 가르쳤다는 증거는 없다. 모호이너지는 물론 헤르베르트 바이어의 디자인 작업에서도 '타이포-포토'가 적용된

---

15  보편적 알파벳은 훨씬 나중에 사진 식자와 디지털 조판용으로 개량돼 나왔다. 한 예로, 1970년대에 미국 회사 ITC에서 디자인한 활자체 '바우하우스'가 있다.

왼끝 맞춘 글

모습은 분명히 확인할 수 있다. 그들이 바우하우스를 떠난 1928년 이후 작업에서는 특히 그렇다. 그러나 당시 그 원리는 막스 부르하르츠, 치홀트, 파울 스하위테마, 핏 즈바르트 같은 디자이너가 이미 즐겨 쓰던 중이었다. 어쩌면 새로 탄생한 그래픽 디자인 원리를 제대로 이해해 바우하우스 같은 미술 디자인 학교에서 가르치려면, 먼저 상업적인 영역에서 실천해 볼 필요가 있었는지도 모른다. 아니면 바우하우스에서 가르치기에는 지나치게 상업적인 기법이었을 수도 있다. 아무튼 하네스 마이어 학장이 보기에는 분명히 그랬을 것이다.*

바우하우스와 여타 집단

현대주의 그래픽 디자인을 표현하고 구현한 단체로는 '새로운 광고 디자이너' 동우회가 있었다. 1927년 말 결성돼 1928년부터 공개 활동을 벌인 단체였다. 당시 기준으로 현대주의 그래픽 디자이너 국제 조직에 가장 가까운 단체로서, 운동의 원리를 전시하고 출간하며 확산하는 압력 단체 노릇을 했다. 짧은 존속 기간(1931년에 사실상 유명무실)에 동우회를 추동한 연료는 상당 부분 공동 발기인 쿠르트 슈비터스에게서 나왔다.

여기서는 동우회가 바우하우스 바깥에서 일정한 거리를 두고 활동했다는 점을 지적해야겠다. 회원 중에는 바우하우스 인사가 한 명도 없었다. 그러나 단체전에 참여를 권유받은 '객원' 디자이너 중에는 모호이너지, 바이어, 막스 빌 등이 있었다. 슈비터스가 타자기로 작성해 회원들에게 돌리던 '미타일룽엔'[소식]을 보면, 그처럼 신중한 태도가 정책으로 논의됐다는 사실을 확인할 수 있다.[16]

* 하네스 마이어(Hannes Meyer): 스위스 출신 건축가. 1928~30년 바우하우스를 이끌면서 급진적 기능주의를 추구했다.

16 핏 즈바르트에게 보낸 문서는 현재 미국 로스앤젤레스 게티 미술사 인문학 센터 특별 컬렉션에 보존돼 있다. 텍스트는 전시 도록 『새로운 광고 디자이너 동우회』 [Ring 'neue werbegestalter': Amsterdamer Ausstellung von 1931, 비스바덴 미술관(Wiesbaden Museum), 1990]에서 찾아볼 수 있다.

예컨대 1928년 여름에 나온 '미타일룽엔 19'에서, 슈비터스는 두 가지 연관된 쟁점을 거론한다. 요스트 슈미트(당시 바우하우스의 '광고 그래픽' 담당 교수)에게 회원 가입을 권할 것인가, 그리고 동우회와 바우하우스의 관계는 어떻게 정립할 것인가 하는 문제였다. 이에 관해 회원에게 받은 편지 일부를 슈비터스가 (발신인을 밝히지 않고) 발췌한 내용을 보면, 하네스 마이어가 학장으로 취임한 후 정치적 보수파에게 공격당하던 당시 바우하우스의 평판에 관해 실마리를 얻을 수 있다. 일부 회원은 바우하우스와 관계 맺기에 적당한 시기가 아니라고 느꼈다. 그러나 다음 의견이 전하는 것처럼, 바우하우스에 대해서는 더 일반적인 저항감도 있었다. "지금까지 동우회의 장점은 바우하우스 없이 활동했다는 것인데 […] 바우하우스와 관계를 맺으면 그곳만 이득을 보곤 하니 […] 모든 면에서 독립을 제안하며 […] 바우하우스에 있으면서 현대 디자인을 하는 자, 안에서 밖으로 작업하는 자는 누구나 우리 단체에 속할 수 있지만, 바우하우스에 관해서는 어떤 의무도 지지 않는 편이 나을 것입니다."[17]

저 익명의 목소리에서는 현대 운동 내부에서 바우하우스에 저항감을 표하는 소리가 들린다. 유명 학교의 영향권 밖에서 자율적 존재를 모색하는 소집단의 목소리다. 슈비터스가 관련 논의를 보고한 이후, '미타일룽엔'에서는 바우하우스 문제가 거의 거론되지 않았다. 요스트 슈미트는 회원이 되지 않았고, 동우회와 바우하우스 사이에는 어떤 특별 관계도 맺어지지 않았다. 바우하우스 저널과는 협업할 수 있다는 제안이 있었다. 그러나 동우회가 실제로 협력 관계를 맺은 간행물은 『노이에 프랑크푸르트』였다.[18] 이 저널 자체도 그렇지만,

---

17 『새로운 광고 디자이너 동우회』 116쪽.
18 『노이에 프랑크푸르트』 1928년 4월 호에는 동우회 결성에 관한 기사가 실렸다. 이후에도 동우회 전시와 회원 작품이 종종 소개되곤 했다. 1928년 6월 28일 자 '미타일룽엔'에서, 슈비터스는 『노이에 프랑크푸르트』를 두고 "우리의 (말하자면) '공식 기관지'"라고 부른다.

왼끝 맞춘 글

저널의 주요 관심사이자 토대이기도 했던 (에른스트 마이가 건축을 지휘한) 프랑크푸르트 공공 주택 사업은 당시 현대주의 성좌를 구성하는 또 다른 별이었다.

현대주의 성좌를 중부 유럽 전반으로 확대해 보면, 같은 시기에 그래픽 수단으로 정보를 표현하는 원리를 실천하던 단체 하나를 언급할 수 있다. 빈(Wien) 사회 경제 박물관이다.[19] 빈 주택단지 사업을 배경으로 자라나 1925년 오토 노이라트가 설립한 단체였다. 대표적인 제작물은 사회 정보를 그래프로 표상해 일반에 전시하는 도표였다. 일정 수량을 나타내는 기호를 그린 다음, 그 기호를 (확대하지 않고) 반복해 더 큰 수량을 나타냈다. 훗날 '아이소타이프' (Isotype)라는 이름으로 알려진 작업이었다. 1920년대 말에 이르러 박물관의 작업은 자료 배열이나 그래픽 디자인, 타이포그래피 면에서 상당히 세련된 모습을 보이게 됐다. 표준 기호와 색상 체계를 포함, 매우 엄밀한 배열법도 개발되고 있었다. 활자는 푸투라가 쓰였고, 비대칭으로 배열됐다. 팀 작업이었으며, 노이라트 자신 외에 주요 구성원으로는 마리 라이데마이스터(원자료를 시각적 형태로 '변형'하는 역할을 맡았다)와 미술가 게르트 아른츠가 있었다. 박물관은 빈에서 도표를 전시하는 데 그치지 않고 국외에서도 작품을 선보였으며, 출판물도 펴내기 시작했다. 특히 진보적이고 시각적 의식이 강한 사람들 사이에서 박물관의 명성은 높아져 갔다.

바우하우스와 빈 사회 경제 박물관은 정식 교류가 있었다. 오토 노이라트는 1926년 12월 데사우 바우하우스 개교식에 참석했고, 바우하우스에 관해 동조적이되 무비판적이지는 않은 글을 썼다.[20]

19  이에 관한 정보는 레딩 대학교 타이포그래피 학과 아이소타이프 아카이브에서 얻었다. 나는 그 자료를 바탕으로 (1979년) 연구 석사(MPhil) 학위 논문을 썼다. '아이소타이프'라는 이름은 노이라트 집단이 네덜란드로 옮긴 1930년대에야 비로소 지어졌지만, 그들의 작업을 가장 잘 묘사해 준다.

20  오토 노이라트, 「데사우의 새 바우하우스」(Das neue Bauhaus in Dessau), 『아우프바우』(Der Aufbau) 1호, 1926년 11/12월 호 209~11쪽.

그림 4. 바우하우스 편지지(1932?). 검정과 빨강, 210 × 297밀리미터.

1929년에는 다른 빈 학파 학자들처럼 노이라트도 바우하우스에서 강연했다. (강연 주제는 '도형 통계와 현재'였다.)[21]

공공 교육 단체가 대담한 현대주의 그래프로 사회 정보를 제시한다─좌파로 돌아서던 바우하우스가 이 사업에 관심을 보인 것은 당연하다. 이는 바우하우스가 자양분을 찾아 바깥을 돌아보고 다른 작업을 참고한 사례다. 그런 일이 일어났다는 사실이야 특별할

21 『바우하우스』 3권 3호 28쪽 참고. 역시 '바우하우스'라는 이름으로 발행되던 등사판 학술지 ('바우하우스 공산주의 학생회 기관지') 1권 2호(1930년 6월 호)에는 「오스트리아 마르크스주의와 노이라트」(Der Austromarxisumus und Neurath)라는 익명의 평론이 실렸다. 이 호의 책임 편집자 하인츠 발터 알너는 1929년 무렵 로테 베제와 함께 빈 사회 경제 박물관에서 잠시 일한 적이 있었다.

왼끝 맞춘 글

것이 없다. 그러나 이 글의 제안과 관련해 일정한 의미는 있다. 1925년 무렵의 '바우하우스 타이포그래피'는 외부 실천에서 배우지 않으면 스스로 발전할 여력이 없는 지엽적 현상이었다는 것이다.

### 후기 바우하우스 타이포그래피

한정된 의미에서 '바우하우스 타이포그래피'는 1923~26년의 작업을 가리킨다. 그렇다면 1920년대 말부터 1933년 폐교 전까지 배출된 작업은? 1933년 베를린 바우하우스에서 쓰이던 마지막 편지지(Fl. 254, 255, 그림 4)는 치홀트를 노골적으로 연상시킨다. 작은 활자, 크기가 통일된 그로테스크, 대조되는 세리프체로 조금 크게 쓴 학교 이름 등이 그렇다. DIN 규정도 정확히 지켰다. 바우하우스 말년 미스 반 데어 로에 학장과 얀 치홀트가 교신했다는 증거도 있다.[22]

1928년에는 바우하우스 학장이 그로피우스에서 마이어로 바뀌면서, 그래픽 디자인 '스타' 두 사람, 즉 모호이너지와 바이어가 학교를 떠났다. 특히 바이어는 이후 더욱 상업적인 디자인을 추구했는데,[23] 이 접근법은 그가 맡았던 광고대행사 이름을 따 '돌랜드' 양식이라 부를 수 있을 것이다. 구성주의에 닿은 뿌리를 잘라 낸 그 작업은 사진뿐 아니라 손으로 그린 삽화에도 크게 의존했다. 활자 선택은 가톨릭적이었다. 색채도 가능한 한 자유롭게 쓰였다. 바우하우스에 남아 1932년 데사우 교사가 문을 닫을 때까지 광고

---

22 미스 반 데어 로에가 1933년 5월 16일 파울 레너에게 보낸 편지 참고. 편지는 크리스토퍼 슈퇼츨(Christopher Stölzl)이 엮은 『뮌헨의 20년대』[Die Zwanziger Jahre in München, 뮌헨 시립 미술관(Münchner Stadtmuseum), 1979] 205~6쪽에 인용됐다. (1933년 3~4월 뮌헨에서 보호감호 처분을 받은) 치홀트가 바우하우스에서 강의하고 싶다는 뜻을 "얼마 전" 밝혔다는 내용이었다. 바우하우스를 되살리려 애쓰던 미스는 치홀트의 전 고용인이던 파울 레너에게 치홀트가 바랄 법한 보수에 관해 물었다.

23 바이어 자신도 「타이포그래피와 광고 디자인」(Typografie und Werbesachen-gestaltung), 『바우하우스』 2권 1호(1928) 10쪽에서 그런 전환을 성찰한 바 있다. 영어 번역문은 빙글러, 『바우하우스』 135쪽에 실려 있다.

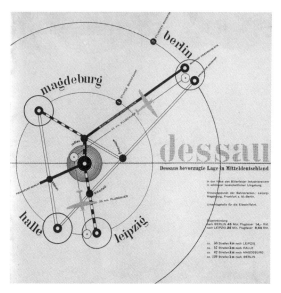

그림 5. 데사우 시 홍보 소책자 앞표지(1931). 검정과 빨강, 230×230밀리미터.
24쪽짜리 소책자로, 한 면을 철해 가운데로 접어 넣게 되어 있다.

디자인과를 맡은 요스트 슈미트의 디자인 작품을 보면, 그와 같은
새로운 양식이 얼마간 역수입된 모습을 확인할 수 있다.

　데사우 시 관광국 홍보 소책자(Fl. 316~18, 그림 5)는 1931년에
나왔다.[24] 두어 해 전에 바우하우스 자체를 위해 제작된 소책자나
안내서와 비교하면 확실히 '후기' 양식을 보여 주는 작품이다. 그러나
이런 차이는 단순히 문제의 소책자가 학교 자체가 아니라 외부
의뢰처를 위해 만들어진 탓인지도 모른다. 뒤표지는 일러스트레이션
중심 접근법을 명확하게 보여 준다. 초현실적인 느낌이 있지만,

---

24　이 글은 『바우하우스의 A와 O』에 실린 도판을 보기 전에 썼는데, 그들 도판을
　　보니 과거 도판에서 혼란스러웠던 부분이 명확해졌다. 물건은 두 종류가 있었다.
　　하나는 24쪽짜리 소책자(그 책 도판 216과 217)고, 다른 하나는 한쪽에 지도가
　　실리고 다른 쪽에 글과 사진이 실린 접지(도판 218~220)다. 제대로 소개된
　　도판을 보고 나서, 그전까지 내가 두 물건을 하나로 상상했다는 사실을 비로소
　　깨닫게 됐다. 그러나 이 글에 적은 내용은 그런 오인과 무관하다.

　　　　　　　　　　　　　　　　　왼끝 맞춘 글

일정한 목적에 부합한다. 낡은 요소(고전적인 기둥)와 새로운 요소
(반짝이는 기계 부품)가 병치돼 도시의 이중성을 전한다. 앞표지에
실린 지도 다이어그램은 '빈 학파' 또는 아이소타이프를 가미한 정보
그래픽 작품이다. 뒤표지 안쪽에 실린 도표들은 이 정신을 더 명쾌히
보여 준다. 본문 (첫 페이지) 표제는 당시 제목 타이포그래피에서
치홀트가 막 개발하기 시작한 '슈리프트미슝'(활자 혼합) 원리를 보여
준다. 필기체 또한 훗날 치홀트가 키치 범주에서 구출해 준
활자체였다. 그가 1935년에 써낸 『타이포그래피 디자인』 속표지가 한
예다. 요컨대 이 소책자가 바우하우스 타이포그래피라면, 적어도
우리가 아는 바우하우스 타이포그래피는 아니다. 더 세속적이고,
'바우하우스 타이포그래피' 이후 나타난 접근법과 생각이 더 종합된
모습이다.

## 결론

'바우하우스 타이포그래피'는 1923~26년이라는 특정 시기에 국한된
현상이라 할 수 있다. 서식과 안내서, 도서에 적용돼 바우하우스, 특히
데사우에 정착한 바우하우스를 잘 대변한 현상이기도 했다. 무엇보다
'바우하우스 타이포그래피'는 일관되고 진보적인 학교 이미지를
세상에 제시하는 수단이었다. 그러나 1925년 무렵부터 다른 곳에서
일어난 발전상은 '바우하우스 타이포그래피'를 일반적으로
적용하기가 어렵다는 한계를 입증했다. 이는 바우하우스와 인쇄
업계의 연결 고리가 너무 약했던 탓이었다. 그래픽 디자이너가
등장하기 전까지 인쇄물 디자인의 상당 부분을 맡았던 이들은
인쇄인이었다. 바우하우스에서 이루어진 문자와 활자체 디자인
작업에는 활자체 제작에 필요한 조형적 섬세성도 없었고, 산업계
제작진과 대화하며 디자인을 수정할 뜻도 보이지 않았다. 바우하우스
타이포그래피는, 가장 '산업적'일 때조차 미술가의 손에 사로잡히곤
했다. 레이아웃 원리가 글로 명시된 적도 없었다. 새로운

바우하우스 다시 보기

타이포그래피가 실제로 어떻게 작동하는지 말로 상술한 이는 얀
치홀트였다.

학장이 바뀌고 방향 전환이 일어난 1928년에는 재평가 기회가
있었다. 새 학교는 단순 홍보에 반대하고 진지한 연구를 선호하는
분위기였다. 학교 밖에서 타이포그래피와 디자인에 일어난 발전이
일정한 영향을 끼친 흔적도 있다. 그러나 마이어 학장의 새로운
방향에 대한 정치적 비판이 거세지고, 독일에서 정치 경제적 위기가
심화하면서, 학내 기류도 불안정해졌다. 불확실하게 모색한 방향
가운데 하나가 바로 요스트 슈미트의 지도에 따라 '광고 디자인과'를
더 상업적이고 현실적으로 바꾸는 것이었다. 그러나 이런 변화는
단서와 암시에 그쳤다. 오늘날 '바우하우스 타이포그래피'에 관한
인식을 지배하는 것은 1923~26년의 감동적인 (기능주의로 가장한)
유토피아 환상이다.

원제는 'Das Bauhaus im Kontext der neuen Typographie'이고, 우테 브뤼닝(Ute
Brüning)이 엮은 『바우하우스의 A와 O』[Das A und O des Bauhauses, 베를린:
바우하우스 기록 보관소(Bauhaus-Archiv), 1995]에 실렸다. 바우하우스 기록
보관소 이후 1995~96년 독일을 순회한 바우하우스 그래픽 디자인 전시회 관련
도서였다. 영어로 출간된 적은 없다.

왼끝 맞춘 글

# 1945년 이후 영국의 새로운 타이포그래피

'새로운 타이포그래피'는 현대 운동 정신에 입각한 타이포그래피 작업을 가리킨다. 그리고 이 논문은 현대 운동을 둘러싸고 오늘날 광범위하게 벌어지는 논쟁을 깊이 염두에 두고 썼다. 디자인에서도 어쩌면 가장 전문적이고 폐쇄적인 분야가 타이포그래피일 테지만, 논문의 목적은 일부 연결 고리와 폭넓은 함축 의미를 밝히는 데 있다.

### 질서 지향법

여기서 새로운 타이포그래피는 최대한 우호적으로 해석해 양식이 아닌 접근법으로 이해할 것이다. 그리고 양식은 주요 관건이 아니라 작업의 부산물로 간주할 것이다. 이 접근법의 결정적 특징을 하나만 꼽아 보면, 조직화하고 정리하는 접근법이었다는 점이다. 지금도 마찬가지다. 이처럼 질서를 좇는 원리는 두 층위에 존재한다. 외부 층위에는 세상에서 활동하며 글을 생산, 복제하는 모든 과정을 조정하고 거기에 질서를 부여하려는 디자이너가 있다. 회의에 참석하고, 관계자와 통화하고, 메모와 보고서, 편지, 사양을 작성하는 디자이너다. 내부 층위는 글을 구성하는 모든 요소를 정리하려는 시도다. 타자기나 제도판 앞에서 일하는 디자이너가 이에 해당한다.

이 논문에서 질서 지향 개념은 잠정적 가설로 쓰일 것이다. 글의 범위를 넘어 더 철저하게 역사를 연구해 보면, 다른 이론과 비교해 이 가설이 새로운 타이포그래피를 실제로 얼마나 정확히 정의하는지도 검증할 수 있을 것이다. 한편, '질서' 개념은 '비대칭'만으로도 새로운 타이포그래피를 충분히 정의할 수 있다는 통념에 맞서 (그에 대한 비판으로서) 도입했다. 물론, 비대칭은 새로운 타이포그래피에서 (현대주의 디자인 운동 전반에서) 가시적인 원리에 속한다. 건축이나

기타 디자인 분야에서 관련 작업을 비교해 보면, 새로운 타이포그래피의 다른 원리를 밝히는 데에도 도움이 될 것이다.[1]

치홀트와 전쟁 이전 영국

새로운 타이포그래피는 주도적 실천가이자 이론가였던 얀 치홀트의 작업과 (결코 동일하지 않지만) 대체로 동일시된다.[2] 저서 『새로운 타이포그래피』(1928)에서 치홀트는 새로운 타이포그래피 운동을 처음으로 충실히 요약했고, (그 자신과 다른 디자이너의) 대표작을 소개함으로써 그것이 실체적 운동이라는 사실을 증명했다. 책이 출간된 시기에 치홀트의 새로운 타이포그래피는 급속도로 성숙하던 중이었고, 이후 몇 년간 (개인적으로나 정치적으로나 분수령이 된 1933년 전후까지) 그가 한 작업은 시각 요소를 올바르게 배치하는 일에서 견줄 데 없는 경지에 다다랐다. 이 점뿐 아니라 인쇄인을 통해 자신이 원하는 바를 정확히 얻어 낼 줄 알았다는 점에서, 치홀트는 비교적 투박한 타이포그래피 작업밖에 할 줄 모르던 '현대 타이포그래피의 선구자들', 예컨대 리시츠키, 슈비터스, 모호이너지, 헤르베르트 바이어와 달랐다. (바이어를 제외한 나머지 세 인물의 순수 그래픽 작업은 별문제다.) 치홀트는 조판과 인쇄 공정을 이해했고, 사양을 어떻게 지정해야 하는지도 알았다. 정도 차이는 있었지만, '미술가 타이포그래퍼'는 그런 부분이 취약했다. 이런 차이는 치홀트의 영향력을 얼마간 설명해 준다. 그의 실무 자체가 명시적이었고 교훈적이었다. 게다가 그는 자신의 실무를 극도로

---

1 현대 운동 전반의 원리를 밝히려는 시도로는, 노먼 포터, 『디자이너란 무엇인가』 [레딩: 하이픈 프레스(Hyphen Press), 1980. 한국어판은 작업실유령, 2015] 5부를 참고하라.

2 치홀트에 관해 가장 좋은 자료는 스스로 내용과 디자인을 기획한 『생애와 작업』 [드레스덴: VEB 미술 출판사(Verlag der Kunst), 1977]이다. 그러나 이 책이나 매클린의 『얀 치홀트』(런던: 런드 험프리스, 1975)나, 정작 필요한 비판적 논의는 펼치지 않는다.

328                                              왼끝 맞춘 글

## TABLE

| NEW TRADITIONALISM | NEW TYPOGRAPHY |
|---|---|
| *Common to both* | |
| Disappearance of ornament | |
| Attention to careful setting | |
| Attempt at good proportional relations | |
| *Differences* | |
| Use of harmonious types only, where possible the same | Contrasts by the use of various types |
| The same thickness of type, bolder type prohibited | Contrasts by the use of bolder type |
| Related sizes of type | Frequent contrasts by the use of widely differentiated types |
| Organization from a middle point (symmetry) | Organization without a middle-point (asymmetry) |
| Tendency towards concentration of all groups | Tendency towards arrangement in isolated groups |
| Predominant tendency towards a pleasing appearance | Predominant tendency towards lucidity and functionalism |
| Preference for woodcuts and drawings | Preference for photographs |
| Tendency towards hand-setting | Tendency towards machine-setting |

그림 1. 얀 치홀트가 도표로 설명하는 당대의 타이포그래피. 출전: 치홀트,
「새로운 타이포그래피」(New typography), J. L. 마틴·벤 니컬슨·나움 가보 엮음,
『서클』(런던: 페이버 페이버, 1937) 251쪽.

명쾌히 설명하는 이론가였고, 홍보 활동에도 지칠 줄 모르는 듯한
선전가였다.

1930년대 중반에는 영국에서도 치홀트의 영향력을 느낄 수
있었다. 우선 『커머셜 아트』에 기사가 몇 편 실렸다. 1935년에는 그가
영국을 방문해 런드 험프리스에서 전시회를 열기도 했다. 1937년에
출간된 『서클』에는 치홀트가 기고한 「새로운 타이포그래피」가
실렸다. 이 글(그림 1)은 영국의 새로운 타이포그래피를 검토하는
데 편리한 출발점이 된다. 여기서 치홀트는 그의 표현으로 "새로운
전통주의"와 씨름하기 때문이다. 별로 인기를 끈 용어는 아니지만,
이 글에서는 편의상 사용하기로 한다.

새로운 전통주의는 영국 특유의 현상이었다. 스탠리 모리슨,
프랜시스 메이넬, 올리버 사이먼 등과 연계된 인쇄, 타이포그래피
개혁 운동을 가리키는 말이다. 새로운 전통주의는 계몽된 정통파로

군림했으며, 영국에서 새로운 타이포그래피는 그에 맞서 1940년대와 50년대에 받아들여지기 시작했다는 점을 기억해야 한다.

『서클』에 치홀트가 써낸 글, 특히 특징을 나열한 표는 대체로 양식과 외관에 머물렀다. 그러므로 새로운 타이포그래피에서 더 근본적인 특징을 확인하는 것만으로도 치홀트 자신이 명시한 범위를 넘어서게 된다. (물론 치홀트가 쓴 글 곳곳에는 단서와 암시가 있고, 그의 실천에는 증거가 있는 것이 사실이다.)

전쟁 이전 영국에 뿌려진 새로운 타이포그래피의 씨앗에는 다른 종자도 있었다. 런던 광고계에서 유럽 상황에 보인 관심을 (비록 베를린보다는 파리에 치중됐지만) 언급할 만하다. 처음에는 포스터와 대형 그래픽 작업에 집중됐지만, 점차 본문 디자인도 관심 대상이 됐다. 결국 1930년대 말에는 영국 현지에서도 꽤 설득력 있는 새로운 타이포그래피 작품이 한두 점 생산됐다. (어쩌면 한 점뿐이었는지도 모르겠다. 애슐리 해빈든이 디자인한 1938년 MARS 전시 도록이다.) '좌익 레이아웃' 현상도 있었다. 로런스 위셔트를 위시한 사회주의 출판사 도서 표지와 제목 타이포그래피를 말한다.[3] 이 현상을 보도한 잡지 『타이포그래피』(로버트 할링 편집, 셴벌 프레스 출간)에는 같은 호에 활자 혼합에 관한 치홀트의 글이 실리기도 했다.[4]

돌아보건대, 한없이 밝고 편하며 절충적이던 『타이포그래피』가 새로운 타이포그래피에서도 가장 부수적인 소재를 택한 것은 어쩌면 당연한 일이었다. 새로운 전통주의는 작품 하나당 활자체도 하나만 써야 한다고 (굵기만 섞어 써도 의심을 살 정도로) 엄격하게 명했고, 새로운 전통주의자는 (스탠리 모리슨은) 유난히도 엄준했으므로, 그들에게 짓눌린 (로버트 할링 같은) 이들은 제목과 본문에 대조적인

---

3 하워드 왜드먼, 「좌익 레이아웃」(Left-wing layout), 『타이포그래피』 3호(1937) 24~28쪽 참고.

4 얀 치홀트, 「활자 혼합」(Type mixtures), 『타이포그래피』 3호(1937) 2~7쪽 참고.

왼끝 맞춘 글

활자체를 혼용하는 치홀트의 기법에 매력을 느꼈을 것이다.[5] 동시에, 활자 혼합은 새로운 타이포그래피의 근엄한 측면에서도 분리된다는 장점이 있었다. 그리고 활자를 섞어 쓰는 아이디어는 당시 유행하던 빅토리아 시대 부흥과도 보조가 맞았다. 타이포그래피에서 이런 유행은 니컬리트 그레이의 저서 『19세기 장식 활자와 속표지』 (1938)로 표현됐다. 전쟁 이후 (『아키텍추럴 리뷰』, 사우스 뱅크, 왕립 미술 대학 등에서) 절정에 다다른 빅토리아 시대 제목용 활자체 숭배 현상에 권위와 자료를 제공해 준 것이 바로 그 책이었다.

### 전쟁 중간과 직후

돌아보건대, 전쟁 시기에 공보부 후원으로 이루어진 그래픽 디자인과 타이포그래피 디자인 작업은 중요한 현상이었던 것 같다.[6] 공보부 작업이 낳은 해방 효과를 설명할 때 고려할 요소에는, 덕분에 그래픽 디자이너들이 도서 출판 영역 바깥에서 과제를 접하게 됐다는 점이 있다. 새로운 전통주의는 도서 디자인, 사실상 줄글만 있는 책에 뿌리를 두었다. (그리고 그 분야에 국한됐다.) 그들은 자신들이 쓰는 방법이 유일한 도서 디자인 방법이라고 주장하다시피 했다. (이것이 바로 모리슨의 『타이포그래피의 근본 원리』가[7] 떠안긴 짐이었다.) 대조적으로, 공보부를 통해 타이포그래퍼들이 입문한 전시회 디자인은 무척 개방적이었고, 뚜렷한 전례도 없는 분야였다. (건축가를 포함해) 다양한 분야 디자이너가 팀 작업에 동원되기도 했다. 즉, 전쟁 시기에 공보부와 일한 이들은 대대적인 혁신을 경험했고, 덕분에 새로운 방향에도 대비할 수 있었던 셈이다.

5  이 관찰은 『타이포그래피』를 읽어 본 경험에 바탕을 둔다. 로버트 할링이 내게 보낸 편지(1981년 9월 8일)는 이런 관찰을 얼마간 뒷받침한다.

6  공보부 디자인의 역사는 정리된 바 없다. 정책에 관해서는 탄탄한 연구서로 이언 매클레인, 『군기부』[런던: 앨런 언윈(Allen & Unwin), 1979]가 있다.

7  『플로런』 7호(1930)에 처음 실린 글. 아울러, 1967년 판(케임브리지 대학교 출판사)에 더해진 '후기'도 참고.

전쟁 직후 디자인의 이정표 격인 전시회 『영국은 할 수 있다』
(1946)는, 돌아보건대 대체로 공보부 인맥이 '디자인 리서치 유닛'
(DRU)이라는 사복으로 갈아입자마자 만든 작품이었다. 그해에 나온
다소 반항적인 타이포그래피 사례가 바로 한스 슐레거가 디자인하고
런드 험프리스가 인쇄 출간한 DRU 학술회의 자료집 『디자인 실무』
(그림 2)였다. '반항적'이라는 말은, 당시 디자인 홍보 도서의 일반적
타이포그래피보다 훨씬 '현대적'이었다는 뜻이다. 슐레거가 디자인에
관한 설명을 써낸 데서 알 수 있듯이 외관에 관한 자의식이 강했다는
점이나, (플라스틱 제본, 블리드 처리된 삽화, 소문자만 쓴 제목에서)
스스로 무엇을 원하는지 정확히 아는 듯한 분위기를 풍기는 등, 모든
면에서 너무나 영국적이지 않아 돋보인 작품이었다.

여기서는 망명가의 존재만 언급하고 말아야 할 듯하다. 한스
슐레거, F. H. K. 헨리온, 어니스트 호흐 등은 유럽에서 영국으로
건너온 그래픽 디자이너 가운데 비교적 유명한 편이지만, 현상 자체는
분야 전체에서 두루 확인할 수 있다. 그들이 영국인의 인식을 넓히는
데 중요한 역할을 했던 것도 분명하다. 그러나 망명가는 아무튼
예외에 그칠 수밖에 없다. 아무리 영향력이 있어도, 자생 문화
발전에서 망명가가 맡는 역할에는 한계가 있다.[8]

피터 레이
영국에서 자생한 새로운 타이포그래피 작업은 피터 레이의 작업에서
확인할 수 있다. 어떤 면에서는 그의 이력부터가 전형적이었다.
1930년대에 간판장이 조수로 출발한 그는 졸업 후 상업 미술가가
됐고, (노버트 더턴 밑에서) 메탈 박스에서 일하다가 『셀프 어필』

---

8  페리 앤더슨은 망명가의 공헌이 보수적 성격을 띤다고 봤는데, 디자인
분야에서는 그의 이론이 명확하게 들어맞지 않는다. 그가 쓴 「국민 문화의 구성
요소」(Components of the national culture), 『뉴 레프트 리뷰』 50호(1968)
3~57쪽 참고. 그의 책 『영국 문제』[런던: 버소(Verso), 1992]에도 실렸다.

Alistair Morton
Victor Skellern
Milner Gray
Norbert Dutton
Frederick Gibberd
Sadie Speight
C G Stillman
J L Martin
F J Samuely
Misha Black
Robert Harling

with an introduction by Herbert Read

*The practice of* **Design**

Lund Humphries

그림 2. 속표지 펼친 면: 허버트 리드 엮음, 『디자인 실무』(런던: 런드 험프리스, 1946). 페이지 크기 184×245밀리미터. 디자이너: 한스 슐레거.

미술 편집자를 거친 다음,* 전쟁 시기에 공보부 전시회 타이포그래피 작업을 하게 됐다. (결국에는 언론 홍보실을 이끌었다.)

레이에게 (어쩌면 다른 구성원에게도) 공보부 경험은 결정적이었을 것이다. 사양을 꼼꼼하고 정확하게 준비해야 했다는 점이 특히 그랬다. 건축가나 제품 디자이너는 늘상 하는 일이지만, 당시만 해도 그래픽 디자이너는 도급 업자를 관리하고 업무를 조정하는 일에 익숙하지 않았다. 도면에 지시 사항을 철저히 기록하는 습관은 레이가 이후 프리랜서로 활동할 때에도 이어갔다. 이 점에서 그는 새로운 타이포그래피의 광범위 조직화 측면을 예증한다. 그는 제한된 영역, 예컨대 초기 『아키텍츠 이어 북』 연감(1946, 1947, 1948) 디자인 같은 작업에서 조직화를 지향했지만, 주제에만 어울린다면 전통적인 방법 또한 (함께) 사용했다.

조직화는 전문 디자인 실무 문제와도 중첩된다. 전쟁 직후부터 피터 레이는 재정비된 산업 미술가 협회(SIA)를 주도했다. (특히 SIA가 디자인 교육에 뛰어드는 데 이바지했다.) 그가 SIA에서 벌인 활동은 스스로 편집하고 디자인한 『디자이너스 인 브리튼』 연감 첫 세 권에 가장 가시적으로 남아 있다. (1947, 1949, 1950년 호가 이에 해당한다. 1971년에 나온 7호도 그가 편집했다.) 그처럼 디자인 업계에서도 특히 자의식 강했던 상층부를 들여다보면, 새로운 타이포그래피가 어떻게 새로운 전통주의를 견제하기 시작했는지 얼마간은 알 수 있다. 처음에는 소수(피터 레이, 앤서니 프로스하우그, 허버트 스펜서 등)의 작업에서만 엿보이던 방법이 1950년대에는 더 널리 수용되는 양상을 보인다. 레이가 디자인한 『디자이너스 인 브리튼』 1947년 판(그림 3)과 허버트 스펜서가 디자인한 1954년 판 (그림 4)을 비교해 보면, 새로운 타이포그래피라는 일반적 접근법 안에서도 개량 과정이 일어났다는 사실을 알 수 있다.

* 메탈 박스(Metal Box)는 상품 포장 회사였고, 『셀프 어필』은 포장 업계 잡지였다.

왼끝 맞춘 글

그림 3. 속표지 펼친 면: 피터 레이 엮음, 『디자이너스 인 브리튼』 1호 (런던: 앨런 윈게이트, 1947). 페이지 크기 238 × 306밀리미터. 디자이너: 피터 레이.

1945년 이후 영국의 새로운 타이포그래피

그림 4. 속표지 펼친 면: 허버트 스펜서 엮음, 『디자이너스 인 브리튼』 4호(런던: 앨런 윈게이트, 1954). 페이지 크기 238×306밀리미터. 디자이너: 허버트 스펜서.

왼끝 맞춘 글

그림 5. "퍼페추아 타이틀링은 스타일을 개선한 관립 출판국 소책자 표지에 위엄과 편안함을 더해 준다." 『모노타이프 레코더』 39권 4호(1952) 15쪽에 실린 '전/후 비교' 이미지에는 위와 같은 캡션이 달렸다.

허버트 스펜서

허버트 스펜서는 공보부 출신 타이포그래퍼들이 1945년에 설립한 런던 타이포그래피컬 디자이너스(LTD)에서 2년간(1946~48) 일했으므로, 공보부 인맥과는 친척 사이였던 셈이다.[9] LTD는 조직 면에서 신경지를 개척했다고 스스로 주장했다. 영업 사원이나 관리자 없이 직접 의뢰인을 상대했기 때문이다. 그러나 이 글이 집중하는 시기만 보면, 그들은 자료에 접근하는 방식에서 새로운 전통주의를 고수했다. 『모노타이프 레코더』 1952년 여름 호(그림 5)는 흥미로운 증거다. '타이포그래피 변신'이라는 주제로 나온 해당 호는 LTD를 포함해 새로운 전통주의자들이 당시 개최한 전시회를 보도하는 한편,

9 허버트 스펜서에 관한 정보는 『디자이너』 1980년 1월 호 6~8쪽에 그가 써낸 자전적 글 「시작하기」(Getting going)에서 얻었다. LTD 관련 자료는 현재 레딩 대학교 도서관에 소장돼 있다.

디자인 없이 망가진 인쇄소 타이포그래피가 어떻게 말쑥해질 수 있는지 제안하는 '전/후' 비교 시리즈를 소개했다. 기사를 쓴 사람은 모노타이프 홍보 책임자이자 새로운 전통주의 대모 격이던 비어트리스 워드였다. 글에서 그는 타이포그래퍼가 지나치게 엄밀한 나머지 인쇄인에게 아무 재량도 남기지 않으면 윤리적 문제가 생긴다고 꼬집기도 했다.

1950년 『타이포그래피 리스타일링』 전시회 개막식 참석차 모노타이프에 모인 타이포그래퍼 중에는 허버트 스펜서도 있었다. 하지만 그는 LTD의 새로운 전통주의에 만족하지 못하고 1948년에 이미 회사를 떠나 독립한 상태였다. 얼마 후 스펜서는 영국에서 새로운 타이포그래피를 대중화하는 주역이 됐는데, 이는 그가 인쇄소 런드 험프리스와 함께 일하면서, 특히 1949년 그곳에서 창간한 잡지 『타이포그래피카』 편집을 맡은 덕분이었다. 그가 새로운 타이포그래피를 확산하는 과정에서 중요한 역할을 한 계기로는 런드 험프리스의 베드퍼드 스퀘어 사무실에서 열린 전후 유럽과 영국의 타이포그래피 전시회 『목적과 감각』(1952), 틸롯슨스 인쇄소 의뢰로 쓴 저서 『기업 인쇄물 디자인』(역시 1952) 등이 있었다.

치홀트의 수용

『기업 인쇄물 디자인』(그림 7)과 그 방계 선조 격인 치홀트의 『타이포그래피 디자인』(1935, 그림 6)을 비교해 보면 유익하다.[10] 스펜서는 가차 없고 개성도 뚜렷한 치홀트의 타이포그래피를 주 독자층인 영국 사업가(마저도) 수용할 만한 형태로 번역하고 각색한다. 치홀트가 미학적, 이념적 주장을 즐긴다면, 스펜서는

10  폴 스티프가 학부 학위논문 「비판적 타이포그래피—1919~1966 영국의 복잡한 본문 타이포그래피」(Critical typography: notes on the typography of complex texts in England, 1919-1966, 레딩 대학교 타이포그래피 그래픽 커뮤니케이션 학과, 1978)에서 제안한 방법이다.

든든하게 실용적이고 경제적이다. 새로운 타이포그래피가 시간과 돈을 절약해 준다는 주장은 치홀트의 설명에도 늘 있었지만, 이제는 비중이 훨씬 커졌다. 이 논지는 스펜서가 표와 편지지를 전통적 배열과 새로운 배열로 각각 조판한 실험에서 가장 선명히 제시된다. 새로운 타이포그래피를 따른 사례가 조판 시간도 적게 걸렸다고 나타났기 때문이다. 두 책의 차이는 영국 디자이너들이 현대주의 이론을 수정하고 지역 환경과 인식에 맞춰 각색한 경향을 그대로 반영하는 듯하다. 당연한 일이다. 어떤 압력이 있었는지 알 만하다.

『기업 인쇄물 디자인』이 나온 지 15년 후에는 치홀트 자신이 『타이포그래피 디자인』 영어판 출간 작업을 함께하면서, 교훈을

그림 6. 차례 페이지: 얀 치홀트, 『타이포그래피 디자인』 독일어 원서(바젤: 슈바베, 1935). 148×210밀리미터.

동화시키는 일에 관여했다. 덴마크어판(1937), 스웨덴어판(1937), 네덜란드어판(1938) 등은 독일어 원서의 정신과 내용을 좇았지만, 1930년대 말에는 치홀트 자신이 새로운 타이포그래피에 등을 돌리기 시작한 상태였다. 이 시기(1940년대 이후)에 그의 작업은 새로운 타이포그래피의 '내부' 조직화 원리와 단절하는 모습을 보였다. 물론 펭귄 북스에서 디자인과 생산을 '개혁'한 작업(1947~49)을 필두로, 여기서 말하는 '외부 층위' 조직화는 계속 이어갔다고 주장할 수도 있을 것이다. 접근법에서 본질적 ('내부적') 변화가 있었다는 점을 고려하면, 성숙기의 새로운 타이포그래피를 요약한 책이 1967년에

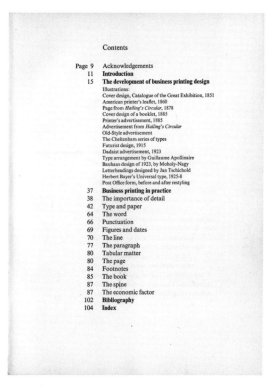

그림 7. 차례 페이지: 허버트 스펜서, 『기업 인쇄물 디자인』(런던: 실번 프레스, 1952). 182×248밀리미터.

왼끝 맞춘 글

그림 8. 차례 페이지: 얀 치홀트, 『비대칭 타이포그래피』(런던: 페이버 페이버, 1967). 148×233밀리미터.

다시 나올 때는 타협의 흔적과 당혹감을 내비친 것도 어쩌면 이해할 만하다(그림 8). 우선, 내용에 변화가 있었다. (치홀트의 말을 빌리면) "스위스와 독일 독자에게만 가치 있고 흥밋거리가 되는 부분"(특히 표준화에 관한 장)이 빠졌다. 늙은 치홀트는 유보적인 주석도 더했다. 괴테의 아름다운 명구도 더는 실리지 않았다. 외관에서도, 1967년 판은 원서의 개성을 잃었다. 예컨대 표제와 페이지 번호 위치가 불확실하고, 본문과 제목 활자체 선택에도 확신이 흔들리는 느낌이 미묘하게 있다. 제목에서 의미가 달라진 점은 시사적이다. 원서가 (총체적 접근법으로서) '타이포그래피 디자인'이었다면, 이제는 단지 (지엽적일뿐더러 어쩌면 심지어 미심쩍은 배열법으로 국한돼)

1945년 이후 영국의 새로운 타이포그래피

'비대칭' 타이포그래피일 뿐이다. 종종 지적된바, 르코르뷔지에의
『건축을 향해』가 『새로운 건축을 향해』로 번역되며 일어난 수용, 희석
작용이 여기서도 똑같이 일어난 셈이다. 다른 동시대 현대주의
디자이너와 마찬가지로, 1930년대 중엽의 치홀트에게도 새로움
자체가 핵심은 아니었으며, 스스로도 낡은 가치를 혁신하고 있다고
느꼈으리라는 가설이 가능하다.

    앤서니 프로스하우그

앤서니 프로스하우그는 영국의 새로운 타이포그래피에서 가장
흥미롭고 어떤 면에서는 가장 유익한 사례다. 센트럴 미술 공예
대학에서 공부한 그는 전쟁 시기에 프리랜서 타이포그래퍼로 일하며
(『셀프 어필』의 후속 잡지) 『스코프』 제작 관리와 (영국 공산당 문화
월간지) 『아워 타임』 미술 편집 등을 맡았다. 전쟁이 끝날 무렵 그는
치홀트 스타일을 그럴싸하게 구현할 줄 알게 됐다. 새로운
타이포그래피를 영국식 해석에 희석되지 않은 원액으로 (『새로운
타이포그래피』 『타이포그래피 제도 기법』 『타이포그래피 디자인』 등
원전을 통해) 흡수한 덕이었다. 프로스하우그는 반항적 디자이너와
그 친구들로 이루어진 극소수 집단에 속했다. 런던에 기반을 둔
그들은 엄격한 국제주의를 고수했고, 현대주의가 쏟아 낸 조형적
가능성뿐 아니라 "사회철학의 가시적 형태로서" 디자인에도 관심을
뒀다.[11] 결국 그들은 디자인 교육에 영향을 끼치게 됐다.
프로스하우그와 노먼 포터, 에드워드 라이트, 존 터너 등을 언급할
만하고, 특히 달변이던 제프리 보킹은 런던 라운드 하우스에서 열린
전국 미술 디자인 교육 학술회의(1968) 좌장을 맡기도 했다.
    프로스하우그의 작업에서는 새로운 타이포그래피의 조직화

---

11  노먼 포터가 「상자와 여우」(Box and fox) 강연에서 쓴 표현이다. 강연 원고는
    「디자인의 적들」(Enemies of design)이라는 수정된 형태로 『트웬티스 센추리』
    1039/1040호(1968/69) 77~83쪽에 실렸다.

원리가 ('내부'와 '외부' 층위 모두) 아주 선명히 드러난다. 그의
작업에 교육적 가치가 상당한 것도 그런 이유에서다. 예컨대 1950년
작 레이아웃을 보면, 최종 외관은 (미세한 부분까지) 드로잉으로
묘사돼 있고, 여백에는 시각 요소들이 거명되는 한편 개별 위치가
정확히 지정돼 있다. 이렇게 정확한 사양이 바로 『모노타이프 레코더』
에 실린 글에서 비어트리스 워드가 불안해 한 요소였다.

　당시 영국에서는 (짐작컨대 다른 나라에서도) 타이포그래퍼가
그처럼 정확하고 엄밀하게 작업하는 일이 드물었다. 프로스하우그의
경우, 그런 절차가 필요했던 데는 그가 상대하는 조판인에게 그가
원했던 타이포그래피가 새롭고 낯설었다는 사실도 있었다.
비어트리스 워드가 주장한 것처럼, 새로운 전통주의는 조판인의
이해와 협조에 의존할 수 있었지만, 새로운 타이포그래피에는
신사답지 못할 정도로 정확한 지시서가 필요했다. 프로스하우그는
콘월 주 러전으로 옮겨 스스로 인쇄 작업실을 차린 이유로 만족스러운
레이아웃을 구현하기가 어려웠다는 점을 꼽았다. 그는 1949년부터
1952년까지 그곳에서 일하고 살았다.[12]

　프로스하우그가 콘월에서 직접 제작 활동을 벌이기로 결심한
일은 뜻밖일뿐더러 모순처럼 보일 수도 있다. 특히 그가 현대 운동에
투신했다는 점, 현대 운동은 대개 도시에서 활동하며 편지나 전화로
공장에 작업을 지시하는 디자이너를 상정했다는 점을 고려하면 더욱
그렇다. 예컨대 치홀트가 (생업으로) 활자를 직접 조판하거나 평압식
인쇄기에 종이를 손수 공급하는 모습은 상상하기 어렵다.

　프로스하우그 인쇄소를 소개하는 「작업 개요」(1951, 그림 9)를
보면 작업실 사업을 이해하는 데 도움이 될 듯하다. 두 번째 단락은

---

12　우즈·톰프슨·윌리엄스(G. Woods, P. Thompson, and J. Williams) 엮음, 『경계
　　없는 예술, 1950~70』(Art without boundaries 1950-70, 런던: 템스 허드슨,
　　1972) 206~7쪽 설명 참고. 이 글은 『앤서니 프로스하우그—삶의 기록』(런던:
　　하이픈 프레스, 2000) 245쪽에도 실려 있다.

Reprinted here as a conspectus are specimens of jobbing
printing selected from the first two years' work of this press

Equipment is deliberately minimal and simple in mechanical
design; rather than behaviourist engines, it tends towards
workshop tools & machine-tools enjoying maximal degrees
of freedom, within which one individual may solve new
problems in configuration

Postulates of hand composition and hand & foot presswork
have bound output to 180 jobs each year – ranging from
visiting cards to 24-page catalogues, and printed for various
individuals & organisations – standards of typesetting are
therefore high, those of machining reasonable; resultant
prices are a mean between country and London rates

Reproduced in Swiss & English periodicals, work has also
been chosen for the printing section of the South Bank
Exhibition; the press is included in the 1951 Stock List

Though interested in general jobbing, the predilection is
for bookwork and other jobs whose required solution is in
terms of variation & counterpoint on a theme; orders for
work and/or requests for type sheets and other mailings are
welcomed from addressees, their friends & acquaintances

*anthony Froshaug*

Better Books Limited
Design & Industries Association
St.George's Gallery Limited
Church Street Bookshop
Herbert Rieser Photography
William Campion
Clive Latimer MSIA
Gerik Schjelderup Esq
Triangle Film Productions Limited
Ian Gibson-Smith Photography
Editions Poetry London Limited
Norman Potter Constructions
Children & Youth Aliyah
Mill House (Penzance) Limited
New Europe Medical Foundation
Beltane School Limited

La Terrasse Coffee Garden
Toy Trumpet Workshops
Roger Wood Photography
Norwegian State Railways
Penwith Coiled Baskets
T H Verran & Son
Barbara Hepworth
Penwith Society of Arts in Cornwall
Taylor's Foreign Press
Jesse Collins FSIA
Michael Wickham Photography
London Opera Club
St.George's Gallery (Books)
Design & Research Centre
Gaberbocchus Press Limited
Whitehill Marsh Jackson & Co
Picture Post
Rupert Qualters Esq
Institute of Contemporary Arts
Delbanco Meyer & Company Limited

Lea Jaray
F H K Henrion FSIA
Festival of Britain
Joseph Rykwert Esq
Religious Drama Society
&c

그림 10. 앤서니 프로스하우그의 4쪽짜리 「작업 개요」(1951). 검정과 빨강 인쇄,
215×281밀리미터.

다음과 같다. "장비는 의도적으로 최소화하고 기계적 디자인 면에서 단순한 것으로 국한했다. 행동주의 엔진이 아니라 최대한 자유를 누리는 작업실 공구이자 공작 기계가 되고자 하는 장비다. 이런 자유 안에서 개인은 새로운 배열 문제를 풀 수 있을 것이다."

물론, 이 글은 루이스 멈퍼드가 『기술과 문명』(1934) 말미에서 전개한 작업실 옹호론을 연상시킨다.[13] 멈포드가 없었더라도 (다른 방법으로는 원하는 것을 얻기가 어려웠다는 점, 작고 한정된 규모 작업을 즐겼다는 점, 즉 인쇄술 자체에도 애착이 있었다는 점을 고려할 때) 프로스하우스는 분명히 작업실을 차렸을 테지만, 그런 실험에 자신감과 철학, 사회적 암시를 더해 준 것은 멈퍼드였다. 같은 시기에 멈퍼드에게 영향받은 모험이 또 있다. 노먼 포터와 조지 필립의 공작실이다. 훗날 포터가 적은 것처럼, "멈퍼드의 책은 우리를 위한 어록이었다."[14] 프로스하우그와 포터의 작업실은 같은 시기(뿐 아니라 모든 시대)의 다른 미술 공예 공방과 분명히 구분해야 한다. 시각적으로 전혀 다른 세계에 속했음은 물론, 프로스하우그/포터는 '기계'를 (정확히 말해 '공작 기계'를) 기꺼이 수용했다. 이처럼 공작 기계의 특성과 제약에 호응한 작업이었는데도, 그로피우스나 잭 프리처드 계열 정통 현대주의에서 인정받지는 못했다. 대량 생산이라는 전제에서 일탈했기 때문이다.

순수한 타이포그래피로 돌아가 보면, 프로스하우그의 작업에서 주목할 점은 '왼끝 맞추기' 조판법이다. (그 경우 낱말 사이는 고르고 단락 오른끝은 '흘림' 처리된다.) 치홀트는 이 조판법을 거의 한 번도 쓰지 않았고, 언급한 일조차 드물다. 새로운 타이포그래피에서 가장 본질적인 원리가 논리적으로 귀결하는 지점처럼 보이는데도 그렇다. 낱말 사이에 균일한 값을 지정할 수 있어야 비로소 글을 제대로

13  루이스 멈퍼드, 『기술과 문명』(런던: 라우틀리지, 1934). 특히 415~17쪽 참고.
14  「상자와 여우」 각주 11 참고. 『디자이너란 무엇인가』에서 포터는 '디자인 장인'을 옹호하는 논지를 펴기도 했다.

정리할 수 있기 때문이다. 허버트 스펜서는 『기업 인쇄물 디자인』에서 왼끝 맞추기의 근거를 그처럼 지적했고, 왼끝 맞추기가 가능하고 합리적인 본문 처리 방법으로 인정받기 시작한 것도 막스 빌(스위스), 빌럼 산드베르흐(네덜란드), 프로스하우그, 스펜서 등 치홀트 이후 디자이너들을 통해서였다. 물론, 그들보다 먼저 본문 왼끝 맞추기를 옹호한 인물 한 명을 언급해야 할 것이다. 『타이포그래피에 관한 에세이』(1931)에서 왼끝 맞추기 배열법을 주창한 에릭 길이다. (말 나온 김에 덧붙이건대, 현대주의 영향을 제외하면 프로스하우그의 인쇄 작업실은 정신 면에서 르네 헤이그와 에릭 길의 인쇄소와 일정한 유사성을 보인다.) 지금까지 설명만 보면 프로스하우그에게서 은둔자 같은 인상을 받을 수도 있겠지만, 사실 그는 상당히 영향력 있는 인물이었다. 작업실 활동 외에도 그는 (여기서 논하는 시기로 국한하면 1948~49년과 1952~53년에) 센트럴 대학에 출강했고, 그런 교육 활동은 그가 타이포그래피를 대하는 태도를 널리 확산했다. 그에게 배운 학생 가운데 몇몇은 1950년대와 1960년대에 영국에서 명망 있는 타이포그래퍼가 됐다. 그의 노선을 좇아 세워진 인쇄 작업실도 하나 있었다. 데즈먼드 제퍼리가 런던과 서퍽에서 (1955년부터 1971년까지) 운영한 작업실이다.

막스 빌은 (치홀트보다 그리 젊지는 않았지만) 치홀트의 뒤를 이은 타이포그래퍼 가운데 하나로 언급된다.[15] 영국 현대주의자들은 타이포그래피 등 모든 디자인 분야에서 활약하던 막스 빌에게 주목했다. 막스 빌과 알고 지내던 프로스하우그는 1955년 (빌이 학장을 맡아) 정식 개교한 울름 디자인 대학에서 교직을 제의받았다. 1957년 토마스 말도나도에게 재차 권유받은 프로스하우그는 결국

---

15 타이포그래피에 관해 막스 빌이 쓴 글로는 『슈바이처 그라피셰 미타일룽엔』 1946년 4월 호 193~200쪽에 실린 「타이포그래피에 관해」가 중요하다. 이 글에는 치홀트를 빤히 겨냥해 공격한 대목이 있다. 영어판은 『타이포그래피 페이퍼스』 4호 (2000)에 실렸다.

왼끝 맞춘 글

울름에 합류해 4년간 기초 과정과 시각 커뮤니케이션 과정을 가르쳤다.[16]

프로스하우그가 울름에서 한 일을 가장 명시적, 영구적으로 기록한 자료로는 그가 디자인한 학술지 『울름』 첫 다섯 호와 그가 4호에 기고한 논문 「시각적 방법론」이 있다. 이 글은 조직화 또는 질서를 향한 집착을 (새로운 타이포그래피의 깊은 관심사를) 꽤 높은 학문 수준에서 검토한다. 연구 목표는 "잉여를 감소하면 […] 대상을 파악하고 이해하는 데 필요한 명료성이 증가한다"는 가설을 검증하는 데 있었다. 울름 자체나 울름의 관심사 또는 명제를 더 깊이 논하다 보면 논점을 너무 이탈할 듯하다. 그러나 『울름』에서 개발된 주장들은 깊이 면에서 현대 운동이 진보하는 데 중요하게 이바지했고, 이어지는 결론을 뒷받침해 준다.[17]

## 결론

1945년 이전까지, 그리고 이후 얼마간 영국 타이포그래피를 지배한 것은 새로운 전통주의였다. 영국에서 새로운 타이포그래피, 즉 타이포그래피에서 일어난 현대주의는 1945년 이후에야, 소수의 작업을 통해 조금씩 통용되기 시작했다. 중부 유럽에서 건너온 일부 망명가가 그런 소수에 해당했고, (특히 산업 미술가 협회 등을 통해 활동한) 피터 레이, (계몽 기업 런드 험프리스에서 후원받은) 허버트 스펜서, 앤서니 프로스하우그 같은 현지인도 그에 속했다. 새로운 타이포그래피를 가장 엄밀히 시도한 마지막 인물은 작업실로 활동 무대를 옮겨야 했다. 재료를 직접 다루기 위해, 어쩌면 완전히 깨닫기 위해서였다. 여기서 새로운 타이포그래피 접근법의 더 넓은 함축 의미가 선명히 드러난다. 다소 대담하게 표현해 보자. 새로운

16 『앤서니 프로스하우그』(2000)에 실린 기록 참고.
17 특히 아브람 몰(Abraham Moles), 「위기를 맞은 기능주의」(Functionalism in crisis), 『울름』 19/20호(1967) 24~25쪽 참고.

타이포그래피는 질서를 탐색하고, 최소 수단을 최대한 활용하고, "잉여를 감소"하려 한다—이런 디자인 접근법은 물자를 합리적으로 사용하는 사회, 어떤 "역동적 평형"(멈퍼드의 표현)에 다다른 사회에 입각한다. 이때 새로운 타이포그래피는 주위 맥락을 반영하는 축소 모형을 제공한다. 1950년대와 1960년대 영국 소비사회는 반대 방향으로 움직였다. 비합리적 생산, 분배, 소비 방식을 지향했다. 역설적으로, 바로 이 시기에 영국에서는 새로운 타이포그래피 방식이 꽤 넓게 (소수 선구자 작업에서 퍼져 나가) 확산했다. 막스 빌 이후 스위스 타이포그래피는 신선한 조류로 유입됐다.[18] 그러나 이 시기 영국 상황에서 새로운 타이포그래피는 유행하는 옷 이상이 될 수 없었다. 비합리적인 사회라도 논리적이고 합리적이고 기능적인 의상 양식을 도입하는 한편 현대 운동에 생명을 주는 깊은 열망은 제거함으로써 합리성의 허울을 쓸 수는 있고, 그럴 법도 하다.

니콜라 해밀턴(Nicola Hamilton) 엮음, 『스핏파이어에서 마이크로칩까지』 (From Spitfire to Microchip: Studies in the History of Design from 1945, 런던: 디자인 위원회, 1985), 45~49쪽. 이 글은 본디 1981년 런던 시 폴리테크닉에서 열린 디자인사 학회 학술회의 발표 원고였고, 그 청중을 염두에 두고 쓰였다. 지연과 난항 끝에 나온 학술회의 논문집에도 실리기는 했는데, 몇몇 각주가 실종되고, 도판은 말도 안 되는 크기로 실리거나 누락되고, 결정적인 낱말 하나가 빠진 모양새였다. 그러나 감사의 말은 제대로 실렸다. "논문을 준비하는 과정에서 앤서니 프로스하우그, 노먼 포터, 피터 레이와 대화를 나누며 정보와 격려를 얻었다. 그들은 초고를 읽고 평해 주기도 했다. 글에 담은 생각 일부는 레딩 대학교 타이포그래피 그래픽 커뮤니케이션 학과 학사 학위논문에서 처음 정식으로 제시했고, 이후 같은 학과에서 가르치며 더욱 발전시켰다. 레딩 대학 동료 중에서도 폴 스티프에게 특히 감사한다."

원고는 고치지 않고 그대로 옮겼다. 이어지는 글 두 편은 이 글의 주제를 일부 확장하고 상술한다. 내 책 『앤서니 프로스하우그』(2000)에는 핵심 인물 프로스하우그에 관해 상당한 기록 자료를 더했다.

18 스위스(와 미국) 타이포그래피에 관한 관심의 기록은, 켄 갈런드, 「구조와 내실」 (Structure and substance), 『펜로즈 애뉴얼』 54권 (1969) 1~10쪽 참고.

# 왼끝 맞춘 글과 0시

이 글은 가정법으로 쓰였다. 즉, 시간과 지면이 더 있다면 이런 글을 써 보고 싶다는 뜻이다. 주제는 거창하고 일반적이다. 어떤 디자인 원리, 아니 사실은 몇 낱말 이상을 적거나 나타내려 할 때마다 부딪힐 수밖에 없는, 얼마간은 영원한 문제가 주제다. 동시에 나는 사소하고 지엽적인 사건에도 관심이 있다. 자신이 처한 상황과 분투하던 몇몇 기인(奇人) 이야기다. 배경은 1945년의 '슈툰데 눌'(Stunde Null), 즉 폐허가 된 유럽 대륙 상당 부분의 '0시'다.[1]

　그 본격적인 논문과 이 짧은 글은 모두 1944년 캘리포니아 로스앤젤레스에서 어떤 독일인이 쓴 글로 시작해야 한다.

　<u>프로 도모 노스트라</u>[우리 고향을 위해]. 지난 전쟁 중 (으레 그렇듯, 다음 전쟁에 비하면 평화적인 듯한 전쟁이었는데도)

---

1　여기서 독일어를 써야 한다는 점은 뜻깊다. 영국은 그런 상황을 피할 수 있었다. 이 강연을 하고 몇 주 뒤에 닐 애셔슨은 『인디펜던트』 일요판 1994년 2월 13일 자 칼럼에서 '슈툰데 눌'의 의미를 잘 설명했다.
　"도시는 폐허가 되거나 불탔다. 연합군 폭격기가 로켓과 대포를 퍼붓는 동안, 길 잃은 사람들, 온갖 제복 차림 남자들과 누더기 차림 가족들이 우왕좌왕 도로를 메웠다. 기관이 멈추기도 전에 버려진 기차들이 비 오는 들판에 서 있었고, 선로에 가로누운 시신들은 벌써 벌겋게 녹슨 상태였다. 소식이나 지침을 전해 줄 신문사나 라디오 방송국도 남지 않았다. 지붕 없는 공장은 조용했고, 상점은 텅 비어 있었다. 강도떼가 지상을 배회하며 살인과 약탈을 일삼았다. 그중 일부는 여전히 집단 수용소 복장이었다. 일곱 번째 봉인이 열린 모습이었다.
　독일 너머로도 확산한 이 상황, 이를 두고 독일인은 '슈툰데 눌'이라는 말을 쓴다. 거기에는 '0시'보다 더 깊은 뜻이 있다. 세상이 끝난 순간—그러나 다음 세상이 배태된 순간을 가리키는 말이다."

여러 나라 교향악단이 굉음을 멈췄을 때, 스트라빈스키는 충격으로 불구가 되어 왜소해진 어느 실내악단에 『병사 이야기』를 써 주었다. 그의 최고작이자 가장 설득력 있는 초현실주의 선언으로 인정받은 작품으로, 가위눌린 듯한 반복 충동을 통해 부정적 진리의 인상을 주는 곡이다. 이 작품의 전제에는 빈곤이 있었다. 작품이 그처럼 철저하게 공식 문화를 파괴할 수 있었던 것은, 물자 구하기가 어려워지면서 문화에 반하는 허식도 벗어 버린 덕이었다. 곡의 공백조차 꿈꾸지 못할 정도로 끔찍하게 유럽을 파괴한 전쟁이 끝난 지금, 지적 생산의 단서가 바로 거기에 있다. 오늘날 진보와 야만은 대중문화에 워낙 깊이 뒤얽혀 있으므로, 후자에 관해, 그리고 기술적 진보에 관해 야만적 금욕주의를 취해야만 야만적이지 않은 조건을 복원할 수 있을 것이다. 어떤 예술 작품이나 사상도 거짓 풍요와 화려한 제작, 컬러 필름과 텔레비전, 백만장자 잡지와 토스카니니를 내적으로 거부하지 않으면 살아남을 수 없다. 애초에 대량 생산용으로 고안되지 않은 낡은 매체가 새로운 시의성을 띤다. 면제의 시의성, 즉흥의 시의성이다. 그런 매체만이 기업과 기술의 통일 전선을 측면 공격할 수 있다. 책 같은 책이 사라진 지 오래인 지금, 진짜 책도 더는 진짜 책이 아니다. 오늘날 전파 수단 중에서 겸손하고 적절한 수단은 등사밖에 없다. 인쇄술 발명이 부르주아 시대를 열었다면, 이제 등사술이 인쇄술을 폐기할 차례다.

테오도어 아도르노의 저서 중에서도 가장 뛰어나고 우울한 『미니마 모랄리아―상처 받은 삶에서 나온 성찰』에서 발췌한 구절이다.[2]

2 테오도어 아도르노, 『미니마 모랄리아―상처 받은 삶에서 나온 성찰』(런던: 뉴 레프트 북스. 원서는 프랑크푸르트: 주어캄프, 1951. 한국어판은 길, 2005) 50~51쪽. 『미니마 모랄리아』는 짧은 명상 아포리즘을 세 권으로 나눠 엮은 책이다. 30절에서 발췌한 이 구절은 1944년에 나온 1권에 있다.

왼끝 맞춘 글

놀랍게도 "등사술이 인쇄술을 폐기"한다고 말하는 마지막 문장은 당시 미국 망명 중이던 프랑크푸르트 사회 과학 연구소가 어쩔 수 없이 쓰던 출판 방식에서 영감 받은 것이 분명하다. 예컨대 발터 베냐민이 1940년 프랑스에서 쓴 생전 마지막 작품 「역사의 개념에 대하여」는, 베냐민 사후 1942년 로스앤젤레스의 사회 과학 연구소에서 처음 출간됐다. 참고로 베냐민의 유명한 (인용문에서 아도르노도 상기시킨) 명제, 즉 "모든 문명의 기록은 동시에 야만의 기록"이라는 말도 그 글에 나온다. 1942년에 로스앤젤레스에서 그런 글을 펴내려면, 사무 인쇄술을 이용한 지하 출판을 택할 수밖에 없었다. 그렇게 베냐민(미국 망명은 생각조차 못 한 "마지막 유럽인")의 말은 스텐실 판으로 타자되고 알코올 잉크로 복사돼 나왔다. 그 책 또는 소책자를 본 적은 없지만, 본문 단락 오른쪽 가장자리는 들쑥날쑥한 모양일 것이라고 장담한다. 구식 수동 타자기에서 글자 너비는 모두 같았고, 낱말 사이도 그와 같은 값으로 고정돼 있었다. 그러므로 본문은 왼끝 맞추기로 짤 수밖에 없었다.[3]

그림 1은 고정 너비 글자 조판 환경에서 글줄 양끝을 맞출 때와 맞추지 않을 때 어떤 차이가 빚어지는지 간단히 보여 준다. 양끝 맞추기가 미련하다는 점을 쉽게 알 수 있다. 이 도판은 컴퓨터에서 DTP 프로그램을 이용해 만들었는데, 이런 환경에서는 양끝 맞추기가 왼끝 맞추기와 마찬가지로 쉽다. 그러나 그건 최근에야 누리게 된 사치다. 그림 2는 제대로 된 비례 너비 글자 타이포그래피를 이용해 같은 차이를 보여 주는 사례다. 그러나 여기서도, 양끝 맞추기를 무분별하게 하면 어떤 일이 벌어지는지 알 수 있다. 글줄 양끝을

3  '왼끝 맞추기'는 통상 쓰이는 말을 따른 것이다. 다른 표현도 있지만, 가장 정확한 말은 아마 '낱말 사이 고정 조판'일 것이다. 이 점은 폴 스티프가 『인포메이션 디자인 저널』 8권 2호(1996) 125~52쪽에 실린 「글줄 끝: 왼끝 맞추기 타이포그래피 조사 연구」(The end of the line: a survey of unjustified typography)에서 철저히 논했다.

Pro domo nostra. When during the last war—which like all others, seems peaceful in comparison to its successor—the symphony orchestras of many countries had their vociferous mouths stopped, Stravinsky wrote the Histoire du Soldat for a sparse, shock-maimed chamber ensemble. It turned out to be his best score, the only convincing surrealist manifesto, its convulsive, dreamlike compulsion imparting to music an inkling of negative truth. The pre-condition of the piece was poverty: it dismantled official culture so drastically because, denied access to the latter's material goods, it also escaped the ostentation that is inimical to culture. There is here a pointer for intellectual production after the war, which has left behind in Europe a measure of destruction undreamed of even by the voids in that music. Progress and barbarism are today so matted together in mass culture that only barbaric asceticism towards the latter, and towards progress in technical means, could restore an unbarbaric condition. No work of art, no thought, has a chance of survival, unless it bear within it repudiation of false riches and high-class production, of colour films and television, millionaire's magazines and Toscanini. The older media, not designed for mass-production, take on a new timeliness: that of exemption and of improvisation. They alone could outflank the united front of trusts and technology. In a world where books have long lost all likeness to

Pro domo nostra. When during the last war—which like all others, seems peaceful in comparison to its successor—the symphony orchestras of many countries had their vociferous mouths stopped, Stravinsky wrote the Histoire du Soldat for a sparse, shock-maimed chamber ensemble. It turned out to be his best score, the only convincing surrealist manifesto, its convulsive, dreamlike compulsion imparting to music an inkling of negative truth. The pre-condition of the piece was poverty: it dismantled official culture so drastically because, denied access to the latter's material goods, it also escaped the ostentation that is inimical to culture. There is here a pointer for intellectual production after the war, which has left behind in Europe a measure of destruction undreamed of even by the voids in that music. Progress and barbarism are today so matted together in mass culture that only barbaric asceticism towards the latter, and towards progress in technical means, could restore an unbarbaric condition. No work of art, no thought, has a chance of survival, unless it bear within it repudiation of false riches and high-class production, of colour films and television, millionaire's magazines and Toscanini. The older media, not designed for mass-production, take on a new timeliness: that of exemption and of improvisation. They alone could outflank the united front of trusts and technology. In a world where books have long lost all likeness to

Pro domo nostra. When during the last war—which like all others, seems peaceful in comparison to its successor—the symphony orchestras of many countries had their vociferous mouths stopped, Stravinsky wrote the Histoire du Soldat for a sparse, shock-maimed chamber ensemble. It turned out to be his best score, the only convincing surrealist manifesto, its convulsive, dreamlike compulsion imparting to music an inkling of negative truth. The pre-condition of the piece was poverty: it dismantled official culture so drastically because, denied access to the latter's material goods, it also escaped the ostentation that is inimical to culture. There is here a pointer for intellectual production after the war, which has left behind in Europe a measure of destruction undreamed of even by the voids in that music. Progress and barbarism are today so matted together in mass culture that only barbaric asceticism towards the latter, and towards progress in technical means, could restore an unbarbaric condition. No work of art, no thought, has a chance of survival, unless it bear within it repudiation of false riches and high-class production, of colour films and television, millionaire's magazines and Toscanini. The older media, not designed for mass-production, take on a new timeliness: that of exemption and of improvisation. They alone could outflank the united front of trusts and technology. In a world where books have long lost all likeness to books, the real book can no longer be one. If the invention of the printing press inaugurated the

Pro domo nostra. When during the last war—which like all others, seems peaceful in comparison to its successor—the symphony orchestras of many countries had their vociferous mouths stopped, Stravinsky wrote the Histoire du Soldat for a sparse, shock-maimed chamber ensemble. It turned out to be his best score, the only convincing surrealist manifesto, its convulsive, dreamlike compulsion imparting to music an inkling of negative truth. The pre-condition of the piece was poverty: it dismantled official culture so drastically because, denied access to the latter's material goods, it also escaped the ostentation that is inimical to culture. There is here a pointer for intellectual production after the war, which has left behind in Europe a measure of destruction undreamed of even by the voids in that music. Progress and barbarism are today so matted together in mass culture that only barbaric asceticism towards the latter, and towards progress in technical means, could restore an unbarbaric condition. No work of art, no thought, has a chance of survival, unless it bear within it repudiation of false riches and high-class production, of colour films and television, millionaire's magazines and Toscanini. The older media, not designed for mass-production, take on a new timeliness: that of exemption and of improvisation. They alone could outflank the united front of trusts and technology. In a world where books have long lost all likeness to books, the real book can no longer be one. If the invention of the printing press inaugurated the bourgeois era, the time is at

그림 1, 2. 위: 고정 너비 문자를 이용해 왼끝을 맞춘 글과 양끝을 맞춘 글. 낱말 나누기나 간격 조절 없이 짰다. 아래: 비례 너비 문자를 이용해 왼끝을 맞춘 글과 양끝을 맞춘 글. 낱말 나누기 없이 짰고, 양끝을 맞춘 글에서는 간격을 조절했다.

352                                       왼끝 맞춘 글

맞추려면 낱말 사이에, 심지어는 글자 사이에, 아무튼 어딘가에 공백을 넣어야 한다. 그러다 보면 일부 낱말에 원치 않는 강조 효과가 생길 수 있다. 원하지 않는 곳이 시선을 끌게 된다.

양끝 맞추기를 뜻하는 영어 'justify'에는 타이포그래피 전문 용어로서 의미 이전에 법률적이고 신학적인 의미가 있으며, 이는 다른 유럽 언어에서도 마찬가지다. 정당성을 입증하다, 소명하다, 무죄를 선언하다 따위가 그 의미다. 1450년, 즉 조판 스틱과 인쇄용 '포름' (forme) 또는 쥠틀이라는 프로크루스테스의 도구가 유럽에 도입된 이후,* 글줄 양끝을 맞추는 관행은 규범으로 자리 잡았다. 글은 빈틈없는 격식을 갖추게 됐다. 글줄 양끝을 맞추지 않는 조판법, 다른 말로 왼끝 맞추기 또는 '자유' 조판에서는 낱말 사이가 균등하게 설정되고, 따라서 글줄 길이는 저절로 정해지며, 본문 오른쪽 가장자리는 들쭉날쭉해진다. 자유롭고 격식에 구애받지 않으며 자율적이다. 사회적 함축 의미는 명확하다.

금세기에 왼끝 맞추기가 점차 수용된 것은 타자된 글이나 등사된 문서, 나아가 1945년 이후 유럽에 널리 퍼진 간이 오프셋 인쇄물 등을 통해 사람들이 그런 배열에 익숙해진 결과라고 추측할 만하다. 이처럼 화려하지도 않고 아직 정리되지도 않은 인쇄사의 한 장이 바로 내가 알아보려는 주제다. 우선, 타자기를 살펴봐야겠다. 1941년 IBM이 커 가는 요구에 부응하듯 출시해 성공한 이그제큐티브 타자기가 한 예다. 비례 너비 글자로 만들어진 기계였다. 양끝 맞추기도 가능은 했지만, 왼끝 맞추기에 비해 시간이 두 배 걸렸다.

미술가 겸 디자이너 막스 빌은 『슈바이처 그라피셰 미타일룽엔』 (SGM) 1946년 4월 호에 「타이포그래피에 관해」(그림 3)를 써냈다. 빌은 기사의 타이포그래피도 결정했다. 무척 차분한 작품이었다.

* 프로크루스테스는 그리스 신화에 나오는 인물이다. 행인을 납치해 자신의 침대에 누인 다음, 키가 침대보다 크면 그만큼 몸을 잘라 내고, 침대보다 작으면 행인의 몸을 침대 크기에 맞게 잡아 늘였다고 한다.

über typografie

von max bill
mit 10 reproduktionen
nach arbeiten des verfassers

es lohnt sich, heute wieder einmal die situation der typografie zu betrachten. wenn man dies als außenstehender tut, der sich mehr mit den stilmerkmalen der epoche befaßt als mit den kurzlebigen modeerscheinungen kleiner zeitabschnitte, und wenn man in der typografie vorwiegend ein mittel sieht, kulturdokumente zu gestalten und produkte der gegenwart zu kulturdokumenten werden zu lassen, dann kann man sich ohne voreingenommenheit mit den problemen auseinandersetzen, die aus dem typografischen material, seinen voraussetzungen und seiner gestaltung erwachsen.

kürzlich hat einer der bekannten typografietheoretiker erklärt, die «neue typografie», die um 1925 bis 1933 sich in deutschland zunehmender beliebtheit erfreut hatte, wäre vorwiegend für reklamedrucksachen verwendet worden und heute sei sie überlebt; für die gestaltung normaler drucksachen, wie bücher, vor allem literarischer werke, sei sie ungeeignet und zu verwerfen.

diese these, durch fadenscheinige argumente für den uneingeweihten anscheinend genügend stichhaltig belegt, stiftet seit einigen jahren bei uns unheil und ist uns zur genüge bekannt. es ist die gleiche these, die jeder künstlerischen neuerung entgegengehalten wird, entweder von einem früheren vertreter der nun angegriffenen richtung, oder von einem modischen mitläufer, wenn ihnen selbst spannkraft und fortschrittsglaube verlorengegangen sind und sie sich auf das «altbewährte» zurückziehen. glücklicherweise gibt es aber immer wieder junge, zukunftsfreudige kräfte, die sich solchen argumenten nicht blind ergeben, die unbeirrt nach neuen möglichkeiten suchen und die errungenen grundsätze weiter entwickeln.

gegenströmungen kennen wir auf allen gebieten, vor allen dingen in den künsten. wir kennen maler, die nach interessantem beginn, der sich logisch aus dem zeitgenössischen weltbild ergab, sich später in reaktionären formen auszudrücken begannen. wir kennen vor allem in der architektur jene entwicklung, die anstatt der fortschrittlichen erkenntnis zu folgen und die architektur weiter zu entwickeln, einerseits dekorative lösungen suchte und anderseits sich jeder reaktionären bestrebung öffnete, deren ausgeprägteste wir unter der bezeichnung «heimatstil» zur genüge kennen.

alle diese leute nehmen für sich in anspruch, das, was um 1930 an anfängen einer neuen entwicklung vorhanden war, weitergeführt zu haben zu einer heute gültigen modernen richtung. sie blicken hochmütig auf die nach ihrer ansicht «zurückgebliebenen» herab, denn für sie sind die fragen und probleme des fortschritts erledigt, bis eine neue modische erscheinung gefunden wird.

nichts ist leichter, als heute festzustellen, daß sich diese leute täuschen, wie wir es schon in laufe der letzten jahre immer wieder taten. sie sind auf eine geschickte «kulturpropaganda» hereingefallen und wurden zu exponenten einer richtung, die vorab im politischen sichtbar zu einem debakel geführt hat. sie gaben sich als «fortschrittlich» und wurden, ohne es zu wissen, die opfer einer geistigen infiltration, der jede reaktionäre strömung nützlich war.

os 111.225:311.42

193

그림 3. 막스 빌, 「타이포그래피에 관해」, 『슈바이처 그라피셰 미타일룽엔』 4호 (1946). 잡지 판형은 210×297밀리미터. 이 도판은 재단되지 않은 발췌 인쇄본에서 만들어졌다.

왼끝 맞춘 글

SICILIANA *Aus griechisch-römischer Zeit / Von Ferdinand Mainzer*

114 Seiten mit 20 Abbildungen auf Tafeln. 8°. Kartoniert RM 5.50, Ganzleinen RM 6.50. Einband und Umschlag nach Entwurf von *Georg Salter*

*Das Deutsche Buch:*

Ferdinand Mainzers Werk „Siciliana" ist kein Reisebuch im üblichen Sinne, sondern ein Buch für Fein-schmecker, aber nicht für Snobs. Dafür ist Ferdinand Mainzer zu menschlich und zu liebevoll mit der Welt verbunden, die ihn zur Feder zwang. Man liest alles mit der seltenen Wonne, plötzlich eine liebenswürdige Auferstehung seiner Pennälerschrecken zu erleben. So ist uns die Antike noch nicht serviert worden. In diesem Buch wird die sagenhafte Landschaft des Odysseus mit ihren Vorstellungen wieder lebendig. Diese Siciliana ist aber überdies eine vornehme Art der Geschichtsschreibung. Schon dieser Einblicke wegen, die in ihrer historischen Distanz nicht nur das geschickte, objektive Forschertum des Verfassers bestätigen, sondern auch manche zeitgeschichtliche Parallele heraus-fordern, ist das Werk lesenswert. *Wandrer, kommst du nach „Sikelia" — so lies dieses Buch. Kommst du nicht hin, so lies es auch. Du wirst hinkommen.*

*Klinkhardt & Biermann Verlag, Berlin W 10*

그림 4. 프란츠 로 엮음, 『모호이너지—사진 60장』 [베를린: 클링크하르트 비어만 (Klinkhardt & Biermann), 1930]에 실린 광고. 양끝 맞춘 설명 등 본문 조판은 얀 치홀트가 지정한 것이 거의 확실하다.

소문자 전용, 회색으로 인쇄한 8포인트 산세리프체, 낱말 나누기 없이 왼끝 맞춘 본문에 빌 자신의 작품을 삽화로 곁들인 형태였다. 그러나 빌이 하는 말은 그리 차분하지 않았다. 도화선은 1945년 12월 취리히에서 열린 얀 치홀트의 강연이었다. 그때 치홀트는 1937년 무렵 자신이 현대주의에서 일종의 계몽된 전통주의 타이포그래피로 돌아선 이유를 처음 설명했다. SGM 6월 호에는 치홀트가 괴테를 연상시키는 제목을 붙여 빌에게 응답하는 「믿음과 현실」이 실렸다.[4]

이는 참으로 흥미로운 타이포그래피 논쟁이었다. 재미있는 점은 여기서 왼끝 맞추기가 전쟁 이전과 이후의 현대주의를 가르는 기준으로 언급된다는 사실이다. 1930년대 중반까지 영웅적 현대주의 타이포그래피에서는 전체 배열이 비대칭이더라도 본문 글줄은 왼끝 맞추는 일이 없었다. 바우하우스에서도 없었고, 치홀트 작업에서도 없었던 일이다. 그림 4는 치홀트의 '새로운 타이포그래피'가 성숙기에

---

4  막스 빌과 얀 치홀트의 글은 모두 영어로 번역되어 『타이포그래피 페이퍼스』 4호(2000)에 실렸다.

왼끝 맞춘 글과 0시

접어든 1930년대 초, 그가 디자인한 소박한 작품을 보여 준다. 책 광고다. 여기서 중요한 점은, 이런 디자인이라면 으레 왼끝 맞춘 본문을 기대할 법하다는 것이다. 그러나 치홀트가 비대칭 원리를 그렇게까지 확대하지는 않았다.

글에서 막스 빌은 기계 조판을 수용해야 한다는 생각을 넌지시 비춘다. 자신의 작품 사례를 보여 주는 도판 캡션 일부(그림 5)에서,

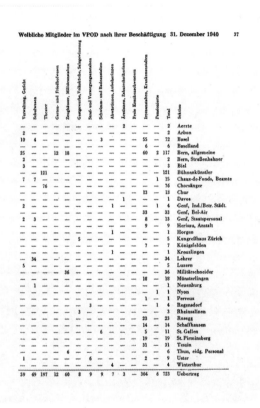

그림 5. 막스 빌이 「타이포그래피에 관해」에서 소개한 자신의 타이포그래피 사례. 캡션에서 빌은 이렇게 지적한다. "괘선를 쓰지 않고 낱말과 숫자 사이에 불필요한 공백도 피하면서 명료하게 배열해 기계로 조판했음." 원작 페이지 크기: 155×230밀리미터.

왼끝 맞춘 글

활자가 기계로 조판됐다고 굳이 언급하는 것이 한 예다. 치홀트는
그런 캡션이 평범한 현실(기계 생산)을 미화한다고 지적했지만, 그의
작품 전부 또는 일부가 정말 기계로 조판됐다면, 의미가 없지는 않다.
디자이너가 꼼꼼하고 명확한 사양을 마련했다는 뜻이기 때문이다.
치홀트는 막스 빌이 '미술가'라고 폄하했지만, 만약 그가 그런
사양까지 지정할 줄 알았다면, 그는 단순한 미술가가 아니었다.

빌이 직접 한 말은 아니지만, 그가 쓴 글에는 왼끝 맞추기가 기계
조판에 더 적합하다는 암시가 있다. 사실 그렇지는 않다. 당시 기술
(모노타이프나 라이노타이프)로는 양끝 맞추기도 왼끝 맞추기
못지않게 쉬웠다. 치홀트가 지적한 것처럼, 왼끝 맞추기는 손으로
조판할 때 더 쉬운 방법이었다.

1946년 논쟁에는 심각한 비난이 난무했다. 두 진영 모두 글을
어떻게 짜느냐 하는 일견 간단한 사안을 엄청난 문제로 받아들일 만한
이유가 있었다. 치홀트는 1933년 뮌헨에서 '문화 볼셰비키'로 몰려
투옥되는 일을 겪은 다음 스위스로 망명했다. 막스 빌은 한결같은
유토피아 사회주의자이자 파시즘에 완강히 반대한 인물이었다.
그들의 언쟁은 해소되지 않았다. 그러나 막스 빌의 글과 디자인은
이른바 '스위스 타이포그래피'의 선두가 됐고, 자신은 운동의 대부가
됐다. 1950년대 말부터 1960년대 말까지 스위스 타이포그래피는
디자인을 의식하고 현대화에 주력하는 유럽에서 타이포그래피
패권을 장악했다.

1946년 3월, 막스 빌은 런던에 사는 어느 타이포그래퍼에게
편지를 받았다. 전쟁 중 징병을 거부한 전력이 있고, 당시 스물다섯
살이던 앤서니 프로스하우그였다. 그의 어머니는 영국인이었지만
아버지는 노르웨이인이었다. 그가 영국 사회에 어울리지 않는다고
스스로 느낀 데는 그런 배경도 있는 듯하다. 아무튼 아무리 파시즘에
맞서 싸우는 전쟁이라도, 영국군에 입대할 정도로 영국 사회에
동화하지는 못했다는 뜻이다. 그렇지만 프로스하우그가 일종의

유토피아 무정부주의 현대주의에 감응한 것은 사실이다. 당시 여러 분야를 아우르는 소규모 출판사 아이소모프를 운영하던 프로스하우그는 간행물 목록에 막스 빌을 올리고자 했다. 편지는 알랑거리는 투가 뚜렷하다. "지난 몇 년간 여러 잡지에 소개된 선생님의 타이포그래피와 전시회 작업을 보며 무척 기쁘고 반가웠습니다. 로트 책도 잊을 수 없습니다. 스위스 도서 중에서도, 선생님의 마야르 책 같은 작품은 언제 한 번 보고 싶다는 생각입니다. 아울러 암스테르담 현대 미술관 관장님 말씀이, 선생님께서 르코르뷔지에 등과 함께 책을 내실 계획이라고 하시더군요."[5]

두 사람 사이에 드문드문 이어진 왕래를 더 소개할 수도 있을 것이다. 결국 프로스하우그는 막스 빌이 관여하던 실험적 재건 사업, 즉 울름 디자인 대학에 초빙돼 타이포그래피를 가르쳤다. 그러나 여기서 나는 화제를 바꿔 프로스하우그가 편지에서 마지막으로 언급한 사람에 관해 이야기해 보려 한다. 그는 암스테르담 시립 미술관 관장 빌럼 산드베르흐이고, 당시 『오펀 오흐』('열린 눈'이라는 뜻)라는 신간 잡지 작업에 참여하던 중이었다. 잡지는 두 호밖에 안 나왔는데, 첫 호는 1946년 9월 호로 적혀 있다. 표지(그림 6)는 전형적인 산드베르흐 그래픽을 보여 준다. 편집진은 (어쩌면 잡지 디자인에도 얼마간 관여한) 디자이너 빔 브뤼서, 미술사학자 H. L. C. 야페, 건축가 J. P. 클로스, 헤릿 릿펠트, 마르트 스탐, 디자이너 겸 큐레이터 빌럼 산드베르흐로 구성됐다. 외곽 관계자 중에는 실제로 막스 빌과 르코르뷔지에도 있었다.

『오펀 오흐』는 전후 상황에서 전쟁 이전 유럽 아방가르드를 기록한다. 그러면서 황폐한 상황, 0시 상황에서 그들을 재규합해 무엇을 할 수 있는지 모색한다. 그림 7은 편집자의 글이 실린 펼친 면이다. 본문 글줄은 왼끝 맞췄을 뿐 아니라, 되도록 의미에 따라

5  1946년 9월 3일 자 편지. 『앤서니 프로스하우그―삶의 기록』[런던: 하이픈 프레스(Hyphen Press), 2000] 143쪽에 전문이 실려 있다.

왼끝 맞춘 글

나뉘었다. 글은 전쟁 이전 "창조적 도취의 시대"를 회상한다. "새로운 남녀를 위한 새로운 형태… 타이포그래피는 대칭 레이아웃을 버리고 방향성과 운동감을 취한다. 지면을 따라 시선을 안내한다. (대칭은 평형이자 정체다.) 실용품은 실제 쓰임새만을 바라보며 생산된다." 글은 다음과 같은 말로 끝맺는다. "1945년. 이제 폭풍은 지나가는 중이다. 히틀러는 죽었다. 그러나 그가 그린 세계상의 편린은 그릇된 이들의 생각 속에 여전히 숨어 있다. 현재에 곧추서 이 위대하고

그림 6. 빌럼 산드베르흐의 표지 디자인. 『오펀 오흐』 1호 (1946).
190 × 258밀리미터.

왼끝 맞춘 글과 0시

Het tijdperk 1914—1918 was de inleiding tot de scheppingsroes der volgende jaren.

In Parijs schilderen Picasso en zijn genoten meesterwerken.

In Berlijn woedt „der Sturm".

In Leiden ontstaat „de Stijl".

De Schilders fabriceren niet langer geportretteerde natuur, maar experimenteren met vorm en kleur (Picasso, Mondriaan), of gaan uit op onderzoek naar de psychologische betekenis van een lijn, een structuur (Klee).

Een schilderij van Mondriaan is geen wandversiering, maar is een oproep tot levensvernieuwing.

Hangen wij het op in onze kamer, dan schept het daar nieuwe ruimte-wetten en alles wat willekeurig is, elk meubel, dat niet simpel en alleen zichzelf is, maar meer wij schijnen door versiering, misstaat en moet het veld ruimen.

Picasso, Klee en vooral Mondriaan openen ons de ogen voor zuiverder ruimtevormen, hun werken stellen eisen.

Deze eisen kunnen we afwijzen en wij kunnen ze aanvaarden, maar wij kunnen er niet aan voorbijgaan.

Vreemd : een doek met enkele kleurvlakken, rood en geel, met enkele lijnen beheerst niet alleen een wand, maar heel een ruimte — al wat onzuiver is, wat niet eerlijk is en klaar, moet verdwijnen.

We gaan nadenken over het wezen van de tafel en de stoel, het over-bodige gaat ons hinderen, we gaan ons bezinnen op de functie der dingen.

De functie van de stoel in de ruimte.

De functie van de stoel als zitmeubel.

Een nieuwe bouwkunst ontstaat,

Een functionele architectuur, los van het conventionele.

la maison est un outil à demeurer, zegt le Corbusier.

Nieuwe vormen voor nieuwe mensen.

De gebonden kunsten ondergaan alle de invloed van de vrije kunsten.

van het abstracte schilderij in het bijzonder.

De typografie verlaat de symmetrische ordening en krijgt richting, beweging — tracht het oog te leiden over de pagina (symmetrie is evenwicht, is stilstand).

De gebruiksvoorwerpen worden geheel op het gebruik ingesteld.

Er komt een grote voorkeur voor doorzichtig materiaal, voor rasterwerk, voor glas, omdat het de ruimte niet deelt, maar ruimten open voor de natuur.

Grote glazen wanden stellen de huizen open voor de natuur.

In Duitsland ontstaat het Bauhaus.

In Frankrijk werkt le Corbusier.

In Nederland groeperen zich jonge architecten rondom „het nieuwe bouwen".

Maar dan, na 1930, '35, blijkt dat deze vernieuwing voor velen slechts uiterlijk was, iets wat men weer afleggen kan, een mode.

De reactie komt, men wordt onzeker en zij, voor wie de vernieuwing slechts mode was, beginnen te aarzelen, grijpen terug naar oude vormen : classicisme, rococo, barok, gothiek,

de vlucht in het verleden

de klemtoon valt op de verdeeldheid, „het streekeigene".

Dan steekt de orkaan op en blaast veel wat voos was overver.

1945.

de storm trekt voorbij

Hitler sterft, maar flarden van zijn wereldbeeld leiden een schichtig bestaan in de hoofden van velen.

Zeldzaam zijn de mensen, die geheel in het heden staan, die de consequenties van deze nakkte, vurige, grootse tijd aanvaarden.

Zal de oorlog 1939—1945 een nieuw tijdperk inleiden ?

Wij staan met open oog op de uitkijk.

redactie

그림 7. 『오픈 오흐』 1호 편집자 서문.

맹렬한 시대의 책임과 의미를 받아들이고 적나라한 진실을 마주할 인물은 참으로 드물다. 1939~45년의 전쟁은 새 시대를 고할 것인가? 잠시 멈춰 시간의 지평을 훑어본다—열린 눈으로."

빌럼 산드베르흐는 전쟁 중 네덜란드 레지스탕스에 활발히 참여해 사보타주 활동과 지하 인쇄를 지원했다. 전쟁 막바지 2년간은 숨어 지내기도 했다. 그때 그가 벌인 타이포그래피 실험 일부는 본문 왼끝 맞추기를 시도했다. 이후 왼끝 맞추기는 그가 습관처럼 쓰는 조판 방식이 됐다. 나는 다른 디자이너보다 산드베르흐의 작업에서 왼끝 맞추기의 사회적 의미가 잘 드러난다고 생각한다. 산드베르흐의 타이포그래피는 개방적이고 불완전하고 격식 없고 평등하며, 따라서 대화하는 타이포그래피다. 지금 봐도 감동적이다. 하지만 타이포그래퍼 시각에서 보면 낱말 나누기나 하이픈 구간, 단 설정 등등 따져 볼 만한 구석이 적지 않은 것도 사실이다.

산드베르흐는 왼끝 맞추기를 짤막하게 옹호하는 글을 쓴 적이 있고, 그 글은 1952년 허버트 스펜서가 편집하던 영국 잡지 『타이포그래피카』에 실렸다.[6] 같은 해에 스펜서는 저서 『기업 인쇄물 디자인』을 출간했는데, 거기에는 순전히 실용적 논거에서 왼끝 맞추기를 옹호하는 주장이 실렸다. 시간과 공간이 더 있다면 이쯤에서 영국 상황을 돌아볼 수도 있을 것이다.

그러나 나는 앤서니 프로스하우그와 함께 영국 사회 주변부에 있던 다른 인물을 돌아보려 한다. 바르샤바를 떠나 파리(1937년)를 거쳐 1942년 런던에 망명한 폴란드 저술가 스테판 테머슨이다. 그와 프로스하우그는 1944년에 처음 만난 후 5년 남짓 치열한 대화를 이어갔다. 테머슨의 실험 영화 관련 저작은 프로스하우그가 내겠다고 예고하고 결국 펴내지 않은 여러 책 가운데 하나였다. 테머슨과 그의 아내인 화가 프란치슈카 테머슨은 독자적인 출판사 가버보커스

6 빌럼 산드베르흐, 「글줄 길이는 일정해야만 할까?」(Must line-length be uniform?), 『타이포그래피카』 첫 시리즈 5호(1952?) 30~31쪽.

And there he appropriated to his own use
    the part of the ox skeleton
        containing in its cavity
        the fat substance
           the vascular tissue
           which had formed the red blood-
                [corpuscles of the ox

I went to the structure of various materials
        having walls
           roof
           door
           and windows to give light and air
I went to that structure which was a dwelling for Taffy
Taffy was lying upon a piece of furniture
           consisting of the mattress
           and the wooden frame
                [which supported it

I took the part of the ox skeleton
        the part containing in its cavity
        the fat substance
           the vascular tissue
           which had formed the red blood-
                [corpuscles of the ox

And by a sudden sharp blow
I broke open that part of Taffy's body
        situated on top of the spinal column
        which contained the great mass of nerve-cells
           the functioning of which
                is
                    mind.

(To end I recited the S.P. Translation of a Nursery Rhyme, sung by English mothers to their children. 'For us, adults,' I said, 'the words have lost their meaning, they are merely conventional signs of a somehow nonpersonal reality. What if the child's mind apprehends them as in this S.P. Translation?')

TAFFY WAS A WELSHMAN.

Taffy was a male native of Wales
Taffy was a person who practised seizing property of another un-
                [lawfully
    and appropriated it to his own use and purpose
Taffy came to the structure of various materials
        having walls
           roof
           door
           and windows to give light and air
    he came to that structure which was a dwelling for me
And there he appropriated to his own use
        one of the limbs of the dead body of
        an ox
        prepared and sold by butcher

I went to the structure of various materials
        having walls
           roof
           door
           and windows to give light and air
I went to that structure which was a dwelling for Taffy
Taffy was not there
Taffy came to the structure of various materials
        having walls
           roof
           door
           and windows to give light and air
Taffy came to that structure which was a dwelling for me

그림 8. 스테판 테머슨, 『바야무스』(에디션스 포어트리 런던, 1949). 135×216밀리미터.

왼끝 맞춘 글

프레스를 차렸다. 첼시에서 출발한 가버보커스는 이후 메이다 베일로 옮겼지만, 영국 문학계에서는 철저히 외부에 머물렀다. 테머슨과 프로스하우그가 나눈 대화와 함께한 작업 중에서 지금 거론하고 싶은 것은 테머슨이 '의미 구조 시'라고 이름 붙인 작업이다. 그의 소설 『바야무스』에는 그 개념을 적용한 예(그림 8)가 있다. 테머슨이 쓰고 프로스하우그가 출판할 예정이던 장편 시 「의미 구조 소나타」는 두 사람의 협업을 농축한 작품이 될 뻔했다. 그러나 그런 형태로는 끝내 출간되지 않았다. 출간 계획은 1950년에 발표됐다.

의미 구조 시는 타이포그래피를 이용해 언어를 벌거벗기는 한편 의미를 구현하려는 (또는 구상화하려는) 시도였다. 글줄 오른끝은 당연히 들쑥날쑥했지만, 그뿐 아니라 의미에 따라 나눈 글줄은 세로 축에 맞춰 정렬됐다. 막스 빌도 같은 원리를 이따금 사용했다. 예컨대 그의 1946년 글에 소개된 작품(그림 9)을 보면, 요소들이 가운데 축을 기준으로 나열됐지만 대칭을 따르지는 않는다. 3개 언어로 쓰인 제목은 'Architektur/architecture'라는 낱말을 기준으로 배열된 모습이다. 단순한 형태를 넘어 의미에 다가가려고 시도하는 예다.

영어를 배우던 테머슨과 그를 돕던 프로스하우그에게, '의미 구조' 조판은 단순히 (폴란드어, 프랑스어, 영어 등) 여러 언어 사전에서 낱말을 찾아보며 같은 뜻 낱말을 위아래에 나란히 적어 두던 습관의 부산물일지도 모른다. 그러나 한편으로는 당대 상황에 대한 반응이기도 했다. 훗날 테머슨은 이렇게 회고했다. "온갖 정치 선동꾼이 시인의 웅변술을 훔쳐 쓰던 시절 […] 의미 구조 시를 ('터뜨렸다'까지는 아니더라도) '고안'한 데는, 현실에서 나를 떼어 내 어딘가로 끌고 가려는 시도를 거부하는 뜻이 있었다."[7]

테머슨은 분류할 수 없는 저술가다. 때때로 그는 영국 실증주의에 맞장구치곤 했지만, 그 덫에 사로잡히기에는 너무 재미있는 동시에

7  스테판 테머슨, 『의미 구조 시에 관해』(On semantic poetry, 런던: 가버보커스, 1975) 16쪽.

II/3

**Moderne Schweizer Architektur**

**Architecture Moderne Suisse**

**Modern Swiss Architecture**

Herausgeber / Les éditeurs / Editors :   Arch. Max Bill . Zürich
Paul Budry . Lausanne
ing. Werner Jegher . Redaktor an der «Schweiz. Bauzeitung» . Zürich
Dr. Georg Schmidt . Konservator der Öffentlichen Kunstsammlung . Basel
Arch. Egidius Streiff . Generalsekretär des «Schweiz. Werkbund» . Zürich

Verlag Karl Werner . Basel

그림 9. 막스 빌이 디자인한 홍보물 표지. 그의 「타이포그래피에 관해」에
소개됐다. 원작 크기: 210 × 297밀리미터.

왼끝 맞춘 글

너무 심각한 인물이었다. 형이상학 쓰레기를 벗겨 내려는 태도는 확실히 당대에 속했다. 예컨대 수전 스테빙이 전쟁 시기에 펠리컨에서 펴낸 책 두 권, 『목적에 맞는 생각』과 『철학과 물리학자』에서 분석철학을 무기 삼아 당대의 정치적, 과학적 수사법에 맞선 데서도 그런 태도를 볼 수 있다.[8]

앤서니 프로스하우그에 관한 논의를 마무리하는 뜻에서, 1951년 그가 운영하던 인쇄소를 소개하는 「작업 개요」 책자 첫 페이지를 살펴보자(344쪽). 본문은 당연히 왼끝에 맞춰 있다. 당시 그가 뜻한 바를 약술한 글이다. 산업화 이전으로, 주변부로 되돌아가려 하지만, 생각은 정교하다. "장비는 의도적으로 최소화하고 기계 디자인도 단순한 것으로 국한했다. 행동주의 엔진이 아니라 최대한 자유를 누리는 작업실 공구이자 공작 기계가 되고자 하는 장비다. 이런 자유 안에서 개인은 새로운 배열 문제를 풀 수 있을 것이다." 그렇다, 바로 아도르노가 제안한 그것이다. "애초에 대량 생산용으로 고안되지 않은 낡은 매체가 새로운 시의성을 띤다. 면제의 시의성, 즉흥의 시의성이다."

앞서 묘사한 반형이상학적 태도와 결과물은 러시아와 이탈리아의 미래주의, 소용돌이파, 다다 등 1914년 무렵 아방가르드 문학이나 타이포그래피와 뚜렷하게 구별된다. 그런 초기 실험도 의미에 호응해 글을 조형하려 했던 것은 사실이다. 그러나 그 의미, 그 정신은 무척 달랐다. 1945년의 작업은 환상 없이 차분하고 조용하고 정확했다. 상상을 초월하게 끔찍한 일(수용소, 핵폭탄)이 실제로 일어났다. 이제는 잠시 멈춰 표피를 벗겨 내고 정말 무엇이 있는지 알아보는 수밖에 없다. 그러다 보면 얼마간 온당한 재건 기회가 생길지도 모른다.

나는 절망과 희망이 뒤섞인 당대의 정치 상황을 가리키려 했다.

8 수전 스테빙, 『목적에 맞는 생각』, 『철학과 물리학자』(하먼즈워스: 펭귄 북스, 각각 1939, 1945).

심지어 1944년의 아도르노에게도 조금이나마 희망은 있었다. 1945년 이후 20여 년에 걸쳐 일어난 재건 운동을 바라볼 때, 우리는 이런 정치성을 잊는 경향이 있는 것 같다. 예컨대 울름 디자인 대학은 메마른 기술 관료 실험실 정도로 여기는 시각이 일반적이다. 그러나 그 뿌리는 전후 재건 운동에 있었고, 구체적으로는 뮌헨의 저항 단체 '백장미단'을 기리려는 뜻에 있었다. 그곳에 출강했던 앤서니 프로스하우그는 언젠가 울름을 두고 무정부주의자의 꿈 같은 곳이라고 했는데, 그 표현은 진실을 시사한다고 생각한다.

　　요약해 보자. 나는 본문 왼끝 맞추기라는 태곳적 원리가 이전이 아닌 바로 그때, 즉 1945년 무렵에 재발견된 것은 흥미롭고 뜻깊다고 생각한다. 주역은 소수 주변인이었고, 만연한 타자기였다. 1945년의 실험이 이후 20여 년에 걸쳐 재건과 풍요라는 포괄적 흐름에 어떻게 포섭됐는지 추적해 봐도 흥미로울 것이다.

『인포메이션 디자인 저널』 7권 3호(1994). 1994년 1월 런던 빅토리아 앨버트 미술관에서 열린 『전후 유럽의 디자인과 재건 운동』 학술회의에서 발표한 강연이다. 이후 낭독한 형태 거의 그대로 『인포메이션 디자인 저널』에 실렸다.

# 망명가 그래픽 디자이너—
# 동화와 공헌

『추방된 미술』 전시회 강연, 런던 캠든 아츠 센터(Camden Arts Centre), 1986년 9월 24일

망명가 그래픽 디자이너들에 관해 이야기할 기회가 생겨서 기쁘다. 이 전시에서 그들이 차지하는 비중이 너무 작기 때문이다. (물론, 디자인의 비중이 미미한 모습에는 익숙한 편이다. 건축가가 딱히 할 일이 없을 때나 미술가가 궁여지책으로 하는 일이 디자인이니까.) 하지만 나는 이 분야에서 망명가들의 공헌이 상당하며, 어떤 면에서는 순수 미술에서보다도 상당하다고 느낀다. 나는 영국이라는 국지적 관점에서 말할 텐데, 이 나라 그래픽 디자인에서 망명가들이 어디에 공헌했는지 시사하는 방편으로, 아무래도 나 자신이 휩쓸렸던 망명의 여파를 이야기하면서 본론에 들어가는 게 좋을 것 같다.

그들을 처음 접한 건 레딩에서 타이포그래피를 전공하던 때였다. 과에는 교수가 (내 기억에) 여섯 명 있었는데, 그중 둘이 망명가였다. 한 명은 독일 출신 문자 조각가였고, 다른 한 명은 오스트리아에서 온 타이포그래퍼였다. 몇 킬로미터 밖에는 특히 유명한 망명가 디자이너가 살고 있었다. 독일에서 온 타이포그래퍼였는데, 나는 졸업 후에야 그를 알게 됐다. 여름방학에는 여기에 작품이 전시된 어느 디자이너의 스튜디오에서 일한 적도 있다. 졸업 학년 때는 아이소타이프에 관한 전시회 일을 함께했다. 아이소타이프는 오토 노이라트와 훗날 마리 노이라트를 중심으로 빈, 헤이그, 옥스퍼드, 런던에서 이루어진 작업이었다. 졸업 후에는 대학원에서 같은 주제를 연구했고, 1940년대부터 독일과 오스트리아 출신 디자이너들이

어눌한 영어로 주고받은 편지들을 읽으며 며칠을 보내기도 했다. 그러면서 말씨에 독일어 억양이 섞인 사람을 더 만나게 됐다.

나는 언제나 그런 억양에 매력을 느꼈다. 지성, 진지성, 정확성을 약속할 뿐 아니라, (그 못지않게 중요한 점으로) 그런 성격을 겸연쩍어 하는 기색이 없는 억양이었다. 왜 그런 자질은 '독일적'이라고 느껴질까? 독일 문화의 어떤 점이 그런 자질을 만들어 냈을까? 그리고 독일 문화의 어떤 점이 그들을 망명 길로 내몰았을까? (이곳에 온 사람들이 특정하게 규정된 집단이라는 점은 알고 있다.) 너무 거창한 질문이어서, 여기서는 감히 답할 생각조차 안 할 작정이다. 그러나 나는 영국 사회에 그런 자질이 부족하며, 디자인계에는 특히 부족하다고 느낀다. 망명가들이 공헌한 바에 관한 논지로 이런 억양 또는 어조를 내세우고 싶은 생각도 있다. 그보다 욕심을 내면 고비마다 난제에 부닥칠 것이기 때문이다. 누군가와 마주 앉아 왜, 어떻게 이곳에 왔는지, 어떻게 지내는지 대화하다 보면 금방 깨닫겠지만, 모든 경우가 (모든 개인이) 각기 다르다. 다룰 만한 사람도 그리 많지 않다. 생각나는 사람은 상업 미술가, 그래픽 디자이너, 타이포그래퍼를 통틀어 50명 정도다. 그러므로 거창하게 일반화할 근거를 찾기도 어려울 것이다. 그러나 우리처럼 그런 사람 몇몇의 주문에 걸린 이는 망명가의 존재를 매우 직접 느꼈고 (그들 소식을 부고란에서 자주 접하면서부터는 더 사무치게 느꼈으며), 따라서 더 포괄적으로 설명할 만한 뭔가가 있다고 생각하는 것도 자연스럽다. 그래서 나도 일차적인 인상을 한번 넘어서 보려고 한다.

먼저, 이른바 순수 미술과 디자인의 차이를 일부 정리하면 좋을 듯하다. 이 전시의 바탕이 된 베를린 전시 도록에 라야 크루크가 써낸 망명가 그래픽 디자이너 관련 에세이를 보면서 든 생각이다.[1] 그는 왜

---

1 새로운 베를린 미술 협회(Neue Gesellschaft für Bildende Kunst Berlin), 『추방된 미술, 1933~1945 영국』[Kunst im Exil in Großbritannien 1933-1945, 베를린: 프뢸리히 카우프만(Frölich und Kaufmann), 1986].

왼끝 맞춘 글

미술가보다 디자이너들이 (세속적인 의미에서) 더 잘 지내는지 궁금하게 여긴다. 왜 그들이 더 잘 적응하는가. 쉬운 설명은 디자인이 사회적이고 협동적인 일이라는 데 있다. 반면 순수 미술은 대체로 그렇지 않다. 디자인을 하려면 고객, 인쇄인, 제조 업자, 사무실 직원 등에 적응하고 동화할 수밖에 없다. 디자인은 호젓한 미술가 작업실에서 살아갈 수 없다. 베를린 필자가 시사하는 것과 달리, 이런 적응이 단순히 '상업화'는 아니다. 디자인을 그처럼 간단히 무시하고 싶지는 않다. 디자인에는 사회적 동기를 부여하는 전통이 있고, 그런 충동은 '상업적'인 작업에서도 실현할 수 있다. 상업적인 영역 밖에는 공공 영역이 있다. 전쟁 시기와 이후에는 그곳에서 망명가들이 공헌했다. 런던 트랜스포트, 정부 기관, 특히 공보부가 그런 예다.

여기서 우리가 그들에게 붙이는 명칭을 생각해 본다. 이 전시 제목은 물론 도록의 거의 모든 페이지에 등장하는 낱말이다. 어떤 이는 '추방'이라는 말을 거부한 것으로 안다. 그들은 쫓겨난 것이 아니라 스스로 선택해 이곳에 왔다. 영국 생활에 몰입했고, 전쟁이 끝나고도 돌아갈 생각을 하지 않았다. 내가 만나 본 디자이너는 모두 그랬다. 어떤 이는 '망명'이라는 말조차 거부한다고 들었다. 그 말이 붙으면 이상한 사람, 조금 수상쩍은 (예컨대 기업 이사회에는 끼워 주고 싶지 않은) 사람처럼 보인다는 이유다. 그러나 나는 '망명'이 풍기는 어감이 적당하다고 생각한다. 억양과 사고방식의 차이는 전달하면서도, 그들이 새 여권을 받았고 집도 장만했고 영국 음식도 좋아하게 됐다는 (또는 그러기로 작정했다는) 뜻 역시 허락하기 때문이다. 그처럼 적응에 성공한 이들을 묘사하는 말로, '추방'은 너무 극적으로 들린다. 그 말이 유행하는 건 정확한 술어여서가 아니라, 후대에 태어난 독일인과 오스트리아인의 감정 탓이 아닌가 싶다. 거기에는 참상을 가만히 목격한 부모 세대에 대한 절제된 분노도 있고, 떨쳐 일어나 떠나 버린 이들을 극화하는 태도도 있는 것 같다. 후자를 강조함으로써 전자에게 면박을 주고 싶어 하는 듯도 하다.

망명가 그래픽 디자이너

'추방 연구'(Exilforschung) 사업이 번창하는 것은 이런 감정에 힘입은 바가 클 것이다.

'추방'이 그래픽 디자이너들의 상황을 왜곡하기는 하지만, 그 말이 어울리는 디자이너를 (정확히 말하면 디자이너가 아닌지도 모르겠지만) 한 명은 떠올릴 수 있다. 마지막 순간, 그러니까 1938년 12월에 프라하에서 도망쳐 온 존 하트필드다. 여기 전시된 하트필드의 책표지들은 베를린과 프라하에서 그가 하던 작업과 거의 상통하지만, 그가 영국에 머물면서 한 작업 대부분과는 좀 다르다. 이 나라에서 그는 포토몽타주 작업을 만족스럽게 배출할 만한 출구를 결국 찾지 못했다. 『픽처 포스트』는 『아르바이터 일루스트리어테 차이퉁』이 아니었다. (그 작업은 표지 하나에 그친 것으로 안다.) 내가 가져온 책 두 권이 시사하듯, 그가 한동안 함께 일한 린지 드러먼드도 말리크 페어라크는 아니었다. 하트필드에게는 (표지 외에 도서 디자인 전반에 관한 감각은 부족했던 듯하므로) 다소 협소한 재능밖에 없었는데, 영국에서는 발휘할 만한 재능이 아니었다. 독일 밖의 정치 상황에 영어로 적용할 만한 재주가 아니었다는 뜻이다. 더욱이 그는 이곳에 머무는 동안 심하게 앓기까지 했다. 영국에서 제대로 평가받지 못한 그는 1950년에 독일로 (동독으로) 돌아갔다. 하트필드의 부적응이 흥미로운 건 존 하트필드뿐 아니라 영국 문화에 관해서도 시사점이 있기 때문이다. 그가 이 나라에서 성공하는 일은 상상하기 어려웠을 것 같다. 그의 작업은 도발적인 내용으로 가득했는데, 대부분은 독일에 국한된 내용이었다. 그도 그렇지만, (스튜어트 홀이 시사한 것처럼) 방법 면에서도 그의 작업은 당시 유행하던 편안한 사실주의, 즉 『픽처 포스트』의 기풍에 어울리지 않았다.[2]

2 스튜어트 홀, 「『픽처 포스트』의 사회관」(The social eye of Picture Post), 『워킹 페이퍼스 인 컬처럴 스터디스』(Working Papers in Cultural Studies) 2호(1972) 71~120쪽. 『타이포그래피 페이퍼스』 8호(2009) 69~104쪽에 개정된 글이 실렸다.

왼끝 맞춘 글

이제, 역시 내용으로 가득했지만 (엄밀한 의미에서 '그래픽 디자인'이 되기에는 지나치리만치 충실했지만) 이곳 시장에서 나름대로 성공한 그래픽 작업을 하나 살펴보자. 노이라트 부부가 운영하던 아이소타이프 연구소의 작업이다. 어떤 면에서, 오토 노이라트에게는 이 나라에 온 일이 일종의 성공이었다. 그는 언제나 영국인처럼 생각했고, 영국의 자유주의-경험주의 전통을 흠모했다. 예컨대 그는 1918년 이후 빈에서 주택단지 운동(Siedlungsbewe-gung)에 적극 참여했고, 따라서 이곳의 전원도시 운동에도 익숙했다. 아울러 G. D. H. 콜의 길드 사회주의에도 낯설지 않았다. 당연히 버트런드 러셀도 (철학뿐 아니라 정치적인 저술도) 읽었다. 아이소타이프는 영국의 점잖은 일러스트레이션 전통에 분명히 이질적이었을 텐데도, 이 나라에 수용됐다. 아이소타이프 연구소 (1942년 옥스퍼드에 설립)는 수전 스테빙, 줄리언 헉슬리, 랜슬럿 호그벤, 건축가 배질 워드, 존 트레블리언, 제인 애버크롬비 등 여러 진보적 지식인에게 지지받았다. 모두 지식의 분야 경계를 허물고 싶어 한다는 점에서 남다른 인물이었다. 초기에는 두 작업이 주를 이뤘다. 하나는 영화감독 폴 로사와 왕성히 벌인 협업이었다. 그리고 볼프강 포게스가 템스 허드슨을 차리기 전 발터 노이라트(오토의 친척은 아니었다)와 함께 운영하던 (사상 최초에 속하는) 출판 기획사 애드프린트가 있었다. 내가 가져온 책 두 권, 즉 『모두 할 일이 있다』 (There's work for all)와 『뭍사람과 뱃사람』(Landsmen and sea-farers)은 그렇게 아이소타이프와 함께 만든 애드프린트 도서의 전형적인 예다. 1943년부터 1950년까지 30권가량 나왔다. 『뭍사람과 뱃사람』 재킷에는 공교롭게도 하트필드의 서명이 있다.

아이소타이프는 1940년대 영국인들의 필요와 염원에 잘 부응했다. 1945년 이후 사회 민주주의적 재건 사업의 일환으로, 정보를 널리 퍼뜨릴 필요가 있었다. 로사가 감독하고 아이소타이프의 도표 애니메이션이 삽입된 영화 「풍요로운 세상」(촬영은 볼프강

망명가 그래픽 디자이너

주시츠키가 맡았다)이나 「약속의 땅」은 놀랍고도 감동적인 당대 기록물이다. (공교롭게도 로사는 런던에서 태어났고, 본명은 폴 톰프슨이었다. 어쩌면 그도 유럽인처럼 보이고 싶었던 것일까?)

이 전시에서 제대로 대접받는 인물로 F. H. K. 헨리온이 있다. 그리고 여기 전시된 그의 포스터에는 아이소타이프 작업과 같은 솔직성이 있다. 노이라트 부부나 하트필드와 달리, 헨리온은 엄밀한 의미에서 그래픽 디자이너였고 지금도 그렇다. 영국에서 가장 중요한 디자이너에 속한다. 『가디언』지 미술 평론가는 이들 포스터가 이번 전시의 "주요 재발견 성과"라고 했는데, 이는 영국 미술 평론가들이 디자인에 얼마나 박식한지 말해 준다. 그는 HDA 인터내셔널이나 헨리온 러들로·슈미트는 물론 헨리온이라는 이름도 이제야 처음 들어 봤고, 그가 포스터 미술가에서 컨설턴트 디자이너로 변신한 다음 해낸 KLM, BEA, BL, C&A, LEB, GPO 작업 등에 관해서도 아무것도 몰랐던 것이 분명하다.* 나는 헨리온이 KLM, BEA, BL 등등보다 '상이군인을 도웁시다'처럼 근사한 포스터 작업을 더 많이 했다면 좋았겠다고 자주 생각한다. 그러나 그건 부당하고 비현실적인 생각이다. 게다가 내가 제시하고 싶은 논지의 핵심은 헨리온의 후기 활동에 근거한다.

망명에 관한 명제 중에는 현대주의를 둘러싼 것도 있다. 미술이나 디자인 영역 밖에서 페리 앤더슨이 정립한 명제다.[3] 단순화해 보면 이렇다. 가장 현대적인 사람들은 미국으로 갔고, 우리는 보수 반동을 받았다. 예컨대 포퍼와 비트겐슈타인은 이곳에 왔고, 아도르노와

---

* KLM: Koninklijke Luchtvaart Maatschappij, 네덜란드 국영 항공사. BEA: British European Airways, 영국 유럽 항공. BL: British Leyland, 영국의 자동차 회사. C&A: 다국적 백화점 기업. LEB: London Electricity Board, 런던 전기 공사. GPO: General Post Office, 영국 우체국. KLM과 C&A를 제외하면, 모두 현재는 사라졌거나 형태가 바뀌었다.

3 페리 앤더슨, 「국민 문화의 구성 요소」(Components of the national culture), 『뉴 레프트 리뷰』 50호(1968) 3~57쪽. 그의 책 『영국 문제』[English questions, 런던: 버소(Verso), 1992]에도 실렸다.

마르쿠제는 미국에 갔다. 우리는 이사야 벌린을, 그들은 베르톨트 브레히트를 받았다. 이 명제를 미술과 디자인에 적용해 보면, 그로피우스와 브로이어는 여기서 제대로 된 직업을 찾지 못하다가 하버드로 갔다는 점, 모호이너지는 잡다한 일만 하다가 시카고로 갔다는 점이 떠오른다. (여기에 전시된 포스터 두 점이 그런 예다. 모호이너지가 이름을 밝히고 한 작업 중에서는 가장 따분한 편이다.) 전에는 나도 이 명제가 꽤 설득력 있다고 생각했지만, 이제는 좀 다르다. 앤더슨처럼 급진적, 사회주의적인 사례를 거론하고 싶다면, 전쟁 이후 현대주의에 무슨 일이 일어났는지, 미국에서 현대주의가 대기업 자본주의와 얼마나 친밀한 관계를 맺었는지, 그 역사도 살펴봐야 한다. 게다가 알다시피 브레히트, 블로흐, 아도르노, 호르크하이머 같은 이들은 얼마 기다리지도 않고 독일로 돌아갔다.

그렇지만 그래픽 디자인으로 돌아가 보자. 유럽이나 미국과 마찬가지로, 영국에서도 그래픽 디자인은 사실 지난 30~40년 사이에 일어난 현상이다. 사람들이 삽화나 장식 없이 통합되고 대체로 추상적이거나 추상화한 그래픽 이미지를 제작하기 시작한 건 고작 1945년 이후다. 이 그래픽 디자인은 전간기 유럽 현대주의가 확장하거나 발전한 결과다. 삽화 같은 드로잉 대신 사진과 상징적 형태를 이미지 수단으로 활용한 새로운 타이포그래피가 그런 예다. 간단히 말해 이렇다. 그 변신은 (작품에 서명하는) 포스터 미술가 헨리온이 항공사 상징물과 공공 은행 리플릿과 런던 트랜스포트 표지 체계 등을 디자인하는 팀을 통솔하고 기업체 간부를 만나는 헨리온으로 변신한 과정이라 볼 수 있다. 이런 변천에는 전쟁 이전 상업 미술가와는 기술과 적성이 전혀 다른 사람들이 필요했다. 손재주는 덜 중요했다. 더 필요한 건 분석력과 사람을 상대하는 능력, 그리고 (운이 좋으면) 그래픽 재능과 좋은 형태 감각이었다. 독일어 억양에서 내가 어떤 자질을 연상하는지 눈치챈 사람이 있을 것이다. 예리성, 지성, 미적대지 않고 요점을 찌르는 기질 등이 그런 자질이다.

망명가 그래픽 디자이너

이처럼 상업 미술에서 그래픽 디자인으로 이행하는 추세에
중요한 영향을 끼친 망명가가 몇몇 있다. 분야를 이끈 헨리온과 한스
슐레거가 먼저 떠오른다. 루이스 바우트하위선도 생각할 만하다.
네덜란드인이었지만, 1940년 독일이 침공하자 이곳에 왔다. 내가
특히 좋아한 인물은 어니스트(에른스트) 호흐였다. 디자이너로,
교육자로, 위원회 위원으로 그가 이면에서 벌인 활동은 내가
설명하고자 하는 접근법을 대표한다. 그리고 내가 진짜로 말하고 싶은
점은, 철저한 영국인이 아니거나 영국 문화에 구애받지 않았던 이들로
대상을 넓힐 때 논지가 더 튼튼해진다는 점이다. (아버지가 노르웨이
출신인) 앤서니 프로스하우그, (부모가 남아메리카 출신인) 에드워드
라이트, (폴란드 출신) 로메크 마르베르, (이탈리아 출신) 제르마노
파체티 등이 모두 크게 공헌한 인물이다.

이처럼 그래픽 디자인의 형성 과정을 강조하다 보면, 예컨대
영국의 전통주의 타이포그래피에 진출한 이들을 배제하게 된다.
베르톨트 볼페와 한스 슈몰러가 대표적이다. 하지만 이런
타이포그래피 관습 안에서도, 슈몰러가 펭귄 북스에서 이룬 업적은
철저히 '독일적'이었다. 정확하고 분석적이며, 독일의 최고 수준 도서
제작 전통을 물려받았다는 뜻이다. 이 점에서 그는 치홀트가 시작한
펭귄 북스 타이포그래피 '개혁'을 참되게 이어갔다. 위대한
현대주의자 치홀트는 이 나라에 일하러 올 무렵 (1947년) 이미
전통주의자로 변신한 상태였지만, 질서와 통합을 향한 충동은
변함없었고, 여기서는 그 충동을 대형 출판사 도서 디자인과 제작을
조직화하는 일에 적용했다.

망명의 좋은 예로, 나는 A4 등 DIN 종이 규격이 이 나라에 도입된
일을 꼽고 싶다. 물자 부족 시대의 산물로서, 1차 세계 대전 직후 독일
표준 위원회가 도입한 체계. 1920년대와 30년대에는 '새로운
(현대) 타이포그래피'에서 핵심 요소가 됐다. DIN 판형 덕분에
종이와 인쇄계에 필수적인 질서가 부여됐다. 현대주의가 꿈꾼 효율성,

왼끝 맞춘 글

그리고 효율성을 통한 아름다움을 (그리고 좋은 비례를) 실현해 준 체계였다. 2차 세계 대전 후에는 (국제 표준화 기구를 통해) 세계 표준이 됐고, 1950년대에는 이 나라에서도 도입 움직임이 일기 시작했다. 눈에 띄는 주창자로는 왕립 영국 건축가 협회와 빌딩 센터가 있었는데, 그들에게는 기술 자료 판형 표준화가 시급한 문제였다. 결국 1959년 영국 표준원에서 인정받은 DIN 판형은 1960년대 들어 이곳의 디자인계에서도 점차 수용됐으며, 업계도 뒤따랐다. DIN 판형의 당연한 밑바탕인 미터법으로 도량형이 바뀐 일도 큰 힘이 됐다.

내가 제안하고 싶은 것은, 30년 전 유럽에서 일어난 사건이 뒤늦게 전파돼 DIN 종이 규격이 도입된 일이야말로 지대하고 근본적인 망명이라는 (추방이 아니라는!) 것이다. 그리고 당연한 일이겠지만, 새 종이 판형을 가장 열심히 주창한 인물 몇몇은 망명가와 비영국인이었다. 어니스트 호흐, 존 톰킨스 (본명 율리우스 타이허), 그래피스 프레스 등이 그런 예다. SIA(당시 이름으로 산업 미술가 협회)도 일정한 역할을 했는데, 그곳에서도 비영국인이 중요한 구성원이었다. 마지막으로 제시하고 싶은 증거는 (마지막 이미지로 보여 줄 수 있다면 좋겠는데) 1964년 헨리온이 『펜로즈 애뉴얼』에 '종이와 잉크의 합리화'라는 제목으로 써낸 글에 실린 지은이 사진이다. 그의 사무실에서 찍은 사진이었는데, 배경에는 A4 용지에 인쇄하거나 타자한 정보를 저장하는 기록철 시스템이 아름다운 모습을 뽐내며 벽을 뒤덮다시피 하고 있었다. 마치 독일 표준 위원회가 폰드 스트리트로 옮긴 모습이었다.

1986년 캠든 아트 센터에서 열린 전시 『추방된 미술』 연계 행사로 열린 강연 시리즈 가운데 하나였다. 행사는 모니카 봄-두헨이 기획했다. 관객은 소수였고, 나는 전시 자체를 삽화로 쓰는 한편, 보완책으로 책 몇 권을 가져가 돌려 볼 수 있었다. 여기에는 그때 했던 강연을 그대로 옮겼지만, 원고를 바탕으로 디자인사 학회지 3권 1호(1990)에 써낸 글도 있다.

망명가 그래픽 디자이너

# 기호와 독자

# 기호학과 디자인

서론—이론과 실천

기호학이 디자인 이론에 존재한 시간은 꽤 길다. 적어도 25년은 되는 듯하다. 그러나 늘 가능성 또는 약속으로서 유령처럼 존재했을 뿐, 정확히 규명된 적이 없다. 디자인에서 기호학이 차지하는 위치와 정체는 여전히 불확실하다. 두 가지 요인으로 이를 설명할 수 있다. 첫째, 기호학 자체의 문제다. 기호학은 독자적 학문인가, 아니면 학제간 매개 분야인가? 예술인가 과학인가? 언어학과는 어떤 관계인가? '기호학'인가 '기호론'인가? 퍼스인가 소쉬르인가? 만약 소쉬르라면, 어느 판? 이런 이슈를 광범위하게 논하는 기호학 자료는 많지만, 기호학 개념을 실천하는 데 유익한 자료는 많지 않다. 기호학과 디자인의 관계가 불만스러운 두 번째 요인은 디자이너들이 활동을 이론화하는 데 무기력했다는 점이다. 디자인의 본성은 무엇인가? 엔지니어링에서 패션 디자인까지 모든 범위에서 하나의 포괄적인 디자인 개념을 상정하는 것이 온당한가? 디자인이 직업이고 직종이라면, 학문일 수도 있는가? 독자적인 이론을 수립할 수 있는가, 아니면 언제나 다른 분야에서 이론을 빌려야 하는가? 이런 수수께끼가 얼마나 까다로운지 고려하면, 기호학과 디자인이 대체로 부질없는 주제가 된 것도 놀랍지는 않을 것이다.

디자인 실천에 관한 생각 또는 이론과 디자인 작품의 비평 또는 평가에 관한 이론을 구별하면 디자인 이론 개념을 좀 더 분명히 할 수 있다. 물론, 둘을 선명하게 나눌 수는 없다. 디자이너도 보통 사람이다. 우리도 보통 세상에 산다. 예컨대 역사 지식은 디자인 실천과 비평을 아우른다. 실무를 하지 않는 이들이 생산할 수도 있지만, 새로운 물건을 만드는 이들의 의식에 파고들기도 한다.

그리고 일반적으로 말해, 디자인 행위와 이론이 건강해지려면 모두
보통 세상, 즉 그들이 봉사하는 세상에서 단절되지 말아야 한다.
그러나 이처럼 공통 기반을 인정한다 해도, 디자인이 독자적이고
전문적인 활동이라는 관념 자체가 고유한 이론 체계도 있을 것 같다는
추측을 낳는다. 그러므로 디자인 실천에 관한 이론, 즉 디자인
방법론도 필요하고, 그와 (연관은 되지만) 별도로 디자인 산물을
조명하는 이론도 필요하다고 가정하고 논의를 이어갈 수 있겠다.

　　기호학에 관한 이야기는 대부분 기호 이론이 디자인 산물 이해에
유익한 편이라고 시사한다. 예컨대 데이비드 슬레스(1986)는
기호학자를 (디자이너가 아니라) 패션 평론가에 비유한다. 기호학은
언제나 읽기와 관련된 분야, 해독과 해석에 관련된 분야로 묘사된다.
이들은 필수적인 행위다. 읽기가 하나의 행위이자 의미 구축 과정인
것은 분명하다. 그렇지만 기존하는 무엇을 해석하는 일과 물질적 생산
과정을 결정하고 감독하는 일은 엄연히 다르다. 물론 이런 구분 역시
절대적이지는 않고, 따라서 필요 이상 강조하면 안 된다. 디자인은
(아무것도 없는 상태를 바탕으로 설명할 수 없는 아름다움을 창출해
내는 천재 예술가 관념과 달리) 무에서 유를 창조하는 행위가 아니기
때문이다. 오히려 디자인은 여러 까다로운 제약이 상호 결부된
상황에서, 주어진 재료를 가지고 하는 작업이다.

　　어떤 그래픽 디자이너가 다음 주 월요일까지 카탈로그
레이아웃을 마쳐야 한다고 치자. 어떤 사진을 써야 할까? 보여 주어야
하는 물건을 가장 잘 보여 주는 사진과 보여 주는 내용은 적어도
인쇄를 잘 받을 만한 사진 가운데 하나를 선택해야 할지도 모른다.
이때 디자이너는 이미지의 뜻을 해석해야 한다. 그리고 바로 그 순간
이론적 이해가 디자인 실무에 쓰이게 된다. 사진 선택 문제를 계속
예로 삼아 보면, 이미지의 뜻과 관련해 최근에 개발된 이론은
디자이너가 이미지를 쓰는 방법에도 충분히 영향을 끼칠 수 있다.
예컨대 이미지를 잘라 쓸 것인가, 이미지 테두리를 보여 줄 것인가

아니면 페이지 밖으로 블리드 처리할 것인가 하는 문제를 보자.
이들은 극히 실무적인 (그래픽 디자이너가 늘 접하는) 질문이지만,
동시에 세계의 표상을 다룬다는 점에서 고도로 이론적인 사안이기도
하다. 테두리를 드러내면 현실의 연속성을 부정하게 될까, 아니면
그런 인식 틀이 언제나 쓰인다는 사실을 인정하게 될까?

이 사례는 이론 성찰과 실천 행위가 동시에 일어나 서로 겨룰 때
가장 좋은 효과가 나타난다는 점을 시사한다. 그러나 이론과 실천이
뒤얽힐 수는 있어도, 둘은 엄연히 다르다. 누군가가 사진을 검토할 때,
그 행위는 이론적일 수도 있고 실천적일 수도 있다. 어떤 방향을
향하느냐에 따라 달라진다. 평론가도 디자이너 못지않게 꼼꼼히 볼 수
있고, 그로써 (기사나 평론을 쓴다면) 돈도 벌 수 있을지 모르지만,
보는 사람마다 충족해야 하는 요건과 맥락은 다르다. 평론가의 업무가
생각을 만들어 내는 일이라면, 디자이너의 업무는 철저히 현실적이고
물질적인 의미에서 이미지를 제작하는 (또는 복제하는) 일이다. 두
사람 모두 정해진 일정에 맞춰 압박을 받으며 일할지도 모르지만,
디자이너가 받는 압박, 즉 제작 업무를 위한 책임은 평론가가 받는
압박과 종류가 다르다. 이론과 실천은 행해지는 공간도 다르다.
전자는 (대개 혼자 하는 일이므로) 도서관이나 개인 서재에서, 후자는
(업계 카탈로그, 안내 책자, 서류철, 작품 표본 등이 선반에 북적대는)
디자인 사무실이라는 사회적 공간에서 일어난다. 이론은 책과 저널,
강연과 강의실에서 발현된다. 그리고 디자인 사무실이나 작업실에서
이루어지는 실천에서 분리된다.

기호학의 약속
디자인 이론가에게 기호학의 크고 단순한 매력은 사물과 이미지의
의미를 다룬다는 점이다. 그전까지 디자인 행위를 개념화할 때 흔히
인용된 정보 이론은 신호밖에 상정하지 못한다. 순환계에서 일어난
동요가 채널을 따라 내려가며, 지성 없는 발신자에서 지성 없는

기호학과 디자인

수신자로 전달된다. 의미론적 차원이 없다. 기호학은 기호를 소개하고, 동시에 의미와 인간 세상 전체 영역을 제시한다. 그러면서, 어쩌면 무미건조한 정보 이론의 한계를 벗어나는 길을 가리켜 준다.

정보 이론이 디자인 행위를 사유하는 데 필요한 개념과 은유를 조달해 주던 시대는 지났다. (그 의존도는 1950년대에 최고에 달했고, 1960년대까지 이어졌다.) 하지만 우리는 여전히 '정보'의 주문에 걸린 채 살고 있다. '정보 기술'이 확산하고 대중화한 탓이다. 이제 보편화한 그 용어에서, '정보'는 해당 기술을 낡은 기술과 구별해 주는 지능 또는 소프트웨어를 시사한다. 한편, 다른 맥락에서 '정보'는 (예컨대 광고 같은 사치품과 달리) 필수적 메시지를 소통한다는 인상을 주면서, 실제로 그 효과를 평가하고 어쩌면 정량화할 수도 있다고 시사한다. 본 학술지의 이름부터가 이런 '정보' 개념에 담긴 희망을 증언한다. 과거에는 단순히 '그래픽 디자인'이라 불리던 곳에서 오늘날 '정보 디자인'이나 '시각 정보' 교과 과정이 나타나는 현상도 마찬가지다. 과정 이름을 둘러싼 술책은 (실질적인 효과는 없이) 간판만 바꿔 다는 짓에 불과할 수도 있지만, 아무튼 적어도 주제를 더 잘 이해하려는 소망을 시사하는 것은 사실이다. 그리고 최근 유행하는 '정보' 개념도 뿌리는 디자인이 봉착했던 막다른 이론에 있는지 모르지만, 그 점을 핑계 삼아 오늘날 절실한 사안으로 그래픽 디자인을 유도하려는 시도를 꺾으려 해서는 안 된다.

사용자를 특히 강조하는 정보 디자인 맥락에서는 의미론적 차원을 의식하는 것이 더더욱 적절하다. 덕분에 이해란 단순히 메시지 수신이 아니라 의미를 구축하는 것이요, '의미'는 매우 다양한 요인에서 영향받는다는 점을 계속 상기할 수 있다. 소쉬르가 근본적으로 통찰한 것처럼, 언어 기호는 임의적이고 '필연성이 없다' (unmotivated). 즉, 어떤 낱말의 뜻과 음성 구조가 반드시 연관되어야 한다는 법은 전혀 없다. 그러나 시각적 묘사 영역에서도, 이미지의 의미는 분명하지 않다. 사진은 (노출 순간 빛이 필름에 작용한)

현실의 각인이지만, 어쩌면 그렇기에 더더욱 의미는 불분명하다.
나무를 보여 줄 수는 있다. 그렇지만 어떤 나무 말인가? 여기서 자신이
학습한 지식에 비추어 의미를 정하는 사람은 보는 사람이다. 어떤
계절일까? 나이는 얼마나 먹은 나무일까? 언제 찍은 사진일까?
바람은 있었을까? 이미지를 이해하는 데 이런 사항은 과연 얼마나
중요할까?

의미론적 차원이 존재하는 것은 불가피하다. 순전히 기능적으로
의도된 의사소통에도 그런 차원이 있다. 텍스트와 이미지는 언제나
특정인에 의해, 특정한 목적을 위해 만들어지므로, 의도가 남긴
흔적이 있을 수밖에 없다. 예컨대 공공기관 서식의 언어적, 시각적
특성에서는 발행 기관의 성격을 엿볼 수 있다. 복잡하고 관료적인
(익숙한) 서식뿐 아니라, 최근 들어 시도된 단순하고 인간적인
(뻔하지 않은) 서식도 마찬가지다. 후자는 새로운 계몽 정신 또는
교감하는 언어를 통한 효율성을 주장한다.

데이비드 슬레스가 시사하는 것처럼, 평범한 듯한 사물에 숨은
의미와 동기를 분석하는 것이야말로 기호학적 사유가 이룬 성취다.
기호학적 검증은 이념적, 정치적 차원을 열어 보일 수 있다. 이처럼
기호학은 생산물을 비평하는 데 특히 이바지했고, 대체로 그런
비평에만 머물렀다. 생산물 디자이너에게는 피드백을 통해서나 문화
전반에 서서히 침투한 결과로서 간접적인 영향밖에 끼치지 못했다.

예컨대 정부의 대민 소통 매체를 기호학적으로 분석하는
작업처럼 기호학이 그래픽 디자인에 이바지하는 바를 고려할 때,
'의미 차원'에도 당연하되 근본적인 차이가 있다는 점을 기억할
필요가 있다. 어떤 텍스트건 단순 의미 혹은 직접 의미가 있는가 하면,
부가 의미도 있다. 가령 여성에게 결혼 여부를 묻는 서식이 있다면,
그것은 직접 의미에 속한다. 더 깊은 수준에서 문제를 분석하려면
이면에 숨은 가정을 검토해야 한다. 사회가 여성과 남성에게 기대하는
생활 방식은 무엇인지, 정상적인 형태는 무엇인지, 무엇이 용납되고

　　　　　　　　기호학과 디자인

무엇이 묵인되며 무엇이 거부되는지 등을 살펴봐야 할 것이다. 그런 요소는 대민 소통 매체의 언어적 질감에 (세부적인 문장 구성이나 어휘 선택에) 스며든다. 그 흔적은 틀림없이 생산물의 시각적 질감에도 남을 것이다. 또는 나무 사진으로 돌아가 보자. 이미지의 직접 의미는 이미 드러났다. 눈에 보이는 바로 그것, 즉 나무다. 더 깊이 분석하자면, 배경에 어두운 구름이 깔렸다는 점 등을 고려해야 할 것이다. 위험의 조짐? 아니면 이 나무는 다가오는 폭풍에서 몸을 피할 대피처와 안전을 암시하는가? 이렇게 납작한 풍경에 홀로 선 모습은 탐욕스러운 기업형 농업에 대한 마지막 저항 같아 보이기도 한다. 이런 식으로 분석은 이어진다.

이런 분석이 특별히 '기호학적'인지는 미심쩍을지도 모른다. 의미와 함축에 민감한 실용적 해설자라면 늘 하던 일 아닐까? 기호학이 이런 분석에 상당하다고 인정하는 것은, 결국 '기호의 과학'이라는 소망이 약호(code), 담론(discourse), 텍스트, 외시(denote), 기호화(signify) 등 몇몇 핵심어를 이용해 숨은 이념을 탈신비화하고 드러내는 데 치중하는 사유 양식이 되어 버렸다는 점을 인정하는 꼴이다. 아무튼 디자인 이론에 이바지할 가능성이 있는 문화 비평가들은 엄밀한 유사 과학적 기호학 분석을 포기한 듯하다.

언어 비유와 위험

기호학적 관점의 매력에는 말 없는 사물에 의미를 부여해 준다는 점이 있다. 한 디자인 분야(건축)에서 특히, 일부 평론가와 이론적 건축가는 2차 세계 대전 후 현대주의가 걸려 넘어진 장애물을 돌파하는 수단으로 기호학을 환영했다. 단순 기능만으로는 타당성을 옹호할 수 없는 건물 요소, 즉 장식을 기호학이 정당화해 주었기 때문이다. 건축에서 기호학 유행은 흘러가는 중이지만, 현대주의에 대한 반발은 이제 이론적 정당화에 기대지 않고 본능을 따를 만큼 자신감을 느끼게 됐다. 이제 다시 건물은 의미를 띨 수 있다ㅡ특정

왼끝 맞춘 글

현대주의가 개입하기 전까지는 태곳적부터 누렸던 권리를 되찾은
셈이다.

기호학자들이 제안한 언어 비유에는 거창한 의미 부여에
뒤따르는 매력과 자신감을 되찾아 주는 힘이 있었다. 프로이트 이론과
마찬가지로, 기호학은 아무리 혼란스럽고 뒤죽박죽인 현실이라도
분석할 수 있고 원인과 이유를 밝힐 수 있으며, 나아가 하나의 체계로
해석할 수도 있다고 말해 준다. 종류를 불문하고 의사소통을 이해하는
데 음성 언어를 모델 삼을 수 있다고 믿는다면, 언어와 같은 수준의
질서 체계도 찾아낼 수 있을 것이다.

언어학 분석을 다른 영역에 옮겨 심는 일이 무리라는 점은 이제
분명히 밝혀진 상태다. 가령 어떤 이미지의 '통사론'을 이야기한다면,
거기서 '관형사'에 해당하는 것은 무엇이고, '명사'는 무엇이며
'동사'는 무엇인가? 설사 언어 외 사례에서 언어 단위에 비유할 만한
고립 단위를 상정한다 해도, 언어 구조 개념만큼이나 광범위한
사례에서 그런 비유가 유효할까? 언어 비유는 막연한 수준일
뿐이므로, 아마 세부를 따지는 순간 무너져 버릴 것이다.

기호학을 그래픽 디자인에 적용하면 특히 혼란스럽다. 기호학
또는 기호론(퍼스가 아니라 소쉬르에서 발전해 나온 조류로, 시각
이미지 해설자 사이에서 특히 영향력 있다)은 대체로 언어학에서
빌린 개념을 응용해 발전했다. 레비스트로스의 인류학, 바르트의 문화
분석, 라캉의 정신분석, 그리고 모든 작업에서 출발한 사유와
연구에서 그런 전유는 분명히 드러난다. 여기서 언어 비유는 단순한
비유를 넘어 언어 자체가 거대하게 확장된 꼴이 된다. 세계는 읽거나
해독하거나 (최신 이론에 따르면) 해체해야 하는 '텍스트'가 된다. 이
시각에 대해서는 상당한 반론이 있다.

그래픽 디자인에서 가장 즉각적이고 국지적인 반론은, 기호학
장치를 언어와 밀접한 자료에 적용할 때 발생하는 혼란에서 나온다.
그래픽 디자인에서 상당한 비중을 차지하는 텍스트 자료를 말한다.

비언어 영역에서 기호학을 다시 꺼내 언어에 물든 연구에 적용하면, 기껏해야 과장되고 최악의 경우 불필요한 도구처럼 보일 것이다. 텍스트의 일차적 직접 의미는 말 없는 사물에서 의미를 풀어내려고 특별히 설계된 기호학 장비를 쓰지 않고도 얼마든지 이해할 수 있다.

　로저 스미스(1986)가 논한바, 용어 혼란은 기호학을 그래픽 디자인에 적용하기가 거추장스러운 이유를 잘 밝혀 준다. 기호학에서 '기호'나 '상징' 같은 낱말은 엄밀하고 특수한 의미를 띠게 되었는데, 그들이 재투입된 디자인의 투박한 물질 세계에서, '기호'(sign)는 '글자를 그려 넣은 사각형 나무판'을 뜻할 수도 있다.* 기호학에서 '상징'(symbol)은 상당히 특정한 기호 범주이지만, 그래픽 디자인에서는 어떤 생각이나 사람 일을 대신하는 다소간 추상화한 이미지를 가리키는 말로 매우 폭넓게 쓰인다. 이런 혼란은 기호학자 사이에서도 용어에 관한 합의가 이루어지지 않은 탓에 더 심각해진다. 이 모든 사정은 기호학이 그래픽 상징이나 상징체계 디자인에 (즉, 실천 가능성에 대한 기대가 가장 컸던 분야에서) 별 도움이 되지 못한 이유를 설명해 준다. 언뜻 기호학 이론과 그래픽 디자인에는 공통 용어가 많아 보이는 탓에, 일부 그래픽 디자이너가 '기호의 과학'이라는 묘약에 희망을 품었던 듯하다. 근거 없는 약속은 묘약의 특징이다. 투약에 따르는 실망 또한 마찬가지다.

　기호학 주류에 대해 가장 중대한 반론은 소쉬르의 일부 주안점에서 도출된다.[1] 잘 알려진 것처럼 소쉬르는 '랑그'와 '파롤'을 구분하고 언어 연구를 공시적 접근과 통시적 접근으로 이분하면서, 언어학을 전자 방향으로 옮기려 했다. 그는 언어 체계('랑그')와 규칙, 구조 연구를 지향했고, 그만큼 개별 발화('파롤')의 특성에는 관심을 덜 보였다. 그리고 언어학은 언어 형태 진화에만 골몰하던 19세기의

---

* 영어 sign에는 '기호'라는 뜻뿐 아니라 '간판' 또는 '표지판' 같은 뜻도 있다.

1 팀파나로(1970: 135~219쪽)가 시사한 논지를 따른다. 아울러 이글턴(1983: 109~15쪽)과 앤더슨(1983: 40~55쪽)이 제기한 비판도 참고.

역사적 (통시적) 관점에서 벗어나야 한다고 여겼다. 어떤 시대건, 주어진 시대에 기능하는 총체로서 체계를 (공시적으로) 연구해야 한다는 생각이었다. 그가 활동하던 맥락에서는 소쉬르의 입장도 필요하고 적절했다. 그렇다고 소쉬르 언어학을 언어 외 물질에까지 적용하는 일이 정당화되지는 않는다. 앞에서 논한 것처럼, 언어 비유는 미심쩍다는 것이 한 가지 반론이다. 소쉬르가 역사도 배제하고 일상적인 사람 사이 대화에서도 유리된 '구조'만을 강조한다는 점을 고려할 때, 비판은 더욱 강해진다. 인간이 만든 체계 중에서도 특히 변화가 느리고 복잡한 편인 언어를 논할 때는 몰역사적 접근이 타당할지 몰라도, 성격이 전혀 다른 물질에 옮겨 놓으면 그 접근법은 오해를 낳을 수 있다. 여기서 '물질'은 말 그대로 물질이다. 물리적 질료라는 뜻이며, 그런 의미에서 비물질적이며 무한정한 언어와는 전혀 다르다는 뜻이다. 기호학자는 물체에 관해서도 의미 해석권을 주장하지만, 물체에는 '의미 작용'과 '구조'(정신적, 추상적 구조)에 국한된 논의로는 만져 볼 수조차 없는 실체와 존재감이 있다.

기호학, 특히 강의실과 학술지 같은 온실에서 배양된 기호학은 사물의 물질적 속성과 물건이 생산되고 사용되는 조건을 (그 역사를) 무시하는 경향이 있다. 문학 연구에서는 (문학을 비물질적 언어와 관념의 구성체로 본다면) 비물질적 접근법이 적당할 것도 같지만, 그곳에서조차 기호학의 추상적 관점은 부질없는 것으로 드러났다. 예컨대 레비스트로스의 구조 인류학에서 영향받은 문학 평론은 대개 이항 대립 분석을 통해 텍스트의 기제를 풀어헤친다. 그러나 "그래서 뭐가 어쨌다고? 그런 분석이 무엇을 설명해 주지?" 하는 느낌은 언제나 남는다. 구조주의는 디자인 비평에 아무 영향을 끼치지 않았는데, 여기에는 디자인계가 학계와 워낙 거리가 멀고 신비하게 폐쇄적인 탓도 있을 것이다. 그러나 물질 세계에 (마감, 청구서, 기계 제약, 접착제 특성의 세계에) 그처럼 깊이 파묻힌 활동을 다루는 데 과연 구조주의가 어떻게 성공할 수 있었을지는 상상하기 어렵다.

기호학과 디자인

최근 이론과 실천의 괴리가 특히 도드라지는 곳은, 역설적으로, 유물론과 정치 참여 분야에서 가장 요란하게 활동한 이들의 작업이다. 영국에서는 문화 연구 분야, 예컨대 학술지 『블록』에 실린 일부 글에서 그런 경향이 보인다. 여기서 주된 경향은 (이제 시들해지는) 알튀세르의 구조적 마르크스주의였는데, 거기서는 이론적 장치를 가다듬는 일 자체가 '실천'으로 간주되며 비평가의 관심을 온통 흡수해 버린다. 일상적, 실천적 현실 세계에 관한 관심은 사라지고, 행여 제기되더라도 '경험주의적'이라고 무시당한다. 이 공시적 관점에서 역사는 부정되고, 그런 부정과 함께 물질적 사물과 과정을 설명할 가능성도 사라진다.

점점 늘어나는 문화 연구 작업은 디자인 비평, 특히 디자인 교과 과정에서 이론, 역사 과목 (영국에서는 '보완' '교양' '연관' 교과목 등으로 불리는 잡학 과목) 일부를 구성하는 비평론과 연관해 일정한 의미가 있다. 그런 과정을 가르치는 이들이 이론적 근거로서 기호학에서 영향받은 개념들을 참고한다는 점에서도 그렇다. 그런 강좌가 디자이너의 교육과 실천에 어떤 결과를 낳을지는 쉽게 상상이 되지 않는다. 작업실과 실기실에서 대개 유리된 이론이 실제 작업에 어떤 영향을 끼치는지는 알기 어렵다. 그러나 이 관계에는 한 가지 뚜렷한 난점이 있다. 대중문화에 적용되어 개발된 문화 연구는 배타적인 고급문화에만 적대적인 것이 아니라 문화에서 가치 변별 자체를 일체 반대한다. 그러다 보니 디자인에서도 고매하고 개혁적이며 때로는 혁명적이기까지 한 전통과 (즉 윌리엄 모리스 등의 전통과) 갈등하게 된다. 그런 디자인은 물질 세계를 정돈하는 것과 같은 방향에서 좋고 나쁨을 가리는 기준을 틀림없이 고수할 것이다. 자신감 있는 디자인 교육이라면 바로 그런 추정에 근거해야 한다.

왼끝 맞춘 글

구조주의 기호학의 퇴조

이번에도 영국 그래픽 디자인 교육계가 기호학의 존재를 인지한 것은
고도 지성계 토론의 중심에서 기호학이 퇴조한 지 10여 년이 지난
다음이었다. 즉 퍼스와 찰스 모리스가 아니라 파리 학파, 정확히는
바르트의 구조주의 기호론과 기호학을 동일시하면 그렇다는 뜻이다.
후기 저작에서 바르트는 방법이 지배하던 구조주의 시기 접근법
(1964a, 1964b)을 버리고, 기호학적 요소는 흡수하되 엄밀한 체계는
내세우지 않는 접근법(1975: 145쪽, 1977)으로 돌아섰다.

여기서 구조주의가 탈구조주의로 변형한 과정이나 그런 변이가
구조주의의 일부였던 기호학 이론에 관해 무엇을 암시하는지까지
자세히 살펴볼 필요는 없다. 앤더슨(1983)과 이글턴(1983)이 그
과정을 날카롭게 분석한 바 있다. 다만 탈구조주의 전환이 디자인
이론에 어떤 혜택도 약속하지 않는 것은 분명하다. 디자인 세계와
연관해, 그 주요 개념과 구호는 (예컨대 교양 과정에 스며들었을 때)
구조주의보다 딱히 믿을 만한 디딤돌이 되지 못한다. 굳이 말하면 더
허약한 편이다. 언어 개념을 더더욱 부풀려 개인의 정체성이나 책임
개념을 송두리째 뿌리 뽑아 버린다는 점에서는 그렇다. 하지만
탈구조주의가 떠오르면서 (지난날의 자신을 때때로 설득력 있게
비판함으로써) 기호학이 하나의 과학 또는 학문이라는 주장을 약화한
것은 사실이다. 기호학은 드문드문 통찰을 제시해 줄 수 있지만,
의존할 만한 완제품 이론을 찾는 이가 아직도 있다면, 기호학에서
그런 이론을 찾지는 못할 것이다.

여기서 우리는 디자인 이론에 관한 질문으로 돌아간다. 어떤 자기
완결적 단일 이론이라도 디자인처럼 복잡하고 다양하며 물질 세계에
깊이 뿌리내린 활동을 다루기에 충분할 성싶지는 않다. 아무튼 학문의
패션 하우스에서 사들인 기성 이론으로는 턱도 없는 일이다. 디자인
이론은 대상(디자인 행위)의 일상적, 복합적 속성에 부합해야 하고,
결국에는 실천에서 생각을 빌리면서도 스스로 생각할 필요가 있다.

후론―시각/언어 수사학의 제안

본 논문은 기호학과 디자인의 관계를 살펴봤고, 퍼스와 소쉬르의 글에서 취한 기호학 핵심 개념을 독자가 얼마간 알고 있다고 가정했다. 이제 기호학 문헌 가운데 디자인과 직접 관계있는 자료를 일부 언급하면 유익할 듯하다. 가장 실질적인 작업은 토마스 말도나도 지도로 울름 디자인 대학에서 배출되었다. 데이비드 슬레스는 『어퍼케이스』에 출간된 논문들을 언급한다(말도나도 1961a, 1961b, 본지페 1961, 말도나도·본지페 1961). 모두 매우 유익한 글이지만, 경직된 번역 탓에 어려운 생각들이 필요 이상으로 이해하기 어렵게 되어 버렸다. 말도나도(1959)와 본지페(1965, 1968)가 쓴 기호학 논문은 썩 괜찮은 영어로 번역되어 학교 학술지 『울름』에도 실렸는데, 구해 보기 어렵기로는 『어퍼케이스』 못지않지만, 찾아볼 가치는 있다. 말도나도가 울름을 떠나 써낸 책에는 기호학과 디자인에 관한 부분 (1972: 119~23쪽)이 있는데, 이 글은 1968년(울름 디자인 대학뿐 아니라 여러 것이 생명을 다한 해)까지 이어진 연구 단계를 마무리하는 에필로그로서 흥미롭다. 울름에서 이루어진 연구는 실천과 유관한 이론을 힘겹게 탐구했다는 점에서, 그리고 과학적 방법론에 무리하게 치중했던 시기를 거쳐 더 사회 참여적인 관점에 이르기까지 꾸준히 연구를 이끌어 준 비판적 태도 면에서, 여전히 유효하다.

어떤 기준에서 (예컨대 영국 디자인 언론 기준에서) 말도나도와 본지페의 (그리고 울름 디자인 대학과 연계한 몇몇) 연구는 불편하리만치 '지성적'으로 보일지도 모르지만, 그들의 작업은 평범한 디자인 세계에서 완전히 유리되는 법이 없었다. 그들의 공헌 중에는 새로운 시각/언어 수사학을 개척한 일이 있다. 고전 수사학에 뿌리를 두되 기호학이라는 학제간 연구를 통해 수정된 형태로 구상한 분야였다. 수사학은 이론과 실천의 공통 기반으로 기능할 수 있다는 점에서 특히 매력적이다. 시각/언어 산물의 작동 기제를 이해하는

방법이면서 동시에 시각/언어 생산을 뒷받침하는 (향상하는) 보조 기구도 될 수 있다는 뜻이다. 수사학 분석의 필요성은 최근 들어 일부 문학 평론가도 제기한 바 있다. 예컨대 테리 이글턴은 문학 이론을 가볍게 개괄하는 저서를 끝맺으면서, 고전적인 수사학 기법을 되살리자고 제안한 바 있다. 수사학은 "말과 글을 단순히 미적으로 관조하거나 끝없이 해체해야만 하는 텍스트 대상물로 보지 않고, 필자와 독자, 화자와 청자가 폭넓게 맺는 사회관계와 불가분한 행위 형태로 보았으며, 말과 글이 투입된 사회적 목적과 조건에서 떼어 놓고 보면 그들 대부분을 이해할 수 없다고 여겼다"(이글턴 1983: 206쪽). 일부 용어만 바꿔 쓰면 (예컨대 '말과 글' 대신 '디자인과 제작'으로 바꾸면), 이 지적은 그래픽 디자인에도 적용된다.

본지페의 연구나 바르트의 해당 분야 시도(1964b)를 보면, 현재까지 시각적 수사학은 노골적인 "설득용 소통"(즉, 광고)만 다뤘다. 본지페(1965: 30쪽)는 설득용 (수사학적) 소통이 광고로 제한된다는 생각을 디자이너 관점에서 반박하려 했다. "정도 차이는 있지만, 정보 전달에도 수사학적 측면이 있다. 수사학 없는 정보는 소통 단절과 완전한 침묵만을 낳는 몽상이나 마찬가지다. 디자이너에게 '순수한' 정보는 무미건조한 추상으로만 존재한다. 그것에 구체적 형상을 부여하는 순간, 그것을 경험 범위에 집어넣는 순간, 수사학이 침투하기 시작한다." 하지만 세 단락 아래에서 본지페는 이런 입장에서 물러나, 열차 운행 시간표나 로그표는 "수사학에 전혀 오염되지 않은 정보의 예"일지도 모른다고 수긍한다. 의심스러운 말이다. 오히려 진실은 본지페가 앞에서 더 확고하게 단정한 문장에 있는 듯하다. 내용이 '구체적 형상'을 띠는 순간, 순수한 정보라는 가설 세계 바깥에 존재하는 연상 의미도 거기에 달라붙는다는 말이다. 시각/언어 정보의 순수성을 믿는 이들에게는 화면이나 제약이 심한 타자기에서 생성된 텍스트와 이미지가 비교적 유리한 근거가 될지도 모른다. 그런 예에서 배울 점은 아마도 같은

수단으로 눈에 띄게 다른 생산물을 만들어 내려면 얼마간 정교한 기술이 필요하다는 사실일지도 모른다. 아울러 관례적 배열법이 진화하는 데는 일정 시간이 필요하다는 점도 있다.

　　하노 에제스는 최근 논문 두 편(1984a, 1984b)에서 본지페의 시각/언어 수사학 제안을 되살렸다. 에제스의 주장은 매력적이다. "인간의 모든 의사소통에는 어떻게든 수사학이 침투하므로, 시각/언어 소통을 위한 디자인이라고 예외일 수는 없다"(1984b: 4쪽). 즉, 모든 소통의 목적이 설득에 있다고 인정하면, 모든 디자인에 사회적 차원과 도덕적-정치적 차원이 있다는 점도 인정해야 하고, 이는 또한 우리의 모든 행동과 인공물이 도덕적-정치적 주장에 응해야 한다는 점도 인정한다는 뜻인데, 이는 곧 순수한 기술이나 순수한 정보는 없다는 말을 되풀이하는 것이나 마찬가지다.[2]

　　일부 새로운 수사학의 난점은 고전 수사학 개념을 구체적 사례에 적용하려 할 때 나타난다. 여기서 라틴어와 복잡한 수사법 정의는 걸림돌이 된다. 에제스(1984a)가 기록한 실험에서, 학생들은 『맥베스』 공연 포스터를 디자인하라는 과제를 받았다. 각 학생은 대우법, 반어법, 은유법, 의인법 등 수사법 가운데 하나에 시각적으로 상응하는 포스터를 만들어야 했다. 에제스와 학생들의 경우 이 방법은 성공적이었던 것 같다. 즉, 미처 떠오르지 않을 수도 있는 아이디어를 떠올리고 생각을 돕는 간단한 보조 기구로서 성공적이었다는 뜻이다. 여러 대안을 생성하는 디자인 방법에서는 일반적인 기능이다—

2　그 밖에도 최근 들어 '시각 수사학'을 주장한 사람으로는 마이클 트위먼(1979)이 있다. 트위먼은 오래 전부터 이른바 시각 언어를 기술하고 분류하는 연구를 해 왔지만, 구체적인 내용은 본 논문의 범위를 벗어난다. 그가 어떤 언어학을 타이포그래피 이론의 모델로 삼았는지는 불분명하지만, 추정컨대 소쉬르 기호학 계열은 아니었을 것이다(트위먼 1982). 그러나 기호학에서 파생한 연구와 마찬가지로, 그의 프로젝트에도 일상적 비유(시각물에는 언어 같은 면이 있다—의미가 있다는 점에서)가 마치 정교한 체계를 시사하는 것처럼 부풀려질 위험은 있다.

그리고 디자인 방법의 최소 미덕은 출발점과 작업에 착수하는 방법을 시사하는 데 있다. 이처럼 소박한 수준, 즉 디자인 작업에서 전반적 개념 형성을 자극하고 인도해 주는 측면에서 시각/언어 수사학은 유망해 보인다. 특히 교육에서 가치가 있을 것이다. 그러나 이런 수사학이 폭넓은 개념('대우법' 등)을 밝히는 데 머물지 않고 텍스트와 이미지의 세부까지 건드릴 수 있는지는 아직 불분명하다. 고전 수사학이 퇴보한 역사를 보면 알 수 있듯이, 수사학에는 꽤 뚜렷한 위험이 있다. 단순 지침이 답답한 울타리로 자라나 또 다른 아카데미즘과 형식주의로 변질할 수 있다.

수사학은 디자인 분석과 비평에 공통 용어와 절차를 제시함으로써 이론과 실천의 소통로를 열어 주겠다고 약속한다. 그것이 가능하다면, 수사학은 구제불능 이론에 그치고 만 기호학의 실패를 되풀이하지 않을지도 모른다. 그러나 시각/언어 수사학이 어떻게 생산된 인공물에서 벗어나 인공물 생산을 뒷받침하는 모든 요소까지 포괄할 수 있을지는 전혀 분명하지 않고, 어떻게 사물의 섬세한 세부까지 추궁할 수 있을지도 불분명하다. 기호학과 마찬가지로, 수사학 이론으로도 논할 수 없는 것이 너무 많다.

참고 문헌 (표기한 연도는 처음 발표된 연도)

말도나도, 토마스. 1959. 「의사소통과 기호학」(Communication and semiotics). 『울름』 5호 69~78쪽.

――1961a. 「의사소통에 관한 메모」. 『어퍼케이스』 5호 5~10쪽.

――1961b. 「기호학 용어 해설」(Glossary of semiotics). 『어퍼케이스』 5호 44~62쪽.

――1972. 『디자인, 자연, 혁명―비판적 생태학을 향해』(Design, nature, and revolution: toward a critical ecology). 뉴욕: 하퍼 로 (Harper & Row).

말도나도, 토마스·기 본지페. 1961. 「조작적 의사소통을 위한 기호

기호학과 디자인

체계 디자인」(Sign system design for operative communication).
『어퍼케이스』5호 11~18쪽.

바르트, 롤랑. 1964a. 『기호론의 요소』(Elements of semiology). 런던:
조너선 케이프(Jonathan Cape), 1967.

――1964b. 「이미지의 수사학」(Rhetoric of the image). 『이미지,
음악, 텍스트』(Image, music, text). 글래스고: 폰타나-콜린스
(Fontana-Collins), 1977.

――1975. 『롤랑 바르트가 쓴 롤랑 바르트』(Roland Barthes by
Roland Barthes). 맥밀런(Macmillan), 1977[동녘, 2013].

――1977. 「콜레주 드 프랑스 취임 강연」(Inaugural lecture, Collège
de France). 수전 손태그 엮음, 『바르트 교재』(A Barthes reader).
조너선 케이프, 1982.

본지페, 기. 1961. 「설득용 소통」(Persuasive communication: towards
a visual rhetoric). 『어퍼케이스』5호 13~34쪽.

――1965. 「시각/언어 수사학」(Visual/verbal rhetoric). 『울름』
14/15/16호 23~40쪽.

――1968. 「의미 분석」(Semantic analysis). 『울름』21호 33~37쪽.

스미스, 로저. 1986. 「부정확한 용어」(Terminological inexactitudes).
『인포메이션 디자인 저널』4권 3호 199~205쪽.

슬레스, 데이비드. 1986. 「기호학 읽기」(Reading semiotics).
『인포메이션 디자인 저널』4권 3호 179~89쪽.

앤더슨, 페리. 1983. 『역사 유물론의 궤적』(In the tracks of historical
materialism). 런던: 버소(Verson) [새길아카데미, 2012].

에제스, 하노. 1984a. 「『맥베스』 표상하기―시각 수사학 사례 연구」
(Representing Macbeth: a case study in visual rhetoric). 『디자인
이슈스』(Design Issues) 1권 1호 53~63쪽.

――「수사학과 디자인」(Rhetoric and design). 『아이코그래픽』
(Icographic) 2권 4호 4~6쪽.

이글턴, 테리. 1983. 『문학 이론 입문』(Literary theory: an intro-
　　duction). 옥스퍼드: 블랙웰(Blackwell) [창비, 1989].

트위먼, 마이클. 1979. 「'문자와 독자'의 교육 기준」(Criteria for
　　education in 'Schrift und Leser'). 『타이포그래픽』(Typographic,
　　미국) 11권 3호.

——1982. 「언어의 그래픽 표현」(The graphic presenation of
　　language). 『인포메이션 디자인 저널』 3권 1호 2~22쪽.

팀파나로, 세비스티나오. 1970. 『유물론에 관해』(On materialism).
　　런던: 뉴 레프트 북스, 1976.

『인포메이션 디자인 저널』 4권 3호(1986). 이 글은 저널 같은 호에 실린 논문 두
편(데이비드 슬레스, 로저 스미스)을 보충하려는 목적에서 썼다.

# 본문에 덧붙여

「기호학과 디자인」을 쓰고 나서 글이 실린 『인포메이션 디자인 저널』이 나오기까지 몇 달 사이, 나는 롤랑 바르트의 『신화론』을 처음 (부끄럽지만 그제서야) 읽었다. 『어느 겨울밤 한 여행자가』에서 이탈로 칼비노는 읽지 않은 책을 아름답게 해부하며 "모두가 읽어서 나도 읽은 것만 같은 책"을 언급했는데, 내 경우가 그랬다. 이미 다 아는 듯한 느낌, 영어판이 처음 나온 10여 년 전 진작 읽지 않은 데 대한 쑥스러움까지 가세했다. 그러나 결국에는 저항감을 뿌리쳤다. 기차나 버스에서는 상대가 무엇을 읽는지 살피는 승객들 눈을 피해 표지를 가렸다. 『신화론』, 특히 마지막 글 「현대의 신화」를 마침내 읽으며 발견한 점으로, 내가 나름대로 공들여 세운 직접 의미와 심층 의미 또는 부가 의미의 구분법(382~83쪽)이 바르트의 분석에서도 큰 비중을 차지한다는 사실이 있다. 심지어 바르트도 나처럼 나무를 예로 들고 있었다. 미리 알았더라면 차라리 바르트(1957: 146쪽)를 인용해 나뭇꾼이 사용하는 1차 언어와 나무와 직접 관계 없는 사람이 쓰는 2차 언어 또는 메타 언어를 언급하는 편이 옳았을 것이다.

역시 집필과 출간 사이에 나온 논문이 한 편 있다. 좁게는 위에서 말한 부분, 넓게는 기호학과 디자인이라는 주제 일반을 조명하는 글이다. 「내포의 지옥」(1985)에서 (나보다는 성실히 바르트를 읽은) 스티브 베이커는 의도되거나 디자인된 의미와 파생 또는 부가 의미를 논한다. 외연과 내포를 구별하는 셈이다. 이런 이항 대립은 「현대의 신화」에서도 시사되지만, 베이커는 바르트가 그 개념을 시각 이미지 분석에 처음 본격 적용한 글이 「이미지의 수사학」(1964)이라고 한다. 그로써 바르트는 고정된 외연의 가능성을 중시했던 기호학 내부에서

논쟁을 일으켰다. 베이커는 "시각 이미지 분석에서는 외연 개념이 별로 유익하지 않다. 그것이 발생하지도, 그럴 수도 없기 때문"이라고 주장한다. 읽는 이와 보는 이는 의사소통 디자이너의 의도를 버젓이 무시하고 스스로 의미를 찾는다. 그래서 '내포의 지옥'이라고 한다. 공유 의미와 합목적적 의사소통은 허구다. 디자이너는 그저 '디자인됨'을 생성할 따름인데, 그건 본래 모습을 숨긴 내포일 뿐이다.

베이커의 논문에서 유익한 점 하나는, 롤랑 바르트가 「현대의 신화」에서 예로 드는 『파리 마치』 표지 사진이 실렸다는 점이다. 데이비드 슬레스가 IDJ 기호학 특집호에 기고한 논문(4권 3호 186쪽)에서 관찰한 것처럼, 그 이미지는 끝없는 토론 대상이 됐지만 논자들이 실제로 그것을 보았을 개연성은 높지 않다. 이제 우리는 바르트가 이미지에서 한 가지 측면을 잘못 제시했다는 사실을 확인할 수 있다. 이미지의 주인공이 군인이라기에는 너무 어리다는 점이다. 그러나 우수한 기호학자답게, 베이커는 그런 실수를 나무라지 않는다. 외연이란 없으며, 모든 해석은 결국 오해니까.

그런 결론에 이르는 주요 수단은 논하는 사례들이 보이는 유형 차이를 무시하거나 평준화하는 것이다. 「내포의 지옥」은 기호학 개념을 그래픽 디자인에 적용하려 하는데, 시도는 좋지만, '그래픽 디자인'이 의도 면에서 크게 다른 여러 의사소통을 포괄한다는 점, 게다가 의도뿐 아니라 생산과 사용의 맥락 역시 무척 다양하다는 점은 인정하지 않는 듯하다. 지도, 선전 포스터, 잡지 표지, 광고를 똑같이 취급하면서, 예컨대 (가장 분명한 예로) 지도에는 많은 사람이 동의하고 공유하는 명확한 의미가 있다는 점을 무시한다. 우리가 상당한 '지옥'을 겪는 것은 사실일지라도, 인류는 이따금씩 의미를 공유하기도 한다. (한편, 기호학에서 '지옥'은 '타자'가 아니라 우리 자신인 듯하다.) 우리가 만들어 세상을 누비는 데 쓰는 지도가 바로 좋은 예다. 모든 의사소통을 그야말로 지옥에서 나온 제품인 실크 컷 담배 광고 수준으로 축소하는 일은 심각한 오류일 것이다.

본문에 덧붙여

내 기호학 논문에서는 송출 과정에서 적어도 한 가지 오류가 발생했다. '몰역사적'이라는 말이 '역사적'으로 잘못 나간 것이다 (387쪽). 이런 게 바로 가장 불쾌한 오류다. 떼놓고 읽어도 말은 되지만, 뜻은 의도와 정반대이기 때문이다. 스티브 베이커 같은 일부 기호학자는 안정되거나 공통된 의미란 없으며 모든 의미는 독자의 창작이라고 믿는다. 이런 관점에서는 오자나 오류에 반대할 근거도 없고, 애초에 그런 것이 존재한다고 믿을 이유도 없다. 조판인과 교정 편집자가 자신이 읽은 의미를 글에 끼워넣는다고 한들, 누가 반대할 것인가? 다른 사람은 몰라도 저자는 그럴 수 없을 것이다. 아, 실은 '저자'라고 해야겠다. 탈구조주의 기호학자는 저자가 허구적 존재이며 언어의 대변자일 뿐이라고 보니까. 이쯤이면 유아론에 불과한 이론을 뿌리치고 자리에서 일어서는 이도 있을 법하다. 텍스트는 확고한 말로 구성되고, 말에는 의도된 의미가 있으며, 그런 말에 함부로 개입하면 의미가 달라지고 실수가 생기는데, 그런 실수는 바로잡아야 한다.

이제 두 권이 나온 저널 『워드 앤드 이미지』는 '회화라는 기호' '시와 그림' '어린이 미술과 문학' 같은 흥미로운 주제를 다뤘다. 토대는 전통적 인문학(미술과 문학의 역사와 평론)에 있지만, 최근 이론에서 일어난 변화를 반영해 저변을 확장한 저널이다. 예컨대 광고처럼 시각과 언어가 점잖지 않게 상호 작용하는 사례도 주제가 된다. 지도에 관한 특집호도 예고된 상태다. 편집 기조는 눈에 띄게 개방적이고, 학문적으로 수준 높은 저널이 흔히 발하는 종파주의 느낌도 없다. 이론에 딸려 오는 장애, 즉 (스티븐 베이커의 글에서 내가 느낀 것처럼) 분석자가 세계에 관해 어떤 유효한 말도 못 꺼내게 만드는 마비 증상을 늘상 겪는 것도 아니다. 예컨대 비판적 자극이 필요하다면, 광고에 관한 특집호(1권 4호) 기고자 명단을 보면 된다. 광고에 관해 글을 쓰면서, (여러 미디어 연구자와 달리) 남몰래 광고와 사랑에 빠지지 않은 이들이 아직 있다는 것은 반가운 일이다.

기호학과 디자인에 관한 이런저런 생각을 결론짓는 뜻에서, 런던

왼끝 맞춘 글

지하철 승객이 생생히 접할 수 있었던 사례 하나를 언급해 본다. 지난 몇 년간 신축 공사를 위해 산산이 부서진 상태로 유지된 정거장이 있었다(그림 1과 2). 가장 물리적인 의미에서 해체라 할 만했다. 표면은 찢기고 임시 구조물이 세워졌으며, 몇 주 동안 행인은 거친 콘크리트, 노출된 철골과 배관, 아마도 (벽의 지하철 노선도로

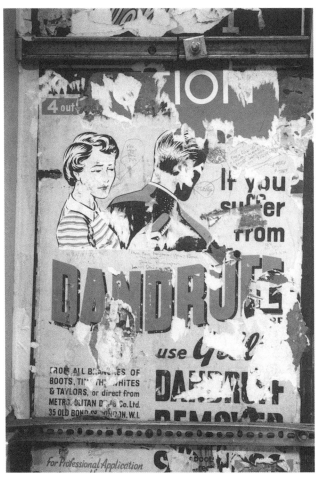

그림 1. 런던 임뱅크먼트 역, 1986년 5월 12일. 사진: 지은이

본문에 덧붙여

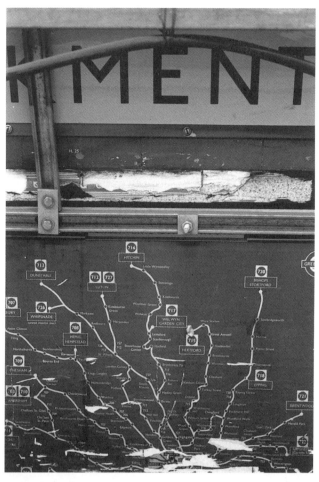

그림 2. 런던 임뱅크먼트 역, 1986년 5월 12일. 사진: 지은이

보건대) 30년은 된 포스터 파편들이 뒤얽혀 조금씩 변하는 놀라운
모습을 볼 수 있었다. 작업은 야간에 이루어졌다. 일할 시간이 몇
시간밖에 없는 해체자들(종속적 위치를 버리고 예술가 지위를 찬탈한
비평가들)은 그렇게 비현실적이고 파편적인 환경에서 격렬히
작업했고, 열차 운행이 재개하기 전에 서둘러 현장에서 떠났다. 마치

왼끝 맞춘 글

우리 같은 일반인을 위해 일하는 느낌이었다. 아무튼 그들의 작업은 '뉴 이미지' 회화와 탈현대주의 장식이 가득한 오늘날 미술관에서는 볼 수 없는 흥미를 줬다. 불행히도 그들은 새 ('밝은') 정거장도 짓고 있었다. 신축 역사의 장식 패널과 타일은 대형 일러스트레이션(가히 영국병)으로 빠지거나 유아적 비유(레스터 스퀘어는 영화, 영화는 필름 구멍)를 통해 추상적 모티프를 빚는 데 쓰인다. 이들은 우리가 잠시나마 엿볼 수 있었던 세계에 덧씌워진 장막이다. 거짓 표면의 시대에, 진실은 분해되고 매장된 비판적 이면에 있을지도 모른다. 이처럼 부정적인 관점을 넘어, 우리는 올바른 디자인 접근법을 꿈꾼다. 때때로 다른 도시에서는 그런 디자인을 보기도 한다.

참고 문헌

바르트, 롤랑. 1967. 『신화론』. 런던: 팰러딘(Paladin), 1973 [『현대의 신화』(동문선, 1997)].

베이커, 스티브. 1985. 「내포의 지옥」(The hell of connotation). 『워드 앤드 이미지』 1권 2호 164~75쪽. 베이싱스토크: 테일러 프랜시스 (Taylor & Francis).

『인포메이션 디자인 저널』 5권 1호(1986). 원고를 읽은 IDJ 편집장 롭 윌러는 내가 탈현대주의로 넘어간 건 아닌지 궁금해했지만, 아무튼 게재를 허락했다. 글은 서평이나 편집장 칼럼 등이 실리는 저널 뒤쪽 지면에 실렸다.

본문에 덧붙여

자기 느낌은 특정 존재가 느끼는 느낌일 뿐이다. 그런 배타적 느낌의 영역에서는 모든 존재가 자신만의 우주가 된다. 오직 그만을 위하여 바람이 불고 해가 뜬다. 인간을 자신의 개성 밖으로 끌어내어 다른 인간과 같은 지평에 올려 주는 것은 자기 느낌이 아니라 자기 관념이다. 이제 그는 새로운 감정과 열정을 부여받는다. 이기적인 존재에서 사회적인 존재가 된다. ─제임스 페리어, 1849/50[1]

1 페리어(J. F. Ferrier)가 1849/50년 세인트엔드루스 대학교에서 한 강연 「애덤 스미스 윤리 체계 비판」(Criticism of Adam Smith's ethical system). 『에든버러 리뷰』 74호(1986) 102~7쪽에 처음 실렸다. (인용한 구절은 107쪽에 있다.) 이 글 각주 39도 참고하라.

왼끝 맞춘 글

# 동료 독자들—복제 언어에 관한 메모

난장판 의미

"사물 세계는 언어 세계가 창조한다."[1] 자크 라캉의 (극단적이고
절대적이고 비현실적인) 좌우명은 탈구조주의 이론의 경향을 어느
정리 못지않게 명쾌히 요약해 준다. 지난 20년간 지성계에서는
저 몇몇 파리 사상가의 고매한 이론이 공동 화폐처럼 통용됐다.
그러던 원산지에서 심각한 반론에 부딪힌 이론은 급기야 무례한
디자인계에도 모습을 나타냈다. 탈구조주의에서 나온 여러 단정이
거미줄처럼 뒤얽혀 건축으로, 이어 타이포그래피를 포함한 여러
디자인 분야로 퍼져 나갔다. 타이포그래피와 그래픽 디자인에 적용된
전형적 사례 일부는 이 글 부록(439~42쪽)에 인용해 논했다. 단단히
밀봉된 듯한 사상이지만, 이 짧은 글에서는 다음과 같이 요약만 해도
충분할 듯하다. 세계는 언어를 통해서만 알 수 있다. 의미는
임의적이다. 거기에는 '자연적' 근거가 없다. 의미는 불안정하며,
독자가 생산해야 하는 것이다. 독자마다 읽는 방식은 다르다.
독자에게 단일한 텍스트를 강요하는 것은 권위적이고 억압적이다.

1  자크 라캉, 『에크리』[Écrits, 런던: 태비스톡(Tavistock), 1977. 프랑스어 원서는
   1966] 65쪽. 옮긴 구절은 레이먼드 탤리스의 『소쉬르는 모르겠지만—소쉬르
   이후 문학 이론 비판』[베이싱스토크: 맥밀런(Macmillan), 1988] 58쪽에서
   재인용. 탤리스의 주장은 명료하고 유머와 정열이 있으므로, 모호한 이론에서 길
   잃은 이에게 반가운 위로가 될 것이다. 브라이언 비커스, 『셰익스피어 진유하기』
   (뉴 헤이븐: 예일 대학교 출판사, 1993)는 탈구조주의에 반대하는 견해들을 잘
   요약하고 확장해 준다. 나는 이 글을 쓰고 나서야 비커스를 읽었는데, 그때 내 글
   전반부에서 지적한 사항이 어떤 분야에서는 대개 인정되는 견해라는 느낌을
   받았다. 크리스토퍼 노리스, 『무비판 이론—탈현대주의, 지식인, 걸프 전쟁』
   [로런스 위셔트(Lawrence and Wishart), 1992]은 가치 기준 없는 해체를
   강하게 비판했다. 이 책은 한때 옹호자가 변심해 썼다는 점에서 특히 흥미롭다.

독자의 권리를 존중하는 뜻에서, 디자이너는 텍스트를 시각적으로
모호하고 헤아리기 어렵게 만들어야 한다.

당연한 사실과 황당한 생각을 뒤섞은 저 이론에는 탈구조주의,
해체, 해체주의, (포괄적인 만큼 모호한) 탈현대주의 등 여러 이름이
있다. 이에 관해서는 신학 논쟁도 벌일 수 있을 것이다. 그러나 이곳은
그러기에 적당한 자리가 아니다. 이 글은 타이포그래피와 그래픽
디자인에서 해체가 제기한 쟁점 일부를 느슨하고 편안하게 둘러본다.
때로는 가던 길에서 벗어나기도 할 텐데, 그건 타이포그래피, 나아가
디자인 전반에 관한 학술 연구가 너무 폐쇄적이고 비현실적이라고
믿기 때문이다. 그런 태도는 여러 실무 디자이너가 자랑처럼 내세우는
반지성주의와 불경한 공모 관계를 맺는다.

저 해석 개념의 주요 이론적 뿌리로 거슬러가 보자. 페르디낭 드
소쉬르의 『일반 언어학 강의』다. 소쉬르는 제네바 대학의 언어학
교수였다. 그는 1913년에 사망했고, 책은 1916년에 나왔다. 학생들이
공책에 받아 적은 강의를 몇몇 동료가 재구성해 엮은 책이었다.
주해서와 개정판이 나오면서 일부 신비가 풀리기는 했지만, 언어학에
식견이 없는 아마추어는 물론 전문 언어학자도 『일반 언어학 강의』를
난해한 암호처럼 느끼는 데는 그럴 만한 이유가 있는 셈이다.[2]

소쉬르는 말이 실제 사물에 대응한다는 생각, 예컨대 '나무'라는
말이 우리가 나무라고 인지하는 실물에 대응한다는 단순한 관념을
거부한다. 대신 그는 더 복잡한 이론으로 기호(la signe)를 설명한다.
"언어 기호는 물건과 이름이 아니라 개념과 소리 패턴의 결합체다."[3]

2  여기서 참고한 책은 로이 해리스의 영어판[런던: 덕워스(Duckworth),
   1983]이다. 소쉬르에 관한 영어권 논의는 대부분 웨이드 배스킨의 번역[뉴욕:
   필로소피컬 라이브러리(Philosophical Library), 1959]에 근거하지만, 그보다는
   해리스 판이 낫다. 아울러, 로이 해리스, 『소쉬르 읽기 – '일반 언어학 강의' 논평』
   (Reading Saussure: a critical commentary on the 'Cours de linguistique
   générale', 런던: 덕워스, 1987) 또한 참고하라.
3  소쉬르, 『일반 언어학 강의』 1부 1장 66쪽 이하.

소쉬르는 이렇게 이어간다. "소리 패턴은 실제 소리가 아니다. 소리는 물리적인 것이고, 소리 패턴은 감각의 흔적으로 주어지는 소리가 청자 마음에 남기는 인상이다." 끝에서 그는 개념(concept)과 소리 패턴(image acoustique) 대신 '시니피에'(signifié)와 '시니피앙' (signifiant)이라는 말을 쓰자고 제안한다. 각각 '기의'와 '기표'라고 옮기는 용어다. 이 둘이 짝을 이루어 기호가 된다.

그리고 소쉬르는 기호의 두 가지 근본 특징을 설명한다. 첫째, 기표와 기의가 맺는 관계는 임의적이다. 둘째, 기표는 선형적 성질을 띤다. (즉, 시간 축을 따라 발생한다.) 타이포그래피와 독자를 둘러싼 논쟁의 기저에는 첫 번째 특징이 있다.

임의성에 관한 소쉬르의 지적에는 동의할 수밖에 없다고 생각한다. 그는 같은 개념이라도 언어마다 다른 단어가 쓰인다고 말한다. 프랑스 사람이 '뵈프'(boeuf)라고 부르는 동물을, 독일 사람은 '오흐스'(Ochs)라고 부른다. 이것만으로도 언어 기호가 임의적이라는 가설은 충분히 증명할 수 있다.

두 단락 뒤에서, 소쉬르는 언어학 원리를 인간 생활 모든 면에 확대 적용하는 과학을 예견하며, 기호론을 잠시 상상한다. 그것이 바로 소쉬르가 언어학 너머에서 그처럼 중요해진 이유다. 그가 수수께끼처럼 언급한 몇몇 구절은 반세기 뒤에 개발된 기호론에서 주춧돌이 됐다. 기호론은 구조주의라는 더 폭넓은 기획의 일부가 됐는데, 구조주의를 발전시킨 작업 중에서는 클로드 레비스트로스의 인류학이 특히 괄목할 만하다. 그러던 기호론과 구조주의는 점차 탈구조주의로 전환했다. 롤랑 바르트의 글이 (과학인 척하던 초기 작업에서 솔직하게 시적인 후기 산문으로) 발전한 과정은 그런 변환을 특히 분명하게 보여 준다. 탈구조주의는 핵심이나 중심, 본질 같은 개념을 부인한다. 그러나 비스름한 것이 있다면, 거기에는 아마 기호의 임의성 개념이 있을 것이다. (혹시 주변부를 옹호하는 것이 바로 그 중심일까?) 두 단락 뒤에서 소쉬르는 이렇게 말한다.

　　　　　　　　　　동료 독자들

임의적이라는 말에도 단서가 필요하다. 화자가 자기 마음대로 기표를 좌우할 수 있다고 이해하면 안 된다. (뒤에서 보겠지만, 어떤 기호가 일단 언어 공동체에서 정립되면 개인이 그것을 바꿀 힘은 전혀 없다.) 단지 기표에 필연성이 없다는 사실을 암시할 뿐이다. 다시 말해, 현실적으로 기표와 기의는 자연적 관계가 없으며, 그 관계는 임의적이라는 뜻이다.[4]

해체주의자들은 이 부분을 읽지 않은 것 같다. 만약 읽었다면, 이견을 분명히 밝히지 않은 셈이다. 소쉬르가 재확인한 것처럼 언어는 공동체에서 창조되고, 우리는 그처럼 더 크고 넓은 공동 이해에 제약된 상태로 언어를 사용한다. 이렇게 근본적인 의미에서 기호는 임의적이지 않다. 기표와 기의가 결합하는 관계가 우연하다는 데는 '필연성이 없다'(unmotivated)는 말이 더 적합할지도 모른다. 이렇게 해체주의는 소쉬르와 모순되지만, 이를 인정하지 않는다. 아무튼 최근 타이포그래피 논쟁에 동원되는 퇴화한 형태의 이론은 (대략 같은 시기에 마거릿 대처가 내놓은 악명 높은 선언처럼) 공동체나 사회 따위는 없다고 너무나 소박하게 단정한다.[5]

　소쉬르는 언어를 집단적이고 사회적인 노력으로 여긴다. 아무리 그런 관점에 공감하더라도, 타이포그래퍼와 여타 디자이너는

4　소쉬르, 『일반 언어학 강의』 1부 1장 68~69쪽.
5　"'사회' 따위는 없다. 개인과 그들의 가족이 있을 뿐이다." 이 구절은 '대처주의' 분석가로 유명한 스튜어트 홀의 『마르크시즘 투데이』(Marxism Today) 1991년 12월 호 논문 10쪽에서 인용했다. 조금 다른 버전으로, "사회 따위는 없다. 개인 남녀와 그들의 가족이 있을 뿐"이라는 말도 있다. 출처는 『우먼스 오운』 (Woman's Own) 1987년 10월 호에 실린 대처 인터뷰다.
　　러셀 버먼은 「프리토리아를 향한 비유―해체의 흥망성쇠」(Troping to Pretoria: the rise and fall of deconstruction), 『텔로스』(Telos) 85호(1990) 4~16쪽에서 해체와 레이건주의를 연관해 추적한다. "해체는 메뉴판만 주문할 수 있는 음식점과 같다. […] 비유나 먹으라지!"(10쪽). 재미있는 표현이지만, 물질 세계(말하자면 종이)에 관한 해체의 이해 수준을 과대평가하는 듯하다.

소쉬르에게 근본적으로 동의하기가 어려울 것이다. 그가 다루는 언어는 거의 전적으로 음성 언어다. 소쉬르의 언어 개념은 매우 이론적이고 주지적이다. 사람 숨결만큼도 물질적이지 못하다. 그는 "소리는 물리적인 것이고"라고 지적한다. 어딘지 무시하는 어조가 느껴지지 않는가? 그리고 그는 투박한 유물론에 등을 돌리고 개념과 소리 패턴에 집중한다. 『일반 언어학 강의』에는 조음기관에서 소리가 만들어지는 과정을 설명하는 도표가 하나 있는데, 소쉬르가 물질에 다가가는 것은 딱 거기까지다.[6]

　　『일반 언어학 강의』에는 사람이 다른 사람과 대화하는 느낌조차 별로 없다. 소쉬르의 유명한 이분법, 즉 '랑그'(언어 체계)와 '파롤'(개별 발화 행위)에서 후자에 여지가 있기는 하다. 그렇다면 그의 주안점은 입말에 지나치게 편중된 셈이다. 타이포그래퍼에게 특히 중요한 언어(글자, 문자, 이미지, 종이에 잉크, 텔레비전 화면 주사선, 그리드와 비트맵, 석재 절개를 이용하는 언어)와는 깊은 차이가 있다는 점을 확인할 수 있다. 강의 전반부에서 소쉬르는 문자에 몇 페이지를 할애하지만, 결국 자리는 정해져 있다. "언어와 그것이 필사된 형태는 서로 다른 기호 체계를 이룬다. 후자가 존재하는 유일한 이유는 전자를 표상하는 데 있다. 언어학의 연구 대상은 문자

6　소쉬르, 『일반 언어학 강의』 서론 부록 1장 42쪽. 아래 그림은 프랑스어 원서에서 옮겨 왔다.

　　　　　　　　　　　동료 독자들

언어와 음성 언어가 결합한 형태가 아니다. 오직 음성 언어만이 대상이다."[7] 당시에는 이런 태도가 혁명적이었지도 모른다. 그전까지 언어학은 필사된 언어를 연구하는 학문으로 형성됐기 때문이다. 그러나 소쉬르가 남긴 유산은 인공물이 제작되고 교환되는 물질 세계, 즉 타이포그래피가 속하는 세계를 논하는 데 별 도움이 되지 않았다. 기호학자가 사회 세계를 연구하고 설명하려 하는 데는 이처럼 치명적인 약점이 있다. 물적 토대가 없다는 점이다. 소쉬르는 그처럼 간략히 문자를 언급하고는 음성 언어로 논의를 국한한다. 실제로 그가 말하는 '언어'('랑그')는 '음성 언어'를 뜻할 뿐이다.

언어학이 문자에 무지하다는 문제를 바로잡으려는 시도는 있었다. 언어학 내부에서는 요세프 바헤크를 꼽을 만하지만, 다른 연구자도 있었을 것이다.[8] 언어학 바깥에서, 영국 인류학자 잭 구디는 역사적, 물질적 의미를 충분히 헤아리며 문자를 논하는 책과 논문을 여러 편 써냈다.[9] 그중에서도 『야생 정신 길들이기』는 아마 타이포그래피와도 관계 깊고 읽기에도 가장 쉬운 책일 것이다. 여기서

7 소쉬르, 『일반 언어학 강의』 서론 6장 24~25쪽.

8 요세프 바헤크, 『문자 언어』 [Written Language, 헤이그: 무통(Mouton), 1973]. 로버트 월러의 레딩 대학교 박사 학위 논문 「타이포그래피가 언어에 끼친 공헌」 (The typographic contribution to language, 1987)은 관련 연구를 개괄해 준다.

9 잭 구디 엮음, 『전통 사회의 문자 독해 능력』 (Literacy in traditional societies, 케임브리지 대학교 출판사, 1968) 27~68쪽에 실린 잭 구디·이언 와트(Ian Watt)의 「독해의 결과」 (The consequences of literacy), 그리고 구디가 쓴 (역시 케임브리지 대학교 출판사가 펴낸) 『야생 정신 길들이기』 (The domestication of the savage mind, 1977), 『글쓰기 논리와 사회 조직』 (The logic of writing and the organization of society, 1986), 『문자 언어와 음성 언어의 인터페이스』 (The interface between the written and the oral, 1987) 등을 참고하라. 구디는 페리 앤더슨이 『영국 문제』 [런던: 버소(Verso), 1992] 231~38쪽에 써낸 고매한 글 「역주행 문화」 (A culture in contraflow)에서 알기 쉽게 개괄했다. 이 글과 주제가 상통하는 「그래픽은 글쓰기」 (La grafica è scrittura), 『리네아그라피카』 (Lineagrafica) 256호(1991) 14~19쪽에서 구디의 연구를 상기시켜 준 조반니 루수에게 감사하다.

구디는 음성 언어와 구별되지만 호혜적인 체계로서 문자의 고유한 성질을 힘차게 가리킨다. 그는 또한 줄글 외 문자 배열을 검토한다는 점에서도 두드러진다. 표, 목록, 공식, 그 밖에 정확히 합의된 이름이 없는 여러 관련 형식을 말한다. 타이포그래퍼, 편집자, 조판인, 타자수 등은 날마다 거의 무심결에 그런 글을 배열한다. 그러나 독서, 가독성, 인쇄, 책의 미래에 관한 논의는 마치 줄글(대개 소설 한 페이지)밖에 없는 것처럼 굴곤 한다. 현실 세계 타이포그래피는 훨씬 다양하고 어색하다. 눈앞에 있는 물건을 성찰하는 것만으로는 문자 언어의 현실과 차이에 관해 기호학자를 설득하기가 어렵다면, 아마 잭 구디의 책은 그 일을 대신해 줄 것이다. 그러면 그들도 더는 앵무새처럼 소쉬르를 따라 '언어'를 운운할 수 없을 것이다.

　　공유되는 사본

문자 언어를 인정하고 분석하는 것은 소쉬르 이론을 보완하는 데 꼭 필요하지만, 그것만으로는 부족하다. 같은 문자라도 필기가 있고 인쇄가 있다. 두 현상은 다르다. 필기는 한 부로만 존재한다. 인쇄는 똑같은 사본을 여러 부 만든다. 물론, 필기도 복제할 수는 있다. 복사기를 쓸 수도 있고, 사진으로 찍어서 인쇄판을 만들 수도 있다. 더 엄밀히 구분하자면 필기와 타이포그래피 조판이 있다고 말해야 할 것이다. 아무튼 구분은 해야 한다. 필기와 타이포그래피/인쇄, 또는 더 폭넓게 말해 (영화, 텔레비전, 비디오, 자기테이프와 디스크에 저장된 정보 등을 포함해) 복제되는 것과 단일한 것은 다르다.

　　문자의 고유한 생명을 인정하지 않는, 추상적 언어관에 기초한 기호학은 여기서 도움이 되지 않는다. '문자'를 논하되 그것을 통일되고 동질적인 시각 언어로 보는 이론가도 분석 도구는 내놓을지 모른다. 하지만 그런 도구는 너무 무뎌서 복제 언어를 다루지 못한다. 다만 이 글은 영어로 쓰였다는 점, 영어에서 'writing'(필기)과 'printing'(인쇄)는 꽤 날카롭게 구별된다는 점을 기억해야 할 것이다.

　　　　　　　　　　　동료 독자들

예컨대 독일어에서는 (손을 이용한) 필기와 (기계를 이용한) 인쇄를 모두 가리키는 말로 'Schrift'가 쓰인다. 영어에서는 'writing'(손으로 쓴 글자)과 'type'(활자)를 이야기하지만 (즉, 어원이 매우 다른 두 낱말을 쓰지만), 독일어에서는 그냥 'Schrift' 또는 'Handschrift'와 'Druckschrift'를 쓴다. 이런 구분법을 재확인하듯, 영어권에서는 화자가 'writing'과 'printing'을 얼마나 혼동하느냐에 따라 타이포그래피 무지 여부를 판단할 수 있다. 예컨대 "I like the writing on the record cover"(음반 표지에 쓰인 활자가 좋다) 또는 "please print your name and address"(이름과 주소를 인쇄체로 또박또박 써 주세요) 같은 문장을 떠올려 보자.

음성 언어와 문자 언어 이론가의 연구 대상에는 고유한 시공간이 있다. 예컨대 잭 구디의 주요 관심 영역은 아프리카와 서아시아, 고대 사회다. 유럽과 현대를 건드릴 때는 인쇄술이 낳은 변화를 신중하게 다룬다. 그러나 그가 주로 집중하는 대상은 손으로 쓴 문자 언어다.

타이포그래피 분야 내부에서는 왕성하고 영향력 있는 필기 이론가로 헤릿 노르트제이를 꼽을 만하다. 그는 '필기'에 타이포그래피 조판도 포함시킨다. "타이포그래피는 조립식 문자를 이용한 필기"라는 주장이다.[10] 그래픽 디자인과 타이포그래피를

---

10 헤릿 노르트제이, 『고양이의 꼬리─준비 중인 책의 형태』(De staart van de kat: de vorm van het boek in opstellen, 레이르쉼: ICS 네덜란드, 1991) 12쪽. 노르트제이가 독특한 영어로 쓴 글은 부정기 간행물 『레터레터』(Letterletter)에서 읽어 볼 수 있다. 1984~91년 세계 타이포그래피 연합(ATypI, 뮌헨슈타인)과 1993~96년 엔스헤데 폰트 파운드리(잘트보멀)에서 펴냈다. 노르트제이를 논한 지면은 너무 부족하다. 언젠가 폴 스티프는 사적으로 긴 글을 쓴 적이 있는데, 그 내용 일부는 「타이포그래피에서 공간과 변별」(Spaces and difference in typography), 『타이포그래피 페이퍼스』 4호(2000) 124~30쪽에 포함됐다. 내가 쓴 짧은 글도 있다. 「비평으로서 활자」(Type as critique), 『타이포그래피 페이퍼스』 2호(1997) 77~88쪽이다. 로버트 브링허스트는 『레터레터』 선집 [밴쿠버: 하틀리 마크스(Hartley & Marks), 2001]을 냈는데, 노르트제이가 한 말은 있지만 그의 정신은 없는 책이었다.

텍스트, 의뢰인, 인쇄인, 제작자가 세속적으로 개입하는 제작 사양 지정 과정으로 이해하는 이 글에 비춰, 그의 정의는 또 다른 사유 방식을 제시한다. 노르트제이는 타이포그래피를 필기에 종속시키려 하는데, 그런 소망은 순전한 독단이다. 그 자신은 필사와 글자 조각, 세공 명인으로서 글자와 제작의 미세한 디테일에 집중하므로, 정신을 무장하려면 그런 독단이 필요한지도 모른다. 그러나 여기, 이 글에서 우리가 집중하는 것은 헤릿 노르트제이가 돋보기를 내려놓고 전화기를 집어들 때 보는 세계, 즉 제작자와 독자의 사회 세계다. 이 영역에서 타이포그래피와 필기는 근본적으로 다른 활동이다.

　　타이포그래피는 물적 기반에서 여러 부 복제되는 언어를 다룬다. 여기에 우리는 화면 디스플레이와 기타 텍스트 복제 수단을 더할 수 있다. 그리고 '텍스트'에는 '이미지'도 더할 수 있다. 거기에도 같은 점이 적용된다. 정보를 정확히 반복하는 것이야말로 복제된 텍스트의 결정적 특징이고, 필기에는 없는 기능이다. 이런 인식을 역사적으로 철저히 연구한 예로, 윌리엄 아이빈스의 『인쇄와 시각적 소통』과 엘리자베스 아이젠스타인의 『변화의 주체로서 인쇄술』이 있다.[11] 아이젠스타인이 때때로 시사한 것처럼 인쇄술이 15~16세기 유럽의 역사에서 변화를 초래한 주역까지는 아니었다 해도, 변화의 근본 요소였던 것은 확실하다. 인쇄는 지식을 전파하고 공유하는 수단 중에서 역사상 최초로 공인되고 믿을 만한 수단이 됐다. 덕분에 과학기술은 발전했고 사상은 확산했으며, 따라서 논쟁에 부쳐질 수도 있게 됐다. 함께 논의할 텍스트가 안정된 결과, 비평 문화가 자라날 수 있었다. 튼튼한 토대를 바탕으로 주장이 펼쳐질 수 있었다.

11　윌리엄 아이빈스, 『인쇄와 시각적 의사소통』(런던: 라우틀리지 케건 폴, 1953). 엘리자베스 아인스타인, 『변화의 주체로서 인쇄술—근대 초 유럽의 통신과 문화 변동』(케임브리지 대학교 출판사, 1979). 인쇄술의 사회적 차원은 이 분야 역사학을 개척한 책에서 더 분명히 드러난다. 뤼시앵 페브르·앙리-장 마르탱, 『책의 출현—인쇄술의 충격, 1450~1800』(런던: 뉴 레프트 북스, 1976, 프랑스어 원서는 1958)이 그런 책이다.

아이젠스타인 같은 인쇄 문화 역사가는 책을 강조하는 경향이 있는데, 거기에는 가장 널리 보존된 인쇄물이 바로 책이라는 단순한 이유도 있을 것이다. 역사가가 신문이나 거리 포스터를 연구하기는 더 어려운 것이 사실이다. 보존된 인쇄물을 찾기도 어렵고, 효과를 가늠하기도 어렵다. 실제로 이 분야는 '책의 역사'라고 불릴 정도다. 책은 대개 한 번에 한 사람만 읽고, 사람은 대개 혼자 읽는다. 그러나 교회나 학교 등 공공기관과 가정에서 소리 내 읽는 (이제는 쇠퇴한) 관행도 생각해 볼 수 있다. 텍스트는 함께 홀로 읽기도 한다. 버스에서, 공원에서, 도서관에서, 우리는 그렇게 읽는다. 그러므로 독서에는 종종 가시적이고 사회적인 차원이 있다. 그러나 더 참되고 아마도 더 현실적인 사회적 차원은 누군가가 인쇄된 종이를 집어들고 거기에 찍힌 부호를 의미로 변환하며 읽는 데 있을 것이다. 그때 페이지 또는 화면은 사람들이 만나는 공통 기반이 된다. 그들은 멀리 흩어진 시공간에 있을지도 모르고, 서로 알지도 못하며 만날 수조차 없을지도 모른다. 또는 서로 아는 사이일지도 모르고, 나중에 만나서 각자 읽은 텍스트를 두고 토론을 벌일지도 모른다. 어쩌면 텍스트의 사회적 차원은 탁자에 둘러 앉아 텍스트를 가리키며 내용을 인용하고 주장하고 고민하는 사람들에게 있을지도 모른다.

텍스트는 필자, 편집자, 인쇄인이 생산한다. 자중할 줄만 안다면, 디자이너도 운 좋게 역할을 찾을 수 있을지 모른다. 텍스트는 조판, 교정, 교열을 거치고, 또 다시 교정, 교열을 거친다. 그러고는 복제되고 배포된다. 마침내 홀로 읽히지만, 공통된 공유 의미를 향해 읽는다. 이런 선상에서 생각하다 보면, 텍스트와 이미지의 기호학은 별 도움이 못 되는 것 같다. 그렇게 긴 과정에서 '기호 작용'이 일부분인 것은 맞다. 이처럼 작은 부분에서 기호 작용과 신호가 '임의로 연결'된들 뭐 어떻단 말인가? 소쉬르가 '임의적'이라는 말보다 '필연성이 없다'라는 말이 더 적절하다고 시사했다는 점은 별로 알려지지 않았지만, 유익하다. '임의적'인 것은 타이포그래피와 전혀 무관하기 때문이다.

타이포그래피에서도 유사한 관계를 쉽게 확인할 수 있다.
키보드와 모니터 사이, 원고지와 프린터로 출력한 교정지 사이,
디스크에 저장된 정보와 종이나 필름에 찍힌 글 사이에 그런 관계가
있고, 결국에는 조금 다른 양상으로 페이지와 독자 사이에서도 그런
관계가 형성된다. 우리는 이들이 되도록 임의로 연결되지 않도록
최선을 다한다. '임의적'인 것을 '의도적'인 것으로 변환하는 교열은
타이포그래피의 확정적 속성을 무엇보다 분명히 보여 준다.

여기서 주장하는 싶은 바가 있다. 해체와 탈구조주의로는 물질
세계를 설명할 수 없다는 것이다. 그런 이론이 아는 물질은 공기밖에
없다. 그리고 그 기초는 공기보다도 추상적이고 지적인 바탕에 닦여
있다.[12] 탈구조주의 이론이 타이포그래피에 접근할 때 저지르는 큰
실수는 타이포그래피 언어의 물성을 보지 못한다는 점이다.[13] 어쩌면
화면 디스플레이는 워낙 유동적이므로 (유동적이어도 물질은
물질이지만) 따로 살펴봐야 할지도 모른다. 그러나 적어도 인쇄에서
언어는 현실이 되고, 물질, 즉 종이에 잉크로 존재하게 된다. 바로
여기에 인쇄물 디자이너의 책임이 있다. (운이 좋아) 개정되고

12  이 점을 깨우쳐 준 글은 세바스티아노 팀파나로의 『유물론에 관해』(On
    materialism, 뉴 레프트 북스, 1976, 이탈리아어 원서는 1970) 135~219쪽
    「구조주의와 그 후예」(Structuralism and its successors)다. 나는 『인포메이션
    디자인 저널』 4권 3호(1986)에 실린 「기호학과 디자인」(이 책 379~95쪽)과
    같은 저널 5권 1호(1986)에 실린 「본문에 덧붙여」(이 책 396~401쪽)에서 이를
    확대해 보려 했다.
13  이 분야의 최근 저작 중 엘런 럽턴·J. 애벗 밀러, 「활자 쓰기—구조주의와
    글쓰기」(Type writing: structuralism and writing), 『에미그레』 15호(1990)를
    참고하라. 서론에서 럽턴·밀러는 소쉬르의 '임의성' 개념(이 책 406쪽)을
    오독하고 탈구조주의 이론을 활자체 디자인에 적용한다. (마치 그것이
    타이포그래피의 전부라고 여기는 듯하다.) 나중에 『아이』 10호(1993)
    58~65쪽에 실린 글에서 타이포그래피 '구조'를 다룬 밀러는 텍스트와 배열 과정
    전체를 논했지만, 효과는 불명료했다. 첫째 글 전문과 둘째 글 일부는 이 주제와
    연관된 여러 글과 함께 럽턴·밀러의 『디자인 저술 연구』(Design writing
    research, 뉴욕: 프린스턴 대학교 출판사, 1996)에 다시 실렸다.

중쇄되지 않는 이상 앞으로는 절대로 변하지 않을 텍스트를 존재하게 하는 책임이다. 독서의 불확정성을 디자인이 실연해 보여야 한다는 것은 어리석은 생각이다. 인쇄된 종이는 전혀 불확정적이지 않으며, 그렇게 실연된 텍스트를 읽는 독자가 실제로 손에 쥐는 것은 디지털 신호가 물질로 전환되는 순간 디자이너의 혼란 또는 허영심이 응결된 모습일 뿐이다. 독자에게 해석의 자유를 선사하기는커녕, 해체주의 디자인은 디자이너가 읽은 텍스트를 우리 모두에게 강요한다.[14]

탈구조주의 타이포그래피에 대한 반론은 양식과 직접 관계가 없으며, 전통이나 단절과도 무관하다. 이것은 사회적 주장이다. 앞에서 인용한 소쉬르의 공식, 즉 "어떤 기호가 일단 언어 공동체에서 정립되면 개인이 그것을 바꿀 힘은 전혀 없다"는 말은 이를 단정한다. 어쩌면 지나치게 단정적인지도 모르겠다. 언어, 특히 문장의 창의적 측면을 무시하는 한편, 우리 모두 그런 기호와 새로운 의미를 늘상 지어낸다는 사실도 배제하기 때문이다.

언어가 공공물이라는 개념은 베네딕트 앤더슨이 『상상의 공동체』에서도 개진한 주제다.[15] 이 책은 역사와 정치 일반에 관한 책 중에서도 타이포그래퍼가 반드시 읽어야 하는 극소수 예에 속한다. 인쇄술을 무시하지 않는 책이기 때문이다. 오히려 인쇄술은 앤더슨의 논지에서 중심을 차지한다. 한 장에서 앤더스는 자본주의 발달, 인쇄술 확산, 언어의 역사, "민족의식의 기원"을 하나로 엮는다. 임의성도 인정한다. 그는 알파벳 언어를 표의 문자와 대비해 이렇게 묘사한다. "임의적일 수밖에 없는 표음 문자의 특성이 결집을 촉진한다." 그러나 탈구조주의자들과 달리, 그는 거기서 멈추지 않는다. "연관 토착어들을 '결집'하는 데 자본주의만큼 크게 이바지한

---

14 폴 스티프는 『아이』 11호(1993) 4~5쪽에서 해체주의의 '디자이너 중심 이념'을 날카롭게 분해한다.
15 베네딕트 앤더슨, 『상상의 공동체 ─ 민족주의의 기원과 전파에 대한 성찰』[런던: 버소(Verso), 1983. 한국어판은 나남, 2002]. 인용문 출처는 47쪽이다.

것은 없다. 문법과 통사 체계가 부과하는 한계 안에서, 자본주의는
기계로 복제되어 시장을 통해 확산할 힘이 있는 인쇄언어를
창조했다." 그러나 이는 자본주의적 착취로 귀결되고 마는 환원주의적
설명이 아니다. 앤더슨은 이렇게 이어간다.

> 인쇄 언어는 민족의식의 기초를 닦았다. […] 최상층의 라틴어와
> 최하층의 토착 음성 언어 사이에서 교환과 소통에 필요한 통일된
> 장을 창출했다. 엄청나게 다양한 종류의 프랑스어 사용자나 영어
> 사용자 또는 스페인어 사용자가 말로 대화할 때는 서로 알아듣기
> 어렵거나 아예 알아듣지 못했지만, 인쇄와 종이를 통해서는
> 상대를 이해할 수 있게 되었다. 그러면서 특정 언어장에 속하는
> 수십만, 심지어 수백만 명을 의식하는 한편, 그렇게 소속된
> 수십만 또는 수백만 명만을 의식하게 되었다. 그처럼 인쇄물을
> 통해 연결된 동료 독자들은 세속적이고 특정하며 가시적인
> 비가시성을 띠면서, 민족으로 상상되는 공동체를 싹틔웠다.

이 같은 '상상의 공동체'를 쉽사리 납득하지 못하는 이도 있을 것이다.
세계를 지배하는 언어 공동체 소속이라면 특히 그럴 만하다. 그러나
이 글을 쓰는 영어권 대도시에서도 그 현상은 이해하고 느낄 수 있다.
우리 동네 가게에서는 그리스, 이탈리아, 아일랜드 신문이 팔린다.
그들은 이곳에 사는 독자를 더 큰 언어 문화 공동체와 이어 주는
전도체 또는 생명선이다. 물론 이는 나이 많은 일부 독자에 국한된
말일지도 모른다. 해당 공동체의 젊은 독자나 우리처럼 영어를
모국어로 쓰는 사람에게는 지역 주간지가 바로 우리가 만나는 곳,
동네를 읽는 곳이 된다. 베네딕트 앤더슨이 표현한 것처럼, 읽는
행위는 "해골이라는 은신처에서" 이루어지지만,[16] 거기에는 이와 같은

16 앤더슨, 『상상의 공동체』 39쪽.

동료 독자들

사회적 연장선이 있다. 우리는 언제나 공동으로, 동료 독자들과 함께 읽는다.

장소와 그물

이 주장에는 단서를 몇 개 달아야겠다. 나는 읽기가 간주관적 차원 없이 독단적이고 임의적인 과정이라는 생각에 맞서, '공동' 요소를 강조했다. 그러나 '공동' 읽기의 극단적 사례로 전체주의 사회를 떠올려 볼 수도 있다. 문화혁명 당시 중국에서 마오쩌둥의 '작은 빨간 책'[마오쩌둥 어록]은 (모순과 변증법을 강조하는 내용인데도) 구성원의 감정마저 일치시키려 하는 사회를 상징하게 됐다. 그 책은 '올바른 생각'의 안내서이자 증표였다. 단정하고 예쁜 인민복이 그랬듯이, 그 가슴 주머니에 꽂히곤 하던 '작은 빨간 책'도 수수하고 적합한 디자인과 제작의 모범이었다. 그러나 억압적인 제복이기도 했다. 완전하고 전체주의적인 표준화는 비인간적이고 불가능하며, 결국 실패한다. 시간이 흐르면 사람들의 저항에 부딪히고 만다.

읽기에 잠재한 불확정 기질 목록에는 텍스트도 나이를 먹고 여행도 한다는 사실 또한 덧붙일 만하다. 시간과 공간의 맥락이 변한다는 뜻이다. 개인뿐 아니라 세대에 따라서도 텍스트 한 편에서 찾는 의미가 달라질 것이다. 신선한 글쓰기와 사유는 상당 부분 현재의 통설에 맞서 원작이 쓰인 당시의 사유 습관이나 언어를 찾아내려고 낡은 텍스트를 재발견하는 과정에서 나타난다.[17]

예컨대 최근 음악에서 특히 신선한 경향은 원래 공연 조건을 이해하고 회복하려는 시도를 통해 '초기 음악'을 발굴하는 작업이다.

17  여기서 나는 특히 미술사가 마이클 백샌덜의 『15세기 이탈리아 회화와 경험』 (Painting and experience in the fifteenth-century Italy, 옥스퍼드 대학교 출판사, 1972)과 『르네상스 시대 독일의 목조각가들』(The limewood sculptors of Renaissance Germany, 예일 대학교 출판사, 1980)을 생각하고 있다. 방법에 관한 책 『의도의 패턴』(Patterns of intention, 예일 대학교 출판사, 1985)에서 그가 쟁점을 다루는 방법에서는 디자인 이론가도 배울 점이 많다.

정적이고 최종적인 곡 해석을 상상하기 쉽지만, 공연이 특정 시간 장소에 귀속되지 않는다는 사실은 명백하다. 예컨대 바흐의 『마태오 수난곡』을 살펴보자. 1990년대와 1970년대의 '정격 연주'는 서로 상당히 다르다. 감동적이고 설득력 있는 해석은 (아마도 '작품 자체'에만 집중하며) 우리에게 직접 호소한다. 아무튼 그것이 바로 최근 '상연작'이 보인 특징이었다.[18] 그 공연은 (어색하게도 교회에서 흰색 타이와 연미복이나 드레스 차림에 뻣뻣한 자세로 연주하는) 콘서트장 관습을 무시하고, (청바지와 스웨터, 몸짓과 서성거림을 받아들여) 관객의 일상적 현실에 작품을 결합했다. 덕분인지 수난곡의 정서적 위력이 자유롭게 발산됐고, 특히 작품을 한발짝 떨어져 '미적인' 경험으로만 접하는 비신자에게 호소력을 발휘했다. 쌓아 올린 가설물에 모여 앉은 관객은 평소보다 친밀하게 공연 안으로 들어왔다. 연기는 절제된 편이었다. 어깨에 손을 대거나 머리를 움직이는 정도였다. 그러나 그런 제약은 효과를 배가했다. 이런 공연에 역사적 근거가 있다고도 지적할 수 있지만 (1730년대 라이프치히 초연 당시 관객은 작품이 놀랍게 연극적이며 오페라 같다고 느꼈다), 그런 역사 배경은 출발점이었을 뿐, 모방하거나 재현해야 하는 완성 프로그램이 아니었다.

한 지붕 아래 모인 관객 앞에서 행해지는 (텔레비전으로 방송되기도 하는) '읽기'는 이 글에서 관건이 되는 읽기와 물론 다르다. 하지만 비교 설명은 가능하다. 공연을 공동 감독한 이는 특정한 해석, 즉 읽는 방식을 제시한다. 우리 관객은 결과를 수용하고 해석을 해석한다. 우리 시선은 해석과 상호 작용하고, 어쩌면 해석에 영향을 끼칠지도 모른다. 공연이 끝난 다음, 우리는 그곳에 있던 이들과 함께 우리 해석을 음미하고 토론하고 발전시키고 수정하며 보완한다. 해석에 따라 경험도 달라진다. 만약 관객이 서로 매우 다른

18 1993년 2월에 런던에서 초연했다. 기획자 론 곤살베스가 지휘자 폴 굿윈과 감독 조너선 밀러에게 도움 받아 상연한 작품이다.

가정과 신념을 가지고 왔다면 (가령 『마테오 수난곡』에 관해 서로 다른 신앙을 지닌 사람들이라면), 그들의 경험도 크게 달랐을 것이다. 바로 이런 이유로, 관객이 과거를 공유하고 상대가 누구인지 아는 소규모 공동체에서 연극이 그토록 생생한 경험이 되는지도 모른다. 대도시에서는 아무리 능숙한 연극이라도 삭막한 경험이 되곤 하는 것도 같은 이유 때문인지 모른다. 아무튼 관객 구성이 어떻건 간에, 거기에는 기준이 되는 공동 사건이 있다. 그리고 당연한 말이지만, 공연이 생성하는 공동체 감각이야말로 공적인 공연과 사적인 독서의 차이일 것이다. 그러나 공유된 것에 관한 공동 성찰은 두 경험에서 모두, 즉 보기와 읽기에서 모두 발생할 수 있다. 정도 차이는 있지만, 양쪽 모두 '공적' 차원과 '사적' 차원이 있다.

  "진실은 중간 어딘가에 있다"는 뻔한 말이지만, 이 경우나 글 읽는 사람들의 무수히 특정한 경우에는 참된 말이다. 상상해 보자—독자는 페이지를 넘기며 글을 오해하고, 앞으로 돌아가 무슨 말이 있었는지 다시 보고, 마지막 장을 슬쩍 들춰 보고, 전화나 아기 울음소리에 주의가 흐뜨러지고, 때로는 잠깐 잠들어 글에 관한 꿈을 꾸다가, 다시 돌아와 부호를 의미로 전환하는 작업을 재개한다. 이 과정은 본디 개인적이고 불규칙하다. 굳이 디자이너가 애쓸 필요가 없다. 하지만 텍스트는 억누를 수 없고 다면적인 실존으로서, 공통 기반으로서 거기에 있다. 저술가라면 누구나 자신의 글을 읽고 있다는 친구를 만나며 해석의 간주관적 차원을 생생하게 마주친 경험이 있을 것이다. 그러면 그는 자기 글을 다시 꺼내 다른 독자의 시각에서 읽어 보고, 자신이 한 말을 뒤집어 보며, 친구가 그 말을 어떻게 읽었을지 상상해 볼 것이다.

  여기서 읽기의 전형으로 삼는 모델이 컴퓨터를 통한 텍스트 전송 기술 탓에 근본적으로 변한 것은 분명하다. 이제 텍스트와 이미지는 하이퍼텍스트처럼 네트워크로 조직되기도 하고, 다른 정보와 매체 (동영상, 소리)가 끼어들거나 겹쳐지기도 한다. 이는 인쇄된 페이지를

왼끝 맞춘 글

읽는 것과 다른 경험을 준다. 그리고 여기서는 능동적 독자라는 해체주의 레토릭이 좀 더 진실될지도 모른다. 인쇄된 해체와 달리, 적어도 여기에는 유동성과 변화 가능성이 실존한다.

'전자 책'이 출현해 인쇄된 책을 대체하리라는 논쟁은 언제나 무익한 것 같다.[19] 미래주의 선구자들은 몸으로 느끼는 편안함과 비용을 과소평가하는 경향이 있다. 침대에 누워 작은 보급판 책을 읽는 것은 여전히 근사한 기쁨이 될 수 있다. '가독성' 따위 쓸데없는 걱정은 거의 문제가 되지 않는다. 훨씬 중요한 것은 (내용은 당연하고) 페이지 크기와 무게, 퍼지는 성질과 유연성, 실내 조명과 온도, 배개 갯수 등이다. 화면 앞에 똑바로 앉으면 너무 심각한 독서 분위기가 조성되는데, 그런 방식으로 스릴러 소설을 읽는 건 다소 어울리지 않을 것 같다. 내밀한 편지를 전선을 통해 받아 단말기에서 읽는 것도 좀 어색할지 모른다. 최근 들어 급증한 이런 의사소통 방식은 분명히 커다란 변화를 가져올 것이다. 이미 눈에 띄는 효과로는 사적인 소통에 쓰이던 격식 없고 편집되지 않은 스타일이 복제된 의사소통으로도 확산하는 현상이 있다. 전자우편은 괜찮다. 그러나 그것이 모든 의사소통의 모델이 되면 문제다. 복제와 출판이 텍스트에 요구하는 형식에는 사회적 기능이 있다. 그리고 인쇄술을 통해 획득한 '공동' 읽기는 텍스트 전파 수단이 달라져도 여전히 필요한 사회적 요건이다. 이런 기능을 잃으면, 우리는 정말로 "개인과 그들의 가족"으로 분해되고 말 것이다.

현대성의 시간과 장소

1992년에 처음 출간된 내 책 『현대 타이포그래피』는 역사에 관한

---

19 이 장르에 속하는 최근 저작 중, 제이 데이비드 볼터의 『글쓰기 공간』[뉴저지 힐스데일: 로런스 얼바움(Lawrence Erlbaum), 1991. 한국어판은 커뮤니케이션 북스, 2010]은 하이퍼텍스트를 합리화하는 데 탈구조주의 이론을 동원한다는 점에서 흥미롭다.

동료 독자들

생각으로 빚어졌다. 책의 전제는 현대 타이포그래피가 여태 완성되지
않은 길고 긴 이야기라는 점, 그 뿌리는 1700년 무렵 영국과 프랑스에
있다는 점이다. 인쇄 활동에 관한 의식이 분명해지기 시작한 때가
바로 그때였다. 실제로 '타이포그래피'는 그제서야 시작됐다.
그전까지는 '인쇄술'이 있었을 뿐이다. 초기 인쇄술도 의식적으로
실천됐는지는 몰라도, 그런 의식이 명시되고 확산되지는 않았다.
그러므로 타이포그래피는 의식화한 인쇄술인 셈이다. 다시 말해,
텍스트와 이미지를 복제하는 수단을 이용해 자기 비밀을 설명하는
인쇄술이다. 그리고 그런 의미에서 타이포그래피는 '계몽'이라는 긴
여정에 속한다. 지식을 대중화하고 확산하려는 노력, 사회를
세속화하고 해방하려는 노력을 말한다. 이 명제가 지나치게 단순하고,
심화 연구를 통해 끝없이 보완해야 하는 것은 틀림없다. 그러나
때로는 '거칠게 생각하기'도 필요하다. 출발점으로서, 또 논의를
촉진하는 수단으로서 의미 있기 때문이다.[20]

　　『현대 타이포그래피』 원고 대부분은 1985~86년에 꽤 빨리 썼다.
책을 펴내기까지는 시간이 오래 걸렸다. 기존 출판사들은 원고를 두고
어쩔 줄 몰라 했다. 책은 학문적 역사서와 대중적 해설서 중간에 있는
것 같았다. 사실을 담은 정보가 상당 부분을 차지하지만, 동시에 당대
논쟁에도 참여하는 책이었다. 이처럼 범주를 가로지르는 것도 의도한
바였다. 나는 실무 디자이너의 관심을 역사적 관점 쪽으로 끌어오고
싶었지만, 내가 원한 역사는 기존의 고루한 설명과 달랐다.
마찬가지로, 나는 오늘날 실무와 연관된 쟁점으로 주제를 넓힘으로써
학계 역사학자들의 관점도 전환하고자 했다.

　　본문 대부분을 탈고한 때부터 실제로 책이 나오기 전까지, 나는
동시대에 벌어지는 일과 보조를 맞추려 했다. 예컨대 탁상출판은

20　이를 뒷받침하는 베르톨트 브레히트의 말이 있다. "거칠게 생각하는 법을 배우는
　　것이 가장 중요하다." 이에 관한 발터 베냐민의 논평은 『브레히트 이해하기』
　　(Understanding Brecht, 런던: 뉴 레프트 북스, 1973) 81~82쪽에서 볼 수 있다.

(처음에는 상술처럼 보였지만) '현대 타이포그래피'의 명제를 재확인해 주는 듯했다. (결국에는 나도 탁상출판 기술을 이용해 책을 만들었다.) 탁상출판은 타이포그래피가 전문 기술에서 벗어나 보통 세상으로 나가는 움직임을 한 걸음 더 이어갔다. 탁상출판 혁명이 확산을 거듭한 나머지, 이제는 '비전문가'를 상상하기가 더 어려운 지경이 됐다. 아무튼 컴퓨터와 레이저 프린터만 쓸 줄 안다면 누구든 전문가에 해당한다. 서구 사회에서 이는 앞 단락에서 말한 학계 역사학자를 포함해 거의 모든 '사회인'을 아우른다.

책에 반영하기에는 너무 늦었지만, 『현대 타이포그래피』가 마침내 출간될 즘 중요한 역사 논문 한 편이 발표됐다. 1700년 무렵 파리 과학원에서 연구 사업 일부로 제작한 도판들을 최초로 소개하고 논한 제임스 모즐리의 논문이었다.[21] 그 도판들은 글자꼴 디자인('왕의 로만')뿐 아니라 타이포그래피 체계화라는 더 포괄적인 시도 면에서 과학원이 매우 중요한 역할을 했다는 점을 재확인해 준다. 특히 도판 한 점은 당시 프랑스에서 쓰이던 인치와 피트 등 도량형과 활자 몸통 크기를 직접 연동하는 (암호 같은) 체계를 설명한다. 왕립 인쇄소가 시행한 과학원 활자 도량형은 훗날 프랑수아-앙브루아즈 디도가 정립해 유럽에 자리 잡은 (DTP 포인트와 미터법에 밀려나는 와중에도 여전히 쓰이는) 디도식 포인트보다 거의 1백 년이 앞선 체계였다. 1730년대와 1740년대에 피에르-시몽 푸르니에는 독자적인 도량형을 정립했는데, 대개는 이 체계가 최초의 실질적인

21 제임스 모즐리, 「1694년에서 1700년무렵까지 파리에서 과학원이 『미술 공예 개괄』을 위해 제작한 활자 제작용 동판들」(Illustrations of typefounding engraved for the Description des arts et métiers of the Académie Royale des Sciences, Paris, 1694 to c. 1700), 『매트릭스』 11호 (1991) 60~80쪽. 아울러, 모즐리가 훗날 써낸 「프랑스 과학원과 현대 타이포그래피—1690년대에 새로운 활자를 디자인하기」(French academicians and modern typography: designing new types in the 1690s), 『타이포그래피 페이퍼스』 2호 (1997) 5~29쪽도 참고하라.

동료 독자들

타이포그래피 도량형으로 인정받는다. 푸르니에는 과학원에서 이루어진 작업을 두고 세상 물정 모르는 이론가들의 비현실적인 글자 디자인 관념이라고 비웃었다. 그러나 이제 보니 과학원은 생각보다 한 일이 많은 듯하다. 그리고 과학원에서 만든 동판 중에는 작업 과정을 개괄하는 내용 옆에 도구들의 도면과 주석이 병치된 것도 있는데, 이 동판은 유명한 (푸르니에도 참여한) 『백과전서』 도판의 모델이었던 것으로 보인다. 어쩌면 여기서 조심스러운 교훈을 얻을 수 있을지도 모른다. 세상 물정 모르는 듯한 연구자도 놀라우리만치 실용적인 개념을 제시할 수 있다는 교훈이다.

내가 『현대 타이포그래피』를 쓴 배경에는 1980년대 중반 영국이라는 시공간적 맥락이 있었다. 책이 내세운바, 현대가 '미완의 이야기'라는 명제는 1980년 위르겐 하버마스가 '미완의 기획'으로서 '현대성'에 관한 강연에서 빚어내고 확인한 바 있다.[22] 하버마스의 텍스트 역시 시대가 낳은 기록이었다. 당시 정치에서는 과격한 보수주의가, 미술과 건축, 디자인에서는 탈현대주의가 동시에 대두한 현상, 이렇게 서로 무관하지 않은 현상이 서구에서 효과를 발휘하기 시작했다.

영국 같은 특이 상황에서는 미완의 현대성 명제가 여전히 유효하다. 1980년대에 이곳에서는 신보수주의 정치 문화 혁명이 힘차게 벌어지던 중이었다. 1945년 이후 폭넓게 형성된 국민적 합의는 관련 제도와 함께 무너지기 시작했다. 이 현실은 과거에 (주택, 교육, 교통, 문화 등) 공공 영역 개혁을 동반했던 현대 건축과 디자인을 폐기하고 조롱하는 모습으로 나타났다. 덕분에 영국의 통치 체제와 공적 생활 전반이 여전히 전민주적, 전근대적 유산에 철저히

---

22  영어 번역은 『뉴 저먼 크리티크』(New German Critique) 22호(1981)에 소개됐고, 이후 할 포스터(Hal Foster)가 엮은 『탈현대 문화』(Postmodern culture, 런던: 플루토 프레스, 1985) 3~15쪽에 '현대성—미완의 프로젝트'라는 제목으로 다시 실렸다.

지배당한다는 사실이 전보다 더 명확해졌다.[23] 우리는 유럽 이웃
나라처럼 호된 경험을 겪지 않고 유기적으로 진화해 왔는데, 거기에는
소탈함과 유연성 같은 장점이 있는 반면, 심각한 약점도 여전히 있다.
제대로 된 성문 헌법이 없는 점, 군주제가 개혁되지 않은 점, 국민
주권이 부재하는 점, 특히 국가로부터 시민을 보호해 줄 규약이
성문화한 형태로 존재하지 않는다는 점 등등… 목록은 길다. 실은
'영국' 자체가 혼란스러운 개념이다. '연합 왕국'(UK) 말인가? 아니면
흔히 무심결에 가리키는 '잉글랜드' 말인가? 그렇다면 스코틀랜드,
웨일스, 아일랜드는 어디인가? (그런데 '아일랜드'란 대체 무엇일까?)
즉, 다른 곳보다 특히 이곳 '유케이니아'에서는 현대를 폐물 취급하는
것이 얼빠진 짓인 셈이다.* 제대로 누려 본 적도 없고, 그 탓에 여전히
고통받는 주제에 폐기라니.

　　포괄적이고 장기적인 역사적 조건으로서 '현대성'에 집중하고
그것을 '현대주의'와 구분함으로써 양식을 둘러싼 직접적, 일시적
논쟁을 건너뛴다. 단기적 현상을 긴 안목에서 보는 장기적 관점은
유익하고 차분하며 내구성이 높다. 이런 접근법에는 현대성이라는
다소 추상적이고 거의 구조적이며 눈에 보이지도 않는 주제를
지나치게 강조할 위험이 있다. 내 책도 그런 위험을 완전하거나
일관성 있게 피하지는 못했다. 표준화와 창의성, 표준형 합의와 시행,
타이포그래피 과정 설명, 타이포그래피 요소 분류법과 명명법 연구

---

23　당시 이런 생각은 닐 애셔슨의 저널리즘에서 강력히 표명됐고, 훗날 『그림자
　　달린 게임』[런던: 레이디어스(Radius), 1988]으로 출간됐다. 그전, 그러니까
　　1960~70년대에는 『뉴 레프트 리뷰』에 실린 페리 앤더슨과 톰 네언의 글이
　　(적어도 나 같은 독자에게는) 그와 같은 영국 역사관의 기초를 다져 줬다.
　　앤더슨의 『영국 문제』는 그가 기고했던 글 일부를 다시 싣고 논평을 달았다. 톰
　　네언의 『마법에 걸린 유리』(레이디어스, 1988)는 논지를 더욱 발전시켜 "영국과
　　영국 왕실"을 구준히, 신랄하게 비판했다. 그리고 1988년에는 '명예혁명' 3백
　　주년을 맞아 헌법 현대화를 정식으로 요구하는 압력 단체 '헌장 88'이 결성됐다.
　　운동을 주도한 앤서니 바넷은 『뉴 레프트 리뷰』 편집 위원이기도 했다.

＊　유케이니아(Ukania): 톰 네언이 영국 군주제를 조롱하는 뜻에서 창안한 말.

등은 논쟁에 참여하고 정책을 시행하려 애쓰는 이들에게는 격정을 불러일으킬 수 있지만, 다소 건조하고 부차적으로 느껴지는 것도 사실이다.

물질적, 조형적 성질로 충만한 실물은 디자이너가 집중하는 초점이지만, 정도가 지나치면 다른 관건에서 주의를 빼앗을 수도 있다. 그러나 한편으로는 위험한 추상화에 맞서는 지점이 되기도 한다. 모든 이론의 일면을 향할 수밖에 없으면서, 그런 수단으로는 끝끝내 포착되지 않는 물건, 그것이 여기 있다. 이제 어쩔 건가!

비판적 실천

그래픽 디자이너 오틀 아이허는 탈현대 시대에 비판적으로 대응하려 했다. 그의 시각은 (그의 역사는) 1940년대 독일에서 정치적 부담을 죄다 짊어지며 현대 디자인을 택한 인물의 시각이었다. 아이허는 디자이너이자 앞치마 두른 철학자였다. (실제로 요리와 주방의 철학자이기도 했다). 1980년대에 시작해 1991년 사고로 세상을 뜨기 전까지 그가 쓴 글은 대개 자신이나 스튜디오에서 디자인한 형태로 나왔다.[24] 그 명쾌한 타이포그래피는 강한 주장과 교리에 잘 어울렸다. 아이허는 이 글의 논지 상당 부분을 스스로 주장하고 구현했다. 타이포그래피는 물질적 산물을 낳는다. 그런 물건은 미술 작품이 되거나 디자이너 자신을 표현하기보다 소통을 매개해야 한다. 보통 세상에서 통용돼야 하고, 그런 기준에서 판단돼야 한다. 그러므로 디자인은 철저히 사회적인 행동이다. 사회 조직의 일부다.

말년에 아이허는 몇몇 특정 주제를 중심으로 사유하고 작업했다.

---

24 이 글과 가장 밀접한 책은 그의 『타이포그래피』[베를린: 에른스트 존(Ernst & Sohn), 1988]이지만, 이 책만 보고 아이허에 접근하면 그의 생각을 둘러싸는 넓은 틀을 놓치기 쉽다. 그런 틀을 이해하려면 『디자인으로서 세계』(베를린: 에른스트 존, 1991. 영어판은 1994), 『쓰고 반박하라』[베를린: 게르하르트 볼프 야누스 프레스(Gerhard Wolf Janus Press), 1993] 등 방대한 후기 저술을 보고 읽어야 한다.

금세기 초에 시작된 현대주의 디자인은 1950년대와 1960년대까지도 발전했다. 이후에는 더 유기적인 형태로 바뀔 필요가 있었다. 단순한 기하학이나 단순한 그리드 디자인만으로는 부족했다. 그렇다고 비합리주의나 신고전주의에 다시 빠질 필요는 없으며, 그래서도 안 된다. 특히 후자는 여전히 전체주의를 상징한다고 봐야 한다. 대문자로 짜서 가운데 맞춘 텍스트는 의미를 분명히 드러내지 못한다. 그러나 더 나쁜 점은 권위적이라는 점이다. 소문자로 짜 균일한 낱말 사이를 두고 배열한 (즉, 왼끝을 맞춘) 텍스트는 격식에 얽매이지 않는 평등 원리를 구현한다. 아이허는 공화주의 타이포그래피를 원했다. 그런 이상을 제대로 실현하려는 의도에서, 그는 독일 남부 바이에른 주와 바덴뷔르템베르크 주 사이에 있는 로티스 마을에 자급자족을 열망하는 '자치 공화국'을 세우고, 동료 디자이너, 노동자 무리와 함께 생활하는 계획을 세웠다.[25] 그곳에는 '아날로그 연구소'도 설립됐다. 디지털이 추상적이라면, 아날로그는 현실적이고 물질적이며 구체적이다. 익숙한 예를 들어 보자. 시계 글자판 위에서 도는 시계 바늘은 시간의 물리적 유비(아날로그)다. 우리가 고수하고 활용할 수 있는 모델이다. 수치 정보로만 작동하는 디지털 장치는 훨씬 정확할지 몰라도 포착하기 어렵고 추상적이며, 따라서 뭔가를 해 보기도 쉽지 않다. 아날로그 언어가 흔히 사람 몸을 빗대는 건 뜻깊다.[*]

타이포그래피와 여타 디자인 영역에서 아이허의 철학이 낳은 산물에는 흔히 강철 같고 매끄러운 확실성이 있었다. 그의 철학에는 '녹색' 차원이 있었지만, 작품의 특징 색은 검정, 회색, 은색, 눈부신 백색이었다. 유기성을 환영한 그였지만, 본문 페이지는 여전히 고른 색조를 띠어야 한다고 생각했다. 낱말 사이에도, 글줄 사이에도

---

25 그 공동체와 배경 이념을 설명하는 책이 1987년 사적으로 출간됐다. 한스 헤르만 베트케(Hans Hermann Wetcke)가 엮은 『로티스에서』(In Rotis)다.

* 영어로 시계 글자판은 clock face이고, 바늘은 hand다.

동료 독자들

지나친 공백이 있어서는 안 된다는 생각이었다. 그가 1980년대에 디자인한 활자체 로티스는 이런 이론을 예증하려 했는데, 결과물 자체에는 다소 이론적이고 교조적인 분위기가 있었다. 고른 색조 원칙에 따라 로티스로 짠 페이지는 (세리프건 세미세리프건 산세리프건) 독자에게 편안한 인상을 주는 것 같지 않다.

오틀 아이허의 타이포그래피는 그의 친구인 노먼 포스터의 건축에 견줄 만하다.[26] 결과물은 이따금 이면의 선한 의도를 곡해한다. 티 없는 표면에는 (아이허의 저서 『타이포그래피』에 쓰인 무섭도록 새하얗고 매끄러운 종이처럼) 반민주적인 느낌이 있다. 대화를 뿌리치는 느낌이다. 포스터의 건물 또한 개방성과 대화 원리(예컨대 위계 없는 사무실 평면 계획)를 구현하려 애썼지만, 한편으로는 기념비 요소(포스터 어소시에이츠 런던 사무소의 거대한 계단)나 배타적인 인상(반사 유리)을 포함하기도 했다. 하지만 무원칙한 조잡성과 무의미한 과시가 팽배한 상황에서, 그처럼 수준 높은 마감과 명쾌한 사유가 신선했던 것은 사실이다. 아이허의 작업은 모범적이지만, 따져 볼 만한 도그마 경향이 없지 않은 모범이다.

여기서 또 다른 타이포그래퍼 겸 저술가, 요스트 호홀리로 시선을 돌려 보자. 스위스에서도 바젤이나 취리히 같은 대도시에서 벗어나 장크트갈렌에서 활동하는 호홀리는 도그마를 통과해 탈출한 인물이자 강인한 원칙을 고수한 인물로 꼽을 만하다. 그는 본디 스위스 현대주의 타이포그래피 교육을 받았지만, 점차 그런 접근법과 (예컨대) 후기 얀 치홀트의 새로운 전통주의가 공존하는 방법을 개발해 나갔다. 역시 장크트갈렌 출신인 스승 루돌프 호슈테틀러가 밝혀 준 길이었다. 최근 호홀리가 디자인한 몇몇 책에서는 한 작품에

---

26 아이허는 노먼 포스터 관련 총서 『건물과 프로젝트』(홍콩: 워터마크, 1989~)를 디자인하고 편집에도 깊숙이 관여했다. (총 네 권이 나왔고, 마지막 권은 그의 사후에 출간됐다.) 나는 「노먼의 책」, 『블루프린트』 51호(1988, 이 책 255~ 63쪽)에서 그 프로젝트를 보도했다.

왼끝 맞춘 글

두 경향을 혼합하기도 했다. 이처럼 도그마에 맞서는 태도는 1991년 호홀리가 '사고방식으로서 도서 디자인'에 관한 강연에서 밝힌 바 있다.[27] 그 논지는 1784년 이마누엘 칸트가 쓴 에세이 「'계몽이란 무엇인가'에 대한 답변」 첫 문단을 좌우명으로 내세운다.

계몽이란 인간이 스스로 초래한 미성숙에서 벗어나는 것이다. 미성숙이란 자신의 이해력을 남의 도움 없이 쓸 줄 모르는 것이다. 이러한 미성숙이 어째서 스스로 초래한 것이냐 하면, 이해력이 없어서가 아니라 남의 도움 없이 그것을 쓸 결단과 용기가 없어서 발생한 것이기 때문이다. 그러므로 계몽의 좌우명은 이것이다. "감히 알자(sapare aude)! 용기를 내 자신의 이해력을 쓰자!"[28]

이런 비판 정신이 바로 1970년대에 탈현대주의 디자인이 등장하기 전 존재했던 이념적 이분법에서 벗어나 활동한 타이포그래퍼들의 특징이다.[29] 그들 작업에서 '원칙'은 대체로 의미와 세부 배열, 제작 기법과 재료를 주의 깊게 살핀다는 뜻이다. 예컨대 호홀리는 모범적인

---

27  요스트 호홀리, 『사고방식으로서 도서 디자인』[슈투트가르트: 에디치온 튀포그라피(Edition Typografie), 1991]. 영어로 번역돼 호홀리와 내가 쓴 『책 디자인하기』[런던: 하이픈 프레스(Hyphen Press), 1996]에도 수록됐다. (독일어판은 Bücher machen, 장크트갈렌: VGS, 1996.)

28  호홀리, 『책 디자인하기』(1996) 11쪽. 여기에 옮긴 구절은 니스벳이 번역한 한스 라이스(Hans Reiss)의 『칸트 ─ 정치 저술』 2판(Kant: political writings, 케임브리지 대학교 출판사, 1991) 54쪽에서 발췌했다.

29  나는 『쿼터 포인트』 3호(1993) 4~6쪽에 실린 「더 많은 빛을!」(More light!)에서 그런 작업을 일부 모아 봤다. 『쿼터 포인트』는 모노타이프 타이포그래퍼에서 홍보용으로 창간했으나 단명에 그치고 만 잡지였고, 그런 매체가 흔히 보이는 한계를 역시 드러냈다. 기사에는 조지 매키, 요스트 호홀리, 카럴 마르턴스, 잭 스타우패커, 제리 시너먼 등의 작품이 소개됐다. 기사를 구성해 본 결과, 이런 노선으로 작품집을 만들 수도 있겠다는 생각이 들었다. 물론, 복제에 반대하는 입장을 고수한다면 해서는 안 되는 일이었을 테지만.

동료 독자들

작품을 꾸준히 발표했을 뿐 아니라, 명석한 '마이크로 타이포그래피' 관련서를 써내기도 했다.[30] 바로 이것이 오틀 아이허가 맹비난한 "요즘 난센스"에 더 지적이고 차분하게 맞서는 방법이다. (아이허 자신은 결국 그에 맞서 또 다른 양식을 세우고 말았다.[31]) 양식이 없거나 양식에 무관심한 작업, 도그마에 반대하지만 원칙을 지키는 타이포그래피는 계몽 정신을 축소판처럼 표상하는 듯하다. 그것은 지배 사조를 신경쓰지 않고 의식적으로 적절한 수단을 선택하는 정신이다.

공공연히 말하기

타이포그래피에는 역설이 있다. 인쇄는 중요한 계몽과 탈신화 수단이지만, 그에 관한 논의는 전문가 사이에서만 이루어지는 경향이 있다. 타이포그래피에 관한 책은 대체로 아름다운 인쇄술을 과시하는 표본으로 만들어진다. 그리고 비싼 값에 소량만 팔린다. 타이포그래피 수단이 일반인에게 확산하면 할수록 모순도 더 극심해진다. 이제는 사무직원도 워드프로세서 소프트웨어나 탁상출판 프로그램에서 글자 사이, 하이픈 설정 등을 모두 정할 수 있다. 그런데도 타이포그래피 클럽 회원들은 자기끼리만 이야기한다. 일반의 인식에서 타이포그래피를 둘러싼 '아름다운 인쇄 예술'의 아우라는 도리어 완강해지는 듯하다.

타이포그래피가 과연 신문에서 정기적이고 지성적으로 다루는 주제가 될 수 있을까? 저서 『운율과 의미』에서 타이포그래퍼 에리크 슈피커만은 타이포그래피에 관한 토론을 신문에서 읽을 수 없다며

---

30  요스트 호홀리, 『마이크로 타이포그래피』 [윌밍턴: 컴퓨그래픽 (Compugraphic), 1987, 한국어판은 워크룸 프레스, 2015]. 그가 쓴 『책 디자인하기』 [윌밍턴: 아그파 컴퓨그래픽 (Agfa Compugraphic), 1990]도 참조. 이 책 일부는 호홀리·킨로스, 『책 디자인하기』 (런던: 하이픈 프레스, 1996)에 다시 실렸다.

31  요스트 호홀리는 『책 디자인하기』 (1996) 27쪽에서 아이허의 『타이포그래피』를 맹렬히 비판하며 이를 시사했다.

불평했다.[32] 음악, 건축, 요리, 원예는 모두 평론가와 칼럼니스트가 있는데, 왜 타이포그래피는 없을까? 공공 영역에서 논의되는 여러 주제보다 훨씬 근본적인 활동이 타이포그래피다. 그러나 신문에서 그에 관한 토론을 볼 수 있는 건 신문 자체의 디자인이 바뀌었을 때뿐이다. 아무튼 영국에서는 신문 디자인이 변하면 놀랍게도 격렬한 반응이 일어나고, 활자체나 단 너비, 삽화 처리 방법 등을 평하는 독자 편지가 쏟아지곤 한다. 이 현상은 일반인도 자신이 읽는 페이지를 어떻게 처리하는지 잠재적으로나마 의식한다는 점을 시사한다. 신문은 특히 그렇다. 친밀하고 까다로운 애착을 갖는 사람이 많기 때문이다. 신문 디자인이 바뀌면, 마치 오래 입어 부드럽고 친숙해진 셔츠를 뻣뻣한 새 셔츠로 바꿔 입은 느낌이 드는 모양이다.

1992년 『가디언』에는 르네 마그리트 관련 신간을 두고 뜻밖의 서평이 실렸다.[33] 필자 데이비드 힐먼은 1988년 『가디언』에 유럽풍 얼굴을 부여해 준 디자이너였다. 힐먼의 글은 거의 디자인밖에 논하지 않았다. 이야깃거리는 좀 있었다. 마그리트 책을 디자인한 데이비드 킹은 1970년대에 영국 좌파 트로츠키주의 집단과 일하며 격렬하고 공격적인 그래픽 디자인을 선보여 악명 높았던 인물이다. 그러던 그가 이제 도서 디자인이라는 조용한 분야에 들어섰다는 이야기였다. 실망스럽게도 힐먼의 글은 얄팍했고, 깊은 논의로 이어지지도 않았다.

1993년에는 타이포그래퍼 존 라이더가 쓴 『디자이너 공책의 은밀한 장』이 출간됐다. 본문에서 「타이포그래피 평론」이라는 장은 슈피커만의 생각과 힐먼의 서평을 언급하며 시작한다.[34] 라이더는

---

32  에리크 슈피커만, 『운율과 의미―타이포그래피 소설』(베를린: 베르톨트, 1987) 13~15쪽. 이 주장은 독일어판 원서[Ursache & Wirkung: ein typografischer Roman, 에를랑엔: 콘텍스트(Context), 1982] 13~15쪽에 먼저 실렸다.

33  데이비드 힐먼이 쓴 데이비드 실베스터의 『르네 마그리트』(런던: 템스 허드슨, 1992) 서평. 『가디언』 1992년 6월 18일 자.

34  존 라이더, 『디자이너 공책의 은밀한 장』[포위스 주 뉴타운: 과스그 그레거노그(Gwasg Gregynog), 1993].

동료 독자들

공개적인 타이포그래피 평론을 원하는 듯하다. 그는 시각적 편집자(내용도 읽지만 잘못된 합자를 집어낼 줄도 아는 드문 유형)에 관해 이야기하면서, 타이포그래피 평론가도 그와 같은 자질이 있어야 한다고 시사한다. 그러나 첫 장을 넘기면 신문에서 벗어나 한정판의 세계, 스탠리 모리슨과 조반니 마르더슈타이크 같은 학자 겸 타이포그래퍼의 세계가 펼쳐진다. 라이더가 두 사람 이름을 언급할 때 글자 사이를 신중히 조절한 소형 대문자 이니셜만 쓰는 것에서도 고상하고 아늑한 타이포그래피 신사 클럽에 들어왔다는 점을 분명히 알 수 있다. 존 라이더가 타이포그래피 평론을 주장하는 책은 활판으로 4백 부 한정 인쇄돼 판 번호가 매겨져 나왔고, 그중에서도 80부는 책등 부분에 염소 가죽을 씌운 특별판으로 제작됐다. '일반' 판은 책값이 85파운드[약 15만 원], 특별 판은 1백60파운드다.

라이더의 책은 타이포그래피가 흔히 봉착하는 난관을 잘 보여 준다. 스스로 미술품 같은 책을 싫어하고 대중판을 지지한다고 공언하면서도, 적어도 이 책에서 라이더는 푹신한 안락의자에 처박히는 형벌을 자진해 받는다. 한편, 슈피커만의 책 역시 성격은 다르지만 자기 제한에 갇힌 것은 마찬가지다. 초판은 몇몇 조판 회사가 공동 출판했고, 이후에는 활자 제조사 베르톨트가 중판했다. 일반 도서 유통망에서는 구할 수 없는 책이다. 『운율과 의미』는 평범한 언어와 풍부한 시각적 비유를 통해 타이포그래피의 원리와 미묘한 측면을 설명하는 책이지만, 결국에는 디자인 스튜디오에 갇혀 지낼 운명인지도 모른다. 매우 의식적으로 작고 예쁘게 만들어진 책의 형태도 논지를 관철하는 데 별 도움이 되지 않는다.

이들은 좌절된 논의에서 옆길로 새 나간 에피소드에 해당한다. 타이포그래피는 제한된 논의와 취미에 머물 필요나 자격밖에 없을 수도 있다. 정말로 "체스 등 특수 주제" 같은 분야일지도 모른다.[35]

35 『가디언』에서 타이포그래피 비평을 실어 주면 좋겠다는 생각을 내가 제기하자, 예술부 편집자 마이클 맥네이가 편지(1993년 2월 4일)에서 시사한 바다.

하지만 체스만 한 소수 활동 지위조차 인정받지 못하는 것이
타이포그래피다. 매우 광범위한 효과를 발휘하면서도 일반의
인식에서는 숨은 분야다.

상식/공감각/공동 인식

나는 우리가 공동으로 읽는다고 주장했다. 텍스트는 사람들이 만나는
장소, 공개 토론하는 토대가 된다고. 이런 생각은 유럽 계몽주의에
뿌리를 두고, 그 이상을 실현하기 시작한 실천과 제도에서 발전돼
나왔다. 첫 저서에서 위르겐 하버마스는 '공론장'(사회 생활이
공공연하고 자유롭게 논의되는 곳)이 18세기 유럽에서 형성돼 대중
언론 시대로 발전한 과정을 묘사했다.[36] 파리의 살롱과 런던의 커피
하우스, 과학 학회와 백과사전과 일반 저널 지면에서 활발히 일어난
소통과 '계몽의 시대' 모두 신화화할 위험은 있다. 그러나 18세기
황금기를 맹신하지 않아도 계몽의 핵심 이상은 견지할 수 있다. 또는
더 소극적으로, 그 이상에 관한 믿음을 견지할 수는 있을 것이다.
권력과 이해관계는 많은 것을 설명해 주지만, 모든 것을 설명해
주지는 않는다. 절대적 상대주의는 (절대적 냉소주의로 이어지므로)
구제불능일 뿐 아니라, 논리적으로도 부정합하다. 완전한 상대주의를
수용하고 나아가 주창하는 이론가는 자신의 관점을 설명할 수 없다.
철두철미한 상대주의자는 "냉소주의는 염려 말고 무슨 말이건 해도
된다. 모든 것은 동등하게 타당하고 확정 불가하다"라고 한다. 그러나
그렇게 말하면서 그들은 이성의 목소리와 어조에 의존한다. 그들
자신이 공공연히 부정하는 도구를 사용한다.[37] 더욱이 공통 합의가

---

36  위르겐 하버마스, 『공론장의 구조 변동』[런던: 폴리티 프레스(Polity Books),
   1989, 독일어 원서는 1962].
37  브라이언 비커스는 (『셰익스피어 전유하기』 48쪽에서) 탈구조주의가 소쉬르의
   '랑그'와 '파롤' 개념을 뒤죽박죽한 데서 모순의 근원을 찾는다. '랑그'(언어
   체계)가 언어의 전부라는 관념은 후자(개별 발화 행위)를 시야에서 가린다.

정말로 불가능하다면, 애당초 그런 주장을 펼치는 사람 말을 들을 필요가 있을까? 반응은 왜 기대하는가? 말은 왜 하며, 글은 왜 쓰나?

계몽주의에서 흘러나온 사상과 행동의 흐름에는 크게 두 가지 생각이 상호 연관된 형태로 살아 있다. 첫째는 비판 정신이다. "용기를 내 자신의 이해력을 쓰자"라는 칸트의 단순한 공식은 여전히 유효하다. 최신 유행("의미는 확정 불가하다")은 물론 이제는 유행에 뒤쳐진 믿음(의미는 알 수 있고 공유할 수 있다)에 관해서도 여전히 참되다. 비판 정신은 질문한다. 그리고 질문 없이는 아무것도 받아들이지 않겠다는 생각에서, 자기 자신에 관해서도 질문한다. 이런 질문과 의심에서 자유로운 믿음은 없다. (황금기에 관한 믿음이건, 투명한 의사소통에 관한 믿음이건 마찬가지다.) 이렇게 비판 정신은 만족을 모른 채 살아남을 것이다. 거기에는 불만족, 심지어 멜랑콜리한 색채가 있다. 일정한 맥락에서 살아가지만 맥락의 조건에 관해 질문하고, 대체로 만족하지 못하는 정신이다.

둘째, 이 흐름에서 여전히 필수불가결한 것이 바로 대화 원리다. 사리사욕, 강압, 패권은 엄존하고, 때로는 숨막힐 정도로 강력하다. 그러나 대화와 자유로운 교류는 일어날 수 있다. 그러므로 사람과 사람이 시각과 정보를 서로 교환할 가능성은 있다. 자유롭게 합의에 이르는 일도 가능하다. 소수가 모여 벌이는 토론을 생각해 보면 된다. 소규모 악단의 연주는 대화 원리를 생생하게 은유해 준다. 그러나 대화를 통한 합의는 더 넓은 세상에서도 일어날 수 있다. 민주주의 제도, 정치 조약이나 합의가 (허약할 때가 많아도) 그런 증거다.

비판과 대화라는 연관 원리는 이 글이 주장하는 타이포그래피를 뒷받침한다. 텍스트 복제와 배포는 사회적, 비판적 대화의 생명을 유지해 주는 혈액이다. 타이포그래피의 개방성과 명료성을 주장하는 첫째 이유다. 문제는 '가독성'도 아니고 외관도 아니다. 외관이 '전통'이냐 '고전'이냐 '현대'냐 아니면 '현대적 고전'이냐는 무관하다. 양식으로서 '현대'는 (현대주의가 천명한 민주적 열망이 아무리

좋았다 해도) 대화에 여지를 남기지 않는 말끔한 표면을 내놓았다는 점이 이제 분명해졌다. 텍스트나 이미지, 그들을 배열하고 물화하는 방식에는 대화에 필요한 공간을 허락하는 측면이 있어야 한다.[38] 대화의 발판, 또는 '눈-잡이' 같은 게 필요하다. 독자가 움켜쥘 수 있는 곳, 반응하는 바탕으로 쓸 만한 곳을 말한다. 글이 쓰인 방식이나 이미지의 속성을 가리키는 말이지만, 또한 그들을 구현하는 물체의 성질과도 상관있는 문제다. 정보 배치에서부터 정보를 시각적으로 배열하는 형태, 재료의 질감과 색, 물체의 크기와 무게, 손아귀에서 풀어지는 느낌, 그 밖에도 무수히 많은 세부 사항이 이에 해당한다.

신체 감각을 통해 독자가 접수하는 타이포그래피의 물질적 차원은 상식(common sense)이라는 말에 내포된 특별한 의미를 떠올려 준다.[39] 바로 우리가 세계를 인지하는 데 활용하는 오감을 하나로 엮어 주는 '공감각'이다. 그와 같은 신체적 차원은 특유한 한계와 물리적 가능성을 제시하는데, 읽기나 보기를 논하면서 그런 부분까지 관찰하는 경우는 무척 드물다. 어떤 페이지는 너무 커서 편하게 읽기가 어려울지도 모른다. 너무 반짝이거나 너무 시끄러울 수도 있으며, 심지어는 냄새가 거슬릴 수도 있다. 우리가 텍스트와 이미지를 처리할 때 동원하지 않는 감각은 아마 혀로 느끼는 미각밖에 없을 것이다.

38 가치 중립적 디자인 개념을 비판하는 뜻에서 내가 『디자인 이슈스』(Design Issues) 2권 2호(1985) 18~30쪽에 써낸 글 「중립성의 수사학」(The rhetoric of neutrality) 이면에는 이런 생각이 있었다. 훗날 나는 비평적 가치와 대화 가능성을 구현하는 타이포그래피를 논하려 했다. 예컨대 『아이』 11호(1993, 이 책 104~12쪽)에 실린 카럴 마르턴스 관련 기사가 그렇다.

39 이 논지는 피터 크래비츠와 머도 맥도널드가 편집을 맡은 1985년 67/8호 이후 『에든버러 리뷰』에서 직접 영향 받았다. 특히 74호(1986)의 스코틀랜드 철학 특집과 87호(1991~92) 117~40쪽에 실린 리처드 건의 「스코틀랜드의 상식 철학」(Scottish common sense philosophy)을 참고하라. 이와 같은 사유 뒤에는 조지 데이비의 연구, 특히 근사한 제목하에 "19세기 스코틀랜드와 그곳의 대학들"을 다룬 『민주적 지성』(에든버러 대학교 출판사, 1961)이 있다.

신체 감각은 '공화'(republic)를 이룬다고 한다. 서로 다르지만 동등한 부분들이 어떤 연합체를 형성한다는 뜻이다. 그렇게 작은 세상 또는 소우주는 다른 개체와 대화를 통해서만 정체성을 획득한다. 바로 여기에 이 글에서 이미 기술한 '상식'의 다른 중요 의미가 있다. 새롭고 능동적이라는 점에서 이는 오늘날 기성세대가 젊은이에게 뭔가를 금하려 할 때 동원하는 고루한 '상식'과 전혀 다르다. 이런 두 번째 '상식' 개념은 다음과 같이 확대할 수 있다. 우리는 타인을 통해 우리 자신을 발견한다. 공동 읽기는 인류 공동체로서 우리 자신을 알아 나가는 데 중요한 수단이다. 공화라는 말 또한 비판적 대화 원리가 완전히 실현된 사회를 가리키는 말로 활용할 수 있다.

타이포그래피라는 화제를 이렇게 생각해 보면, 식상한 논쟁에 바람을 불어넣을 수 있다. 최근 들어 타이포그래피뿐 아니라 문화 전반에서 '고급'과 '저급'에 관한 논의가 일어났다.[40] 문화적 가치 면에서 상대적으로 고급한 부류가 있는 것이 사실일까? 밥 딜런보다 존 키츠가 우월할까? 같은 문제는 '고전'(canon)에 관한 토론에도 불을 붙였다.[41] 토론과 게재, 교육이 집중되는 한정된 작품 목록이 있는가? 그런 고전에는 어떤 편향이 있는가? 남성 디자이너가 너무 많은가? 자기 홍보에 능한 이가 너무 많은가? 아니면 이미 소개된 작품을 게으르게 반복하는 편집자가 너무 많을 뿐일까? 그러나 이런 딜레마를 돌파할 길은 있다.

음악이나 문학 같은 '순수 예술'과 달리 타이포그래피에는 오직 하나의 문화밖에 없다는 점, 그리고 그 문화는 흔하고 평범하다는

---

40  엘런 럽턴, 「고급과 저급」(High and low), 『아이』 7호(1992) 72~77쪽 참고.

41  마사 스콧퍼드, 「그래픽 디자인 역사에 고전이 있다고?」(Is there a canon of graphic design history?), 『AIGA 저널 오브 그래픽 디자인』(AIGA Journal of Graphic Design) 9권 2호(1991) 3~5쪽, 13쪽. 스콧퍼드는 그래픽 디자인 역사서 다섯 권을 분석한 결과 자주 인용되는 암묵적 '고전'이 있다고 밝힌다. 그것이 정말로 고전이라면, 폭을 넓혀야 한다는 주장이다. 그리고 미술사 방법을 단순히 모방하기보다 더 현실적으로 디자인을 이해하는 방법이 있다는 주장도 더한다.

점이 밝혀졌다. 이 글에서 시사한 것처럼 판단 기준은 있지만, 좋은 디자인과 나쁜 디자인, 아름다움과 추함, 현대와 전통, 혁신과 정체를 일정하게 가르는 기준은 아니다. 모든 것은 각자 맥락에서 그 자체로, 개별적으로 고려해야 한다. 판단 기준은 조형적일 수도 있고, 인간적이거나 물리적이거나 사회적일 수도 있다. 아마 놀랄 것이다.

보통 사람들

타이포그래피 디자인이란 디자이너가 비판적 사유를 도입하는 과정이라고 (그래야 한다고) 보면, 비판의 대상이 되는 재료는 어디서 나오는가? 원료는 무엇인가? 형태를 부여받는 내용, 정보, 관념, 욕망, 필요? 대개 전통적으로 그런 원료는 의뢰인이 제공한다. 디자이너는 의뢰인과 대화하며 작업한다. 그리고 이 글에서 '비판적' 요소가 강조됐다면, 말하자면 디자이너가 치러야 할 대가인 셈이다. 디자이너라는 사람은 미술에서 건너온 아우라의 세례를 받았다. 디자이너는 내용에 자신의 도장을 가시적으로 찍는 인물, 평범한 것에서 독특한 무엇을 이끌어 내는 사람이다. 디자인을 둘러싼 수식어는 여전히 '독창성' '개성' '표현력' '창의성'이다.

이런 태도를 잘 보여 주는 사소하지만 시사적인 예가 바로 디자이너 제프리 키디가 어떤 잡지에 보낸 공개 편지에서 던진 질문이다. "핏 즈바르트가 바닥 타일에 관한 작업을 해서 훌륭한 디자이너로 대접받는 건 아니지 않은가?"[42] (1920년대 초 즈바르트가 피커르스 하우스에 디자인해 준 광고를 가리킨다.) 키디가 시사하는 바는 즉 천박한 원료 내용에 굳이 관심을 두지 않아도 즈바르트의 작업은 '디자인'으로 (형태로) 즐기고 우러러볼 수 있다는 것이다. 그는 즈바르트가 바닥 타일이라는 익숙한 내용에도 불구하고 그런 작업을 했다고 암시한다. 그러나 평등주의와 유물론 성향이 강했던

42 제프리 키디, 『아이』 10호(1993) 10쪽에 실린 독자 편지.

동료 독자들

즈바르트는 공산품 제조 업자들과 함께 일하기를 꺼리지 않았다. 당시 네덜란드 현대주의 그래픽 디자인에는 [그들 말로 '니우어 자켈러카이트'(nieuwe zakelijkheid, 새로운 객관성)가 암시하듯] 무절제한 사적 표현의 예술적 가치에는 무관심한 태도(또는 좀 더 강경한 자세)를 보이면서 사실적이고 일상적이며 규범적인 것은 찬양하는 정신이 있었다. 같은 편지에서 키디는 "만약 디자이너가… '독자에게 의미 있는 메시지'만을 좇는다면, 우리 모두 부업을 찾아 봐야 할 것"이라고 말했다. 이에 대해서는 '의미 있는 메시지'(예컨대 바닥 타일 광고)만도 풍부하다고 답할 수 있다. 그런 메시지가 고갈되고 의미 없는 메시지만 남기까지, 즉 의미는 없으나 디자이너가 재능은 마음껏 펼칠 수 있는 메시지만 남기까지는 꽤 오랜 시간이 걸릴 것이다.

디자인에 관해서는 난폭하리만치 단순한 태도를 한번 시도해 볼 만하다. 내용으로 판단하는 것이다. 그러면 적어도 머릿속은 (어쩌면 상점과 미술관도) 깨끗이 비울 수 있을 것이다. 그러나 '내용'이라는 단순한 기준을 정했다면, 이제 내용이 어떻게 다양한 가시적 형태로 중재되고 형태와 불가분해지는지 탐구해야 한다. 그러므로 구현된 모습을 고려하지 않고 단순히 내용만 좋다고 칭찬할 수는 없다. (여기서 나는 제프리 키디에게 동의한다.) 형태 없이는 내용을 알 수 없다. 그러나 적어도 내용을 참고하지 않은 채 구현체만 평가하려 애쓰는 일은 피할 수 있다. 그리고 구현체의 속성은 구현하는 내용에 따라 달라진다고 주장할 만하다. 곤란하게도 형태가 내용에서 벗어나 돌아다닌다면, 그건 탈주에 해당하지만, 작업을 전제하는 조건에서 도망치는 탈주다. 이 모두는 특정 사례를 살펴보고 한 발짝 물러나 해당 사례가 세상에 나온 과정을 검증해 보면 알 수 있다. 디자인은 관계에서 솟아난다. 의뢰인과 디자이너, 디자이너와 제작자, 사용자와 의뢰인이 맺는 관계 등이 이에 해당한다. 이 모든 과정, 상호 작용, 맥락, 역사를 이해하면 어떤 결과물이든 이해할 수 있다.

디자이너가 자신의 손길을 온 사방에 퍼뜨리는 대리 작가로
행세하는 일이 더는 바람직하지 않다고 본다면, 이런 관계에는 어떻게
적응할 수 있을까? 디자이너 중심주의, 특히 고상한 현대주의 취향에
대한 반발로 그래픽 디자인 '토속 문화'를 향한 시도가 일어난 바 있다.
'고급'을 물리치고 '저급'을 꼭 붙잡으려는 시도였다.[43] 특히 의식적인
예로는, 이론에 밝은 교양인이 다른 교양인에게 (예컨대 전시회
도록에서) 시각적으로 말하면서 시내 슈퍼마켓이나 다이너의 '그래픽
언어'를 빌려 쓰는 경우를 꼽을 수 있다. (슈퍼마켓과 다이너를 예로
들었는데, 실제로 미국에서 주로 나타난 예다.) 좀 더 단순한 토속
그래픽은 대도시의 유력한 디자인 기업들이 희망 서식지에서 적당히
차별화되면서도 무난하게 수용될 만한 물건을 (대개는 상품 포장을)
만들 때 활용되곤 한다. 이 모두 현대주의가 실패한 결과다. 한때
현대주의는 새로운 토속 문화를 꿈꿨지만, 결국 우리에게 남은 것은
디자이너 문화밖에 없다. 1930~40년대에 지어진 공공 도서관이나
보건소는 폐허가 됐고, 일부는 보수돼 기념물로 간주되지만, 우리
인식에서 그들 대신 과거와 현재의 현대주의를 대변하게 된 것은
말쑥한 백색 레스토랑과 무수한 무광 검정 제품뿐이다.

적어도 타이포그래피에서는 게임이 전혀 끝나지 않았다.
디자인과 제작 수단은 매우 널리 대중화하고 있다. 20세기에
디자이너가 의뢰인과 인쇄인 사이에서 중개자를 자임하며 확보했던
위치는 사라지는 중이다. 해체주의 디자인이라는 반계몽주의는 이런
맥락에서, 즉 사라져 가는 토양에 매달려 보려는 시도로 이해할 수
있다. "이건 너무 어렵고 까다로워서 우리 같은 디자이너 말고는 해낼

---

43  엘런 립턴은 『아이』 7호 (1992) 72~77쪽에 실린 「고급과 저급」에서 이와 같은
   쟁점 일부를 비평적으로 논한다. 아울러, 립턴이 기획한 전시회의 도록으로
   바버라 글로버가 엮은 『올려서 분리하기―그래픽 디자인과 토속 문화 인용』
   [뉴욕: 쿠퍼 유니언 (Cooper Union) / 프린스턴 아키텍추럴 프레스 [Princeton
   Architectural Press], 1993] 도 참고하라.

동료 독자들

수가 없어. 읽기는 워낙 복잡하고 불분명한 과정이라서 우리가 있어야 해. (그래야 복잡하고 불분명하게 읽을 수 있지.)" 그리고 정리해고 위협에 맞서는 정반대 방법으로서 저급 취향 토속 문화 유행은 디자이너가 카멜레온처럼 주위에 섞여 들어가려는 시도인지도 모른다. 이들 전략은 실패할 수밖에 없다. 대중의 무관심이 아니라면, 적어도 자신을 향한 불신 때문에라도 실패하게 되어 있다.

타이포그래피 디자이너와 그래픽 디자이너의 기술과 지식은 유익하게 쓰일 수 있다. 창작과 출판에서 그런 기술과 지식은 신비를 벗긴다기보다 개방적인 공유에 필요한 요소로서 자리를 찾을 수 있다. 싸구려 컴퓨터 기술 탓에 체면을 잃는 것은 당혹스럽고 불편하지만, 환상을 버리면 홀가분해질 수도 있다. 그러면 우리가 어디에 있는지 볼 수 있고, 실질적인 문제에 집중할 수 있다.

왼끝 맞춘 글

이 글 첫 단락에서 요약한 내용을 뒷받침하는 증거로서, 그래픽
디자인과 타이포그래피에서 해체를 주창하고 옹호하는 이들이 한
말을 일부 인용해 보려 한다. 예컨대 이런 말이 있다.

> 이 작품은 엄밀한 지성이 있기에 관객의 노력을 요구하지만,
> 대가로 내용과 참여를 보장한다. 관객은 메시지를 '분산'하는
> 그래픽 디자인에서 자기만의 해석을 해야만 한다. 의미는 본질상
> 불안정하고 객관성은 불가능하다는 주장, 그것은 관객을
> 통제하려고 반포된 신화에 불과하다는 해체의 주장에 따라,
> 디자인은 다양한 해석을 자극한다. 이제 그래픽 디자이너는
> 의뢰인의 메시지를 무조건 전달하는 역할에 만족하지 못한다.
> 여러 디자이너가 해석자 역할을 기꺼이 맡으면서 문제 해결
> 전통을 넘어서는 큰 발걸음을 내딛고 있다. 그들은 내용을 직접
> 더하고 메시지를 의식적으로 비평하면서 미술이나 문학에
> 국한됐던 역할을 맡기 시작했다.[44]

이 글의 논지는 이렇게 해석할 수 있다. 일부 대학원 해체주의
동아리에서, 독자는 노동에 관한 궁극적 대가를 약속받은 상태로 일을
하게 된다. 그들은 자기만의 해석을 "해야만" 한다. 그런 일은 사람이
세상을 지각할 때마다 일어난다는 사실을 모르는 모양이다. 아무튼
그러고 나서 '이것 아니면 저것' 하는 이분법이 등장한다. "객관성"은
"통제"의 극단이 된다. 반대편에는 불안정한 의미가 있다. 중간에는
아무것도 있을 수 없다. 그리고 "객관성"은 ("불가능"한 "신화"라며)
타도되고 대체된다. 무엇으로 대체되느냐고? 디자이너로! 롤랑

---

44 캐서린 매코이, 「미국의 그래픽 디자인 표현」(American graphic design
  expression), 『디자인 쿼털리』(Design Quarterly) 148호(1990) 16쪽.

바르트와 미셸 푸코가 추측한 것과 반대로, 이제 저자/디자이너가 지배적인 존재가 된다. 두 번째 옹호론자는 도식에 살을 붙인다.

> 디지털 시대에 활자 디자이너는 기발하고 개성적이며 노골적인 주관성도 거리낌 없이 드러낸다. 그들은 공식 해석만 허락하는 현대주의 타이포그래피를 지나치게 기업 중심적이고 경직되고 제한적인 권위주의로 치부한다. 타이포그래피의 다양성 자체가 어쩌면 독자에게 더 큰 권리를 부여할지도 모른다고 여기는 듯하다. 캘리포니아의 활자 디자이너 제프리 키디는 이렇게 말한다. "타이포그래피로는 들리지 않는 목소리가 많다. 새 작업을 시작하며 활자체를 고를 때, 내게 필요한 목소리를 더해 주는 활자체는 전혀 없다. 내가 살면서 겪은 경험과는 아무 상관없는 활자체뿐이다. 전부 다른 사람의 경험하고만 관계있는 활자체, 나하고는 무관한 활자체다." 다른 미국인 활자 디자이너 배리 덱은 이렇게 말한다. "타이포그래피 형태의 투명성이라는 신화를 버리고 더 현실적인 태도, 즉 형태가 의미를 전달한다는 점을 인정하자." 목적은 고정되지 않은 다양한 해석을 자극하고, 독자가 메시지 구성에 적극 참여하도록 부추기는 데 있다.[45]

여기서 필자는 권위적인 현대주의가 "공식 해석만을 허락"한다는 생각을 다시 전한다. 그는 형태의 다양성이 "어쩌면" 독자에게 힘을 실어 줄지도 "모른다"고 (회의적으로) 덧붙인다. 그러고는 디자이너 목소리가 끼어든다. "내게 […] 내가 […] 나[…]." 다음 디자이너는 또 다른 절대 가치("투명성")를 허수아비로 세우고는, 그것을 "신화"라고 부르면서 단 두 수로 쓰러뜨린다. 그렇게 "노골적인 주관성"에는 다 좋은 뜻이 있다고 한다. 고정된 해석이 아니라

---

45 릭 포이너·에드워드 부스-클리본 엮음, 『오늘의 타이포그래피─다음 물결』 [런던: 인터노스 북스(Internos Books), 1991] 중에서 포이너가 쓴 서문 8~9쪽.

다양성과 "적극 참여"에 좋다는 뜻이다. 그러나 항공기 운행 시간표나 행사 안내 잡지를 읽는 일 같은 평범한 경험을 한번 생각해 보자. 그보다 더 적극적이고 다양한 해석이 또 있을까? 그리고 종이에 찍힌 잉크보다 더 객관적이고 확고하게 노골적인 주관성을 고정하는 것이 또 있을까? 그런데 이 명제에 새로운 전환이 일어난다.

가독성이 높다는 것은 읽기 쉽다는 뜻이다. 읽기가 쉬우면 메시지의 시각적 잠재성을 잊게 된다. 사람들은 가독성이 주는 편안을 선호한다. 수동적이고 편안한 접근법, 활자와 이미지의 부정적인 시각적 관계는 1930년대에 스탠리 모리슨이 왼쪽에서 오른쪽으로 읽는 문화적 후진성과 가독성을 영구화하며 깊이 뿌리 박았다. 당시 많은 사람이 거기에 힘을 보탰다. 예컨대 바트럼은 이렇게 말했다. "좋은 활자에는 당연히 가독성이 필수불가결하다. 당연하다. 자동차 바퀴는 둥글어야 하고 집에는 문이 있어야 하는 것처럼, 기본적이고 핵심적인 사항이다." 슬프지만 지금도 통용되는 원칙이어서, 속독은 바람직한 기술로 여겨지고 활자와 이미지의 시각적 소통 기능은 무시된다.[46]

46 브리짓 윌킨스, 「활자와 이미지」, 『옥타보』(Octavo) 7호 (1990), 쪽 번호 없음. 글에서 언급하는 '바트럼'(Bartram)은 사실 전간기 영국에서 '인문인'으로 소소히 활동하며 이따금 디자인 운동도 선동한 앤서니 버트럼(Bertram)이다. 인용문의 출처가 되는 원래 단락을 보면, 이 글에서 내가 관찰한 타이포그래피의 무명성이 전혀 새롭지 않다는 사실을 짐작할 수 있다. "일반인은 타이포그래피에 전혀 무관심하다. 신문이나 소득세 신고서를 읽는 수준이라도 우리 모두 나날이 마주치는 예술이건만, 그것을 예술로 인지하는 사람조차 극소수에 불과하다. 물론 인쇄물은 가독성이 있어야 한다고 기대하는 사람이야 상당히 많지만, 선을 넘지는 않는다." 앤서니 버트럼, 『디자인』(하먼즈워스: 펭귄 북스, 1938) 105쪽.
　　『옥타보』 지면에서 윌킨스의 글은 '시각적 소통' 분위기를 확실히 풍기는 미로 같은 배열을 통해 적절한 형태로 제시됐다. 다음 호는 미로 또는 '건초 더미에서 바늘 찾기' 논리를 한 단계 더 밟아 CD로 제작됐다. 소통의 미래와 멀티미디어가 주제였고, 프로그래밍은 윌킨스가 맡았다.

　　　　　　　　　　동료 독자들

"가독성"을 허수아비로 세우고 뻣뻣한 1930년대 옷을 입힌 다음, "수동적""편안""부정적"같은 치명적 언어를 동원해 비판한다. 심지어 "왼쪽에서 오른쪽으로 읽는" 방식마저 시빗거리다. 서구 형이상학에 대한 또 다른 비판일까? 관습적 전통 타이포그래피에서, 읽기는 "속독"으로 축소(가속)된다. 저 급진적 비평가에 따르면, 문제는 "활자와 이미지의 시각적 소통 기능"이 무시된다는 점이다. 그처럼 뜨거운 논쟁도 결국에는 그래픽 디자이너가 제 존재감을 드러내게 해 달라는 호소로 귀결된다는 뜻일까.

이처럼 세 사람을 인용한 것을 두고, 나 역시 만만한 허수아비만 골라 세운다고 반발할 수도 있을지 모른다. 그러나 사실은 고를 필요조차 없었다. 그들은 타이포그래피와 그래픽 디자인의 '뉴' '나우' '넥스트' '포스트'를 지지하고 설명하는 잡지와 작품집에서 발췌했다. 그리고 그들보다 더 설득력 있는 글은 본 적이 없다. 현재까지 반론은 대개 사적인 대화나 공개된 토론에서만 제기됐고, "저 뉴웨이브인지 뭔지는 너무 흉해서 시각 공해" 같은 수준에 그치곤 했다. 사회적 효과에 관한, 디자이너의 위치에 관한 깊이 있는 주장은 거의 없었다. 폴 스티프는 그런 이론화에 근본적으로 반대하는 의견을 제기한 바 있다. 결국에는 그 역시 디자이너의 낭만을 치켜세우는 전략일 뿐이라는 주장이었다.[47] 그러나 반응은 없었다. 극단적 상대주의에는 논쟁을 피할 수 있다는 장점이 있다.

47 『아이』 11호(1993) 4~5쪽.

왼끝 맞춘 글

이 글은 1994년 내 책『현대 타이포그래피』중쇄에 맞춰 소책자로 발간됐다. 원본에서는 다음과 같은 메모로 출원을 밝혔다. "이 책의 내용 일부는 영국 컴퓨터 학회 전자 출판 특위 학술회의(1993년 9월 글래스고), 암스테르담 대학교 도서관에서 열린 틸러 박사 기념 재단 강연회(1993년 11월), 1994년 2월 마스트리흐트 얀 반 에이크 미술원에서 열린 세미나, 런던 빅토리아 앨버트 미술관에서 열린 왕립 미술 대학 석사 과정 강연회에서 발표된 바 있다. 그런 자리에 나를 초대해 준 이들과 강연에 이어 토론에 참여해 준 이들에게 이제 감사할 기회가 생겨서 기쁘다. 원고를 읽어 주고 성장을 촉진해 준 동료에게도 고마운 마음을 밝힌다." 당시 이 글은 카럴 마르턴스에게 헌정됐다. 지금도 마찬가지다.

일부 참고 문헌 서지를 가볍게 갱신한 것을 제외하면, 원본을 고치지 않고 그대로 이 책에 옮겼다.

동료 독자들

# 감사의 글과 출원

여기 실린 글을 부추기고 청탁하고 출간해 준 바우하우스 기록 보관소
(베를린), 디자인 위원회(런던), 전시회 『추방된 미술』(런던 캠든
아트 센터, 1986) 주최자, 학술회의 『전후 유럽의 디자인과 재건
운동』(런던 빅토리아 앨버트 미술관, 1994)과 『텍스트 표시』
(케임브리지 트리니티 칼리지, 1998) 주최자, 잡지와 학술지
『베이스라인』,『블루프린트』,『크래프츠』,『디자이너』, 디자인사
학회보,『디자인 리뷰』,『아이』,『가디언』,『인덱서』,『인포메이션
디자인 저널』『런던 리뷰 오브 북스』,『옥타보』, 인쇄사 학회보,
『포인츠』,『솔리데리티』,『타임스 리터러리 서플리먼트』 등의
편집자에게 감사드린다.

사진가를 알 수 있는 경우에는 해당 캡션에 이름을 밝혔다. 다른
출원은 다음과 같다.
67쪽: 건축 협회지(Architectural Association Journal) 873호(1963).
80쪽:『가디언』1994년 8월 30일 자.
116쪽: 메타디자인 소책자(1988).
141쪽:『가디언』1988년 3월 29일 자.

# 색인

이 색인은 일차적으로 고유명사를 찾아보도록 돼 있다. 주요 논제도 일부 수록했는데, 가능한 경우에는 (예컨대 '그래픽 디자인'이나 '인쇄술' 같은 표제 아래) 관련 항목을 묶어서 정리했다. 본문에서 집중적으로 논한 부분은 해당 페이지 번호에 밑줄을 그어 표시했다.

왼끝 맞춘 글

왼끝 맞춘 글

왼끝 맞춘 글

색인

왼끝 맞춘 글

색인

색인

왼끝 맞춘 글

왼끝 맞춘 글―타이포그래피를 보는 관점

로빈 킨로스 지음
최성민 옮김

초판 1쇄 발행 2018년 3월 7일

발행 워크룸 프레스
편집 박활성
디자인 슬기와 민
인쇄 및 제책 금강인쇄

ISBN 978-89-94207-95-7 03600
값 25,000원

워크룸 프레스
출판 등록 2007년 2월 9일
(제300-2007-31호)

03043 서울시 종로구 자하문로16길 4, 2층
전화 02-6013-3246
팩스 02-725-3248
이메일 workroom@wkrm.kr
www.workroompress.kr
www.workroom.kr

이 도서의 국립중앙도서관 출판시도서목록(CIP)은
서지정보유통지원시스템 홈페이지(http://seoji.nl.go.kr)와
국가자료공동목록시스템(http://www.nl.go.kr/kolisnet)에서
이용하실 수 있습니다. (CIP제어번호: CIP2018004495)